網絡與階層

走向立體的明清繪畫與視覺文化研究

王正華 著

網絡與階層：
走向立體的明清繪畫與視覺文化研究

作　　者：王正華
執行編輯：黃文玲
美術設計：曹秀蓉

出 版 者：石頭出版股份有限公司
發 行 人：龐慎予
社　　長：陳啟德
副總編輯：黃文玲
編 輯 部：洪蕊、蘇玲怡
會計行政：陳美璇
行銷業務：謝偉道
登 記 證：行政院新聞局局版臺業字第4666號
地　　址：106台北市大安區敦化南路二段34號9樓
電　　話：（02）2701-2775（代表號）
傳　　真：（02）2701-2252
電子信箱：rockintl21@seed.net.tw
郵政劃撥：1437912-5 石頭出版股份有限公司
製版印刷：鴻柏印刷事業股份有限公司
出版日期：2020年5月　初版
　　　　　2023年3月　初版二刷
定　　價：新台幣 790 元

ISBN 978-986-6660-43-6

Copyright© Rock Publishing International, 2020
Address: 9F., No. 34, Section 2, Dunhua S. Rd., Da'an Dist., Taipei 106, Taiwan
Tel: 886-2-27012775
Fax: 886-2-27012252
E-mail: rockintl21@seed.net.tw
Price: NT 790
Printed in Taiwan

目錄

圖版目錄

第1章　女人、物品與感官慾望

第2章　從陳洪綬的〈畫論〉看晚明浙江畫壇

第3章　生活、知識與文化商品

第4章　過眼繁華

第5章　乾隆朝蘇州城市圖像

第6章　清代初中期作為產業的蘇州版畫與其商業面向

第7章　從全球史角度看十八世紀中國藝術與視覺文化

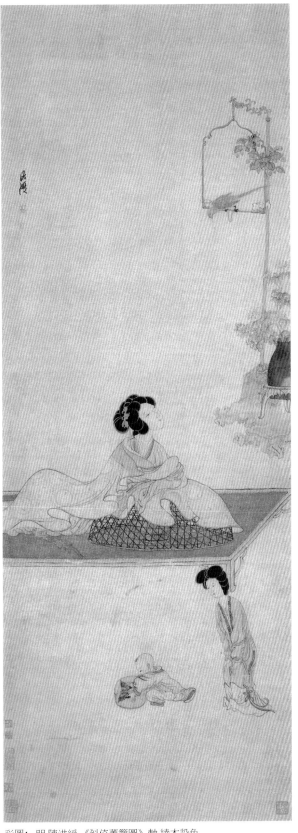

彩圖1　明 陳洪綬 《斜倚薰籠圖》軸 綾本設色
129.6 × 47.3公分 上海博物館

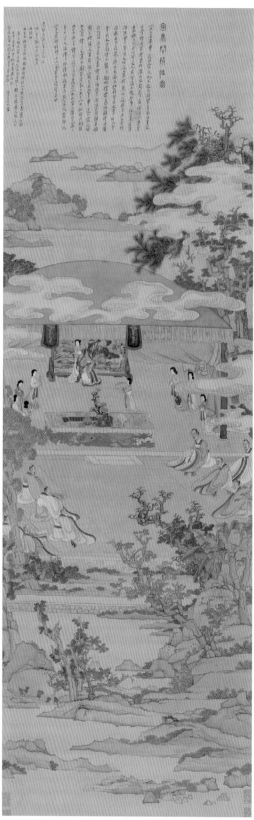

彩圖2　明 陳洪綬 《宣文君授經圖》 1638年
軸 絹本設色 173.7 × 55.4公分
美國 克利夫蘭美術館（The Cleveland Museum of Art）

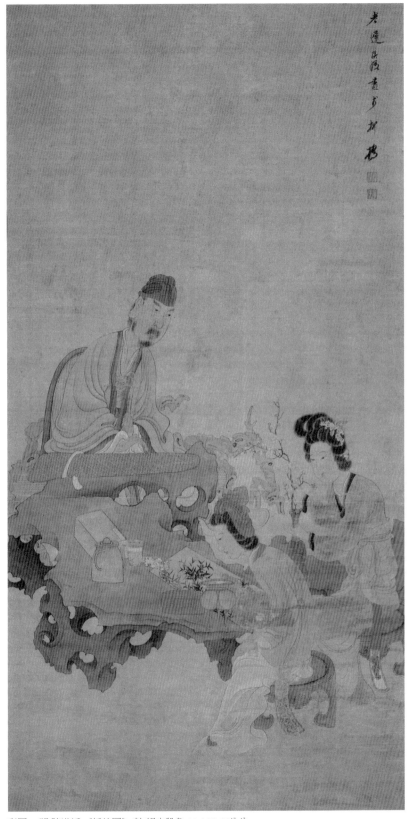

彩圖3　明 陳洪綬 《授徒圖》 軸 絹本設色 90.4 × 46公分
加州大學柏克萊分校（University of California, Berkeley）

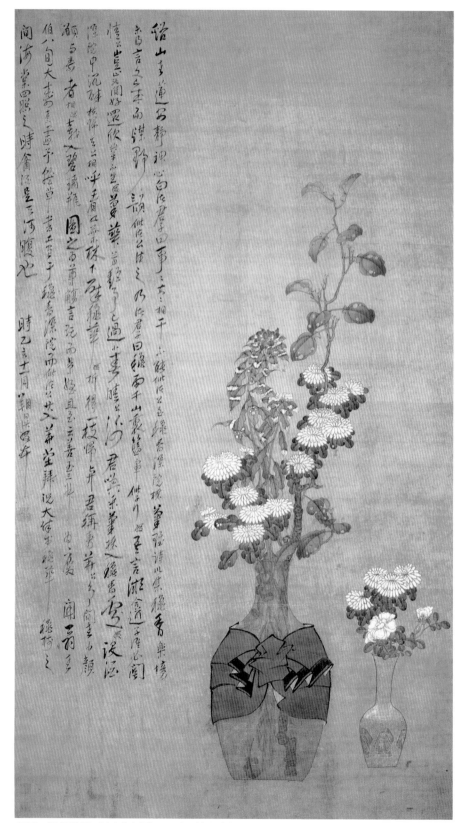

彩圖4 明 陳洪綬 《冰壺秋色圖》 1635年 軸 絹本設色 175 × 98.5公分
倫敦 大英博物館（The British Museum）

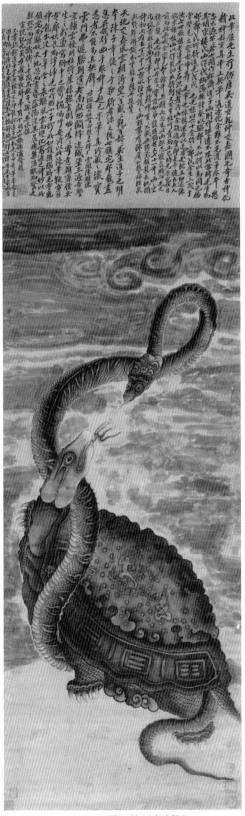

彩圖5　明 陳洪綬 《龜蛇圖》 軸 紙本淺設色
浙江省博物館

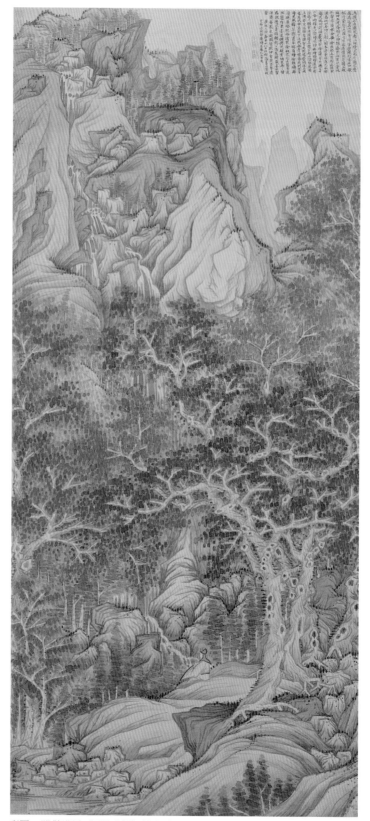

彩圖6　明 陳洪綬 《五洩山圖》軸 絹本水墨　118.3 × 53.2公分
美國 克利夫蘭美術館（The Cleveland Museum of Art）

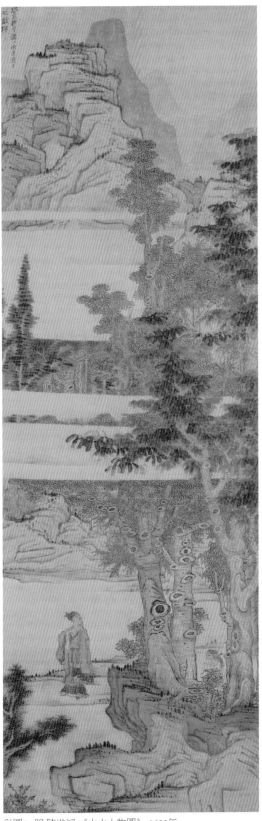

彩圖7　明 陳洪綬 《山水人物圖》 1633年
軸 絹本設色 235.6 × 77.8公分
紐約 大都會美術館（The Metropolitan Museum of Art）

彩圖8　明 陳洪綬 《西園雅集圖》局部
　　　卷 絹本設色　41.7 × 429公分
　　　北京 故宮博物院

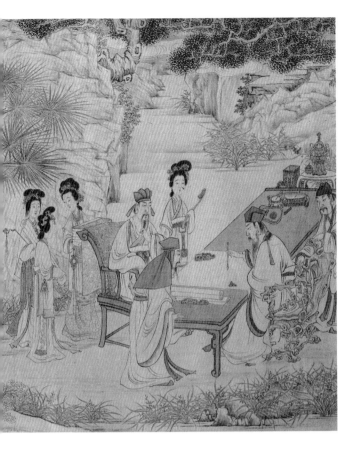

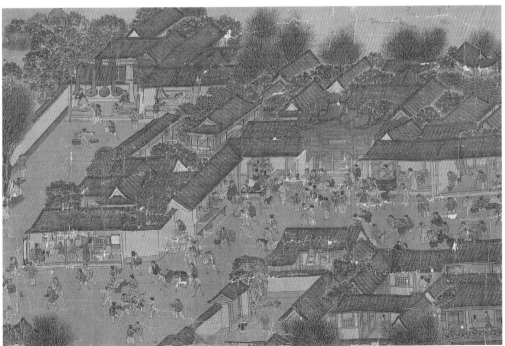

彩圖9 明《清明上河圖》局部 明晚期 卷 絹本設色 28.9 × 574公分 台北 國立歷史博物館（原白雲堂舊藏）

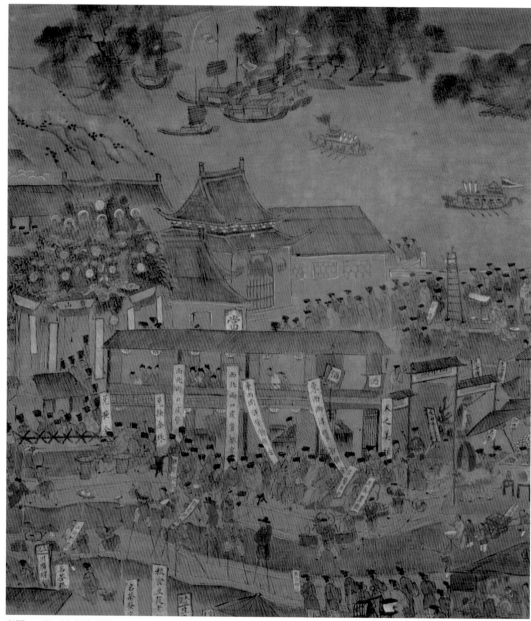

彩圖10　明《南都繁會圖》局部　明晚期　卷　絹本設色　44 × 350公分　北京　中國國家博物館

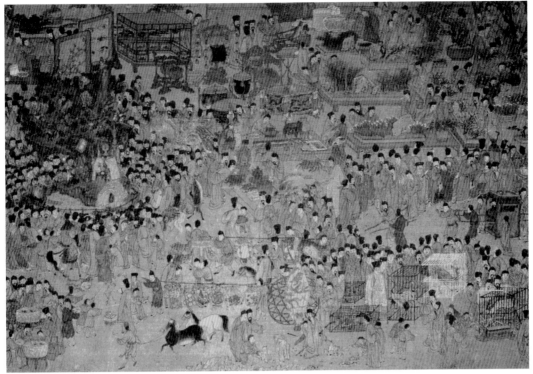

彩圖11　明《上元燈彩圖》局部 明晚期 卷 絹本設色 67.8 × 2559.5公分 私人收藏

彩圖12　（傳）明 仇英《清明上河圖》局部 卷 絹本設色 34.8 × 804.2公分 台北 國立故宮博物院

彩圖13 清 陳枚等 《清院本清明上河圖》局部 1737年 卷 絹本設色 35.6 × 1152.8 公分 台北 國立故宮博物院

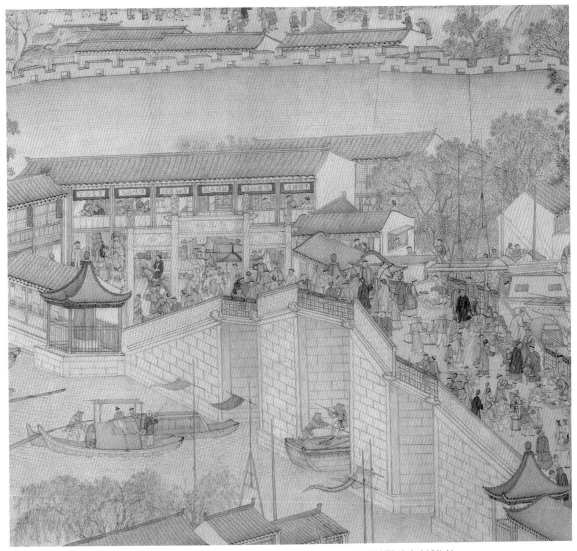

彩圖14 「萬年橋」 清 徐揚 《盛世滋生圖》局部 1759年 卷 紙本設色 36.5 × 1241 公分 瀋陽 遼寧省博物館

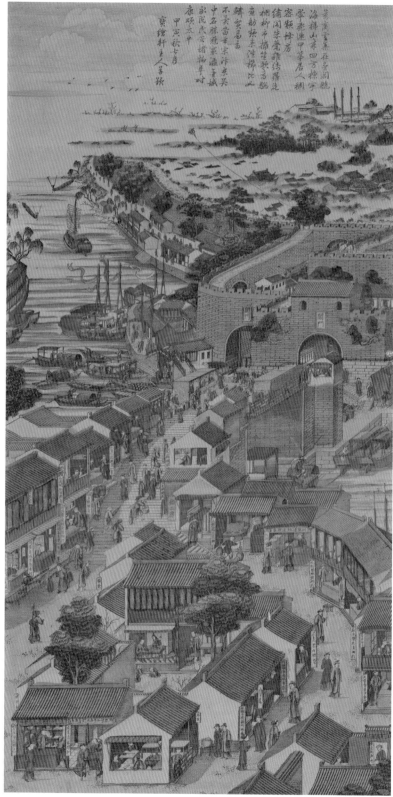

彩圖15　清《姑蘇閶門圖》蘇州版畫　紙本 木版筆彩　108.6 × 55.9 公分
　　　廣島 海の見える杜美術館

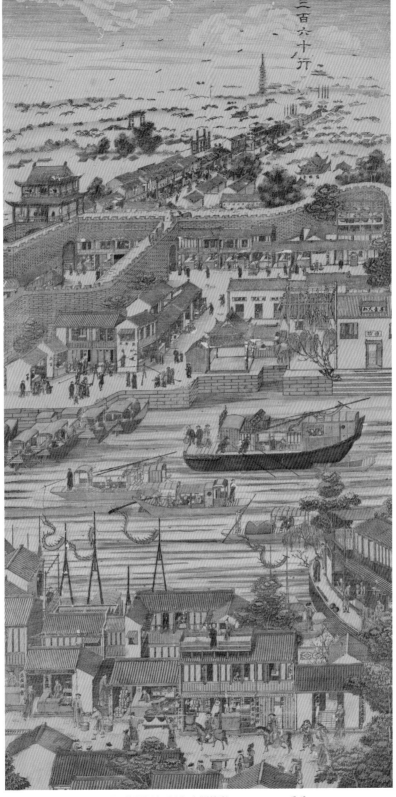

彩圖16　清《三百六十行》蘇州版畫 紙本 木版筆彩　108.6×55.6公分
　　　廣島 海の見える杜美術館

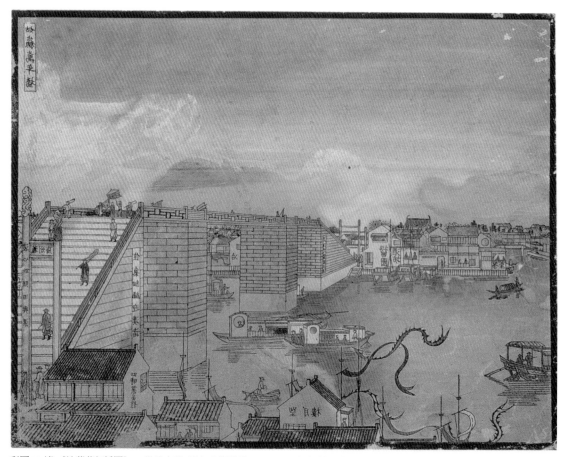

彩圖17 清 《姑蘇萬年橋圖》 18世紀中葉 紙本 木版筆彩 20.9 × 27 公分 神戶市立博物館

導論

一、本書主旨

　　回顧過往十多年的研究痕跡，筆者大概可將自身的研究分成三大議題群。首先，以政治權力為主題，討論三位皇帝如何運用物品形塑帝王角色、建構皇權象徵與想像政治版圖。這三位皇帝分別為宋徽宗、明宣宗與乾隆皇帝，橫跨三個朝代，但為宋代之後三位重視宮廷藝術生產與其政治意義的帝王，在皇權與物質文化的關係上有所發明。

　　若脫離宮廷的範圍，筆者關注於與繪畫、版畫相關的社會文化現象。筆者企圖跳脫單一作品的研究，而從社會集體性的角度尋思共相，並觀察此一共相如何在其脈絡中促發或呈現當時重要的歷史現象。在一系列關於明末至盛清繪畫與版畫社會面向的研究中，筆者嘗試透過具有不同地域與不同社會階層特質的視覺物品與藝術言論，構築出多層複雜的橫斷面，讓該時期的藝術史有一網絡與階層對照觀看的立體感。

　　筆者研究的第三個議題群「近現代中國的展示文化」，全然脫離藝術品風格與形式的討論，而從展示與觀看行為審視中國在二十世紀初期的重大轉變。博物館研究較為狹窄，以展示文化為題可包含博物館、博覽會與出版品等多種展示空間與社會場域。在二十世紀初期的中國或為了塑造個人、群體或國家形象，影響輿論，或為了建立國家文化遺產，教育大眾，展示的行為與概念相形重要。展示文化積極參與公共空間與大眾意

識的形成，甚且成為國族文化建構中不可或缺的一環。

　　本書所收錄的論文集中於討論第二個議題群，也就是明清藝術的社會文化面向，藉由觀察形成網絡與階層的集體性藝術實踐，呈現明清繪畫與視覺文化更全面與立體性的圖像，有別於單一畫家或風格系譜研究的定點直線式理解。「網絡」指的是不同人物、群體、地域或場域（例如：宮廷與民間社會）所形成的連結或對照組合，「階層」指的是不同社經與文化屬性的群體，可為人物，也可能是藝術品。

　　本書尤其強調對於較為下層的藝術言論與商品的研究，例如：晚明福建日用類書中的「書畫門」、晚明城市圖像與十八世紀蘇州版畫。以往討論藝術言論時，往往侷限於少數幾位掌握言論市場與藝術品味的上層文人士大夫；對於下層藝術商品的研究，則將其孤立分析，彷彿與主流藝術言論或創作毫無干涉，這樣的研究勢必難以進入現今藝術史研究的潮流中。筆者的研究企圖將較為下層的藝術言論或商品置於整體社會文化中討論，看出上下階層、不同區域或場間的互動對比，相關研究不再是屈於藝術史研究角落的專家之學，更能引起學界共鳴。

　　由於筆者的研究著眼於社經文化面向與藝術實踐的群體性，在藝術史研究的光譜中，較偏向社會藝術史。社會藝術史研究自1960年代末期興起後，歷經起伏，最大的挫傷來自1980年代後站在浪頭上的「文化轉向」（cultural turn），以新的歐陸思潮與符號學觀點，批評社會藝術史一如傳統藝術史，理所當然地將藝術品視為擁有美學內涵的特殊人造物品，與其他類別的物品截然劃分，也認為社會藝術史對於社會脈絡的認識過於窄化，將藝術品與社會因素連結時，又過於僵化。[1] 然而，社會藝術史的基本假設與研究取徑，並未在新的浪潮中完全滅頂，近年來仍有不少學者重新省思社會藝術史的成績與轉變，企圖為其找出新路。[2]

　　在中國藝術史的研究中，社會藝術史直到1980年代末期才成為重要的切入角度，贊助研究更是長久以來的重點，且集中於皇親貴族、高層文士與巨賈商人個人對於個別相熟畫家的贊助。[3] 所謂的「社會藝術史」在西洋藝術史的研究脈絡中，並不限於贊助者與藝術生產的關係，更包括藝術品所繫結的諸種「社會性」（the social）面向，尤其是藝術生產、收藏與流通環節中，關於集體性、結構性與制度性（institutional）的問題，遠為宏觀。[4]

　　中國藝術史的研究範圍內，超出贊助者的研究也有若干例子。高居翰（James Cahill）關於畫家工作與生計的專書，除了贊助角度外，也討論畫家工作坊的運作與藝術市場的多重性，所談論的「市場」，不僅為特定贊助者與特定畫家之間對應的生產關

係，還包括無法預測買者的開放型藝術市場（open art market）。[5] 柯律格（Craig Clunas）關於晚明藝術書寫與其所縮結的社會文化現象的專書，在漢學界掀起學術波瀾，開啟藝術史、社會文化史與「物質文化」研究結合的現象。該書以文震亨《長物志》為中心，討論晚明對於藝術品的論述與當時社會身分流動及階層劃分的關係，更提到品秩分類與用詞定性等物品觀念。[6]

　　喬迅（Jonathan Hay）關於石濤晚年居於揚州期間（1697–1707）繪畫生產的專著，或許並非社會藝術史的顯例，但該書運用不同思潮取徑，也具有社會藝術史研究的新意。[7] 該書探究居於揚州城的石濤轉為職業畫家的身分認同與主體性，將其畫作生產與具有現代性的主體意識連結，而此種主體位置與其城市生活經驗息息相關，包括消費與慾望、都會生活的不安全感與孤立存在的威脅（頁285）。姑且不論該書對於石濤現代都會主體性的建構是否可信，[8] 該書觸及的城市社會性與繪畫創作的關係顯然超出前人研究。除了將揚州視為石濤繪畫的根據地與背景外，其議題包含揚州在石濤畫中所出現的社會地理區域與形構的景象，以及這些景象所代表的社會文化意涵。以往在解讀文人繪畫時，著重個人如「心印」般的抒情意涵，但社會集體性意涵少見觸及。該書認為在揚州商業化環境中，以文人休閒地點與生活方式為繪畫內容，應是一種姿態的表明，屬於論述的層次，並非單純的心境表達。若加入更進一步的詮釋，我們可說揚州的郊野變成圖像後，顯示十七世紀下半葉揚州文士在野不為官的姿態，也表明中上階層的社會經濟身分，與城中及鄉村為衣食而忙碌的凡俗人不同。

　　本書所著意的「網絡」與「階層」取徑，也立足於人與物的社會性，並關注圖像（包括繪畫與版畫）在生產與流通等面向所具有的制度性特質，更透過不同的地域、場域與階層的對照，企圖見出同一時空中複雜的藝術現象。換言之，本書認為圖像並非個人心性的單純表達或藝術創作靈感火花的湧現，而以社會性與制度性角度審視明清時期重要的藝術現象。

二、各章介紹

　　本書四篇文章的時間點落於「明清之際」，這四篇文章可再細分為二組，分別討論文人階層與較趨向一般中下階層的社會文化現象。出版較早的二篇文章皆以陳洪綬為中

心，分別討論其晚年人物畫作與畫論。陳洪綬文人出身，歷經明清改朝換代，自其畫作與言論可探究明清之際文人文化的多種面相。這二篇文章雖以單一畫家為中心，卻非傳統藝術史的討論方式，不以畫風發展或畫家私人心境為重點，而是企圖透過個別人物，觀察歷史的共相；也就是說，陳洪綬的畫作或畫論在此成為引子或樞紐，可連結到晚明許多糾結複雜的社會文化現象。

〈女人、物品與感官慾望：陳洪綬晚期人物畫中江南文化的呈現〉一文企圖自陳洪綬晚期的人物畫作，探究晚明關於女人及物品論述的流行，並將此種流行風潮與當時文士階層的生活情境合觀。若自前言柯律格專書的出版年（1991）算起，晚明關於物品的論述成為研究議題已有二十多年，筆者之文加入性別的角度，並以「論述形成」（discursive formation）的討論方式，結合晚明關於女性與物品的書寫，無論就陳洪綬畫作或晚明物質文化的瞭解而言，仍有其獨特看法。

〈從陳洪綬的〈畫論〉看晚明浙江畫壇：兼論江南繪畫網絡與區域競爭〉一文探討陳洪綬一篇畫論文字所縮結的社會文化現象，包括：藝術言論如何形成議題與如何傳播流通、繪事與文人日常生活的密切關係，以及浙江、吳地、松江與徽州地區如何透過繪畫創作、論畫言說與收藏品鑒，進行區域競爭。在此競爭之中，浙地處於劣勢，但經過明清易代之變後，卻因之集結成地方意識。此文所論及之論畫文字雖非筆者發現，但經過重新詮釋，並置於當時之歷史脈絡審視後，出現遠比原有之討論更廣大的歷史圖像，也就是在這些言論形成之因由與彼此之間的互動關係中，可見晚明文化競爭與區域競爭二股趨勢的統合。

如果上二篇文章可代表筆者對於晚明文人文化的思考，另二篇關於晚明城市圖像與福建版日用類書的研究，也自成一組，轉而關心一般中下階層文化商品的研究。城市圖與日用類書看似無關，但筆者的討論實出同一關懷。二者皆為新興的文化商品，生產地雖不同，但皆與當時興盛的城市文化息息相關，消費者可能為粗識文墨、略具閒錢的新興識字人口。這些人未必居於城內，但充分享受城市所帶來的消費活動及應酬社會。他們需要的圖像呈現都市的繁華與眩目，與鄉村截然劃分。都市圖如《清明上河圖》在十七世紀的流行，一則反映了都市景觀與城市文化居於論述的中心位置，而此城市文化的主要內容即是上述頻繁大量的消費活動與人際互動；再則這些圖作以卷軸作品的物質形制在大城市中買賣流通，包括路邊擺攤的方式，也顯示時人對於都市景象的喜愛，以及畫作消費的普及。

觀察十七世紀蘇州等地製作的《清明上河圖》，雖傳襲北宋《清明上河圖》之名，

圖式上也出現河流、城門等順序安排，但細究之，與傳統大不相同，顯現當時城市內的大眾文化消費並不追究傳統的正確與否，在《清明上河圖》盛行於言論與消費市場時，只要沾上流行即可。此種流行風格、消費心態與上層文人文化不同，當陳洪綬與董其昌的論畫言論在繪畫傳統正脈譜系上來回論辯時，或當陳洪綬的晚期人物畫具體呈現江南文人文化對於感官品味的追求時，在明清之際城市內活動的較下層階層對於畫學正脈或文人文化中的精緻品味，似乎並無意識。財力的缺乏固為其因，更重要的原因，或許在於參與文化論述或品味塑造，必須以家世或教育資本（educational capital）為依。然而，自另一角度觀之，新起的粗通文墨階層對於上層文人文化並未極力模仿，自《皇都積勝圖》、《南都繁會圖》、《清明上河圖》的風格判斷，與文人的喜好不同，甚至是晚明以來文士所鄙視的風俗畫類型，充滿細節與色彩。由此可見，並非所有的非文人階層皆蓄意仿效文人品味，有錢商人可能才是追逐上層品味的少數人，例如晚明為蘇松文士訕笑的新安商人。對於功能性識字人口，以及手上稍有餘錢的人來說，自有另一種文化商品存在，而此種存在也顯示晚明社會的文化消費已見層級之分，另一種社會空間兀自活潑地生息著。

筆者關於晚明福建版日用類書的研究立基相同，結論也顯示類似的城市文化與消費心態。所謂「日用類書」指的是出現於晚明出版市場的一類出版品，與戲曲小說、善書等並列為新興大眾出版物，有別於以往以士人為讀者對象的讀物。今存此類書籍約有三十五種版本，皆為福建建陽地區商業書坊所出，行銷地應包括江南與北方各大城市。日用類書的內容包羅萬象，多半紙質粗糙，版刻不佳，印刷低劣。

此一研究以「日用類書」中關於書法與繪畫的章節內容，討論日用類書的知識性質與生活實踐的關係，並將日用類書與其具體內容置於晚明出版文化、言論市場與藝術相關活動中觀察，希望將文本研究與社會文化脈絡相連，並進一步思索透過日用類書此類較為通俗、以量取勝的文本，觸及中國社會自明代中後期所出現蓬勃發展、且有別於文人文化或士大夫品味的另類社會空間。

「日用類書」自1930年代即受到日本學界的注意，直到數年前仍然，運用於法制、教育、商業、醫學與小說等各領域的研究中。日本學界對於日用類書的研究貢獻頗多，然皆視之為史料，用以補足中國歷史文獻偏重上層文人階級的缺憾。或因於此，在各研究者掘盡日用類書中的相關史料後，日用類書的研究也面臨瓶頸，難以突破。本研究將日用類書視之為獨立的文本，也是晚明出版文化的一環，探討其中知識的形成與意義。再者，因為集中討論「書法」、「畫譜」等藝術部分，可清楚呈現該門類知識的特點，並

更進一步討論日用類書如何反映及塑造晚明社會空間。

綜合上述關於明末清初的研究，可見筆者企圖透過藝術類書寫與圖作探究該時期的社會文化特色，在不同地域、場域與階層的對照下，既找出共通性，也見到差異。晚明社會藝術言論與消費的盛行，貫穿文人階層與略識文墨者，實為當時新的社會文化現象，但個別階層在言說及消費的對象上，仍有顯著差異，甚至不是下對上的模仿，從中可見獨立互異的文化消費與社會空間。

接續上述的研究成果，〈乾隆朝蘇州城市圖像：政治權力、文化消費與地景塑造〉一文將城市圖的研究推向乾隆朝的十八世紀，更進一步觀察在晚明城市成為重要的文化地點與象徵後，盛清宮廷如何運用城市圖的傳統重新塑造蘇州的城市形象，並藉以傳達帝國太平的政治意涵。此一城市形象與蘇州民間作坊所作之版畫在景物選取與描繪角度上極為類似，一則可見中央與地方的互動，再則民間所製的蘇州城市版畫應受一般人民喜愛，也是蘇州視覺文化商品的一環，從中可見政治權力與文化消費的糾結轉借。

在許多城市圖像中，本章以宮廷畫家徐揚所作之《盛世滋生圖》為中心，因其製作宏大、作旨清楚，長卷形式更包含許多景點，可藉以縮結乾隆朝其他的城市圖像，並由此見出十八世紀蘇州形象的轉變。此種轉變的關鍵在於蘇州代表地景的改變，既有新地景的出現，也見舊地景的重造。

城市圖像所建構之蘇州形象與地景，除了特殊地標的標識外，皆與圖像之風格息息相關，描繪地景的風格手法亦是討論重點。《盛世滋生圖》參用西洋透視法，呈現廣大的空間感與井然的秩序感，遠非中國傳統畫法可以勝任。蘇州版畫明顯受到西洋傳入銅版畫的影響，也運用陰影與透視法。宮廷繪畫與蘇州版畫同見西洋流風，此中因由值得再加探究，〈乾隆朝蘇州城市圖像〉一文則企圖由此見出江南文化的「異質性」，重築乾隆朝宮廷與江南關係的討論架構，並且提出大清王朝的「帝國」特質。

成文最晚的兩篇文章（即本書第六、七章），延續其前對於十八世紀蘇州版畫的關注，更進一步探討蘇州版畫的生產與流通，並在其風格來源與傳播狀況中，尋思蘇州版畫作為中歐藝術交流顯例的歷史定位與文化意義。蘇州單張版畫盛行於清代康雍乾三朝，為蘇州地方特產，可依主題內容、尺寸大小與品質高低區分多種，現今留存至少數百張，可見當時產業發達之盛。蘇州版畫中多種類別呈現明顯的歐洲風格因素，可見歐洲版畫或繪畫在中國的流行，蘇州版畫生產後又行銷日本與歐洲，影響日本與歐洲藝術風格，形成一環狀往來的狀況，誠為近代早期（early modern）中國（或東亞）與歐洲藝術交流中極為少見的例子。當時在東亞與歐洲之間流通的藝術品，就品類而言，多是單

向從中國或日本到歐洲，例如：瓷器或漆器，少見同一類藝術品的雙向交流，版畫應是例外。[9]

〈清代初中期作為產業的蘇州版畫與其商業面向〉一章以整體版畫生產的角度，跳脫以往研究蘇州版畫專注於少數幾張或一類版畫的侷限性，討論版畫產業的商業面向。除了一窺蘇州地方產業的特色，該章更藉以探究當時藝術類文化商品的市場發展與消費區隔。文章自蘇州版畫的生產時間與地點入手，討論產業的發展與商業策略，最後並以行銷與消費為主題，統合前面的討論。由於相關文獻記載不多，本章透過對於版畫本身的分析，觀察版畫所透露出的製作、出版與行銷訊息。本章的議題與分析方法，希望提供學界對於中下層藝術商品研究新的分析角度與方法。再者，由於眾多蘇州版畫運用西洋透視與陰影法，本文雖非以中歐藝術交流為中心的研究，也觸及蘇州版畫的西洋風格及其來源問題，並指出蘇州版畫在歐洲的收藏狀況。

筆者因為研究乾隆朝宮廷城市圖像與蘇州版畫，開始觸及中歐藝術交流議題。這兩類藝術品都運用歐洲透視法，風格來源可能不一，但顯現十八世紀中國對於歐洲風格與物品的喜好，可能橫跨宮廷與民間社會。本書最後一章即以十八世紀中國藝術與視覺文化中的全球角度（global perspective）為題，一則檢視盛清繪畫與中歐藝術交流目前的研究概況，再則奠基於個人對於盛清宮廷城市圖像與蘇州版畫的研究，企圖自全球角度，提出對於十八世紀中國藝術與視覺文化的新理解。該文以接觸帶（contact zones）討論當時中國可以接觸到歐洲藝術品的地點，包括：北京宮廷、除了宮廷外的北京城、蘇州、揚州、景德鎮與廣州等地，企圖連結出中歐交流的網絡。本章同時寫出中國與歐洲的交流管道，包括外交、傳教與商業，相關人物包括宮廷中的皇帝與西洋傳教士，也有民間社會中的西洋傳教士、工匠、一般購買蘇州版畫的買者等，更包括歐洲與中國商人。以往研究認為近代中國對於歐洲事物缺乏興趣，西洋物品在清宮中，不過是皇帝賞玩有如玩具般的物品，但從筆者的觀點，歐洲繪畫風格與模式，已經成為塑造皇帝形象與彰顯帝國權力的重要元素，進入政治言說與正統確認的層次。本章的重點雖在中國與歐洲的交流，但因為進入中國的歐洲藝術品今日多半無存，而與之平行輸入歐洲藝術品的日本尚見遺留，因此本章也處理東亞整體與歐洲的藝術交流。最後，藉由東亞與歐洲藝術史的交流問題，本章更進一步省思現今全球史角度下的藝術史研究的若干基本假設與未來思考方向。

三、明清藝術史的重要課題

以上對於書內各章實際內容與研究意圖的說明，可見明清藝術重要歷史課題的浮出。這些課題包括：第一，區域與跨區域畫風的勢力消長；第二，文人繪畫價值的深化如何透過創作、論述甚至日常生活而實踐；第三，繪畫與版畫等視覺物品的城市化與商品化現象；第四，在外來風格的挪用中，新的視覺效果之產生與其政治或社會文化意義。這些重要的歷史課題雖可條理區分，但並非截然無關的社會文化現象。反之，其間多線交錯與互為因果的狀況構成明清繪畫史與視覺文化的發展主體。例如，本書第二章透過討論晚明區域之間的文化競爭，既提出吳派與浙派等區域畫風的消長競爭，也討論文人論畫言說的建構，更觸及藝術言論的商品化現象。這些層面無法單獨成立，而是糾結交織在晚明繪畫創作與論說的社會文化網絡中。

若分別論之，以區域角度來討論明清繪畫史，可見地域之間的分合互動，研究者彷彿立於高處，俯瞰明清繪畫的地理大勢與歷史走向。學界普遍認知的明代區域繪畫，以浙、吳兩派為主，再加上董其昌的「松江派」。來自浙江與福建所謂的「浙派」，皆為職業畫家，因為在十五世紀初期晉身宮廷繪畫的主力，至遲在十五世紀後期成為跨區域並具有全國影響力的畫風。[10] 來自不同地區的畫家可證明此點：遠在湖北武昌的吳偉與河南開封的張路，皆跨出原本的浙派地域。此種跨區域的影響力雖在十六世紀中期後，受到若干文人的批評或詆毀，在主流繪畫論述中趨於不入流，但文人的書寫不一定等於當時社會流行畫風的總和，實際上有許多跡象顯示浙派在十七世紀仍相當流行。[11]

另一方面，以蘇州為中心的文人畫風直到十六世紀中期，所謂的「吳派」才脫離一地之限，在南京等地佔有一席之地。[12] 本書第二章透過對於陳洪綬畫論的詮釋，觀察晚明時期地域的文化競爭，脫離原先所理解的浙、吳與松江派一起一落取而代之的直線發展觀，轉而發現更複雜的網絡，包括區域繪畫互相交涉的勢力範圍與各區域之間的起伏競爭。第三章關於晚明福建版日用類書的研究，也舉出福建作為地域，有其特別流行的藝術知識，與江南不同。

晚明的區域競爭，實與中央的政治鬥爭互為表裡，[13] 在董其昌手上凝結成區域與文化合一的流行論述，而松江、南京、杭州、徽州與揚州等地域畫風的興起，開啟清初宮廷之外的畫風。然而，清代地域畫風不同於明代之處，在於此地域多指城市。城市與藝術的關係自晚明後逐漸密切，在十七世紀後的揚州與上海等城市彰顯，至此可說地域畫

風也成為藝術與城市化課題的一環。

　　第二，「文人畫」的業餘理念雖為理想，並非實際狀況，但「文人畫」作為研究的分析範疇，仍有其分類價值與專屬意義。文人繪畫在北宋已見，然其價值的深化在十五世紀的蘇州更形清楚，主要根植於該地區特有的文化傳統，以及文人畫家所選擇的生活方式與隨之形成的集體意識。透過數代具有文人身分的畫家群與其交遊圈，一種特殊的價值觀橫跨繪畫創作的畫風與內容選取，並及於生活方式中的收藏文化與鑑賞美學。[14] 換言之，蘇州的文人繪畫具有地方、社群與階層意識，就繪畫而言，透過對於周邊湖山景色與城中園林雅集的描寫，突顯文士階層蓄意塑造的蘇州文雅生活，其中尤以交遊為盛。無論在城外的湖山，或在城中的園林，文士們藉由游覽與雅集形式，延續及活化刻印在蘇州地景上的歷史，建立起蘇州特有的文人階層的文化，更落實在生活層面。在十六世紀後繪畫等文藝表現商業化的潮流中，文徵明等人或許更有意識地保存此一區域與階層傳統。[15]

　　到了晚明區域競爭與商業化無可抵擋的狀況下，一如筆者在區域文化競爭與晚明城市圖像的研究中所言，新近崛起的董其昌一方面貶低文徵明後的蘇州畫壇，藉以抬高松江的傳統，另一方面繼承對於文人繪畫的堅持，在面對商業化時，無可避免地選擇更堅決的切割，並更加強調唯有上層文士階層才能有的收藏與鑑賞經驗。在董其昌取得鑑賞與畫史的地位中，其文士高官的身分所帶來的社會網絡具有相當助力，[16] 同時在董其昌所建立的藝術價值位階中，如果沒有親眼見到原畫，就無法取得發言權。在藝術言論商品化與藝術收藏普及化的晚明時期，董其昌為藝術價值建立一般人難以跨越的門檻，也讓文人畫場域更成為創作、言說、收藏、鑑賞與社會網絡的綜合體。

　　晚明文人畫家藝術創作與生活品鑑的結合，也具體呈現在陳洪綬晚期的人物畫中。一如本書第一章所言，陳洪綬畫中的仕女與物品，共同展現當時文人階層的感官追求與心理欲望，此一集體性風潮顯現文人藝術與生活情境成為一體。

　　有清一代藝術商品化形勢已成，連擁有進士頭銜的畫家鄭板橋，都捨棄原本以「業餘」為外衣的文人姿態，明白地標取潤格，收受金錢。[17] 然而，這並不表示根植於明代江南文人階層的美學與生活價值蕩然無存。晚明江南文人文化在清代的發展與轉變尚待更多的研究，以往從清代高壓統治的角度，認為晚明文化在清代初中期受到極大阻礙。然而，一如本書第五章開頭所論，從近年來關於盛清皇帝與江南文化的研究，可見文化象徵與政治統理層面的複雜糾結。至於文人美學價值是否更深入多數清代文人的日常生活中，甚至對於其他階層的生活方式造成影響，尚待研究。

第三，繪畫與版畫商品化現象可分幾方面討論，其一：文人以才藝謀生，包括繪畫、詩文、書法與編輯等長才轉成謀生工具，自明代中期後，蔚為常態。其二，晚明商業書坊與版畫書籍的蓬勃發展，產生大量的圖像類商業出版。以上兩點本書第三章有所觸及。其三，單張版畫在清代大量出現，成為低於繪畫的藝術商品，也使得圖像類藝術品的階層化更為完整，可見本書第六章的討論。其四關於藝術知識的商品化，在柯律格兩本專書中多所發揮。[18] 其五，開放型藝術市場成為買賣繪畫的主要管道，可滿足各階層的需求，民間社會的藝術消費者不再侷限於文人士大夫及有錢商人。

所謂的「商品化現象」不在於繪畫作為商品，而在於其數量大、普遍性與立即性的消費，也就是開放型繪畫市場的興起。如果繪畫消費集中於高價訂購與贊助商品，只有少數人具有文化與經濟資本能擁有收藏，中間人扮演穿針引介的角色，人與人之間的社會關係在繪畫消費中仍為重要變數。晚明之後，開放型藝術市場愈形重要，買賣繪畫的固定地點與商業體增加，繪畫商品的成品化（ready-to-buy）現象成為重要的趨勢，消費者及於較為中下層的社經人士，買賣雙方無需中介與社會關係的連結。[19] 此一轉變觸及繪畫社會性的思考，包括生產與消費所縮結的社會關係，以及其結構性與制度性的變化。

相對於學界對於贊助的研究，開放型藝術市場反而較缺乏討論。晚明以後藝術品偽作盛行，一如本書第四章所述，以「蘇州片」為統稱在蘇州所製作的假畫，透過城市中的商鋪販賣，價值不高，經濟能力屬於中下階層的一般人也有能力消費。消費者或蒙蔽於其價款，以為買到真貨，或不具藝術知識，純粹受畫作題材或風格所吸引，也有可能根本不在乎其真偽，花一點小錢買一些悅目娛心的畫作，又何必追究？在十七世紀歐洲，以義大利與荷蘭為前鋒，開放型藝術市場成為具有主導藝術生產的推動力，這是藝術市場進展的一大指標。[20] 反觀中國，開放型藝術市場的意義尚待進一步研究。

關於繪畫作品城市化的討論，既可與商品化合觀，也有其個別議題。與商品化息息相關的是，城市何時與如何成為視覺文化發展的動力，包括具體的城市如何成為藝術商品生產與消費的中心，以及整體城市化現象如何促進藝術商品的蓬勃發展。前者可舉明清的蘇州、晚明的南京或清代初中期的揚州為研究對象，討論該城市特質與視覺文化發展的關係。後者若落實於藝術商品的歷史演變，例證有如晚明之後，藝術商品成為城市消費不可或缺的重點，甚至代表城市消費，標誌出城市作為消費中心的意義，因為只有在城市中才有藝術商品類的奢侈消費。

城市成為視覺文化發展的動力不僅彰顯於上述的社會經濟層面，還有文化象徵層

面。城市成為視覺文化描繪的對象,在傳統的山林、郊野、園林、鄉村與朝廷之外,另立重要的圖像地點(pictorial site)與文化地點(cultural site)。所謂「圖像與文化地點」指涉傳統上能夠承載意義與形成意象的空間,既是具體的地理環境,也是抽象的社會文化範疇。[21]

藝術品城市化議題群還討論視覺文化如何參與普遍性城市概念的形成,以及形塑特定城市的形象,主要集中於探究城市圖像如何再現與想像城市。能動者既為製造方也為消費方,更重要的是,二者之間長期以來透過磨合調適而形成的默契。他們藉由想像與再現的機制及模式,讓城市景觀與觀看方式得以突顯,或成為普遍性的城市文化,有其內容與氛圍,或成為特定城市的代表形象。

城市生產的藝術品可能具有特殊風格,此種風格呈現消費者的心理慾望與文化、社經資本,也形塑城市消費階層的藝術品味與美學價值。這些藝術品的購買者當然不只是城居人口,商品若形成特殊的城市風格,也代表城市化現象,將城市在藝術商品上的風尚擴散到非城市地區。再者,此種城市風格與風尚勢必與他種社會文化範疇所形成的藝術風格與美學品味互動競合,爭逐文化發聲權,挑戰或進入主流論述,並形成當時整體藝術發展的特色。

在中國藝術史的研究中,雖未見上述面向的統合性討論,但個別議題仍零星出現。關於城市圖像的研究或許最明顯,主要探究圖像所表現與形塑的城市性及城市形象,可普遍可特定,本書第四、五章即針對此討論。[22] 至於城市與繪畫的關係最重要的成果顯現在十八世紀揚州繪畫的研究上,議題集中於揚州畫家的職業化傾向、揚州城內重要商人、文人士大夫與其他社經階層對於繪畫的贊助,以及這些贊助所形成的揚州繪畫特殊風格。[23] 藝術與城市的問題貫穿近代早期與近現代中國,目前研究所及仍屬淺層,尚待日後努力。

明清時期中國藝術史的重大議題還包括歐洲風格的挪用與意義,筆者建議應走出傳統藝術交流史,而採用「全球史」角度。不同之處在於:其一,傳統藝術交流史著重在兩個地區之間從此到彼的影響關係,範圍模糊,也甚少談及具體的風格互動或挪用。如以郎世寧研究為例,以往的研究觸及所謂的「折衷風格」時,缺乏以具體風格分析為基礎的做法,往往泛稱中國與歐洲,因此雍正、乾隆宮廷與義大利畫風之間的折衝協調難以確定。近來若干研究已經嘗試找出確定的歐洲風格來源,並以此角度重新審視雍正朝後形成的宮廷畫風。[24]

再者,傳統藝術交流史著重於討論從一地到另一地的風格影響,忽略雙方或多方循

環往來的可能性。此點在近代早期歐洲與東亞往來相對頻繁的狀況下，更顯得單一，無法呈現多重反覆交會互動的實況。例如，象牙球本為歐洲神聖羅馬帝國宮廷所發展出來的工藝，流傳到清代宮廷與廣州後，反而成為中國外銷品的代表之一，回銷歐洲。[25] 再如，歐洲國家跟景德鎮訂購瓷器時，往往附上圖樣設計稿。這些稿樣為歐洲畫家所作，卻常常模擬中國圖樣與風格。景德鎮工匠在傳抄這些歐洲來的圖樣時，又根據自己所受的訓練，摹想歐洲來的圖樣。最後這些混合風格的瓷器，回銷到歐洲。在如此反覆循環的圖樣流傳下，對於來源的追溯似乎不重要，重要之處在於這些混合風格所代表的文化意義，既是多方相遇之下的「中介地帶」，也折射出多方的想像。

其三，如果落實在近代早期，顯而易見的是，傳統藝術交流史忽略背後更大的全球貿易、外交與傳教往來圖像。如此一來，對於若干現象的解讀過於偏狹，只看到小範圍的作用，難以見到諸如全球貿易與傳教運作中，存在著非以中國本位思考所能理解的因素。例如，明末在中國所流傳的西洋圖像，若單以原先認為的傳教觀點分析，應為傳教所用。然而，根據近日研究所知，耶穌會傳教士在亞洲與拉丁美洲傳教，大量運用圖像，並非全為傳教所用，也有禮物互贈的作用。[26] 正因為此，我們在評估西洋傳教士所帶進中國的圖像時，應該有更多元的看法。近年翻譯出版的康熙朝常熟地區比利時傳教士魯日滿日記，就能看出禮物饋贈在其傳教事業中的重要位置，也可見出其中有許多筆關於西洋畫或版畫的記載。[27] 再者，清代宮廷的進單與貢單也是其中一環，[28] 可見除了傳教宣講之外，歐洲物品與圖像在中國宮廷與民間的流傳尚有其他因由。

總之，近代早期歐洲與東亞交會並非一對一式的雙方交會，而是複數的「歐洲」與複數的「東亞」之間的多方交會，所以研究者需要觀察各方之間的關係。藉由各方交會互動關係的對映照看，方能突顯近代早期世界多層次立體性的組織特色，可見本書第七章的討論。此一全球史視角與現今學界研究潮流有共同趨勢，在全球化相關議題的激盪下，全球史視角下的交流史發展有如海上大浪般，沛然難以抵禦，已然席捲藝術史與歷史學界。回顧近年來的美國亞洲學會（AAS）年會，全球視角下的交流史已經是最大宗的主題之一。雖然重點在於亞洲內部（intra-Asia）的互動，但置於全球角度之下觀察。

全球史角度中的交流史，其重要的觀點例如：多方（multi-lateral）交會互動，而非兩方（bi-lateral）；強調能動者（agent）與協調（negotiation）、挪用（appropriation）等觀念的重要性。再例如：往復交流的可能性，並非單自一區域流向另一區域的影響；全球化與在地化必須同時考察等。這些觀念與對早期全球化歷史的考察心得，累積了二十年以來人文社會學科在方法論上的思潮，再加上研究交流史學者長期以來實際操作過後

的省思，以及全球化議題在近些年的急速發展，確實展現出可觀的能量。

　　相關的方法論凝結在鐘鳴旦（Nicolas Standaert）的論說中，比利時籍的鐘教授，多年來研究明末中國與歐洲在思想等方面的交流，著作等身。其方法論引用歐洲哲學與文學理論思潮中對於他者的理論（theory of alterity），討論到多方相遇互動中的「中間地帶」，以及各方互為主體（互為主被動者、互為自己與他者）、認同變動的協調過程。[29] 鐘教授2003年的論文確實是筆者閱讀經驗中對於文化相遇互動問題最精彩的理論思考，尤其是鐘教授以一位長期實踐者的身分，體會到交流史研究之不易，對於其前的研究並不採取全然抹煞的態度，而是擷取可用，並複雜化其研究成果。[30]

　　更進一步闡釋全球史角度，就其所投射出來的意象若以中文詞彙擬之，「交會互動」應較符合其研究遠景。「交通」一詞見於較早期的海洋或陸路交流史研究，強調的是二地之間的往來路線，一種實質存在於地表的交通路線網。[31] 顯而易見的是，就今日研究異文化互動的學術取向而言，「交通」一詞過於狹隘。「交流」一詞則相當普遍，可運用於任何關於異文化影響與文化因素交換的研究，等同於英文語境之exchange。近年來，該詞所代表的意象受到若干質疑，因為無法投射出異文化互動間的動態感，再加上過於強調有意識的互動，無法涵蓋異文化間偶然發生、甚至陰錯陽差的交會。[32]「相遇」（encounters）為2004年英國維多利亞與亞伯特博物館（Victoria and Albert Museum）所舉辦的相關展覽，隨展覽而出版的圖錄概略總結近代早期歐洲與亞洲不同區域在藝術上的交流，但因為範圍廣大，許多議題僅是點到為止。[33]「相遇」的意象本就強調遇會之實，較少指涉更深度的文化接觸。早在其前一年，「相遇與對話」的研討會將「對話」的意象加入明末清初中西文化交流的討論中。[34] 但一如「交流」，「對話」偏向有意識且目的性強的互動，並強調對話參與者的平等。此種意象無法傳達多方交會時，各種有意識與無意識或甚且意外的互動狀況，更何況來自多方社會文化的能動者交會時，常見強弱勢力之分，往往不是外交場合中的平等對話。「匯聚」（convergences）一詞見於2009年五月國立故宮博物院所舉辦的關於交流史的研討會，該會自交流史的角度觀察亞洲的形塑，因為聚焦亞洲，以多方匯聚於一地的意象統攝該研討會，但此一意象並不適合其他種類的議題。

　　基於上述的討論，筆者認為「交會互動」最能點出多方社會文化與其能動者在有意識、無意識或甚且意外狀況下的遇會。此種遇會涉及到物品與人，二者皆可扮演能動者的角色，並因各種的互動情況，在此方或彼方甚至雙方或多方的視覺文化與物質文化上產生歷史意義。

　　全球史的研究近來頗受注目，但也遭受相當的質疑。在全球史興起之前，世界史也以普世性的議題為研究對象，世界史可自上古開始，並不預設跨文化的交流，遑論全球化下的多方交會。相對而言，全球史在全球化的框架下思考各地的交會互動，其所引起的疑問也環繞於此。首先，全球化導因於歐洲的地理大發現，帶有歐洲擴張論甚且是帝國主義的色彩。十六世紀末歐洲人的東來是歷史事實，東亞地區的社會文化也確實留下歐洲的痕跡，但在十九世紀之前，中國與日本相對於歐洲並非處於弱勢，中國對於歐洲啟蒙思想與洛可可藝術的影響已是學界共識，不應以十九世紀後的帝國主義擴張看待近代早期的歐洲與東亞交會。更何況中國與日本對於歐洲文化的容受，具有相當的能動性，並非被動地或被迫地通盤接受歐洲單方面的強力推銷。

　　第二點疑慮在於近代早期許多異文化的交會遇合並未真的包括「全球」，而所謂的「全球史」研究也必須有一具體的地理範圍為基礎點，在此基礎點上擴大到其他社會文化地區，如此一來，為何不用早有的「跨文化」交流觀點進行研究？[35] 所謂的「全球」並非如世界史一般必須交代地表上所有的社會文化，而是在近代早期後，各地理地區與社會文化之間的關係因為全球化的現象而形成一種新的組織方式，此種組織方式無法用原有的「跨文化」研究架構來理解與涵攝。全球史相關研究確實有其地理與社會文化的基礎點，但「跨文化」的研究架構即使能包括二個以上社會文化的討論，仍缺乏「全球史」架構下多層次立體性的交會互動與組織方式，難以處理多方往復來回或歧出交錯的現象。

　　另一重要的觀念轉移在於：從「影響」（influence or impact）轉向挪用（appropriation）與協調（negotiation），並在此轉向下，討論輸入管道與中介者等議題。「影響」意謂著傳播端掌握所有的能動性，而接受端被動地接受，二者的主客位置涇渭分明，強弱之勢也清楚立判。「影響」論也不需要找出特定的影響來源，只要約略知道來源是歐洲或中國即可，因為諸如「透視法」或「中國風」的風格形式均顯而易見，不須落實在具體的歐洲或中國原型。也因為如此，特定風格與觀念的輸入管道或中介者的作用在不須追究原型的狀況下，也不需要深入探究。然而，任何交會互動都有多方的能動者，彼此依照自己原先的理解架構去挪用及協調新來的社會文化因素。各個社會文化在接受與消解外來因素時，皆有其能動性與因各自脈絡而來的社會文化或政治經濟考量，而且外來因素有其輸入的管道與中介者。希望未來的研究能夠具體呈現跨文化物品的移動管道與其中介者，並深入討論某一時空環境下個別具體的能動者，如何協調與挪用各方而來的異文化因素。

四、後跋

　　行文至此，過去多年來的研究與思考又重新在腦海中湧現，集結成書，並不表示筆者對於這些明清藝術史重要課題的探究，已經進入結果收成期。事實上，未竟之處甚多，未竟之業或在未來仍有完成的機會。筆者近年來正在寫作的兩本專書，即延伸與深化這些思考。本書所收的論文對於現今的筆者仍具參考與啟發性，希望對於讀者亦是如此。最後，謝謝科技部與中央研究院近代史研究所的補助，也謝謝學界朋友與助理學生的幫忙，石頭出版社的黃文玲小姐，對於本書的編輯相當盡心，筆者也在此一併致謝。

1 女人、物品與感官慾望：陳洪綬晚期人物畫中江南文化的呈現

　　陳洪綬（1598或1599–1652）出身浙東世家，雖因科考不順，未能任官，但與當代文士多有往來，為晚明江南士人文化成員之一。明亡後，陳洪綬因生計問題成為職業畫家，留有許多人物畫。這些晚期人物畫作與明亡前的早期作品不同，女人、物品與文士常同時出現於庭園或書齋中，並企圖呈現文士與女人、物品的互動，包括視覺、觸覺與嗅覺等感官的描寫。這些特色在中國人物畫傳統中實屬首見，為人物畫發展中重要的現象，也與晚明社會文化息息相關。

　　本文遂以此批畫作為中心，一則探究這些作品與晚明關於女人、物品論述的關係，例如《悅容編》、《長物志》、《遵生八牋》、《瓶花譜》等，就結構與內容上，見出陳洪綬晚期人物畫與晚明文士流行論述之關涉。其二是討論這些作品如何追憶晚明士人生活，成為陳洪綬與清初江南文士對逝去歲月的共同回憶。在此生活中，女人與物品佔有極大位置，文士與其互動頻繁，充滿物質性與感官性。簡言之，陳洪綬的作品呈現此一以女人與物質為基礎的感官文化，實為晚明之重要表徵。

　　前此關於陳洪綬的研究中，並未注意其晚期畫中女人、物品與文士生活的描述，更未將其作品置於晚明江南士人文化與社會脈絡中討論。本文就陳洪綬的研究而言，實開一新的取徑。再就晚明文化而言，物質性與感官性的提出，也是前人少及之處。

一、前言

陳洪綬（1598或1599–1652），浙江諸暨人，出身世家，先祖三世為官。明亡前，即使科考不遂，家道中落，仍以文士自居，以功名為志。明亡後，因謹守遺民身分，棄絕仕途，轉以賣畫為生。縱觀其一生，陳洪綬曾二次北上入京求取官職，並活躍於諸暨、紹興、杭州一帶，與當時有名士人多有往來；如尊黃道周、劉宗周為師，與張岱家族、祁彪佳家族、周亮工、倪元璐等人熟識，當世聞人陳繼儒並為其家族長輩等。[1] 1640年代初期陳洪綬第二次進京求官時，與當地人物畫家崔子忠並稱「南陳北崔」，逐漸以畫藝知名全國。[2] 由此可知，陳洪綬雖非政界領袖或文壇祭酒，但身為仕宦家族成員，又與當時重要文人互動頻繁，文人身分無疑，也享有全國性聲名。

明亡後的陳洪綬身為職業畫家，畫作數量大增，其中人物畫居多。[3] 這些作品有其特色，與明亡前的人物畫不同。前期之作約可分為四類，或為據文本而來的《九歌》、《西廂記》版畫，或以流傳故事為本的《蘇李泣別圖》、《楊升庵簪花圖》，[4] 也有頗具自況意味的《醉愁圖》，[5] 以及傳統仕女畫科中的《對鏡仕女》等。陳洪綬早期的人物畫作以敘事題材為主，多有故事底本，背景雖不複雜但多樣，畫中人物常見舞臺效果般的肢體語言，或許為了傳達如「蘇李泣別」等濃烈的戲劇意涵。[6]

相對於此，陳洪綬晚期人物畫中雖也見以特定故事為題材的敘事畫作品，如《陶淵明故事圖卷》、《李白宴桃李園圖》等，更多的作品卻著重於描寫文人或婦女生活的片段。[7] 部分作品並未描繪背景，人物如處於抽象空間；若有場景的描述，也趨向簡單，並有高度的一致性，常出現如石桌、瓶花、書冊、古琴、銅、瓷器等物品，彷彿簡化的庭園或書齋，也是當時文士生活空間的代表。如同此一具有普遍性的場景，畫中男女人物的身分與名字並不確定，陳洪綬要描寫的似乎是某一類型的人物，而非特定的個人。早期人物畫中誇張的姿勢於此緩和，人物動作也較為類同，並未傳達特定的故事內容，反而是男人與女人、人與物品的互動最為明顯。

若以明朝傾覆的1644年為分界點，陳洪綬早、晚期的人物畫並非完全斷裂的二個群體，例如：線描風格並未因時而有截然不同的劃分。早期人物畫中也見女人生活片段的描繪，如《斜倚薰籠》、《仕女圖》等，二者並出現晚期人物畫中常見的銅瓶盛花（彩圖1；圖1.1）。[8] 然而，二圖中女人與物品同時出現、抽象背景等風格因素固然為晚期人物畫的前導，此一風格在晚期重複出現的原因更為重要，並不能以風格的延續性說

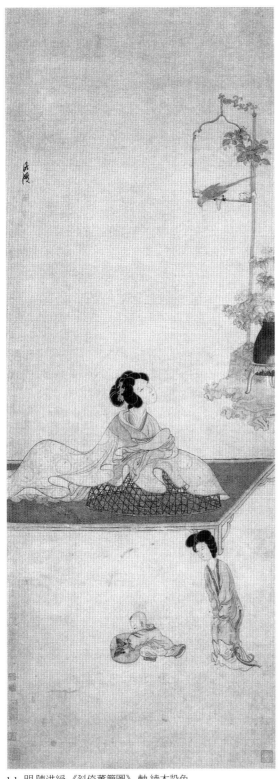

1.1 明 陳洪綬 《斜倚薰籠圖》 軸 綾本設色
129.6 × 47.3公分 上海博物館

明清楚。

　　由此觀之，陳洪綬晚期人物畫中女人與物品的屢屢出現，確為其風格特色，在人物畫傳統中也稱異數；若置於明清之際江南的時空脈絡中，畫中女人與物品所承載的文化意義更饒富興味，值得深入探討。本文即以陳洪綬晚期人物畫為中心，一則探究晚明關於女人與物品的文化論述如何涉入陳洪綬的作品中，再則討論這些作品又如何成為陳洪綬等明遺民追念、回憶晚明文化的象徵。換言之，本文期望透過這批畫作而呈現晚明江南文人文化，尤其是該文化中極其特別的一面：對於女人及物品的需求與賞玩，以及相絡結的感官慾望。

　　此一角度因為自感官慾望的表達與體驗，審視女人與物品在當時文化中的意義，與歷來學者研究晚明女性或物品的方向有所差異。就女性研究而言，十多年來，藝術史、文學史或歷史學等領域著力於發掘明清之間女性才華的多重表現，[9] 並進一步思考此時期男性與女性關係的改變，包括男性正視或獎掖女性寫作或繪畫，因而願意以較平等的方式對待之。明清之間的十七世紀確實是女性才華展露的黃金時刻，與前相比，此期女性識字

率激增，留下大量的文學、繪畫作品，扮演創作者、編纂者、歷史書寫者等新的社會角色。[10] 文士對於女性才華的肯定也不勝枚舉，更甚者視女性才華的舒展為定義女性的標準之一。[11] 這些關於明清之間女性處境的研究，確實彰顯出當時社會新的氛圍，但是新因素的加入是否全然消解女人被視為物品般慾望對象的社會機制，則需要再思考。

李漁《意中緣》一劇的情節或可說明有才華的女性在當時尷尬的處境。女畫家楊雲友的男性贊助人為了一窺其相貌，遂以測試畫藝為由，要求畫家當場作畫。楊雲友不得已而為之，卻成為男性全面注視的慾望焦點，對其長相上下品評，甚且及於具有性暗示的小腳大小。[12] 作品本為個人的延伸，可以想見的是，閱讀婦女的詩詞，難免對寫作者好奇猜想，如果詩詞中語涉心緒情思或生活細節，更提供男性讀者偷窺的樂趣，所以當時閨秀詩人自焚其稿，以防「內言」出於閨閣之外。[13] 在女性才華受到男性肯定的同時，女性也面臨男性慾望的全面注視，二者並存。

歷來關於物品的研究以美學觀點鋪陳晚明生活的美感經驗，視物品為園林、文房清賞之好，意在討論此種生活中超越世俗的精緻品味及情趣。[14] 左派的研究者則打破此種歷史敘述中難以置信的光潔形象，加入意識形態的考慮，企圖探究文人階級如何運用物品的區分、收藏及論述製造自己階級的優越性。[15] 討論收藏文化可有二個層面，就社會層面而言，一如上述，物品的擁有是階級與地位的象徵，也是文化符碼的佔用，但就擁有者的心理而言，物品同時是個體與外在世界認知、聯繫及認同的一種形式，以物品為媒介，擁有者找到生存的意義。在晚明江南的文人文化中，物品或許不只是階級區分的標準，物品及其所糾結的感官慾望成為一代士人互相辨識、認同的生存意義，也是面臨家國困境時共同的回憶，為當時文化重要的象徵。此一心理層面的角度為理解陳洪綬晚期人物畫中著重的生活場景與物品提供新的可能，值得考慮。[16]

二、晚明關於女人與物品的論述

本文在研究方法上，將陳洪綬晚期人物畫視為論述的一種，可與相關的文本並列討論，因此在進入畫作的討論前，本節嘗試引介明清之際眾多關於女人與物品的著作，就書寫與消費的層次，呈現當時相關的論述。

女人與物品（包括動植物、礦物、古代及當代文物）無疑為當時江南文士主要的論

述對象，論述之盛誠為書寫文化中令人矚目的現象。文物書寫的基型奠立於宋代以來的博物類書籍，例如關於文房用具的討論，但晚明江南在此一傳統文類的發展中仍扮演重要的角色。數量上的考量自為其一，再者，晚明此類書籍具有生活指導的性質，與文士階層的日常生活緊密結合，並非如前單以物品為中心，品其優劣或論其淵源。[17] 更何況，關於女人的論述在晚明的集結出現，確實前所未見。此種流行的論述其後雖在朝代更迭的戰亂中有所中斷，但清初若干文士仍執筆以晚明文本類型討論如何在生活中賞玩女人與物品，李漁是最好的例子。[18]

明清間以女人為書寫對象的文本中，妓女為其大者。這些著作或以等級品第其色，或詳論待妓之道，或記錄一地妓女的生平及特色，[19] 也不乏收錄妓女著作或採集歷來文士詠妓詩作的出版品。[20] 流風所及，連晚明日用類書中，也刻印「風月門」，傳授嫖妓調情之方。今存晚明三十餘種日用類書多收此門，以「風月機關」為題雜引當時其它著作。[21] 這些日用類書多為福建刊刻，輾轉傳抄，割裂拼湊成各門各類。晚明日用類書流傳的範圍與階層難以確定，但因今存版本眾多，且紙質粗窳，印刷不精，內文簡略，文意平近，推測當時該類書籍應廣及各地，識字階層皆可閱讀。[22]

除妓女外，其它階層的女人也是文士書寫的對象，明清之際閨秀婦女詩詞選集大量出現，選刊者正是文人。[23] 再者，關於女人的書寫中，充滿對於女人的各式品鑑，自妓女擴及姬妾，甚至還有一般婦女。李漁《閒情偶寄》所言雖以調教理想姬妾為主，仍言及閨秀及貧婦。再加上衛泳之《悅容編》，二書品鑑女子，自容貌、姿勢，至才藝、學識，甚且包括所居之地、所用之物，可說是無一不在眼下。其中還有時間因素，美人自十五年華，至徐娘半老，皆有可觀處；自初春至隆冬，四季各有情態。二書作者彷彿面對女子，層層觀看，時時品賞，此種結構緊密的敘述象徵當時女人難逃男性以眼光與欲求所織成的網。[24]

再就消費層面而言，文士對於青樓女子的消費不只是身體，更消費一種有女人參與的高雅文化及細緻情色的氣氛。[25] 上述以妓女或閨秀為內容的書籍出版後，也是文士消費的對象。即使傳統上具有鑑戒教化意味的《列女傳》及其插圖，也因版畫精美，加上女性角色感人、容貌可人，反而成為男性讀者賞鑑女人、消費女性形象的一種讀本。[26] 無論是各式書寫，或消費女性身體、氣氛、文本與圖像，晚明文士的種種作為層層建構女人成為牢不可破的慾望對象。

如同女人，明清之間江南文士以物品為書寫對象的文本蔚為當時重要的文類。這些文本不乏內容相似或全然雷同之處，若以現代作者及著作版權觀點觀之，「可信度」值

得懷疑。然而，若不拘泥於作者觀，探究作者與作品的相合度，而以知識論述傳播的觀點觀之，則不論各種文本是間接影響或對本傳抄，皆可從中見到論述的形成。在晚明關於物品的著作中，確實可見若干固定的討論對象及論述模式。關於宋瓷及古銅器的討論幾乎處處可見，除了這些頗具價值的文物外，也觸及生活中大小用具，尤其是增添生活情趣的瓶花及香具等。這些著作多半將器物置於生活場景中闡釋其應有的擺設位置、使用時間及賞玩方式，並非將物品藏之高閣密室，純供閒暇時品味欣賞。在瓶花、銅器及宋官窯器的討論上，可見一套論述模式，似乎文士間對於器物的適用性及玩賞性已形成共識。[27]

　　以今日藝術史學界對於古物的瞭解，晚明關於物品的論述所提供的知識並不一定正確，[28] 即使寫作《遵生八牋》的高濂為賞鑑名人，而以《長物志》傳世的文震亨出身吳中名門，世家累代為蘇州風雅的代表。然而，以知識的正確度去判斷作者的文物修養，對探討晚明文化助益不多，更重要的或在於這些論述的形成與內容，以及所代表的文化意涵。[29] 這類論述大量的出現應與晚明的賞玩文化互為因果，若根據內文看來，晚明言論的流傳確實快速，無論是透過蓬勃發展的印刷業或交往密切的文人結社，若干特定論述能通貫不同作者的著作，形成對話之勢。即使科考不順、無以為官的陳洪綬，長期處於浙江一地，也在其若干論著中，顯現對於晚明藝術論述的熟習。[30]

　　這些論述既代表當時文化中對於物品的慾望，同時也刺激物品的消費。其時，物品既供日常生活之用，也是觀看與賞玩的對象，庭園中造景更不可缺少奇石、異花或天然几榻。[31] 另一種消費方式則是消費關於物品論述的各種文字或圖像，讀者層次不同的書籍提供不同的文物知識，高濂與文震亨的著作或為一端，而上述日用類書則處於物品資訊的另一端，提供另一種知識。日用類書的價值少自一錢，多至一兩，與他種書籍相比，遠為低廉。[32] 綜合前述日用類書的流傳區域與階層看來，讀者群應較為普及，不限於家富貲財、問學求仕之輩。即使升斗小民也可在日用類書中，翻閱書畫相關門類，學習觀畫、識畫的秘訣。[33] 這些所謂的「秘訣」雖為真正的收藏家高濂譏諷嘲笑，說出「以之觀畫，而畫斯下矣」等具有階層區分意味的話語，[34] 但文物深入士人及一般人民生活中的現象，可見一斑。

　　如上所言，女人與物品為明清間江南文士普遍的書寫與消費對象，在不斷的書寫與消費的過程中，女人與物品被編入種種的論述，成為文士主要的慾望需求，而縮結二者的議題即是當時文士對於感官慾望的表達與體驗。藉由與女人、物品的互動，文人在視覺、觸覺與嗅覺等方面體驗新的感官經驗，也追求感官的細緻化。[35] 陳洪綬晚期的人物

畫即是此種感官慾望表達的一種形式，而畫中所描繪的感官經驗及於視覺、觸覺與嗅覺，可見其與當時相關論述的密切關連。

三、陳洪綬繪畫中的新型女人：才華的肯定與慾望的表露

　　在進入陳洪綬晚期人物畫的討論前，本節探究陳洪綬早期仕女畫中新的女性典型，以見陳洪綬與「導言」所述十七世紀新的女性觀點的對應關係。透過此一對應關係，可印證陳洪綬對於當時文化氛圍的敏感度，同時也引出歷來人物畫中仕女題材的傳統，以供對照。在對照中觀察陳洪綬作品的新意，而此新意正與晚明新的文化因素息息相關。更重要的是，經由陳洪綬早晚期仕女畫的比較，前言明清之際關於女性觀點的一體兩面，可有清楚的呈現。陳洪綬前期的仕女畫對於女性有正面的描寫，既肯定其才華的表現，也肯定其慾望的表露，與晚期人物畫表達對於女人的感官慾望有所不同，論述的複雜性即可見出。

　　歷來出現在中國繪畫中的女人多為女仙、妓女、嬪妃或各種身分的棄婦，主題也大致固定，例如：棄婦類當以「班姬團扇」、「修竹仕女」或「琵琶行」三題材為主。「班姬團扇」取材自西漢成帝寵姬婕妤的故事，班女後因失寵於成帝，遂以紈扇入秋見棄為題，作怨詩自喻，相關畫作以唐寅的同名作品最著名。[36]「修竹仕女」的題材來自杜甫〈佳人〉一詩，描寫歷經散亂之苦，又遭逢夫婿離棄的良家女子，結尾二句「天寒翠袖薄，日暮倚修竹」更是仇英、陳洪綬等同名畫作描繪的重點。[37] 眾所周知，「琵琶行」為白居易名作，寫出送客途中偶遇之歌妓年華老去轉徙江湖間的失意感，圖作可見吳偉、郭詡等的作品。[38]

　　如上所言，晚明文化給予婦女較多的自由，對於婦女的定義加入了「才華」一項。就繪畫作品而言，新的女性角色及文化氛圍的出現也隱然提示某種轉變正在進行。先以「伏生授經」的題材為例：今存最早的同名作品歸於王維名下，雖然傳稱不確，成畫時間近於王維的年代（圖1.2）。此作為一手卷，目前僅剩左半幅，描繪年老孱弱的伏生孜孜不倦地將亡佚的《尚書》寫下示人。[39] 其後，明代中期杜堇的同名畫作除了伏生外，出現伏生的女兒羲娥及接受經典傳授的晁錯二人（圖1.3）。[40] 傳王維的《伏生授經圖》

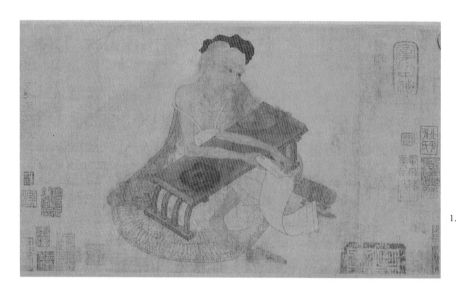

1.2 （傳）唐 王維
《伏生授經圖》
卷 絹本設色
25.4 × 44.7公分
大阪市立美術館

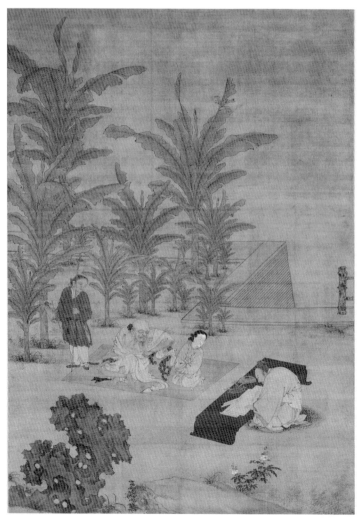

1.3 明 杜堇 《伏生授經圖》
軸 絹本設色
147 × 104.5公分
紐約 大都會美術館
（The Metropolitan Museum of Art）

已失去的右半幅中，可能即有晁錯的描寫，而且依照畫幅中斷的情形判斷，較不可能出現羲娥，因為在故事的情節中，羲娥輔助伏生傳授經典，應繪於伏生身旁，一如杜菫的構圖。由此觀之，杜菫在此一題材的描繪中加入女性，應為因應當時需求而加入的因素。在畫面上藉由羲娥位於伏生及晁錯的中介位置，以及回首觀看晁錯低頭寫經的姿勢，清楚表現出她在經典傳授中的積極角色。當然羲娥的出現也增加敘事畫的故事成分，多一人物使作品更具敘事性；然而更有趣的是女性在此圖像中出現新的角色，與常見的仙女、妓女、嬪妃的角色相異，甚至表示女性在正統文化的傳遞中佔有重要的位置。

杜菫的年代為明代中期，但對於「伏生授經」的解釋角度為晚明人物畫家崔子忠接續。崔子忠與杜菫的同名畫作有多點相似，二者均採立軸形式，場景皆發生於庭園，同樣出現一位年輕的女子在伏生身旁，回首望著較遠處的男子躬身於桌上臨寫（圖1.4）。

關於女性在文化傳遞中所佔位置的圖像解釋，最引人注目的作品是陳洪綬作於1638年的《宣文君授經圖》（彩圖2；圖1.5）。此圖為陳洪綬慶祝其姑母六十大壽而作，援引前秦韋逞母宋氏被符堅封為宣文君後，立講堂授業的故事。在故事中，宣文君家世傳周官之學，幸賴其傳授於生員，周官學復行於世。畫中一老婦人端坐在畫幅上方中間，應是宣文君，臺下兩排成列相對的士人恭敬地聆聽教誨，宣文君四周尚有眾多年輕女子襄助，尤其是其中一人手捧書冊，正往宣文君方向走去。[41]

在知識的傳遞中，伏生的女兒尚屬輔助地位，而宣文君則為主導者。陳洪綬的構圖明顯地宣示女性在知識傳遞中的導師角色，除了以畫中人物位置安排賦與宣文君有如君主般的地位，畫中男性全位於臺下，而女性在臺上，表現出中國傳統繪畫中少見的女尊男卑。再者，以畫中的宣文君比擬自己的姑母，也意謂著肯定姑母在家族教育中的地位，正如陳洪綬題跋中所言：「綬思宋母當五胡之時，經籍屬之婦人；今太平有象，而秉杖名義者，獨綬姑爾。敬寫此圖，而厚望於弟紹焉。」

收藏於上海博物館的《斜倚薰籠圖》最能代表陳洪綬早期的仕女畫，此圖約完成於1639年，描寫一女人半臥於几榻上，寬大外袍下有一竹籠罩著金屬鴨形薰爐（見圖1.1）。婦人頭頸微揚，視線往上，表情若有所思，其上的鸚鵡自鳥架俯身向下。畫幅下方繪一小兒一腳猛力向前想要捉住扇上的蝴蝶，其後有一女僕看護。[42]

此圖作部分取材於白居易的閨怨詩〈宮詞〉，詩中有句「紅顏未老恩先斷，斜倚薰籠坐到明」。[43] 歷來宮詞傳統中不乏類似的描寫，據今日學者的研究，此一詩作類別傳統上描繪宮中嬪妃或有錢人家的妾婦無奈地想望遠離的愛人，常出現的物象包括鏡子、蠟

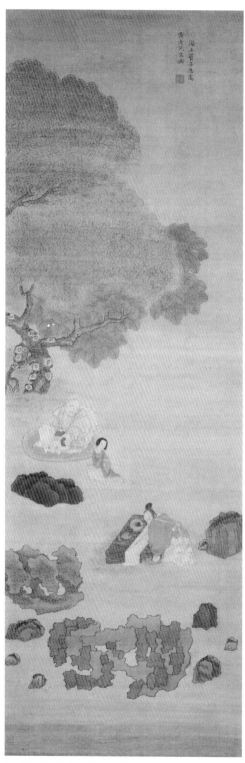

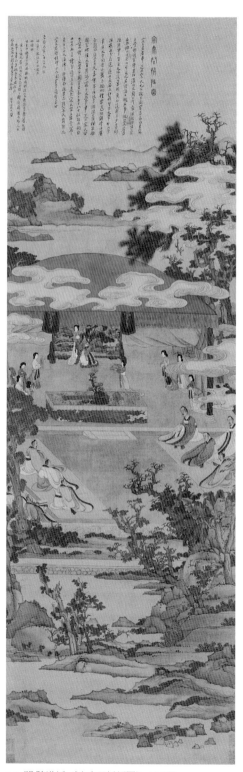

1.4 明 崔子忠 《伏生授經圖》
　　軸 絹本設色　184.4 × 61.7公分 上海博物館

1.5 明 陳洪綬 《宣文君授經圖》 1638年
　　軸 絹本設色 173.7 × 55.4公分
　　美國 克利夫蘭美術館
　　（The Cleveland Museum of Art）

燭、華麗的薰爐等,而女人所在的空間為與世隔絕的深閨,裝飾富麗,又充滿愛慾暗示。[44] 陳洪綬大致遵循此一描寫閨怨的傳統,畫中出現心有所思而口卻難言的年輕婦人,物品包括價值昂貴的鸚鵡、精工雕琢的鳥架、薰鴨、古沁斑駁的銅壺及盛開爛漫的白芙蓉等,但最大的差別在於畫中小孩的出現及女人表達慾望的主動性。

閨怨詩為了強調棄婦的孤絕與無奈,並不著墨其它人,遑論代表家庭傳承的小男孩。男孩的出現明示畫中婦女具有母親的身分,而中國家庭傳統賦與母親的角色及形象十分單一化。以繪畫作品為例,歷來女人與小孩一起出現的圖作,即使女人並不一定為小孩的母親,皆強調女人保育照顧下一代的母性「天職」。[45] 然而《斜倚薰籠》中的女人眼望鸚鵡,沉溺於自己的情思中,全然不顧小孩,尤其是身體誘人弧線的描寫更宣露某種感官上的渴望(圖1.6)。再者,小孩以戲劇化的姿勢捉拿蝴蝶,動作粗暴,傳達一種強烈的擁有慾望,與母親的情思相比擬,小孩顯然不知道蝴蝶為扇上的繪畫,對於虛幻的強烈慾望也正象徵母親情思的無可傳言,彷彿只有強烈而主動的慾望可以跨越真實與虛構間不可逾越的界線。

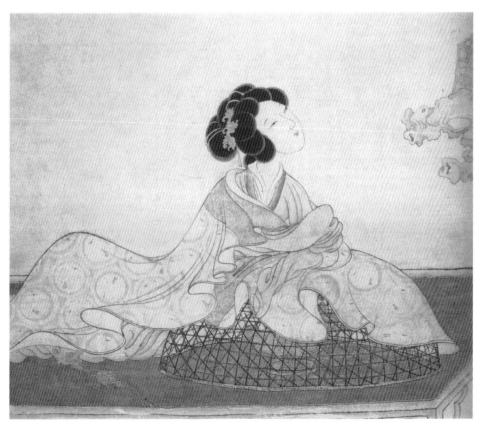

1.6 明 陳洪綬《斜倚薰籠圖》局部 上海博物館

早在1619年，陳洪綬於
《橅古冊》中的《蝴蝶紈扇
圖》即表現出一種中國畫家
少見的描繪能力，呈現虛構
與真實的混淆性及跨越虛構
的慾望，而且與女人有關。
畫中的團扇彷彿漂浮於空
中，扇上陳洪綬題款的墨菊
吸引著蝴蝶，而蝴蝶半隱於
紈扇下，半明半暗（見圖
2.9）。就《蝴蝶紈扇圖》作
為畫作而言，全幅皆為虛構
的藝術，但就其再現層次而
言，蝴蝶與紈扇為真，而扇
上的墨菊為虛構的藝術。[46]
蝴蝶誤於扇上虛構之墨菊，
而觀者也迷惑於陳洪綬《蝴
蝶紈扇圖》中又出現陳洪綬
所繪之墨菊，多重的虛構與
真實交錯混淆了寫實性繪畫
中原本對於真實世界的描
寫，所有的物象皆橫跨於真
實與虛幻之間。陳洪綬以女
人常用的物品連結到真實與
虛幻交織混淆的主題，並以
蝴蝶追逐墨菊表達一種沉溺
於虛構的慾望，甚至企圖以
幻為真。此種主題反覆出現
於晚明流行的戲曲《牡丹

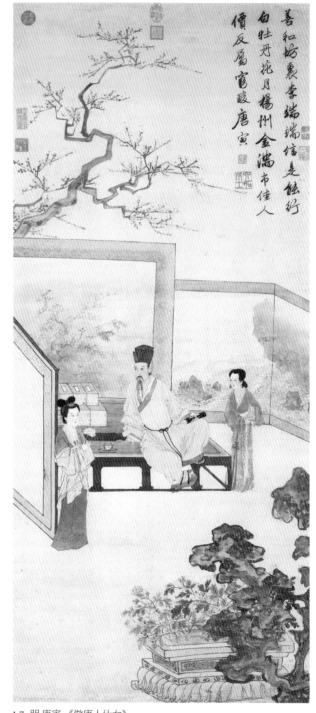

1.7　明 唐寅　《倣唐人仕女》
　　　軸 紙本設色　149.3 × 65.9公分 台北 國立故宮博物院

亭》中，成為敘事賴以進行的主軸：劇中女主角杜麗娘對夢中所見的文士感之深刻，遂

相思而死，留下的自畫像又使夢中所見的文士柳夢梅相思難盡，無法釋懷，迷惑於畫中的杜麗娘。最終柳夢梅強烈的慾望促使杜麗娘由死返生，自虛構變真實。[47]

陳洪綬的《斜倚薰籠圖》描寫出女性慾望的主動性及一往行之的強烈度，實為新意。在此之前的仕女畫中，女人多屬被動，在款款行移、含蓄優美的姿勢中，順從地接受男性的目光。唐寅二幅描寫唐代名妓李端端的作品即為例證，畫中的男人以欣賞的眼光望著蓮步輕移、默默承受目光的李端端，可想見的是畫幅外的男性觀者也進行類似的觀賞活動（圖1.7）。即使《斜倚薰籠》的畫家為男性，觀者或也為男性，仍然顯示晚明男性對於女性角色及形象的接受包含著新的可能，甚至是情慾的主動表達及深陷。

四、陳洪綬晚期人物畫中的女人與物品

1. 女人與物品的類比

若《宣文君授經》及《斜倚薰籠》代表陳洪綬早期人物畫中對於女性新角色及形象的開創，晚期作品中的女人則表現出另一種意涵。初觀1649年左右的《吟梅圖》及《授徒圖》，或許以為畫中從事於題詩、賞畫、插花等活動的女人，正是晚明時期對於才女的描寫，而這二幅畫刻意彰顯女性才華（圖1.8、彩圖3〔圖1.9〕）。然而細觀之，《吟梅圖》及《授徒圖》中皆出現作為主導者的男性，居於畫幅上方，以尊者的地位面對著居於下首的女人。《授徒圖》的畫名或為今人所添，[48] 原畫上並無題名，以授徒為名似乎將畫中男女關係去性別化，除去兩性間情愛關係的可能性。如資料顯示，陳洪綬的姬妾胡華鬘學畫於陳，[49] 曖昧性與多重關係可能一如《授徒圖》中的男女。尤其是男人以膠著的目光凝視著插花的女人，一如《吟梅圖》中的男人專注地看著石桌上的古銅器，類似的灼熱目光烙下對女人與物品的濃烈慾望。再者，《授徒圖》中男人左手緊握如意，右手碰觸古琴，《吟梅圖》中男人雙手劇烈交叉的手勢，皆加強畫中感官慾望的表達。

女人與物品的互為類比在晚明的文字著作中不乏先例，例如：文震亨《長物志》「賞鑒書畫」一節起首寫道：「看書畫如對美人，不可毫涉粗俗之氣」，[50] 將文士處置書畫的方式比擬成對待美人，強調文士如何與美人般貴重珍奇的物品互動。張岱言及陳洪綬所繪的《水滸葉子》酒牌時，形容其珍貴程度如柳如是，「必日灌薔薇露，薰玉蕤

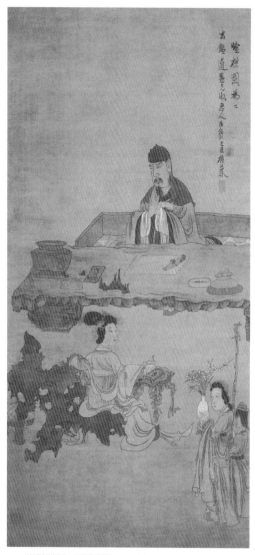

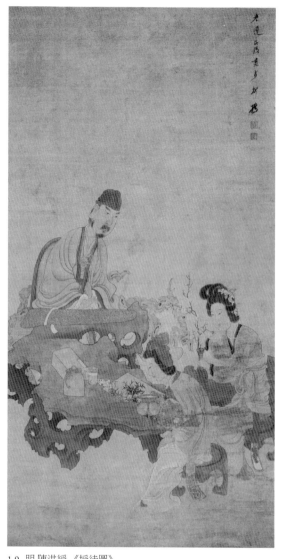

1.8 明 陳洪綬 《吟梅圖》 1649年
軸 絹本設色 125.2 × 58公分 南京博物院

1.9 明 陳洪綬 《授徒圖》
軸 絹本設色 90.4 × 46公分
加州大學柏克萊分校（University of California, Berkeley）

香，方許解觀」。[51] 女人與珍奇物品被視為同類，必須以特定適當的方式與之互動，即是基於皆為文士慾望的對象。

更甚者，衛泳《悅容編》除了在具體文句中將女人比擬為珍貴的植物或食物，就其書寫的方式及內容看來，更有系統地分類女人、描寫女人，一如當時論述物品的寫作。衛泳認為女人「自少至老，窮年竟日，無非行樂之場」，後文則將女人依照年齡、衣著、體態、出現情景等不同細細分類、給予定義，再描寫各類女人宜於男性生活的特質，表達全天、四時、一生皆可玩賞不同女人的慾望。[52] 可相比擬的物品論述甚多，茲

以高濂《遵生八牋》中對於香的記述為例。先分類，再賦與定義，最後品評優劣，本是基調。更重要的是，高濂以自己的生活為主軸，著重描寫各式香如何與文士生活中各種各類的情境配合。芙蓉等香為高濂稱為佳麗，適於「紅袖在側，密語談私」時，因其「薰心熱意，謂古助情可也」。[53] 香與女人互通，皆適於文士生活中某個片段，可營造某種感官的氣氛。

在此種行文中，女人與物品皆被分類、定性與品評，而男人的主體性在描述女人與物品適於生活的特質時屢屢浮現。以男性作者第一人稱的立場發言，被描寫的女人與物品在行文中被編處於被動位置，內文也詳細描述女人與物品可被操控的一面。更何況，對女人與物品叨叨絮絮反覆地分類、定義與描述，正傳達掌握客體對象的慾望。

《授徒圖》中的女人似乎並未察覺到男性主控全局的目光，具有才華的女人反成為

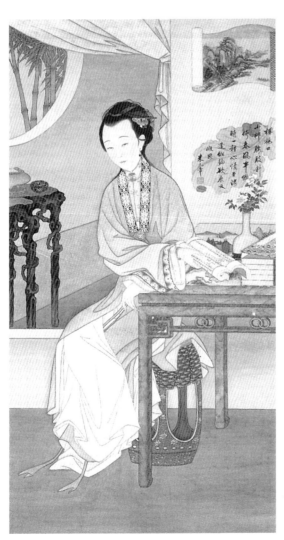

1.10 清 佚名 《十二美人圖》之九
　　 軸 絹本設色 184 × 98公分
　　 北京 故宮博物院

男人慾望凝視的焦點，其被動性一如《吟梅圖》中的銅器。在畫中男性撫琴、看書或賞玩古物的文士生活中，女性繪畫、插花的才華適足以愉悅情性。才華只是女人被男性賞鑑、評斷能否進入其生活的一個標準，有如儀容、媚態，並不一定帶給女性獨立自主的地位。此點在清代《胤禛妃行樂圖》中表現的更為清楚，其中第九張描寫一女人手握書冊，位於一層層疊套有如多寶格般封閉複雜的空間。如此的空間造成畫面視線集中於女人身上，位於深閨的女人彷彿是多寶格中被主人珍藏的寶貝，與物品類似（圖1.10）。即使畫中女人可讀書，其

手握書冊擺出的姿勢明顯地為了取悅畫外的觀者,而此觀者即可能為即帝位前的雍正皇帝。[54] 這正是李漁所論關於女人讀書習字的一段文字:「即其初學之時,先有裨於觀者:只需案擁書本,手捏柔毫,坐於綠窗翠箔下,便是一幅圖畫。」[55]

2. 特定物品的出現與物質性的描寫

常見於陳洪綬晚期人物畫中的物品乍看並不奇特,無非是文士庭園、書齋中擺設或賞玩之物,但若參讀明清之間關於物品論述的文字,可知道這些物品皆為文士間大量流

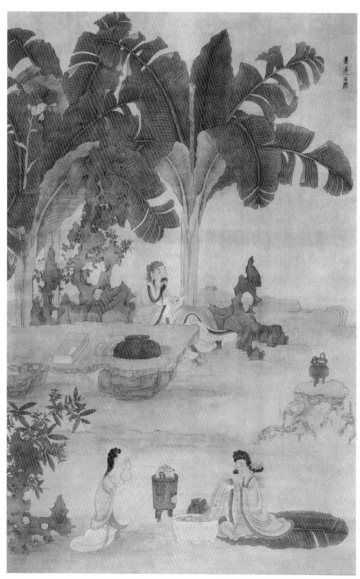

1.11 明 陳洪綬 《蕉林酌酒圖》
軸 絹本設色
156.2 × 107公分
天津博物館

行到專文討論的物品。奇形怪狀、虯屈多節的天然木頭所製成的几案，可作為書桌放置物品，加上椅墊則成為座椅，出現在《高隱圖》、《吟梅圖》、《授徒圖》、《蕉林酌酒圖》（圖1.11）、《醉吟圖》、《調梅圖》等畫中。此種几案即為「隱几」，見於多種記載。高濂《遵生八牋》中將之歸於〈起居安樂牋〉，描述可謂詳盡。除了說明其形制，也寫出高濂自己及朋友與「隱几」一物互動的經驗，包括「摩弄瑩滑」、「攜以遨遊」等。[56]屠隆《考槃餘事》對於「隱几」的敘述與《遵生八牋》雷同，也歸於「起居器服」類，想來為文士生活必須擁有的物品。[57]

瓶花可見於陳洪綬早期的人物畫中，如前引之《斜倚薰籠》、《仕女圖》，以及作於1643年之《飲酒讀書圖》。就《斜倚薰籠》而言，銅壺及白芙蓉出現的閨閣場景與晚期仕女畫不同，而且位置不顯（見彩圖1；圖1.1）。《仕女圖》中位於前方的仕女手捧銅瓶，內插荷花及荷葉，對於瓶花的描寫及其出現的場景似乎與晚期人物畫相似，但因圖版不清，難以深究。《飲酒讀書》亦然，描寫一文士於書齋中的活動，銅觚中插著梅竹，與晚期人物畫有類似之處（圖1.12）。

1.12 明 陳洪綬《飲酒讀書圖》
1643年 軸 絹本設色
100.8 × 49.4公分
上海博物館

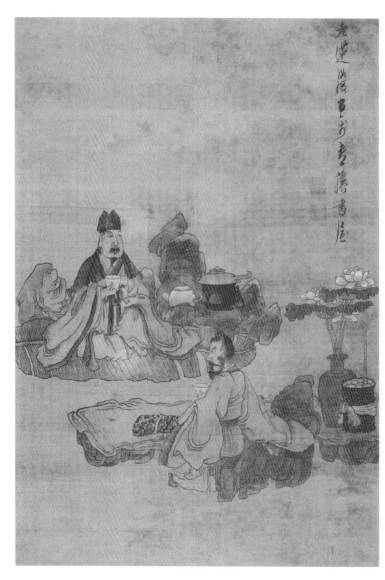

1.13 明 陳洪綬 《品茶圖》
約1645年
軸 絹本設色
75 × 53公分
上海 朵雲軒

　　陳洪綬晚期人物畫中瓶花的出現極為頻繁，即使早期少數畫中已有類似做法，也無以解釋。瓶花或出現於文士聚會的庭園、書齋場景中，如《品茶圖》（圖1.13）、《高隱圖》、《高賢讀書圖》、《醉吟圖》、《索句圖》等；或見於文士與女人共同活動的空間中，如《吟梅圖》、《授徒圖》（見圖1.8、1.9）。描寫文士獨處的繪畫中，瓶花也不可缺少，如《張萄翁像軸》、《高士圖》、《玩菊圖》等。仕女畫中也有瓶花，或手托，或置於石几上，如《折梅仕女圖》、《調梅圖》等。除了插於瓶、壺等器皿中的折枝花外，晚期人物畫也常見文士或女人手持折枝花卉，如《攜杖嗅梅圖扇》、《摘梅高士圖》（圖1.14）、《折梅仕女》、《撲蝶仕女圖》等。陳洪綬晚期繪畫中的文士及女人似乎浸淫在關

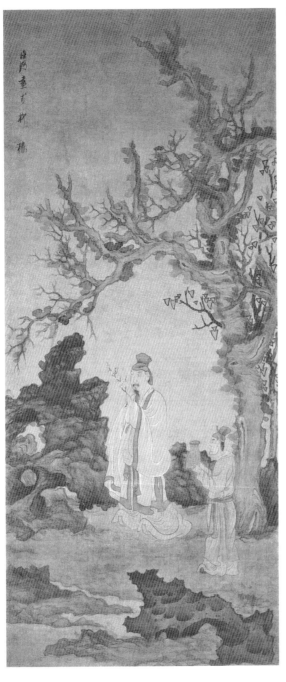

1.14 明 陳洪綬 《摘梅高士圖》
軸 絹本設色 119 × 51.7公分
天津博物館

於「花」的文化中，生活無花難成。

一如論「隱几」之文，晚明關於瓶花或花卉的文字書寫眾多。在高濂《遵生八牋》、屠隆《考槃餘事》、文震亨《長物志》中，瓶花列為文士生活必須品之一，而張謙德《瓶花譜》、袁宏道《瓶史》則專論瓶花，為單一主題的著作。[58] 袁宏道對於瓶花在生活中的重視，亦可由其齋名「瓶花齋」得知。[59]《遵生八牋》〈燕閒清賞牋〉中的〈瓶花三說〉與《瓶史》〈卷上〉大致相同，可稱瓶花相關書寫中最有系統的討論，提出瓶花擺設地點、使用花器、插花方式與保存方法等議題。除了提供實用知識外，就賞鑑而言，二書皆認為廳堂宜用銅瓷大瓶，銅者以古銅器最佳，瓷器則以宋官、哥與龍泉等窯為上，折枝花卉以大枝允為適宜，冬季不妨插梅。反之，書齋花器尺寸宜小，可用宋代官、哥、定、龍泉等窯瓷器，古銅觚等小型銅器亦可，無論是瓷是銅，瓶中折枝花僅合瘦巧。除此之外，二書又提出廳堂與書齋插花種類皆不宜過多，忌用有環或葫蘆等瓶，成對亦俗。

高濂與袁宏道心中的讀者可自一段雷同的文字推測：

客曰：汝論僻矣。人無古瓶，必如所論，則花不可插耶？不然。余所論者，
收藏、鑒家，積集既廣，須用合宜，使器得雅稱云耳。

晚明商業經濟發達，收藏古物雖非有錢有閒文士階級的專利，商人等新興階級亦積極於
收藏活動，但在文士眼中，只不過是真假不分、缺乏品味的「好事家」，稱不上「賞鑒
家」之名。[60] 由上引文可見高濂等人寫作的目的在於為收集古物的文士「賞鑒家」提供
文化生活的指導，論述著重於閒逸日子裡瓶花所具有的「怡情悅性」性質。因此，強調
文士與瓶花的互動，不只是被動地觀賞，還須親自插花，不可假手僮僕。[61] 由此觀之，
高濂等人對於古瓶的看法偏向「用」的層次，生活實踐為首務。

再觀陳洪綬晚期人物畫中的瓶花，可見與高濂、袁宏道類似的觀點。畫中白瓷瓶、
冰裂紋小瓶、銅瓶出現最多，這些器物雖不一定與今存實物相符，就當時對於宋代瓷器
的認識而言，白瓷瓶應指向宋代定窯製品，冰裂紋瓶為官、哥窯。[62] 宋代官、哥窯器的
問題為今日陶瓷史上尚未解決的懸案，相關文獻幾乎皆出自明代，尤其是明代中、後
期。由這些文獻可見當時對於宋官窯有極高的評價，普遍認為其器最大的特徵為瓷釉開
片，即冰裂紋，故稱之為「碎器」。賞鑑「碎器」時，器上開片的紋理成為主要的品評
對象，流風影響下，冰裂成為當時十分普遍的圖案，廣及墨、書簽及家具的設計，居家
之窗櫺、門牖、牆壁及地磚，亦隨處可見。[63]

畫中常見折枝梅花，而且瓶花種類不雜，最多不過二種。就折枝花與文士生活層面
而言，《摘梅高士圖》描寫一文士眼光專注地看著手中持有的梅枝，彷彿十分珍視，其
後有一僮僕小心地手捧碎器小瓶，也許正等待主人品賞後的梅枝插入寶貴的瓶中（見圖
1.14）。此圖呈現晚明文人對於瓶花超越一般喜好程度的癖好，不只單純地觀賞，甚至包
括以凝視的眼光塑造梅枝為慾望的焦點，也成為日常生活中提供互動關係的物品。

陳洪綬晚期人物畫中的瓷、銅器代表晚明文士對於古代及當代器物的觀點，不一定
符合今日學術研究的瞭解。例如畫中屢屢出現今存晚明實物所無的器型，一器腹部成圓
弧狀，底部削平，口或大或小，瓷、銅皆有。[64] 此器型並非陳洪綬個人臆想所得，據
《三才圖會》〈古器類〉一項，應為當時所認為的一種古銅器，名曰：「㼡」。[65] 畫中對
於銅器描繪的重點也與當時論述相關，無論古今銅器，均著重於銅質的色彩。試以《蕉
林酌酒圖》為例，無論畫中腹大平底的「㼡」是否與實物相合，是否真為古銅器，重要

的是陳洪綬以石綠繪出鮮明的片狀銅鏽，表面的色彩為該銅器最引人之處（見圖1.11）。在陳洪綬早期以瓶花為對象的圖作中，已見到類似的效果。1622年《銅瓶插荷圖》以橙黃、橘紅、青綠等明豔的顏色描寫銅質花瓶的表面，1633年《銅瓶白菊圖》大片石綠及少許橘紅所造成的斑駁感正是銅瓶表現的重點（圖1.15、1.16）。陳洪綬早期繪畫中對於單一銅瓶的呈現在晚期畫中進入文士的生活，成為重要的一環，繼續以鮮明的色彩製造出斑駁銅鏽的時間感。

　　早在明初，曹昭的《格古要論》對於銅器的論述即以「古銅色」為始，後及於紋樣及款識，討論銅色的篇幅也超過銅器其它的特色。[66] 曹昭認為銅器入土千年銅色純青如翠，入水千年則銅色純綠如瓜皮，另有青綠遍佈、偶見紅色者，以及蠟茶、黑漆色的銅器。未曾入土沁水的傳世銅器其色偏紫褐，點綴朱砂斑。曹昭以銅色為主的銅器論述到

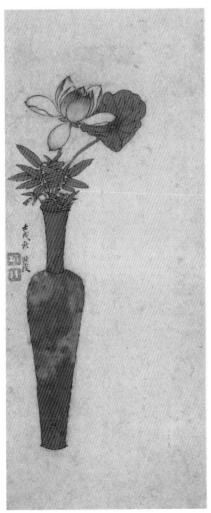

1.16 明 陳洪綬 〈銅瓶白菊圖〉《花鳥圖冊》第8幅
1633年 絹本設色 25 × 20.2公分 上海博物館

1.15 明 陳洪綬 〈銅瓶插荷圖〉《雜畫冊》第12幅
1622年 紙本設色 22.2 × 9.2公分
紐約 大都會美術館（The Metropolitan Museum of Art）

了晚明蔚為主流，銅色成為當時欣賞、討論銅器的重點，其重要性遠遠超過器型、紋樣及銘文。高濂《遵生八牋》〈清賞諸論〉中首論古銅色，除了反駁曹昭的錯誤外，也更精細地提出出土及傳世銅器各種顏色出現的原因。[67]《遵生八牋》以教導如何構築理想生活為主，重點或不在於鑑定，所以自觀賞銅器的角度論述銅器。然而，可稱為鑑賞家的李日華雖然曾自銘文、形制等方面研究家藏之古銅器，[68] 對於銅器的基本論述仍不脫銅色的範疇。除了引述曹昭之語，在李日華為古物所作的評次中，秦漢以前的古銅器值得收藏之處在於「丹翠煥發」。[69] 再者，在晚明筆記類文本中，銅色為關於古銅器的主要知識。[70]

相較於晚明，北宋呂大臨《考古圖》反對的正是以器為玩的態度，而企圖「觀其器，誦其言，形容彷彿，以追三代遺風」。[71] 呂大臨對待古銅器的態度是以史料研究的角度探究銅器與三代典章制度的關係，晚明的論述則強調古銅器因時間造成的表面色澤，並在生活中觀看、玩賞，將古銅器視為高級消費品之一。[72] 換言之，宋代對於銅器的論述或較近於因歷史研究而來的歷史重建，而晚明雖有時間的感覺，卻對古銅器如何正確地歸於歷史洪流中缺乏興趣。

晚明對於古銅器的論述以銅色為主的傾向也及於當時製造的銅器，由於傳稱為明宣宗朝御製的「宣德爐」風行於晚明，偽作甚多，真偽難辨的程度迄今中國藝術史學界仍無法解決。[73] 在此種對於宣德爐需求大量及真偽混淆的社會情況下，產生關於宣德爐的一套論述，包括製造年代、原因、監造官員、製作原料、過程及器物特徵。此一論述在晚明至十九世紀分別製作的《宣德鼎彝譜》、《宣德彝器譜》及《宣德彝器圖譜》三本偽書中，達到高峰，形成論述系統。[74] 就此一系統對於宣德爐特徵的描述而言，可見以銅色為重點，強調不同原料、火候下銅器發色的不同。[75] 三本偽書中的若干言論亦可見於晚明的筆記書籍中，應為當時對於宣德爐流行觀點的集結，並非完全憑空捏造。例如劉侗與于奕正的《帝京景物略》以相當的篇幅描述宣德爐，著重點也在於銅色，其後並集載當代文士對於宣德爐的歌頌，銅色仍為重心。[76]

無論是古銅器或當代銅器，晚明的論述不討論銅器與歷史上禮儀制度的關係，純就器玩的角度消費銅器，而銅器各種斑駁古舊或光彩耀目的器表顏色成為論述重點，可觀看，可摩弄。[77] 銅器本為中國傳統中最具歷史意義的器物種類，遠非瓷器或其它金屬器能比，經由上述對於銅器論述的討論，更能彰顯晚明文化的一大特徵，亦即是，物質性昭然。

前述陳洪綬畫中對於銅器色澤及瓷器冰裂紋的細緻描寫，即是對於「物質性」的興

趣及表現。此一特點甚至可追溯至陳洪綬最早期的作品，1619年《樞古冊》中的《松梅竹石盆景圖》描寫一盆栽，題材已是物品，描寫方式更具物質性。盆上冰裂紋及盆底卷草紋清晰可見，連修補花盆的痕跡也歷歷分明，而整體盆栽邊緣所匡限出來的物品與物品感十分清楚（圖1.17）。

1.17 明 陳洪綬 〈松梅竹石盆景圖〉《樞古冊》
紐約 大都會美術館（The Metropolitan Museum of Art 翁萬戈舊藏）

此種物品感在前引《銅瓶插荷圖》中因為色彩的作用更形清晰（見圖1.15），而陳洪綬對於不同質材物品的描寫更彰顯物質性及物品感。1635年的《冰壺秋色圖》描繪二種不同質材的瓶花，一為高大挺立的玻璃瓶，一為小巧可愛的瓷瓶，玻璃瓶上還綁著打結的深綠色黑邊織物。對於質材、紋樣、織品及瓶中花卉細緻地描寫，造成二瓶對照的特殊效果，彷彿這些物品具有重大的意義（彩圖4；圖1.18）。

此種戀物的傾向使物品轉而取得類似人的地位，並可取代人。1619年《樞古冊》中的《妝臺銅鏡圖》描寫四件閨閣用品，分別是銅鏡、髮簪、針黹及枝花，畫中花與鏡的姿態及位置關係令人想起女人照鏡子之姿，花與女人互通，而整幅畫面的意義彷彿指向一不在場的女人（圖1.19）。類似以物為喻而指向人的做法也見於稍晚的《十竹齋箋譜》，其中〈投筆〉一頁以位於書桌上的書冊、硯台及置於地上的筆暗示「投筆」的主題，可是不見人的描寫（圖1.20）。

在陳洪綬晚期的繪畫中，物品進入男人或女人的生活，不再單獨出現，然而物質性、物品感或戀物的表現仍未消失，只是轉換描述的方式。例如《吟梅圖》中物品眾多，數量超過早期以物品為對象的作品，而且強調各種物品不同的屬性、質材、用途及位置（見圖1.8）。

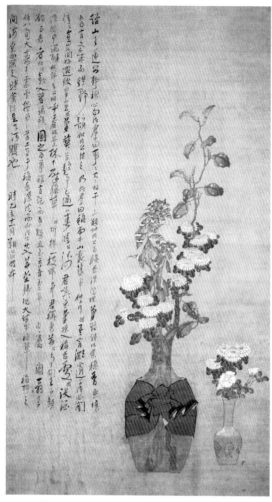

1.18 明 陳洪綬 《冰壺秋色圖》
1635年 軸 絹本設色
175 × 98.5公分
倫敦 大英博物館（The British Museum）

1.19 明 陳洪綬 〈妝臺銅鏡圖〉《橅古冊》 第11幅
紐約 大都會美術館
（The Metropolitan Museum of Art 翁萬戈舊藏）

1.20 明 胡正言刻印 《十竹齋箋譜》〈投筆〉
木刻設色版畫

雙環古銅尊青綠沁人，位於石桌右側，純為欣賞用。另一黃色銅爐可能為當代製品，無銅鏽，位於桌面左側，下以鮮紅墊子襯托，有燒香痕跡。畫幅右下方的侍女手捧一白瓷瓶花，插有水仙及梅枝，白粉的作用明顯地指示所繪花瓶的質材。另一飾有突起蕉葉的白瓷水中丞置於「隱几」上，浮雕紋飾清晰可見。除了這些物品外，畫中尚有硯台、鎮紙、研山及冰裂紋水中丞等，佔有相當大的畫幅，且描繪仔細，顏色鮮明醒目，應是觀畫重點。在《授徒圖》中當代銅鼎、紅漆盒、冰裂紋瓷杯與青瓷茶注並置，質材與器型的對比遠較早期作品豐富，而物品在生活空間中的作用更是相異點（見圖1.9）。類似的做法亦見於他作，可說是陳洪綬晚期人物畫中一大特色。若據陳洪綬友人唐九經在其1651年《博古葉子》上的題跋，各葉中物品的種類與總數特別被提及，可見是陳洪綬繪畫作品珍貴之處，也是吸引人的原因之一。[78]

在陳洪綬晚期的人物畫中，物品被擺置於人的生活環境裡，被物品環繞的男人、女人與物品產生明顯的互動，經由互動，物品的物質性、物品感及人的戀物心態更為清楚，而且更具體地在生活中實踐出來。這正是下文的重點之一。

3. 人與物品的互動：感官慾望的表達與體驗

前已提及《吟梅圖》、《授徒圖》及《摘梅高士圖》中文士凝視女人或物品的目光，更深論之，此種專注的眼神具象地描寫出「觀看」的行為及意涵（見圖1.8、1.9及1.14）。在陳洪綬畫中，「觀看」正是晚明文士與女人、物品互動的一種方式。在觀看中，女人與物品被編排入被動的位置，物品的物質性與物品感益發彰顯，女人宛如物品般的地位也被確定，二者成為觀看者（文士）戀物的對象，也是慾望的焦點。《吟梅圖》中的古銅尊、《授徒圖》中插花的女人、《摘梅高士》中的梅枝皆因文士的觀看而被賦與物品的感覺，《蕉林酌酒圖》中文士手舉犀角杯、凝神欣賞的動作也繪出「觀看」一事，而犀角杯上細緻花紋所造成的物質性與物品感在觀看中益形清楚（見圖1.11）。

陳洪綬早期人物畫中也可見到關於文士視線走向的描寫，但並未具象地繪出「觀看」行為，也未表現出「觀看」的意涵。1633年《山水人物圖》中的文士頭部上揚，目光向上，未投射至任何具體的物象，彷彿只是隨意地望向林稍（見圖2.19）。1643年《飲酒讀書圖》中文士目光投向石桌上的書冊，看書本屬自然，姿勢也十分正常，並非刻意的「觀看」（見圖1.12）。與之相較，《吟梅圖》等圖作中文士的目光有具體的投射對象，並非視線散漫地悠遊於空間中，所看之物皆非日常生活自然狀態下歸屬於觀看範疇

的物品，如書本、畫作或書法，而是以一種特殊的姿勢表現出人與物相隔一段距離後有意識地凝視欣賞。

再就畫中人物性別而言，除了《眷秋圖》繪出女人看手中菊花的特別姿勢及目光外，其餘畫中的女人即使畫出視線的走向，也不能視為「觀看」。

例如《授徒圖》中二位女子一看著手中插下的梅枝，一看著石桌上的墨竹圖作，皆可說是插花、看畫姿勢所帶來的自然目光。《吟梅圖》中回首看著白瓷瓶花的女人，目光雖固定，仍不見專注凝視之態，與同畫中文士攢眉叉手的姿勢相比，不能等同視之。「觀看」一事似乎多為文士專有。

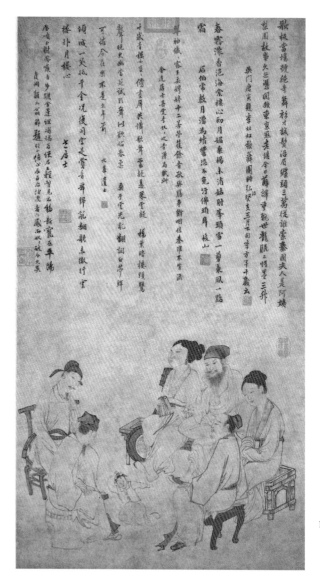

在中國傳統繪畫中，如此明顯地繪出「觀看」一事誠屬少有，若與前代人物畫相比，更可見陳洪綬晚期人物畫的特殊性。試舉吳偉的《歌舞圖》為例，吳偉為明代中期被歸類為浙派的職業畫家，沉溺於金陵的放蕩，而《歌舞圖》即呈現此一風氣（圖1.21）。[79] 該圖描寫四位文士與二位妓女圍觀年僅十歲的歌舞妓李奴奴跳舞，位居畫幅左方及上方的二位文士凝視被圍在中間的李奴奴，目光充滿慾望。即使如此，《歌舞圖》描寫的是歌舞聲色的金陵妓院，而非文士日常生活，著重的是整體浪蕩氣氛的營造，包括構

1.21 明 吳偉 《歌舞圖》1503年
　　　軸 紙本水墨
　　　118.9 × 64.9公分
　　　北京 故宮博物院

圖、筆描及人物姿勢等，而非「觀看」一事，圖作的意義也不是構築在「觀看」行為及意涵上。相對於此，上述陳洪綬的畫作有意識地繪出「觀看」，並成為文士與女人、物品互動的一種方式。互動下，女人與物品成為文士慾望的對象，而文士也體驗新的感官經驗，享受各式珍貴物品與美麗女子帶來的視覺愉悅。

「觀看」行為的社會化為晚明文化重要的特點，就「公共」層面而言，眾多公共場所提供觀看空間，人們在其中觀看也同時被觀看，仕女競逐衣飾之美即為效應之一。[80] 就文士個人生活領域而言，「觀看」新奇之物所構成的新奇之景也成為集體的追求，當文士階級集體在生活中耗費財力收藏物品，原本私密性的視覺慾望轉成共同的心理需求與文化符號，個人性反而消失。

晚明討論造園的名著《園冶》，即以「觀看」的觀點論述造園設計，重點在於園林提供各式的視覺享受。該書綱領〈園說〉描述各種物品及組合而成的景觀，視覺為尚。[81] 《園冶》並屢屢將園林大小景觀比喻成圖畫，所似者即在於視覺觀看性，一整座庭園自小處至大處無非愉悅眼目，以供文士「觀看」。[82] 高濂將諸種不同的松樹盆景比喻成不同畫家所繪的松樹也是一例，[83] 文震亨則更清楚地在討論居家器具位置安排時，要求「安設得所，方如圖畫」。[84] 前引衛泳《悅容編》刻畫女人的可人性時，以視覺欣賞為主。在李漁《閒情偶寄》對於女人取悅男人系統化的論述中，視覺上的愉悅為首要，而前引李漁形容女人臨窗讀書寫字宛如一幅圖畫，正是最好的說明。

此種集體化的視覺慾望呈現在陳洪綬晚期的人物畫中，除了繪出文士對於女人與物品的「觀看」外，畫中器物的位置疏落有致，各得其位，或正是文震亨所說的「圖畫式」效果。《蕉林酌酒圖》中一小型銅鼎置於右側的隱几平臺上，應是擺飾，為觀賞用，而另一裝酒的銅器則置於文士前方的石桌上，與手中的犀角杯相應（見圖1.11）。若與前代描寫文士書齋、庭園生活的作品相比，《蕉林酌酒》中的器物安排較能看出擺設性，彷彿蓄意所為。元代劉貫道《銷夏圖》中與文士身分有關的物品全置於左側的方几上，並無空間佈置的觀念（圖1.22）。

再就觸覺慾望言之，陳洪綬畫中許多人物皆手握物品，甚至有意識地緊握，早期的人物亦然，如《鴛鴦塚嬌紅記》版畫插圖中的女人。然而，若與前述「觀看」行為的描寫相比，對於「觸摸」行為的描寫，也就是具象地繪出接觸的感覺，則僅見於晚期的人物畫。《授徒圖》中的文士左手握著如意，右手作伸指試探狀，彷彿想要觸摸琴上織物（見彩圖3；圖1.9）。更明顯的作品為《文士對菊圖》，畫中文士左手伸出，觸摸位於石桌上花瓶中的菊花，眼神也隨著肢體，傳達出對於菊花極盡欣賞之神情（圖1.23）。[85]

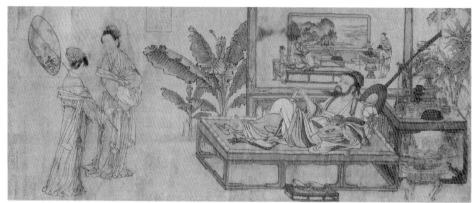

1.22 元 劉貫道 《銷夏圖》 卷 絹本設色 30.5 × 71.7公分
美國 納爾遜美術館〔The Nelson-Atkins Museum of Art, Kansas City, Missouri.〕

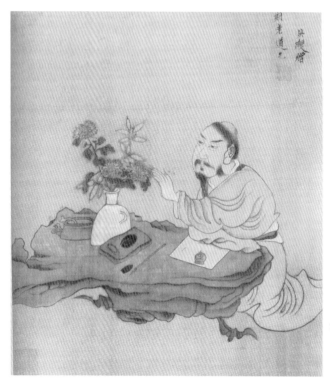

1.23 明 陳洪綬 《文士對菊圖》
冊頁 絹本設色
23.7 × 23.9公分
私人收藏

　　陳洪綬晚期人物畫中也繪出嗅覺慾望與行為，《餐芝圖》中文士舉靈芝於鼻邊的姿勢十分明顯，而《攜杖嗅梅圖》更明示嗅花動作（圖1.24）。再者，陳洪綬晚期的敘事畫《陶淵明故事圖卷》〈采菊〉一段卻繪出嗅菊的動作，甚至連人物的口鼻也被菊花遮掩，香氣彌漫之下，似乎顧不得臉面（圖1.25）。

　　與視覺慾望相似，觸覺、嗅覺也是晚明文士集體的感官慾望。高濂寫到各式銅器時，強調「摩弄」，寫到隱几時，提及「摩弄瑩滑」，寫到各式香時，細細描述生活中適

合不同香味的不同時刻。[86] 李漁賞鑑女人雖以視覺所見姿態、容貌為主，仍有〈薰陶〉一節講述女人如何薰染香氣以討好男性。[87]

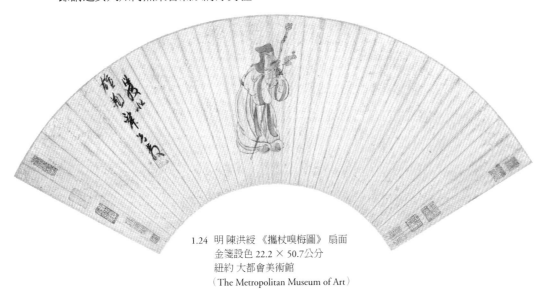

1.24 明 陳洪綬 《攜杖嗅梅圖》 扇面
金箋設色 22.2 × 50.7公分
紐約 大都會美術館
（The Metropolitan Museum of Art）

1.25 明 陳洪綬 《陶淵明故事圖》之「采菊」 1650年 卷 絹本設色 30.3 × 308公分
檀香山美術學院（Honolulu Academy of Arts）

總言之，陳洪綬晚期人物畫描寫的是文士生活，然而「生活」不是自然而然因生物性產生的狀態，也不是全天從早到晚時間的流動，更不是今天定義的居家生活。陳洪綬畫中的生活是晚明文士集體創造出來的一種特殊的生存環境與方式，有其社會性、階級性與制約性，其中隱含著某些生活條目，以此調節、掌控時間與空間。陳洪綬晚年的畫作《隱居十六觀》描寫的即是身為隱士，生活中必須有的條目性活動，如杖菊、澣硯、寒沽及問月等。因此，上述畫作所描繪的均為特定階級的特定生活，有其特定內容，呈現的是可被論述的生活片段。

在此種生活中，文士與女人、物品的互動十分重要，試由畫中物品與文士的關係再說明之。如前所言，劉貫道《銷夏圖》中的物品只是集結一處，用以顯示有錢有閒階級的身分，人與物之間並無互動（見圖1.22）。元代文士倪瓚的畫像中，置於方几上的銅爵、瓷瓶、研山及香爐等物與倪瓚並無互動，只是象徵主人的身分為文士，有高潔的人格，此為中國人物畫中常見的象徵手法（圖1.26）。明代中期杜堇的《玩古圖》為表現畫題，在一長几上繪有許多珍貴的銅器，畫中一文士注視著另一文士拿起古銅器蓋，屏風後的侍女忙著收拾或展示包括銅器、書畫作品等古物（圖1.27）。雖然畫中文士與器物有互動，但較接近大富階級人士鑑定的活動，並非一般文士生活實踐式的互動關係。相較之下，陳洪綬晚期人物畫中的物品以生活空間佈置的意念繪入圖作，並非集結於一處，它們以用品或賞玩物品的性質進入文士集體追求的生活方式中，成為體驗視覺、觸覺及嗅覺經驗的互動對象。換言之，陳洪綬畫的是特定生活的營造，畫中的場景具有空間活動性，非如《銷夏圖》或倪瓚畫像以主要人物的階級或人格展現為主，也不是杜堇畫中

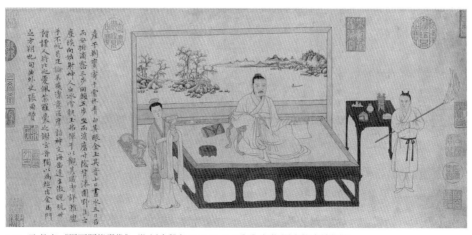

1.26 元 佚名《張雨題倪瓚像》卷 紙本設色 28.2 × 60.9公分 台北 國立故宮博物院

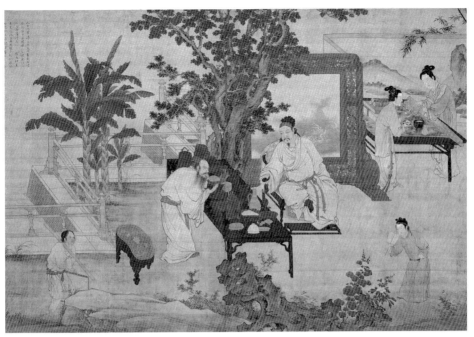

1.27 明 杜堇 《玩古圖》 軸 絹本設色 126.1 × 187公分 台北 國立故宮博物院

富裕人士以眾多古銅器誇示財富。

　　陳洪綬晚期的人物畫一則具象地繪出文士如何在生活中實踐視覺等感官慾望，再則整體畫作也可說是表達這些慾望的一種方式，一如晚明對於女人與物品的文字論述。

五、女人與物品：追憶江南文化

　　1644年之前的陳洪綬雖有科考不順的挫折，也有祖澤日竭的憂慮，但大致上仍過著悠游的生活，享受杭州城及西湖所提供的城市生活及文人交遊。張岱在《陶庵夢憶》中回憶起與陳洪綬等人在西湖的快意之遊：

> 甲戌十月，攜楚生往不繫園看紅葉，至定香橋，客不期至者八人……諸暨陳
> 章侯……余留飲，章侯攜練素爲純卿畫古佛……楊與民彈三弦子，羅三唱
> 曲，陸九吹簫，與民復出寸許界尺，據小梧，用北調說金瓶梅一劇，使人絕
> 倒。是夜，彭天錫與羅三、與民串本腔戲，妙絕。與楚生、素芝串調腔戲，

有復妙絕。章侯唱村落小歌，余取琴和之，牙牙如語。[88]

在另一段題為〈陳章侯〉的回憶中，張岱對陳洪綬最深刻的印象環繞著西湖、酒與女人。[89]陳洪綬早期的詩文也記下這些醉眼眠花、放蕩風流的日子，屢見懷念杭城西湖，念的是女人與醇酒，更坦言最喜為美人作畫。[90]陳為妓女董飛仙作詩一事，成為當時有名的軼事。[91]

在陳洪綬的詩文集中，1644年之前的生活除了與文士、女人交遊外，與物品的互動也是其一。營造自己的「借園」時，陳洪綬講究奇石之景、樹竹之美。[92]在其庭園中，並蓄有盤匜等物品。[93]琴、罍、瓶梅等物曾經出現，陳洪綬並記載以詩畫換玻璃器皿，也曾畫鼎彝為友人祝壽。[94]由此可見，參與有名文士交遊圈的陳洪綬，與上述晚明文士生活一般，充滿著女人與物品。

1644年後遭逢喪亂之苦的陳洪綬，本舉家遷紹興城外薄塢、雲門等幽谷深山裡，企圖隱居山林，避開改朝換代兵災之苦，並一度削髮為僧。此時的陳洪綬必須靠賣畫維生，養活一家人。山林中無人買畫，陳洪綬不時得進城賣畫，其後更為了生計方便，不得不舉家遷往紹興，兩年後移居杭城，在此居住三年。在這段艱難的日子中，陳洪綬除了面對身家性命受到威脅、生計無以維持的困境外，苦於明朝喪亡，多位師友自殺或被殺，而自身卻無力對抗局勢，也無法毀身殉國，若干詩文寫及傷心事，十分悲苦。[95]

陳洪綬對前朝生活的懷念，可見其〈雞鳴〉詩之二：

有時得佳夢，復見昔太平。頂切雲之冠，為修禊之行，

攜桃葉之女，彈鳳凰之聲。勝事仍綺麗，良友仍精英，

山川仍開滌，花草仍鮮明。恨不隨夢盡，嘐嘐群雞鳴。[96]

詩中懷念的正是晚明一般文士的生活。在夢中彷彿回到過去，或戴著標榜不隨俗的高冠與友人聚會，曲水流觴，詩酒終日，或攜妓女，沉浸於聲色中。陳洪綬其它的紀夢詩中，回憶的是當年在北京皇城觀見崇禎皇帝的情景。[97]明亡以後的陳洪綬難免興起故國山河之嘆，不時回憶過往文士生活，但前塵舊事或只能在夢中及畫中真實地出現。一如其詩中所言，感嘆故國山河已易主，唯有在畫中能得到樂境；與人話興亡無補於事，無奈之感只能寄情於山水畫；即使連畫水仙，也是為了寄託家國殘破之憾。[98]

1644年後陳洪綬人物畫數量大增，畫中風格定型，所描繪的情景反覆皆與晚明文士

生活緊密相合，或為陳洪綬在明朝覆亡後對於前朝生活的追念，追憶江南繁華一世的日子。以文字追憶前朝生活早已是中國傳統中的一種文化形態，文士藉此表達故國之思、興亡之感。眾所周知，追念北宋汴京生活有《東京夢華錄》、《夢粱錄》、《武林舊事》等書遙想南宋前朝臨安故事，而陳洪綬好友張岱所著《陶庵夢憶》、《西湖夢尋》，更是文字優美、堪稱絕響的名著，傷逝的正是回不去的晚明江南。在二書中，張岱描述晚明江南生活中值得追憶的人物、情事與景觀，而種種片段即組合成前言之可論述的文士生活。《陶庵夢憶》體裁甚廣，包括對物品、名勝及民俗等的描寫，其中最特別之處當推生活事件的追憶。每一事件有確定的人、地、情節與自然景觀，一幕幕不連貫地浮現在讀者眼前，皆為名士風流瀟灑、賞心悅目的軼事。反之，陳洪綬選擇的卻是缺乏特定事件的生活片段，無情節，無敘事性，無特定場景，畫中出現的文士無特定名姓，為一類的人，女人亦然。顯然陳洪綬所繪並非真實事件，而是對於江南文化氛圍一種直覺式的回憶。

　　陳洪綬晚期的仕女畫呈現另一種對於江南文化的追憶，以女人的活動為主題。《鬥草圖》描寫五位坐於地上的女人以衣裙下擺圍著折枝花卉，各有手勢，彷彿正進行遊戲（圖1.28）。據記載，春日杭州婦女盛行鬥草之戲，先是婦女偷摘各式奇花，後相約比競多寡及種類。[99] 一如前述的人物畫，陳洪綬以相當概念化的場景烘托婦女鬥草的情景，女人的姿勢雖然個個不同，但並無個人性的描寫，可見重點不在於某次特定的鬥草，而是女人在春日進行的一種遊戲，對於男人而言別具興味。與之相似，《折梅仕女圖》以空白背景為襯，繪出三位女人春日折採梅枝後緩緩行過之景（圖1.29）；《調梅圖》描繪一女人坐於隱几上，面前有二位仕女正將採摘下來的梅子放入火上的鍋中；而《撲蝶仕女圖》中的二位女人或手握梅枝，或以扇撲蝶，也緩緩自右向左蓮步輕移。三幅畫所繪皆為春天，皆是女人的活動。根據文獻記載，晚明江南女人的行動擁有某種自由，尤其在各個節令時，傾城婦女出遊，不分身分。[100] 面對家園蕭條、河山殘破的陳洪綬，想必覺得過往春日時節中，婦女集體出遊等活動令人神往，正是太平時日的象徵。畫中以幾乎空白的背景描繪出非寫實性的情景，在去除細節後，反而得到最本質的部分，彷彿記憶中的意象。

　　藉由女人來回憶晚明江南文化，也是明亡後士人追念前朝的一種呈現方式。有別於張岱的做法，余懷以金陵妓女為主題的《板橋雜記》，於此尤其鮮明。書中認為晚明妓女紅妝翠袖、躍馬揚鞭之狀，真是「太平景象」，令人「恍然心目」，又言寫作該書為仿效《東京夢華錄》。[101] 余懷並曾為金陵畫家樊圻、吳宏所畫的《寇白門像》題跋，跋文

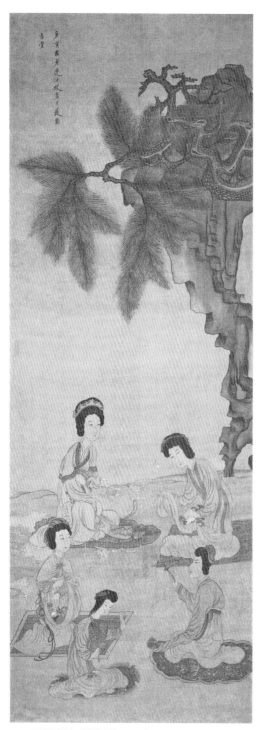

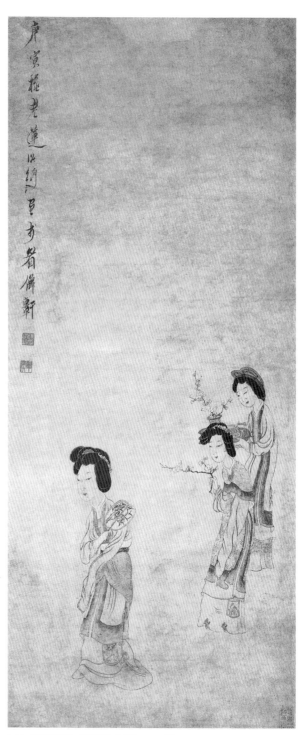

1.28 明 陳洪綬 《鬥草圖》 1650年
　　軸 絹本設色 134.3 × 48公分
　　瀋陽 遼寧省博物館

1.29 明 陳洪綬 《折梅仕女圖》 1650年
　　軸 紙本設色 110.5 × 44.8公分
　　瀋陽 遼寧省博物館

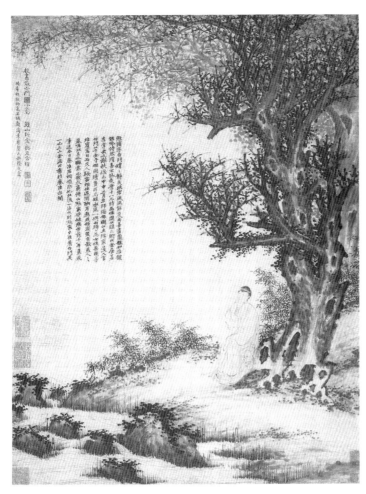

1.30　清 樊圻、吳宏《寇湄像》
1651年 軸 紙本水墨
79.2 × 60.6公分
南京博物院

與《板橋雜記》中記寇湄一段文字相同，除了敘述身為金陵名妓寇湄的生平外，也藉著
錢謙益的詩文抒發感言（圖1.30）。此畫可說在視覺媒介上，藉由女人來追憶晚明與文士
一體的妓女文化。

　　有別於張風、項聖謨或龔賢等明遺民畫家以山水畫為主體抒發亡國之痛，陳洪綬選
擇人物畫，而且表達的感覺並非中國傳統繪畫中具有優美抒情性質的感懷。反而藉著對
於女人、物品與感官慾望的呈現，陳洪綬追憶明亡前江南士人集體的生活追求，既無遺
民傳統可對照，並深具現世中的物質性與感官性。既然是陳洪綬個人的回憶，如此性質
的畫作如何在當時繪畫市場中受到青睞，值得探討。

　　如前所言，1644年後的陳洪綬必須靠著畫藝維持一家生計，一改其文士的身分，
而成為職業畫家。晚期人物畫中較為定型的場景或人物類型，就研究商業繪畫的角度而
言，可能解釋為應付市場需求的作品，並無畫家個人心意在內。然而，陳洪綬晚期人物

畫雖可歸為一類，其雷同性遠低於浙派晚期如蔣嵩等人的作品，其中佳構不少，在景物與人物的設計上，也有許多新意。

陳洪綬自認不因賣畫糊口而急就成畫，一改明亡前不經意的態度，晚年反而開始用心於繪事。再者，陳洪綬賣畫生涯中的買主，或有不相識者，多數仍為文士，甚且為舊識。無論為故友或依循原有人際關係而來的買主，以陳洪綬畫藝與遺民的聲名，具有的掌控權應高於一般的職業畫師。事實上，陳洪綬在清初文士間備受尊崇，當時重要文士對其人與其作的諸多描寫，皆可證明。例如清初投降滿清的重要官員周亮工曾多次請畫於陳洪綬，畫與不畫操在陳洪綬手上，畫的內容亦是。更何況，將西洋藝術史研究中贊助者角度全盤植入中國，以賣畫與否權衡作品是否職業化或擁有畫家個人意志，對於中國文人繪畫而言，失之武斷。陳洪綬的師友藍瑛雖是職業畫師，但一心追求畫中正道，年少時即赴松江等地，學習當地盛行的董其昌畫風，其中因素，斷非市場喜好所能完全解釋。明亡前的陳洪綬雖無畫師之名，卻以偏向職業畫風的《水滸葉子》周濟友人，刻印流通，藉以取財。陳洪綬的人物畫風本學自民間，與道釋人物相關，若據以判斷其職業性與否，難免落入以畫風傳承決定畫家動機與畫作定位的窠臼中。也就是說，陳洪綬的作品雖有職業風格的做法，卻不能因之評定其商業化或斷言其繪畫動機純為生計，陳洪綬即使賣畫，也可以藉畫抒發己意，或以畫為介與友朋互通心意。[102]

陳洪綬晚期人物畫的贊助者既然極有可能為文士，即與陳洪綬同樣浸淫在晚明以女人與物品為慾望對象的文化中。他們看到陳洪綬的人物畫恐怕感懷深刻，追憶起過往的生活。畢竟陳洪綬所繪為文人階級集體式的生活追求與慾望表達，呈現的是明清之際全體江南文士皆可體會的江南文化，或可說這些畫作正象徵一代菁英男性對於晚明共同生存意義的回憶。

本文原刊於《近代中國婦女史研究》，第10期（2002年12月）。

本文曾二次於正式、非正式的討論會上發表，感謝與會學者與師友的諸多建議，尤其是王鴻泰、馬孟晶二位。對於二位匿名審稿人的寶貴意見，也在此一併致謝。

2 從陳洪綬的〈畫論〉看晚明浙江畫壇：兼論江南繪畫網絡與區域競爭

一、楔子：陳洪綬〈畫論〉一文

陳洪綬存世的詩文集中，有文如此：

今人不師古人，恃數句舉業餖丁或細小浮名，便揮毫作畫，筆墨不暇責也，形似亦不可而比擬，哀哉！欲揚微名供人指點，又譏評彼老成人，此老蓮所最不滿于名流者也。然今人作家，學宋者失之匠，何也？不帶唐流也。學元者失之野，不溯宋源也。如以唐之韻，運宋之板，宋之理，行元之格，則大成矣。眉公先生曰：「宋人不能單刀直入，不如元畫之疏。」非定論也。如大年、北苑、巨然、晉卿、龍眠、襄陽諸君子，亦謂之密耶？此元人王、黃、倪、吳、高、趙之祖。古人祖述立法無不嚴謹，即如倪老數筆，筆筆都有部署紀律。大小李將軍、營丘、伯駒諸公，雖千門萬戶，千山萬水，都有韻致。人自不死心觀之學之耳。孰謂宋不如元哉！若宋之可恨，馬遠、夏圭真畫家之敗群也。老蓮願名流學古人，博覽宋畫，僅至于元，願作家法宋人乞帶唐人。果深心此道，得其正脈，將諸大家辨其此筆出某人，此意出某人，高曾不亂，曾串如列，然後落筆，便能橫行天下也。老蓮五十四歲矣，吾鄉並無一人中興畫學，拭目俟之。[1]

　　環繞著上引題名為〈畫論〉之文，本文試圖織入該文之所以出現的諸般個人及社會紋理，亦即是，透過〈畫論〉，呈現陳洪綬畫業、畫史意識、地方意識、晚明論畫言說（discourse）及浙江繪畫傳統、區域意識等經緯交織而成的細緻脈絡，成就以陳洪綬為中心而擴及十七世紀前半期浙江畫壇、江南繪畫網絡及區域競爭的一種畫史理解，或有別於歷來以董其昌或蘇州、金陵、松江為單一觀察點的畫史敘述。本文並非以畫論研究的角度討論〈畫論〉的內容，既無意強調此文的正確度與美學價值，為陳洪綬的藝術見識背書，也未將陳洪綬的畫作與文章合一觀之，找尋言之成理的畫家創作觀。〈畫論〉毋寧說為一楔子，為本文討論的晚明畫史中諸種交結議題引出一條有述有論的路徑，而起端即是寫作該文時天年將盡的陳洪綬。

二、寫作情境：入清後的陳洪綬、畫業自覺與畫史意識

　　約於1651年底，離大去之日僅存數月，自杭州返鄉諸暨的陳洪綬留下上引之論畫文字，彷彿總結一生的畫業。[2] 全文首末俱全，獨立成篇，文氣強而有力，措詞堅定自信，印象尤深的是自批評當代畫壇入手，視己說為畫學正脈，並寄望鄉里後進遵此正脈，得以縱橫畫壇、中興畫學。陳洪綬對於己身畫業及當代畫學殷切之情躍然字裡行間，對鄉梓後學之企盼自今日反觀，不免感於「哲人將逝」，其言深重。一生少見談畫論藝文字的陳洪綬，雖然身為文士，並處於晚明議論紛紜、眾聲喧嘩的言論世界中，除了上引文外，僅存晚年小友毛奇齡轉錄的一段臨摹周昉畫作的感想，其餘零星文字多為畫上短題指明風格來源。[3] 一般文人畫家或觀畫者往往藉長篇題跋表達創作情境或繪畫思惟，陳洪綬的相對沉默實屬例外。陳洪綬寫作此文已非尋常，文氣強度及迫切感更令人好奇於寫作之時機及動機。

　　此文今傳二個版本，另一版本可見乾隆時期陳焯的《湘管齋寓意編》，記錄為陳洪綬在《溪山清夏圖卷》上的自題。原畫已失，上引一文自「果深心此道」以下改成「中興畫學，拭目俟之。若此卷雖有許者，必有唾者。要之唾者少爾」云云，結語並未提及作畫年代及「吾鄉」，但明言該畫作於蒼夫、仲青道人之眉仙書亭。[4]「蒼夫」、「仲青道人」即林廷棟，有室「眉舞軒」、「眉仙書亭」，為陳洪綬晚年賣畫生涯中的主要贊助者。今存陳畫中，有數幅佳構為林作，例如：《折梅仕女軸》、《李白宴桃李園軸》、《橅

古雙冊》。後者共二十頁，允為傑作。[5] 陳洪綬或在未返諸暨前，為林廷棟畫《溪山清夏》，並題上長跋，後於家鄉加入「正脈」、「吾鄉」等語，另成篇章，並為子孫收入其詩文集中。

〈畫論〉一文及毛奇齡轉錄的創作感想皆出自陳洪綬晚年，時間點的意義何在？答案或在於入清後的陳洪綬對於「繪畫」一事的心態轉變。

出身華胄世族的陳洪綬，先祖三世為官，父親雖因三十五歲英年早逝，未能得舉進官，[6] 但家業富饒，聲望不墜，可自陳洪綬聯姻蕭山望族來氏得知。[7] 或為家世使然，或為延續父親未竟之志，陳洪綬在明亡前未嘗忘懷功名，汲汲於求取一官半職：[8] 1627年及1630年兩試舉人落第，1623年及1640年左右二次入京求官，前次似無所獲，後次捐貲為國子監生，並授中書舍人一職，但實為內廷畫師，1643年即去京南返。[9] 自1630年代初期始陳洪綬已坦言祖澤日竭，習觀農事或為治生之道，[10] 同時諸暨天災頻仍，農穫受損，尤以1640年的饑荒最為嚴重，居民掘根覓土而食。[11] 面臨謀生困境的陳洪綬仍未以繪畫為業，寧擇鄉居地主式的農耕，或變賣祖上遺留之田產，[12] 並於1640年左右第二次進京再探青雲之路，意圖以文士身分求生。[13] 入清之前的陳洪綬多為親友作畫，如一般文人畫家視繪事為人際往來關係中的一環，並非買賣。[14] 其間或有以畫作換取實利的行為，未必為職業畫家固定以畫謀生計，[15] 何況有例明證陳洪綬即使在1630年後仍藉畫作之貽贈，使貧苦親友得以轉賣得利。[16] 好友張岱的一則記事足以說明陳洪綬業餘畫家的身分：陳洪綬曾遺下一百一十幅未完之作於張岱家，張莫可奈何，只能以北宋畫竹名家文同之軼事揶揄之。[17] 職業畫家應無餘裕東塗西抹，只留大量未完而無從出售的作品，況且文同為著名的文人畫家。1644年之前，無論就家世背景、所受教育、謀生之道、自我期許與他人看待等角度觀察，陳洪綬文士的身分無可置疑，此時的他，多以功名為志，無法捨棄仕宦鄉紳地主合一的出身，容有畫作取利之實，應非常態，並未視繪畫為謀生之計或嚴肅志業。[18] 明亡後，陳洪綬始棄仕途之心。[19]

1645年陰曆五月清軍下南京，南明福王政權崩解，同年六月清軍入杭州，隔錢塘江與位於紹興的魯王政權對峙，1646年六月清軍佔領紹興，浙東震動。[20] 陳洪綬自承1643年自北京返家時，猶未一貧如洗，在1646年夏季諸暨的焚燒殺戮中，僅存的家業悉數毀亡。[21] 或為逃避戰火與清政府的剃髮令，陳洪綬先於1646年五月入鷲峰寺為僧，後於該年底之前攜家入紹興雲門地區隱居山野。[22] 赤貧的陳洪綬遷居山中即仰仗友朋如祁駿佳等的捐助，[23] 山中過日艱困，無以為繼，遂聽從友人（亦是祁家人）建議以賣畫活家。[24] 陳洪綬的繪畫早有聲名，1640年代初期在北京時更以人物畫家知名全國，與崔子忠號稱「南

陳北崔」，[25] 選擇賣畫為生頗為實際。山林之中難尋買主，賣畫必須入城，陳洪綬起初仍居雲門，時而入紹興或杭州城賣畫。[26] 後因山林紛擾、路途多險，城市反而平安，於1647年三月遷入紹興城，暫居徐渭故居青藤書屋，徐與陳洪綬父親為忘年之交。[27] 再於1649年正月遷居杭州，[28] 直到1651年底返鄉諸暨。至遲自1646年冬季開始，陳洪綬即已賣畫謀生，職業畫家的身分持續至1652年辭世為止。

身分的轉換對於陳洪綬而言，時勢使之，不得不然，雖有遺憾，嘗言「卿作經師吾畫師」、「貶道難自恕」，[29] 但面對異族統治下的滿清政權，以賣畫取利為生，不求官進爵，未嘗不是明遺民消極對抗當權者的一種選擇，應有正面意義。陳洪綬的師長友人面對煙硝動亂、朝代更易，各有其道。積極抵抗並殉國者，有黃道周、劉宗周、祁彪佳等人，[30] 抗清不成而餘生為僧者，有金堡等人，[31] 消極自殺殉國者，有倪元璐、王毓蓍、祝淵等人，[32] 致力於前朝及地方史的著作者，有張岱等人，[33] 與清廷合作為官者，亦有周亮工、趙介臣、孟稱舜[34]。其中與陳洪綬選擇近似，以職業畫師養家活口者，有祁豸佳、魯集、趙甸等。[35] 陳洪綬對於南明政權顯然不抱持希望，[36] 仕於異族又違背心意，是以當友人藉黃道周之詩詢問陳洪綬行藏時，陳以一詩明志，表明隱居賣畫，並認為合乎遺民之義。[37] 選擇賣畫既為清高之志，其間的掙扎不多，正如陳洪綬自題《博古頁子》：「廿口之家，不能力作。乞食累人，身為溝壑。刻此聊生，免人絡索。…嗟嗟遺民，不知愧怍」。[38]

甲申之變為晚明文士一生生命的權衡，陳洪綬亦然，遺留詩文雖未編年，其中可據以定年的指標即為明清朝代鼎革及其所縮結的諸般變化，而職業畫家的身分及繪事相關記載尤為突出。隨著身分的轉換，陳洪綬往昔以功名為重，晚年卻必須面對在日常生活中無日不與的繪事，或有情境對照下的無奈，從中也有新的體認。陳洪綬自認對繪事盡心，不以急就章法換取金錢，甚且感惜暮年始用心於繪畫，若非賴以養家，書畫的造詣更為精進。[39] 晚年摯友毛奇齡也記載陳洪綬對於自己畫藝的批評：在臨摹周昉作品時，陳洪綬再三不止，猶覺己之不足，並謙稱畫藝未臻完善。[40] 歷經巨變後的陳洪綬，一方面講求繪畫功夫，深覺不足，一方面也省察到繪畫可為人生嚴肅志業。就現存畫蹟而言，此種態度轉變與畫業自覺在自題上展現無疑。1644年前極少談及繪事的陳洪綬，僅在少數畫作上題稱風格來源，例如墨竹畫學文同、李衎等。[41] 國變後的作品則有多件自題風格傳承關係，例如《雜畫冊》八頁中有三頁自稱仿自趙伯駒等風格，為林廷棟所作的《撫古冊》中亦有三頁題稱仿自北宋畫家，它例尚多。[42] 原先塗抹隨意、任意可棄的繪事，於此顯現一種嚴肅對待的創作態度，而接續前輩畫風的企圖也表達陳洪綬對於畫

史傳承的意識。面對亡國於異族、文化瀕臨危機的事實，回溯並省視自己文化的傳承自是出路，在斷絕的歷史中意圖接續歷史。相對於三十六齡左右青壯歲月為張岱形容繪畫作品「目無古人」的狂生陳洪綬，[43] 晚年的陳洪綬在視畫業為嚴肅志業的同時，也有心於畫史，「古人」於焉出現。

　　陳洪綬晚年題古畫作的出現無法以贊助者的角度解釋：1644年後陳洪綬賣畫生涯中的買主，或有不相識、非特定者，但綜觀其詩文，多數應為文士，甚且為舊識。[44] 陳洪綬賣畫管道多透過文士友朋，模式為寄居數月或以舟繫宅旁，一則為主人作畫，再則藉由故友的社會關係網絡尋找買主，例如：陳洪綬曾停留吳期生山莊兩個多月賣畫，[45] 也曾以一舟泊於山陰梅墅祁家宅地旁，以仕女、山水、觀音等作品出售，長達數月。[46] 贊助者既同為文士，無論為故友或依循原有的人際關係而來的買主，陳洪綬具有的掌控權應高於一般的職業畫師。一如為周亮工作畫，畫與不畫端看陳洪綬，畫的內容周亮工亦無置喙餘地。[47]

　　林廷棟亦為上述提供陳洪綬寓所寄居賣畫的贊助者之一，宅埠位於西湖定香橋畔，陳洪綬於其家作畫，或為主人，或為其它友人買主，[48] 例如：1650年為周亮工所作的《陶淵明故事圖卷》即繪於此。[49] 林廷棟生平不詳，僅知為文士，也認識祁豸佳等人。[50] 陳洪綬選擇為林廷棟所繪畫作上題寫長跋論畫或許並非因為畫主，而是行之為文的時間來臨，自亡國後醞釀而成的畫業期許及畫史意識不得不發，遂凝結在跋中。

　　1651年寄寓西湖邊的陳洪綬彷彿自知死亡即將撲面而來，回顧一生際遇，學仕不成，天地翻覆之際，轉為畫師，雪泥鴻爪，留下的痕跡為何？對於畫業及畫史傳承初具自覺意識的陳洪綬，面對生命飛鴻過空、杳杳無蹤之時，或覺畫中自有留名傳世之道。相對於董其昌自始而有的歷史感及以繪事進入歷史殿堂的人生抉擇，陳洪綬的歷史意識及畫業自覺晚發但如春花燦爛。1651年初陳洪綬忽燃的創作熱情，在十有一日中，為長期索畫不成的周亮工日夜連作四十二幅作品，幾無片刻歇息。若干年後，記述此事的周亮工也感受到陳洪綬將逝的生命正藉著作品的托付，企望傳名於人間，在歷史中留下痕跡。[51] 1651年歲末返鄉諸暨的陳洪綬重新寫下的〈畫論〉正是此種心情最濃烈的表白，畫史的正脈傳承與家鄉畫學的振興凝聚成陳洪綬晚年的心志，而不朽即在其中。二十多年後，陳洪綬因畫藝而受表揚於張岱紀念越地前賢的著作中，位於〈立言〉之部，一切彷彿如其所願，陳洪綬在鄉里間不朽於世。[52]

三、〈畫論〉與晚明論畫言說：陳洪綬的地方意識

　　被視為越地先賢的陳洪綬，或許實至名歸，因其心中本有「吾鄉」地方意識。〈畫論〉中的陳洪綬明顯自家鄉發聲，其畫史意識與地方意識縮結，自己生長的地方正是在異族統治、文化危機中接續畫學正脈、發揚文化傳承的下錨點。亡國前後判若二人的張岱亦有類似的意識，原先奢靡荒唐度日連狂士陳洪綬也予以規勸的張岱，[53] 明亡後，枵腹發憤於歷史著述，除了耗費心力完成明史巨著《石匱書》外，對於越地地方史的保存及寫作也不遺餘力，自述曾與山陰同鄉人徐沁沿門祈請，搜求先賢遺像。[54] 陳洪綬諸暨人，張岱山陰人，皆屬紹興府，位於錢塘江之東，自唐代以來稱為浙東之地，也是春秋戰國時期越國的中心地帶，習稱「越」。[55] 前言張岱紀念越地前賢一書中所稱之「越」即以明代的紹興府為限，然而，就廣義的「于越文化」而言，應包括今之浙江的主要部分。[56] 無論稱為「越」或「浙」，歷來皆與以蘇州為代表的「吳」相對。陳洪綬少時寄居蕭山岳父家，蕭山亦為紹興府，與杭州僅一江之隔，成年後一生主要活動的地區在於諸暨、紹興、杭州三地，除了北上進京外，極少涉足它地。[57] 綜觀其一生師友，除了黃道周福建人，戴茂齊新安人、周亮工開封人，籍貫多屬浙江，如劉宗周、張岱、祁豸佳、倪元璐、王毓蓍、祝淵、金堡、孟稱舜、魯集、毛奇齡等，即使居於京城人文薈萃之地，陳洪綬的交遊亦以浙人為多。[58] 陳洪綬的地方意識應不出諸暨、紹興、杭州三地所連結的越地或浙地區域意識。

　　至於陳洪綬如何自家鄉發聲，如何將畫史意識與地方意識結合，如何與晚明其它區域的論畫言說對應，浙地區域意識又如何展現，當自〈畫論〉一文的內容討論。擬分為三點討論該文，其一：雖然提出類似「集大成」的說詞，但就學畫典範而言，藉駁斥陳繼儒之語反對「主元說」，並主張「法宋人乞帶唐人」。其二：提出「正脈」的觀念，認為每筆每意皆須學習正脈，有所來歷。其三：特別舉出李思訓、昭道父子、李成、趙伯駒為可學之典範，馬遠、夏圭不可學。

　　「主元說」與「主宋說」相對，二者自十六世紀後半隱然成為江南畫壇論畫言說中的焦點。十六世紀後半期藝壇盟主太倉人王世貞為「主宋派」，提倡宋代院畫方為畫學正統，而不是後起為收藏家炒熱的元畫，相對一方則是松江地區董其昌的先輩顧正誼、莫是龍等人，提倡元代文人畫優先，尤推崇黃公望。明畫以宋畫或元畫為學習對象本為常事，形成論辯已非學畫對象之別而已，牽涉藝文領域尤廣的是對於「繪畫」的定義不

同及畫學典律（canon）的建立。提倡宋畫者，認為繪畫應有其專業技術性，宋代院畫中對於人物、屋舍或敘事題材等正確描寫的技巧方為重要，主元說則認為元代文人畫中以筆墨表現為主的文人氣質才能及於畫道。[59] 至於典律的建立，容後再述。

陳洪綬文中起始處指責某些「名流」倚仗曾習舉業、享有浮名，便提筆作畫，筆墨或形似皆無，卻嘲笑擅畫如陳洪綬者。陳洪綬對於當時諸多不擅繪畫技巧而草草數筆成畫的名士頗有微詞，認為繪畫作品中的「部署紀律」蕩然無存。這些「名流」顯然即是提倡文中所舉「元人王、黃、倪、吳、高、趙」的主元派，晚明諸多文人畫家皆然，陳洪綬特別引用陳繼儒「宋人不能單刀直入，不如元畫之疏」之主元派言論，並駁斥之。晚明許多文人汲汲於社會身分與地位的經營，藉著交往引薦、刻稿自薦、加入黨社、談文弄藝出名，一旦成為名士，諸種利益隨至。其中之佼佼者莫過於陳繼儒，陳為松江諸生，棄儒服為山人，與董其昌自少熟識，引為平生知己，因受董推崇，名聲「傾動寰宇」，以編書賣文等文藝事業獲致極大成功。[60] 陳洪綬遺有一詩，對於交相入社求名的「名流」譏嘲諷刺，[61]〈畫論〉更直言批評，以陳繼儒為例標舉「名流」，畢竟陳也提筆寫山水、墨梅，正是有業餘畫家墨戲式筆墨而無「部署紀律」技巧需求的筆墨與形似。[62]

陳洪綬與陳繼儒頗有淵源，在今存陳洪綬最早的一幅畫《龜蛇圖》上原有陳繼儒的題跋，成畫時，陳洪綬仍為少年，應通家之好兼姻親樓家之邀，為端午節懸掛驅邪之用。[63] 陳繼儒似乎曾數次盤桓於浙江地區，張岱幼年在杭州亦曾蒙其誇讚早慧。[64] 陳繼儒題寫陳洪綬之作應樓君璇之請，題寫之地為陳家祖宅七樟庵。[65] 或透過樓氏與陳繼儒的關係，陳洪綬之兄陳洪緒刊刻《花蕊夫人宮中詞》時，陳繼儒為之作序。[66] 再者，在張岱為陳洪綬所作的生平簡述中，言及陳繼儒稱陳洪綬「畫最工，字次之，詩又次之」，張岱引之頗有蓋棺論定之意。[67] 陳繼儒長陳洪綬四十歲，於1639年辭世，既與陳洪綬家族有來往，又為長輩，晚年的陳洪綬為何出言駁斥其論畫觀點？

陳洪綬〈畫論〉語氣鏗鏘有力，文意白顯直接，恐是藉批駁陳繼儒，指向當時畫壇最重要的人物，亦即松江地區接續莫是龍等人的董其昌。董陳二人相知甚深，分享對於繪畫的見解，[68] 並為繪畫事業的夥伴，共有以畫業傳世的歷史感：董其昌曾寄信陳繼儒囑咐尋訪畫作、留下記錄，可與董當時手撰之書合一出版，不讓米芾的《畫史》專美於前。[69] 即使對於陳繼儒「草草潑墨」式的繪畫，董其昌也稱讚有文人氣質，不落甜邪俗套。[70] 或有疑問於董其昌的論畫言說是否能窄化為「主元說」，畢竟其所見所學廣博，已跨越元代或黃公望的藩籬。然而，董其昌早年確實遵循松江地區的畫學傳統，自黃公望始，其一生以筆墨為主進行繪事改革的路徑，也與松江地區傳統息息相關。再深論之，

董其昌藉「主元說」入手上溯元四大家的祖源董元、巨然，並於1597年四十多歲之齡參透其所認為的董巨先輩王維的筆墨，達乎造化之意。[71] 此一溯源過程實奠基於元四家的筆墨，尤其是黃公望，元人對於董其昌的重要性毋庸置疑，更何況董其昌所欲汲取的唐代王維、宋代董巨的風格，絕非主宋者如陳洪綬所言之「部署紀律」，而全以筆墨為依歸。董其昌與陳洪綬繪畫見解的差異自二人對於陳繼儒的評價即可見出，所謂南轅北轍，亦不為過，正代表十六世紀後期以來二種對立的美學價值。

以董其昌舉國之名，陳洪綬當然有所聽聞，在其詩文集中，有句「買鄰買女香光老」，不知是否嘲諷「奴變事件」中的董其昌。[72] 再者，董其昌論畫言說所輯成的〈畫旨〉分別在1630及1635年二刻出版，並非秘傳，即使以浙地為主要活動範圍的陳洪綬應也多少知曉。[73] 事實上，〈畫論〉一文的內容確與董其昌的論畫言說相關，借用之中還有抗衡，二者包括畫史見解及區域意識上的對應關係正是該文張力之所由。

除了批駁「主元說」外，陳洪綬也以畫學正脈的觀點期勉家鄉後學「法宋人乞帶唐人」，方能接續正脈，以竟縱橫天下、中興畫學之功，言下頗有抗衡之意。至於「正脈」的內容為何，陳洪綬並未說明清楚，但認為大小李將軍、李成、趙伯駒諸公「千門萬戶，千山萬水，都有韻致」，而「馬遠、夏圭真畫家之敗群」，為宋代畫風中之可恨者。所謂「千門萬戶，千山萬水」云云，類似「部署紀律」之意，皆指有嚴整構圖、立意縝密之作，技巧性重要。由此可見陳洪綬以宋畫為主選取唐人畫風時，也以「主宋說」所重視的專業技巧性為依據。為了充分瞭解陳洪綬批評的用心及提出的抗衡之道，必須先對晚明畫壇及董其昌主導的論畫言說有所認識。

晚明畫壇處處可見新的景致，其一為繪畫作品及其所縮結的各式活動深入中上階層的日常生活中，居家或社交皆然。就創作而言，文士提筆繪畫成為尋常，十七世紀的重要文人多有存世畫蹟，無論在朝在野。與之相關的環節包括買賣、收藏、鑑賞畫作，明清之際正是古畫難得於市場流通的契機，作品的能見度大增，而收藏、鑑賞家輩出。於文士生活中，鑑賞等活動並非偶一為之，而是例行之事。以嘉興名士李日華為例：在李日記體的筆記中，逐日記載萬曆晚期八年之間退職居家的生活，書畫鑑賞活動與一般日常活動如訪友、飲茶、與兒孫輩相處等交互進行，無須特別預定，隨時可以發生，並且可以一起記錄成日記。[74] 書畫相關活動的頻繁與交互連結形成一個對於繪畫有高度意識的社會，繪事穿透社會生活，具有能見度、議論性及各式價值意義。

在此一文化現象中最引人的一環莫過於「繪事」成為中上階層普遍談論或思辨的對象，無論口說或書寫，關於繪畫的知識、見解與言說在公眾言論場域中循著流通的管道

競爭、轉換或消解,並形構若干固定的談論模式及議題。晚明本是資訊傳達快速、議論多元齊發的社會,言論由中上階層的私人生活交遊領域轉換成公共場域,甚而影響下層民眾的生活。[75] 有識者即可從中嗅出時代的契機,掌握為眾人注意的發聲管道及談論方式,成為各類公眾場域的代言人,包括「繪事」。

董其昌當為其中之最,如前所言,晚明關於繪畫的公共場域已是各式相關活動連結一體,惟有創作、收藏、鑑賞、畫史品評結合方能掌握全貌,而董其昌正是如此。與前代的意見領袖王世貞不同,董其昌掌握的是統合上述活動的樞紐——畫作本身,不但具備畫家身分,評畫、畫史建構也依賴所見畫蹟的風格。自年輕時即不斷追蹤重要畫蹟的董其昌,評論繪畫以題跋為主。[76] 晚明群居觀畫為日常之社交活動,多人遊走各地買賣、賞鑑、記錄書畫,畫作的轉手也極為尋常,題跋遂隨著作品被不同人觀看而為人所知。[77] 這種傳播力量雖屬小眾,卻頗能快速地在掌控論畫言說的菁英份子中取得名聲,更何況當時論畫管道中最重要的公共場域即須透過作品本身,陳洪綬第一版本的〈畫論〉不也發表在畫上。再者,如前所言,〈畫旨〉在董其昌生前即已印刷成書,若依晚明印刷文化發達的情形判斷,流傳當為廣泛,董其昌之享大名並非偶然。[78] 雖然未必如十八世紀方薰所言「開堂說法以來,海內翕然從之」,[79] 畫作也未必受到一致的推崇,[80] 然而董其昌己身的歷史意識加上因緣際會,確實參與並形塑明清之際主流論畫言說的流通管道、談論模式及議題。

「正脈」一詞在十六世紀中期何良俊的論畫言說中已見發揮,何來自松江地區,早於王世貞二十年,當時亦為赫赫知名之士,與文徵明友善。[81] 提出「正脈」,必有排他性,但就何良俊的說法而言,雖然對於當時蔣嵩、汪質、張路等畫家極為不滿,對於畫學傳統的分類、典範性與排他性,並未過份講究,認為荊浩、關仝、董元、巨然、李成、范寬、李唐皆為正脈,即使馬遠、夏圭也有特出處。[82] 到了董其昌的時代,蔣嵩等畫家被貶稱為「狂態邪學」的汙名化(stigmatization)過程已然完成,[83] 董其昌的著力點在於畫學典律的建立,雖未用「正脈」一詞,但整理分類歷來畫學傳承更形清晰可辨,其中的示範教誨性與排他獨尊性遠非何良俊可比,也比前代王世貞、莫是龍等論說更為嚴格。董其昌認為南宗文人畫始自王維,其後荊、關、董、巨、李、范為嫡傳,李公麟、王詵、米芾、米友仁乃至元四家皆為董巨「正傳」。除了指明一條畫學傳承的正脈外,董其昌也整理出另一條與之相對、「非吾曹當學」的派別,即是自李思訓以下的北宗,由趙幹、趙伯駒、趙伯驌至南宋畫院四家——李唐、劉松年、馬遠、夏圭。就風格而言,董其昌認為王維「用渲淡,一變勾研之法」而「筆意縱橫」,仍以筆墨為主,不

可學的後者則以著色山水流傳。[84] 文內雖未明言王維一變誰的「勾研之法」，若依今日對於李思訓等唐代青綠山水的認識，董其昌所指應為李派山水中細筆勾勒的筆法，正如其言，「每觀唐人山水，皴法皆如鐵線」。[85]

如前所述，董其昌的論畫言說多為題跋，寫下的時地脈絡不同，不能視為一有組織、內在邏輯一致、首尾俱全的論文，例如：董其昌對於李思訓、趙伯駒的看法即有差異，未必全盤否定，視之為非。[86] 然而，綜觀董其昌作品，畢竟著色山水少，且明言學張僧繇等沒骨山水，非有細筆勾研痕跡的李派青綠山水。[87] 再者，董其昌對其後繪畫鉅大的影響力恐非來自對個別畫家的評論，而是奠基於北宗/南宗、青綠/水墨、職業/文人、技巧/意趣為劃分依據、排他性強的上引論畫言說，此點自清初正統派更為收束的宗派說或習畫典範中可見一斑。[88] 換言之，董其昌談論個別畫家時，雖不無小異之處，然其意見在公眾言論場域中形成言說後，寫作時地及細部內容並不重要，深具影響力而激發各式反應的觀點仍在於宗派說及畫學典範的建立。董其昌對於畫學典律的建立一則規範畫家學習的對象及方法，再則也扣緊晚明以畫作親見與否為中心的論畫言說，強調畫作應有前代某家某派確實的風格，傳承來歷成為談論、創作繪畫的重要議題。[89]

假使所有的發聲皆為公共言論場域中對話的一環，陳洪綬〈畫論〉一文的對話對象顯然為董其昌所代表的晚明主流論畫言說。二者的對應關係可分幾點討論：第一、陳洪綬以有破有立、二元對立的言說模式書寫〈畫論〉，具有指導意味及排他性，無論就談論模式或書寫風格而言，皆與董其昌相似。第二、自其反駁陳繼儒「主元說」的方法即可見到陳洪綬對於董其昌言說的熟習度，他舉出宋代畫家如董元、巨然、王詵、李公麟、米芾等人批駁宋畫中亦有「疏」者，非如陳繼儒所言元人才有。所舉的畫家皆為董其昌言說中重要的文人畫家典範，可說以其人之矛攻其人之盾。第三、就〈畫論〉一文關心的議題而言，陳洪綬提出的學習古人、風格有確定來歷、畫學傳承須遵循正脈、馬夏不可學等觀點，皆為董其昌言說中重要的議題。毫無疑問地，〈畫論〉之前未曾出聲參與晚明論畫言說公共場域的陳洪綬，對於主流言說並不陌生，不但有能力參與討論，甚且借力使力批評陳繼儒、提出自己的觀點。晚明論畫言說除了董其昌所主導的類型外，尚有它種，其中似可見到社會階級的差異。一般中下階層的平民有其特有的繪畫知識及汲取管道，完全脫離董其昌與陳洪綬對話的範疇，在當時市井小民居家必備的日用類書中教導、流通的繪畫知識即是如此，例如1628年出版的《新刻便用萬寶全書》中雖有「識畫、觀畫訣法」，與晚明主流論畫言說差距之大彷彿來自另一個社會。[90] 該書所言識畫六要六長之說，即為晚明杭州地區重要收藏家高濂讚為初學入門之訣，「以之觀

畫，而畫斯下矣」，其中階級的差異不言而喻。[91] 由此觀之，陳洪綬與董其昌言論的對應
關係更為有趣，一則顯示陳洪綬的社會位階，同時也說明陳洪綬有意識地參與主流論畫
言說的討論。

在陳洪綬借用董其昌的諸多論畫詞彙與觀念中，最具深長意味的在於「正脈觀」，
亦即畫學典律的絕對遵循，但陳洪綬卻提出自己的典範，幾乎全然地與董其昌倡論的南
宗典律相反。李思訓、李昭道、趙伯駒三人皆屬於董其昌畫學分類中的北宗著色山水，
李成置於其中，看似突兀。明清之際歸於李成名下之畫紛然出現，[92] 不管傳稱正確與
否，時論對於李成風格有所認識，董其昌的論畫言說中即認為李成畫風有水墨及著色青
綠二種，[93] 陳洪綬將李成與其餘三人並置或許著眼於後者。自收藏的角度觀之，陳洪綬
對於畫學傳統並未有特殊的偏好。今藏遼寧省博物館傳韓幹的《神駿圖》上有陳洪綬
「章侯」、「陳洪綬印」二印，由印文判斷，應為明亡前之收藏。[94] 陳洪綬亦有意購入劉
松年之《香山九老圖》及趙孟頫《墨蘭圖》，1651年收購文徵明之畫，約於同時對於無
緣再觀友人收藏之王蒙念念不已。[95] 晚明的畫家中，陳洪綬於詩文集中提及盛丹，認為
處於朝代交替、世事紛擾之際，盛丹荊關傳統的山水畫足以撫慰心靈。[96] 盛為活躍於金
陵的畫家，畫風以法黃公望為主。[97]

陳洪綬既然對於元代文人畫傳統或水墨畫並無排斥，甚且在晚年寫作〈畫論〉的同
時，有心觀賞王蒙、文徵明之作，〈畫論〉中反對「主元說」及堅持相反於董其昌的畫
學正脈傳承的立場自何而來？或如董其昌，於收藏、鑑賞不須嚴格限制，但一旦有意指
導未來畫學走向，對於自己建立、發揚的典律正脈必須強力堅持，甚至不惜捨棄廣博的
求知慾或品味。畢竟進入言說層次的論辯，必有強力吸納及相對的排他性，界限
（boundary）的捍衛極為重要。[98] 〈畫論〉亦可作如是觀，然而作為陳洪綬有意識與陳繼
儒、董其昌所主導的主流論畫言說頡頏相對的宣示，其所捍衛的界限除了與之相對的畫
學傳承外，還有與松江地區或包含松江之廣義吳地相對的越地或浙地區域意識。

如前所論，陳洪綬在眾多的風格中選擇青綠山水一系，彼棄吾取之意鮮明，顯然刻
意擺脫董其昌的影響，另行標舉相對的畫風與美學典範，而此典範推展的空間即為陳洪
綬〈畫論〉一文發聲之地及期許的對象——杭州與「吾鄉」後進。然而，陳洪綬的地方
意識並非只是在地者臨逝前對於家鄉的期許如此簡單，正如其所主張的「法宋人乞帶唐
人」並非單純的私人意見，而牽涉與董其昌所代表的主流論畫言說及畫學典律之間有意
識的對比，在陳洪綬的期許中交織糾葛的是晚明江南各區域關於文化霸權的競爭，而陳
洪綬浙人之區域意識隱隱浮現。

　　區域性的競爭歷來皆有，自非晚明江南地區之特色，然而，自十六世紀後半期以來江南區域性競爭獨特之處在於「繪事」的積極參與，成為區域間爭奪文化霸權之利器，換言之，掌握繪畫上的優勢為文化優越的重要表徵。此一現象自然為前述晚明繪畫文化穿透社會生活的另一例證，面對此一嶄新的文化局勢，浙江地區一直處於劣勢，不但無法與其它區域爭勝，甚且成為共同譏嘲貶抑的目標或略而不談。就收藏、鑑賞而言，關於晚明鑑藏家地域性競爭一事已經學者傅申論及，浙江的嘉興地區與蘇州、徽州、松江三地並列。[99] 然嘉興之項元汴與李日華雖知名一時，但以區域人文地理觀之，嘉興地區位於太湖東南岸，水路交通直達蘇州、松江，距離近且往來便利，與吳地關係一向密切，不能與「于越文化」的中心杭州、浙東地區相提並論。[100] 更何況項元汴、李日華與松江地區董其昌、陳繼儒的關係良好，在鑑賞、評論書畫上無不交誼深厚。[101] 杭州與浙東亦不乏收藏家，如杭城高濂、汪汝謙（即汪然明）、紹興朱氏、張爾葆等，[102] 其中高濂與朱氏尤其重要，然而除了高濂因寫作養生之書《遵生八牋》提及賞鑑、論畫之道外，[103] 餘者畫論與著錄皆無，今日若欲瞭解其收藏內容，尚須倚靠其它區域鑑賞專家的著作，即便高濂之收藏亦然。[104] 若與其它區域比較宏圖遠遜，徽州地區有詹景鳳、吳其貞的鑑藏著作，蘇州有張丑、吳升，遑論松江董其昌的論畫言說。

　　掌控繪事優勢重要的一環為掌控論畫言說，殆無懷疑。晚明論畫言說與上述文化現象相應相生，屢屢出現沿著地理區域界限論辨繪畫價值的模式，以區域的角度討論畫史與畫風，浙地於此更形見絀。在談論畫史與畫風中涉及地域性早已有之，例如：十一世紀郭若虛《圖畫見聞誌》中論及北宋初期三家山水時，將李成、關全、范寬之名與其出身地籍連結。[105] 然而，將區域界限等同於繪畫傳派，並編派「可學或不可學」之名，嚴峻地貶斥不可學者，始見於明清之際。自十六世紀末出現於論畫言說中的「浙派」、「浙氣」、「浙習」等具有強烈貶抑內涵的用詞，與浙地區域界限吻合，牢固地將浙地框限，成為不可翻轉的文化劣勢區域，繪畫傳統之「不可學」尤為表徵。如此的現象雖與十六世紀末期完成之蔣嵩、汪質、張路、汪肇、鍾禮、鄭文林等「狂態邪學」畫家的汙名化有關，但後者的地域性意義不大。這些畫家今日雖被冠上「浙派末期」的標籤，當日貶斥之理由，卻往往因畫作及行事風格之狂野被連上道德之邪僻，其中階級性因素較強。這些畫家僅有鍾禮為浙人，發言斥責者尚包括高濂、屠隆等浙地重要鑑賞家。[106] 以「浙派」為打擊對象的論畫言說可說是新一波的汙名化，有其獨有的地域性特質，應為晚明新的文化趨勢。十八世紀張庚即言：「畫分南北始於唐世，然未有以地別為派者，至明季方有浙派之目」。[107]

「浙派」等詞始見流傳的年代無從確定，但如張庚所言，於晚明始見。1603年杭州刊印的《顧氏畫譜》中已出現「浙氣」一詞於記述戴進畫風的篇章中，譏評當時吳中畫家以詩文題字妝點繪畫，竟還以「浙氣」訕笑戴進等臻於古妙的畫家。[108] 董其昌的〈畫旨〉中見「浙派」一詞，亦用來指稱戴進等畫家，自其語氣觀之，此詞彙之流傳已有時日，非董其昌獨創。[109] 李日華《味水軒日記》1616年正月二十六日條目下，也出現「浙派」一詞，或可驗證。[110] 然而重要的是董其昌如何在自己的論畫言說中運用已見流傳的字眼，並藉以發揮達到貶抑浙地的目的。董其昌在使用「浙派」一詞的詞語情境中，充滿地域性競爭的思考。當論及南北宗時，董其昌特別指出畫風南北宗之分與畫家籍貫之南北無關，但討論到與「浙」相關之畫史或畫風時卻非如此。其中一條目指出元四大家中浙人居其三，僅倪瓚為無錫人，但江山盛衰有期，至明代時，浙地畫家少有，僅有戴進出名而浙派已趨消亡。另一條目的貶意更為彰顯，首先仍藉著指出元代畫道「獨盛於越中」，點明明代浙地繪畫之衰頹，並以高姿勢指陳當時雖然有浙畫之目，但山水畫鈍滯，近來更敗壞到學習吳地文徵明、沈周末流。[111]

從上述討論可知，早時貶抑的對象為蔣嵩等學戴進而畫風較為狂野的畫家，後及於明代職業畫家及畫風之始戴進，層面擴大，並選擇戴進代表浙地畫風，汙名為「浙派」，地域性考量清晰。李日華的記載亦為佐證：李日華雖與陳繼儒、董其昌關係密切，但對於當時「松吳近習」亦有不甚贊同之時，主要乃因這二個地區將嘉興前輩畫家姚綬之作貶為「浙派」。據今之瞭解，姚綬的畫風確與浙派無關，反而接近元四家，十足文人畫風，松吳之人的歸類，恐因籍貫使然，而李日華的不滿中，又何嘗未牽涉地方意識。[112] 若與董其昌南北宗說中排除於典律之外的畫家合一觀察，趙伯駒、伯驌、李唐、劉松年、馬遠、夏圭，無一不活躍於南宋都城所在的杭州，畫學典律與地域意識微妙的結合，浙江畫學傳統遂淪於不可效法、不入清賞之境，難以與蘇州、松江等地並駕，遑論競爭。

董其昌論畫言說中的區域性評論不止於「浙」，標舉與貶抑雙軌並行的策略亦及於蘇州。松江本為吳地之部分，但長期居於蘇州之下，畢竟「吳」之代表為蘇，董其昌對於當時蘇州畫壇之譏諷貶低應有「起而代之」之意。〈畫旨〉中若提及文沈，董其昌以「吾吳」稱之，積極接收二人為家鄉畫學前輩，在南宗典律中亦有文沈一席之地，但談及同時吳派所謂的「文沈膾馥」時，即以吳稱之，好似與松江無關。[113]

此種地域爭勝彼此看低的做法，為當時談論書畫的模式之一，例證頗多。稍早詹景鳳批評松江莫是龍、吳地王世貞等人之鑑賞眼光皆不如其同鄉徽州新安人，[114] 蘇州人張

丑、徽州人吳其貞也在著錄中認為董其昌的鑑定不可靠，[115] 亦有記載董其昌因寫冬景不作雪意，為蘇州人譏為「乾冬景」。[116] 若干事例非涉個人而以蘇、松二地瀰漫之區域競爭為主，例如：董其昌同輩而與蘇、松皆有淵源的范允臨以尖銳的筆調批評當時吳人「目不識一字，不見一古人真蹟」而隨意塗抹山水，惟知世有文徵明，宋元皆不知。推崇松江趙左、董其昌諸人方能力追古人，各自成家。[117] 唐志契與沈顥也以觀察者的角度記下蘇、松之爭，並認為品格互異，各擅勝場。[118] 沈顥與陳洪綬相識，陳晚年有名的作品《隱居十六觀圖》即為沈作，然而沈的論畫著作中並未提及當時浙地繪畫。在這些著作中浙江似乎並不存在，發出光亮的地區為蘇州、松江及徽州。

　　無論貶抑或全然忽略，浙地在晚明論畫言說中的不堪位置如一，其中董其昌言說中的地域性競爭考量尤其完整，對於浙地畫學傳統的輕視更帶有學理根據，難以辯駁，作用力強勁。連陳洪綬的〈論畫〉中也必須先否認馬夏風格，再提出「法宋人乞帶唐人」之畫學正脈，遑論其它非浙人。清初王原祁在痛詆當時揚州、金陵畫壇時，還端出晚明浙地畫派之惡習為比擬。[119]

　　這些對於浙地及其畫學傳承的極端貶斥及輕蔑，看在晚年萌發畫史及地方傳統意識的陳洪綬眼中，想必難以承受，一如杭州出版之《顧氏畫譜》對於吳中畫家的反擊。該書編纂、繪圖者為杭州人顧炳，繪有自晉顧愷之至晚明董其昌等一百零六位畫家風格的作品，雖未批評松江畫家，但明顯未依董其昌之見，收有多位南宋院畫及浙派畫家。[120] 晚明長期居於主流的「主元說」或業餘畫家創作意趣觀並未完全統合文人階層，出言批評的文士也有，雖然態度激越或平和不同。出身於福建的謝肇淛認為當時畫家動輒托之寫意，草草下筆，反而鄙視必須縝密思考立意結構及形式向背的唐代繪畫。[121] 杭州人高濂在〈燕閒清賞牋〉中「論畫」一節也反對元畫高於宋畫之見，對於文人繪畫徒以寄興為尚之風不表贊同，其所舉出的畫學典範十分寬廣，而李思訓「山巖萬疊、臺閣千里」的畫風為讚賞重點之一。[122] 陳洪綬在〈論畫〉中描寫李思訓的畫風與高濂相似，反「主元意趣為尚說」的立場也一致，浙地似有重視構圖立意、較輕文人筆墨、青綠山水亦可成家的傳統。然而，高濂未見用意於畫學典律與區域意識的建立，陳洪綬方是，其反應也遠為激烈，恐是長期積聚對於主流論畫言說的不平之氣，混揉晚年結合之畫史與地方意識而搏成的胸中塊壘所致。

四、陳洪綬、藍瑛與浙江畫壇困境

　　陳洪綬今以人物、花鳥畫家知名，山水畫作罕見學者提及，[123] 當日陳洪綬以「南陳北崔」聲聞全國時，著重亦在人物畫。清初對於陳洪綬畫風的記載中，人物最為稱述，花鳥次之，山水僅見幾筆草草帶過，[124] 其弟子嚴湛、兒子陳字、小妾胡華蔓傳接畫風時，也以人物、花鳥為主。[125] 好友周亮工所言「人但知其工人物，不知其山水之精妙」，應為實情。[126] 以此觀之，〈畫論〉一文論辯的主體為山水畫，確與歷來對於陳洪綬專擅畫科的評價有所落差；再者，即便論說山水畫，又有意識地與董其昌相對，選擇唐宋技巧性強、少筆墨之法的山水畫傳統為典範，可有浙地集體或陳洪綬個人的畫風為基礎？

　　陳洪綬存世畫蹟的數量未必與學界之臧否相符，人物雖多，山水也不少。若根據陳洪綬收藏狀況研判，其對於山水的喜好不減於人物，詩文中亦表達出創作山水之情，有句「嗜好圖山水」、「熟眠無所好，閒畫數角山」等。[127] 即使如此，陳洪綬山水畫作確實在當時或今日未享名聲，此一現象不僅牽涉畫家專擅畫科或畫作品質的問題，應有更深廣的畫史因素。自反面思之，陳洪綬生前既知其名倚仗人物、花鳥畫，在倡說畫學正脈、振奮鄉里後輩時，卻以山水為主，也必須尋繹畫史上的解釋。晚明故事人物畫為文士卑視，花鳥翎毛畫地位低落，惟山水獨秀於文人畫壇，[128] 而論畫言說亦是如此，人物畫的討論遠不及山水。可見不擇山水，無以進入當日主流畫壇，無以談論畫史傳承，也無法競爭畫學優勢或文化霸權。雖以人物畫出名，陳洪綬亦不棄山水畫的創作，更有心於山水畫的論說層面。無論陳洪綬山水之無聞或必須以山水為名進入畫史，皆呈現晚明浙地畫壇發展之某些困境，非陳洪綬個人所能掌握。經由對困境的瞭解，或可見陳洪綬山水畫風的特質與〈畫論〉中畫學正脈抉擇之因由。

　　陳洪綬學畫歷程可謂獨特，與晚明其它文人畫家大相逕庭。自今存最早的《龜蛇圖》觀之，其上原有的陳繼儒題跋言其學自吳道子，確有實據（彩圖5；圖2.1）。今日可見四川成都唐代石刻畫拓本中有《鎮宅龜蛇》一圖，與《龜蛇圖》構圖逼近，惟後者缺少榜題「鎮宅龜蛇」四字，依前所述，陳洪綬製作目的亦為鎮宅驅邪用（圖2.2）。[129] 此石刻是否真與吳道子有關並非本文範圍，重要的是晚明時期此類圖像被歸於吳道子名下，並且流傳於民間，供大眾取為辟邪之用。陳洪綬之圖以寫形狀物為主，龜與蛇身上的花紋尤見用心，遠超過石刻拓本所能傳達，已可見陳洪綬一生畫風對於畫面紋樣趣味

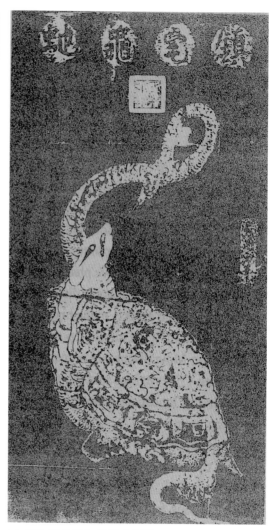

2.2（傳）唐 吳道子 《鎮宅龜蛇圖》
唐代石刻拓印本
110 × 58公分
原石在四川成都 拓本藏於北京圖書館

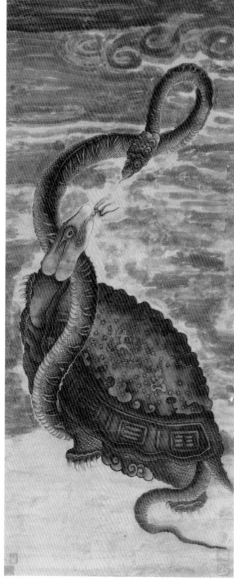

2.1 明 陳洪綬 《龜蛇圖》
軸 紙本淺設色
浙江省博物館

的喜好。再觀1615年的《無極長生圖軸》，描寫一頭形罕有、姿勢怪異之老者，題名民間信仰中的壽星，當為祝壽而繪。雖出現《龜蛇圖》中所未見的清晰線描，筆線粗硬，力道十足，非傳統人物畫中習見之筆法，自轉折處即可見陳洪綬強調特殊形狀，彷彿刻意畫出線條曲折急轉而突出的尖角（圖2.3）。1616年為岳父來斯行祝壽所作之《人物圖扇》及約略同時的《白描水滸葉子》中，亦可觀察陳洪綬自行演練的線描，前者主要人物由肩至袖彎曲延展的長線條，以及後者《魯智深》一葉中相同部位刻意斷絕連續性的三重線條，皆無傳統可言，自《魯智深》一葉更可見重點在於紋樣與姿勢（圖2.4）。

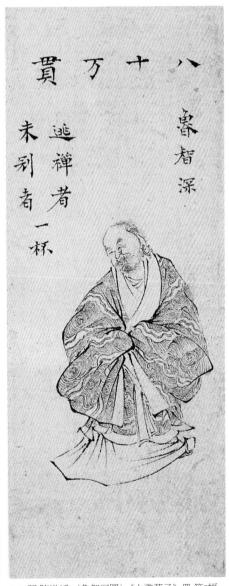

2.3 明 陳洪綬 《無極長生圖》1615年
軸 絹本淺設色 52.6 × 22.2公分 上海博物館

2.4 明 陳洪綬 〈魯智深圖〉《水滸葉子》冊 第7幅
紙本水墨 12.9 × 5.2公分 台北 石頭書屋

　　陳洪綬少年學畫時明顯地取材手邊所及民間畫風，題材及風格皆然，而此職業畫風階級之低層已非周臣、仇英等可比擬。後者尚可在文人論畫言說中談及，陳洪綬所學為最底層的地方職業畫師傳統，通常不入文人眼。雖然清初陳洪綬有關傳記之細節記載未必可信，如言及其四歲畫壁上關公，十四歲畫出市集立售等，[130] 但若不講究事例之正確與否，皆指向陳洪綬早年傳習民間職業畫風。然陳洪綬的學習並非有師承面授，自其紋樣及線描上的發明看來，自看自學的可能性極高。

2.5 明 陳洪綬 《雜畫冊》 第1幅 1618年
　　紙本淺設色 22.2 × 9.2公分
　　紐約 大都會美術館
　（The Metropolitan Museum of Art）

2.6 明 陳洪綬 《雜畫冊》 第10幅
　　紙本設色 22.2 × 9.2 公分
　　紐約 大都會美術館
　（The Metropolitan Museum of Art）

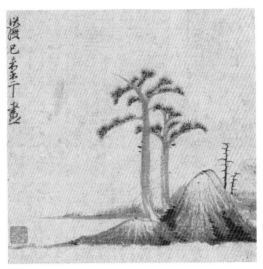

2.7 明 陳洪綬 《撫古冊》 第2幅 1619年
紙本水墨 全12幅 各17.8 × 17.8公分
紐約 大都會美術館
（The Metropolitan Museum of Art 翁萬戈舊藏）

2.8 明 陳洪綬 《撫古冊》 第12幅
紐約 大都會美術館
（The Metropolitan Museum of Art 翁萬戈舊藏）

　　地方性民間畫師的職業風格所長在於佛道題材，尤其是人物，陳洪綬山水畫的風格
自不可能來源相同，但其早期山水畫風之脫離當時文人繪畫圈一如人物畫，且自創性
高。作於1618至1622年的畫冊為今存最早與山水畫科有關的作品，十二頁中有七頁為樹
石、山水，共同特色是絕少傳承可循，更無筆墨可言。首頁主題為樹石墨竹，原為文人
畫中極盡表現筆墨能事之畫科，但陳洪綬之幾何方形山石在勾描輪廓之筆線運用上硬挺
無變化，甚且暈開糊成黑墨，片狀山石的內部幾無描繪，皴法未見，三株主樹細瘦，樹
枝轉折及樹幹形塑無傳襲章法（圖2.5）。除了首頁外，值得注意的是陳洪綬此時已有二
頁重彩設色風格，幾何形山石上線條或墨染形成圖案式效果，與樹葉之設計同調，物象
比例非尋常可見，十足稚拙之趣（圖2.6）。同時期冊頁《撫古冊》中的山水亦可見陳洪
綬早年自學無師承的痕跡，第二頁的寫意式山水看似接近當時文人畫小幅構圖及筆墨意
趣之追求，但筆法細硬單一，結組無序，既未形構個別山石之質量感，也未組成具整體
感的山石結構（圖2.7）。末頁雙松、土坡畫法猶如初學無法者正摸索如何寫形狀物，傳
統筆墨本已有一套格法，陳洪綬卻留在未有之初，以怪拙之形、物象比例異於習見畫出
難以評價的山水樹石（圖2.8）。該冊中最為精彩的應為描寫女人身邊近物的二頁，傳統
中稀見的主題在陳洪綬巧心安排下深具視覺趣味與象徵意涵，卻無須置於畫學傳承或畫
史發展的時空框架中尋思其位置（圖2.9）。[131]

2.9 明 陳洪綬 《槵古冊》第5幅
紐約 大都會美術館
（The Metropolitan Museum of Art
翁萬戈舊藏）

　　陳洪綬1620年代初期之前的作品顯示其提筆自學、師承乏人的學畫過程，就人物與
山水畫科的區別而言，人物自學尚可，猶有人形可法，況且民間廟宇道觀、版畫石刻中
之釋道人物可提供師法對象。然而山水畫進入明代，早已是師承格法重於自然寫生的時
代，山水畫的學習必須有師傳透過畫稿或前人作品面授，[132] 無論是何家何派，皆有一整
套筆墨格法，而畫學傳承及畫史理解即隨著學習過程成為畫家對自我畫業認知的部分，
文人畫家尤然。一樣皆無的陳洪綬正可見浙江畫壇當時的情況，如上節所論，浙地宋代
至明代的畫學傳統自十六世紀中期以來成為主流論畫言說中貶抑的目標，而此一飽受屈
辱的傳統即以山水畫為主。當地在十六世紀初非無山水畫家，供事宮廷的鍾禮、王諤及
朱端來自浙江，[133] 鍾、王二人部分畫作接續馬遠畫風，反與戴進後期、吳偉之狂逸筆墨
有所差別，或為區域傳統之一角（圖2.10）。十六世紀中期後此一山水畫風斷絕，見諸畫
史的浙地畫家如項元汴、宋旭、李日華等人，皆為與吳地文化相近的嘉興人。[134] 前已論
及，項李二人與董其昌熟識，畫風亦法元四家（圖2.11）。宋旭早年曾仿夏圭，透露些許
浙地傳統，後長期居於松江，畫風一轉，甚且歸為松江一派。[135] 被迫遺忘的畫學傳統及
除了吳地影響外真空的山水畫壇，不但使浙地在區域文化競爭上趨於下風，也使當地畫

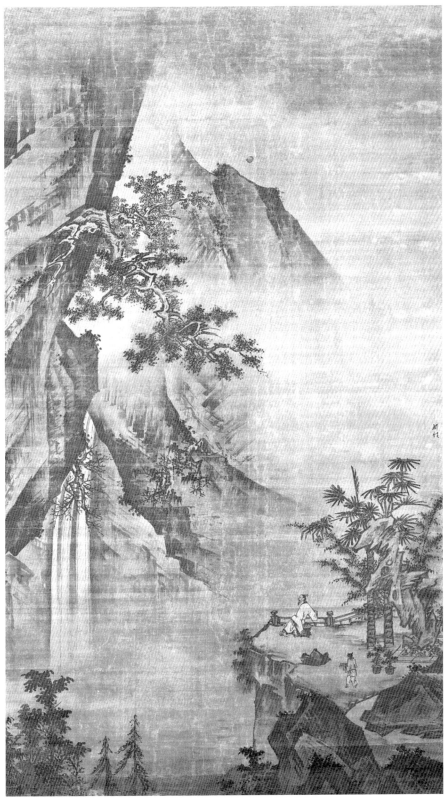

2.10 明 鍾禮 《高士觀瀑圖》 軸 絹本淺設色 176.5 × 103.2公分
紐約 大都會美術館 (The Metropolitan Museum of Art)

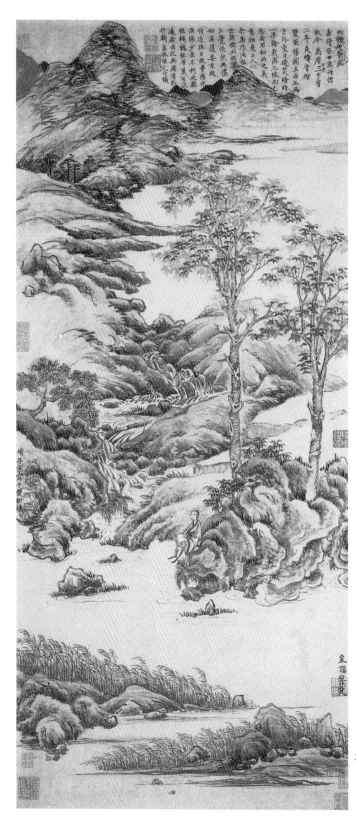

2.11 明 項元汴《雙樹樓閣圖》
1553年 軸 絹本水墨
76.6 × 33.6公分
上海博物館

家學習山水畫遭逢典範困境，有心人固可轉求他地畫風，而早年的陳洪綬在人物畫表現上十足職業畫風，在山水畫上卻連傳統也無。

當然，陳洪綬還有藍瑛、孫杕，二位活躍於杭州的前輩畫家。孫杕存世畫蹟少，多為水墨竹石搭配設色花卉，難見對於陳洪綬的影響。[136] 據記載，陳洪綬早年曾向藍瑛學習花鳥畫敷染之法，[137] 然藍瑛存世花鳥畫作遠少於山水，1651年的《畫花鳥冊》確與陳洪綬習見的重彩設色、裝飾性強花鳥風格相關，但年代甚晚，無從佐證。[138] 若不論畫科，自陳洪綬1620年初之《三松圖》已可見藍瑛影響。青綠色點鮮明、樹石巨嶂式奇偉效果與著重畫面華麗感等特色，皆與藍瑛著色山水風格相通，例如約作於同時的《溪山雪霽圖》（圖2.12、2.13）。二十多歲的陳洪綬透過藍瑛，開始與當代畫壇相連，開始接受某種傳統的薰染。

據聞藍瑛幼時學南宋畫院「細描宮樣」的仕女人物畫，能使「色色飛動」，[139] 此類作品今已難見，無從評斷。[140] 此種重彩、裝飾性強的畫院風格為藍瑛日後有心擺脫的影響，卻也終其身難以棄絕。在藍瑛心許畫風與吾人對其畫風評判的差異中，正可見浙地山水畫家面臨的困境與無奈，有助於瞭解陳洪綬晚年意圖提振浙地畫學的心情與正脈畫風抉擇的原因。

藍瑛對於畫業的企圖心遠超過年輕時的陳洪綬，約自二十歲始即有意放棄原有的地方性院畫風格，朝向當時畫壇最為意興風發的畫風邁進。藍瑛選擇松江地區重元人的文人畫風為模仿對象，對於黃公望尤為敬佩，屢屢在畫上題寫仰慕之心及學習心得。為了仿古，藍瑛行過江南重要地區，拜訪收藏家，臨觀古畫，並與多位當代名人認識，如松江孫克弘、陳繼儒、董其昌，活躍於金陵的楊文驄，嘉興李日華之子李肇亨，徽州古物鑑賞家吳其貞等人。[141] 藍瑛對於松江畫壇熱切習仿之情超過畫風的選擇，及於整體畫作的形制：今存作品幾乎無一不見跋語，每每言及風格傳承，而且作品中多見仿古山水冊。由此可見身為職業畫家的藍瑛意圖披上文人畫家的外衣，藉松江畫學傳統為自己的畫業尋覓在當代畫壇及歷來畫史上的位置，而這些皆是浙地傳統所無法給予的，其考慮應不只限於畫作的市場價值。然而，藍瑛向松江元四家傳統的靠攏，未必時時獲得讚賞，陳繼儒曾暗諷其仿倪瓚之作有畫院縱橫習氣。[142] 清初張庚撰寫畫史時，評藍瑛為浙派至極的表現，是故「識者不貴」，無視於藍瑛一生的自我期許與努力。[143] 浙地山水畫在地域性貶抑的考量下，即使畫家風格有所轉變，仍難逃論畫言說的制裁，難為之狀想見一斑。張庚為浙江嘉興府人，猶有如此評語，亦可見前言嘉興畫壇跟隨吳地之現象。

反之，陳洪綬未因藍瑛職業畫家出身而鄙視之，自年輕時即常流連於杭州，對這位

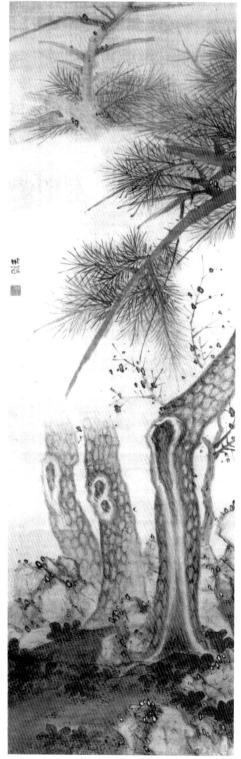

2.12 明 陳洪綬 《三松圖》軸 絹本設色
154 × 49.5公分 廣州美術館

2.13 明 藍瑛 《溪山雪霽》 1623年 軸 絹本設色
82.2 × 28.9公分 台北 國立故宮博物院

浙地前輩畫家甚為恭敬友好。今存各版本陳洪綬的詩文集中有四首題贈之詩，另有他首提及藍瑛。這些詩文除了顯示陳洪綬與藍瑛直至耆耄之年長年不斷的友誼外，[144] 更重要的是關於二人在人物、山水畫作的交流，而且藍瑛居於指導者上位角色，足見陳洪綬確曾在畫學上請益於藍瑛，不限於花鳥畫。一例為當陳洪綬畫完一先賢圖像後，羞於請教藍瑛，先邀另一友人鑑賞，另一例則是陳洪綬向藍瑛乞畫山水，懸之小閣，若根據詩意，此作應為著色山水。[145] 後者成詩年代難以估算，人物畫一詩極有可能作於明朝末亡而陳洪綬生活無慮時。藍瑛今存作品中不見 人物畫，對於陳洪綬的影響無從得知，但就山水而言，藍瑛確實扮演陳洪綬與傳統之間某種接榫的角色，其影響也自1620年代初期出現，與其它畫科時間相符。

　　《五洩山圖》為陳洪綬早年山水巨軸，據翁萬戈的研究，約作於1624年〔彩圖6；圖2.14〕。[146] 五洩山位於諸暨西南，為當地名山，以山勢峻峭群攢、疊分五級而溪水瀑布中洩流下得名。畫中緊密層疊的山石與地景有關，瀑布自險峻山群中一洩而下之景亦為當地特殊地貌，可與方志中的輿圖互相參照〔圖2.15〕。[147] 在地景的基礎上，仍能清晰見到陳洪綬個人的風格表現。相同筆法的樹點以深淺聚散之狀，交插扇形發散的樹枝，織就一片屏障，與輪廓方折、筆線硬挺的密實山石形成有趣的視覺對比，也形成複雜豐富的平面性紋樣變化。此種視覺效果並非因筆墨之不同而來，文人筆墨講究的是書法性線條的內部變化，但陳洪綬的樹點與山石筆描的筆下動作變化少，幾類版畫，惟多墨趣。就山石方折輪廓與細硬無變化的皴線看來，與藍瑛山水畫有關，可見1622年《仿古山水冊》中仿黃公望一頁〔圖2.16〕。黃公望《富春山居圖》中乾濕、鬆緊、軟硬、中側鋒變化多端的筆墨，在藍瑛的仿古畫作中幾乎不見，反而呈現刻劃謹細、轉折堅硬的筆法，黃公望畫中偶一出現的丫字方形山岩卻成為辨識黃公望風格的標誌，此點在1639年的《仿黃公望山水卷》中最為清楚〔圖2.17〕。欲學松江地區元畫風格的藍瑛，即使在最稱擅長的黃公望風格上，也難以文人筆墨之趣進入董其昌所建構的南宗畫史傳承。此或為藍瑛及浙地山水畫家之悲哀，但轉念一想，不及之處又何嘗不能發展出一種特色。

　　陳洪綬比藍瑛更進一步，在《五洩山圖》上，極力強調勾描輪廓及細硬線條，無怪乎畫上高士奇題跋認為山石接近六朝，所取當是毫無當代筆墨皴法、幾何形轉折清晰而刻寫謹細的畫風，這確與松江地區偏向定型的元人筆墨大異其趣。此種畫風在陳洪綬往後的山水畫中持續見到，如1627年《山水圖》〔圖2.18〕。即使加上重彩亦無妨，1633年的《青綠山水人物圖軸》仍有上述的特色，因青綠設色，物象刻劃更形精謹，更因巨軸山水高逾二公尺，講究巨幅全境山水構圖之奇偉雄健〔彩圖7；圖2.19〕。這些特色不在

2.14 明 陳洪綬 《五洩山圖》
軸 絹本水墨 118.3 × 53.2公分
美國 克利夫蘭美術館
（The Cleveland Museum of Art）

2.15《五洩山輿圖》 出自沈椿齡等修《乾隆諸暨縣志》 卷1

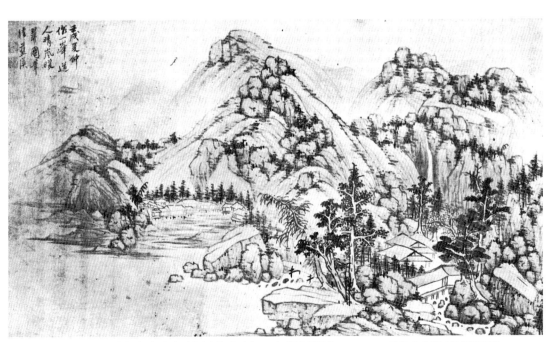

2.16 明 藍瑛〈仿黃公望晴嵐暖翠〉出自《仿古冊》第9幅 1622年 絹本淺設色 32.4×55.7公分 台北 國立故宮博物院

2.17 明 藍瑛 《仿黃公望山水》局部 1639年 卷 絹本設色 43.4 × 325.6公分 台北 國立故宮博物院

2.18 明 陳洪綬 《父子合冊》 第2幅 絹本設色 22.2 × 21.7公分
　　紐約 大都會美術館（The Metropolitan Museum of Art 翁萬戈舊藏）

2.19 明 陳洪綬《山水人物圖》1633年
軸 絹本設色 235.6 × 77.8公分
紐約 大都會美術館（The Metropolitan Museum of Art）

筆墨的變化上，不是當時文人畫中常見的蕭散、疏朗構圖，與董其昌系統的沒骨設色山水也全然不同。當時流行所謂的張僧繇、楊昇沒骨山水，除了董其昌外，張宏、趙左、藍瑛皆繪過，[148] 因董其昌作品的年代最早，此股風潮應與董對古代各家各派的探求有關（圖2.20）。陳洪綬此幅青綠較接近於董其昌描寫的「勾研」之法，為唐代大小李將軍一路。陳洪綬晚年的一頁山水與1633年之青綠大軸相似，上自題仿趙伯駒筆法，可見這類山水確實被歸於李思訓傳承下一脈。此頁山石的勾描鐵線般筆法更為清楚，樹葉、樹幹、水波及地表皆刻畫仔細，尺幅雖小，而構圖緊密，正是陳洪綬提倡的以「部署紀律」取勝的青綠山水（圖2.21）。

陳洪綬的山水畫自始至終與當時重筆墨的潮流不同，無論是早年自我摸索時期的失群怪拙到後來刻畫謹細、彷彿傳承唐宋古法的畫風，皆罕見地未受董其昌的影響。若考慮陳洪綬文人畫家的出身背景，更覺其畫風抉擇之獨特。即使陳洪綬親近的文人畫家師友亦非如此，師長黃道周以水墨松石畫傳世，純為文人傳統。[149] 友人倪元璐留下梅竹、松石及山水畫，題材較廣，但仍在文人畫家傳統範疇中。以其《山水圖軸》為例，黃公望、倪瓚式的筆墨畫出蕭散沖淡之風，物象草草不求形似，筆墨之複雜遠非陳洪綬之作可比（圖2.22）。[150] 晚年一同賣畫的祁豸佳以山水畫

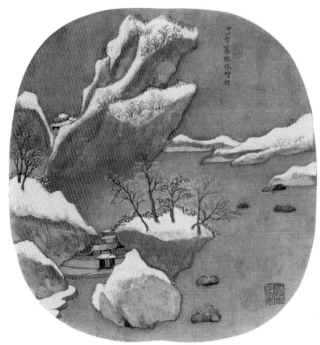

2.20 明 董其昌 《燕吳八景》 冊 第5幅 1596年
絹本設色 26.1 × 24.8公分 上海博物館

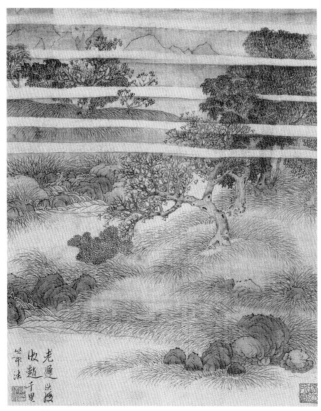

2.21 明 陳洪綬 《雜畫圖冊》 第3幅 絹本設色 30.2 × 25.1公分 北京 故宮博物院

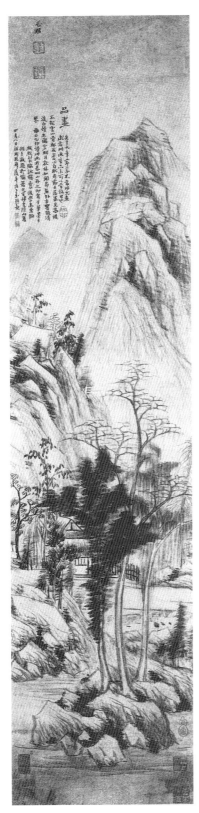

居多，如《秋壑雲容圖軸》全法黃公望，自構圖至山形、筆墨皆然（圖2.23）。[151] 王思任山陰人，曾任工部侍郎，為當時江南聞名之風雅文士，於明亡後曾作詩招陳洪綬一同隱居，陳以詩畫答之。[152] 王思任今存畫作稀少，至樂樓所藏之《山水圖軸》上自言學米芾，仍不脫元人筆墨及意趣（圖2.24）。

黃道周福建人姑且不論，倪、祁、王諸人皆籍隸紹興府，與陳洪綬同屬浙東人，所學畫風卻與松江接近，又為浙地畫壇之不振與困境立下明證。然此中另有意涵，階級性因素亦須考量。倪、王二人進士及第，皆曾任職中央，祁雖僅為舉人，但已取得任官資格，也曾為小官。這些晉身菁英階層的文士，入京或離鄉去他地為官，皆與當代官宦集團有所交往，形成同一文化圈的機會遠大於求官不成、極少去鄉的陳洪綬。晚明士大夫共同文化圈中所接受的畫風恐怕即是元代文人畫傳統，除了該畫風重筆墨易於文士入手外，[153] 彼此之間為凝聚同儕感與默契也要求共同的文藝美學。陳洪綬的諸生身分所取不同，或可與當時的生員文化合觀。晚明生員階層形成特有的文化，與作官的文士不同，此點已經學者注意，並認為戲曲小說等介乎菁英與大眾之間的文化新表現，皆與科考不順的生員有關，如馮夢龍等人。[154] 就繪畫而言，陳洪綬的作品不也象徵此一階層居於中介、雅俗共賞的成就。

2.22 明 倪元璐《山水圖》軸
灑金箋水墨 125.7 × 30.4公分 上海博物館

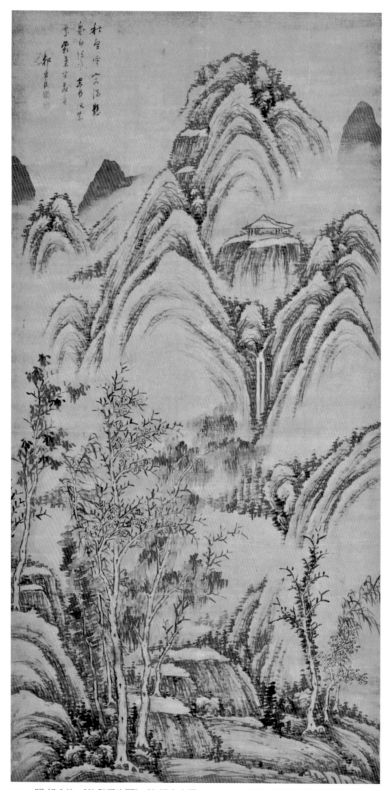

2.23　明 祁豸佳 《秋壑雲容圖》　軸 絹本水墨 195 × 97.5公分 香港藝術館至樂樓藏品

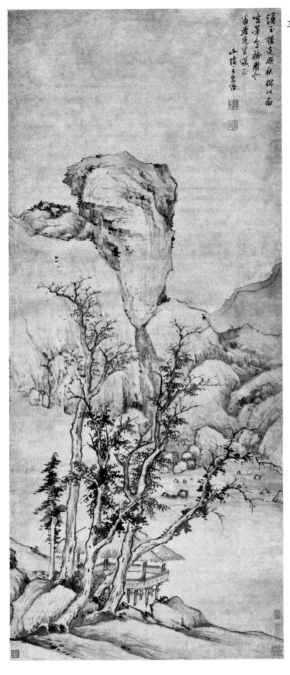

2.24 明 王思任《山水圖》軸 紙本水墨
130 × 56公分 香港藝術館至樂樓藏品

　　細數浙地畫家中，陳洪綬與藍瑛的畫風關係最為密切，並不看輕藍瑛的身分。藍瑛雖然成年後追求仿古畫風，與松江潮流相合，但其作品中，仍多見刻畫痕跡深、注重表面華麗裝飾感的風格，終其一生皆如此。再者，藍瑛巨軸山水多，並且藉著物象的繁多與安排的巧妙製造出雄偉奇勢的構圖效果，著色山水的數量也超過一般的畫家，這些特色皆與松江傳統有所差距。陳洪綬早年自學階段時即可見對於畫面紋樣裝飾感的興趣與天分，設色山水起始亦早。二十多歲與藍瑛接觸後，陳洪綬延續原有的興趣發展出既有創發特色，又與當代畫壇相關的作品。就山水畫風而言，陳洪綬刻畫清晰、物象精謹的畫風應與藍瑛有關，尤其是山石方折輪廓、細硬皴線與幾何形狀。原本與任一皴線傳統無關的陳洪綬，透過藍瑛，取得某種的畫史位置，而巨軸山水的構圖也立意於類似的緊密雄奇，如前所論《五洩山圖》、《青綠山水人物》。此種畫風若加上青綠重彩，自然可置於李思訓、趙伯駒一系的設色山水下，以青綠重彩與勾描皴線為主，取勝於構圖立意及物象刻畫。

　　晚明其它地區的畫家也有仿趙伯駒的青綠山水存世：松江顧正誼之侄顧懿德今為學者視為董其昌同好，其《春綺圖》上董其昌題跋言明仿趙伯駒，可見松江地區並非完全排斥趙之畫風（圖2.25）。然而，若與杭州地區劉度的《春山臺榭圖》比較，各地仿作者重點及美感要求的差異立即彰顯。劉為藍瑛之徒，畫上自題學自西湖所觀之宋人畫作，應指趙伯駒一系（圖2.26）。顧懿德之作雖有勾描式的輪廓線與青綠設色，山石內部以文人畫常見的乾筆擦染，青綠色彩經過稀釋，鮮明度降低，對比性不強，樹葉的畫法與一般文人水墨畫相似，並無青綠重彩刻劃精細之風。此作所學顯然是歷經元代文人畫家錢選、趙孟頫及明代文徵明詮釋改變過的青綠風格，遠為含蓄清淡。劉度的山水尺幅為前者之二倍，構圖繁複，山峰、樹石、亭臺樓閣俱全，堪稱全境山水。用色鮮明，造成物象對比清晰，連樹葉也上重彩，裝飾性強。二者雖學自同一典範，完成之風格全然不同，仍是松江與浙地之區別歷歷可見。如此觀之，浙地是否真有一區域風格作為陳洪綬振興畫學之後盾？

　　如前所述，就論畫言說而言，浙地寂靜，少見論辯。就收藏而言，浙地見於記載的收藏，並未以李思訓一系青綠山水為宗。[155] 至於就畫風論之，自清中期沈宗騫的《芥舟學畫編》始見「武林派」之說，以藍瑛為創始人。[156] 今之學者曾布川寬沿襲此一想法，改稱今名為「杭州派」，用來稱謂包括藍瑛弟子劉度、吳訥，子孫藍孟、藍深、藍濤等畫家。[157] 藍瑛在杭州的影響力不容忽視，但其嫡系的畫風與其冠上具有區域性意義的名稱「武林派」，倒不如稱之為「藍派」。藍瑛本人的畫風未顯示區域意識，對於杭州地區南宋院畫風格應是欲去之而未能全去；贊助者亦分布江南，未見杭州區域性，畫風上更難說為滿足不同區域贊助者而有明顯的區分。陳洪綬透過藍瑛，或對於潛流於杭州的南宋院畫風格有所認識，並以趙伯駒的青綠風格完成數幅山水畫。擴及浙地全境，杭州之院畫傳統不但未見散播，眾多文人畫家反而學習松江風格，藍瑛之選擇又何嘗不然。即使就陳洪綬個人而言，在明亡前尚未有畫史與地方意識時，畫風的特色恐來自個人喜好與天分。明亡後為了抗衡主流論畫言說對於浙地的蔑視，振興自己家鄉的區域畫風，才尋繹出早已凋零的浙地畫學傳統，更何況這一傳統正是董其昌之論說所貶抑棄去，適足以抗衡之。雖然陳洪綬的正脈選擇有若干根據，並非一派虛言，但一如任何歷史之建構，皆為在特定的時空狀況下，根據當時的需求而來的梳理連結。或可說浙地畫風唯有在陳洪綬的〈畫論〉中，方才具有區域性傳承意義。

2.25 明 顧懿德 《春綺圖》1620年
　　軸 紙本設色 51.7 × 32.4公分
　　台北 國立故宮博物院

2.26 明 劉度 《畫春山臺榭》 1636年
　　軸 絹本設色 119.9 × 47.8公分
　　台北 國立故宮博物院

五、餘論：成爲歷史的陳洪綬與越地畫史意識

約於1652年冬季去世的陳洪綬，成爲歷史的一頁，留下眾多畫作，山水、人物、花鳥皆有，成就斐然。他也留下〈畫論〉一文，難得地在歿世前發出聲音，引領後世走向他的心意，也揭開晚明各種畫史因由交織糾纏的世界。歷史的發展可曾應允陳洪綬天鵝之歌般的期望，而浙地的畫學傳統是否如期許般振起？歷史的回答正反參雜。

陳洪綬的山水畫風格在清代畫史中幾乎不見痕跡，直至十九世紀中期來自鄰縣蕭山的任熊，在其《范湖草堂圖》中，以富有紋樣設計的畫面及刻劃精謹的物象發揮陳洪綬山水的長處，畫中皴法也是紋樣設計的一部分（圖2.27）。清代初、中期當董其昌的影響力橫掃畫壇時，連陳洪綬的兒子陳字也無可避免。在陳字《山水人物冊》中有一頁倪瓚體的乾筆山水，正是當時流行之風格，也是陳洪綬當年所斥責的草草筆墨（圖2.28）。清代中期出身杭州的畫家華喦曾爲陳洪綬未完之作《西園雅集圖》補圖，華喦雖力仿陳洪綬勾描式細硬筆法，二者的差異仍明顯，華喦的皴法遠較陳洪綬複雜，具有白描山水之功力（圖2.29、彩圖8〔圖2.30〕）。畢竟，在山水畫上留有大名的還是董其昌，陳洪綬山水畫之湮沒無聞並不意外。然而，陳洪綬並非畫史上無聞之輩，歷史還給他花鳥畫上些許影響，而人物畫上重大的穿透力，甚且及於版畫。除了陳字、胡華蔓外，清初杭州畫家王樹穀、蘇州王維新及徽州汪中等人的畫作可見陳洪綬之風格。[158] 陳洪綬人物畫影響最大，後世博古題材的作品幾乎全出自其風格範疇，包括揚州八怪、海上任熊、任薰、任頤等。就版畫而言，清初山陰人金古良之《無雙譜》學習陳洪綬風格，陳洪綬晚年小友毛奇齡於前言中也稱述金古良能延續陳之畫風。[159] 連蘇州刊刻的版畫《凌煙閣功臣圖》也學自陳洪綬，雖然作畫者劉源對於陳洪綬不表忠良而繪水滸綠林好漢頗有微詞，清初因國破而來的肅整之氣可以想見。[160] 由此亦可見鄉里後學顯然較能全盤接受陳洪綬的畫風，任熊是最好的證明，其畫傳《高士傳》、《於越先賢傳》、《劍俠傳》等皆與陳洪綬風格密切相關。[161]

任熊對於陳洪綬畫風的學習可謂全面，跨越不同畫科，又有《於越先賢傳》以越地傳統風格描繪越地先賢，特別具有意義。此「越」指浙東，不包括杭州。越地意識在清代確實萌發茁壯，與歷史意識連結而成爲著名的浙東學派，蔚爲清代學術史之大宗，以史學爲主，對於地方鄉梓文獻之蒐集、保存、撰寫不遺餘力。[162] 前言張岱在明亡後的表現即是一端，而與張岱一起沿門乞問鄉里文獻的徐沁，撰有《明畫錄》一書，意欲保存

2.27　清 任熊 《范湖草堂圖》局部 卷 紙本設色 35.8 × 705.4公分 上海博物館

2.28 明 陳字 〈倣元人法〉 出自《山水人物冊》 紙本水墨 16 × 33.5公分 香港藝術館至樂樓藏品

2.29 清 華喦 補陳洪綬《西園雅集圖》局部 1725年 卷 絹本設色 41.7 × 429公分 北京 故宮博物院

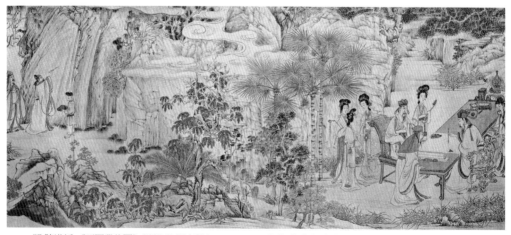

2.30 明 陳洪綬《西園雅集圖》局部 卷 絹本設色 41.7 × 429公分 北京 故宮博物院

有明一代之畫史。書中「山水」部分之前言雖強調筆墨之靈秀，也借用董其昌的南北分宗論，但有趣的是極力駁斥當時對於浙地畫學之貶抑，舉證南宗中元代趙孟頫、黃公望、吳鎮、王蒙皆為浙人，而繼承者沈周、文徵明不正是浙派之濫觴，是以浙地畫學傳承是畫史中不可缺少的一環。[163] 由此可見，即使接受董其昌提倡的畫風與論畫言說，浙地人徐沁亦能翻轉出合乎自己鄉里地方意識的說法。再者，徐沁對出於越地之狂態邪學畫家鍾禮的記載，貶意遠少。[164] 十八世紀山陰人陶元藻著有《越畫見聞》，更進一步將越地意識與畫史傳承結合，序中即言「聊慰表揚桑梓之懷」。自編目看來，清代之越地畫家驟增，比其前各朝代畫家之總和還多，可見越地畫壇在清代蓬勃之況，書中並一反明清之際論畫言說中對於鍾禮之輕蔑，讚美有之。[165]

　　陳洪綬對於鄉里後學發展具區域特色山水畫風的期許或許未能實現，然歷史的斷絕與承續不定。長期看來，陳洪綬雖在當時名聲及影響不及董其昌，但二個世紀後，潛藏於鄉里的畫風終究在另一狂生任熊的身上開花結果，於任頤亦見含苞吐蕊，遂成為近代中國畫壇重要的傳統。歷史是善變且公平的，惟這一篇章已是另一番景象。

本文原發表於《區域與網絡─近千年來中國美術史研究國際學術研討會論文集》（台北：國立臺灣大學藝術史研究所，2001）。

感謝國立故宮博物院書畫處何傳馨先生諸多寶貴的意見，並對於台師大美研所同學的熱忱幫助深表謝意，尤其是鄧麗華、盧宣妃二位。

3 生活、知識與文化商品：
晚明福建版「日用類書」與其書畫門

一、從史料到文化商品：印刷文化的角度

晚明印刷事業與出版文化的蓬勃發展廣為學界所悉，據日本學者大木康的統計，嘉靖中期後的晚明時期，百年間的出版品數量，約為其前（宋代至嘉靖朝前）六百年的二倍。[1] 在眾多出版品中，有一類書籍，據出版者、刊刻品質、編排方式與內容判斷，可自成一類。這類書籍今存約有三十五種版本，皆為福建建陽地區商業書坊所出。[2] 自外觀視之，此類書籍用紙粗糙，版刻不佳，印刷低劣，品質往往位於他類書籍之下。今存若干版本更因紙質不良，極易碎裂，內文又漶漫不清，刊刻草率之處甚多。[3] 再自內文觀之，此類書籍在版面安排上，以中線區隔上下二欄，各為其文。各版本之間有高度的一致性，卷帙自天文、地理、風水、醫書、武術，至信函、契約活套、棋譜、笑話等，條目分明，諸項並陳，言其包羅萬象，亦不為過。

此類書籍為日本學者仁井田陞歸類於「日用百科全書」，其後酒井忠夫改稱「日用類書」，並廣為漢學界沿用。據二位學者的說法，「日用類書」起於宋代，盛行於晚明，上述建陽所出，即為其中一類。[4] 所謂「類書」者，為適合特定需求而掇取同類知識集結成書，因此多半傳抄他書，再經分類編排而成。類書在中國有長遠的歷史，其淵源與發

展頗受書誌學者注意，論著既多，在此不再贅述。惟日本學者新創「日用類書」之名，強調的是宋代後新起一類類書與日常生活的關係。[5]

日本學者對於晚明福建版日用類書的發掘與研究具有首創之功，戰前仁井田陞已著手收集，而今存三十多種版本多半藏於日本，近年來並選取品質較佳者，付梓重刊。除了蒐集校閱外，自1950年代以來，日本學者運用晚明福建版日用類書中各式記載，已在法制史、教育史、經濟史、醫學史及文學史等領域有所成就。日本學者的成果大致來自於利用該種類書中的新史料，觸及他類史料少及的一般人民生活，尤其在契約的訂定、行商往來路程與庶民教育等方面。換言之，日用類書作為史料，有他書未及之處，可藉以瞭解士大夫階層以外的社經生活。[6] 除了將晚明福建版日用類書視為新史料外，日本學者也探討該類出版品作為一類書籍在類書傳統中的位置與特色，如比較宋本日用類書後，認為晚明本更具通俗性。[7] 近年來，晚明福建版日用類書的研究仍見新意，文學史學者小川陽一將日用類書與戲曲小說並讀，找出二者在描寫酒令與卜算等方面的共通性。[8] 醫學與科學史學者坂出祥伸以其中的醫學門為研究對象，討論其知識性質，認為屬於「救急治療」之類，多口訣，俾於實用。[9]

晚明福建版日用類書作為史料的獨特性，也為中文學界共知，尤其是社會經濟史學者，運用於研究商人階層或一般人民的社會習慣。[10] 由此可見，以該種類書的內容為史料，不探討其文本性質，而企圖對應出晚明庶民日用生活的實況，在學界已行之有年，成果亦顯而易見。此種看法與用法雖非有誤，並且貢獻頗著，然而在經過多年的研究累積下，已難有所突破。更何況，若干研究將晚明福建版日用類書視為「生活實錄」，認定其內容記載為晚明民間生活的全盤映照，他種史料難以匹敵，則值得商榷。這種對於晚明福建版日用類書史料性質與獨特價值的樂觀認定，恐在尚未釐清出版因由與知識性質下，率然接受其內容的透明性與日用性。何況書內個別的記載應有其指涉，或指向晚明社會文化的某一現象，但全本書籍是否皆為如實登錄，又是否涵蓋當時日常生活所有的元素，必須先審閱其內容與編排方式，判斷其成書目的、知識屬性與消費者性質，並非不證自明的事實。

試舉書中「諸夷門」為例，此門上欄題名「山海異物」，下欄「諸夷雜誌」。[11] 上層包含四域怪物與土產，傳說物種與實存物產前後相連，前有人面人腳的鴆鳥，後有來自三佛齊國的梔子花與沒藥。[12] 「諸夷雜誌」亦是真實與想像國度並存，高麗國、日本國與一目國、三首國皆列其中。上下二層皆見出自《山海經》、《事林廣記》與歷朝旅遊紀聞，經過層層傳抄轉釋而古今相雜、真假混揉的異域知識，[13] 如果用以說明晚明域外國

度的真實狀況，顯然不可行，即使花費心思企圖分辨所記物種、物產與國度的真偽，選取「真實」之面，恐怕也是緣木求魚，遠離成書目的。這些章節條目的正確與否並不重要，值得深思的是如今看來充滿臆測、多元雜質到難以定義為「知識」的內容，如何成為類書中收錄的「知識」，又有何特質與作用。再者，這些關於遠方異域的記載為何收錄於所謂「日用性強」的日用類書中，也不禁令人好奇其與日常生活有何相關。

晚明旅遊風氣旺盛，已為學者指出，[14] 但「諸夷門」顯然並不適於實際操作，作為旅遊知識的一環。晚明日用類書中的「諸夷門」位於「天文」、「地輿」與「人紀」之後，應來自中國傳統「天地人」知識分類系統。[15] 在中國本土的「人紀」類知識後，置入當時可蒐集到的域外知識，即使新舊雜陳、來源不同也無所謂。傳統知識分類或許可以解釋「諸夷門」出現在以知識採集、分類與編排為主的類書中，但是仍必須回答為何該類書籍一再重複刊印「諸夷門」。傳統知識分類的繼承雖為其因，但當時社會文化的脈絡也不可忽視。

晚明文化中有「好奇」的一面，域外異境提供一種想像的空間與憑依，奇人奇事奇物皆可由此源源湧出。除了福建出版的日用類書外，《三才圖會》與《山海經圖》等書也提供類似的記載與圖繪。[16] 因此，若將「諸夷門」視為晚明社會好奇風潮的體現，日用類書在編纂時擷取如《山海經》等書的奇異光景，歸為一門，或許較接近編書原委。再者，「諸夷門」的龐蕪冗雜、割裂瑣碎，如何成為知識，也與晚明對於知識的看法有關。《四庫全書總目提要》對於類書所收蕪雜無序、剽竊淺陋的批評，雖未指出為晚明福建商業書坊所出之日用類書，但推想該類書籍正是四庫編者所謂之「稗販之學」，輕蔑貶抑的意味甚為明顯。[17] 在四庫編者的眼中，日用類書並不成為「書籍」或「學識」。然而，在明季一代，此種書籍或其所代表的知識系統的出現，指向晚明社會文化的重要特色。據商偉（Shang Wei）等學者的研究，或因陽明學派重視日用經驗勝於抽象學說，晚明文化以生活為重，「日常生活」成為被認可的知識內容，甚且是知識系統的核心。以「日常生活」為知識內涵，有別於傳統學術，此種知識的結構一如日常生活，較為錯散無序，且以平行並列為主，異於儒家位階性及秩序感強的知識結構。[18] 如此看來，生活與知識合一，「諸夷門」所包含的內容或可說是生活中常見的流行常識。

由上例可知，晚明福建版日用類書並非只是忠實地反映真實，也不一定可實際操作如手冊般，與日常生活究竟如何相關，必須再作思考。更何況「日常生活」詞性模糊，用在學術研究上也非早有定論的概念範疇，與其先驗地將該種類書視為日常生活的整體反映，或許更應將「日常生活」視為一可討論的範疇，有其歷史性。元代的日用類書

《居家必用事類全集》未見關於域外的章節，可見「日常生活」並非一歷時皆然的常態。再如今日提及「日常生活」時，不免以「食衣住行育樂」為分類與思考架構，但晚明是否也是如此？若以晚明福建版日用類書的編排與內容為研究對象，見出其日常生活的性質，並藉以觀察晚明社會文化的特色，或許可有收穫。也就是說，「諸夷門」如何是「知識」，如何進入所謂「日用生活」中，為一值得討論的現象，尤其是該門類與晚明社會文化的交涉，以及此種交涉所描繪出晚明重點知識的性質與「日常生活」的圖像。

再者，晚明福建版日用類書的內容除了消極地複製真實外，其積極建構面也應考慮。如果將書籍視為積極形塑社會文化的力量，不禁令人好奇晚明日用書籍如何傳播知識，建構何種日常生活，又如何在特定的社會場域中發揮影響力。「諸夷門」中高麗國與日本國的對比，即是有趣的例子。在內文的描寫中，「高麗國」最受稱讚，因其漢化最深，為一禮教國度。圖繪中的高麗人身穿廣袖長袍，手執摺扇，以正面穩定之姿示人，十足君子樣貌。[19] 與之相對，日本國則成為「倭寇」，人物赤身赤足，僅以些許布縷包裹臀部，手拿長刀，睥睨之姿，令人害怕，真是盜賊之像（圖3.1、3.2）。此一對比一則顯現晚明社會對於高麗與日本的刻板印象，好惡差別極大，再因其在福建版日用類書中屢屢傳抄翻刻，此種印象更深入人心，自此建構出晚明讀者心中二國極端相對的形象。[20]

晚明福建版日用類書所牽連的複雜面向顯然不只侷限於史料的性質，上引小川陽一及坂出祥伸的研究可為範例，見出新的研究方向。前者在晚明福建版日用類書與通俗小說間所發現的共通描述，到了商偉的研究中，有更精彩的發揮。商偉透過對於《金瓶梅詞話》與日用類書之間複雜而豐富的文本互讀性（intertextuality），討論晚明日常生活論述的建構與普及。在其二稿中，更加強探討晚明福建版日用類書的知識性質與其所縮結的文化脈絡，以日用類書中「侑觴」、「蹴踘」與「笑謔」等門相應於《金瓶梅詞話》中的「子弟文化」，點出日用類書與城市文化的關係。商偉指出福建版日用類書知識的城市性與越軌性，如「商旅門」教導的嫖妓之道，彷彿在儒家家庭與社會生活穩固不變的結構中，提供逸脫之法。此種理解與坂出祥伸對於書中醫學知識乃救急性質的判斷不同，但同樣注意到知識與生活的密合度。[21]

除了商偉直接相關的研究外，英日文學界對於晚明各式新型出版品的關注，值得參考。此類出版品包括女性詩詞、戲曲小說與善書，皆是晚明印刷文化蓬勃氣象中崛起的新興要角。高彥頤（Dorothy Ko）的研究以十七世紀女性為主體，因論及女性受教育而識字，甚且成為讀者及作者的歷史新頁，遂觸及晚明商業印刷的發達與閱讀大眾（reading public）的出現，其中也提到日用類書。[22] 何谷理（Robert E. Hegel）關於晚明

3.1「高麗國」形象 出自《五車拔錦》
　　《中國日用類書集成》第 1 冊 頁 188 下層

3.2「日本國」形象 出自《五車拔錦》
　　《中國日用類書集成》第 1 冊 頁 189 下層

繪圖本章回小說的研究，綜合前人研究成果，分析該種書籍出現的各種社會經濟層面與閱讀文化（reading culture）的關係，包括出版業的發展、生產技術的改變、插圖與文本的關係，以及小說閱讀的方式與群眾等。[23] 另外，酒井忠夫對於晚明中國通俗教育的興趣，也及於善書的研究。除了思想層面的討論外，善書的製作與流通也是關心點。[24]

　　福建版日用類書的成類出現也是晚明出版文化中深具啟發性的一頁，就刊刻數量來說，雖與六百多種的戲曲、一百種繪圖本章回小說相去甚遠，[25] 但因此類書籍保存價值較低，且用紙粗糙，又易損壞，今存三十五種版本可能遠低於實際的刊刻數目。再者，此類書籍出版地集中，編排與內容雷同性高，作為一整體的研究對象，視為晚明印刷文化中新興的一類出版品，在消費市場中佔有一席之地，也是一類「文化商品」，正可見

出其集體意義。在此之前的相關研究，或由於重視書中內容的史料性質，或僅指出某門知識的性質，而觸及印刷文化角度者，又因非以日用類書為重點，討論不夠深入。

近年來關於晚明書籍的研究，已非書誌學者的專門，尤其是印刷文化的研究角度，橫跨歷史、文學與藝術史，成為一新興領域，而明清出版品與其所帶來的巨大變動，也漸為學界矚目。[26] 此一研究取向在西方也屬新創，成形不過十數年。書籍的歷史牽連甚廣，舉凡知識的認定與傳播、不同階層與群體的溝通、出版技術與科技、經濟狀況、識字率與閱讀文化，以及文化商品的消費等議題皆在其中。[27] 在中國印刷文化的研究中，對於類書的關注並不少，除了書誌學者以傳統圖書分類觀點討論類書作為一類書籍的源流與演變外，宋史學者運用南宋類書討論士人學習之道與智識文化（intellectual culture），質疑傳統思想史以大思想家為研究對象，並企圖修正或補充南宋道學獨大且成為唯一學術取徑的說法。由於關心的是士人學文或舉業所用類書，宋史學者仍在認知與學習的範疇內探討類書的知識構成與內容。[28] 另婦女史學者也以類書的分類與內容，討論作者或編者對於女性的態度與女人在中國知識系統中的位置。[29]

上述研究所用的類書多為菁英之作，有編者的意志與知識背景貫穿其中，或可類比法國狄德羅（Diderot）編著之《百科全書》（Encyclopédie），其中言及百科全書式的知識分類與系統，不免思及傅科（Michel Foucault）的論說。傅科的討論涉及認識論與意識形態的關係，百科全書於此成為現存知識系統的全覽，透過書中的分類，可察知一個社會如何認識世界，如何將特殊的認知視為常識。因此人類社會皆有的分類與認知行為，成為分析知識與權力交織糾結現象的絕佳典範；也就是說，提出知識分類與認知的文化建構性，原本被視為理所當然而普遍接受的分類原則，事實上為權力操作的結果。[30]

這些研究範例並不適用於晚明福建版日用類書的研究，因為性質迥異。福建版日用類書的編者菁英性少，少數有名之士恐為偽託。列名編者中最有名的是艾南英、陳繼儒及張溥，三人皆在《明史》有傳，名聲顯赫，名號甚且列於日用類書的書名標題中，藉以吸引買者。[31] 艾南英確與出版事業有關，以編纂八股選文等制舉用書聞名。其時，在野文士透過編選科考用書，甚至能影響天下文風，進而結黨成派，左右朝政。艾南英雖比不上其中的佼佼者湯賓尹，其影響力也不可小覷。[32] 陳繼儒早棄諸生，以其文藝長才，編書著述，在晚明出版事業中名利雙收。[33] 二位人物聲聞天下之勢，福建地區出版的劣質書籍能否延攬，令人質疑。無怪乎書誌學者認為陳氏之名，多屬冒用，不能當真。[34] 更何況張溥身為復社領袖，天下文士翕然景從，如何為建陽商業書坊編纂日用型類書？[35]

其餘列名編者，多為無名之人，史冊無傳。[36] 例外之人有徐筆洞與余象斗，徐為江西人，布衣終生，曾受湯顯祖、湯賓尹等文士賞識，似以編書著述維生。[37] 余象斗身兼福建日用類書《新刻天下四民便覽三台萬用正宗》（以下簡稱《三台萬用正宗》）的編者與出版者，為當時建陽商業書坊中的代表人物，出書多種。余氏本以功名為志，鄉試失敗後，轉而經營家傳書坊，非僅為謀生餬口，更企圖在功名之外，以出版著述求取留名之道。此一用心在《三台萬用正宗》一書的編纂也可見出，除了版刻最佳外，與他版日用類書不同的是，該書前有「琴棋書畫」版畫，畫出士大夫群聚參與藝文活動，明顯用來提昇該版日用類書的地位（圖3.3）。書前尚有余象斗留影一幅，圖中余氏身著文士服飾，處於富貴庭園，妻妾奴僕環繞，屋旁對聯更表明像主志在萬里青雲間，絕非區區小輩（圖3.4）。書坊主人在出版物中留影出名，並刻意經營自我形象的做法，余氏雖非

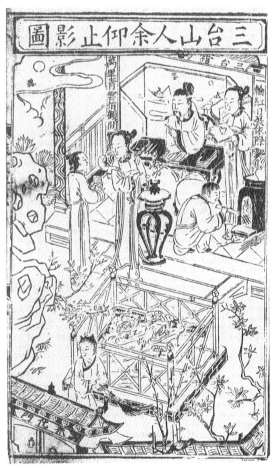

3.3 「琴棋書畫」版畫
出自余象斗編纂《三台萬用正宗》
《中國日用類書集成》第 3 冊 正文前

3.4 〈三台山人余仰止影圖〉
出自余象斗編纂《三台萬用正宗》
《中國日用類書集成》第 3 冊 正文前

首例，但余氏共留有三種畫像，《三台萬用正宗》前之留影尚見於他種出版品，顯見其企圖心，以上層文士身分自居，意圖取得社會名聲。[38]

由余象斗之例看來，書商透過發行書籍，不僅獲利，也可名揚天下，並進而取得文化資本。[39] 然而，就晚明福建版日用類書的出版看來，余氏應為孤例，其餘版本的日用類書與文化資本的累積顯然無關，純為商業書坊射利之作。若干版本甚至因貪圖快速出版，重複使用各家版刻拼湊而成，因而前後書名與出版者不一。[40] 再者，余象斗一如徐筆洞，屬底層士人，雖曾進學，並無任何功名，而其餘史傳無名之編者，恐也屬於同一社會階層。這些編者的編書動機與學術的倡導無關，更不涉及學術與權力的關係。晚明日用類書雖傳播知識，卻不是某一菁英士人的選擇，與其視之為菁英文本，以作者、編者立場細究其意圖與知識建構，毋寧視之為一類不求品質、以量取勝的商品，內容互相傳抄轉印，在晚明蓬勃的出版市場中，以其特質在書市大餅中分得利益。

福建版日用類書的特質，除了顯示在定價範圍與刊刻技術外，最重要的應是卷帙內容與編排形式。唯有透過對於書籍細部內容與形式的瞭解，再經由與他種日用類書的比較，方能見出福建地區日用類書的市場區隔與預設讀者。再者，也唯有透過特定內容的解析，如書畫相關門類，方能釐清該類書籍到底滿足了讀者何種需求，提供了何種知識，又如何與晚明的生活連結。如果書籍的出版與流通必然導向讀者與閱讀層面，以印刷文化研究中的「閱讀文化」觀之，文本經由閱讀行為而產生行動，發生效用，也就是說，所有的閱讀行為皆是社會實踐（social practice）的一種，也統有社會空間（social space）。[41] 如此一來，福建版日用類書與他種日用類書在內容形式與市場銷售上的區隔代表著讀者群的不同與社會空間的分化。

本文選擇以書畫門來探討晚明福建版日用類書中的生活與知識，主因在於藝術本屬上層階層之事，包括藝術品的取得與美學知識的內化皆非有錢即可，尚且涉及家庭背景與教育水準等文化資本的養成。即使在今日所謂「大眾社會」與「國民教育」普遍的時代，社會階層的區分仍歷歷清晰，而藝術仍為最好的測量尺度。[42] 在學界普遍將日用類書認定為「通俗文化」（popular culture）之一環，與「菁英文化」相對時，其內容中的藝術知識，或許正是探究二者交錯、對應或隔絕的最佳試驗。更經由此一切入點，對原先通俗、菁英文化之範疇與社會空間有更細緻的理解，不再粗略地區隔二分，甚而檢討此種區分在研究上的有效性與思索突破之道。

二、晚明書市中的「日用類書」：編輯策略與可能讀者

　　晚明繽紛的書籍市場中，可稱之為「日用類書」者，除了福建商業書坊的出版外，尚有多種。討論福建版日用類書的可能讀者，不得不對市場的區隔有所理解，而此種區隔最明顯地表現在不同地區不同版本的編輯策略與內容選取上，唯有比較，方能見出如《三台萬用正宗》、《五車拔錦》或《萬寶全書》等福建版日用類書的特色。

　　最早的「日用類書」為南宋後期陳元靚的《事林廣記》，原版今已不存，但此書在元明二代迭見刊刻，有其流通性。元代今存二種版本，分別為至順（1330–1333）與至元庚辰（1340）刊本；明代至少有八種版本存世，除了坊刻外，官府也曾刊刻流佈。陳元靚並非名士，據學者考察，乃福建崇安人士，地近建陽，科場失意後，可能棄絕仕途，受雇於書坊，轉以編寫維生。[43] 今存元明坊刻本之《事林廣記》皆為福建所出，可見該書的地緣關係。[44] 眾多版本雖有所增減，在內容上差異不大，惟編排有所不同；明版基本上接續元代，遂分至順與至元二種。[45] 今存明代版本除了未表明刊刻時間與出版者的「明刊本」外，皆為明代初中期所刊，其中以嘉靖二十年（1541）余氏敬賢堂本最晚。[46] 由此可見，《事林廣記》即使在晚明翻刻，流傳顯然有限，恐為同是福建商業書坊所出之三十多種新型日用類書取而代之，後起之秀既擷其所長，又因時而變，滿足書市的需求。

　　細觀之，《事林廣記》與晚明福建版日用類書大有關連，其一在於圖版的重視，其二則在細部內容上見得傳承轉錄。《事林廣記》為現存早期書籍中收有大量圖示、圖表、插圖的代表，其前雖有唐仲友的《帝王經世圖譜》，但數量較少，且為地圖、圖表等不具形象的設計；《事林廣記》則二者皆有，具象插圖如《夫子杏壇之圖》，繪孔子坐於樹下，手撥琴弦，旁繞十位弟子（圖3.5）。[47] 福建坊刻自宋代以來，即注重圖示與插圖，《事林廣記》與晚明日用類書皆有此特色。[48] 再由《事林廣記》所收知識條目觀之，〈輿地紀原〉、〈歷代國都〉、〈方國雜誌〉、〈識畫訣〉、〈畫分數科〉、〈符喜（熹）應評畫〉等常見於晚明日用類書，內容也相似，似乎有地緣傳統因素。[49]

　　然而，縱然有種種傳承，晚明日用類書與《事林廣記》仍有顯著差異。晚明版本使用圖示與插圖的程度，已達圖文並茂，幾乎各卷皆有，遠非《事林廣記》能比。例如：《事林廣記》的圖畫部分僅有文字，晚明日用類書加上許多插圖，形成一頁中上文下圖的形式；〈農桑門〉亦是，《事林廣記》於起始處三圖並列，而晚明版本則頁頁有圖，上文下圖，編排清晰。唐代已有版面上下分隔、圖文並存的形式，自宋代後，福建出版的

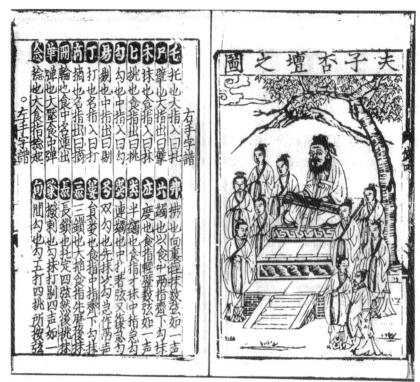

3.5 〈夫子杏壇圖〉出自《新編纂圖增類群書類要事林廣記》（台北：中央研究院歷史語言研究所
　　傅斯年圖書館藏西園精舍刊本之複印本）續集 卷3

書籍於此頗有發揮，尤其在繪圖本平話上，晚明時期福建坊刻將其普遍用在日用類書等
書籍的版式上，形成一大特色。[50] 更重要的不只是圖像增多，且益趨複雜，而是編排方
式的不同。晚明福建版日用類書的編排倚重視覺性，許多條目皆設計出特別的版式，便
於觀看與翻查。試舉「文翰」與「啟箚」二門為例，稱呼及書帖等範例毋需圖示與插
圖，但晚明日用類書在編排上仍以統一格式整合相似用法，不同用法又在視覺上各自區
分，讓人一目瞭然（圖3.6、3.7）。[51]

　　上述各種版式設計的優點，一則在於可填入較多內容，減少版面，節省成本；然
而，如果僅以成本為考量，斷無增加圖示的道理，因為這些視覺性強的設計，雖然版刻
粗糙，仍費時費工，以量多價廉取勝的日用類書，何須如此？上文下圖的版面設計，除
了增加文字負載量外，或也因為易於將各條目分類置放，在視覺上看起來統合分明而受
到青睞。圖示、格式或插圖等視覺性的設計也有此優點，有助於使用者檢索翻閱，找到
需要參考的項目。更何況晚明視覺性思考發達，如此的編排正適合當時潮流，在繪圖本
章回小說興盛的時代，在圖像跨越媒介廣為流通的時代，不以圖像取勝，不求版式引

人，在市場上可能難以生存。[52]

再者，晚明日用類書在「正統知識」上頗見削減，尤其是與儒教、幼蒙或農業有關的部分。[53] 如《事林廣記》有聖賢、先賢部門，列出孔子七十二弟子等上百名歷史上有名人物，再有儒教部分，教導禮樂射御書數、誠意正心修身齊家治國平天下等儒家進學德目，而這些在晚明日用類書中一應闕如。傳統的農業知識只剩農桑部分，刪去花果、竹木、獸畜等，可見《事林廣記》關照的是農業生活的整體，而晚明日用類書僅取基本，在所包括的知識範圍中存其一格。

晚明日用類書增加的部分，顯而易見落在人際交往上，與往來應酬息息相關。這些部門包括稱呼方式、書簡格式等人際往來的應對禮節，更涵蓋各式娛樂酬酢。《事林廣記》已有琴棋書畫、投壺雙陸等項目，置於「文藝類」。晚明日用類書除此之外，再加上「侑觴」、「笑談」等眾人群聚取樂之助，文藝氣息少，娛樂意味多，可以想見在觥籌

3.6　「稱呼範例」出自《五車拔錦》之「文翰門」
　　　《中國日用類書集成》第 1 冊 頁 310 上層

3.7　「書帖範例」出自《五車拔錦》之「啟劄門」
　　　《中國日用類書集成》第 1 冊 頁 335 下層

交錯的場合中，既可用「侑觴門」行酒作樂，又有「笑談門」之新聞與笑話營造歡愉的氣氛。在「助談之資」一事上，晚明日用類書就以數卷涵蓋之，除了「笑談門」外，還提供歷朝故事、公案情節或勸世良言等以佐談興。其餘如燈謎、詩對與風月等部分，又何嘗不與特殊節慶或場合的社交生活相關。「詩對門」包含四、五、七言詩與對聯的範本，吟詩作對除了提供社交場合人際互動之憑藉外，也是喜慶壽誕等特殊時日中人情互惠的重要方式之一。《事林廣記》的「風月綺談」提供情色故事，而晚明日用類書的「青樓規範」則直接教導嫖妓調情之道。在青樓已成晚明城市重要社交地點，而青樓文化已成晚明城市文化重要一環時，具備與妓女交往的技巧，顯然才是「見過世面」的城市人。[54]

由此看來，《事林廣記》中的知識與生活，在晚明時有重大轉變。傳統的知識以個人修養為目的，偏重於問學進修，講求全貌與進學階段，而承載此種求知形態的生活方式顯然趨向農業與鄉村。晚明日用類書在選取上，擷取《事林廣記》中可用之分類與內容，但也大幅度改變，適合當時社會風氣，尤其傾向於社交應酬方面，也深具城市文化色彩。

流通於晚明的日用類書，除了《事林廣記》外，尚有他種。元代出版的《居家必用事類全集》在明代也幾經翻刻，官府與民間俱有。[55] 今見明代版本之一，前有嘉靖三十九年（1560）田汝成之序，田氏列名《明史‧文苑》，著作等身，有名於世。[56] 其序文既考證該書來歷，又指明出書因由，想非偽造。田汝成認為《居家必用事類全集》載有幼蒙、孝親、禮儀、官箴與攝生等內居，居家居官皆宜參考，有助於修身、齊家、治國。[57] 綜觀該書內容確實如此，在儒家禮教的框架下，提供縉紳家族治家及為宦之道，訴求的讀者應是身為士人的戶長。該書起首章節標名「為學」，講述家族子弟成學進階之法，自行為舉止至讀書作文皆在內，對象顯然並非子弟本身，而是擔當教育重責的家長。「家法」一章則包含婚冠喪葬禮儀，引用司馬光之「居家雜儀」。

「為學」及「家法」二章說明《居家必用事類全集》適用於仕紳家族，書中關於官箴吏學的部分也可看出偏向士人階層的編選原則。然而，書內包含多種非常實際且具有指導性質的條目，如家禽家畜的牧養、蔬果藥材的種植，再如作醬醃菜的方法與衛生養身的祕訣，看來皆與成學無關，也不是儒教的治家規範，作何解釋？細觀此部分內容，反映出家業管理的實際需求，也就是男性家長如何經營一個以農牧營生的家族生活，讀者並非實際操作者，而是管理者。如此看來，這些實際生活的指導內容，指向一個非商業非城市的

鄉紳生活，擁有土地與家業，家中族長或子弟進學問舉，並可能任官為吏。[58]

　　《居家必用事類全集》在明代（包括晚明）的一再翻刻，可見有其市場，此類引用儒家「修齊治平」之道為編書說詞的日用類書，除了《居家必用事類全集》外，在明代中後期亦見他種。弘治十七年（1504）宋詡所編的《宋氏家要部・家儀部・家規部・燕閒部》即是其一，宋詡之序明白點出儒家進學之理，並期望所編之書有助於齊家環節。觀其內容，在端正家風與講定禮儀外，也不乏士人理家所必須知道的諸種實際知識，如農桑事宜或衛生祕方，再由田產、珠寶、牲畜等各式帳簿看來，訴諸的讀者仍為有家有業的鄉紳階級。[59]

　　明末讀書坊所刻之《居家必備》，前有明初著名文人瞿祐的序言。瞿祐，字宗吉，錢塘人，詩詞有名於當世，在明代文學選集中，不乏其傳記。[60] 在瞿祐的序言中，倡言教導子弟、治生齊家為居家之要，描畫出儒家傳統下耕讀之家的景象，一如宋詡與田汝成。瞿祐之序並未指明為《居家必備》一書所寫，然該序置於書前，仍顯示出版者認可其言。書中錄有多種晚明著作，如沈顥的《畫塵》與高濂的《遵生八箋》，成書年代應在明末。《居家必備》在晚明至少刊行二次，有其流傳：其中讀書坊屬杭州書林，主人段景亭，該書坊活躍於天啟年間（1621–27），出書多種；另一出版者心遠堂，今存書目除《居家必備》外，僅見崇禎年間（1628–44）刊本一種，為明初歙縣文人唐文鳳的文集，心遠堂歸屬不詳，應也位於江南地區。[61] 由書坊所在地看來，《居家必備》的江南與福建有地區差異，雖不在出書的種類及行銷的區域上有所區別，然晚明福建的出版形態純為市場走向，不講品質，不求進步，反以快速價廉、趨向大眾而欣欣向榮，日用類書的出版亦可見此一傾向。[62]

　　如序所示，《居家必備》包含的內容範圍與前述居家類書籍相似，皆偏向仕紳階層治理家業的需求，其中如「清課」等卷帙，錄有自南宋趙希鵠至晚明屠隆、文震亨等關於士人起居用著作，訴求的對象十分明顯。上述三種以「齊家」為主旨的日用類書，除了內容與福建版不同外，在編排上，更可見雲泥之別。最明顯之處在於以文字為主，圖示較少，版面鬆闊，字型較大，全頁一體，未見上下區隔。另傳抄前人著作時，注明出處，且錄文較為完整，而福建版日用類書割取局部，填入各分類細目中，不僅細碎，原文脈絡也不存。如前所述，《四庫全書總目提要》對於晚明若干出版品隨意採擷、抹去出典的做法，極為不滿，所指即如福建版日用類書。第三點則自內容及版面安排上，見出成書目的之異。士人型日用類書以學習為目的，除了選取全文以供閱讀外，同類知識齊全。如《居家必用事類全集》中的「為學」部分，自童蒙教育中的穿衣走路至讀書識

字後的書簡通式，一應俱全，而寫字相關知識包含在「為學」之中，可見為士子求知成學必備之涵養。與之相對，福建版日用類書將「書法門」獨立出來，與其它眾多門類並列，並無先後主從之別，可見書法知識不是儒家為學之一環，而宛如「侑觴」、「笑談」或「風月」般皆為時興話題或生活知識，隨時可供翻閱檢索。自目錄的編排上，也可見出福建版日用類書適於翻檢，不須字字閱讀。各門因為分類清晰，標題統一格式，「書法」、「畫譜」等二字門類下，再分上下層，各為四字，如「畫譜門」分上層「丹青妙訣」與下層「畫譜要覽」，其下再有小字注明內容細目，話題性十足。《居家必用事類全

3.8 「目錄範例」
 出自《五車拔錦》
 《中國日用類書集成》
 第 1 冊 頁 11

居家必用事類全集甲集目錄

為學
朱文公童蒙須知
　衣服冠履
　灑掃涓潔
　雜細事宜
　讀書寫文字
訓子帖
　語言步趨
　塗中事
　到婺州
顏氏家訓
真西山教子齋規
王盧中訓蒙法
又手　著衣
荻撰　入學
小兒讀書　溫書
記訓釋字　寫字
說書　政文字
作詩
朱文公白鹿洞書院教條

五教之目
修身之要　為學之序
接物之要　處事之要
程董二先生學則
程端禮讀書分年日程法
朱子讀書法　讀書
歐陽文忠公讀書法
作文
朱子論作文　東坡論作文
山谷論作文　沈隱俟論作文
呂居仁論作文
寫字
神人永字八法　側勒努趯策掠啄磔
姜白石書譜　董內直書訣
切韻
三十六字母五音清濁旁通圖　切韻捷法詩
總論　韻論　程正思論讀書

3.9 「目錄範例」
出自《居家必用事類全集》
（北京 中國國家圖書館藏明刻本）
甲集 頁1

集》的目錄則先後次序清楚，知識有主從之別，彷彿儒家成學有其步驟，但未在視覺上顧及檢索之便利（圖3.8、3.9）。

　　明代中後期以降，尚有《多能鄙事》、《便民圖纂》與《日用便覽事類全集》等日用類書存世，惟更偏向實用性，尤以農業知識所佔比例最多，與福建日用類書的區別更大，不再多談。[63] 而有名的《三才圖會》與知識階層緊密相關，編者王圻進士出身，序言作者多人，或為官僚士大夫，或為著名文士。《三才圖會》提供完整的知識體系，並佐以圖繪；其一序言讚其「左圖右史」，復興古典知識傳統；另一序言指責市肆之書多可汗牛，但包羅萬象且細目繁多者，只配「佐談笑」，相應之下，《三才圖會》方是圖像與文字並列的中國正統知識。[64] 如此一書顯然與福建書坊割裂引文且知識破碎的日用類書大相逕庭，序言作者貶抑的對象，或許就是福建版日用類書。即就品質而言，《三才

圖會》雖無套色等繁複印刷技術，但圖繪精美，版刻細緻，福建版日用類書去其千里，難以企及。

綜合上述，建陽所出日用類書特色鮮明，市場區隔清楚，顯然能滿足時人某種需求。就編排及內容看來，該種日用類書供檢索之用，話題性強，非知識學習，與傳統書籍純文字性質也有差別，著重視覺性設計，符合時人視覺思考的潮流。所預設的讀者並非中國傳統社會菁英階層，也就是士大夫階層的主要來源──有土地有家業的鄉紳，投射出的生活形態也不是耕讀生活，而習染城市文化的氣息。換言之，晚明福建版日用類書的購買者雖不一定居住於城市，但該書的編輯策略顯然與瀰漫散佈的城市氣氛有關，為城市繁華後所帶出來的文化效應。

除了經由內容與編排探求晚明福建版日用類書的讀者趨向外，討論書籍的消費與讀者，最直接的當然是書價與購買力的問題。根據二本日用類書所列標價，售價分別為一兩與一錢，雖相差極大，但約略可見定價範圍。[65] 以晚明書價看來，一錢可稱價廉，一兩則稱中等；書價貴者多為印製精美的名著，以圖為重的書籍也所費不貲，索價二、三兩，並不少見，相較之下，日用類書已近書市價格之底端。[66] 再衡諸購買力，雖有學者認為對下層社會而言，書價高不可攀，也有學者將書價與官吏俸祿相比，顯示一般人仍負擔不起。[67] 官吏俸祿是否為晚明圖書購買能力最好的測量表，令人懷疑；眾所周知，官員的收入不只俸祿，各種非正式收入與法外回扣遠超帳面上的官方數字，況且晚明各種階層與職業的收入，與各級官僚的薪金並無關連。以晚明坊刻昌盛之狀看來，書籍在當時確為文化消費中重要的項目，在經濟發達與消費盛行中，家有餘貲者花費數錢，買部日用類書，應非罕見。[68] 就像人類學家James Hayes的研究，1950、60年代香港新界地區的下層階級雖無力購書，但只要買得起書的家庭，日用類書正是優先考量。[69]

晚明日用類書的讀者雖因資料缺少，難以框定於某人或某一群人，但若干蛛絲馬跡，仍堪揣摩。章回小說《醒世姻緣傳》中，有一出身地方官吏家庭的浪蕩子弟，名喚晁源，平日無意於詩書，程度僅及《千字文》類童蒙用書。一日忽病，醫生到府診斷把脈之時，須借書籍墊之，醫生問道《縉紳錄》，侍女卻取來春宮版畫與猥褻小說。次回，換以《萬事不求人》等日用類書。[70] 今之學者考訂《醒世姻緣傳》作於清初，作者身歷晚明，文中描寫之社會情狀，應有晚明色彩。[71] 由上述情節看來，作者認為日用類書所需之教育程度不高，能懂《千字文》即可，所謂「粗識文墨」者，大概如是；[72] 再者，日用類書與黃色書刊同屬晁源藏書，正是閒書之流，符合其不讀正書之紈綺個性。

《醒世姻緣傳》的場景發生於山東武城與江蘇華亭，福建版日用類書的流通似乎廣

及大江南北。對於研究中國印刷文化的學者而言，出版事業的網絡因為少了關於刊刻數目、銷售數量與行銷管道的具體資料，而難窺全貌，所能掌握的是版本的多少、版刻的來源、書坊與書市的狀況。研究晚明福建坊刻的學者爬梳多種資料後，有以下成果：若干福建書商在南京等江南大城及北京設有書鋪，或能經銷福建書籍，而余象斗等人對於南京出版事業十分熟習，屢屢翻刻「京本」書籍，二地出版的流通概可想見。學者甚至認為晚明中國中部與南部已形成統一的書籍市場，日用類書的流傳遂不限於福建。福建的書籍市場畢竟比不上江南此一人文薈萃且繁華爛漫的地區，僅靠福建一地識字人口恐難以支撐建陽坊刻，福建書籍最大的市場應該也是江南地區。[73]

　　至於所謂「粗識文墨」之人，在晚明所佔比例與人口數也因缺乏直接資料，難以確定。然而，今日學界公認晚明因經濟發達等因素，識字人口增加，雖然各種研究所得數字皆未超過百分之十，但對於當時社會及文化產生巨大的影響，前言之新興出版品或與之相關。[74]另研究者提出「功能識字能力」的概念，指出一般人識字讀書非為進舉或成學，而是因應生活所需，因此許多人必須識字而不一定能寫像樣文章。學習一技之長必得讀懂淺顯文字，如大夫、算命師、風水師、帳房先生、專業寫信人或主導婚喪宗教禮儀的師公等，這些現代稱為專門技術人（specialists），普遍存在明清中國的城市與村落中，連婦女學習繡花亦須識字。[75]這些功能性識字人口手中若有閒錢，應能買書，也是文化性消費的成員之一，突破傳統將識字與文化消費人口侷限於文人士大夫階層的觀念。

　　在David Johnson關於明清書寫與口傳文化的論文中，將中國社會依照教育程度（Education / Literacy）與包括經濟水平之社會支配力（Dominance）各分三級，因此遂有九等的差別。以教育程度而言，受古典教育的為最高一級，其下尚有「識字」（Literate）一層，方至文盲。此一中層或功能性識字人口橫跨傳統士農工商階級，而具有經濟能力享受文化消費的人口亦是如此。[76]這也是福建版日用類書書名或序言中所言之「四民」或「士民」，[77]期望橫跨階層，盡量趨近社會中會讀書又能消費的人口。前言晁源雖然心在書外，但仍讀書備考，家中也因舉人父親補上縣官而更轉富饒。另城市中的中小商人或作坊主人，以及居住鄉下的地主階層，皆是福建版日用類書的潛在購買者。

　　綜合前述，福建版日用類書所顯示的閱讀方式與書籍樣貌，與傳統書籍不同，應有其編輯策略與市場定位。晚明下層民眾或溫飽難顧，或衣食僅足，斷無文化消費能力；位於識字人口頂端的士大夫階層，毋須消費福建版日用類書般廉價又粗淺書籍，如需類

書，《三才圖會》更為適宜，即使是日用類書，尚有如《居家必備》等多種選擇；不具深厚學養的富裕中人買得起多種書籍，價值一兩的福建版日用類書，自可消費，但選擇也多。福建版日用類書作為一種新興出版物，在傳統制舉書籍、詩詞文集與類書外，提供粗識文墨且略具餘貲人士接觸書籍的機會。如此屬性之社會人在晚明前早已見之，但大量出現於晚明，促使書籍市場與文化消費產生巨大變化，福建版日用類書成為新的消費對象，也顯現新的書籍消費型態。此種消費根植於當時社會的流行風潮，在傳統的知識體系、讀書形態與耕讀生活外，新的生活與知識定義浮上論述層面，在社會空間中流佈。下文將藉著書畫門的討論更深入晚明對於生活與知識的新認識，同時在比較他種藝術類消費品後，希望對於福建版日用類書所顯示的讀者與社會空間有更多瞭解，並透過視覺物品與藝術知識的消費，審視當時的社會區隔（social differentiation）。

三、藝術、社會生活與時興話題：「書法門」與「畫譜門」

「書法門」與「畫譜門」普見於晚明福建版日用類書，多半書法在前，畫譜在後，二者相連。「書法門」上層多為書寫須知及字體範例，文字與圖像參半，下層為永字八法與楷法示範，則以圖示為主。「畫譜門」上層為賞畫或繪畫要訣，多為文字，包括各種基本知識，例如「寫真祕訣」等，下層是畫譜，有梅、竹譜，也有如畫幅般完整的山水與花鳥畫，偶見人物與畜獸。

書畫門成為福建版日用類書的標準內容，顯見當時之需，而書內其它相關條目也具體將書畫編入日常生活中，不須特別解釋與交代，已成社會實踐的一部分。例如，在良辰吉日的選擇上，肖像畫的繪製亦是其一。[78] 就今存畫作看來，自晚明後，確實有許多祖宗像或行樂圖傳世，個像、群像皆有，跨越社會階層與畛域之分。[79] 與之相應，日用類書「畫譜門」引錄「寫真祕訣」，包括寫像基本觀念與色彩調配之方。這些片段來自元代王繹的《寫像祕訣》，原文操作性質強，彷彿可據以勾臉幹色，同時也因比附相法，為「寫像」技法增添知識高度。[80] 雖然肖像畫的歷史可追溯北宋之前，《寫像祕訣》為今存最早以肖像畫為論述對象的畫論。王繹本為職業肖像畫家，技法高超，就其《楊竹西小像》觀之，寫像不僅寫形，也畫出像主隱士身分的高潔從容。[81]「寫真祕訣」傳

錄《寫像祕訣》，用意應不在教育畫家，因為肖像畫為專門技術，以師徒之制傳承；反之，錄文顯現的是「畫像」一事已成社會習慣，起碼家有餘錢、識字買書者應該知道。

與繪畫相關的社會習慣尚有數則，皆顯露在書簡格套上。設席款待賓客前，修書一封，借幾幅立軸以增四壁之光；[82] 贈畫友人的客套措詞中，包括水墨畫與四幅山水。[83] 在人事紅塵的應酬交際中，繪畫作為物品已是中介物，或宴飲同歡時妝點氣氛，或人情交換時贈與往來。書法亦是，搨本與法帖在人情世故上也參與一角。[84] 類似的書信範例在尺牘集成中也可見到，教導如何寫信求畫。[85] 由此可見，繪畫或書法相關文化商品已成固定消費，在人際關係上扮演角色。

原本只有上層階層方能消費欣賞的書畫，在晚明時期，已進入一般人士的生活。隨著識字人口的增加，能夠欣賞與書寫書法作品的人必然超過前代。一如前述，福建版日用類書中有對聯範式，各種場合與職業一應俱全；對聯作為一種書法形制，想必流傳甚廣。再觀繪畫，因應各種人情與節慶的需求，許多功能清楚的繪畫自明代中期後大量出現，如祝賀壽誕、新婚或退職紀念，或提供新年、端午懸掛之用。[86] 據研究，明中葉以來，慶祝生日誕辰已成社會習俗，不但年齡下降，階層愈廣，送畫或送字成為人之常情。[87] 再如劉若愚《酌中志》記載，晚明萬曆至崇禎年間內廷組織與宮中生活，對於節慶活動有所描寫，初一正旦懸掛天官、鍾馗圖像，端午則見天師或仙人驅除五毒。[88] 另據文震亨《長物志》，在其「懸畫月令」一節中，教導如何依照歲時節令懸掛畫軸，新年掛天官、古賢畫像，端午懸鍾馗或艾草、五毒之類。[89] 劉若愚代表宮廷，文震亨所提多是宋、元名畫，依時令選換掛之，年中十餘次，皆非尋常人家供養得起。然而二者所言之月令習俗，應橫跨階層藩籬，所選繪畫主題也相似，只是名畫與巨蹟與否，端視個人財富多寡與關係如何。

既然書畫深入社會生活，買賣應該不難，然而尋訪有名畫家的作品，必須透過專人介紹，花費金錢與時間，恐非常態。[90] 福建版日用類書中有一啟簡格套，或可顯示當時一般情況：該信央人前往鄰近城市時，代為購買楷書法帖。信中並未指定商號或賣主，城市中書畫相關商品的交易應屬平常。[91] 再據李日華所記，萬曆中後期為官北京時，《清明上河圖》般的長卷繪畫在京城的雜賣鋪中即可買到，價值一兩。[92] 至遲在北宋時期，書畫在大城市的定期市集或店舖中買賣交易，並非罕見，汴京相國寺之市集即為顯例，晚明之事例有何特殊性？[93] 就李日華及其它相關記載看來，書畫交易在晚明時期更為普及，不僅在京城，江南城市皆有，不僅定期聚集之市集，更有店舖與攤位，甚至普及到讓李日華吃驚的雜賣鋪。[94] 更重要的是，十七、十八世紀描繪城市生活的圖像中，

販售書畫古董的店鋪與攤位在都市的通衢大道上屢屢出現，已成都市景觀的一部分，而北宋末年張擇端本的《清明上河圖》並未見書畫買賣的描寫。[95] 圖繪不一定反映真實現狀，卻可知在晚明的都市觀念中，書畫等文化商品的流通為都市印象之一，書畫的立即消費性應是當時城市文化的特色，也形構「城市性」。

書畫與生活的密切交涉既為晚明社會文化現象，日用類書的書信活套頗見書畫在人際網絡關係中的痕跡，而專門的「書法門」、「畫譜門」所指向的「生活」又是如何？

「書法門」的字體範例並非首創，早見於《事林廣記》的「文藝類」。《事林廣記》收有草書、篆字、隸書與蒙古字範例，至多七百多字，未見以《說文》般小學知識解釋來源、字義與發音，而教導如何辨識與書寫楷書之外的字體；草書部分尚見口訣，實用性強，收錄蒙古字可見福建版書籍對於新時代的適應。[96] 晚明福建版日用類書的字體範例最常見篆字，幾乎各本皆有，草字次之，少見隸書。與《事林廣記》最大的差別不在於草、隸書之有無，而是諸家篆書的出現與所舉範例的減少。在晚明日用類書中，篆書至多包括十八種，林林總總，怪字雲集，每一字體多約五十字，少則五字，而以五字最多。其中絕大多數聞所未聞，見所未見，如「蝌蚪顒頊作」、「暖江錦鱗聚」，二者皆「望文生字」，前者學蝌蚪，以圓點細線拼成，後者作游魚群聚狀，字在魚中，視覺趣味重於字形文義（圖3.10、3.11）。[97]《事林廣記》的字體示範尚可提供如字書般學習功能，晚明日用類書篆書範例種類雖多，樣樣皆有，但各取一勺，聊備一格，既無教導作用，又缺學習功效。[98]

至於晚明福建版日用類書為何首重篆書，且視覺趣味高於一切？據研究，晚明因篆刻流行，一則影響書法風格，同時也使篆書廣受注意。篆書源於秦朝統一天下「書同文」之前，字形變化多端，為書體之最，包括許多日常書寫少見字體。晚明文藝風氣原本尚奇，顯現在流行書風上，除了追求視覺上奇特效果外，怪字或異體字的書寫更屬常見。在一片競奇風氣中，篆字正是展現奇異變幻的最好載體，而奇字怪書往往形成視覺上的謎語，在詩酒聚會中，文士以此為娛樂，有如遊戲。[99] 上述「暖江錦鱗聚」等，即宛若視覺上的字謎，雖無甚學問，但趣味十足。文士們以奇字下酒，此奇字有典有據，或來自當時字書，如《古文奇字》、《說文長箋》等，[100] 而福建版日用類書之奇字無根無據，趨向視覺性與通俗性。

由此觀之，「書法門」並非專為學習書法而成立，然內中「永字八法」與楷書示範又作何解釋？「永字八法」來源不明，據唐代貞元年間（785–804）書家韓方明所言，八法起源甚早，歷東漢崔瑗、六朝鍾繇、王羲之等人，至唐代張旭始弘揚之，因「永

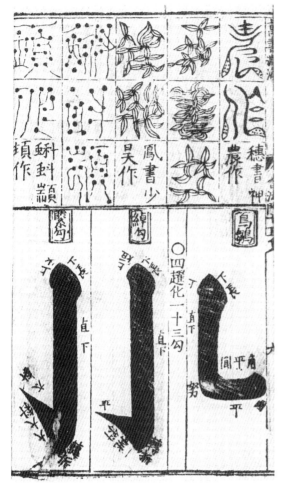

3.10 「蝌蚪顛項作」出自《萬書淵海》之「書法門」
《中國日用類書集成》第 6 冊 頁 436 上層

3.11 「暖江錦鱗聚」出自《萬書淵海》之「書法門」
《中國日用類書集成》第 6 冊 頁 441 上層

字」概括楷書筆法，書法之妙，由此成之。[101] 其後元初僧人釋溥光之《雪庵字要》，推
許唐代著名書家張旭首創，溥光並發揚光大，將八法推演成三十二形勢。[102] 以「永字」
寫法作為楷書落筆基礎想必流傳久遠，崔瑗等起源論說真實性難究，但溥光的定制廣為
後人認識，明代中期李淳即如此認為。[103]

　　以日用類書而言，元代《居家必用事類全集》中已收「永字八法」，作為「寫字」
一環，取名「神人永字八法」，來自東漢書家蔡邕於嵩山石室中受神人八法的傳說，與
溥光所言並不相同。細目冠名為「李陽冰筆訣」，解說側、勒、努等八種筆劃寫法要
訣。[104] 李陽冰，唐代書家，以篆書聞名，所謂「筆訣」應為傳稱。其後《居家必備》引
之，內容雷同。[105]

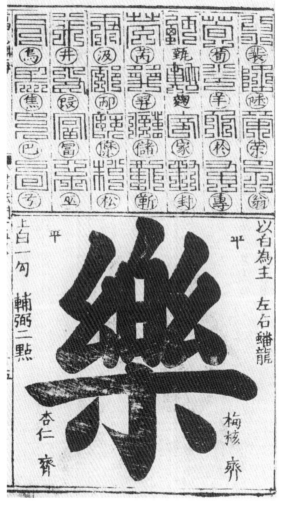

3.12 「楷書範例」出自《萬書淵海》之「書法門」
《中國日用類書集成》第6冊 頁453 下層

若干福建版日用類書也錄有「永字八法」，如《萬書淵海》、《五車拔錦》，內收蔡邕之神人八法，並言其後傳授崔瑗與其女蔡琰，偽託成分居多。觀其內容，與《居家必備》等書不同，但與《三才圖會》中之「永字八法」局部重疊。[106]《萬書淵海》等版本尚包括「永字八法」圖示及「變化七十二筆法圖」，也與《三才圖會》主旨相似，但諸多細節的差別，排除二者直接的傳抄關係，恐是時代風尚使然。《三才圖會》「人事」部分尚有草、隸、篆字用筆與識字訣竅等內容，匯集字數甚至上千，遠超過福建版日用類書，可作小型字書看待。《萬書淵海》等是福建版日用類書中收錄最多筆法圖示的版本，許多僅有「永字八法」之永字而已，既無七十二筆法，又無文字解說。《萬書淵海》的書學實用性應比同類日用類書高，僅用「永字」單一圖示充數者，實用性少，話題性多。[107]

《萬書淵海》、《五車拔錦》的楷書示範約四十字，也居同類書籍之冠。這些字以顏真卿書風寫成，皆為大楷，筆劃粗黑，字形外撇，旁書口訣（圖3.12）。晚明學書次第已成習慣定制，嘉靖朝（1522–1566）書家豐坊在其《童學書程》中，教導八歲小兒初學書法時，應先學顏書大楷，當以顏真卿《中興頌》、《東方朔碑》及蔡襄《萬安橋記》為法。這三種石碑皆為有名之顏體大字，學生可據搨本勾摹。[108]《三才圖會》師法其意，連推薦範本也一致。[109] 由此觀之，福建版日用類書確實反應時人風氣，其讀者也一如前

言偏向略識文墨者，不具深度與學問。儘管《萬書淵海》等福建版日用類書為學習寫字者提供楷書字範，或可據而習之，然學書一事畢竟不是區區數十字可涵蓋，遑論他種日用類書所示甚至不超過十個字。[110] 晚明學書應以法帖、搨本為法，前言書啟活套中倩人代購之，當是為了學書，不一定是欣賞。[111]

　　既然無關學書，福建版日用類書中數十字楷書範本除了增添項目，求其全備外，或因範字旁有數語評點，提供品評書法的常識。學書與識字本為一體，皆是教育之端，也是為學之始，為己不為人。然在晚明結社結黨盛行、交際應酬頻繁之時，個人手書似乎盡在他人目光之下，晚明流行的善書即勸喻時人莫嘲笑他人書法。[112] 書法因此成為個人自我呈現的方法之一，其好壞關涉個人在社會之聲望與地位。可以想見，除了本人書寫優劣外，擁有能力品評他人手書，也是社會生活中必備技能。尤其是在身分浮動不定、階層界限模糊的晚明社會，個人外在樣貌與延伸而來的才藝表現、社交技巧，在某種程度上決定個人之社會身分。[113]

　　「書法門」在當世各種新興話題中遍取一角以符合潮流的做法，「畫譜門」也可見到。畫譜流行於明代中葉後，各式題材皆有，常見梅、竹、蘭、菊、翎毛與人物等譜。《三才圖會》幾乎全部涵蓋，引用萬曆中期周履靖所編之畫譜，如寫梅之《羅浮幻質》、蘭花的《九畹遺容》與翎毛《春谷嚶翔》等書。[114] 福建版日用類書中僅有少數版本包括多種畫譜，多數只有梅、竹，且在圖樣範示上，數量遠遜。[115] 梅、竹二譜最為尋常，本為畫譜之基礎。梅譜首見於南宋末年，竹譜則是元代，代表梅、竹作為繪畫題材在南宋至元代的定型化與普及化，更因包括諸種解說與梅竹式樣，無論就理論或創作層次，皆可見畫科之完備。例如，今存最早的《梅花喜神譜》雖未必用為畫譜，但已見畫梅之專業化，姿勢與情態百種，琳琅滿目，窮盡其狀，李衎的《竹譜》亦然。[116] 反觀之，福建版日用類書中少數幾幅梅、竹圖示與口訣，難以訓練出真正的畫家。例如，包含最多梅譜資料的《五車萬寶全書》，也不過三十餘種梅花圖示，且畫法低劣，物象難成。[117] 由此可見，福建版日用類書的梅、竹譜，只是給讀者看看何謂畫譜，知道近日風行所在，有一點參與感（圖3.13、3.14）。

　　除了梅、竹譜外，「畫譜門」尚有全幅木刻圖繪，題材多為山水、花鳥，只有二幅畜獸，少見人物、界畫。以山水、花鳥為重，與時代風尚合流（圖3.15、3.16）。晚明畫壇「主元論」專擅勝場，以元代文人畫風與美學為依歸，講究筆墨意趣，不重技巧，文人式水墨山水獨宗天下，甚而貶抑以部署結構為長之人物畫與界畫。此種主流論述普見於當時文人畫論，雖有福建文人謝肇淛等人之質疑，但流風所及，連福建地區出版的日

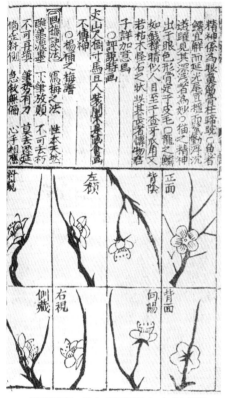

3.13 「梅譜範例」出自《萬書淵海》之「畫譜門」
《中國日用類書集成》第 7 冊 頁 24 下層

3.14 「竹譜範例」出自《萬書淵海》之「畫譜門」
《中國日用類書集成》第 7 冊 頁 32 下層

3.15 「山水畫範例」出自《萬書淵海》之「畫譜門」
《中國日用類書集成》第 7 冊 頁 6 下層

3.16 「花鳥畫範例」出自《萬書淵海》之「畫譜門」
《中國日用類書集成》第 7 冊 頁 15 下層

用類書也望風披靡。[118]

晚明畫譜流行之下，圖繪式畫譜也所在多有。例如，《顧氏畫譜》、《唐詩畫譜》等。前者為顧炳所編，全書採一畫一文形制，先有畫，後有傳稱畫家之傳記。該書包含一百零六幅「畫」，自六朝顧愷之、唐代閻立本到明代中葉林良、文徵明，連同時代之董其昌也蒐羅殆盡，畫後傳記之書寫歸於當時名人筆下，因此可見祁承㸁書寫董其昌小傳（圖3.17、3.18）。[119] 姑且不論該書所收書畫之真偽，也不管風格傳稱正確與否，晚明此類書籍的刊行，可見社會對於繪畫的需求，既需要繪畫知識，也需要繪畫作品以供欣賞。凡是買不起卷軸繪畫的人，或是財力許可而知識層面卻難以跟上的人，《顧氏畫譜》即是另一種選擇，提供高級文化商品的一抹影子。[120] 透過所謂的顧愷之與董其昌，讀者彷彿觸摸到另一個階層人士的生活。

《唐詩畫譜》藉由對於有名詩句的詮釋，企圖捕捉歷來文人畫論中「詩畫合一」的最高境界。晚明本就流行唐詩，畫譜所選詩句傾向敘事清晰、意象鮮明者，取其易於入畫，而非晦澀朦朧。[121] 畫中人物姿勢清楚，演出詩中故事情節，而山水部分強調筆法，各家俱全，如馬遠「斧劈皴」、米家「雨點皴」與王蒙「牛毛皴」，墨法也有（圖3.19、3.20）。[122] 在木刻版畫上一點一劃刻出繪畫般皴線與墨染本非易事，該畫譜反其道而行，顯見接受當時畫壇重視筆墨之風。《唐詩畫譜》無論詩畫皆符合流行，試圖分享難以參與的文人氛圍與繪畫欣賞。

福建版日用類書也參與流行，因此有畫譜部分，且各版本重疊性高，所選畫幅相當一致。[123] 這些木刻版畫就品質而言，遠遜上述二本畫譜，與主流畫風之間的距離，也不可以道里計。除了二幅可見米家墨點山水，四季花鳥邊角出枝構圖，勉強符合主流畫史外，其餘筆法構圖皆不相似（見圖3.15、3.16）。如此拙劣，為何仍堅持選入日用類書中，更可見風行草偃之效，為了吸引讀者，不得不然。若干版本的「諸夷門」甚且以朱色套版，加上少許顏色，企圖增添一絲當時出版業先進技術的氣息，不然既增加成本，又效果不大，所為何來，令人費解。[124]

前此研究，強調福建版日用類書的實用性質，有如手冊般功能。其中若干門類或許真可按書操作，解決生活上的實際問題，或是教導入門技術，但由上述的討論已可見出福建版日用類書的話題性與流行性，其作用顯然與其它種類與版本的日用類書不同。尤其藉由本文對於書畫門的仔細討論後，福建版日用類書參與社會潮流的企圖更形清楚，並大大減低其實用操作與童蒙教育的可能性。由此可見，多種年代與版本的日用類書所涵括與指稱的「生活」並非同質不變，福建版日用類書所指向的晚明生活並非今日認定

3.17 「林良鷹範例」出自顧炳摹輯《顧氏畫譜》
（北京大學圖書館藏本）

3.18 「董其昌畫作範例」出自顧炳摹輯《顧氏畫譜》
（北京大學圖書館藏本）

3.19 「米家山水風格」版畫 出自黃鳳池輯《唐詩畫譜》
《中國古代版畫叢刊二編》（上海圖書館 北京大學圖書館
華東師範大學圖書館藏本）頁 265

3.20 「王蒙山水風格」版畫 出自黃鳳池輯《唐詩畫譜》
《中國古代版畫叢刊二編》（上海圖書館 北京大學圖書館
華東師範大學圖書館藏本）頁 103

之「食衣住行」日常生活或家居生活，而是極為重視交際應酬與流行話題的社會生活。言其「子弟文化」過於強調其中踰越正常生活而難以規範限制的特性，因為此種與城市文化息息相關的社會生活，恐怕已是主流生活，否則風向靈敏、以獲利為主要考量的福建書商不會同聲一氣地出版類似書籍。晚明福建版日用類書存在於一個巨大而密實的人際網絡中，交織的是人情世故，是場面交際，而不是縉紳家業、問學求道或生活上的實際問題。

四、藝術知識、社會區隔與另類社會空間：「書法門」與「畫譜門」

就生活層面而言，福建版日用類書呈現的是社會流行與普遍趨勢，橫跨上、中階層之分，不識字人口或衣食難保之人自然無力追逐流行，但識字人口中凡有能力消費書籍者皆可參與，彷彿是晚明社會文化的公約數（denominator）。然而，如果就知識內容觀之，該種書籍所顯示的不只是社會文化的共相，也是社會階層的區隔，當有能力之人皆被流風薰染時，不同階層所佔的位置更形清楚，尤其顯現在關於書畫知識這類文化資本的擁有上。換言之，有能力掌握主流藝術知識者，除了家世背景的承襲與教育程度的薰陶外，端靠鉅額金錢的投入，換取文化資本。缺乏大量資本的功能性識字人口，在主流文化的分享與參與上，恐怕難以入門，福建版日用類書的知識內容即顯示此點。

再者，從生活層面的探討可見福建版日用類書如何企圖趕上潮流，符合社會已有之期望。然而，若以知識形成與流通的角度來說，這些書籍的內容不只反映當時社會狀況，更具有規範性（prescriptive），參與建構晚明的社會文化。換言之，福建版日用類書有積極的文化建構性，且落實在知識層面上。這些書籍所包含的書畫知識在與他書比較對照後，可見不同的知識形態，差異之大，難以見容。彷彿不同的人群流通著不同的藝術知識，在此中隱然浮現趨於分化的社會空間，彼此之間的輪廓雖無法截然劃分，但各自統有之勢十分清楚。

晚明藝術知識的流通與藝術論述的形成有二種管道，其一是文人結社交際的盛行，藝術相關言論透過人際網絡形成共識或爭論；其二與出版文化息息相關，簡言之，就是知識的商業化。二種方式想必互動頻仍，重疊交錯，始末難分，共同構成晚明藝術言論

市場。[125] 試舉二例說明之：董其昌關於書畫的言論原先多為題於書畫卷軸上的跋語，在友朋聚會的場合中寫下，可經由口語交談，流傳於文士交遊圈。其後輯成《畫旨》一書，於其生前二次刊刻出版，成為商業化知識，讀者也可在人際往來中，以言說方式傳遞其見解。[126] 再者，晚明多種標榜生活美學品味書籍的出現，公開文人物質生活中具體使用的各式物品與其擺設，儼然為商業化知識，具有生活指導作用，《長物志》與《遵生八箋》即為此中名著。[127] 由《長物志》書前沈春澤序言看來，書中陳述的意見未嘗不反應文士交際圈之共識。[128]

福建版日用類書內容的口傳管道難以追溯，但知識商業化的性質十分清楚。該類書籍剪裁來自他書的內容，重新編寫後，成為教導最近流行動向的文化商品；讀者可據以在社交場合中與人應對發言，娛樂彼此，妝點自己的城市氣息。此種知識並非傳統掌控在朝廷與官方手中的科考、治國或學術智識，而是與社會生活緊密結合的常識。商業化的知識可經由買賣行為取得，日漸形成一套眾人遵行的社會規範，一則促成流行風尚，使得階層的跨越轉趨可能，再者也因不同知識流通於不同人群，形成各自發展的社會空間，雖時有對話，但仍形勢分明。

《長物志》中的知識在於標榜文士高雅的生活品味，藉以區隔徒有財富而無文化水準的新富人士，晚明多種書籍所稱的「賞鑒家」與「好事家」之別，即在於此。據《長物志》解釋，賞鑒家既有收藏，也知識鑑與閱玩，更能裝裱與銓次。反之，好事之徒只有收藏，卻無相應的賞玩文化，真贗並陳，新舊混雜。[129] 《長物志》等書所標榜的文士品味，在成為言論市場上的知識後，難保不為好事者群起模仿，成為流行而轉趨通俗，因此學者認為晚明雅俗之間的界線流動不定，時時需要捍衛劃分，品味之雅俗高下遂成為辯證，彼此之間富含張力。[130]

《長物志》的作者文震亨之所以力捍雅俗之別，在於憂心好事者之僭越，模糊原有的身分區隔，真假不分。如此費心地區別雅俗，端在「好事家」有能力取得原屬於「賞鑒家」的生活品味，二者在社會階梯上身分接近，魚目混珠，並非罕見。不管賞鑑或好事，基礎皆在收藏，福建版日用類書的購買者，即使有能力收藏《長物志》所建議的歷代名家碑刻及宋元古畫，也是少數幾件，難如文震亨如數家珍般舉出數十種，甚至上百種。[131] 更甚者，若以福建版日用類書中的書畫知識看來，與文士交遊圈所熟知的知識相隔甚遠，對於文震亨等文士而言，並無威脅性，也不須區別。

前已言及之書畫門內容，就可看出遙不可及的部分。在篆體奇字的玩賞上，文士趣味的來源在於辨識正統小學知識，這些知識有憑有據，以歷史權威為依靠，而日用類書

的讀者所樂在視覺趣味上，不追究來源依據，也不需權威感。再就書法知識而言，《居家必用事類全集》轉錄姜夔《續書譜》，接近全文引用，此為書法史上有名的著作。[132]《居家必備》引用李陽冰、歐陽詢與姜夔的書法著作，其中歐陽詢的「三十六法」也是來歷分明的書論。[133]《三才圖會》則簡明扼要地指出重要書家流傳衍行之系譜，自東漢蔡邕至宋代崔紓，名姓確定，每代之間皆有師承授受關係；另推薦適合不同學書階段的法帖，自八歲至二十五歲，各體皆有，為歷代盛名之作。[134]

上述這些知識頗為符合今日藝術史的理解，但知識的正確與否並非最重要的區別，不同的知識形態或許更值得注意。《三才圖會》等書的知識即使不正確，其知識形態著重有憑有據的傳承來源與確定指稱，提供的知識有名有姓，首尾俱全，明白確定，源流清晰，符合講究歷史傳承與各家系譜的中國知識系統。例如，《三才圖會》所言之書家與法帖，雖不如《長物志》一引不下百種，誇示意味十足，但仍各有所據。再者，《三才圖會》的書法知識區別細緻，大中小楷、篆書與古篆、石鼓與鐘鼎，可見知識體系的完整與成熟。這些都是福建版日用類書所未見，一是援引古代名書家或書論，未見清晰的交代，再則未指出確定法帖或碑刻作品，讀者難以進入早在晚明之前體系已臻完備且鑑別細緻的書學傳統。

在「書法門」見到的知識差異與社會區隔，放諸「畫譜門」更是清楚。畢竟學書即識字，儘管上下有別，仍是識字階層的共同知識資產，而繪畫知識脫離識字必需的範圍，進入藝術修養與文化消費的層次，更見階層之分。

就畫譜而言，《顧氏畫譜》的作者顧炳，杭州人，職業畫家出身，曾供奉宮廷，在書前他序及譜例中，極言其蒐集名畫之苦心孤詣，彷彿所收作品皆有實物為憑。據今之研究，一百多幅中僅有數幅可與今存作品比對，多為偽作，如唐代韓幹「駿馬」一幅，明顯取自明代宮廷畫家胡聰的作品，與韓幹無關。[135] 在眾多作品中，風格拿捏較為接近傳稱畫家者，多屬浙派與宮廷畫家，如林良的老鷹與張路的人物，可見顧炳能掌握的畫風與其背景有密切關連，也可見杭城一帶仍以浙派畫風最易取得（見圖3.17）。顧炳的社會身分與所處地域，與當時畫壇主流松江或吳地文人畫家有所差距，對於文人畫風的認識難免偏差。例如，傳為文徵明的作品中，人物遠大於背景山水，文氏非以人物畫聞名，且以今傳畫作看來，人物遠少，技巧不高。再如董其昌之例，該畫根本不可能出自董氏之手，無論就構圖、筆法，皆是南轅北轍，毫無頭緒（見圖3.18）。當世畫家尚偏差如此，遑論六朝顧愷之。

由此可見，《顧氏畫譜》非如明清之際董其昌、王鑑等文人畫家「小中現大」式仿

古作品，據縮小仿作可判斷宋代范寬、元代王蒙等原畫的收藏，並可評斷收藏者與畫家的鑑賞能力。[136] 更何況，《顧氏畫譜》中的畫作既無題字，也無印章，畫幅形制固定，並非常態尺幅，可見所作不是某一幅確定的作品，而是該畫家的普遍風格。因此，《顧氏畫譜》與晚明實際作品的收藏、賞鑑無關，但可據以瞭解時人之畫史知識與風格觀點。[137]

既與收藏鑑賞無關，《顧氏畫譜》顯然脫離晚明高層文士間的美學論辯與品味鑑別，與《長物志》分屬不同的社會場域。如前所述，晚明書畫言論多為題跋形式，與書畫卷軸的收藏鑑賞唇齒相依，透過文士群聚觀畫品書的社會生活與活動場域，成為主流論述。如此一來，不具收藏能力的人，難以進入品味生活，無法以確定書畫家與作品為談論對象的人，無法進入論述。

然而，《顧氏畫譜》中的傳稱畫風即使無稽，其所形成的知識形態仍根植於正統畫史，主要引用元代夏文彥《圖繪寶鑑》（1365年序刊本）與明代中期韓昂《圖繪寶鑑續編》（1519年序刊本）二書的傳記，自顧愷之開始，以系譜的方式發展，各家有名有姓有傳記。顧炳本人師事周之冕，今北京故宮博物院尚存其花鳥畫一幅，生平事蹟也載入清初付梓的姜紹書《無聲詩史》。[138] 儘管顧炳對於晉唐畫風判斷失據，對於明代文人畫也不夠準確，但《顧氏畫譜》仍在畫史的範圍內形構繪畫知識。《唐詩畫譜》亦然，著重筆墨的特色，甚且到達誇示的地步；晚明蘇州畫壇流行以唐詩為引作畫，詩畫之作有其市場需求與品味價值。[139] 無論重視筆墨或以詩入畫，《唐詩畫譜》與主流畫壇及畫史的交涉可見一斑。這二種畫譜在版畫發達的時代，還沾得上「複製」二字，可提供買不起書畫作品的人參與主流繪畫知識與品味氛圍。

晚明福建版日用類書中的畫譜，一如前述，除了墨點法可連上米家山水外，少見與主流畫史的關連。《顧氏畫譜》的形制雖非書畫常見，尚稱長方，而《萬書淵海》等福建版日用類書中的畫譜，尺幅趨於方正，更不像尋常之卷軸冊形制。在此一正方形式中，構圖更形脫離書畫原有的樣貌，反而接近瓷器上的裝飾畫，物象分佈均勻，較少疏密、陰陽等繪畫固有之轉折搭換，構圖法則不同（圖3.21）。畫譜稱為「複製」，因其接近繪畫，可捕捉一絲原味。由此觀之，「小中現大」式的仿作，最為接近原作，《顧氏畫譜》次之，而福建版日用類書中的畫譜遠離「繪畫」，言其複製，不如說是另一種視覺商品，與文士收藏鑑賞對象全然無關，處於另一種社會空間中。

除了畫譜所形成的「繪畫」定義與知識外，福建版日用類書的「畫譜門」還收錄多條關於鑑賞與畫史的文字。一如前述，諸如〈識畫訣法〉、〈觀畫訣法〉、〈符熹應評畫〉

遠山無坡遠水無波塚為無目○馬之

3.21 「畫譜範例」
出自《萬書淵海》之「畫譜
門」《中國日用類書集成》
第 7 冊頁 23 下層

等九項條目，應傳抄自《事林廣記》；另〈寫山水訣〉來自元代文人畫家黃公望同名著作。中國傳統書籍如地方志等，常見抄錄前代記載，就今日著作權與文字創作的觀點觀之，輾轉翻抄者，似乎在史料價值與創新程度上大大減損，不值一顧。然而，就文字流通的角度觀之，經過歷代傳抄屢屢出現的文字透過閱讀與口傳等社會實踐，其所穿透的社會空間或許更為廣大。更何況，同樣內容的文字條目在不同的書籍出現時，自上下文、版面設計到流通狀況與閱讀情境皆相異，效用與意義也隨之變化，不能僅以重複無用視之，而忽略其出現形式與成文脈絡。[140] 換言之，福建版日用類書即使重複轉載他書內容，也有其個別效用與意義，不能等同於原書。

福建版日用類書中關於繪畫鑑賞的知識，多成口訣形式，文字對稱，且分點說明，簡單扼要。〈識畫訣法〉起首便指出六要六長，所謂「六要」，即「氣韻兼力」、「格制俱老」、「變異合時」、「彩繪有澤」、「去來自然」與「師學格知」。此「六要六長」最早見於宋劉道醇《聖朝名畫評》書前序文，全文教導如何識畫賞畫，有其來龍去脈。[141] 然後世日用類書等書籍截取該文局部，斷裂其意，著重以數目為名的口訣，取其容易記誦。連關涉中國傳統繪畫品評最重要的謝赫六法，也脫離其成文之〈古畫品錄〉，[142] 如「六要」般，成為四字一組，共二十四字的口訣。福建版日用類書多引之，且題名誤為〈畫有六格〉。[143] 此種做法有其歷史因由與流通性，高濂《遵生八箋》在〈論畫〉一文起始處，即出言譏諷「六法三病」、「六要六長」，言其「以之論畫，而畫斯下矣」。高濂，杭州人，雖未進舉，也非有名文士，但因家富貲財，以收藏聞名，且頗具相關文化修養。[144] 高濂所鄙視的當然不是六法與六要的來源，二者皆出自正統畫史論著，而是如福建版日用類書般割裂其文，取其最簡，以供初學者記誦。

〈觀畫訣法〉亦來自〈聖朝名畫評序〉，〈識畫要訣〉取其前，〈觀畫訣法〉取其後，但加以選編，並非字字抄錄。該則條目先教導一般觀畫通則，「見短勿詆破求其長，見巧勿譽反尋其拙」，其下多以一句話舉出如何觀賞釋老、花竹、山水與屋木等畫科，如釋老尚莊嚴慈覺、花竹尚豔麗閑瑞等。〈符喜應評畫〉認為「遠山無坡、遠水無波、遠鳥無目」，而「魚者鱗於鮮」、「龍之鱗如錢樣」等。這些簡單的法則運用於鑑賞繪畫作品，指向的多是物象的樣貌，視覺上即可分辨，不需要畫史知識，如圖像學上的辨認或畫家風格的傳承。上述內容皆與畫史無關，也未指出任何確定的畫家或作品。

福建版日用類書將「六法」寫為「六格」，似乎對於中國畫史上最有名的論畫要點並無認識，「六法」之名早已成為常識。再觀其它錯誤，引用黃公望〈寫山水訣〉時，誤寫落字多處。例如，「皴法要滲軟」之「軟」字寫成「較」字，句意不通，缺字缺句的狀況更讓全文難以卒讀。[145]〈古今名畫〉條目中將唐代畫家李昭道之名誤寫為李詔道，原文來源之《事林廣記》並無「六格」與「李詔道」等錯誤。〈古今名畫〉中最令人驚訝的錯誤在於將顧愷之大名誤為顧憒，此為中國畫史上最有名的人物畫家，其地位在唐代已定，一如書法史上的王羲之，也是《顧氏畫譜》中起首第一畫家。[146] 上述錯誤，雖然可見福建版日用類書不求品質的一面，廉價書籍以數量與速度為考量的做法，結果正是如此。然而，如六格、顧憒般錯誤，在技術上並非難以改正，福建版日用類書仍沿用不變，可見並不錙銖計較是否符合正統畫史知識，而這些錯誤的知識自有其存在的社會空間。

更有趣的是，〈古今名畫〉所舉十八位古今名畫家多半來自《事林廣記》同名條目，

惟加入「陳子和」之名，名下並書「仙」字，表明以仙道人物畫聞名。在所舉多為晉唐畫家的狀況下，明代畫家陳子和列名其中已非尋常，而選取陳子和為唯一列名的當代畫家，更令人好奇。陳子和，福建浦城人，活躍於十六世紀初中期，歸類為浙派職業畫家，畫作「殊有仙氣」。[147] 陳子和之名進入福建版日用類書概因地域接近使然，浦城與建陽同屬福建西北山區，而陳氏在畫史上也確實以仙道人物出名。然而，陳子和早在十六世紀中期後被江南文士們標上「狂態邪學」汙名，打入不可學習、不可欣賞的浙派畫家行列，[148] 晚明出版的日用類書對其如此支持，實發人深思。

從陳子和的例子來看，即使晚明福建書商對於江南地區的出版並不陌生，而且大江南北與沿海地區的書籍市場已合為一體，建陽出書仍保有特色，不一定全然跟隨江南。更因福建出版業與江南之密切交流，反證福建版日用類書並非不知道江南流行之主流繪畫知識與畫史論述。當顧炳根據正統畫史編選畫家與撰寫傳記時，福建版日用類書仍處於正統畫史論述之外，包括知識內容與形態皆非董其昌、高濂般有能力參與甚至主導主流論述之人所能接受。在重重錯誤與差異中，福建版日用類書建立一個不同於主流書畫論述的社會空間，其讀者雖知道當時的流行風潮，卻在書畫等文化試金石上，與文士等上流階層區隔開來。

五、結論：文化商品與社會空間

將坊刻書籍視為文化商品，殆無疑問，晚明社會在衣食住行基本需求之外，還流行大量的文化商品，書市中的書籍僅為其一。研究這些文化商品最困難之處不在於生產，而在於消費這一端。尤其是福建版日用類書這類低廉又粗劣的出版品，當代文獻既無銷售量與地區資料，又無讀者反應的記載，如何判斷其流通性與社會效用，正考驗著研究者。不過，書籍一如任何商品，生產者對於如何銷售必有一番盤算，自生產之初，即預計市場的需求，心中有預設的消費者。以書籍而論，書商的盤算必然顯現在書籍的細部內容與編纂形式上，因此如何落實至書籍本身，仔細地評估其出版策略與吸引的購買者，應是印刷文化研究重要的一步。再者，各種書籍一出市場，有其競爭者，而書商的策略並非憑空而來，應是在估量市場競爭後的考量。如此一來，蒐集同類書籍，並進而比較其異同，更是確定書籍購買群與流通性的重要方法。書籍內含文本與圖版，因此上

述方法自圖文內容及形式分析開始,進而瞭解其所形成的書籍,再因書籍進入市場後,成為文化商品,必有購買者與讀者,也產生閱讀行為等社會實踐,可從而探測社會空間。

從文化商品探測社會空間,並企圖連結商品形式與社會空間的研究方式,在Pierre Bourdieu的名著*Distinction: A Social Critique of the Judgement of Taste*中即可見到。他以問卷進行各種階層與職業人群的文化消費調查,選擇的文化商品有音樂與繪畫等,形式上有古典、現代的差別,也有菁英與通俗之分,以此測量不同的消費群眾與社會空間。

晚明福建版日用類書的研究雖然沒有問卷可供參考,據以解析不同階層人士與文化商品消費的關係。然而,福建版日用類書內容與編排的雷同,以及品質的一致性,提供成類分析的可能。尤其在仔細討論多種日用類書的內容與形式後,發現福建版日用類書與《事林廣記》最為接近,二者皆為福建出版,有地緣關係,但晚明版本的轉錄傳抄不代表文本的意義相同。福建版日用類書對於知識與生活的定義皆與《事林廣記》不同,市場上的金錢價值也相異。以居家為名的日用類書預設讀者為鄉紳地主,著重如何管理家業、教育子弟,而《三才圖會》的印刷精美,知識屬性較偏向士人階層與傳統定義,皆與福建版日用類書大為不同。上述的日用類書皆根植於中國傳統知識系統及所附著的生活形態,正因為如此,福建書商以敏銳的眼光捕捉到晚明書市中的空隙地帶,出版一種日用類書符合新的社會文化與生活需求。

福建版日用類書的出現確實與晚明新興文化現象息息相關,包括城市作為文化的放射中心,也包括交際應酬與言論市場的重要性。今存三十多種福建版日用類書適時地出現,與這些新興現象對話,一則滿足下層識字人口與手中有點餘錢人士的需求,在社會生活上能夠知道當時的流行風向,並進而預流入列。再者,這些書籍也加強與延續這些新興文化現象,甚至因為書畫門的內容有別於主流藝術論述,進而發現與形塑另類社會空間。此一社會空間有別於歷來研究最為關心的貴族與文士階層,以及他們的社會文化。換言之,識字與有能力消費文化商品的人口中仍有社會空間的分化,原先視為同質同體,如今看來,社會區隔十分清楚,尤其在藝術文化上。

如此一來,是否可稱福建版日用類書所分化的社會空間屬於「通俗文化」的範疇?一如Roger Chartier所言,目前研究上所指的「通俗文化」仍屬智識階層的範圍,尚未碰觸到非識字人口的文化,稱之為「通俗文化」,不免失之荒謬。他並指出前此關於法國通俗文化的研究有二點看似矛盾、實則相通的假設,一則認為通俗文化為獨立的範疇,與菁英文化互不關涉,其二認為菁英文化為社會文化的主控者,一般大眾受其灌輸教

化，並進而接受主流文化。二點假設皆確定有一通俗文化的範疇，與菁英文化二元對立，某些物品本質上屬於「通俗文化」，可在所謂「通俗文化」的範圍內理解通俗文化。[149] 此二點假設放諸晚明文化的研究中，亦可見到。例如，一談到善書、寶卷與日用類書，就想到通俗文化，將之視為屬於「通俗文化」的物品，甚至反映庶民生活，彷彿有一確定的範疇，可稱為「通俗文化」，在其中研究通俗文化即可，不須以對照比較的方式見出書籍間的競爭與協調。再者，認為善書等書籍受到上層文化的重大影響，可代表儒家正統思想的普及與通俗化。換言之，掌控的是儒家教化，善書與日用類書為其通俗化的結果。

事實上，與其將晚明福建版日用類書視為「通俗文化」的當然成分，不如經由細部研究，判斷其讀者與知識性質。一如前述，這些書籍所包括涵蓋的人群，仍是識字與有能力消費文化商品的人口，也有餘暇與能力知道社會生活中的流行風潮。他們雖非上層士人階層，與上層文化有所交流互動，但在藝術知識與論述上，即使知道流風在此，卻仍難以進入主流浪頭之中。由此可見，福建版日用類書所吸引的讀者群既與士人文化互動，又呈現各自存在的社會空間，交錯複雜，難以簡化。再者，透過福建版日用類書在書籍市場上與他種日用類書的競爭，方能感覺到不同的消費群與社會空間的存在。同樣地，福建版日用類書內文的輾轉抄錄卻與原書意義大為不同之處，也讓人察覺不同的知識階層與社會空間。這些細部研究所呈現的結果，並不是「通俗文化」與「菁英文化」二元對立的假設所能獲致，也許對於日後相關研究有所助益。

本文原刊於《中央研究院近代史研究所集刊》，第41期（2003年9月）。

本文為本院主題計畫「明清的社會與生活」子計畫的研究成果，謝謝計畫總主持人及參與學者三年來的砥礪切磋。本文初稿曾在近史所主辦之「生活、知識與中國現代性」國際學術研討會（2002年11月）上發表，謝謝與會學者的寶貴意見，尤其是熊秉真教授。另Cynthia Brokaw、高彥頤、白謙慎與商偉諸位教授，以及馬孟晶與陳德馨二位學友，對於本文的完成助益良多，特此一併致謝。

4 過眼繁華：晚明城市圖、城市觀與文化消費的研究

一、前言：檢視畫作與提出問題

晚明中國出現一批描寫都市風物的圖像，包括繪畫與版畫，其中尤以卷軸畫中長卷形式表現的城市圖最引人注目。此種篇幅較長且具有繪畫性質的城市圖像一則提供吾人瞭解當時人如何想像、呈現城市，以及與之緊密關連的城市觀等問題，再者也因其為獨立物品，可供單品買賣，成為當時文化商品的一環，可據以研究時人消費傾向與所綰結的文化脈絡。

過往並非沒有城市圖的例子，若求諸今存實物，具有風俗畫性質的城市圖像最早出現於東漢，發掘於內蒙古和林格爾的墓室壁畫為一顯例，尤其是《寧城圖》，不但畫出城垣、城門、衙署，也描寫城中官吏宴飲等生活內容。[1] 北宋張擇端本的《清明上河圖》以長卷形式描寫汴京都城一日所見，觀者隨著圖卷的開展，彷彿行過喧鬧街市。此作為赫赫名蹟，吸引眾多中外宋史學者的注意，歷來研究不斷。[2]

再就文獻資料而言，唐代之前確有若干畫家曾繪製長安或洛陽車馬人物圖，[3] 然一如今日學界對於風俗畫流行時期的理解，這類對於市肆風物的描寫自唐代後較為少見，北宋燕文貴的《七夕夜市圖》以開封城中具體地段為描寫對象，為宋代記載中最有名的範例。[4] 此類作品南宋之後可說消失於史冊中，城市圖像大量出現的記載，仍不得不推至

十六世紀晚期之後，也就是晚明時期。[5]

目前所見確定為晚明時期的長卷城市圖，計有《皇都積勝圖》、《南都繁會圖》、《上元燈彩圖》與數幅題名為《清明上河圖》的作品。《皇都積勝圖》與《南都繁會圖》二畫卷收藏於北京中國國家博物館，前者雖於1960年代初期即已發表，但圖版模糊，直至近年方見彩色局部複製，後者則因中國國家博物館藏品的專書出版，得以清晰示人。[6]《上元燈彩圖》乃台北私人收藏，近年方見出版。[7]

《皇都積勝圖》、《南都繁會圖》與《上元燈彩圖》皆為佚名之作，《皇都積勝圖》有萬曆己酉年（1609）翁正春（1553–1626）題跋，翁氏為萬曆壬辰年（1592）進士第一，時在北京任官翰林院。[8] 據題跋，該作原為宦官史惟良購得，後請翁正春題跋紀之。跋語中並未提及畫家名諱，據畫風與語氣研判，應出自當時一般職業畫家之手，與宮廷無關。[9]《南都繁會圖》雖有「仇英實父制」簽款，但一如明清許多青綠設色繪畫，皆歸名於十六世紀初、中葉蘇州名畫家仇英之下，其實並無根據。該圖圖名來自卷前簽署，題為「明人畫南都繁會景物圖卷」，未見署名；若自畫風及內容推斷，置於晚明南京，有其理由，容後細論。[10]《上元燈彩圖》的流傳與來歷更為隱諱不明，畫名來自引首處今日大陸鑑賞家徐邦達的題名，雖切合畫意，但古名不知。畫上僅有徐氏一人題跋，言及畫作內容與時空背景，所謂「寫當日金陵秦淮一帶居人，於上元節日歡騰遊樂之景」。[11]

《皇都積勝圖》原藏燕京大學圖書館，後入中國國家博物館，《南都繁會圖》與《上元燈彩圖》不知來處，然皆不曾進入藝術類博物館，可見這些作品被視為歷史文物，而不是美術作品。[12] 就研究觀之，亦是如此。三卷作品各有一篇論文討論，皆以圖像作為明代晚期京城社經狀況的證明，企圖將文字資料與圖像配合，找出視覺上可為文獻注腳之處。[13] 此種方法雖非全然偏失，卻忽略圖像為「視覺表述」（visual representations）的形式之一，並不被動地反映現實世界，一如鏡子照映出來的影像，而是主觀整理後具有視角呈現的某種「觀點」。部分城市圖像確實描繪性強烈，佐以文字資料及考古發掘實物，或可回復初始之狀。據說張擇端本《清明上河圖》中船隻的描繪十分寫實，今日可據以重構，而畫中拉縴方式即使今日縴夫見之也點頭稱是。[14] 再如《皇都積勝圖》中正陽門、棋盤街及大明門附近市集的描寫，確實在某種程度上符合同時代《帝京景物略》的記載。[15] 或者一如《上元燈彩圖》所繪，晚明南京的古物市場如此蓬勃興盛，而且「碎器」及「水田衣」隨處可見，著實流行於世。[16] 然而，北宋的汴京或晚明的南、北京即使用今日常見的攝影機拍攝，也人各不同，攝製者各有其觀點，

而此觀點所顯現的特色可能比寫實性的重構更指向重要的文化意涵。更何況《皇都積勝圖》中進貢方物的外邦人士，手持象牙、珊瑚等奇珍異寶，伴隨著獅子、老虎，甚至麒麟等祥瑞異獸，恐非晚明京城尋常之景。至於《南都繁會圖》般的作品，物象草草，重點更不在擬真式的寫實描繪上。《上元燈彩圖》描寫花燈遊街與市集上古董買賣等情景，若干細節雖具寫實性，但選取上元節、古董陳列與交易為主題，又特別強調觀者壅塞於途，何嘗不是對於南京景況的一種呈現角度。

以「清明」為題的四十餘卷繪畫，分散於國內外各公私收藏，除了作於乾隆元年（1736）的清院本有專書出版外，[17] 其餘圖版零星，極難搜尋，或品質不佳，細節漫漶不清。除了少數如趙浙本、清院本及沈源本外，多數繪者不詳，就品質而言也不盡理想，藝術史學界少有人注意。[18] 早年因為多本《清明上河圖》真偽未明，而張擇端本尚未驗明正身為宋本，必須對眾多作品一一篩檢，找出「真正的清明上河圖」，這些畫家不明、品質不精的作品尚見討論。[19] 其後確定張本為宋本且為祖型時，這批作品成為張本輾轉繁衍的家族後代，用以見出一個祖型如何發展演變成代代相傳、層層相接的圖式系譜，其中尤以Roderick Whitfield的博士論文為最。[20]

反之，鄭振鐸在1950年代已經提出晚明之後的《清明上河圖》不能稱為摹本或仿本，因其內容與宋本不盡相同。惟對於如何研究，不見說明。[21] 另一學者古原宏伸也反對後期《清明上河圖》皆與張擇端本有關的說法，並將明清通行的四十一本「清明」圖系作品分成三組，分別指出與張本的不同。該文為研究後期《清明上河圖》的佳構，並未如其它研究將其視為宋代的仿作或衍生之作，主旨為找出祖本及圖式，然對於後期圖作的研究價值與意義並未提出看法。[22]

確實，這批年代多數可定為十六世紀後期至十八世紀的作品應有其獨立的研究價值，前此用來烘托「真正的清明上河圖」，而完全忽略其「當代性」。首先，這些作品並非全與張擇端本《清明上河圖》直接相關；若干作品在細節描寫上若合符節，似乎來自同一祖本，但即使與張本《清明上河圖》相近者，仍見差異。遑論差異大者，僅稍能認出「清明」眉目。再者，圖作年代雖可略作先後之別，但建立一個全面且有系統的圖示發展史幾近不可能。有意義之處反而是這些互見差異的作品卻皆宣稱為《清明上河圖》，且在描繪城市景象時，顯現一種共同的趨勢與觀點。此種趨勢最具體表現在圖式上，這些作品皆由鄉村往城市畫去，宏偉的城門標示城市之界，而河流穿越城鄉蜿蜒而過，與北宋張擇端本《清明上河圖》類似。《清明上河圖》可說是明清之際最出名的繪畫作品，記載眾多，識字階層似乎人盡皆知，此點容後再言。姑且不論記載中出名的

《清明上河圖》是否即為今日所見的張擇端本，或是否指向同一本，其圖名與圖式在晚明之後的流行顯示其具有文化符碼一般的意涵，在當時社會、文化的脈絡中，成為理解城市的一種模式，而後期作品與宋代版本不同之處更是瞭解當代城市觀的重要線索。

「清明上河圖系」作品雖保留宋代圖式，有鄉野有河流，有拱橋有城門等，但也有眾多當代事物入畫。[23] 據其內容，一則可看出北宋與明清之際城市觀感的差異，藉以瞭解後期城市意識與城市觀，再則可見畫家參酌己身環境，賦與畫中景觀某種在地感，如蘇州城。[24] 然而，前述《皇都積勝圖》因皇城景觀而確定為北京城，「清明上河圖系」即使有地域性表現，似乎仍有一普遍的城市模式，二者並行不悖。同時，更有城市歸屬模糊的《清明上河圖》，所繪城市難以定位，或許任一大城皆可，重點在於「城市」，而非北京或南京等特定城市。

今存「清明上河圖系」作品中約有四本應可歸於晚明時期，分別為日本岡山林原美術館藏趙浙本、原為畫家黃君璧收藏的白雲堂本、遼寧省博物館所藏傳仇英本及台北故宮博物院的傳仇英本。趙浙之名，畫史無聞，據該畫卷末自題，為四明（寧波）人，圖作完成於萬曆五年（1577），可說為晚明城市圖像的先聲。[25] 此本卷後有萬曆己亥年（1599）萬世德的題跋，萬氏為隆慶二年（1568）進士，以經理朝鮮、大敗倭兵著稱於世。[26] 跋語書於北京，並將畫中城市視為帝都，抄錄唐代駱賓王之〈帝京篇〉於前。白雲堂本的《清明上河圖》因為接近趙浙本的風格，尤其在構圖上如出一轍，年代應相去不遠。[27] 另二本傳仇英之《清明上河圖》風格近似，與趙浙本、白雲堂本的構圖雖非全然一致，但雷同之處頗多，在樹石及船隻等細節的畫法上也趨向同源，皆是世傳仇英風格的樣式，或可置於晚明。[28]

上言所及之晚明城市圖長卷在品質上迭見差異，售價想必也高低不同，有官員題跋者，也有收藏資料全無，而難以追查來龍去脈者，這些作品代表不同社會階層或場域之人對於當時不同城市的觀感，經由互相比較，再參酌其它相關的圖像與文字資料，或可據以瞭解晚明的城市意識與城市觀。再者，畫作完成後，成為文化商品，為時人文化消費的對象，在不同的人群中流通展閱、書寫記錄與口耳相傳，提供一種描寫城市的模式，並進而形塑當時的城市觀。上述二種角度循環相扣，一則從畫面所繪分析城市觀，探究消費者喜好何種城市景象，城市意識又如何；再則將圖作視之為文化商品，審視其消費與流通的社會文化脈絡，也就是城市圖像成為流行的文化史意義。

本文擬先以晚明之南京圖像為中心進行討論，尤其是《南都繁會圖》，藉著與北京、蘇州、杭州等城市圖像的比較，見出南京作為一個城市在時人心中的特殊性。再

者，此一對於城市的特別觀感凸顯出南京的「城市性」（urbanity），在晚明的城市想像與描繪中獨樹一格。正是在此種「城市性」上，我們觀察到城市意識與城市觀的產生，並進而促使「城市」在晚明之後成為重要的想像點與象徵符號，可供不同的人群消費、不同的場域運用。就數量而言，遠比《南都繁會圖》普及的「清明上河圖系」作品，可藉由觀察其與宋代版本的不同，見出晚明城市觀的轉變，此一轉變也與《南都繁會圖》所呈現的城市性相通。再者，若說《南都繁會圖》為觀察晚明城市觀產生的聚焦點，而「清明上河圖系」作品的流行與其所形成具有強大影響力的描寫模式，則是晚明城市成為重要想像點與象徵符號的襯底紋樣。換言之，本文意圖透過《南都繁會圖》的研究，進而捕捉「清明上河圖系」作品較為幽微卻遠為廣大的意義，希望能更確定晚明城市圖像的集結出現與城市觀形成之間的關係。再者，並透過城市圖像的流行消費，見出時人喜好城市圖的趨勢，以及城市作為文化想像地點的意義。

二、南京的特殊性：城市意識與城市觀感

觀張岱《陶庵夢憶》，江南名勝之地、玩好之事四季不絕，杭城、蘇郡、南京、揚州、紹興、無錫等重要城市似乎連成一片，紈綺公子來去其間，並未意識到區域或城市的差別。在書中，南京入景而足供回憶的有鍾山、報恩寺塔等景觀，以及牛首山冬獵、柳敬亭說書等活動，與蘇州城外虎丘之中秋賞月、杭州之西湖看雪、揚州之清明時節或紹興之上元觀燈等性質類同，只是所在地有別。江南是否真無地域、城市之分，也無相應的城市觀點，只形成四時輪流賞玩的眾多景點，在《陶庵夢憶》的描寫中煥發出晚明江南城市文化燦爛而極致之光？[29] 若自視覺資料觀之，未必如此。南京城的城市圖像即呈現出迥異於江南其它大城的特色，先以《海內奇觀》一書中的《金陵總圖》論之。

約成書於萬曆三十七年（1609）的《海內奇觀》一書，以圖領文，並以單面、合頁成圖多種方式呈現，視覺圖像的重要性甚且超過文字說明，意圖囊盡天下奇觀以「拓世人一朝耳目」，即使足不出戶，亦可飽遊飫看，得其情景之彷彿。[30] 此書為晚明版刻事業發達中之一頁，也是當時旅遊風氣盛行下的產物，二股潮流各有成帙研究，即便是以圖作呈現特殊景點的做法，也可見諸藝術史關於明代中期以後地景繪畫的研究，無須贅言。[31] 然而，該書有趣之處應在於江南名城的描繪，尤其是南京。

綜覽全書，所謂的「海內」蓋指北至京畿，南達雲南，東括山東，西及川陝的範圍，正是晚明《徐霞客遊記》等旅遊記述的地理界限，而「奇觀」以名山勝景為主，間有孔林、黃鶴樓等文化史蹟，以及巴蜀棧道等地理特色，也與之相符。[32] 江南地區自然以南京、蘇州及杭州為主，對於後二者的描寫不脫全書基調，選擇的是城內外名山勝景。蘇郡以中秋賞月名聞於世的虎丘，在書中以圖文說明，其餘如上方、靈巖等處僅有文字。《虎丘圖》中的虎丘位於太湖大片水域的左上方，特別突出「千人石」此一賞月景點，並以右側蘇州府城牆一角指示虎丘位於城外近郊（圖4.1）。蘇州景觀的重心似乎在於與太湖風光相連的郊區，而非城內。杭州則以西湖為中心，既有「西湖十景」，在其後的「錢塘十景」中也包括「六橋煙柳」、「冷泉猿嘯」與「蘇堤曲院」等西湖景觀（圖4.2）。西湖自唐宋以來即以湖光山色著名，全景地圖南宋即有。[33]「十景」之名至遲始自南宋，西湖的意象似乎隨著景致的編排久已成為杭州代表，在詩詞及繪畫作品中屢屢出現。[34]《海內奇觀》書中唯一以全城圖像出現的是南京城，《金陵總圖》可說是例外之舉。該圖為一城池圖，城牆與水道包圍的南京位於中心，清楚標示出南京城內外重要的景點，包括城內大明皇城、六朝故宮、南唐行宮，城外鍾山、牛首山、報恩寺等

4.1 《虎丘圖》木刻版畫 出自楊爾曾輯《海內奇觀》

（圖4.3）。

　　《金陵總圖》特別強調前朝遺跡，不同於尋常所見以皇朝政治架構、政府行政功能為主而製作的方志輿圖。例如：《洪武京城圖志》雖包括多種南京城圖，也清楚標示出城牆與內外水道，卻未曾出現名勝古蹟；《康熙江寧縣志》難得地於全書起首之前附上金陵地方志中少見的地圖，此城池圖仍以官署為主。[35]《金陵總圖》為旅遊之用而標誌南京城內幾處古蹟，正符合明代中期以來南京仕紳對於當地歷史遺跡考據之心，正德年間陳沂的《金陵古今圖考》、萬曆年間顧起元的《金陵古金石考目》為二起顯

4.2 〈蘇堤曲院〉《詠錢塘十勝》之一 木刻版畫
　　出自楊爾曾輯《海內奇觀》

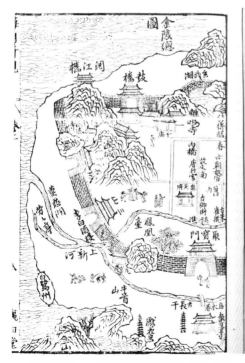

4.3 《金陵總圖》 木刻版畫 出自楊爾曾輯《海內奇觀》

例。[36]

　　《海內奇觀》一書的編輯與出版者楊爾曾，杭州書肆中人；繪圖者陳一貫，錢塘人，畫史不傳，可能為一般職業畫匠；刻工新安人汪忠信，屬於當時著名的徽州黃姓、汪姓刻工中的一員，惜今日僅見其《海內奇觀》一書。[37] 該書雖在杭州出版，據說銷路很廣，流通地應不限於出版地。[38] 至於可能的讀者群則更難證明，識字可能是基本條件，另可由書價觀之。《海內奇觀》因大量運用圖版，與藝術類畫譜的版刻性質相似，售價或也同等。據今人研究，畫譜的售價在紋銀五錢至八錢之間，《海內奇觀》共十卷，份量較多，售價可能在一兩紋銀左右，略少於一石米的價錢。[39] 雖然《海內奇觀》的讀者仍為社會上識字且有一點閒錢的人士，但其出版與通行應具普遍意義，與《徐霞客遊記》或其它旅遊書籍、版畫、地景繪畫一同，代表晚明社會旅遊風氣盛行下，對於異地景觀的嚮往。再者，該書出版、繪圖與刻版者不太可能如徐霞客般親見所有景觀，對景入畫誠屬少數，圖作應有多種來源，可看出時人對於不同景點的觀感。[40] 在其中，唯有南京以全城形象出現，可見當時蘇、杭等地的意象以城內或城外著名景點為主，作為一個城市的城市感不及南京。

　　類似的例證尚見於同時的《三才圖會》，其「地理」部分關於杭州者，僅有《西湖圖》，而無杭州城圖。《吳門圖》旨在表現蘇州城外山水，僅於右上角稍露蘇州城牆之跡，而其它關於蘇州的圖版除了表明蘇州府六縣一州相關位置的府境圖外，全為城外著名景點，如虎丘、靈岩山、太湖等（圖4.4）。南京則與之不同，《應天京城圖》將南京城置於中間，由於特別強調城牆、水道與山丘的環繞，南京城的獨立與完整表現的十分清楚（圖4.5）。另有《金陵山水圖》，亦可見南京城在山川的護衛下，呈現全城的景觀。[41]

　　《南都繁會圖》對於南京城的描繪更能彰顯南京作為一個完整城市的感覺，尤其與蘇州、杭州景觀的繪畫作品比較後，可以見出南京在晚明城市文化與城市想像中的特殊性。該圖縱量44公分，橫達3公尺半，以青綠及水墨勾寫出街道、店舖交會盤結、遊藝活動喧騰的景況，人群就在街邊樓上駐足觀看，誠然一副熱鬧繁華的城市景象（彩圖10〔圖4.6〕、圖4.7）。言其晚明南京，有以下幾點說明：一是卷尾畫出雲霧繚繞下幾重堂皇建築，環以城牆，入口處並有「大小文武官員下馬」標誌，非皇城莫屬。以雲霧中的建築象徵天子之居早成定制，明代後期宮廷畫《出警入蹕圖》即以此手法暗示禁止入畫的北京皇城與天壽山皇陵，雲霧亦增天上聖境之感。[42] 其二，牌樓上「北市街」與「南市街」的標誌，雖在同時期南京地區的方志中不見相同街名的記載，但有南、北市之名。[43] 其三，就風格觀之，青綠著色的遠山與十七世紀傳為仇英的作品頗為類似。[44]

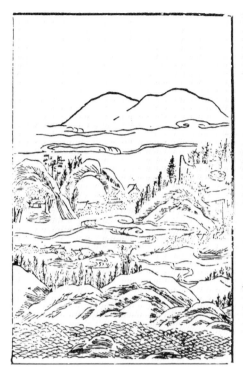

4.4《吳門圖》木刻版畫 出自王圻、王思編 《三才圖會》

4.5《應天京城圖》木刻版畫 出自王圻、王思編 《三才圖會》

4.6 明 《南都繁會圖》局部 明晚期 卷 絹本設色 44 × 350公分 北京 中國國家博物館

4.7 明 《南都繁會圖》局部 北京 中國國家博物館

　　由於《南都繁會圖》中出現張燈結綵的巨型「鰲山」，應是描寫上元時節（圖4.8）。畫中不時點綴的幾簇桃紅，恐也提示初春的來臨。自成祖朝開始，上元節成為明代官方認可並提倡的節慶，官員除了享有一旬左右的假期外，京官甚而入宮與皇帝同賞鰲山勝景，京城百姓則徹夜飲酒尋樂，暫無宵禁之慮。[45] 在明代諸多宮廷畫中，《憲宗元宵行樂圖》描寫皇帝與近侍於宮中觀看上元燈景，除了花團錦簇的鰲山外，還有煙火及雜耍表演（圖4.9）。晚明的南京雖然已非皇帝所在的京城，然居於南都的位置，想必與北京同樣盛大慶祝元宵節慶。晚明吳彬的《歲華紀勝圖冊》，依月令畫景，所畫應是南京，一月正是上元夜寺中觀燈之景。[46]《南都繁會圖》除了妝點費心的假山外，更多篇幅用於描寫城內各處雜技、走唱、戲劇的表演，元宵節慶氣氛的營造不在月夜觀燈，而在穿梭於街衢巷弄的群眾，有演出者，也有觀看者（圖4.10）。

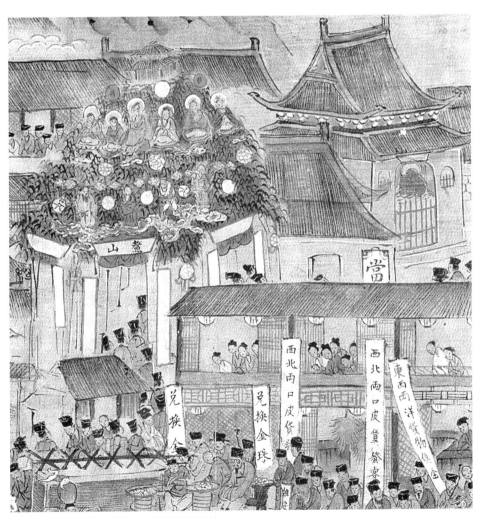

4.8 明 《南都繁會圖》局部 北京 中國國家博物館

4.9 明 《憲宗元宵行樂圖》 明中期 卷 絹本設色 37 × 624公分 北京 中國國家博物館

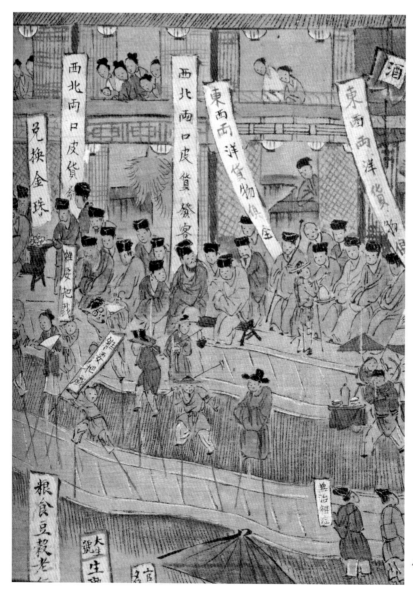

4.10 明 《南都繁會圖》局部
北京 中國國家博物館

再看描繪的地點,「南市」在斗門橋東方,據今人重建,該橋位於著名的三山街附近;「北市」據記載位於南乾道橋東南方,斗門橋之北,想必也離三山街不遠。[47]《南都繁會圖》可說以三山街附近為中心,由南往北畫去。選擇三山街,著重其商業性,正是城市文化重要的指標。「三山街」之名見諸南京相關方志,為城內西南商業區中樞管道,連結附近斗門橋、內橋、中正街,正是顧起元《客座贅語》中所言「百貨聚焉」的地帶(圖4.11)。顧氏對此區風俗並有如下的評語:

其物力,客多而主少,市魁駔儈,千百嘈卉其中,故其小人多攫攘而浮競。[48]

《南都繁會圖》中處處可見市招,總計109條,書寫著各式各樣的買賣交易,不僅百貨匯聚,還有如算命、典當等服務性行業,商業生活機能完善。畫中亦出現上千人物,匯集成眾,各自成群,加上遊藝雜耍,聲音自是吵雜不堪。前人研究中,已將圖中

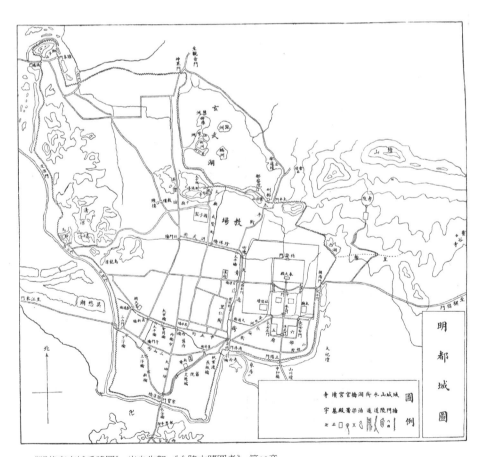

4.11 《明代南京城重建圖》 出自朱偰《金陵古蹟圖考》 第10章

各式行業仔細與文獻比對，提及「絨莊」、「錢莊」、「茶坊」、「酒坊」等，此處不再細論。[49] 惟圖中可見相同行業聚集一地，符合時人所記南京商業區肆中各式營生依行業分布的狀況。[50]

除了「南市」、「北市」等明確標誌外，《南都繁會圖》可與現實世界一一對應的部分不多。圖中踩高蹺的遊藝隊伍打著「安天會」的旗幟，即缺乏文獻資料可供對讀。對於南、北市之間地段的描寫不僅稱不上寫實繪製，甚至地圖皆有的正確相對位置於此也闕如。卷末的大內重地若依當時皇城所在位置推斷，不應出現，而皇宮內苑的凌亂分置亦顯見畫家無意於「正確」或寫實性的描寫。總之，對於《南都繁會圖》寫實性的探求，或計較於畫中物象的正確度等做法，無異於緣木求魚。南京三山街一帶商業繁榮、人群密集的景況，以及上元節街市上熱鬧慶祝的情形，提供畫家一個可供發揮的時地場景，也就是所謂的「題材」，然而細部內容與氣氛才是形構全畫視覺觀感的重要部分。此一部分所呈現的描寫觀點，值得探討。

此一觀點在與其它關於南京城的敘述比較後，更見其選擇的角度。南京城在1582年來華的耶穌會神父利瑪竇的形容中，秀麗與雄偉超過世上其它城市；到處可見的宮殿、廟宇、佛塔、橋樑，倍增其美，而彬彬有禮的人民、深受文化陶冶的貴族與官員更讓利瑪竇稱讚不已。[51] 謝肇淛曾言金陵梵剎眾多，長干一帶，相繼不絕，金碧照眼，連西湖與長安之勝也無法與之相敵；又言金陵街道寬廣，九軌可容，近時因生齒日繁，稍有侵街之事。[52]《南都繁會圖》的重點顯然不在南京建築或都市景觀的宏偉，也不在古蹟或文化之美；畫中建物草草勾描，形態相似，許多甚至連門窗也省略，而遊藝活動皆是一般市井民眾觀賞，僅有數位乘轎或騎馬的官員經過，顯示階級的差異。圖中建築簡略，甚至難以與真實世界連接，如非有大幅的招牌指出買賣的內容或宣傳商品云云，無法瞭解成排房舍的用意。此種手法並未畫出店舖的擺設，也不見實際的商業行為，而是以文字說明，與張擇端本《清明上河圖》中寫實性描繪的商業活動相比，差別立見。此種差別或許可用畫作品質之良窳解釋，但更有意義的做法應是思考《南都繁會圖》在粗簡的畫法下，傳達出如何的城市感覺。

《南都繁會圖》的城市感與今日都市十分類似：都市猶如一個舞台，群眾在其中或表演，或觀看，階級區分並不明顯，男女性別皆有；都市同時也是人與物流動、互動的地方，商業活動為其大者，而「消費」一事更是重要。觀之畫作，人物雷同，階級性暗示少，只有混一的群眾，而無突出的個人。再言性別，男女皆有；女人成群坐於台架上，與台下男人一同觀賞前方的戲劇表演（圖4.12）。雖然男女分群，互不相擾，但以中

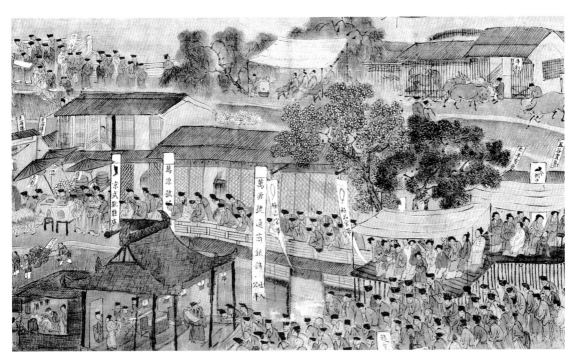

4.12 明 《南都繁會圖》局部 北京 中國國家博物館

國繪畫而言，風俗圖中出現女性群體者，已屬難得。無論男女，人群多半聚而觀之，觀看的姿勢與動作描寫地十分清楚，既看表演，也看彼此。選擇元宵節慶，既烘托出都市即舞台的特質，也具體地顯出表演與觀看實為一體之兩面。尤其繪有二位四眼之士，一為演出者，一為觀者，戴眼鏡本為觀看而來（圖4.13）。

　　再者，到處飄揚的商招提示著處處進行的消費活動，即使行為本身未曾畫出，觀者也感覺到正有廣大的物品與人群流動在城內的街道上。某些書寫了文字的長方形框，甚至不是畫中的招牌，而是榜題，告訴觀者此為「豬行」，此為「羊行」，用意在提醒觀者南京城作為城市的重要特點，也就是萬種貨品等待消費。如此一來，在滿坑滿谷的遊藝觀賞活動中，同時也彰顯消費行為的旺盛。若干消費的物品恐是城中特有，鄉村難尋，例如東西兩洋貨物及西北兩口皮貨，而前言之眼鏡未嘗不是都市文明的象徵。眼鏡自明初傳入中國，晚明時西洋製者貴至四、五兩，十分稀罕，入清之後，因蘇、杭等地大量生產，價錢劇跌，方見普遍。[53] 繪於晚明時期的《南都繁會圖》，圖中出現的眼鏡代表著唯有城中可購買、可見到的新奇流行物品，招牌中的「京式靴鞋」也正有如此的意義（圖4.14）。

　　全畫藉由上元時節的描寫，畫出南京城的感覺，將三山街附近地帶提昇至全城的高

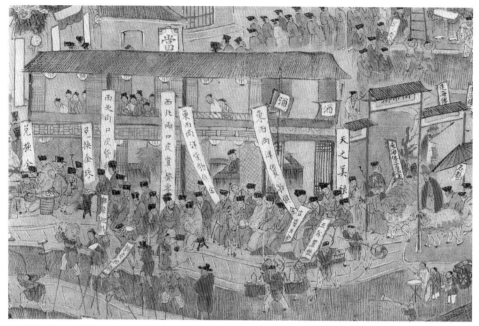

4.13 明 《南都繁會圖》局部 北京 中國國家博物館

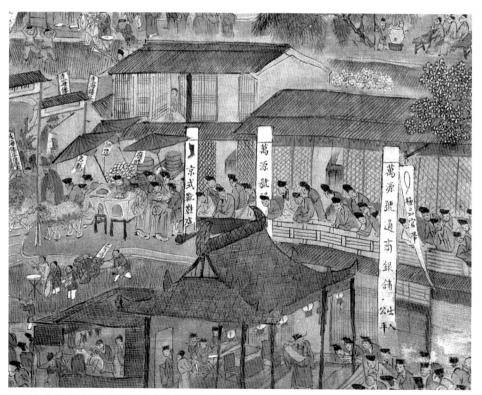

4.14 明 《南都繁會圖》局部 北京 中國國家博物館

度，彷彿南京就是一個雜亂喧鬧、無階級秩序的地方，也是一個男女群集、娛樂消費的地方。換言之，《南都繁會圖》呈現一種非官方觀點的城市感，以人群表演觀看等娛樂活動與物品交易消費等經濟活動為主。此種「城市性」也顯現在晚明「清明上河圖系」的作品中，無論是趙浙本、白雲堂本、還是傳仇英本，四卷圖作描寫工作者少，幾近於無，消費及娛樂方是城中生活的核心。城市的定義應不脫此二項活動，而二者皆涉及「觀看」一事。這四卷城市圖雖未如《南都繁會圖》般畫出漫天的市招，仍強調城市中市招與店舖所形成的消費環境，街市上更常出現街頭賣藝人，其中二男子赤身搏擊之景每卷皆有，圍聚而觀看的人群正是晚明城市觀中對於城市想像的重點（彩圖9；圖4.15）。[54]

《南都繁會圖》的非官方觀點，在比較相關城市圖像後更為清楚。首先，它未有《皇都積勝圖》中進貢的使節與壯觀的城牆，政治都城的性質少（圖4.16）。再與北宋張擇端本《清明上河圖》比較，後者雖然也描寫通衢喧鬧的景象，但街道整齊，車馬來往秩序井然。城內雖有閒逛者，例如橋上觀看舟船過橋洞的人，也有消費者，例如酒館中的食客，但為數皆不多。多半的人忙於生計，不是出力勞動，就是匆忙趕路；店舖不是提供行旅食宿的旅店酒樓，即是如算命、醫病或寫信等專業服務，並無《南都繁會圖》中市招飛揚成為消費象徵的描繪，也無隨處成群無所事事而只在觀看的人群（圖4.17、4.18）。宋本《清明上河圖》中唯一的娛樂應是「瓦子」般固定場所的說書，娛樂性質不只是觀看，包括聽講，娛樂效果的來源多半奠基於歷史故事（圖4.19），與《南都繁會圖》中街路上隨處可觀、純粹視覺導向的娛樂相比，也許較講究場所、質感與知識性。張本《清明上河圖》既不以都市中人展演、觀看的特有行為為主題，也不見突出各式各樣的消費或城中特有的新奇物品，反而畫出官方角度下空間安排有序、人民辛勤工作的城市圖像，加上壯麗的城門與拱橋，雖不見皇家建築，卻隱然有都城氣象。盛清宮廷繪畫《康熙南巡圖》中的南京也出現三山街附近的繁華鬧市，整條街張燈結綵，鮮麗非常，人群往來眾多，然屋宇整飭，街道乾淨又寬敞，群樹妝點其中，充滿著迎接皇上的喜氣，仍是皇家秩序下的街市景致（圖4.20）。

《南都繁會圖》的非官方立場也可與當時地方志中的記載比較，萬曆朝所編的幾本方志，表彰的是南京風土淳厚優美的一面，對於明代中期商業繁榮後，地方風俗民情的種種變化，少見記載。[55] 前引顧起元之文，雖不代表官方，但對於南京繁華忙碌之景，貶意明顯，同書〈建業風俗記〉條目也對嘉靖中期後南京風俗轉趨奢華頗不以為然。[56]《南都繁會圖》中所描寫的三山街事實上是該地書肆匯聚之地，而南京本為晚明海內四

4.15 明《清明上河圖》局部 明晚期 卷 絹本設色 28.9 × 574公分 台北 國立歷史博物館(原白雲堂舊藏)

4.16 明《皇都積勝圖》局部 明晚期 卷 絹本設色 32 × 2182.6公分 北京 中國國家博物館

4.17 張擇端 《清明上河圖》局部 北宋晚期 卷 絹本淺設色 24.8 × 528公分 北京 故宮博物院

4.18 宋 張擇端 《清明上河圖》局部 北京 故宮博物院

4.19 宋 張擇端 《清明上河圖》局部 北京 故宮博物院

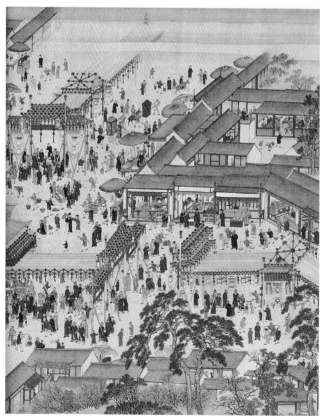

4.20 清 王翬等 《康熙南巡圖》
第10卷 局部
卷 絹本設色
67.8 × 2559.5公分
北京 故宮博物院

大書場之一，然該作卻無一絲書香氣息。[57] 顧氏之見或可代表上層文士的態度，以負面角度書寫南京紅塵俗世的變化。《南都繁會圖》或因脫離官方及文士觀點，描繪的正是南京市井的繁華，彷彿在摩肩擦踵的人群中，在不斷的視覺景象與消費活動中，方有城市的感覺。

此種對於繁華俗世的讚頌也見於《上元燈彩圖》，該圖同樣描寫南京上元節慶，地點集中於內橋一帶，橋南即為三山街，與《南都繁會》相去不遠（彩圖11〔圖4.21〕、圖4.22）。[58] 二圖的相似在於重點皆置於消費與觀看娛樂，然而《上元燈彩》不及《南都繁會》清楚。畫中消費品的種類遠少於《南都繁會》，僅限於書畫、古董、書籍、魚缸、各式鐘鼓及高級家具等。至於觀看層面，雖見人觀物或人人互視，但因寫實畫風反而凸顯的是人山人海的盛況，並未集中觀看點。儘管如此，二圖的相似點指出當時對於南京城的觀感，實著眼於市肆繁華光景。

無論是《金陵總圖》或《南都繁會圖》，南京城均以完整的城市圖像出現，證諸著錄資料，也可見《金陵圖》名目。登錄在《石渠寶笈續編》的《金陵圖》，描寫城市樓閣、旅販車馬等，應也是城市景觀。[59] 相較之下，蘇州及杭州均以景點聞名，此點前已言及，於此希望能以蘇州為例，擴大考察其圖像，一則突出南京的城市性，也可見當時對於不同城市的不同觀感。

提及蘇州的圖像，除了具體的景點畫如虎丘、天平山圖外，最能表現蘇州獨有清雅意象者，首推自文徵明以來的吳派繪畫。據今人研究，早在十六世紀初文徵明贈與遠行友人的作品《雨餘春樹》中，即可見對於蘇州風貌一種近乎抒情式的描寫。微綠的遠山、遼闊的湖水，蘇州風光在文徵明的筆下，呈現優雅清麗的特質，又因著色畫風帶有古意，蘇州的優美尚蘊含深厚的文化意涵（圖4.23）。[60] 文氏其它的作品也在淡淡的思古幽情中，見出蘇州地理景觀的特殊韻致。《石湖清勝圖》中往後逶邐延伸的坡腳，高挺秀氣的樹木，遠方行將沒入天水之際的沙洲，在太湖水域的映照下，別有味道，此後也成為蘇州畫家描寫當地景觀的重要模式，文氏影響下的後代畫家，屢屢畫出此種氣氛的蘇州（見圖5.10）。[61] 這些蘇州圖像所看重的並非景觀之雄奇或超絕，用以傳達古意的也不是當地具體的文化古蹟，而是在傳接前輩畫風的同時，賦與太湖山水層層堆疊的歷史痕跡。[62] 再者，自文徵明開始，將古典題材與蘇州山水結合，《琵琶行》、《赤壁圖》等原本充滿敘述細節的故事，在蘇州畫家手中敘事性降低，大片的江面，幽渺的物象，太湖山水將動人的情節轉換成抒情內斂的意象，承載著蘇州的古意。除了文徵明二幅以「赤壁」為名的作品外，文嘉、文伯仁、陸治的《琵琶行》圖作，以及朱朗、杜冀龍的

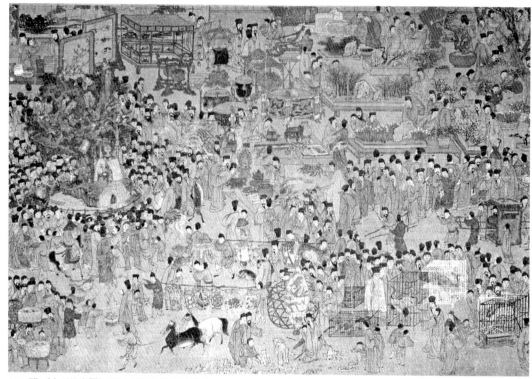

4.21 明《上元燈彩圖》局部 明晚期 卷 絹本設色 67.8 × 2559.5公分 私人收藏

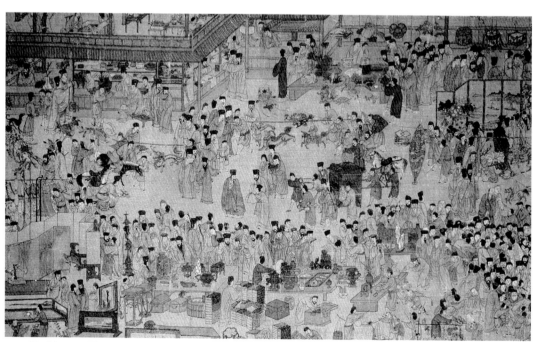

4.22 明《上元燈彩圖》局部 私人收藏

4.23　明 文徵明 《雨餘春樹》
1507年 軸 紙本設色
94.3 × 33.3公分
台北 國立故宮博物院

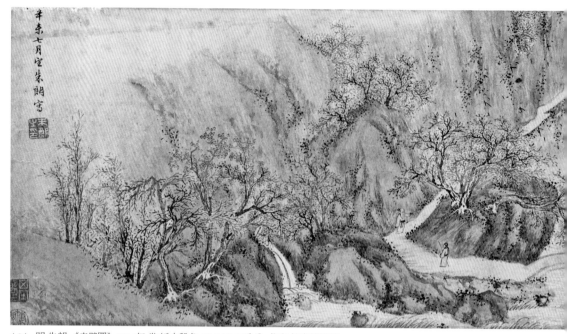

4.24　明 朱朗《赤壁圖》1511年 卷 紙本設色 25.5 × 97公分 北京 故宮博物院

《赤壁》也是範例（圖4.24）。[63] 在十六、十七世紀吳派具有文人背景的畫家心中，蘇州竟然一無市儈之氣，以太湖為主的圖像，脫俗地彷彿清雅處子或高潔之士。縱然蘇州原是明代中葉以來江南地區經濟發展的先鋒，縱然在時人眼中，蘇州文人一見新安商人猶如蠅聚一羶，揮之不去。[64] 當然像袁尚統所繪蘇州繁華的閶門地帶早晨進城舟船的擁塞情景，些微可透露蘇州的「市儈俗氣」，但畢竟為數甚少，比不上吳派長期對於蘇州優美超俗情懷的歌頌（見圖5.19）。

　　南京並非沒有以景點為描繪對象的圖作，然起始來源仍在蘇州。1572年吳派第三代畫家文伯仁曾繪《金陵十八景圖冊》，選擇「雨花台」、「鳳凰台」等景點。[65] 其後活躍於南京的畫家郭存仁、黃克晦，也以單一景點方式描寫金陵勝景，極有可能受了文伯仁的影響；[66] 而晚明南京有名的文士朱之蕃廣集四十景合成《金陵圖詠》一書，更為景點圖繪之大全。[67] 朱氏狀元出身，中晚年時長住金陵，與前言陳沂、顧起元相同，有意於本土歷史的保存與情感的凝聚。[68] 南京並非新興城市，早在唐代詩文中，當地六朝遺跡已形成重要的懷古意象，一如「鳳凰台上鳳凰遊」、「一水中分白鷺洲」、「烏衣巷口夕陽斜」等。[69] 明代中葉後南京重要文士所建立的歷史記憶，在前代多重懷古意象的對照下，藉著多種記述與圖像重新建立南京的歷史性與地區特色。《金陵圖詠》中即有「烏衣晚照」一景，對於三十餘景的描述也強調傳統根源，即使代表南京花花世界的遊女畫

舫，城市中方有的紙醉金迷，也籠罩在一片追憶中，化成歷史的一部分。[70]

朱之蕃的做法雖援用了蘇州的方式，以景點切入，卻加入許多文伯仁所無的景觀，企圖以完整的景點免除遺珠之憾。[71] 由此觀之，朱之蕃著意的仍在全城的感覺，與蘇州傳統不同。更何況，朱之蕃的景點多在城內，而蘇州畫中則以城外為主，例如張宏的《蘇台十二景圖冊》。[72] 再者，除了冊頁外，南京風光常採用長卷形式描繪，此為蘇州所無。其中某些作品明顯環繞著南京城而畫，尤其是西、北邊與長江臨接處，正由於此，圖像中的南京為一完整的城池，有城市的感覺。[73]

在蘇州、杭州圖像的對比下，南京城予人一種完整城池的感覺。或即在此，《南都繁會圖》中的南京以一個城市而非景點的方式出現。當蘇州仍是清雅脫塵的太湖水鄉，杭州不離景致優美的西湖風光時，南京已是紅塵俗世，一個立足於現世、歡樂繁榮的城市。《南都繁會圖》中南京的城市性，可見非官方、非文士的描繪觀點，全然不是根植於歷史傳統的金陵圖像，而是眼下身邊的即時景觀。此中並可見城市觀念的成形，也就是意識到城市的特殊性，不同於鄉村，不同於文化史蹟。城市於此成為一個凝結的觀念與意象，可供不同的人群消費與運用。另一方面，南京城或因為城市特質，凝聚了晚明出現的城市觀，清楚地表現出可觀性與消費性等城市特質。

三、人盡皆知的《清明上河圖》：作為文化商品的「城市圖」

雖然今存四十餘卷《清明上河圖》中，僅有四卷可稱為晚明之作，但其餘數十卷中，尚有多卷應可置於十七世紀，只是明末或清初難分。更何況，該圖系在晚明時期的流行景況，可證諸當時記錄。

以題跋、著錄或文集資料所見，《清明上河圖》所指並非單一畫作，而是一種類別，並且流行於晚明的北京及江南地區。據晚明著名文士李日華的記載，當時北京雜賣鋪中即可買到《清明上河圖》，每卷一金。[74] 前言趙浙本後萬世德題於北京的跋語中，言及「繪家相傳《清明上河圖》，大都摹寫都會太平之盛」，亦可見《清明上河圖》諸家皆作，只要描寫都會繁盛之貌即是，不必與宋本《清明上河圖》直接相關。此一城市圖像自成一類，甚至不限於長卷，萬曆甲戌年（1574）進士孫鑛的著錄書中提及北京某家藏有《清明上河圖》屏風，為穆宗隆慶年間（1567–72）宮廷畫家構圖，與宋本《清明上河圖》規模略似，但筆法無關。[75] 上言皆與北京的狀況有關，江南又如何呢？

據趙浙本後萬世德萬曆己亥年的題跋，可知該卷在1577年完成後二十年左右，確定出現於北京。趙浙籍貫寧波，該畫畫風又接近世傳仇英風格，恐是南方之作。若以趙浙學畫成師的十六世紀中後期判斷，江南地區正是吳派風行之時，例如來自福建莆田的吳彬今存最早的作品，也就是1568年的《仿唐六如山水圖卷》，學的正是吳派職業作風。[76] 同樣來自東南沿海地區的趙浙，學畫時以受歡迎的吳派職業畫風為依歸，想來不無可能。如果趙浙的《清明上河圖》原產於江南地區，確與今存最早關於《清明上河圖》的偽作記載相互吻合。據十六世紀晚期江南文壇盟主王世貞之言，經其寓目的二本《清明上河圖》中，有一贗本為蘇州黃彪所造。[77] 前引孫鑛的著錄中，也提及黃彪的偽造本，並誇讚其技巧高超，想來該本頗有聲名。再者，清初著名書畫家姜宸英曾提及「嘉靖間吳門黃君」，工畫人物，曾假造《清明上河圖》。[78] 由此看來，蘇州地區畫家以《清明上河圖》為名，製造假畫牟取利益，嘉靖朝（1522–66）之說法，頗符合今日城市圖像於晚明大量出現的時間上限。

北宋張擇端本《清明上河圖》曾流傳於蘇州地區，長洲陸完、昆山顧鼎臣為收藏者，十六世紀蘇州著名文士如都穆、文嘉也曾見過該圖。[79] 此一流通為蘇州偽畫事業製造了莫大的可能性，今存多卷託名張擇端或仇英的《清明上河圖》，可能為十六世紀後

期至十八世紀蘇州所製的假畫。

　　蘇州偽畫製作與其繪畫藝術發展相終始，明代中期第一代吳派畫家沈周時已多有傳聞，至十六世紀中以後更為興盛，多位赫赫名士以此求財，並形成作坊，儼然有分工合作、大量生產的態勢。上言之黃彪，應為王彪之誤，其人即為蘇州書畫偽作中之佼佼者，以細筆工致的設色山水人物畫取勝，專攻仇英等同類風格的畫家。這些蘇州偽作在古董圈稱之為「蘇州片」，尤以假冒唐代李思訓、昭道父子、南北宋之交趙伯駒、伯驌兄弟，以及仇英者最多。這些畫家皆以青綠設色畫見長於世，作品多為手卷。蘇州當地或由於仇英的成名與風格的可及性，不斷生產這些風格的作品，並於其後假冒蘇州名人題上長跋，蓋上印章。今日各大博物館皆收有「蘇州片」，可說不勝枚舉，四十餘卷的《清明上河圖》中正有此一「蘇州特產」。[80]

　　前已提及二卷傳為仇英的《清明上河圖》，即台北國立故宮博物院與遼寧省博物館藏本，應為晚明之「蘇州片」，甚至可能是同一作坊的出品。台北故宮另收有二卷傳為仇英的《清明上河圖》，在風格上與晚明本有所差異，但構圖卻各有相似點，例如城樓上飄著旗幟、卷尾處整修房舍而上屋頂的工人等，再有亭台樓閣與街市商店也各卷互見。[81] 然而，此二卷畫的風格不似晚明蘇州繪畫般秀麗細緻，年代應較晚，甚至遲至十八世紀（彩圖12；圖4.25）。再者，二畫品質不佳，遠不如晚明時期的《清明上河圖》。這些「蘇州片」除了基本的「拱橋與城牆」模式外，與張擇端本的關連甚少。有

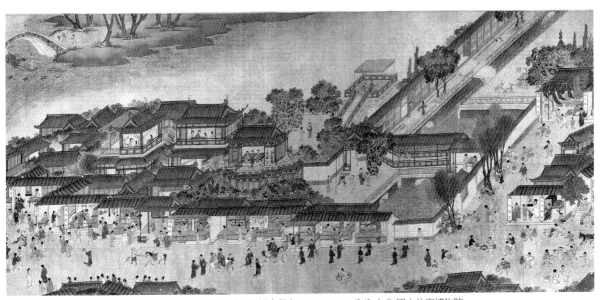

4.25 （傳）明 仇英 《清明上河圖》局部 卷 絹本設色 34.8 × 804.2公分 台北 國立故宮博物院

趣之處反而在於蘇州假畫作坊的工作方式,各作坊應有各式稿本描寫城市景觀,畫家選擇適宜部分拼合而成各種《清明上河圖》,彼此之間既有相似,又見不同。與「蘇州片」系統相異的《清明上河圖》,可見同為故宮收藏的「東府同觀本」及《清明易簡圖》,二者的風格並非蘇州樣式。[82] 然而,「東府同觀本」及《清明易簡圖》卻與一幅蘇州所製《清明上河圖》的構圖類似,由此或可見作坊稿本及「蘇州片」的流通。[83]

　　據研究,「蘇州片」產於山塘、桃花塢一帶,[84] 與十八世紀蘇州版畫的生產地相同。此二區應為蘇州商業圖作生產的大本營,城市圖像為其共同題材。據十九世紀的記載,山塘畫鋪賣畫給外來遊客、公館行台及酒肆茶坊,價廉工省。[85] 虎丘本為蘇州旅遊勝地,與之相近的山塘趁地利之便,賣畫給來往遊人,純以價廉省事吸引外來客。雖然此一記載晚至十九世紀,且所指為掛軸形式,並非手卷繪畫,但蘇州地區顯然自晚明開始即以商業繪畫著稱,傳仇英的《清明上河圖》或也如山塘繪畫般成為當地特產。

　　「清明上河圖系」的流行也可從晚明時期流傳甚廣的一則軼事上得知一斑。十六世紀中期,嘉靖朝權臣嚴嵩父子力極搜尋宋本《清明上河圖》,顯然提高了該圖的聲名。今日所見張擇端本並無嚴氏父子收藏印或題跋,然畫名確實出現在嚴嵩抄家清冊中。[86] 另嚴氏抄家之時,文徵明次子文嘉曾應某提學之命,協助清點嚴家收藏的書畫作品,在其著述中也提到張擇端本《清明上河圖》。[87] 更何況,畫上有萬曆朝掌權太監馮保的題跋,可能是嚴嵩抄家後,該作沒入宮廷為馮保所得。畫上未見嚴氏的收藏痕跡,可能因不名譽,後人裝裱時抹去。[88] 抄家一事益增張擇端本《清明上河圖》的戲劇性,該圖甚至成為一個傳奇故事的緣起,接連上《金瓶梅》隱諱的出處。傳說王世貞的父親因嚴嵩索求該圖,無可迴避之下,只能以贗品取代。嚴嵩發現後,王抒因而招致殺身之禍。其後王世貞為了報復嚴嵩殺父之恨,而寫作《金瓶梅》此一淫穢之書,藉以諷刺嚴氏父子荒唐無度的生活。關於嚴嵩費心收藏張本《清明上河圖》、甚至因圖陷人於罪的傳說有多種版本,李日華、沈德符、詹景鳳等人著作中皆有記載。[89] 傳說固難釐清,該作從未在王世貞家藏品中應是事實,然卻顯現張本《清明上河圖》在明清之際被視為稀世珍寶,其流傳與收藏皆帶有傳奇色彩,而圖作與圖名也一再被徵引或述及。

　　張擇端本《清明上河圖》的社會知名度想必與城市圖的流行相輔相成,共同成為晚明新興社會文化現象的一部分。在此一風潮中,「清明」圖系因應社會需求而大量製作,同時也反過來形構時人描述城市的重要模式。二者一體二面,難以分辨孰先孰後,可見的是該圖系強大的影響力。《皇都積勝圖》後翁正春的跋語起頭即提到《清明上河圖》,將汴京比之北京。揚州的清明時節也讓張岱聯想到該圖,因為男女畢出,百貨俱

陳，長達三十里，一如手卷繪畫。[90] 清初陳維崧為吳應箕《留都見聞錄》作序時，思及亡國前南京的一世風華，宛似《清明上河圖》的情景。[91] 直至十九世紀中葉袁景瀾描繪吳郡春景時，仍不忘以《清明上河圖》比喻之。[92] 不管是北京、揚州、南京或蘇州，皆可以《清明上河圖》模式想像。

雖然蘇州生產的《清明上河圖》特別著重園林景致，或因該地造園風氣使然（圖4.26）；市招如「打造錫器」、「描金漆器」等，也與蘇州盛行的行業有關。[93] 然而，這些特徵並未限定作品所繪城市必為蘇州，因為未見具體街坊巷弄之名。觀者一則覺得與作品更為親近，同時也不妨連接上宋本《清明上河圖》的傳統，或據圖像想像一普遍的城市景象。

言及觀者，文字記錄或圖作本身是否能提供《清明上河圖》確切觀者或買畫顧客的線索？他們傾向何種社會階層？書寫者如何看待城市圖像？又以何種觀點描述圖作中各式各樣的城市生活細節？對於這些問題，首先就文士階層的觀畫心得論之。

對於領導藝術品味的上層文士而言，城市圖這類畫作顯然不值一顧。文嘉明言張擇端《清明上河圖》無高古氣，所畫不過舟車、城郭等市廛俗景。[94] 晚明左右書畫言論的董其昌亦作如是觀，認為張擇端《清明上河圖》缺乏骨力。[95] 對於北宋真本尚且如此批評，遑論贗品。董其昌為晚明繪畫品評中「主元派」之首，認為繪畫應以意趣為主，技巧並非重點。具體言之，品賞畫作以筆法為尚，構圖及設色等技術層面並不重要，而題材上獨宗山水，貶抑花鳥人物，以人物、建築為主又講究細節描繪的城市圖，當然難入其眼。董其昌有其追隨者，李日華也與其友好，這些上層文士雖然知道城市圖的流行，但花費金錢與心力收藏的作品，顯然不包括上述的城市圖。[96]

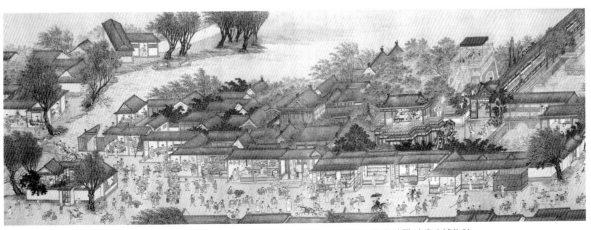

4.26（傳）明 仇英《清明上河圖》局部 明晚期 卷 絹本設色 30.5 × 987公分 瀋陽 遼寧省博物館

反之，「主宋派」的王世貞喜好著重部署紀律等繪畫技巧的宋畫，稱讚張擇端《清明上河圖》「老勁有力」，也不難想像。[97] 當然，此一與董其昌完全相反的評語未必來自同一版本的《清明上河圖》，但二人評斷之雲泥差別，可見品味之扞格不入。惟王世貞所稱讚的仍是宋本《清明上河圖》，對於黃彪之贗本，一字未及其畫風或品質。何況將王彪誤為黃彪，亦可見生疏。

其它見過城市圖的知識階層，例如《皇都積勝圖》的翁正春與趙浙本《清明上河圖》的萬世德，皆以帝都氣勢等政治性符碼解讀建築宏偉壯觀、各方人物匯集的城市圖像，忽略畫中非政治性的商業與娛樂元素。北京的官員們因其所在位置或題跋場合，提筆自有濃重的政治意味，而前引張岱等記載則可看出好新奇的人們，在城市圖中見到都會街市上綿延不斷的物品展示與人群流動，長卷繪畫的長處於此展露無疑。因其長度，可繪出街市坊巷左右延伸又前後重疊之景，繁華無盡之意，盡在其中。

在今存的記載中，唯有《皇都積勝圖》留有確定買者，即是宦官史惟良。其餘提及《清明上河圖》的文士與官員，除了趙浙本可能為萬世德收藏外，[98] 他人未必會消費蘇州假畫。張岱描述揚州清明景況的圖繪模式可能來自宋本《清明上河圖》，也可能因為該圖式普遍流行於晚明社會，眾人皆知，不須家有收藏。今存晚明七卷城市圖的畫者多為默默無名的職業畫家，不但無簽款，甚至假冒有名畫家，企圖欺騙買主。就品質而言，《皇都積勝圖》與趙浙本《清明上河圖》確實較為優異，無怪乎尚能受到某些有錢有識階層的青睞。《上元燈彩圖》的人物畫風接近吳彬，而畫中屏風可見陳洪綬花鳥畫風格的影響，該圖似乎仍與晚明畫壇有所關連。傳仇英的《清明上河圖》雖然與仇英相隔三代之遠，仍在相傳仇英風格範圍之內，而且與「清明」圖系傳統的關係，想必增加其商品價值。這些畫作中品質最低下的就是《南都繁會圖》，與主流畫風或圖系傳統也距離遙遠，可說是今存長卷城市圖中的下層產品。

由此看來，城市圖也有層級之別：上者有確定畫家之名，品質尚可，與畫壇流風或圖系傳統保持牽連。如此的城市圖即使掌握品味輿論的上層文士不與其詞，對不以文藝長才聞名於世的士大夫官員仍有吸引力，一般有錢人士當然也可購買。下焉者因品質低劣等因素，恐怕更難進入文人士大夫的論畫言說與書畫收藏中。《南都繁會圖》即是其一，應為當時南京城內一般買賣之物，畫上不見文士題跋與著錄資料更是該作非屬文士階層品味的證明。

再從李日華的記載思考，所言北京雜賣鋪出售《清明上河圖》，一卷一金之事，其中值得注意的有二點：除了《清明上河圖》的畫價之外，尚有繪畫消費的立即性，彷彿

街角的雜賣鋪即出售繪畫作品，尤其是長卷城市圖。就畫價而言，李日華所言之一金，通常指銀一兩，若以李日華為京官的萬曆中晚期米價計算，不到一石米之價。[99] 若比較文獻資料所收錄的晚明畫價，一兩銀子殊為低廉，僅高過傳為沈周的偽作，遠遜於當代或古代有名畫家動輒上百上千的畫價。[100] 再衡諸購買力，下層民眾或溫飽難顧，或衣食僅足，斷無文化消費能力，自然買不起繪畫般之文化商品。然而，在晚明市場經濟發達與消費行為盛行中，家有餘貲者花費一兩，買一卷《清明上河圖》般低價繪畫作品，應非罕見，否則該圖系作品為何在蘇州商業作坊中成群製造，又如何在北京的雜賣鋪中隨時買到？更何況，若與今存晚明本《清明上河圖》比較，《南都繁會圖》絹質麤劣，設色及用筆簡略，浮於絹表，售價恐怕不及一兩，或許幾錢即可。

畫價的低廉與消費的立即性似乎為一體二面，共同顯示晚明繪畫作品作為文化商品深入日常生活的現象。原本只有上層階層有錢有識之人方能消費欣賞的書畫，在晚明時期，已進入一般人的生活中。此中詳情，筆者已於他文論及，不再贅述。[101] 惟顯而易見的是，前述七卷晚明城市圖中，皆提示卷軸畫買賣的狀況。《皇都積勝圖》與《上元燈彩圖》中所繪之買賣情景或是特殊時日的市集，《南都繁會圖》則以「古今字畫」市招，表明城中出售書畫的坐鋪，而四卷《清明上河圖》也畫出卷軸畫買賣或裝裱的店面。至遲在北宋時期，書畫已在大城市的定期市集或店舖中買賣交易，汴京相國寺的市集即是顯例，晚明絕非起始。[102] 然就李日華的記載看來，晚明繪畫作品交易的狀況甚至普及到令人吃驚的程度。更重要的是，北宋張擇端本《清明上河圖》未見書畫交易的描寫，所繪皆是民生必需，少及娛樂與文化消費。由此反觀晚明城市圖中處處可見的文化消費描寫，尤其是書畫古玩及書籍的買賣，除了彰顯當時文化消費之盛可能超過宋代外，也可見當時對於城市的觀感中，書畫等文化商品的流通為都會印象之一，書畫的立即消費性應是當時城市文化的特色，也形構「城市性」。

然而，原本需要透過專人介紹，獲取名家真蹟的求畫之道，到了晚明，仍普遍存在，並未因為城市通衢大道上隨時可買到書畫作品的情況而有所改變。換言之，繪畫作品的立即消費性並未改變上層畫作的銷售管道與文化特質，求取有名畫家的作品，仍是一種文化資本的試驗，需要的不只是金錢而已，還包括人際網絡與繪畫知識。[103] 繪畫的立即消費性所顯示的毋寧是一群新的文化消費者的出現，在原本大商人與上層文士的消費群中，分化出新的社會空間，消費名不見經傳又價值低廉的繪畫作品，就如無名或佚名畫家所作的城市圖。

一如前言，晚明城市圖的消費者雖不排除官員、宦官等社會有力人士，但由大多數

城市圖缺乏收藏記錄的狀況看來，無名畫家或偽託名人的城市圖仍與主流畫壇或收藏文化相去甚遠，購買者不須大富大貴，也無須繪畫素養，即可欣賞設色多彩又細節繁多的城市圖。此種新興的文化消費者與社會空間的出現，不僅顯現在城市圖般質低價廉的繪畫作品，也在福建版日用類書的盛行上見出端倪。此種品質低下的書籍，售價自數錢至一兩不等，也是城市圖的價錢，此種價錢範圍似乎是當時受惠於經濟發達而小有餘錢人士的文化消費能力。再者，福建版日用類書的購買者需要基本的識字能力，也就是所謂的「功能性識字」，欣賞城市圖似乎不須如此。然城市圖上多有小字，標示地點、行業或商品等，略識文墨之人或許更能享受觀看的樂趣。由此看來，「城市圖」作為晚明一種新興的文化商品，其消費特質與福建版日用類書十分相近，二者合觀，更可見晚明確實出現新的文化消費人口與階層。[104]

晚明福建版日用類書的成類出現代表著新的消費人口與閱讀型態，其內容編排更指向當時社會文化新的意涵。該類日用類書強調人際關係與來往應酬，籠罩在城市文化的氛圍之下，不講求傳統與深意，反而著重一望即知的趣味，也就是視覺性強過思考性。[105]以此觀之，晚明城市圖的量產與流行又呈現何種文化意義？

「城市圖」讚頌紅塵俗世的做法，將城市中身邊眼前隨處可見之景化成奇景。換言之，在街市巷弄中即有可觀之景，既無須遠遁山林，也不必心繫世外。就如《海內奇觀》一書的「奇觀」，竟包括杭州城「北關夜市」一景，都市生活儼然與山光水色、歷史古蹟同樣列名當世可觀可遊之景，值得臥遊飽看（圖4.27）。自宋代山水畫成為畫壇主流以來，畫中即是理想的隱居世界，充滿山野園林之志，用以平衡或逃避現世生活的俗務與喧擾。傳統山水畫式隱居生活的清雅脫俗，與城市圖形成強烈對比，新的生活經驗與美感追求於焉成形，躍然畫卷之上。城市圖中活潑生動的細節與現世歡樂的景象，未必來自傳統典故，更不須經由學習方能欣賞，視覺上的愉悅勝過一切。

確實，晚明城市圖一則呈現城市中觀看性的特質，圖作本身在完成後，成為文化商品，進入城市中的書畫市場，又為人所觀看。當觀者沿著畫卷中的路徑與街道開展手卷時，視覺上觀看的樂趣不也是城市文化的特質。不管是描寫城市，或觀看城市，「城市圖」的流行顯現城市在晚明成為文化想像的重點，既受城市文化的薰染，又形成關於城市文化的論述。無論居城或居鄉的買主，也許供養不起有名畫家的主流作品，也無文化教養可欣賞隱居山水之美，「城市圖」提供文化消費的另一種可能性。此種消費行為本身也是十足的城市性，因為文化消費為晚明對於「城市」的定義之一，包括繪畫消費的即時性。在晚明城市圖所提供的觀看與消費「城市性」之中，收藏者既無須花費太多，

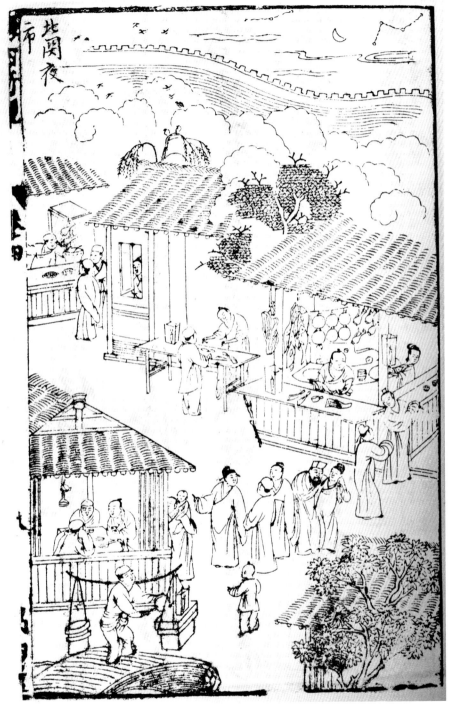

4.27 〈北關夜市〉《詠錢塘十勝》之一 木刻版畫 出自楊爾曾輯 《海內奇觀》

又可在晚明璀璨的城市之光中沾染氣息。

四、結論

前此以經濟史角度出發的研究，認為中國在十九世紀中期與西力大舉接觸之前，十七、十八世紀城市發展的重點在於大城市周邊的新興市鎮，而非大城市本身。因為無論就城居人口或城市數量而言，當時並未與宋代有顯著的差異，在城市的「質性」上，亦是如此：唐代長安、北宋汴京、南宋臨安等京城，甚至比明清之際的江南大城人口更多、更具都會性。此說已成為中國城市史研究的共識，本文無可置一詞，但除了關心實際發生的歷史狀況外，是否尚有「意識層面」的問題可考慮。再言關於中國城鄉連續體（continuum）的問題，研究元、明史的前輩大家牟復禮（Frederick Mote）為此說的倡議者。在與西方的城鄉關係比較後，牟氏認為傳統中國未有西方城鄉截然分立的歷史現象，在政治上既無市民自主，法律上也不見城市的特別待遇，而許多重要的文化活動皆發生於非城市的環境中。[106] 此一說法自有其意義，傳統中國的城鄉關係或許確實與西方不同，然在城鄉連續體的前提下，關於中國城市文化或城市特有的歷史性等研究卻難以展開。前輩學者已有人提出中國仍有城市文化或城市性的存在，但此一可與鄉村區分的城市性究竟內容如何，又展現在何處，則無更進一步的討論。[107]

本文經由對於城市圖像的研究，希冀發現晚明的城市雖在經濟發展的意義上並無質的轉變，但在時人的意識上，確實出現城市觀，對於與山林、園林或名勝古蹟等傳統文化地點（cultural sites）不同的城市特質也有所認識，而此種「城市意識」的產生還是與江南的大城市有關，尤其是南京。再者，透過城市圖像在文化消費上的重要性，亦可見城市意識的普及與流行。城市圖的大量需求，不僅成為新興的文化消費現象，也驗證城市意識與城市觀在晚明的形成。

雖然二元式的城鄉對立並未在中國視覺文化中出現，傳統中並無一類畫作可稱為「鄉村圖」，[108] 用以凸顯「城市」作為文化地點的特殊性。然而，位居畫壇論述中心的山水畫，不管是可居或可遊，皆與城市圖有著互異的美學基礎、觀看環境與文化脈絡。例如，相對於董其昌式抽象筆墨所造成的山水動勢，城市圖彷彿位於晚明畫風光譜的另一端，來自一個完全不同的世界，二者之間的互動與辯證關係十分有趣。如此看來，當晚明城市文化爛漫如荼蘼花開之時，當城市圖中的俗趣到達街巷皆知的程度，原有奠基於傳統學養與心性養成的文化，面對與城市文化糾結難分的新式消費與娛樂，或許趨向另一端，也就是董其昌的全然反俗，具體而微的就是其隱居山水畫作。[109]

　　然而，畢竟大多數人皆非董其昌，反俗並非人生志業。宜人悅目的各種城市圖長卷，以特殊的視角呈現晚明城市景觀與特質，體現新興的文化消費階層對城市性的想望，而原有的文化消費主體，也就是文人士大夫階層，或許並非完全贊成，對此種想望卻不陌生。作為大明帝國的第二首都，南京清晰地承載此種城市性，比北京、蘇州、杭州等大城市，更容易表現城市的特質，同時也凝聚晚明的城市觀。此種觀點既非官方論述，也非文士，但又具有橫跨地域的普遍性，在晚明最有名的圖式與圖名《清明上河圖》上，成為眾所周知的城市模式，主導著時人的城市想像。城市圖在消費上的成功，與其所代表的城市性的流行，實為一體，共同見出城市作為晚明社會文化的想像點與放射中心。

　　城市文化的魅力或許連董其昌式的山水也無法抵擋，當十八世紀山水畫自畫壇潮流中退去而盛世不再之時，城市圖依然在各個角落散發光芒，甚至包括北京宮廷。自圖像興衰的角度思索歷史潮流的轉變，此中意涵，頗堪玩味，惟這已是下一篇章。

　　　　　　本文原刊於李孝悌等著，《中國的城市生活》（台北：聯經出版公司，
　　　　　　2005），頁1－57。
　　　　　　拙稿寫作期間承蒙巫仁恕、邱澎生、張哲嘉、潘光哲、林美莉、馬孟晶諸位
　　　　　　學友多所幫助，謹申謝忱。尤其感謝東京大學東洋文化研究所板倉聖哲教授
　　　　　　與史丹福大學博士生馬雅貞，提供許多相關的資料與想法。另本文曾在不同
　　　　　　的研討會上發表，謝謝中研院史語所顏娟英老師與國立暨南國際大學歷史系
　　　　　　王鴻泰教授的評論，受益良多。在此也對二位匿名審稿人的寶貴意見表示感
　　　　　　謝。

5 乾隆朝蘇州城市圖像：
政治權力、文化消費與地景塑造

一、乾隆與江南：自圖像談起

　　自1990年代以來，美國學界重新燃起對有清一代政治史的興趣，然此一學術潮流並未重拾原有的政治史角度與課題，卻以嶄新的視角審視大清王朝的滿族特色、帝國性質與政治操作，不再視清朝為中國傳統史學中接續明代的另一正統王朝，一部連綿不絕二十五史的最後篇章，而將其轉變成統治中國本土、蒙古、西藏至中亞遊牧民族的多種族、多文化帝國。此一滿族帝國有多元的政治都城與統治機制，擅長面對不同民族施以不同政治體制，帝王也有並行不悖的多種面貌，既是漢人的聖君，也是滿蒙及中亞民族的共主，更是藏傳佛教中的菩薩。換言之，大清政權一方面維持滿族的統治地位，另一方面也具有普世性的政治企圖（universalism），更因「同時性」（simultaneity）的統治原則，成為一橫跨廣大地區與控制多種民族的帝國，顯然與中國傳統王朝截然不同。在此研究基調下，清朝在傳統史學書寫中的儒家正統性，也就是「漢化」的部分為之大大削減，不再是研究的重點，甚至受到批評。反而是清廷與蒙古、西藏、中亞及西方的關係更為重要，亦即是，不再自中國內部研究清朝，而是由世界史的角度觀看此一由滿洲人建立的帝國，及其治下中國本土與周邊疆域的關係。[1]

　　史學研究的成果若鑑諸藝術史，盛清宮廷繪畫的複雜樣貌也顯示大清王朝政權性質的多樣性。院畫中既有接續晚明董其昌的「正統派」山水畫，也見各家各派的人物與花

鳥畫，西洋傳教士畫家與其傳人的繪畫風格，時見揉雜著西洋與中國傳統技法，更加難以歸類，追溯根源，遑論來自西藏繪畫傳統的唐卡製作。[2] 這種豐富與混雜性在中國畫史中誠屬少見，若以正統畫史傳承的觀點討論盛清宮廷繪畫確實有所侷限，不但支離片面，無法成其全貌，更對盛清帝王或宮廷的品味趨向或文化宏圖判斷失準。清代院畫既無統一風格可言，各式畫作的製作脈絡與觀看情境遂形重要，盛清宮廷彷彿面對不同的人群，展現不同的圖像主題與風格特徵。[3]

雖然傳統漢化的觀點不足以說明大清王朝的政權性質與盛清院畫的藝術表現，然而盛清宮廷與中國傳統文化千絲萬縷的複雜關係，並非不存在，反而因為學術潮流的轉向而失去討論的空間，再者，即使是「中國內部」也並非同質性的整體，盛清統治下中國內部的相關議題，如中央政權與地方的對應關係也值得再思考。

就藝術史的研究而言，近年來對於江南畫家、區域藝術與盛清宮廷的討論，打破原先畫史對於十八世紀繪畫發展的二分法，不再分別講述宮廷與揚州畫壇，而注意到當時二大繪畫中心之間的互動關係。[4] 再如，近來學者研究乾隆皇帝的陶瓷鑑賞，發現其承繼晚明江南地區所發展出來的賞玩文化，對於高濂《遵生八牋》尤其推崇。[5] 乾隆致力學習江南文化的極致，在賞鑑品評之道上逐年進展，可是代表乾隆朝文化成就的《四庫全書總目提要》，卻貶抑晚明包括《遵生八牋》在內之賞鑑類書籍，斥其為閒適遊戲之作，與明季山人瑣細輕薄之術相當，既有抄襲之嫌，又考證失據，算不得學問。[6]

晚明江南文化雖在大清政權的顯性宣示中消失，卻在盛清帝王、皇子的起居空間中大放異彩，康、雍、乾三位皇帝對於江南的想望，就圖像觀之，實是明白不過。芝加哥大學的巫鴻教授首先注意此一問題，曾為文討論二件置於皇家起居空間中的屏風畫作，分別是《桐蔭仕女圖》與《十二美人圖》。他認為這二件康熙朝的作品，藉著對於江南漢族仕女的描繪，表達康熙、即位前之雍正對於江南的嚮往，以及征服中國的企圖；畫中的「陰性空間」（feminine space）象徵江南，也將中國「女性化」，轉換成被征服的對象，一如女人。帝王觀看者在屏風的圍繞中，既享受漢族女子的風采，也如統治者般凌越於代表江南的空間之上，在視覺意義上統治江南疆域，甚且是以漢族文化為中心的中國。[7] 巫鴻的著作無論就清代宮廷繪畫的研究領域，或女性主義藝術史（feminist art history）的研究角度而言，皆為不可多得的佳構，在此不再贅述，惟對於《十二美人圖》畫面中的江南氣息多作說明，其氣息也在乾隆朝的若干畫作上氳蘊發散。

《十二美人圖》成畫於雍正尚為皇子之時，畫中的空間層層疊疊，深具實體空間的幻覺效果，應來自西洋繪畫的影響。該畫更藉著時而顯露一角的窗外或庭院空間，造成

迂迴轉折的效果，而狹小不對稱的空間描繪，更讓全畫頗具偷窺之趣。在此種類似多寶格的空間安排之下，畫中仕女遂如物品般，展示在分割複雜的空間中，只容許少數人觀看，而物品收藏與擁有的意味深重（圖5.1）。尤其是畫中許多物品皆描寫真實，除了康熙至雍正朝流行的傢具與器物樣式可一一指出外，[8] 今人仍能認出原物者，尚有台北故宮收藏的北宋汝窯水仙盆及明宣德年間寶石紅僧帽壺。[9] 該畫對於宮廷收藏之物品寫實的描寫，一則加強深宮內苑的感覺，再者女人與物品的類比更為清楚，皆為皇子胤禛珍貴寶貝之物。

將女人與物品類比成可收藏的寶貝，顯見與晚明江南士人文化關係深厚。除此之外，畫中女子的類型與隱含的女性觀，無一不指向同一影響。由畫中女子身旁之物可知她們具有文化涵養，既可鑑古讀書，也可對弈品茗，真是美貌與內涵並具。此種十全十美的女性類型，正來自晚明江南士人對於女性的要求，讀書識字與其它類似的文化技能，一如女性姿容，皆是被文士品評是否能進入其生活、取悅其人的標準。《十二美人圖》也不乏美姿與媚態，多位美人面對觀者，腰肢輕擺，款款誘人，甚且無端提高手袖，露出帶著金飾手環的雪白肌膚。如前所言，畫中特別的空間設計暗示畫外觀者的窺視，這些女人彷彿為觀者而存在，手執書冊與針線者亦不例外。再者，《十二美人圖》中的仕女處於四季不同的情境中，春夏秋冬皆備，身為觀者的男性，彷彿能在四時遞變之中，品評女性不同的美感。此種著重觀看性的仕女論述，與晚明以來文士階層的女性觀一致，女人被編排在文士生活中，四時皆可欣賞，各有味道。[10]

據研究，《十二美人圖》的畫家可能來自揚州，後供奉宮廷，而該畫中美人的樣貌與所處的空間，皆與江南青樓文化有關。[11] 揚州自晚明開始，即以出產姬妾著名，修容治服僅為基本，其上者琴棋歌詠，翰墨書畫，無所不能，甚且深通應對進退之禮，宛若大家閨秀，此即「揚州瘦馬」是也。即使在清初李漁的著作中，買揚州小妾而調教成解語花仍是文士生活的夢想。[12] 晚明江南特有之青樓文化本與文人文化共生共成，青樓女子理想的姿容與才華，皆與當時文士之女性觀相通。

盛清宮廷中的江南文化，即使是極力保存滿族文化而提倡騎射、滿文的乾隆皇帝，也不能免於薰染。[13] 試舉圖作為例：今存北京故宮的《乾隆及妃古裝像軸》，原本應為二件「貼落」，尺寸一致，對置懸掛，畫中人物目光恍若交會，一面是漢族士人裝扮的皇帝，相對的是妝點美麗的漢人女子。[14] 除去漢族裝束外，乾隆背後窗外是傳統漢族士人文化中象徵清高的梅竹，屋內水仙、梅枝及硯台水滴等文房寶物，無一不是江南文士書齋慣見擺設（圖5.2）。[15] 與之相對的仕女，彷彿也處於盛夏江南荷花搖曳的庭

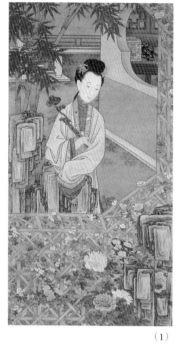

（1）

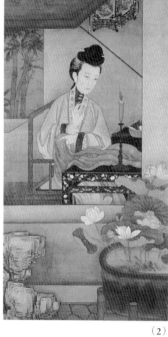

（2）

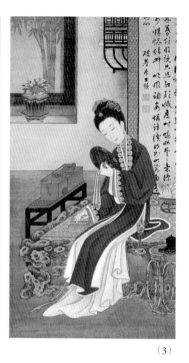

（3）

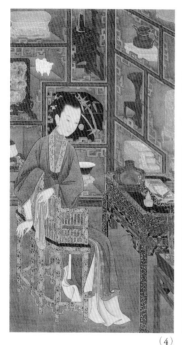

（4）

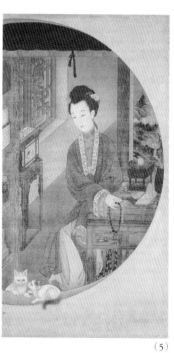

（5）

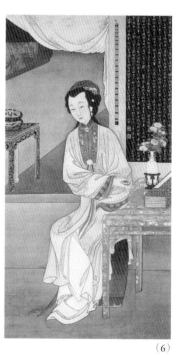

（6）

5.1 清 佚名 《十二美人圖》 軸 絹本設色 全12幅 各184 × 98 公分 北京 故宮博物院

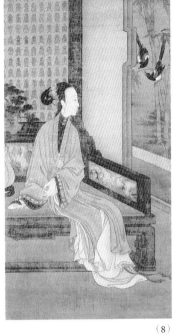
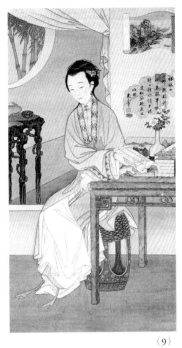

（7）

（8）

（9）

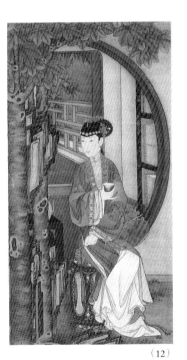

（10）

（11）

（12）

5.2 清 佚名 《乾隆古裝像》
　　乾隆朝（18世紀）
　　軸 絹本設色
　　100.2 × 95.7 公分
　　北京 故宮博物院

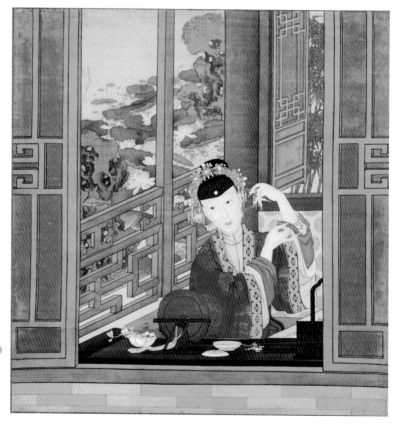

5.3 清 佚名 《乾隆妃古裝像》
　　乾隆朝（18世紀）
　　軸 絹本設色
　　100.2 × 63 公分
　　北京 故宮博物院

院中（圖5.3）。

　　在盛清宮廷仕女畫中，女性處於荷塘的景致並非罕見，與乾隆相關的二套仕女畫冊頁中，皆有一頁描寫漢裝仕女撐篙遊於荷花水蕩間，點出江南〈採蓮謠〉般的情景。[16] 這二套冊頁具為十二頁，畫出漢族女子在十二月份中不同的活動，賞花、鳴琴、乞巧等，皆是中國傳統詩詞中常見對於仕女的描寫。這些冊頁畫在完整的一年四季情境中，滿足乾隆對於漢人文化中優美情調女性形象的想望。

　　一如《十二美人圖》，乾隆朝仕女圖像也有複雜多重的空間描寫，尤其是斜向空間的穿插，製造出庭院深深的幽深效果。《乾隆及妃古裝像軸》中男性的空間平行面對觀者，正大光明，而女性所在空間則因為斜向開窗且窗扉半掩，正是深閨藏嬌之意，二者的對比甚為清晰。此一橫跨康、雍、乾三朝宮廷繪畫之女性空間，雖然有著漢族文化的特色，風格上卻未承繼傳統的視覺語言，而是經過西洋畫法的轉折，以非中國傳統的技法描寫具有實體感的空間。《乾隆及妃古裝像》尤其清楚，除了多層實體空間的塑造外，畫中人物緊貼畫幅，幾乎沒有前景的交代，而窗台框構出窗框般的感覺，觀者彷彿行過圍牆，望見窗內之景。這是文藝復興以來西方肖像畫常見的手法，例如代表北方文藝復興肖像畫成就的漢斯・霍爾班（Hans Holbein），其多幅肖像畫皆在畫幅底端畫上窗台的邊緣，人物與觀者距離十分靠近，畫中人物甚且一手置於窗台上，若可碰觸，幻覺效果十足。[17]

　　由此可見，漢化的大歷史敘述確實難以框構大清王朝的政治與文化狀況，但漢化與否也非黑白二分可以說明：大清政權在面對中國內部時，呈現一種經過折射的漢化過程，內容參雜，難以「純粹化」的觀點分析漢化與否或漢化程度。或許此種經過轉折而混雜的過程，正是大清王朝「異族性」的最好表徵，也是討論滿族政權權力特質的重要部分。此一觀點在乾隆朝宮廷畫中有清楚的顯示，前述「仕女畫」的討論僅提供起點，更深入的研究應落實在「城市圖像」上。

　　「城市圖」在晚明自成一類並且流行於世後，[18] 也在乾隆朝宮廷繪畫中佔有一席之地。即使北宋院畫有傲人的張擇端《清明上河圖》，就數量與風格而言，乾隆院畫中的城市圖像頗有復興古往，甚且推陳出新之勢。據初步統計，乾隆朝可稱之為「城市圖」的畫作多至十餘本，其中包括九本《清明上河圖》，畫家計有陳枚、沈源、張廷彥、羅福旼、徐揚、姚文瀚、謝遂等。[19] 就所繪都市而言，《清明上河圖》即使有所指稱，也未清楚指出特定的城市。另有描繪確定都市的城市圖，例如蘇州的《盛世滋生圖》、北京《京師生春詩意圖》，具為徐揚之作，[20] 而謝遂與楊大章各留下一卷《仿宋院本金陵

圖》。[21] 除此之外，若干圖作或版畫雖未以城市為主題，但因所繪主題必須以城市景觀為背景，也提供城市圖像，例如周鯤《升平萬國圖》、徐揚《日月合璧五星聯珠圖》、版畫《八旬萬壽盛典》等。[22] 另徐揚所畫《南巡圖》十二長卷，因為隨著皇帝巡幸過程而多種景觀互見，對於人群聚落的描寫，尤以蘇州為最。

在乾隆朝眾多的「城市圖」中，本文選擇以描寫蘇州的城市圖像為討論中心，有三點原因：一則因為相關作品數量多，且宮廷繪畫、地方官員主導的圖作與地方性年畫皆有，可據以理解中央與地方所形構之蘇州形象。蘇州版刻年畫為文化消費品，販賣於市井之間，更因海外貿易輸往日本，蘇州特殊的地理景觀隨著蘇州年畫的消費，深入民間，甚且及於江戶日本。

第二，蘇州自春秋戰國以來即為名都，以太湖風光聞名，而十六世紀之後，更成為中國文人文化的代表，提及詩書畫、篆刻、園林及賞玩古物等精緻文化，不得不以蘇州為先。相對之下，來自東北關外的滿洲政權本無精緻文化可言，如何看待蘇州此一中國文化的精髓所在，不免令人玩味。

第三，蘇州城市圖像除了部分年畫外，多與乾隆南巡密切相關，如直接描繪南巡過程的《南巡圖》，因南巡而起的《盛世滋生圖》，及其後多種南巡相關的繪畫或版畫。由此可見，乾隆南巡一事觸發蘇州多種城市圖像的出現。南巡誠是乾隆朝大事，其中牽涉中央與江南複雜的多重關係。如果圖像一如文字記載，具有影響輿論與形構歷史的作用，因南巡所產生的蘇州城市圖像當有其歷史與文化意義。

此前關於乾隆南巡的研究多種，無論自政治、社會、經濟史角度，均有所成，不再贅述。[23] 然而，南巡的原因或影響並非專於一項，應是多種效應並具，前人研究清代揚州歷史時，已論及南巡一事對該地地景的影響，尤其是園林的建造。[24] 若自圖像觀之，蘇州相關資料遠超過揚州，這些乾隆朝官方的蘇州城市圖像銘刻著因南巡而來的政治權力，在與蘇州年畫的文化消費交相作用下，共同形塑蘇州的形象。

再細言之，本文擬以徐揚的《盛世滋生圖》為中心，因其製作宏大、作旨清楚，長卷形式更包含許多景點，可藉以縮結乾隆朝其它的城市圖像，並由此見出十八世紀蘇州形象的轉變。此種轉變的關鍵在於蘇州代表地景的改變，既有新地景的出現，也見舊地景的重造。蘇州形象的轉變普見於不同來源的圖像，雖與南巡一事關涉匪淺，但並非全然因南巡而起，例如若干描繪蘇州景點的蘇州年畫，年代可能早於《盛世滋生圖》。然而，如《盛世滋生圖》般的宮廷繪畫，若挪用地方圖像與象徵意義，來源雖自地方，仍形構新的詮釋網絡，因其成為南巡相關圖像中的一筆，自有其歷史意義。換言之，在

此種挪用之中，更可見中央政治權力與地方文化消費的糾結轉借，蘇州的若干景點就在此中，自地方的地景轉換成代表帝國普世成就的政治符碼，更匯入以南巡為中心的圖像中，形成中央與地方共同的歷史記憶。

城市圖像所建構之蘇州形象與地景，除了特殊地標的標識外，皆與圖像之風格息息相關，描繪地景的風格手法應是討論重點。《盛世滋生圖》參用西洋透視法，呈現廣大的空間感與井然的秩序感，遠非中國傳統畫法可以勝任。蘇州年畫亦是，明顯受到西洋傳入銅版畫的影響，也運用陰影與透視法。宮廷繪畫與蘇州版畫同見西洋流風，此中因由值得再加探究，而江南文化的「異質性」既超越「漢化」與否的問題，也重築乾隆朝宮廷與江南關係的討論架構。

總言之，本文主旨在於運用乾隆朝城市圖像，討論中央政權、蘇州地方政府與蘇州民間如何共同形塑蘇州形象與地景，並經由此一討論，審視北京宮廷與江南或蘇州的互動關係。在此一互動關係之中，既可見政治權力與文化消費的複雜交錯，也可見「漢化」問題的侷限性，而更有意義的是，當吾人思考大清王朝的政治特質時，中國內部的「江南」或南方，其重要性或許不遜於邊疆區域。

二、乾隆與「城市圖」：以《清明上河圖》為中心

由以上所舉乾隆朝眾多城市圖像看來，「城市」作為圖像再現的對象，彷彿成為大清王朝天命所繫、帝國盛世的象徵。「城市圖」在大清帝國象徵體系中的地位，或來自其表現能力，也就是在一長卷構圖中，可囊括過往《清明上河圖》甚至一般城市圖的諸點特色，達成乾隆朝院畫「集大成」的文化宏圖，並加以更璀璨華麗的帝國色彩。因此，在進入《盛世滋生圖》的討論前，擬先對於乾隆朝的城市圖像有所理解。

乾隆對於《清明上河圖》的喜愛毋庸置疑，多達九本的同名作品即是證明，甚至在出宮巡狩時仍隨身攜帶縮小版本，應是為了時時欣賞而用。[25] 此種關注在其即位前，已有發徵，曾題仇英《清明上河圖》。弘曆在此用唐代駱賓王〈帝京篇〉之韻，寫出畫中北宋開封城之帝都景象，洋洋灑灑，幾近千言，結尾處不免總結徽宗失國的歷史教訓，喟嘆於歷代興亡。將〈帝京篇〉與《清明上河圖》相連並非始於弘曆，晚明趙浙本《清明上河圖》上，即有當時官員萬世德題寫此一名著，惟弘曆另創新篇，僅用其韻，

字裡行間強調帝京宛若人間天堂的一面，既有自然美景，又見禮樂薰陶，在繁華人間，仍逢蓬萊勝境。[26] 這篇古體詩應代表即位前之乾隆皇帝對於「京城圖像」或《清明上河圖》的詮釋與期待，而乾隆朝的城市圖像是否達成其所望？

與乾隆有關的城市圖像雖有多件，但少見全圖出版，除了徐揚所作將於後文討論外，畫上有「樂善堂圖書記」的沈源本《清明上河圖》，以及完成於乾隆初年的《清院本清明上河圖》遂成為最佳範例。[27] 沈源本今存台北故宮，印刷品看似水墨本，事實上原畫殘存紅色線描，應為稿本。「樂善堂圖書記」一印為弘曆繼統前與登基初年所用，同名的《樂善堂全集》則收錄乾隆青宮時所寫詩文。[28] 畫上除了該印屬於乾隆印記外，另二枚皇家印為嘉慶、宣統所有。

沈源本的成畫時間除了「樂善堂圖書記」指出大致年代外，畫作本身並未提供其它資料。據查〈內務府活計檔〉，沈源在雍正朝已入宮，但供職「畫樣作」，專司畫樣或紋飾樣式的製作，稱不上宮廷畫家。乾隆登基後，於元年（1736）二月將沈源調往內廷畫畫處，始正式領銜「畫畫人」，自此之後，沈源方見正式的繪畫作品。沈源應與即位前之乾隆有特殊恩遇關係，不然甫登基的乾隆不會降旨升其為宮廷畫家，並約於同時，賞賜緞疋，殊榮可見。[29] 由此推測，沈源本《清明上河圖》的製作年代應為雍正朝，並與皇子弘曆密切相關。或因沈源本為底稿性質，登基後的乾隆皇帝未再閱目，後收入乾隆九年（1744）編纂完成之《石渠寶笈初編》中。

沈源本與《清院本清明上河圖》極為類似，構圖如出一轍，尺寸相近，連畫中人物的一舉一動都絲毫不差，而與羅福萇本《清明上河圖》頗見差距，二者關係應屬密切。清院本由多位畫家合作完成，始於雍正六年（1728），成於乾隆元年十二月。至於沈源本是否即為清院本的底稿，因未見直接證據，無法肯定。然而，如果沈源稿本為雍正時期所作，且經過即位前之乾隆皇帝審閱，與其極為相似的《清院本清明上河圖》或許也在弘曆的關注下製作。前引弘曆題仇英《清明上河圖》之古體詩，可見身為皇子時的乾隆已對城市圖像及帝京形象相當注意。更何況，雍正朝〈內務府活計檔〉全然不見清院本的記載，卻見於乾隆朝，畫家們更因畫作完成而受到乾隆賞賜。[30]

如果沈源本可代表雍正朝在弘曆關注下《清明上河圖》的面貌，清院本與沈源本之間的差異或許比相似更為重要，也可見出乾隆即位之初的新氣象。經過比對，稿本起頭處拜墓情景，於清院本全無，或許塚墓的出現雖然直指清明時節，卻非理想帝京形象，因此於定本時改換場景。更重要之處在於清院本入城後的建築園林，無論就建築規模或空間精緻度而言，均遠勝稿本。尤其是加上一西洋樓似的石造建築，更堪玩味（彩圖

5.4 清 陳枚等 《清院本清明上河圖》局部 1737年 卷 絹本設色 35.6 × 1152.8 公分 台北 國立故宮博物院

13：圖5.4），此種更動令人想起乾隆三年（1738）《清院畫十二月令圖》與雍正年間《雍正十二月行樂圖軸》的差別，二者雖極為雷同，但前者在建築空間上更見轉折，複雜度增加。[31] 由此可見，登基後的乾隆並未完全承接雍正朝所留下的畫風，清院本對於建築空間的更形講究，應如前言〈帝京篇〉般反映出乾隆皇帝的帝京形象。甫繼大位的乾隆想必對於帝京形象十分重視，清院本最後的完成應經過皇帝的認可，賞賜畫家的

舉動即為一證。

　　乾隆對於京城形象的重視另見其詞，曾自言臨御四十多年來，北京城中大小建築與設施莫不經過修整，甚至勝過歷代三都及兩京。[32]《清院本清明上河圖》中加入建築園林佳構，自然彰顯帝國都市的壯麗氣象。晚明若干《清明上河圖》一反北宋張擇端本，開始著重都市園林的描繪，讓人想起十六世紀以來以城市山林聞名的蘇州。[33] 然而晚明畫中園林的尺度大小與構造精美，均遠遜於清院本，彷彿是蘇州與一理想帝京的比較。至於西洋樓，據學者研究，在乾隆七年（1742）圓明園之西洋式大型建物起造之前，中國的洋式建築可能出現在北京與澳門。[34] 增添西洋樓於清院本中，一則顯示乾隆皇帝對於西洋建築的興趣起於早年，在圓明園大興土木前即已如此。再者，西洋式建築的出現，或許為了表現該畫所繪為北京城，以地景特徵鎖定京城。然而，如果不強調在地的感覺，非要實地實繪，乾隆緣於觀看西洋畫作而起意於圓明園，[35] 也可因為長期接觸西洋景觀，有意將其繪入具有帝京意象的《清院本清明上河圖》中。

　　《清院本清明上河圖》於畫作完結處的深宮瓊苑，水景處處，穿插奇妙的建築景觀，喚起圓明園的意象。圓明園與江南園林的關連十分清楚，時時可見江南水鄉之趣，楊柳堤岸，曲徑迴廊，益增嫵媚。[36] 畫中既有重建江南園林之皇家苑囿，也有西洋式建築，正是其包羅萬象「集大成」之一端。該圖在意象上的「集大成」尚有江南初春的春意盎然、蘇州園林般的深宅大院，另有來往頻繁的內河航運、街道上擁擠的人群、各式民俗、商業與娛樂活動等。代表官方的除了御苑庭園外，還有校場之武術騎射活動、城門關口之崗哨等（圖5.5）。

　　除了意象上的「集大成」外，此畫也是畫史意義上的「集大成」，因為它縮結以往城市圖中的各種景象，包括新綠江南、看戲群眾、城門崗哨、武術校閱，以及圍成一圈觀看雜技表演的觀眾等。[37] 以往分屬不同《清明上河圖》中的片段，如今集成清院本，更以精美嚴謹的畫風，在景物上增添理想帝京的華麗與美好，遠遠超過十七世紀民間版本，完成乾隆對於帝京的想像。例如，畫中綠色所調成的初春感覺遠比晚明版本更趨美好，有如卷首放風箏的人們，無憂無慮，永遠沈醉在春光和煦中。

　　《清院本清明上河圖》上乾隆七年的御題詩一語點破《清明上河圖》所能提供的「集大成」優勢，正是「城郭山林人物」，一應俱全。透過如此的「集大成」，方能展現帝國宏圖，其中甚至包括西洋的成分在內。

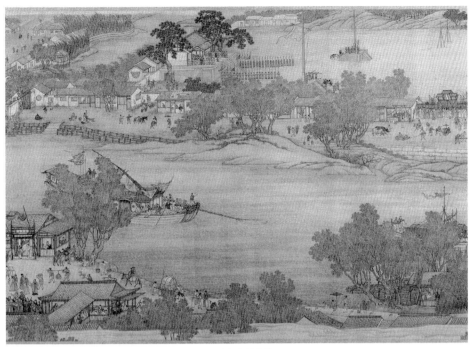

5.5 清 陳枚等 《清院本清明上河圖》局部 台北 國立故宮博物院

三、蘇州城市圖像：以《盛世滋生圖》爲中心

　　《清院本清明上河圖》代表乾隆對於「城市圖」作爲帝國象徵的興趣，該圖中城市歸屬的彈性，既可比附於北京城，又可轉換成一「集大成」的理想帝京。以此觀之，其它城市圖或也在政治權力的運作下各有發揮，彰顯帝國的不同面向。這些城市圖多半以確定的都市爲主題，地景與意識形態的關連遂成爲重要議題；在此脈絡下，乾隆二十四年（1759）九月，由徐揚繪製完成的《盛世滋生圖》值得討論。

　　該圖原名《盛世滋生》，見於〈內務府活計檔〉及畫後徐揚自題。根據〈內務府活計檔〉，乾隆二十一年（1756）十一月由皇帝下令徐揚繪製。後因收藏地遼寧省博物館認爲該名無甚意義，遂改爲《姑蘇繁華圖》，此一改名反而減低該圖原有的政治意涵與圖作中的政治操作，企圖凸顯圖作「忠實」描寫蘇州繁華市況的部分。[38] 事實上，《盛世滋生》之名政治意味十足，在有清一代，「盛世滋生」一詞屢屢出現於官制與方志類書籍中，用來表明在大清王朝的統治下，人口繁衍與生民興旺的狀況。康熙五十年將增加的人丁編造爲「盛世滋生冊」，明示「永不加賦」，即是此後大清政權不斷反覆徵引

的事件，既象徵王朝之興盛，也表示聖朝仁政下，對於人民的寬待。[39]

　　畫家徐揚顯然對於此一詞彙並不陌生，據其題於卷末的跋語，《盛世滋生圖》的目的，在於圖寫大清王朝「治化昌明，超軼三代，輻員之廣，生齒之繁，亙古未有」的盛世景況。至於蘇州為何入選成為象徵此一絕代盛況的城市，據題跋推測，一則與蘇州城池堅固、山川秀麗、商業繁榮有關，再則蘇州為東南一大都會，也是乾隆皇帝南巡的重點：畫家藉圖感激皇帝於十六年（1751）、二十二年（1757）二度臨幸蘇州的恩澤，並繪出蘇州因皇恩浩蕩方有的太平之象。

　　該圖由來自蘇州的徐揚繪成，可信度益增。徐揚，蘇州監生出身，乾隆十六年首次南巡時，因獻畫冊得以晉身宮廷，為皇帝作畫。同時入宮者，尚有以繼承正統畫風聞名的張宗蒼，二人一成為宮廷畫家，即享「一等畫畫人」的最優待遇，可見乾隆的重視。[40]徐揚入宮前的繪畫背景並不清楚，因其監生身分，顯見並非職業畫家出身。[41]另乾隆十三年（1748）《蘇州府志》收有徐揚所繪製的地圖，[42]此為徐揚入宮為畫家前，唯一與圖作繪製有關的線索，然非一般畫作。該版本的《蘇州府志》並未提及徐揚作為畫家的資料，道光四年（1824）的《蘇州府志》在〈藝術〉部分，收錄張宗蒼的生平資料，對於徐揚，卻隻字未提。[43]由上述資料或可判斷，徐揚在入宮前，確實未以繪畫著名。然其入宮後，頗受乾隆皇帝青睞，今存徐揚作品幾乎全有「臣」字款。[44]再據〈內務府活計檔〉記載，徐揚在宮內常蒙皇帝欽點作畫，各種畫科皆有，包括山水、人物、花草，畫幅尺寸也大小兼具，既有通景屏風，也有泥金扇面。[45]徐揚供奉畫院十八年後，乾隆親賜舉人，並官內閣中書，洵為難得之恩寵。[46]

　　就蘇州繪畫傳統而言，當地畫家自十六世紀後期開始，即以《清明上河圖》的製造名聞全國，對於城市圖的繪製並不陌生。[47]《清院本清明上河圖》的畫家中，孫祜、程志道即來自蘇州附近。吳地畫家的成就也為乾隆所悉，清院本御製詩嘗言「吳工聚碎金」，表明該畫為來自蘇州的畫家集體完成。[48]

　　《盛世滋生圖》為一長達12公尺的長卷，據徐揚自題，畫作「自靈巖山起，由木瀆鎮東行」，穿過橫山，橫渡石湖後，轉上方山，由太湖北岸獅子山、何山兩山之間進入姑蘇郡城，其後「自葑盤胥三門，出閶門外，轉山塘橋，至虎邱山」為止。這些提及的聚落、山川與城池等地點已經學者詳細介紹，[49]本文不再贅述，惟試論路線的選擇及若干景點的意義。

　　該圖所選地點起自蘇州城外西南方，行至石湖後轉向北方，到獅子山附近再折向東，由胥門進入蘇州城後，沿著城牆往北，後由閶門外往西北的虎丘山而去。此一行經

路線集中於蘇州西方，包括城外蘇州著名景點，也涵括蘇州城內外重要橋樑與商業繁榮的區域，兼富山水靈秀之趣與城市熙攘之樂。靈巖、石湖與虎丘久為著名景點，石湖上九孔的行春橋，虎丘山頂上的寺院，均出現於畫中。閶門位於蘇州城西北，為城內通往山塘、虎丘等地的要道，西北角也是蘇州城內最繁華的地區。以上所舉出的地點均歷史悠久，至遲到明代已是地方志豔稱之地。唯有胥門外的「萬年橋」，方是蘇州新盛之地。

「萬年橋」在畫中不僅雄偉壯觀，佔有相當篇幅，也是畫中眾多橋樑中出現題名的少數，甚至連橋頭石坊上的對聯也題寫清楚，「山塘橋」及「半塘橋」僅見名稱（彩圖14；圖5.6）。胥門外本無橋，來往全靠船舶接渡，傳說因為城外獅子山與該門對衝，若加上一橋，迎入煞氣，將危及蘇州城的發展。然而，商業繁盛之勢難以阻擋，遂於乾隆初年興建萬年橋以利交通，並於乾隆五年（1740）完成。該橋長32丈餘，計費超過一萬六百餘兩，橋成之日為蘇州大事，幾達萬眾歡騰。尤其是萬年橋石造，為蘇州唯一三拱而立橋

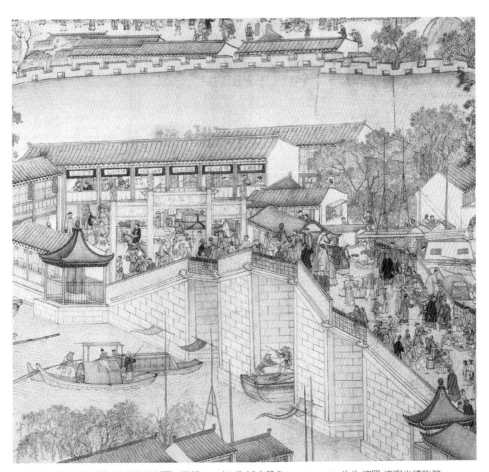

5.6 「萬年橋」清 徐揚《盛世滋生圖》局部 1759年 卷 紙本設色 36.5 × 1241 公分 瀋陽 遼寧省博物館

樑，船舶往來其下無礙，比閶門外的單拱石橋更引人注目，自然成為地方官重要政績，也是蘇州新景點。[50] 除此之外，虎丘雖然在前代已享大名，然山塘至虎丘一帶商業與市肆之盛，仍起於清代，盛清時候，更是蓬勃興旺，道光年間甚而有專書著作介紹此區域。[51]

上述若干地點也是康熙、乾隆二位皇帝南巡蘇州時的重點。雖然《盛世滋生圖》所繪與二位皇帝共十二次的南巡路徑並不相合，但靈巖、虎丘、石湖、獅山等風景名勝正是吸引皇帝駐足之地，而與虎丘路徑相連的閶門一帶，繁華市況更是居上位者所樂見。[52]

乾隆皇帝對於虎丘、石湖等地十分欣賞，留有詩文多首，分景敘述，可見印象深刻。例如，對於石湖，即有〈歌詠湖水〉、〈湖心亭〉與〈行春橋〉多首。[53] 再者，乾隆六次南巡時間皆為初春至初夏，也就是西曆2月至5、6月的時間，與康熙皇帝三次冬季行程大為不同。[54] 由此可見，乾隆對於暮春三月江南美景的喜好，《清院本清明上河圖》中的春天景象已如前述，而《盛世滋生圖》也是桃柳爭春、山水明秀，一片大地新春、欣欣向榮的景象。除此之外，該圖與乾隆詩文的符合尚有如水鄉田園等江南特殊景觀，而卷首高聳不見其頂的靈巖山，俯瞰太湖萬頃碧波，也是乾隆相關詩作中的景象。[55]

如前所述，自徐揚題跋看來，《盛世滋生圖》的緣起確實是乾隆南巡，在歷經乾隆十六年與二十二年二次南巡後，身為蘇州人的徐揚，以蘇州圖像的繪製感激皇恩廣披。該作與南巡的關係毋庸置疑，也成為乾隆南巡相關圖像資料中的第一筆。至於徐揚如何繪製出《盛世滋生圖》，尤其是學者經過考察後，確定該作所繪與蘇州地理位置十分吻合，並非臆測之作。[56] 徐揚身為蘇州人的事實，並無法保證其作品在地理景觀上的正確性，應有更多的討論。

據研究，乾隆南巡皆有畫家隨行，徐揚也曾多次參與。這些畫家在皇帝的命令與審閱下完成景物的描繪，想必符合聖意。[57] 如前所述，《盛世滋生圖》所繪與乾隆南巡的重點若合符節，徐揚對於皇帝的心意似乎十分清楚，作畫時必有依據，上意也充分展示在《盛世滋生圖》中。再者，自徐揚曾繪製蘇州地圖一事，可見其對當地地理形勢的熟習。

地圖與繪畫的交涉自古已有，遠者如唐代王維《輞川圖》或北宋李公麟《龍眠山莊圖》，除了以實際地點為繪畫對象外，畫中若干空間的畫法也與地圖接近。近者如明清之際，金陵畫家高岑曾受當地知府之請，繪製金陵四十景圖，刊刻於康熙年間的《江寧府志》中。高岑的畫作雖與一般山水冊頁相近，但畫中少數建築組群，仍見地圖式做法。[58]

徐揚入宮前所繪製的蘇州地圖，與傳統地圖做法相差不大，惟其中《吳縣疆域圖》的左上部分，以極高視點俯瞰角度，畫出群山在水面上往後延伸縮小的景象，略有西洋地圖之意。[59] 徐揚入宮後受命而製的《西域輿圖》，據記載，先由西洋人分批赴西

域實測，再由徐揚總合而成。[60] 由此看來，徐揚應該懂得西洋輿圖製作的方法。就其畫作《平定兩金川戰圖冊》觀之，畫中全景俯瞰的畫法、層層密實的山脈，以及斜視角度由近推遠的空間表現法，均見來自西洋的影響。[61] 此種將戰爭主題置於西洋式具有實體空間地景中的作法，在乾隆院畫中並不少見。[62] 即使去除地圖與統治權在象徵意義上的聯繫，乾隆朝的戰圖帶給隨戰爭而來的土地征服一種實地的感覺，取得視覺上的信賴與擁有感，一如乾隆統治西域後，隨即製作《西域輿圖》。

如前所述，徐揚入宮前的繪畫經歷不詳，但入宮後，蒙皇帝旨意所作的畫作，無論在題材、風格或尺幅上，均多見變化。若自今存作品觀之，其多樣化的繪畫長才，即使在強調多元多能的乾隆宮廷畫家中仍屬傑出。乾隆朝院畫家多人皆橫跨畫類之別，至少精通山水、人物、花鳥、界畫等畫科中的二項，如郎世寧、金廷標等，即使是詞臣畫家如鄒一桂、董邦達，亦是如此。徐揚既有中國傳統的山水畫風，也有如《平定兩金川戰圖》般深受西洋畫法影響的作品。就傳統畫風而言，可以如「正統派」模寫元四家山水，也時而應皇帝之意，畫張以韻致取勝的詩意圖，對職業畫風的掌握也不遑多讓。[63] 人物畫中仿貫休、吳彬之羅漢作品多張存世，花鳥畫更多元發展，水墨設色皆有。[64]

自乾隆朝〈內務府活計檔〉看來，皇帝時常指定院畫家作畫，各種形式皆有，也常點名風格不同的畫家合作，有理與否，尚難細究。[65] 皇帝的強力操控與任意指定，或許就是乾隆朝不同身分畫家兼擅各科的重要原因，徐揚繪製《乾隆南巡圖》即受皇帝之命，卻也顯示其無所不精的畫藝。徐揚獨力完成重要的《南巡圖》，可說是以一人之力，相抗於康熙時由王翬領軍弟子所作的《南巡圖》。王翬在正統畫史的地位相當崇高，列名四王之一，甚至連弟子楊晉等人也享有名聲。[66] 由此看來，徐揚在乾隆皇帝的心目中必定相當重要，然而其在乾隆二十九年（1764）後承擔繪製絹本《南巡圖》之大任，應與其前《盛世滋生圖》的成功有關，而該圖也是徐揚最早的城市圖，展示其畫技之多元。[67] 自徐揚自題看來，「臣執藝所有事也」之句正有此意，表明其才華足以獨力繪製像《盛世滋生圖》般的城市圖。

徐揚的繪畫長才在《盛世滋生圖》中有精彩的發揮，除了細節豐富外，長卷構圖最難之處在於轉接得宜，致使呈現虛實轉換但條理分明的景物變化，該圖在此功力益顯。尤其如《盛世滋生圖》般的城市圖，必須以鄉村、城市的對比彰顯各自的優點，既有農家田野之美，也有紅塵繁華之好，而蘇州固有的山水佳處更不可錯過。該圖對於各種景色，除了表達恰如其意的適切描寫外，也不忽略蘇州地景的特色，如獅子山的崢嶸向上、太湖的煙波浩蕩。全畫連接各景的關鍵在於源於西方的遠近透視法，採用多條長斜

線構圖，物象在此斜線上依序排列，逐漸縮小，退向遠方，直至飄渺不見。時而可見兩條相反方向斜線依勢而來，或右下左上，或右上左下，無論交會與否，中間的空間以橫豎直線構圖，景物羅列其間（圖5.7）。

雖然有些學者在比較王翬《康熙南巡圖》與徐揚《乾隆南巡圖》後，認為後者因為運用西洋法，反而使景物制式化，失去中國傳統畫法的人性化表現與趣味。[68] 雖然徐揚主筆的《南巡圖》確實在趣味化細節上不如王翬，而源自西洋透視法景物大小規格化的傾向也一如所言，但徐揚的畫法並非全無長處，其優點事實上顯而易見。例如，《盛世滋生圖》因西洋透視法之故，物象自大而小前縮的比例，遠大於中國傳統畫法，彷彿至遠處尚可見到微茫景物，景深超過中國傳統畫法。再者，斜向交錯的構圖線涵括更多的景物，視野廣闊，也不是傳統畫法所能比較。這些有如長鏡頭與廣角鏡的作用，為《盛世滋生圖》帶來兼具斜向伸入與橫向開展的視覺效果，確有所長。至於制式化風格的另一來源——工整且規格相似的建築，也有正面的效果。中國傳統對於界畫的評價一向以徒手為上，利用工具所畫出的制式線條難登士人品味，因此如《盛世滋生圖》般精謹的界畫風格，並不為藝術史家所喜。然而，此種風格所描繪出的屋舍、橋樑、城牆等建築頗有實體感，一磚一瓦真能佔據空間（圖5.8）。更何況，在西式遠近透視法之下，

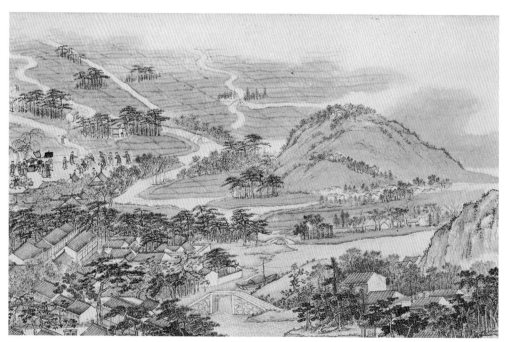

5.7 清 徐揚《盛世滋生圖》局部 瀋陽 遼寧省博物館

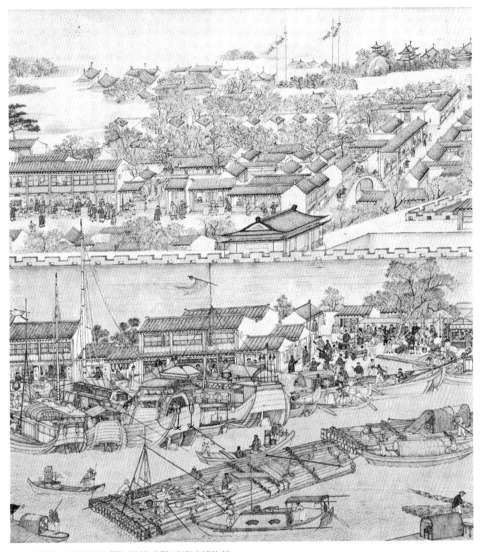

5.8 清 徐揚 《盛世滋生圖》局部 瀋陽 遼寧省博物館

此種方向、畫法相同的成排屋舍，帶來視覺上一致的效果，雖失去個別性，但全體看來，整潔堅固，彷彿連綿不盡，依序排列到天邊。

《盛世滋生圖》在中西畫法交會的運用下，塑造蘇州正面美好的形象。以西洋畫法而言，交錯延展的斜向構圖呈現廣闊無垠的大地，其間的各個空間，穿插繪入豐富多元的景物。《盛世滋生圖》上呈乾隆，皇帝自然是唯一的觀者，在此一帝王觀者俯瞰角度的注視下，畫中運用中國傳統繪畫少見的高視點，畫出秩序感強烈的城市與延伸遙遠的江山。

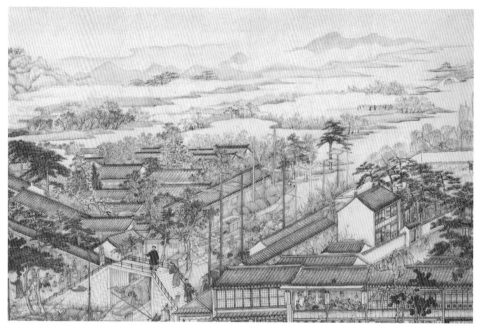

5.9　清　徐揚　《盛世滋生圖》局部　瀋陽　遼寧省博物館

　　另一方面，中國傳統畫法也有其長處。卷首驟然聳立、不見其頂的靈巖山，貼面而至，充塞整個畫面，在四周太湖煙波與平疇田野的對照下，呈現戲劇化效果。此種做法自北宋以來即是長卷山水畫的奇招之一，此處用之，推高靈巖山，彷彿蘇州也有雄偉山水，更映襯出周圍湖水與郊野的廣漠無涯。除此之外，無論是煙雲掩映下的天際地平線，或者一抹橫雲遮蔽下層層景物的隱現，皆是傳統畫法中常見的表現手法（圖5.9）。再者，蘇州畫壇自十六世紀初期以來，對於蘇州地景的描繪，即以太湖或石湖為主，畫出江南水鄉優美抒情的景色。《盛世滋生圖》中湖景的描寫也具有如此意趣，如湖面上揚帆出發的船舶，以及交錯延伸至天際的湖水與陸地。

　　《盛世滋生圖》景物的多元與變化一如《清院本清明上河圖》，雖然在視覺效果上，前者更為戲劇化，城鄉與水陸的對照清晰而深刻。更重要的差異或許在於後者描繪出理想的帝京，普遍性重於特殊性，而《盛世滋生圖》則以東南重要都會蘇州為對象，針對特殊的地景，畫出帝國統治下地方城市的太平盛況。二者合觀，可見不同的城市圖像承載不同的象徵意義，中央、地方共同營造出帝國既普遍又特殊的政治形象。

四、蘇州的新形象與特殊地景的建構：《盛世滋生圖》與《南巡盛典》

　　《盛世滋生圖》完成後，一直深藏宮中，民國初年由溥儀攜出後帶至滿洲國，因此今日歸屬於遼寧省博物館。[69] 盛清宮廷繪畫中的長卷畫許多具有記錄性質，描繪帝王的各式活動，這些作品由於無法懸掛展示，自完成後即藏於宮中，僅供皇帝或皇帝身邊少數文化顧問觀看。[70] 這些作品所能影響到的人，除了當時題寫詩文的高層官員外，也著眼於歷史評價，後代子孫如我們就藉此瞭解乾隆與乾隆朝。除此之外，這些收藏於宮廷內的繪畫作品仍在當世有所作用，並非束之高閣，今日因滿清傾覆方有能見度與影響力。檢索十八世紀各種關於蘇州的圖像，可見《盛世滋生圖》對於蘇州形象的塑造並非孤例，尤其是對於若干地景的描繪，無論是描寫地點或角度均呈現一致性。

　　先就擁有長遠歷史的地景論之，自十六世紀初期以來，描繪蘇州地景就是吳派畫家重要的主題，一直延續到明末。以石湖為例，文徵明的《石湖清勝圖》為今存最早關於該地區的畫作（圖5.10）。畫中往後迤邐延伸的坡腳，高挺秀氣的樹木，遠方行將沒入天水之際的沙洲，在石湖水域的映照下，呈現優雅清麗的特質；[71] 自此至晚明也成為蘇州當地畫家描寫蘇州的模式，彷彿能代表蘇州的就是此種抒情悠遠的景色，別有味道。[72] 文徵明的石湖著重在山水風光，並未描寫特徵清楚的九孔「行春橋」，當然文人畫不擅形似、不落俗套是文徵明捨棄具體橋樑地標的重要原因。行春橋出現在晚明侯懋功的《山水圖軸》、張宏的《蘇臺十二景圖冊》中，但文徵明式的坡腳、沙洲與山色仍是基調，捕捉到的蘇州意象與《盛世滋生圖》大為不同。[73]

5.10 明 文徵明 《石湖清勝》 1532年 卷 紙本設色 23.3 × 67.2公分 上海博物館

《盛世滋生圖》中的石湖部分，並未依循明代中期以來對於蘇州的抒情式感懷，在同是蘇州人的徐揚手中，石湖值得強調的不只是好山好水，更是地標式的行春橋（圖5.11）。該橋在畫中宛如玉帶般連接前景村落與遠景上方山，堅固綿長，十分顯眼。此一描寫角度在《南巡盛典》的名勝圖示中也可見到，分屬「石湖」與「上方山」的二張木刻版畫若連接起來，幾乎與《盛世滋生圖》無所差別（圖5.12）。[74]

再就虎丘言之，該地也是明代中期蘇州地景繪畫流行後常見的描寫對象，山上的佛塔、佛寺垂吊而下的汲水桶，以及沿山而建的階梯等，皆是常見之景。[75] 例如，錢穀《虎丘前山圖軸》、劉原起《虎丘歸棹圖軸》、張宏《蘇臺十二景圖冊》等作品，或多或少皆如此描寫虎丘山。[76]《盛世滋生圖》所包括的虎丘地標元素不脫此一基調，然而前述三圖皆自近景描寫，山勢的宏偉難以見出，《盛世滋生》則自遠處隔水觀之，虎丘山出現少見的高度感，《南巡盛典》中的「虎丘」與此相當接近（圖5.13、5.14）。[77]

《盛世滋生圖》對於石湖與虎丘的描寫皆以地景的建構為尚，一則是畫出地標式的景物，再則利用取景的角度，呈現一令人印象深刻的「地標式」構圖，使觀者一望即之，有如今日旅遊照片，取景必選適合入鏡且地景分明者。石湖一段藉著九孔曲橋與上方山的佛塔，突出石湖的地景特色，而且選取了呈現行春橋最好的入畫角度。此種描繪方式與蘇州繪畫傳統較無關連，可說是新的嘗試，也製造新的地景。虎丘一景雖然與晚明畫作有所關連，但是因為拉長觀者與虎丘之間的距離，出現虎丘山完整的形象，同樣具有視覺吸引的效果，彷彿為一標記，烙下鮮明的意象。

此種建構蘇州地標的企圖與框架蘇州地景的效果出現在《南巡盛典》中，實發人深省，該部書由兩江總督高晉於乾隆三十一年（1766）發起，意圖將乾隆前四次南巡所經過江蘇之地點與進行活動一一錄下，纂輯期間，曾上詢乾隆之意向。乾隆認為既然已經編纂完成，遂接受該書，但唯恐直隸、山東等地群起效法，徒增困擾，因此仍命高晉主持，統合二地，後又加上浙江，並由乾隆寵信的大臣傅恆校閱，於三十六年（1771）成書。該書完整蒐集乾隆前四次南巡相關資料，涉及南巡所經路線與地點之處，並以圖配文。[78]

高晉出身鑲黃旗，以督導水利著稱於世。[79]《南巡盛典》中江蘇部分之圖作，由高晉先行統籌完成，來源不清楚，雖有一說畫家為上官周，然不可信。[80] 若證諸《南巡盛典》卷首所錄來往公文，直隸、山東與浙江等地本存有南巡資料，其中也有圖作，後經乾隆指示匯集一書後，再補上若干缺圖。這些圖作或許多半是路程圖與行宮圖，必須先上呈乾隆，由其定奪行進路線與駐蹕環境，《南巡盛典》中即見這些類似於地圖的插圖，但也有少數的名山古蹟圖。[81]

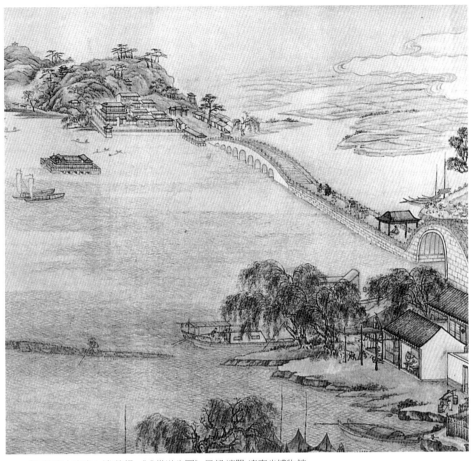

5.11 「石湖與上方山」 清 徐揚 《盛世滋生圖》局部 瀋陽 遼寧省博物館

5.12 「石湖與上方山」 出自《南巡盛典》

5.13 「虎丘」 清 徐揚 《盛世滋生圖》局部 潘陽 遼寧省博物館

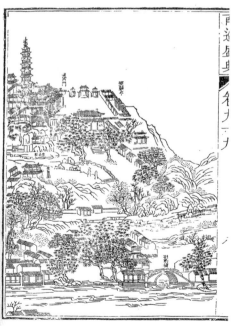

5.14 「虎丘」 出自《南巡盛典》

　　由以上《盛世滋生圖》與《南巡盛典》的討論可知，「乾隆南巡」一事產生許多圖稿，不管是地圖或山水畫，這些圖稿或許部分成為《盛世滋生圖》與《南巡盛典》插圖的依據。今存不同來源的圖作也可證明當時江南確實流傳著與南巡相關的視覺資料，對於蘇州若干地景的描繪，取角一致，細節也吻合。

　　其一是《南巡名勝圖》冊頁，該套冊頁包含四十景，皆是乾隆南巡經過之景與行宮，自長江中的金、焦山，到南京有名的報恩寺、雨花臺等，其中包括蘇州地景。該套冊頁所繪地點多與《南巡盛典》相符，但景物僅見四幅相關，其中包括《虎丘山圖》一景極為相似（圖5.15）。該套冊頁以青綠風格為主，尚稱精緻，惜製作經過不詳。[82] 其二是《江南名勝圖說》版畫，以南京地景為主，共二十幅，其中十七幅與《南巡盛典》中同名地點圖作非常類似。此套版畫也與前述《南巡名勝圖》中若干景點相當接近，尤其是《清涼山》與《後湖》等景，應出自同一來源。此一版畫品質也屬中上，學者將之歸於民間製作的地理方志圖。[83] 第三，道光年間《蘇州府志》收錄若干版刻畫作，描繪蘇州地景，其中五景與《南巡盛典》中的同名景物如出一轍，包括《獅子林》、《虎

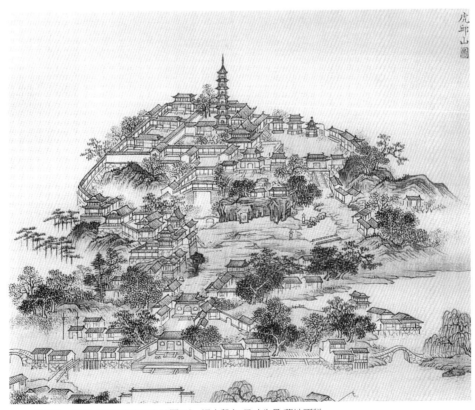

5.15 「虎丘」出自《清高宗南巡名勝圖冊》絹本設色 尺寸失量 藏地不詳

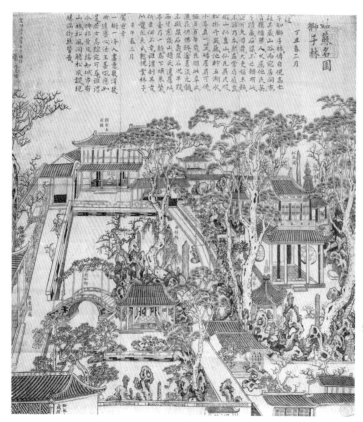

5.16 清 《姑蘇名園獅子林》 蘇州版畫
紙本 木版 64.8 × 56.8 公分
日本 國立國會圖書館
引自《「中国の洋風画」展——
明末から清時代の繪画・版画・
插画本》頁378

5.17 「獅子林」 出自《南巡盛典》

丘山》與《石湖全圖》，後二者也與前述《盛世滋生圖》的同名地景在構圖取景上相當類似。[84] 第四，十八世紀蘇州商業作坊所生產的單幅版畫中，有二幅《獅子林圖》，與《南巡盛典》中的同名圖作，雖在描寫「獅子林」庭園內部建築等細節上有所出入，但基本構圖相似（圖5.16、5.17）。[85]

由此可知，乾隆南巡所經過的地景應留有畫稿，因為不同來源的圖作徵引同一構圖角度與地標描寫。這些圖像想必流傳廣播，對於蘇州當地的地景描繪產生重大的影響。由《獅子林》一圖更可彰顯「乾隆南巡」一事重新塑造蘇州地景，亦即是，政治權力介入蘇州地景的描繪，並形構新的景觀。「獅子林」位於蘇州城內東北隅，歷史久遠，因萬竿成林，且怪石堆疊如獅子狀，遂得名。此園在乾隆南巡前早已荒煙蔓草，勝景不再，幸得南巡之利，得以恢復舊觀。[86] 乾隆之所以屢次臨幸該園，乃因一張傳為元末高士畫家倪瓚所作之《獅子林圖》。該圖收藏於清宮中，乾隆十分喜好，避暑山莊與圓明園皆有景致模仿「獅子林」。乾隆第三次南巡時，甚至手摹該畫，收藏於「獅子林」中，其後再次巡幸時，隨身攜帶倪瓚畫作，二圖對照。[87] 傳倪瓚之作今日尚存，其上有多首乾隆題詩，畫作主要描寫該園中最有名的竹林與疊石，建築物僅見簡陋房舍數椽（圖5.18）。「獅子林」雖因乾隆南巡而重新受到重視，然而，即使乾隆詩中對於倪瓚之作大為傾倒，但《南巡盛典》中的《獅子林》，卻另創新境，與倪瓚作品殊不相關，反將重點由竹木疊石轉成建築組群。其中二棟建築分別標上「御詩樓」與「御碑亭」等榜題，標示皇帝留下的跡象。蘇州單幅版畫中的《獅子林》，雖未見「御詩樓」，但「御書廳」即為「御碑亭」，更標示「御坐」，也就是皇帝坐椅。版畫上方刻有乾隆第二、

5.18 （傳）元 倪瓚 《獅子林》卷 紙本水墨 尺寸失量 藏地不詳

三次南巡為「獅子林」所題之詩，處處彰顯皇帝在圖像中的位置。

　　皇帝的旨意與痕跡雖然在《南巡盛典》中歷歷可見，但地方政府也參與其中，尤其是蘇州的部分，先由高晉主持完成，該書可說代表地方政府與中央朝廷經過協調後的成果。如此看來，地方政府對於中央朝廷所建構的蘇州地景並非全然不知，二者之間的交流互動顯而易見；地方政府竭力收集與南巡相關的圖像，彙整出符合皇帝意願的地景，再經過皇帝寫序等背書行為，形成一循環，並且與蘇州民間版畫中的蘇州地景互相吻合，皇帝的印記遂深入民心。

　　《南巡盛典》完成後，首要觀者當然是乾隆皇帝，尤其此書插圖彷彿照片集，收錄乾隆南巡所有值得皇帝記憶的景象，包括駐蹕、遊覽、觀看與巡視之地。其後，道光年間《蘇州府志》採取其中若干圖景，該書前九卷更是南巡相關資料，包括「巡幸」與「宸翰」。前者記錄南巡路線，後者記載皇帝題詩與匾額等，乾隆的手跡確實出現在蘇州的地景上，一如在「獅子林」園林中留下的碑石。同光年間的《蘇州府志》，也以《南巡盛典》為卷首〈巡幸〉篇章的基礎文獻，之後才有傳統地方志書寫中的〈星野〉、〈疆域〉與〈風俗〉等「天地人」分類。由此可見，「南巡」一事成為蘇州地方志中首要的部分，彷彿皇帝的巡行啟動了蘇州的地方歷史。透過《南巡盛典》與蘇州方志這些歷史記述，「南巡」成為中央朝廷與蘇州地方共同的光榮，也是後人評價乾隆朝的根據，更是蘇州地方歷史記憶中難以抹滅的一章。

五、蘇州的新形象與特殊地景的建構：《盛世滋生圖》 與蘇州年畫

　　前言蘇州地景無論是石湖、虎丘或「獅子林」，皆有長遠歷史傳統，且富山水之勝，即使如人工庭園，也講究自然元素。然而，《盛世滋生圖》中所出現的蘇州地標，城市建設更為重要，尤以閶門與萬年橋最為突出。就後者而言，更無歷史傳統可稱述。歷來「清明」圖系雖有城門與城牆，但顯眼度不及，且是城內城外實際的分界，自體的形象並不重要。另外，張宏《蘇臺十二景圖冊》中有《胥江晚渡》一景，雖然畫出胥門附近的城牆，但重點在於橫江而渡的一葉小舟；[88] 約略同時的蘇州畫家袁尚統有一題名為《曉關舟擠》的畫作，畫中也見到閶門與北寺塔，但未出現「閶門」之名，而且全畫

強調的是清晨時分，小販們撐舟擠進閶門水門的情景，皆未框架出城門的「地標性」，所選取的也不是呈現城門最清楚的角度（圖5.19）。以此觀之，《盛世滋生圖》中城池連綿，城門相望，城垛與磚瓦之跡分明，除了界限規劃之意外，更因選取角度的鮮明與形式描寫的仔細，形成特殊的地景，也就是「地標」意味十足。此一地標的特殊性，不在自然風光的山明水秀，而在於人造物的高壯與穩固，更是官府驕傲的政績，以此彰顯政治的清明。以城門與城牆代表蘇州，尚見於十八世紀蘇州桃花塢生產的木刻版畫。

除了前已提及之《獅子林》，今日流傳於日本有多張蘇州單幅版畫與城市圖像有關。其中一張出現以閶門為中心的蘇州西北角，包括城池、橋樑與街道，傳稱為《姑蘇閶門圖》（彩圖15；圖5.20）。該作呈現蘇州城門的角度與《盛世滋生圖》類似，皆自右方往左，單拱橋下也正有船隻經過。上方題詩三首，一則歌詠閶門一帶萬商雲集的繁榮市況，再則描繪同一地段畫舫煙柳的綺麗流風，皆是閶門附近有名景況。[89] 然而，最重要的是最後一首詩，有言「不異當年宋汴京，吳中名勝冠瀛寰，金城永固民安堵，物阜時康頌太平」。其中有二點值得注意，一是將閶門所代表的蘇州城池當作地方名勝，其二是城池轉換成地景後，連接至太平盛世。

同樣收藏於日本而題名《三百六十行》的單幅版畫，畫面左上角出現城樓與甕城，雖未見閶門之名，比對之後，應為閶門無疑（彩圖16；圖5.21）。上述《姑蘇閶門圖》題詩首句即提到閶門，圖文合觀，明顯是以該城門為描寫對象。《三百六十行》雖描繪同一地區，卻藉以彰顯蘇州城內外繁榮的生業狀況，閶門似乎成為一個象徵，在城池街道的景象中，承載蘇州蓬勃發展的各行各業，以及與之緊密相關的商業盛況。「三百六十行」為「三十六行」的誇張說法，也就是各種行業的統稱，據說起於晚明。[90] 此種以城池橋樑或亭臺樓閣為框架，裝載不同主題的單幅版畫尚有多例。例如，《茉莉花歌》或《全本西廂記》多種木刻版畫，皆運用各式建築物為框架，結構出單景或多景故事。[91] 當時如此重視城池橋樑或亭臺樓閣建築之景，並用以烘托主題，實是新的嘗試。

在明代中晚期，代表蘇州的地景是太湖流域，無論繪畫作品或《海內奇觀》等版畫，皆描寫太湖湖水與周邊的遊覽勝地。畫作中迤邐往後的層層坡腳或浩蕩無際的煙水微波，全然根植於蘇州文人文化中的抒情傳統。版畫中的地景如虎丘、太湖等，也具有悠遠的文化傳統。[92] 然而，在乾隆統治下，蘇州出現新的地景，尤其是城市建設；萬年橋以新造之故，成為乾隆朝地方政府重要的政績，也形成最新、最顯著的地標。

《盛世滋生圖》對於萬年橋的強調顯而易見，不但講究細節，所佔篇幅可觀，以直向正面畫出橋上牌樓與題名，再自左往右畫出側面的三折拱橋，為了彰顯拱橋下行船之

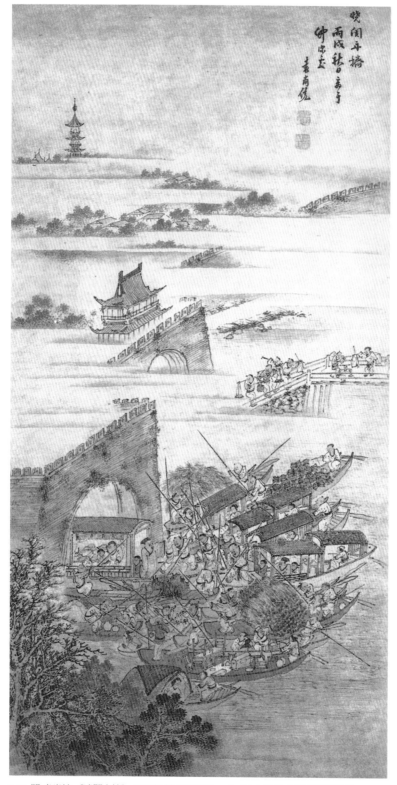

5.19 明 袁尚統 《曉關舟擠》 1646年 軸 紙本設色 114.5 × 60公分 北京 故宮博物院

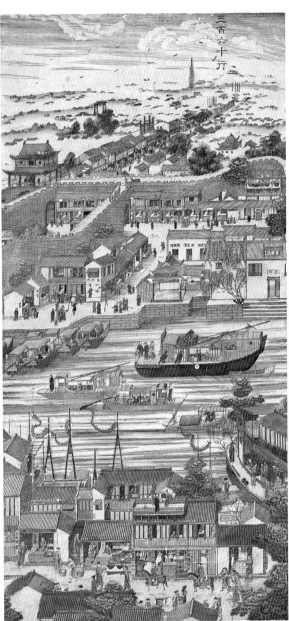

5.20　清《姑蘇閶門圖》蘇州版畫
　　　紙本 木版筆彩
　　　108.6 × 55.9 公分
　　　廣島 海の見える杜美術館
　　　引自《「中国の洋風画」展——
　　　明末から清時代の繪画・版画・插画本》頁389

5.21　清《三百六十行》蘇州版畫
　　　紙本 木版筆彩
　　　108.6 × 55.6 公分
　　　廣島 海の見える杜美術館
　　　引自《「中国の洋風画」展——
　　　明末から清時代の繪画・版画・插画本》頁388

便,也畫出正通過橋下的船隻。另外,徐揚繪於乾隆三十一年(1766)的《南巡圖》第六卷蘇州部分,也出現顯眼的胥門與萬年橋。該作描繪的行經路線與《盛世滋生圖》不同,卷首起於虎丘,先經過閶門,再到胥門,最後止於織造官廨,也是乾隆當晚駐蹕之地。[93] 即使兩卷畫作的行進路線不同,胥門與萬年橋的相對位置相反,但該橋入畫的角度與建築形式卻極為雷同。[94] 徐揚在二張具有強烈政治意味的宮廷畫中,塑造出統一的「萬年橋」形象。

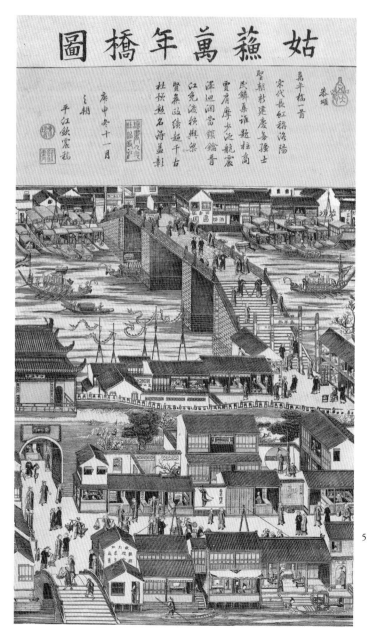

5.22 清 《姑蘇萬年橋圖》 蘇州版畫
紙本 木版筆彩
66.6 × 53.8 公分
神戶市立博物館
引自《「中國の洋風画」展——
明末から清時代の繪画・版画・
插画本》頁54

5.23 「閶門」清 徐揚《盛世滋生圖》局部 瀋陽 遼寧省博物館

　　「萬年橋」此一前朝所無的地景，在蘇州單幅版畫中出現的次數比「閶門」更高，今存約有四張。[95] 雖然這四張版畫中的胥門出現於萬年橋下方，可見其描繪的方向與《盛世滋生圖》相反，萬年橋自前往後，應是自城內所在的東方往城外西方而去，但重要的是，其中二張取景的角度與《盛世滋生圖》甚為類似，拱橋下屢見船隻通過，而城牆的連亙貫通與城內外店鋪的排列也有相似之處（圖5.22）。再者，《盛世滋生圖》中閶門右側有一女子懸空踩繩，表演特技（圖5.23）；此一母題亦出現於「萬年橋」的版畫中，雖然移往胥門附近（見圖5.22）。據《清嘉錄》的記載，蘇州新年時節，雜耍諸戲匯聚，其中有「走索」者，或即畫中之景。[96]

　　上述四張版畫中，有三張可見題詩，清楚指出「萬年橋」作為蘇州地景的重要性與其政治意涵；其中二張根據題名即可見到該橋確實被視為蘇州新的地景，分別為《姑蘇萬年橋圖》與《蘇州景‧新造萬年橋》。前者的題詩尤其重要，茲錄如下：

　　宋代長虹稱洛陽，聖朝新建慶無疆，士民鱗集誰題柱，商賈肩摩少泛航。
　　震澤洄瀾當鎖鑰，胥江免渡賴輿樑，賢侯政績超千古，杜預勳名得益彰。

此詩以蘇州新造橋樑歌頌地方官賢政，並將之提昇到朝政高度，在此一類比下，大清王朝與萬年橋均歲歲年年萬壽無疆。無怪乎《蘇州景‧新造萬年橋》版畫上有句「野老欣瞻倩杖扶」，形容四鄉民眾爭先恐後、載欣載扶前往觀賞新造萬年橋，蘇州新的地景與地標。

上引單幅版畫皆收藏於日本，在缺乏直接文字記錄與確定年代作品的狀況下，對其產地、用途與年代均須考察研究。言其蘇州版畫，其一是因為這批作品所繪地景以蘇州為主，計有閶門、胥門、萬年橋、山塘、虎丘與獅子林等。在某些版畫上，尚可見到「桃花塢」、「桃塢」等字樣，甚且明言作坊或發行者名號。[97] 再者，桃花塢版畫的歷史也是參考的原因。入清之後，蘇州商業與文化的發展逐漸超過南京，並且成為中國版刻事業的重鎮。其中桃花塢等地的版畫，因雕工細緻、套色多重，堪稱清代版畫之翹首。該地版畫生產的歷史長達二百年，約自十七世紀延續至太平天國亂後逐漸消沉。[98] 至於這批單幅版畫的用途，在徵引歷來版畫的形制後，推斷應為年畫，蘇州桃花塢所產亦以單幅年畫為主。今存最早的這類作品可見西夏黑水城出土的二張單幅版畫，分別是《四美人圖》與《義勇武安王位》（即關羽），金代平陽府製作。[99]

上引蘇州年畫的年代殊難斷定，木刻版畫生產製造的特性為原因之一。今存木刻單幅版畫的印刷年代，不一定等於版刻年代，如果該版畫漫漶不清，可能為多次印刷後損及原版的結果，想必並非當時製作。版畫上題記的年代雖然有所助益，但是否代表版刻年代也不無疑問。例如，《獅子林》版畫上有乾隆第二、三次南巡所留下之題詩，並非代表版刻年代，而且若干圖作上出現文徵明、唐寅與陳淳等蘇州名人題詩，年代既屬前代，詩作或屬偽託。[100] 縱使如此，在爬梳各種資料與衡量各式狀況後，《姑蘇萬年橋圖》等蘇州版畫或可訂為十八世紀前中期的製作。

以「萬年橋」為主題的年畫，其製作年代應晚於乾隆五年。再者，蘇州「城市圖」類年畫上若干題記的年代，雖僅寫明干支，也大致符合乾隆統治初期。[101] 然而，推斷蘇州「城市圖」類年畫的製作年代，最重要的證據恐非版畫上的題年，而是日本輸入中國版畫的相關文獻。據日本長崎唐船往來記錄，十八世紀初年的《唐蠻貨物帳》即見輸入中國「板木繪」的記錄。[102] 其後的記載，可見日本學者永積洋子翻譯荷蘭人所留下的唐船輸入記錄，據該記錄，日本自1754年開始，大量輸入中國版畫，直至十八、十九世紀之交為止。其中1760年代十年左右便輸入接近六萬件版畫，數量之大，可見其重要性。這些版畫的計量單位有枚、卷與箱之別，但多數為枚，應是單張計算的單幅版畫，渡船來源分別為江蘇南京、浙江寧波與浙江乍浦，後者尤其重要。[103] 乍浦屬於嘉

興府平湖縣，與寧波分位於杭州灣北南，隸屬浙海關，自雍正末年起即為日清貿易的主要港口。[104] 十八世紀的中國，除了蘇州桃花塢外，天津楊柳青也以生產年畫著名，但若以日清貿易港口觀之，乍浦十分接近蘇州，而這些在五十年間總數應達10萬件以上的輸日版畫，想必以蘇州版畫為主。更何況，在長崎從事日清貿易的中國人，以蘇州為多，舶載貨物中，蘇州出產也多。[105]

蘇州「城市圖」類年畫在傳入日本後，自十八世紀中期開始，對於日本繪畫與版畫產生影響，由此亦可推論這些年畫的版刻年代。當時日本畫壇出現一類具有遠近透視法，並強調深入空間的作品，稱之為「浮繪」。與之相關的尚見「眼鏡繪」，此類作品透過直視或反射式鏡片觀之，景深更勝肉眼，呈現三度空間的幻覺效果。[106] 日本「浮繪」、「眼鏡繪」與蘇州城市或樓閣版畫的關係十分清楚，尤其是題名為《姑蘇萬年橋》的眼鏡繪作品，出現三拱橋樑與其下行舟，河岸邊飛舞的彩旗與成排的商店也與蘇州版畫中同名作品極為相近（彩圖17；圖5.24）。該作品中的漢字全為反寫，包括「姑蘇萬年橋」的題名，若透過光學鏡片觀看，該作倒反過來，不但在漢字書寫上方為正

5.24　清　《姑蘇萬年橋圖》　18世紀中葉　紙本　木版筆彩　20.9 × 27 公分　神戶市立博物館
　　　引自《異国絵の冒険》頁52

確，而「萬年橋」的描寫角度與《盛世滋生圖》或蘇州年畫也顯示一致性。另見數幅稱為「明州津」的作品，雖未見「萬年橋」名稱，但就圖作中三拱石橋的特質看來，應該也來自蘇州版畫。[107]

由蘇州年畫對於日本繪畫、版畫的影響，可見在當時的日本，這些版畫應有其社會能見度。日本學者認為蘇州版畫非日本庶民所能消費，應是大名、畫家、富商或好事家等階層的藏品，並舉出多位著名的書畫骨董收藏家皆收購蘇州版畫。[108] 但若專用於上層階級，恐怕也不符合蘇州版畫大量輸日的狀況。據前引永積洋子所編之長崎唐船輸入記錄看來，中國版畫確有其訂購者，如將軍、奉行等，但仍佔少數，絕大多數的中國版畫應如其它「唐物」般，透過標售等過程，由得標之日本商人販售至日本各地。[109]

現存於日本的蘇州版畫，計有多種，山水、人物與城池樓閣皆有，風格各異，西洋畫法的運用不一。然而，「城池樓閣」類別的版畫對於建築空間的興趣相當一致，也因為受到西洋銅版畫的影響，運用平行排列細線表現陰影立體，而描繪建築物、山勢、田地或船隻所用的透視法，更是該批作品自成一類的基本原因。[110] 至於這批作品為何不存於中國，僅見於日本，推測因為年畫的節令性質，依時更換，中國已無，卻因銷往日本後，被視為收藏品而留下。[111]

今存日本的蘇州版畫中，多幅可見「仿泰西筆意」等類似題記。[112] 再據記載，蘇州人在十八世紀已逐漸掌握西洋繪製空間深度的做法，在影戲上常見宮殿故事圖，版畫亦然。[113] 蘇州工匠對於西洋技術的嫻熟，除了遠近透視與陰影法外，尚見各式鏡片、自鳴鐘錶與水龍的製造。眼鏡自晚明傳入中國後，價錢昂貴，非常人所能消費，入清之後，蘇、杭等地首先學會製造鏡片，大量生產，甚至遠銷日本。[114] 道光四年的《蘇州府志》將眼鏡列為蘇州地方特產，與箋紙、兔毫筆等同屬器用類。[115] 蘇州既然生產個人日常生活用的眼鏡，對於其它種類鏡片的製造也能勝任。據研究，清代初年蘇州匠人孫運球能製造七十多種鏡片，曾住過蘇州的李漁在短篇小說中，也曾提及望遠鏡與顯微鏡。[116] 自鳴鐘錶自清初由西洋傳入中國後，十八世紀已是士大夫階層通用之物，據十九世紀初期的記載，蘇州工匠已經學會製造技術。[117] 最後，蘇州取西洋法製造水龍，供城市滅火之用，乾隆十一年（1746），知府傅椿令城內外齊備之。[118]

十八世紀蘇州人對於西洋若干技術的學習與掌握，顯然超前於日本。當其時，除了蘇州版畫描繪樓閣城池等建築所用的透視與陰影法傳入日本，據前引永積洋子所編之唐船輸入記錄，中國運往日本而與西洋技術有關的物品，尚見各式鏡片（眼鏡、望遠鏡等）與鐘錶等計時器具。鏡片與鐘錶為大量舶載物，另見少數「遠近畫」銷往日本的記

錄，應是具有透視法的繪畫作品。[119] 日本「鎖國」時期，以長崎為中心，與中國、荷蘭貿易，許多西洋事物遂自荷蘭輸入，但若干物品與技術，例如眼鏡及西洋透視法，中國輸入品仍有其地位。[120]

蘇州版畫除了輸往日本外，是否也運銷他國，而中國本地的購買者與行銷區域又是如何？關於這些問題或許未有證據確鑿的答案，但若干解答，仍有助於瞭解當時的產銷與使用狀況。蘇州年畫的行銷範圍難以確定，然自南通、揚州、安徽、湖南等地學習的狀況看來，稱雄於長江沿岸殆無懷疑。[121] 又據田野調查，清末時蘇州年畫甚至遠銷至山西，中國周邊除了日本外的其它區域或也在範圍內。[122]

至於蘇州年畫的使用階層，《吳郡歲華紀麗》等書有相當有趣的記載。據說蘇州新年時節，城鄉民眾齊集城中圓妙觀，撚香禮佛，競觀雜戲。販賣設色版刻畫片的小販，圍聚於圓妙觀的三清殿，鄉人爭購。[123]「鄉人」云云，應為一般民眾，並非士大夫階層。尤其是某些年畫的主題與流行於蘇州的地方歌謠類似，如「三百六十行」或山塘等蘇州景致，[124] 可見企圖吸引的購買者應是四鄉民眾。《茉莉花歌》年畫中的歌詞以十二首為數，起首重複，詞意淺白，並帶有情色成分，皆是民間歌謠常見的內容與組合形式。[125]

由上述的討論可知，不同來源的圖像共同塑造「萬年橋」成為蘇州新的地景，而且此一地景的政治意義昭然若揭。就《盛世滋生圖》與《南巡圖》而言，透過三拱石造橋樑的圖像，再加上整齊堅固的城池與街道，蘇州成為帝國統治下被編制入列的地點，亦即是，蘇州作為一個地方，被大清政權重新解釋，而蘇州的形象自此改觀，不再是太湖流域的山光水色或人文色彩，而是商業繁榮與建設完善，這也是帝國眼中太平盛世的象徵。《盛世滋生圖》等宮廷繪畫對於蘇州地景的詮釋，也見於商業作坊生產販賣的蘇州年畫，隨著這些年畫的行銷，蘇州新的地景與形象更廣佈於民間社會，甚且及於江戶日本。購買者在消費蘇州年畫時，也被帝國的政治權力涵化，或許認為能夠代表蘇州形象者就是如「閶門」或「萬年橋」等新地景。

蘇州年畫與盛清宮廷繪畫的關係，除了地景塑造與西洋畫法外，蘇州山水年畫與盛清宮廷繪畫的關係亦經學者指出，於此不再贅述。[126] 此處再說明徐揚《京師生春詩意圖》的設計與蘇州年畫類似之處，其中涉及前已提出之特色，也就是以樓閣城池等建築，烘托畫作主題的做法。《京師生春詩意圖》完成於乾隆三十二年，將乾隆皇帝所作二十首詩的詩文與描寫內容，以鑲嵌的方式置於北京皇城的空間中（圖5.25）。此種做法在傳統繪畫中難以見到，將空間分割成不同故事進行的場景，又整合成一完整的地

景。題詩首句重複,皆是「何處生春早生春」,以時間倒數的方式,敘述宮廷中在新年前夕的活動,直至初一,既具有吉祥意味,又十分有趣。上述這些做法,部分與蘇州年畫如《茉莉花歌》或《全本西廂記》類似,皆在單幅立軸形式中,藉著一區區分割的建築空間而發展各景故事(圖5.26);新春倒數計時並加入吉祥題材的做法,也在《九九消寒圖》類的民間繪畫或版畫見到。[127]

然而,《京師生春詩意圖》以一完整的皇城空間為背景,裝入各式活動,新意十足。如此在小小的空間中「裝滿」細節,既分割又整合,並且充滿視覺上尋找的樂趣,更是盛清宮廷「多寶格」式的設計。當然,此畫的政治意圖也不可忽視,題詩中就充滿

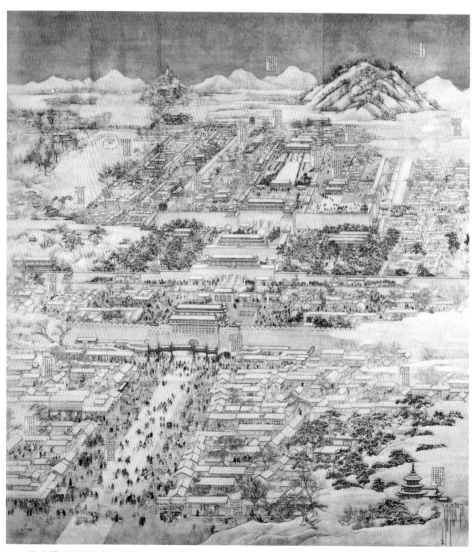

5.25 清 徐揚 《京師生春詩意圖》 1767年 軸 絹本 設色 256 × 233.5 公分 北京 故宮博物院

5.26 清 《茉莉花歌》 蘇州版畫
紙本 木版筆彩
90.9 × 51.7 公分
奈良 大和文華館
引自《「中國の洋風画」展
——明末から清時代の繪画・
版画・插画本》 頁398

天命與之的祥瑞意象，圖像更將皇城轉化成一個既生動活潑又莊嚴崇高的地方，其中乾隆拜見母后，以及接見萬國來朝的情景更是充滿政治意味。[128]

至於宮廷繪畫與蘇州地方年畫之間為何有如此的共通性，究竟是自上而下的流佈，抑或來自民間的影響及於宮廷，值得再思考。如果十八世紀初期輸往日本的「板木繪」中，包括蘇州年畫中的城市圖像，又這些圖作上題詩的干支年代確實指向雍正晚年或乾隆初年，蘇州民間作坊所生產以「閶門」、「萬年橋」為主題的年畫，顯然對於乾隆二十四年的《盛世滋生圖》產生風格上的影響。或許徐揚來自蘇州的背景，甚且家住閶門內與桃花塢有地緣關係等淵源，使他熟習於流行於故鄉的民間年畫，並在繪製「萬年橋」與「閶門」地景時加以參考。[129]

《盛世滋生圖》或採用商業消費中的蘇州城市版畫，將畫中原有之「蘇州地景」與「帝國太平」相連的政治意涵，帶至另一高度，在皇帝的認可下，《盛世滋生圖》參與蘇州地景的重新塑造，若再與《南巡盛典》中的《獅子林》合觀，中央宮廷、地方政府與民間社會三方在視覺圖像上流通互動的情形更見清晰。與其強言上下的流動方向，不如由此見出一廣闊遠大且具有歷史深意的景象。亦即是，透過對於乾隆朝蘇州城市圖像的研究，可見政治權力在歷史記述與文化消費中的痕跡，更可見城市形象與地景經過政治權力而被重新塑造的現象。或如《南巡盛典》般，地方政府與上意之間的契合，可見一共同的政治氛圍，或許不需要皇帝個人的特別指示，即能完成符合乾隆心意的歷史書寫。連蘇州地方生產的版刻年畫也歌頌蘇州的城池與橋樑，並共同參與蘇州新地景的塑造，政治上的主使者既無法追究，也非重點，重要的是，地方政府與中央朝廷都在蘇州年畫的流通消費中，透過蘇州商業市況的繁華與城市建設的成功，鞏固自己的政績。

六、結論：宮廷、江南、西洋風與帝國性質

乾隆朝所塑造出來的蘇州形象與地景，全然拋棄元末或十六世紀以來根基於文人文化傳統的做法，另創大清王朝定義下新的蘇州。此一新的定義根植於政治意義，較少文化性的思惟，透過政治權力所形成的氛圍，蘇州的地方歷史書寫與民間文化消費也或多或少合唱著同一基調。

在盛清宮廷繪畫的象徵系統中，城市圖像顯然被賦與重任，自《清明上河圖》至

《盛世滋生圖》，可說自理想帝京到江南大城，普遍性與特定性兼備。城市主題的重要性，除了來自城市景象的包容度外，這些城市圖像更賦與大清王朝「帝國」的性質，因為西洋因素的加入，達成乾隆皇帝無所不包、鋪天蓋地的政治企圖。《清院本清明上河圖》中的西洋樓即是一例，而《盛世滋生圖》中西洋畫風的運用更是呈現該畫政治意涵的重要方法。如前所述，高視點的俯瞰與透視法的景深，表現出王朝統治下廣漠無垠的「天下」景象，整齊交叉的構圖線與建築的實體感則營造出城市的雄偉堅固，這些皆是中國傳統畫法所無法表現的部分。

與此類似，蘇州年畫中西洋透視與陰影畫法也塑造出堅固的城池與橋樑，尤其在表現「萬年橋」的材質特性與城市建築的立體感上，令人耳目一新，方能點明蘇州的地標，並彰顯題詩中的政治意涵。此種運用西洋畫法達成城市圖像政治意涵的做法貫穿宮廷與蘇州，也是探討乾隆朝中央與江南交流互動的重要切入點。

乾隆朝宮廷繪畫不缺深具幻覺效果的作品，其中之最乃是作為皇帝書房的「倦勤齋」。其內部自壁面至天頂，全以西洋畫法畫出籬笆、動植物與西式圓頂（dome），觀者恍若置身花園或西洋建築中。[130] 北京天主教南堂懸於壁面的繪畫作品，尺幅如壁面大小，據傳由郎世寧完成，同樣也在實體建築中，因為描繪一深具幻覺效果的空間，轉換原有空間的感覺。[131] 乾隆書房的做法一如前言之《乾隆及妃古裝像》，可見皇帝在其起居空間中，西洋視覺景象舉目皆是。西洋畫法自晚明因為耶穌會教士帶入中國後，若干畫家的繪畫作品受到影響，出現透視或陰影效果。[132] 此種技法持續出現在盛清宮廷中，自然與服務於宮中的西洋傳教士有關，例如鼎鼎大名的郎世寧與王致誠等。[133]

若以物質文化角度言之，乾隆皇帝對於西洋物品的喜好，更昭昭自明。學界以往認為乾隆對於自歐洲而來的技術或物品缺乏興趣，且視之為奇技淫巧，近來學者對此有新的認識。賴惠敏以「內務府」運作為中心的系列研究，顯示乾隆皇帝對於西洋物質文化的深切喜愛，屢屢要求位於蘇州由「內務府」管轄的各式作坊生產仿西洋風的物品。除此之外，這些研究更對大清皇室的商業營利性質有所闡發，尤其是「內務府」作坊所生產的各式物品，也販賣於市井之間，博取重利，成為皇帝私人財產。影響所及，皇帝專用的物品成為民間社會的高級用品，皇帝的品味成為全國流行的指標。蘇州更因街道鬧市中直接買賣皇家作坊所生產的物品，想必追隨皇帝品味。[134]

乾隆皇帝對於蘇州「內務府」作坊製造西洋物品的要求，或許是蘇州成為全國製造西洋物品重鎮的原因之一。乾隆在深宮內苑所欣賞的西洋畫法，或也如其它品味一般，成為蘇州流風。至於具體而言，蘇州年畫中的透視與陰影畫法從何而來，尤其是模仿銅

版畫的部分，還須探究。盛清時期，宮廷畫家中有許多江南或蘇州人，在出宮退職後，或將宮廷畫風帶回江南，亦屬常事。[135] 乾隆宮廷中當然不乏銅版畫，[136] 但民間也可見到，據十九世紀的記載，士大夫多購為雅玩。[137] 至於民間流傳的西洋銅版畫如何流入中國，記錄康熙以來西洋貨物輸入中國各種稅則的《粵海關志》，或可參考。

據該書，西洋貨物包含各種布料織物、藥材食品等，可說林林總總，涵蓋甚廣。其中常見自鳴鐘、鼻煙盒、風琴等西洋器具，專以視覺為尚的物品，計有各種鏡具、玻璃畫、油畫等。雖未見「銅版畫」或相關名稱，但未知「大小銅畫」、「洋畫」或「大小洋紙畫」所指為何，銅版畫或在其中。[138] 既定稅則，顯示這些西洋視覺物品為貿易常態。如此輸入，廣東一地未必能消化，輸往庶稱富裕的江南，販賣牟利，不難想像。

江南對於西洋奇技或物品的熟習，並非起於清代，明清之際，即見記載，有名如《虞初新志》中，提及「遠視畫」、「鏡中畫」、「管窺鏡畫」、「三面畫」等。觀看這些畫作多須鏡具的配合，其中「管窺鏡畫」的解釋，「全不似畫，以管窺之，則生動如真」，無疑地令人想起今日尚存的「洋片」。[139] 再據《揚州畫舫錄》等書的記載，自鳴鐘、望遠鏡與西洋鏡不時可見，而西洋繪畫、造園與建築技藝備受歡迎。其中「西洋畫」類別，據載，以顯微鏡倒影窺之，障淺為深，極似前言之「眼鏡繪」。[140] 今日雖難以確定中國原版「眼鏡繪」的存世，但蘇州年畫中極為重視城池橋樑與亭臺樓閣建築元素的原因，想必是為了強調景深與立體感，與西方傳入之各種配有鏡具的圖作相比，應有異曲同工之妙，也是此一西洋流風下通俗的民間產品。在蘇州年畫上，西洋透視與陰影法造成視覺上新奇的作用，使其深具真實效果，或因此而大受歡迎。

乾隆朝的江南恐是西洋流風廣披之地，蘇州自不能免，更可能因為與皇室、內務府的特殊關係，深受乾隆皇帝喜好的影響。乾隆所欣賞的西洋視覺景象，在城市圖像中發揮極大的功能，透過西洋畫法，吾人可見宮廷與蘇州（或江南）密切的互動關係。在此互動中，西洋畫法所帶來的視覺新奇效果，應是其普受皇帝與蘇州民眾喜好的重要原因。然而，政治權力的因素也扮演著至關緊要的角色，二者之間並不衝突。就某種意義而言，西洋畫法即是政治意涵表現的一種載體，也是政治權力深入蘇州形象與地景塑造的方法。加入西洋因素的宮廷繪畫，更彰顯大清王朝的帝國性質，而且此一帝國與中國傳統王朝不同，不僅是領土廣大，人口眾多，更具有意圖包含所有且擴張性強烈的政治特性。[141] 乾隆所意欲涵蓋的地方，甚至包括並不在大清王朝統治之下的西洋諸國。

謝遂所作的《職貢圖》長卷，將中國藩屬一一列出，其中有西洋諸國，如英吉利、法蘭西等。此作捨棄中國傳統畫風，不以單人或貢品象徵藩屬國，多見一男一女正面的形

象代表各國。如此做法使得畫中人物在視覺上從屬於皇帝觀者的檢視之下，其視覺統治性遠遠超過傳統的《職貢圖》。[142] 大清王朝正是透過視覺圖像，成為橫跨歐亞的帝國。

以此觀之，乾隆統治下的蘇州即使是地方城市，也在帝國的建構中被重新定義，藉著西洋畫法所繪出的城市新地景，將漢族文化核心的蘇州，一變而為帝國廣治、天下太平的象徵。換言之，經過政治權力折射後的蘇州，出現脫離傳統的形象與地景，而帝國的政治性質透過著重視覺效果的蘇州圖像精彩煥發。乾隆與中國傳統文化的關係，確實不僅是「漢化」一詞所能交代，對於初春三月「鶯飛草長」江南的喜愛，也混揉著帝國的政治企圖。乾隆皇帝的江南，恐怕與江南社會生活交雜著「西洋風」般，皆充滿異質性。

本文原刊於《中央研究院近代史研究所集刊》，第50期（2005年12月），頁115–184。

本文為中央研究院主題計畫「明清的社會與生活」子計畫的研究成果，蘇州年畫的部分則感謝國科會年度計畫的補助，得以前往日本蒐集資料。在日本期間，筆者曾至多個圖書館與博物館調閱蘇州年畫與相關文獻，承蒙多位學者與館員的幫助，銘感在心，尤其感謝東京上智大學小林宏光教授、町田市立國際版畫美術館河野実先生，以及神戶市立博物館岡泰正與塚原晃二位先生。最後，對於一同至日本進行考察的馬雅貞學友表達謝意。除了日本之行外，筆者也在不同的調查旅行中，得以見到多卷的乾隆《南巡圖》，特別感謝紐約大都會博物館何慕文（Maxwell Hearn）先生與巴黎國立亞洲藝術博物館曹慧中女士的熱心協助。

收稿日期：2005年4月28日，通過刊登日期：2005年9月29日。

6 清代初中期作為產業的蘇州版畫與其商業面向

一、框構「蘇州版畫」

　　早在十八世紀之前，在出版業蓬勃發展的晚明時期，江南名城蘇州已與南京、杭州等地並列出版中心，甚至以講究品質聞名。然而，若就附有圖像的印刷品而言，蘇州並不出色；此種最令研究者豔稱的出版類別，如有著豐富圖像的戲曲小說等，南京、杭州與湖州的表現，反而凌駕於蘇州之上，蘇州僅以「畫譜」類書籍與之頡頏。總言之，晚明蘇州圖像化現象並不如其他版刻中心，[1] 在當時諸種版畫書籍百花齊放的時代，蘇州在繪畫上的成就並未直接反映在版刻插圖上。

　　此種現象至清代初中有所轉變，「蘇州版畫」成為中國版畫史中輝煌的一章。然而，蘇州版畫並非以插圖見長，反而是單張版畫的生產，在十七世紀中晚期即見發展，到十八世紀更見突出，無論在形式或內容的變化上，均遠超前代同類產品。反觀晚明無所不見的書籍插圖，到了清代，精彩絕倫的成品已消失。在此一迴異於晚明的大環境中，清代初中期出版文化中的圖像化與視覺性現象雖未如前代般蔚為波瀾，蘇州單張版畫在商業上的成功，仍標示著版畫出品的新時代來臨。清代版畫以單張版畫為勝，從蘇州到天津楊柳青、山東濰坊、河北武強、四川綿竹等地，蘇州可說位於先端。單張版畫不再如書籍版畫般依存文本而存在，具有獨立的地位，其生產與書籍版畫似乎有著不同的發展途徑。書籍版畫可置於出版文化中觀察，而單張版畫又如何？

　　單張版畫的歷史源遠流長，早期或為簡單的門神、春牛圖等年節用品，張貼後容易破損，年節過後，隨即丟棄，現存確定為清代之前的單張版畫很少。最早的例證為金代山西平陽所製造的二張版畫，題材分別為四美人與關羽。清代之前的單張版畫在風格與內容上多屬簡單，功能性與民俗性強烈，很難與晚明精采煥發的書籍版畫相提並論。這些單張版畫無法與書籍出版並置合觀，反而與祭祀中所用的紙馬等印刷品類似，或許出自同類作坊。

　　相對於學界對於晚明各式書籍版畫的興趣，已累積重要的成果，單張版畫的研究相形不足。研究民俗藝術的學者，以「年畫」的角度討論單張版畫的內容與使用，包括吉祥意味與年節氣氛。[2] 前此的研究雖然奠定單張版畫與民間社會的關係，也點明單張版畫作為年節裝飾品，有著避邪與吉慶的意味，但因為「年畫」的定位、版畫題材的有限與品質的低下，這些研究難以進入主流藝術史。

　　在單張版畫留存不多、研究不足的狀況下，蘇州版畫有如海上初升的太陽般忽然從中國版畫傳統中亮眼躍起，多種形制與尺寸兼有，風格與題材多變，版刻技巧與商業手法成熟，實令人好奇。目前所知存世者超過三百張，多數在日本，而歐洲各國如英、法、德等地，也有若干收藏。[3] 現存蘇州版畫在數目上的優勢，讓我們得以分析自十七世紀中期以來蘇州版畫的發展狀況，也觀察到十八世紀蘇州版畫的豐富度與複雜度。

　　本文奠立於對現存蘇州版畫形制、風格與品質的全面觀察，輔以文獻資料，將蘇州版畫視為產業，統合以往對於該版畫個別問題的研究，從其全體合觀，討論生產與銷售等商業面向。除釐清版畫生產地與年代，也企圖為該產業的發展描繪出梗概，尤其是自初期至盛期的走向。最後並以行銷與消費為主題，討論蘇州版畫作為底層圖像類藝術商品的定位。此一定位顯示當時出現新興的藝術市場，以版畫滿足不一定有能力購買卷軸繪畫的消費者，這些消費者企望為生活增添裝飾或有餘裕欣賞圖像。作為清代中期之後所流行的單張版畫之先聲，蘇州版畫有其藝術史與文化史的意義。

　　以題材區分，蘇州版畫約可分為五類，幾乎包括歷來流傳的所有畫類。第一類以花鳥主題為大宗，各式折枝花獨自綻放，或與鳥蝶並舞，另有花卉博古題材，桌案上瓶花與古玩等物並置。這類版畫因為其上多有丁亮先（少數丁應宗）的題名，學者目前稱之為「丁氏版畫」（Ding Prints）（圖6.1）。此類版畫用色明亮，品質高超，時見題詩。有些運用拱花技術，增添畫面高低立體感。

　　第二類為敘事題材，包括西廂記、歌謠與民間故事如二十四孝、寒山拾得、牛郎織女、今古奇觀等，尺寸與品質不一，應出自不同作坊，時間上也橫跨清代初中期（圖

6.1 清 丁亮先 《蓮花圖》 18世紀中期 紙本印刷 29.9 × 36 公分 倫敦 大英博物館

6.2）。其中一種可隨一年四季歲月流逝而張貼替換，一系列四張，每張涵蓋三個月，一月一歌謠配上故事圖繪，三個故事拼湊成單幅版畫。此種版畫雖然品質平平，但丁亮先作坊亦見出版。另外一種尺寸較小（長寬各29公分左右），收藏於大英博物館，以深淺藍色為主調，估且名之為「藍色系列」。主題為流傳甚廣的民間故事，例如李白奉唐玄宗之命，於金鑾殿前賦詩等等（圖6.3）。

　　第三類蘇州版畫繼承傳統的仕女畫題材，表現深閨女性各種活動，包括盪鞦韆、讀書、寫字、下棋等（圖6.4）。多數為室內景，也可見庭園景緻。這些仕女多有婢女作陪，男童也常見。此類版畫多半可見歐洲透視法中的陰影畫法，窗稜區隔或仕女衣褶採用銅版畫的線條交叉法（cross-hatching），企圖製造陰影效果。此類版畫多半不見題詩，品質高低不一，尺寸也見多種。

　　第四類可稱為樓閣人物，將人物置於具有透視畫法的樓閣內外，更外層或以山水為背景（圖6.5）。山水有時指向西湖風景，例如繪出蘇堤。人物或為男性，或為仕女，或為男童，顯現家庭和樂、節慶歡樂或百子吉祥之景象。樓閣相較於晚明戲曲小說版畫中的界畫，更顯複雜，常見層層相連之建築與庭園，富貴人家氣息濃厚。此類版畫運用歐

6.2 《清明佳節圖》（上）、《二十四孝圖》（下）17世紀下半葉 紙本印刷
37.5×56.3公分（上）、37×56.3公分（下）廣島 海の見える杜美術館

洲透視法比第三類更為清楚，消失點或為畫面中央，或為右上方畫幅之外。由於透視法的運用，此類版畫可以表現複雜的連棟建築與空間組合，既有前景明晰的主建築空間，也有往後延伸的深入效果。

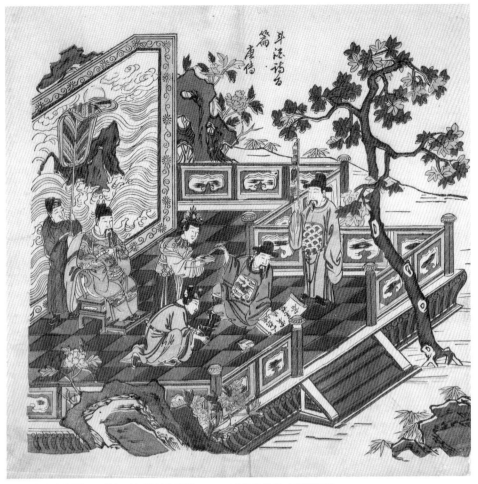

6.3 《李白寫詩圖》 17世紀下半葉 紙本印刷 28.2 × 29 公分 倫敦 大英博物館

　　最後一類的蘇州版畫以具體地景為主，描寫西湖、金陵、蘇州城內外或長江中金山江天寺的景觀，或多或少以實景為根據（彩圖15、16；圖6.6）。此類版畫多半尺幅較大，類似繪畫作品中的立軸形制，高度自80公分到120公分，寬50公分至60公分左右。上述樓閣人物類版畫已見西湖地標，第五類版畫中最大宗就是西湖十景、西湖佳景、白堤全景等題名的山水景緻，或有人物點綴。以蘇州為描繪對象的版畫較為複雜，目前所見包括蘇州城內外著名的景點，如山塘、虎丘、閶門、胥門與萬年橋等。這類版畫常見題詩，企圖以地景結合節慶活動、市井繁榮及政府施政等主題，表現豐富的內涵。此外，多半也運用透視法，呈現俯瞰全景式的效果。

　　如此大量且豐富的蘇州版畫在學界早就引起注目，歷來的研究除了介紹性質之外，討論的議題大致分為四點。一來關注蘇州版畫中的歐洲風格，包括透視與陰影法。

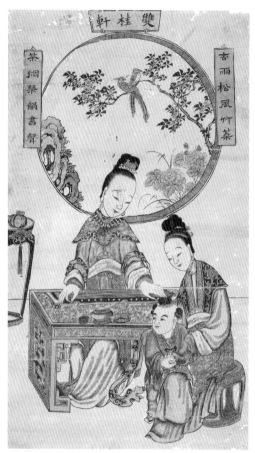

6.4 《仕女彈琴圖》 18世紀 紙本墨印筆繪
95.4 × 54.4公分 廣島 海の見える杜美術館

6.5 《西湖行宮圖》 18世紀初中期
紙本墨印筆繪 99.6 × 57.3公分
廣島 海の見える杜美術館

二來討論蘇州版畫與清代宮廷繪畫的關係，包括山水與仕女畫。第三研究蘇州版畫與蘇州城市有關的圖像，或分析其中所表現的商業文化，或探究這些圖像如何形塑城市地標。第四點議題集中於蘇州版畫可能的消費者，或據畫面主題推測為蘇州中層商人，或據西洋風格與輸日狀況推想該類版畫的主要市場在於日本。以下分別說明。

　　早在二次大戰之前，日本學者已注意到蘇州版畫中的歐洲風格。[4] 日本明治維新之後，對於自己傳統中與歐洲有關的文化元素相當注重，關於「蘭學」與「蘭畫」的研究隨之興起，蘇州版畫在此時也被視為日本傳統中與歐洲有關的一部分。在日本學術傳統中，只要提到江戶時期日本圖繪與歐洲風格的關係，蘇州版畫多少占有篇幅。然而，除了提出透視與陰影法（例如：學習銅版畫的cross-hatching）外，卻不見更進一步對於蘇州版畫歐洲風格的討論。直到1990年代初期，由於神戶市立博物館岡泰正、數學史家橫

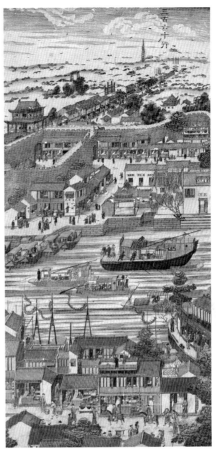

6.6 《三百六十行》（右）、《姑蘇閶門圖》（左） 1734年 紙本墨印筆繪 108.6×55.6公分、
108.6×55.9公分 廣島 海の見える杜美術館

地清與專研中國版畫的專家小林宏光等人的研究，日本關於蘇州版畫與歐洲風格的討論
才有所進展。

　　岡泰正研究日本的「浮繪」與「眼鏡繪」，發現這些作品透過蘇州版畫學習歐洲風
格。他的研究觸及日本收藏的蘇州版畫及歐洲銅版畫，並進一步釐清一批產地不確定之
中國西洋風版畫的來由。[5] 橫地清以幾幅蘇州與楊柳青版畫為例，說明歐洲透視法在中
國民間的運用，可以看出各種版畫所用的透視法不盡相同，與歐洲透視法的關聯也不
同。[6] 小林宏光的研究論及蘇州版畫的透視法，引用年希堯的《視學》，討論蘇州版畫與
清宮透視法的關係。[7] 另外，町田市立國際版畫美術館的展覽圖錄將明末至清代中期具
有「洋風」的版畫收於一書，雖未集中於蘇州版畫，但對近代早期中國繪畫與版畫中的
歐洲風格提供普遍的認識。[8]

　　小林宏光的論文認為蘇州版畫中的歐洲風格來自清代宮廷，此點有待商榷，容後再論，但關於蘇州版畫與清代宮廷繪畫的關係確實值得討論。早在1970年代初期，古原宏伸的論文以蘇州版畫中的《棧道積雪圖》為討論中心，相當精彩地舉出該版畫構圖的形成，並與清代宮廷繪畫比較。[9] 馬雅貞以徐揚《盛世滋生圖》為中心的研究，也提及蘇州版畫與宮廷繪畫的關係，尤其是宮廷畫家如徐揚在其中所扮演的角色。[10] 高居翰（James Cahill）在其新出版以十八世紀仕女畫為焦點的專書中，提到蘇州版畫中的歐洲風格，並將其中的仕女題材作品與當時江南與北京地區流行的美女畫連結觀看。[11] 高居翰的重點不在蘇州版畫，但其研究除了進一步探究江南畫風與北京宮廷的關係外，更點出蘇州版畫等為民間流行的商業化藝術品，而十八世紀中國民間其實並不缺乏這類藝術的買賣。

　　筆者前此關於乾隆朝蘇州城市圖像的論文也提及蘇州版畫，集中於探討若干版畫對於蘇州城的描繪與地景形塑，尤其是地標的建立。[12] 該文並引用日本學者永積洋子所翻譯的中國輸入日本貿易品目錄，證明中國單張版畫曾於十八世紀中後期大量進入日本，總數甚至高達十萬件以上。衡諸當時中國版畫的發行狀況與對日貿易港口等因素，其中最大宗應是蘇州版畫。

　　馬雅貞的另篇論文討論蘇州版畫與當地商業文化的關係，包括商業區域與活動的描寫，以及版畫內容顯示商人社群的贊助與反映商人的心理慾望。[13] 該文將蘇州版畫研究的重心從風格形式轉向內容意義，從外銷日本轉向蘇州當地，並且辨識出若干版畫所描繪的地點與活動，導向商業文化議題，有其貢獻。然而，該文所辨識的版畫內容並非全無疑義，再者，將版畫所描繪的地景及活動，與文獻記載中活躍於該地的商人或參與該活動的商人連結，進一步認為版畫的消費立基於這些商人，也就是該文所言之蘇州客商或當地中間商人，或有論斷過多之嫌。雖然該文強調折射出商人心理慾望的蘇州版畫，也為一般民眾或「浸淫於蘇州商業文化的城市居民」所歡迎，因此蘇州版畫的消費者並非侷限於商人，但論文主體在於討論蘇州商人社群與蘇州版畫生產及消費的關係。

　　張燁的專書全面地探究蘇州西洋風版畫，包括其題材內容、風格特色與市場範圍，最有貢獻之處在於對洋風版畫的製作技術與細部風格有詳細的討論。[14] 該書排除蘇州洋風版畫為國內市場所生產的可能性，雖然提及若干收藏於歐洲的該類版畫，但仍認為蘇州洋風版畫專為外銷日本而製作，強調幕府或大名的訂購。

　　本文因為處理蘇州版畫的生產與行銷，必須先加以釐清上述兩論著所論蘇州版畫消費者的問題。蘇州版畫歌頌商業區域與繁華市井確為實情，但應視為其時其地值得入畫

之特色，一如蘇州版畫中常見的名勝古蹟或昇平意象，皆為當地重要的景象。蘇州版畫描繪廣聚人氣的地點與活動，用來吸引任何對此種城市景觀有興趣的買者，並未以商人為主要目標。以商業生產與行銷的通則觀之，商品所欲吸引的購買對象想必不侷限於其內容所直接牽涉的某一群人。再者，一如上述，蘇州版畫類型多種，品質多樣，版刻技術高低有別，價格應也如此，無法以幾張版畫概括全局。即使專以洋風版畫而言，也有各式各樣的製品，並非只見張燁書中所強調的大型版畫。該書據以推斷蘇州洋風版畫不為中國本地市場製作的理由過於牽強，無視清代初中期中國民間對於西洋風的喜好，也忽略大型洋風版畫上常見的長篇題詩等本地風格因素。對於歐洲收藏的蘇州洋風版畫，該書並未詳細討論，卻斷定早期傳到歐洲的蘇州版畫並不是透過商業管道，因此蘇州版畫的市場不包括歐洲。對於這些論斷的相關討論，詳見下文。

　　除了上述四個議題的相關論著外，蘇州版畫的研究尚見其餘成果，也有其貢獻。[15]事實上，本文以全觀綜合的視角觀察蘇州版畫的生產與行銷，端賴前人研究提供版畫的基本資料，以便更進一步的分析與討論，以上的評論並未否定前人研究的價值。蘇州版畫或許因為是底層藝術商品，不受掌控文字利器的文士階層青睞，今日關於蘇州版畫的直接文字資料相當缺乏，必須盡力搜尋，才能結合周邊文獻與版畫本身的蛛絲馬跡，進行推敲。本文看似處理五種類型的蘇州版畫，過於龐大，但環繞著同一關心點，並不全面性的討論所有版畫。

二、生產地點與製作年代

　　中國傳統民間版畫多半因留存不多，相關資料稀少，準確的時空座標難以建立。蘇州版畫因為現存作品較多，輔以周邊文字資料，大致可描繪出其時空梗概。版畫本身為最直接的資料，其上或有題字，有如畫家跋語與題款，左右下緣有時可見作坊或商號相關標記，如某人發行（發客、藏板）等。

　　蘇州版畫之所以能確定為蘇州所製，因為各種類型或多或少都有題款或標記提到「姑蘇」、「吳門」、「金閶」等地名。有些底稿畫家來自杭州，如題款「錢江」的丁允泰與「錢塘」的丁應宗，但前者三幅作品皆為「姑蘇丁來軒」所印售，後者題記自言寫於「吳門」。[16]

再者，版畫上的題記也提及「桃花塢」、「北寺前」、「史家巷」與「閶門內」。桃花塢題記在蘇州版畫中很普遍，應是版畫主要生產區域，其餘三個地點僅見一張版畫。「北寺前」可見呂雲臺製《今古奇觀》；[17]「史家巷」見於管瑞玉所製《阿房宮圖》，上有管聯（號玉峰）題款（圖6.7）。《山塘普濟橋中秋夜月》上的商號題名依稀可見「閶門內」三字，而「丁氏版畫」中丁亮先的簽名往往提及「金閶」二字。丁亮先為長洲人，[18] 而「金閶」位於吳縣，「丁氏版畫」中的「金閶」或許指的是生產地，可見閶門內應有蘇州版畫的生產。桃花塢位於蘇州城內最繁華的閶門內大街北方，北寺比之微偏東邊，兩地相鄰。史家巷更在北寺的東南方，距離閶門大街較遠，在北寺與元妙觀之間（圖6.8）。北寺與元妙觀同為蘇州城內新春時節的游歡地，[19] 聞名的北寺塔與南寺塔為蘇州雙塔地標。前者可見蘇州版畫《三百六十行》，後者可見宮廷畫家徐揚的《盛世滋生圖》。在這些題記中，未曾見到某些學者所稱之「山塘」或「虎丘」的地名，而文字記載更確認蘇州版畫的生產地集中於蘇州城內。[20]

6.7 《阿房宮圖》 18世紀初中期 紙本墨印 各36×28公分 廣島 海の見える杜美術館

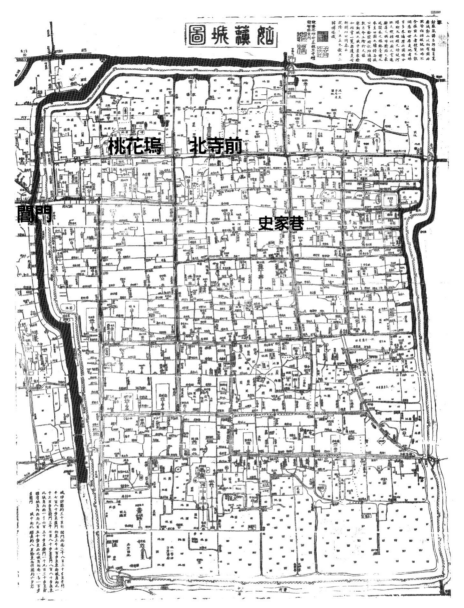

6.8 《姑蘇城圖》閶門、桃花塢、史家巷及北寺前 1745–1748年 紙本墨印 81 × 41公分
奈良 天理大學附屬天理圖書館

　　乾隆初年《吳縣志》關於蘇州地方特產的記載，以材質區分手工業產品，所有與紙
相關的物產歸於「褙造之類」。[21] 與本文有關者多種，傳統書畫形制皆在內，包括扇
面、冊葉、立軸與手卷，指的多是材質本身，並未包括其上書畫家的創作。另有門神、
佛馬（即紙馬）與畫張三種物產；「門神」與「佛馬」皆為風格較為簡單的圖像，[22] 功
能性清楚。「門神」條下解釋為「彩畫五色，多寫溫、岳二神之像，遠方客多販去」，

再據嘉慶、道光年間顧祿的《清嘉錄》,「門神」類的生產集中於桃花塢與北寺一帶。[23]「畫張」條下有文「大小不一,或畫人物,或畫山水,筆畫者貴,印版者賤」,可見此種以「張」為單位販賣的藝術商品,橫跨繪畫與版畫,繪畫價格比版畫高。再據顧祿《桐橋倚棹錄》,繪畫商品產於山塘畫鋪,尺寸大小皆有,工筆寫意俱全,題材也是多種多樣,涵蓋道教神祇、山水花鳥、人物故事、與美人仕女等。[24] 這些繪畫的價格低廉,省去複雜的技巧與裝裱,買者多為外來遊客、公館行臺與酒肆茶坊,私人、公務與公共空間皆可利用其價廉與即時性。根據同一記載,版畫產地在桃花塢與北寺前。

以上資料顯示蘇州在清代盛產較為廉價並以視覺觀看為主的藝術商品,包括繪畫與版畫,大量生產,蔚為特色。繪畫與版畫各有其群聚地,不相混淆。版畫種類繁多,雖有與繪畫相似者,也有較為簡單的門神類。整體而言,版畫價格比商業性的繪畫更便宜,甚至可用「賤」字形容。

目前確定最早的蘇州版畫為康熙初年王君甫所製,現存有四張,皆為敘事內容,分別為《三藏西天取經》、《二十八宿鬧昆陽》、《沈萬三聚寶盆》與《萬國來朝》(圖6.9),尺寸大小類似,約為39公分 x 60公分。[25] 四張版畫上皆不見年款,但同樣為姑蘇王君甫所印製的地圖《大明九邊萬國人跡路程全圖》,其上有康熙二年(1663)的年款。[26]

如果王君甫的時間為順治晚期到康熙初期,與上述四張版畫相仿的其他作坊所生產的版畫,或可置於同一時期。試舉例說明:栗華甫的《薛仁貴私擺龍門陣》(圖6.10)、呂雲臺的《牛郎織女》、季長吉的《萬寶祥瑞》,以及以「呂雲臺長子君翰」之名所發行的版畫《天賜金錢》,無論在尺寸、形制與風格上,都與王君甫的生產品有類似之處。這些版畫都有榜題,標出圖像所繪的敘事主題,顏色尚紅藍二色。[27]

呂家兩代傳承版畫事業,除了與王君甫所製相類的敘事版畫外,還有另一種風格鮮明的版畫傳世。此類版畫將畫面分隔,最多可達二十四格(如《二十四孝》(見圖6.2)與《今古奇觀》),運用晚明視覺文化中常見的開光手法,將個別故事框限在其中,或傳達孝順、友愛等德目。季家似乎也是以版畫作為職業的家族,除了季長吉之外,以「季明台店」題款的版畫為今所知,德國德勒斯登邦立美術館即藏有一張季明台出版的小型版畫。

除了上述尺幅較小的版畫外,另有兩幅立軸因為其上「墨浪子」簽款,可歸於康熙初期。兩幅分別為《西廂記》(圖6.11)及《文姬歸漢》,尺寸約97公分 x 54公分。墨浪子為康熙初期白話小說出版界的一員,曾編纂《西湖佳話》與《濟顛大師醉菩提全

6.9 《萬國來朝圖》 17世紀下半葉 紙本印刷 39.3 × 59.6公分 倫敦 大英博物館

6.10 《薛仁貴私擺龍門陣圖》 17世紀下半葉 紙本印刷 33.2 × 49.8公分 廣島 海の見える杜美術館

6.11 《墨浪子版西廂記》
　　 17世紀下半葉　紙本墨印筆繪
　　 91.2 × 52.7 公分
　　 廣島 海の見える杜美術館

傳》。[28] 前者有康熙十二年（1673）自序，自名為「古吳墨浪子」，可作為兩幅版畫年代推斷的定點。事實上，《西湖佳話》中的故事對於西湖景點的運用，類似於《西廂記》版畫。二者都以湖山為背景空間，讓故事情節發生於山水靈氣之間。該書並有插圖十一幅，描繪西湖全景與十景，品質尚可，可見些微西洋畫風。墨浪子生平資料不詳，應如晚明底層文士般，在出版界謀生，編輯出版較屬民間口味的書籍。

　　有些學者認為收藏於海の見える杜美術館的另一幅《西廂記》，也出自墨浪子之手。[29] 兩幅《西廂記》在風格上確實相近，放置合觀，構圖上可大略銜接，也拼成完整的小說內容。然而，該幅畫上有「題於唐解元桃塢」，卻未見簽名，書法風格與墨浪子不同。墨浪子的書風與簽名維持一貫風格，兩幅簽名版畫（《西廂記》及《文姬歸漢》）相當一致，但這兩幅版畫的畫風卻不同。由此可見，簽名之墨浪子並非畫家，其

扮演的作用有如《西湖佳話》中的編者，企劃整體版畫。版畫作坊或許商請墨浪子運用其在出版界的名聲，規劃以白話小說及古典故事為內容的版畫。墨浪子的版畫與同期版畫相比，或許較為高級。《西廂記》及《文姬歸漢》皆為立軸大幅，比王君甫、栗華甫或呂家等版畫大型，就故事而言，也比《薛仁貴私擺龍門陣》及《沈萬三聚寶盆》等偏向文人。

如果以年代早晚為序，下一組要討論的版畫也許出版於康熙中晚期。學者已經指出晚明蘇州版刻插圖可能與後來的蘇州單張版畫在風格上相承，也說明晚明徽州等地書籍版畫對於蘇州版畫的影響。[30] 以小林宏光的研究為例，幾張收藏在大英博物館的故事版畫，或因為與晚明書籍版畫的關係，可以歸於康熙朝也就是早期的蘇州版畫。這幾張尺寸小巧的版畫，原屬於漢斯‧斯隆（Sir Hans Sloane, 1660–1753）的收藏，共三十一張，包括前已提及多見明顯藍色的系列（見圖6.3）。此批版畫或有一說：原為英國海軍軍官詹姆士‧康寧漢（James Cunningham, d. 1709）在康熙三十九年至四十二年（1700–1703）間，購於舟山島。此說雖未有堅實的文獻基礎，但這批版畫想必是斯隆逝世前買自他人，再加上從中國到英國的時間，年代置於十八世紀初期應可接受。[31]

德國德勒斯登邦立美術館收藏的蘇州版畫，有確定的登錄帳目可作為時間憑證，應為十七世紀末到十八世紀初期的作品，也就是康熙中晚期。這些版畫原屬於薩克森選侯奧古斯特二世（August the Strong, 1670–1733；1697後身兼波蘭國王）的藏品，在其收藏中有大量的中國瓷器與其他工藝品，版畫計有1100張。[32] 該館收藏有乾隆三年（1738）的登錄帳目，據學者研究，版畫收藏的下限更早，可能為選侯在1720年代熱愛中國風時期所收購，用來裝飾同時修建的中國風夏宮，收購地點為阿姆斯特丹或荷蘭古董商活躍的柏林與萊比錫。選侯收藏的中國版畫包括上述提及的王君甫與呂雲臺出版品，也包括丁來軒的四張黑白版畫（圖6.12）。丁來軒版畫若再加上日本海の見える杜美術館收藏的一張，今存共五張。

丁來軒版畫的特色相當突出，僅見墨色，毫無色彩，尺寸小（約36公分 x 28公分或36公分 x 56公分），普遍可見歐洲透視與陰影法。如前注所述，現存丁來軒版畫有三幅為丁允泰所繪製，據《國朝畫徵錄續編》，丁允泰為錢塘地區的肖像畫家，以西法烘染面部聞名。[33] 丁家累世為天主教徒，丁允泰活躍的時間為康熙中晚期，當時應小有名氣，從杭州被聘至蘇州，雖從事於非肖像畫的製作，但同樣援引歐洲風格。[34]

康熙及雍正初年的蘇州版畫除了墨浪子版畫外，多半尺寸較小，少見立軸，形制較近於戲曲小說版畫中之一景，尤其是若干版畫將故事標題特別框出，置於全幅顯眼處。

6.12 《樓閣仕女圖》 17世紀晚期或18世紀初期 紙本墨印 36.4 × 58.3 公分
德勒斯登邦立美術館銅版畫典藏室（Kupferstich-Kabinett, Staatliche Kunstsammlungen Dresden）
（作者自攝）

即使為立軸形式，也在詩塘處寫上明顯的標題，如呂雲翰出品的《昭君和番》。[35] 不管
是長度多於高度的比例或見方尺寸，皆宛如書籍版畫。這些版畫的內容或沿襲書籍版
畫，多為耳熟能詳的民間故事與戲曲小說，而吉祥富貴意味，又近於傳統單張年節版
畫。

　　雍正朝中後期開始，蘇州版畫歷經很大的轉變。無論在外在形式、內容意義或社會
文化資源上，均可見顯著的變化，應可藉此窺見產業的進展。自雍正末年到乾隆中期可
視為蘇州版畫的全盛期，以下僅先就製作年代問題討論。

　　丁亮先版畫的年代因為數條關於其生平資料的佐證，可置於十八世紀初中期。從
近年來出版的乾隆朝教案資料，可見乾隆十二年（1747）有位「長洲丁亮先」因為匿藏
天主教傳教士而被通緝。同名姓者當然可能，可是這位「丁亮先」之所以得以逃出第一
波的搜捕，乃因其「帶了洋畫出門去賣」。[36] 乾隆十九年（1754）另一次教案中又見丁
亮先之名，自稱「貨賣西洋畫」。[37] 雖然題名為丁亮先的版畫少見歐洲畫法，或許稱不
上「洋畫」，但以販賣所謂的「洋畫」維生，與生產「丁氏版畫」的行業仍有關連。

　　乾隆十二年同一教案被捕的天主教徒長洲人管信德，以開「洋畫店」維生。[38] 如果

管信德與二張《阿房宮圖》蘇州版畫的繪者管聯與發行者管瑞玉為同一家族，管家為除了呂家與季家外的蘇州版畫另一家族，而《阿房宮圖》則明顯有歐洲風格（見圖6.7）。關於蘇州版畫與天主教在江南傳教的關係，尤其是歐洲版畫的來源等問題，下文還將深入討論，此處希望指出丁氏版畫與管氏版畫的約略製作年代。[39]

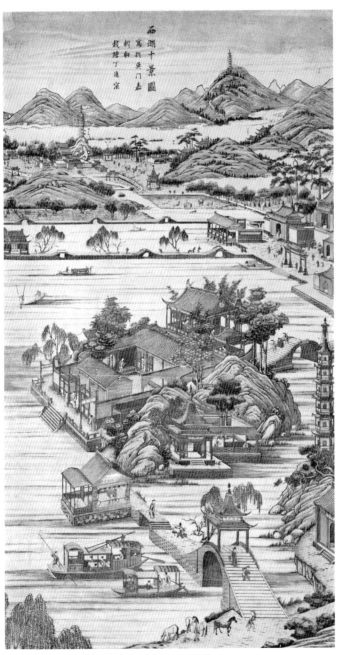

6.13 《西湖十景圖》18世紀中期 紙本墨印筆繪
105.7 × 56.5公分 廣島 海の見える杜美術館

「丁氏版畫」除了丁亮先外，還包括丁應宗。丁亮先與丁應宗的題款與跋語雖然書法風格相近，但出自不同手筆，顯見刻意製造不同畫家與製作者的印象。以往的研究都認為兩丁出自同一家族，但海の見える杜美術館藏有一張丁應宗題名的《西湖十景圖》，卻以錢塘人自稱，異於長洲人丁亮先（圖6.13）。[40] 丁應宗或許如丁允泰，因為繪畫長才而為蘇州版畫發行者所延請，例如今存丁應宗的花鳥類版畫中，存有「姑蘇程德之發行」銘記。[41]其《西湖十景圖》雖未如丁允泰作品般清楚運用歐洲技法，但以俯瞰的角度意圖涵

蓋十景,帶點透視意味。

另一方面,《西湖十景圖》上丁應宗的書法與其題在「丁氏版畫」上的書法相差甚遠,不太可能出自同一人手筆。到底是同名同姓的兩人,或是同一畫家,但為不同作坊畫稿,企圖營造不同的作者感,今因資料欠缺,難以判斷。蘇州版畫上的簽款與題字,一如繪畫作品,具有標誌不同作者的作用,商業化濃厚的蘇州版畫,企圖用此來標誌作坊特有商品,可以想見。

關於蘇州版畫的製造年代,尚有兩方面資料可資運用。第一,若根據日本所存唐船運載貨品的資料,在康熙四十八年至五十三年(1709–1714)間日本已經輸入中國的「板木繪」,更多資料顯示乾隆十九年到十八、十九世紀之交,日本持續輸入中國版畫。高峰期落在1760年代,十年間輸入超過六萬件。當然這些資料並未言明版畫來自蘇州,如何推斷為蘇州版畫詳見筆者前此的研究。[42] 另根據研究日本藝術史學者的論著,日本版畫中的「浮繪」與「眼鏡繪」,在十八世紀中葉開始見到蘇州版畫的影響,與蘇州版畫輸入日本的高峰期大致相當。[43]「浮繪」與「眼鏡繪」為江戶時期大量流行的版畫中較早的作品,前者從十八世紀初期流行到中後期,後者自十八世紀中期到十九世紀仍見。前者得名於版畫中因為運用透視法而來的物象浮出之醒目效果,後者則因需要運用特殊觀看裝置,原本倒置或置於箱內的物象更呈現三度空間的立體效果。

第二種為德國留存下來的資料。位於沃里茲(Wörlitz)小城由安哈特・德紹領地的法蘭茲侯王(Franz Fürst von Anhalt-Dessau, 1740–1817;後之利奧波德三世)所建的府邸,自乾隆三十四年至三十八年(1769–1773)間動工興建兩間中國風房間,第一間可見蘇州版畫中的仕女與男童題材小型版畫,改成壁紙使用,為了適應牆面,尺寸及形狀經過裁剪。第二間有兩幅大型立軸的蘇州版畫,合併裝裱為窗面形式,為了填滿作假的中國式窗面,上下填入十八世紀歐洲中國風中常見的花鳥與仿漢字圖像。這兩幅大型蘇州版畫皆有題款自名,分別為《白堤全景》、《漢宮秋興》,以俯瞰角度,描寫大面積的地景與樓閣,從前景到遠景,運用改編後的透視法統合空間。[44] 若這些出現在德國貴族宅邸代表當時中國風風氣的版畫,確定在乾隆三十五年(1770)左右已經進入收藏,版畫的製作年代置於十八世紀中期,應不為過。此項資料更確定大型又帶有透視畫法的版畫,應為雍正後期到乾隆中期的製品。

該宅邸是蘇州版畫中仕女題材製品少數可供推測年代的資料來源,以往因為許多仕女版畫僅見些微西洋畫法,遂認為該批版畫的年代應該晚於全盛期大量運用透視陰影法的製品,置於蘇州版畫衰落期。在此德國貴族宅邸中,可見兩類版畫並存,或為同時期

的生產。蘇州仕女版畫在歐洲其他貴族或鄉紳宅邸中仍可見到，或可藉由更進一步的研究，對於仕女題材有更多的認識。[45]

除此之外，可由《泰西五馬圖》推測仕女類版畫的約略年代。該圖上有「壬子孟秋戲寫於雙桂軒中」的題記，同一「雙桂軒」亦見於一幅收藏在海の見える杜美術館的《仕女彈琴圖》（見圖6.4）。[46]《泰西五馬圖》可見西式建築與西洋風格，若對照蘇州版畫西洋風流行期，「壬子」定為1732年較適合。該仕女圖僅可見些微定型化的西洋陰影畫法，出現在衣褶與几案，由此更可見以單一風格之有無判斷年代並非全然可行，而仕女類版畫在蘇州版畫盛期亦為主流產品。

如果將雍正末年到乾隆中期視為蘇州版畫的全盛期，此期的版畫開始出現較多紀年。可惜的是，幾乎全為干支紀年，還需一番思考才能斷定年代。這些干支紀年應可接受為版刻的最初年代，在對照其他線索（例如版畫的內容與形制）後，可落實在確定的時間點。例如上有甲寅紀年，或可歸於雍正十二年（1734）的《閶門圖》（見圖6.6）。該版畫若置於1674年，尺寸較大（108公分 x 56公分），題材也不合於康熙年間蘇州版畫。若後移至1794年，又過了蘇州版畫的高峰期。該版畫色彩鮮明，構圖複雜，運用透視法，應屬於蘇州版畫高峰期之作。

三、產業發展與商業策略

總合上述關於蘇州版畫產地與年代的討論，再加上若干新資料，可概括蘇州版畫作為產業的發展與特質。產地以桃花塢為中心，但也見北寺前、史家巷與閶門內大街等地。閶門附近的金閶地區為蘇州最繁華之地，無論是桃花塢或北寺前，均與之相去不遠。這些地點既是蘇州版畫的生產印刷地，也是買賣交易地，二者應為一體。所謂的「發行」、「發客」或「藏板」等標記，指的既是生產，也是行銷。例如，根據丁亮先在版畫上的題字與「帶了洋畫出門去賣」等記載，可知丁亮先既是版畫的生產人，也是販賣者；季家的例子可見生產印刷（姑蘇季長吉發行），也開店（季明台店），而管家既有人畫稿題字（管聯），也有人發行（管瑞玉），更有人開店（管信德）。桃花塢等地應有蘇州版畫的印製處，也有店面，如「季明台店」或管信德的「洋畫店」。再根據丁亮先「帶了洋畫出門去賣」的記載，可見生產者帶著商品前往他地販賣，而外地商人也

可進入蘇州購買版畫，一如前引有關門神的記載，「遠方客多販去」。

　　蘇州版畫可能自清初順治年間開始發展，雖然追溯到晚明也不無可能。自初始，蘇州版畫就無法歸類於單純的「年畫」。前引乾隆初期的《吳縣志》所記，「門神」類的生產才是年畫，有其特殊的使用節日，列於「畫張」類的版畫既以人物及山水為主，有如繪畫，應該屬於平日皆可購買使用且具裝飾及欣賞作用的藝術品。

　　康熙朝的生產以小型版畫為主，尺寸不大，重複使用類似色彩設計，如「藍色系列」或重用紅藍二色的敘事版畫。因為色彩重複且簡單，多為印色。再就題材而言，多為民間耳熟能詳的故事，或寓意吉祥福慶，或傳達道德人倫教誨。若無特殊圖像學意涵，悅目、裝飾或趣味感當然為此類因觀看而生之商品的重要目的。此時期版畫上題詩較少，題款者也不多見。整體形制一方面學習晚明書籍版畫單面或跨頁的樣式，另一方面顯現民俗藝術的特質。

　　康熙朝蘇州版畫若就品質與內容整體而言，產品的區分並不清楚。王君甫、栗華甫與呂家、季家等敘事版畫相當類似，無怪乎呂君翰必須在一張版畫上注明「飜刻即孫」的警告標語。例外為墨浪子題名的版畫，立軸形式的「全本西廂記」題材版畫（見圖6.11），雖然為白話小說，但層次高於「沈萬三聚寶盆」與「萬國來朝」等題材（見圖6.9），也高於「三藏西天取經」取自《西遊記》的通俗版故事。另一張與墨浪子相關的《西廂記》版畫，在題記中提及唐寅（1470–1524），想必為了添加當地有名文士的風韻，以提高版畫的文化價值。墨浪子之所以加入蘇州版畫的製作，應也是如此，藉著其名聲，提高產品的文化與商業價值。

　　丁來軒的出版品年代較晚，約在康熙晚期到雍正初年，一如前言，下限可能在1720年代（見圖6.12）。這些版畫已經顯現與早期蘇州版畫不同的特色，尺寸雖小，但僅有黑白兩色，宛如素描。題材為湖光山色中的富家庭園樓閣，中有仕女與男童，背景可能為西湖。這些版畫應也有吉祥富貴意涵，但表現方式較為含蓄，並未直白金錢，反而以層層的庭臺樓閣景觀烘托優美身影的仕女與嘻笑玩耍的男童，彷彿西湖山水中的大型園林，只有富貴吉慶人家才有如此光景。版畫的品質甚佳，且為蘇州版畫引用透視與陰影法的先聲，丁允泰與丁來軒的合作也開啟蘇州版畫作坊自他地聘請專業人員的先例。丁來軒出版已經超過傳統民俗版畫的範圍，可歸納為山水樓閣人物題材。

　　蘇州版畫企圖超越傳統民俗藝術的努力在全盛期大放光彩，代表蘇州版畫產業的重大轉變。茲分四點討論，分別為西洋畫法的流行、高品質產品的生產、趨向繪畫的樣式與題材，以及產品分層化、標誌化的出現。

6.14 《桐蔭仕女圖》 17世紀下半葉 絹本油畫屏風 128.5 × 326 公分 北京 故宮博物院

　　丁來軒版畫中明顯可見的透視陰影法，在全盛期甚至成為主流畫風，出現在仕女男童、樓閣人物與特殊地景等主題的版畫中。如上所言，學者認為這些西洋畫法，應該來自宮廷的影響。今日罕見十八世紀中國民間所流傳的西洋畫或版畫，從宮廷到民間的推論似乎相當合理。然而，若將文字資料與各種圖像綜合討論，蘇州民間應有其管道接觸西洋畫風。

　　盛清宮廷所用透視法之消失點多半在畫幅左右，少見單一點，有時多點偏一邊，有時兩端皆有。如果前縮劇烈，消失點出現在畫幅高度三分之二處，如果前縮緩和，則在畫幅上端，消失點與畫幅的距離也有遠近之別。[47] 除了屏風畫《桐蔭仕女圖》與幾張大型貼落外，盛清宮廷繪畫少見消失點在中軸線畫幅內的做法（圖6.14）。[48]《桐蔭仕女圖》也是宮廷繪畫中極為少數可見陰影的作品，但其陰影並不一致，未見同方向光源。相較之下，蘇州版畫中單一消失點的作法較為常見，消失點位於畫幅中軸線上亦可見。陰影更是蘇州版畫中常見的風格元素，多幅作法採取同向光源，相當系統地描繪屋檐與人物陰影（圖6.15）。再者，蘇州版畫雖為木刻版畫，但學習銅版畫以交叉線條密度不同表示陰影濃淡，此種木刻版畫轉譯銅版畫的做法，並不見於宮廷木刻版畫。

　　就文字資料而言，從十七世紀到十九世紀初中期，關於「西洋畫」、「洋紙畫」與「銅畫」流傳於中國民間的記載很多。統合而言，這些所謂的「畫」可為西洋繪畫或銅版畫，也可為中國製造的西洋風繪畫，甚至可能是蘇州等地製造具有西洋風的木刻版

6.15 《樓閣富貴圖》
　　 18世紀初中期
　　 紙本墨印筆繪
　　 100.1 × 50.5公分
　　 廣島 海の見える杜美術館

畫。筆者前此的研究已經追溯外來銅版畫與物品在江南等地流行的痕跡，[49] 以下補充新而重要的資料。

清初天主教耶穌會士魯日滿（François de Rougemont, 1624–1676）在蘇州府傳教，留有康熙十三年至十五年（1674–1676）的帳本。[50] 從此資料可見傳教士日常與傳教花用，聖像為其中重要的項目，有畫像也有印製，多為魯日滿所僱用的錢姓與李姓畫家繪製，用來贈送教友。除了聖像外，魯日滿也提到贈送官員等人的透視畫。天主教傳教確為中國民間西洋畫風的主要來源之一，前言丁允泰之所以能用西法，而丁亮先與管信德之所以能夠販賣「洋畫」，多半與其教友身分有關。位於山東泰安的岱廟，其壁畫也具有西洋畫風，據悉繪於康熙十六年（1677）左右，立碑者為當地官員，也是天主教徒。[51]

再根據研究，清代前期天主教徒中許多為手工藝者，例如景德鎮的製瓷工匠。[52] 沿著同一職業屬性吸收教徒似乎是天主教在中國傳教的特色，於蘇州亦如是。清代初中期蘇州的天主教教友屬於上層者，不乏士紳富商家族，中下層者即有許多工匠與船戶。工匠階層指的是木匠與漆匠，並未提及版畫方面的匠人；[53] 然而，從丁亮先與管信德等例子看來，版畫作坊或也是傳教所及之處。

另外，當時喜好西洋事物者，也留有若干文獻。《鏡史》一書有康熙庚申年（1680）的弁言，作者孫雲球為蘇州人，嫻熟於製造各式觀看器具，包括望遠鏡與顯微鏡。[54] 書中附有《西洋遠畫》一幅，應來自西洋銅版畫，可見荷蘭式的建築與透視法的運用（圖6.16）。康熙年間另有記載顯示：當時蘇州因善於模仿西洋畫而聞名，而且這些仿作在當地很容易購買入手。[55] 無怪乎具有透視法的西洋畫風到雍正末年及乾隆初中期，在蘇州版畫上光華盡現。

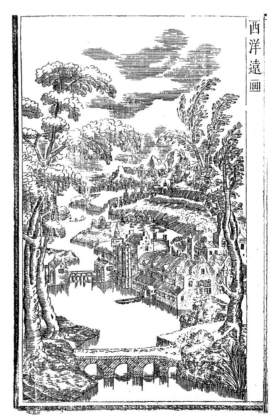

6.16 《西洋遠畫》 約1680年 紙本墨印 21 × 13.5公分
出自孫雲球《鏡史》（康熙十九年刻本）
上海圖書館藏

現存有兩張蘇州版畫可能局部仿自西洋版畫，分別為《泰西五馬》與《西洋劇場》。[56] 前者自題「泰西」，明言來自西洋，畫中左側出現西式建築。後者中心所見的西洋式建築，圓頂尖柱，有如壺蓋，在多幅蘇州版畫中可見模仿，或不見全體，僅見奇怪的壺蓋圓頂留下痕跡，如大和文華館的《百子圖》與多幅仕女版畫。這兩幅蘇州版畫若與孫雲球《鏡史》中的《西洋遠畫》合觀，此種明顯學習西洋銅版畫的作品，在宮廷並未見到，西洋建築的樣式也不盡相同。

由以上討論可知，蘇州版畫的西洋畫法有其自身來源與取捨，並未跟隨宮廷的腳步。雖然康熙中期之後，來自蘇州或江南的畫家接續在盛清宮廷服務，宮廷與江南畫風的交流可以想見，蘇州版畫或也是其中一環。然而，蘇州版畫有其獨立的發展，欲吸引的觀者也非宮廷中人。

蘇州版畫中西洋畫法所造成的視覺效果可分兩方面討論，一則是複雜的樓閣空間，室內、室外多種穿透空間的連結，再加上路徑或牆面的導引，製造層層樓宇往後推移的效果（見圖6.5、圖6.15）。在各個小型空間中，可放置故事人物，整體形成豐富多重且耐人尋味的敘事空間，既有前景人物故事的焦點，又有遠方空間的並列。再就特殊地景題材而言，俯瞰的角度呈現全景長距離效果，透視法製造地景中建築、街道、人物與自然物象（如山石、樹木）的秩序感，既可包容遠近多種物象，又有視覺先後秩序（見圖6.6）。若要烘托城門、橋樑或其他建築的重要性，透視法比中國傳統的空間組織更能表現重點。

關於蘇州版畫高品質製品的討論以「丁氏版畫」為中心（見圖6.1）。這些版畫雖然在尺寸上也屬於小型版畫，但因為品質高超，為全盛期的重大轉變之一。「丁氏版畫」色彩鮮明但細緻，構圖樣式豐富，可說為傳統花鳥冊頁畫的集成。再加上精巧的拱花技術，以及具有水準的書法題詩，在品質與風格上與傳統單張版畫相去甚遠，反而較接近清初文人花卉畫家惲壽平的作品。惲壽平的作品以冊頁為主，多數的「丁氏版畫」也有如冊頁畫，或可單張或數張合成一冊出售。

「丁氏版畫」呈現有如繪畫的效果，全盛期其它種類的蘇州版畫也有如此的趨勢。大型立軸版畫大量出現，高度一公尺左右或稍微超過的版畫屢見不鮮，寬度約五十多公分。這些版畫中較為高級者，不是多塊木板拼裝而成，原本木板即為完成品的大小，但更多者為多板拼成，或兩塊或三塊木板分別刻板後，再拼成全圖。拼構而成的版畫有時可見明顯的接縫線，上下構圖甚至有所扞格，無法完全連接。即使如此，拼構成的單張版畫以立軸的形式呈現，在外觀上仍然有如繪畫，其上留白處的題詩、簽款與印

章更加強繪畫的效果。此期所用色彩較前期複雜，套印甚為困難，因此常見濃淺淡三重或深淺二重墨色套印後，[57] 再加上手繪設色，更有如繪畫。

今日所存兩張金代山西平陽版畫《四美人》（57公分 x 32.5公分）與《關羽》（60公分 x 31公分），尺寸也不小，但仍然比不上大型蘇州版畫。再者，《四美人》雖描繪出繪畫裝裱之形式，但橫跨全幅的「隨朝窈窕呈傾國之芳容」標題，卻透露模仿戲臺的痕跡，《關羽》「義勇武安王位」的題字亦然，均非繪畫作品中所常見書寫標題的方式。蘇州版畫在模仿繪畫形制與形式上的努力，仍見創意。

再就題材而言，全盛期的蘇州版畫脫離早期民間故事的範圍，也不見直白的發財意味，轉進繪畫的各式題材。「丁氏版畫」的花鳥與博古題材、類似丁來軒版畫的山水樓閣人物題材等都少見於傳統單張版畫。山水樓閣人物可具吉祥富貴意涵，博古亦然，但非如《天賜金錢》或《萬寶祥瑞》般直指錢財。

除此之外，全盛期還出現許多以地景為描繪對象的版畫，多為立軸，也有冊頁形式。包括《閶門》、《萬年橋》、《金閶古蹟》、《山塘普濟橋中秋夜月》、《姑蘇虎邱誌》、《虎丘勝景》、《獅子林》、《靈巖勝景》、《石湖》、《雷峰夕照》、《西湖佳景》、《西湖十景》、《金陵勝景》、《江蘇風景》與《金山江天寺》等，多有地景特色為依據，有如明代中後期以來流行的地景山水繪畫（見圖6.6）。若干製品上可見題詩連篇，更是僅見於繪畫的特色。

全盛期蘇州版畫可見品質高低與風格各異的商品，如此分層化的現象在以往的單張版畫，甚至早期蘇州版畫上皆不曾見到。品質高者如「丁氏版畫」，其次如立軸型具有透視法的地景繪畫或某些山水樓閣人物圖；再其次一般地景、仕女孩童或山水樓閣人物次品；更次者雖有立軸繪畫的形制，但明顯由三張構圖全然無關的小型版畫拼製而成；最劣者可見小型版畫，約30公分 x 50公分，描繪雪中買魚或梅妻鶴子等敘事題材（圖6.17）。這些小型版畫可三張一組疊成一張約100公分 x 50公分的立軸，也可單獨販賣。若是單獨販賣，應屬最為廉價的商品。

蘇州版畫盛期的題材從仕女百子、山水樓閣、花鳥博古、敘事典故到特殊地景，再加上品質高低多種，可供選擇的多樣性，遠遠超過早期。單以仕女題材為例，既有運用透視與陰影法者，形成大型版畫，也有小型版畫，風格簡單又品質不佳。

就產品分層化現象看來，全盛期蘇州版畫的產業相當成功，當時在桃花塢等地，應有許多作坊與商店。就現存版畫上的題記看來，計有張星聚、陳仁柔、程德之、管瑞玉、蔡清臣等發行。這些題記標明作坊或商店，在早期蘇州版畫中即已見到。商號的標

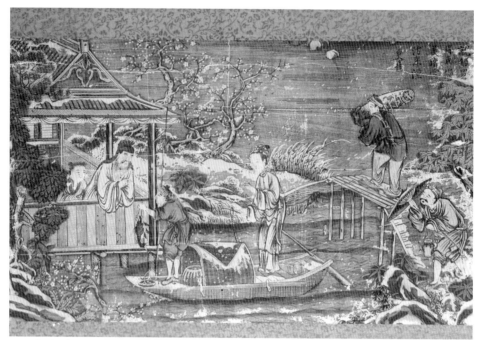

6.17 《買魚圖》 18世紀初中期 紙本墨印筆繪 29.2 × 49.6 公分 廣島 海の見える杜美術館

記在傳統中國的商業出版品上並不少見，金代山西平陽的版畫上可見到「姬家」（《四美人》）的字樣。然而，全盛期蘇州版畫的標誌化現象並不止於此。版畫上方的題字與簽款也具有標榜特殊製品的作用，例如「大西洋筆法」、「泰西筆意」等說法，以歐洲透視陰影法點明出版品的特殊性，以吸引買者。張星聚發行的版畫即以西洋風格標榜取勝（「仿大西洋筆法」、「法泰西筆意」），今存兩張，分別為《姑蘇萬年橋》（京都私人收藏）與《百子圖》（大英博物館）（圖6.18）。根據其上干支紀年，應為乾隆六年（1741）與乾隆八年（1743）的製品，兩張皆有清楚的透視陰影畫法。

再如畫家或題款者的簽名，同樣具備加強買氣的作用，在早期版畫中已見「墨浪子」、「丁允泰」，全盛期「丁亮先」一貫的簽名更是如此。從這些標誌中，可見畫家獨立僱傭地位的確定，有如專業人員憑著特種技術，遊走於各家作坊之間。例如，「秀濤子」的簽名出現在四張版畫上，分別為《姑蘇虎邱誌》（馮德堡[Christer von der Burg]收藏）、《金閶古蹟》（海の見える杜美術館）、《蘇州景新造萬年橋》（町田市立國際版畫美術館）與《山塘普濟橋中秋夜月》（神戶市立博物館）。《蘇州景新造萬年橋》為「桃花塢陳仁柔」出版，《山塘普濟橋中秋夜月》的商家題記雖不清楚，但依稀可見「閶門內」等字樣，顯然並非桃花塢陳仁柔。「秀濤子」簽名的版畫顯示類似的風格，運用透視陰影法，描寫超過中國傳統圖像的長距離俯瞰地景，具體標示出特殊建築及景觀（圖

6.19）。由此可見，「秀濤子」靠著歐洲畫風的訓練，為蘇州版畫不同作坊所聘請，設計繪製多種地景版畫。「秀濤子」乃筆名，一如「墨浪子」，恐為當時底層文士常用的筆名款樣。

6.18 《百子圖》
1743年
紙本墨印筆繪
98.2×53.5公分
倫敦 大英博物館

6.19 《姑蘇虎邱誌》 18世紀初中期 紙本墨印筆繪 100.8 × 52.8 公分
馮德堡（Christer von der Burg）收藏

6.20 《梅雪迎春圖》
18世紀初中期　紙本墨印筆繪
95.5×51.8公分
奈良 天理大學附屬天理圖書館
出自青木茂、小林宏光編
《「中国の洋風画」展──
明末から清時代の絵画・版画・插絵本》
圖116

6.21 《放鶴亭圖》 18世紀初中期 紙本墨印筆繪
35.2×49.8公分 奈良 大和文華館

蘇州版畫的分層化現象同時也顯現在作坊販售商品時的靈活彈性，上言小型版畫三件可拼成大型版畫，即是最好的例證。一般而言，版畫因為印紙的規格化，在尺寸上多半也呈現規格化現象，蘇州版畫利用此種規格化尺寸將類似題材拼成大型版畫。例如現存於日本天理大學圖書館的《梅雪迎春》（圖6.20），中間一段描寫放鶴亭，獨立的小張版畫也見於日本奈良大和文華館收藏（圖6.21）：下方一段描寫雪中買魚，獨立小張收藏於海の見える杜美術館（見圖6.17）。《梅雪迎春》為三小張版畫拼成，僅以雪中故事為統合主題，其間三段的相連頗見差池，但不礙其成為大型立軸版畫。另一張海の見える杜美術館收藏的《雪中送炭》亦是如此，中間一段為林和靖的梅妻鶴子，底層為雪中送炭。由此可見，放鶴亭、梅妻鶴子、雪中買魚與雪中送炭等小型故事版畫，可隨意組合，只要補加上層山水雪景與題字即可成為大型立軸版畫。

明清時期，刻印出版所花的費用以木板及人工為大宗，前者的價錢取決於木料品質與大小，軟木較難雕刻細緻清晰的物象，版畫若求精美，必須選擇質地較硬的棗木。[58] 就作坊而言，與其投資一塊高一公尺寬五十公分的木板雕刻，尚不知市場反應如何，保險的做法以小塊木板測試市場，若能拼成大型版畫，更是一舉數得。就消費者而言，端看個人消費能力，多金者有多種選擇，錢少者也負擔得起基本款。

此種靈活且成功的商業策略也顯示在版畫兩兩成幅的現象上，現存蘇州版畫中有多張成對，並置合併，可完成更大幅的成品（見圖6.6、圖6.7）。雖然除了《阿房宮》兩幅外，其餘左右雙幅多半無法全然相合，總有些差距，但原本策劃上，應是統一的構圖，或許印製過程導致無法完美的相合，或許今存兩幅原本並非相合的一對。此種成對狀況若單幅觀之，也未嘗不可，個幅已經完成獨立的構圖。亦即是，單幅雙幅皆可，全看買家之便。此種可合可分的掛軸模式，早期已有，今日日本所存的宋、元、明三朝繪畫中，即可見所謂的「對幅」。據日本學者研究，「對幅」多為雙幅或兩兩成雙的四幅，題材有山水、花鳥與人物故事，某些構圖有連續感，可成為彼此呼應的巨型畫作。即使如此，這些成對的繪畫，仍能獨立欣賞。[59] 蘇州版畫「對幅」的密合性顯然超過早期範例，但其可一可二的彈性仍如前代。

康熙初期「墨浪子」兩幅合成的《全本西廂記》已可見到此種設計，至全盛期時，原本以小說故事相連的組合，更包含難度較高的樓閣人物與特殊地景。《閶門》與《三百六十行》為顯例（見圖6.6），兩幅皆為大型立軸蘇州版畫，如果不用兩塊木板加以拼合，投入的成本恐怕過高，價格想必也提高，更何況財力不夠的消費者可單獨購買一幅，增加銷售的可能性。無論是三幅拼合或兩幅離合的設計，皆可見蘇州版畫作坊在商業策略上的靈活巧思，也為版畫分層化現象之一，更代表蘇州版畫產業發展的多樣性與成熟度。

蘇州版畫另一項值得討論的商業策略在於對時事與流行的快速反應，以及對生活場景的生動描繪，企圖以近身之事物與景觀吸引消費者。就時事而言，康熙末年崑山人章法留有〈姑蘇竹枝詞〉一首，內文為「憑空捏造說紛紛，畫作翻新刻版勤；更刻歌謠三四頁，街頭高喊賣新聞」。[60] 由此可見，當時運用民間歌謠更改歌詞，蘊含當時市井謠傳，並配以版畫出售，屢屢翻新，以期跟上近事。此種具有時效性的版畫想必重點不在製作精良或風格引人，在今日留存的蘇州版畫中，或可見些許痕跡。於日本收藏中，有十六張以蘇州風俗為主題的版畫，形制相同，接近早期寬度大於高度的小型版畫，且場景簡單，不見設色，若不是一張版畫上有乾隆十六年（1751）題記，看來與康熙朝蘇

州版畫較為接近。[61] 版畫上尚見「張文聚」名號，可能與張星聚為同一家族。在數張此類版畫上，可見文字直白的題詩，評論蘇州風俗怪象。

　　另一例證為今存以「萬年橋」為主題的六張版畫，可見不同作坊透過對於城市新地標的描繪，企圖捕捉眾人的關心點，跟上當時流行的話題。再根據其製作時間、生產作坊與畫面內容的差距，可見各作坊翻新同一主題的版畫，企圖在已發行的流行商品上以細微差別再創商機。

　　萬年橋位於蘇州胥門外，於乾隆五年（1740）十一月竣工，橋長三十二丈餘，花費一萬六百多兩，造型特殊，石造三拱，其完成不僅為胥門帶來更多商機，更是蘇州大事。[62]《姑蘇竹枝詞》有云：「湛湛胥江賈舶聚，萬年橋上萬人行」，[63] 無怪乎該橋甫建成的十一月，即有作坊出版《姑蘇萬年橋圖》（神戶市立博物館）（圖6.22）。該圖題詩者自稱欽震，詩文內容稱許萬年橋促進商業繁華，也指出地方官建橋的功績，甚而將萬年橋與北宋泉州由蔡襄主導建成的名橋「洛陽橋」（又名「萬安橋」）相比，讚頌聖朝統治。由橋上與橋下的活動看來，彷彿描繪的是橋樑開通的慶祝時刻。橋上多組官員視察啟用，相遇時打躬作揖。橋下數艘六柱彩船疾趨而過，類似船舶既為春遊名勝之用，也是端午節慶划龍船之要角，出現於此，或為慶祝而來。[64]

　　或許由於版畫受到歡迎，次年春天張星聚作坊隨之發行同名版畫，畫面維持基調，都由城內往城外描繪萬年橋跨河

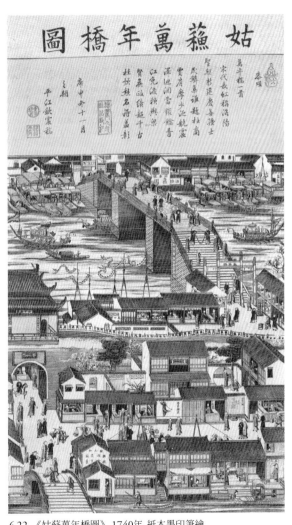

6.22　《姑蘇萬年橋圖》1740年　紙本墨印筆繪
66.6×53.8公分　神戶市立博物館

的壯觀景象，胥門位於橋面南端。其上未見題詩，僅強調「仿大西洋筆法」（圖6.23）。內容不同之處在於張星聚版更強調橋上官員的出巡狀況，前行開導儀仗中，「欽命」與「正堂」等牌記標誌出地方官的身分。「正堂」為府縣長官，或指當時蘇州知府汪德馨，汪氏對於該橋的建造居功最偉。[65]

　　接續在乾隆九年（1744）另一版本的《萬年橋圖》出品，難得今存三張（圖6.24）。[66] 根據其中一張完整的題詩，可見該年三月「桃溪主人畫並題於墨香齋中」云云，該墨香齋也出現在另兩張乾隆十年（1745）「西湖十景」主題的蘇州版畫。其前學者認為該圖描繪萬年橋上官員盛大的出巡隊伍，應屬誤識。[67] 若與晚明吳彬《歲華紀

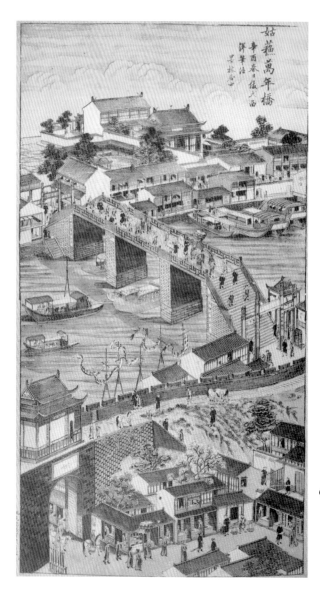

6.23 《姑蘇萬年橋圖》1741年
紙本墨印筆繪
106.5 × 57.5公分
收藏地不詳
出自青山新編《支那古版畫圖錄》圖2

勝》十二月「大儺」中橋上景象相比，再加上蘇州風俗志書的記載，該圖萬年橋上的活
動應是歲末新年前的「跳竈王」或「跳鍾馗」。據記載，十二月時節，市井乞兒三五成
群，穿戴蔽衣蔽袍，裝扮鍾馗、竈公等，沿門沿街遊行，以驅儺除疫名目乞討金錢。[68]
若比對畫面，遊行行列的人物衣著，與此前同主題版畫中官員的服飾有所差距，橋上一
列人物中，更見三位身著補丁蔽袍。

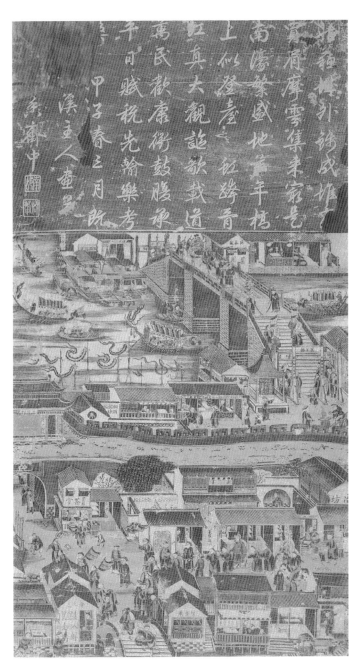

6.24　《姑蘇萬年橋圖》1744年
紙本墨印筆繪
78.5×44公分
京都私人收藏
出自青木茂、小林宏光編
《「中国の洋風画」展──
明末から清時代の絵画・
版画・挿絵本》圖110

橋下又見六柱彩船，臘月與遊春或端午的節慶時間重疊，異時同圖。此種異時節慶出現在同一畫面的情形，並非特例，也見於晚明的城市圖像《南都繁會》。有趣的是墨香齋的版畫在欽震與張星聚版的基礎上，更改官府巡行的主題，轉以蘇州民俗活動為主，規劃出基調相同但又有新意的產品。

最後一幅萬年橋圖像為陳仁柔作坊發行，秀濤子繪製，並無紀年，自名為《蘇州景新造萬年橋》（町田市立国際版画美術館）（圖6.25）。前論之三種萬年橋版畫分別完成於乾隆五、六與九年，對於萬年橋與胥門的相對位置，描寫較為準確，畫面上可見萬年橋並非直通胥門，兩者有點距離；秀濤子此幅版畫，萬年橋卻直通胥門，顯然與實際地理狀況有所差距，製作年代可能較晚，在前三種注意地理正確性的版畫發行後，後來的同主題版畫可忽略此點。再者，胥門前之石碑在乾隆五、六年的版畫上未見碑亭，九年的版畫上可見碑亭，乾隆二十四年（1759）的《盛世滋生圖》與乾隆三十五年（1770）的《乾隆南巡圖》蘇州一段，在萬年橋前，也立有類似的碑亭。雖然《蘇州景新造萬年橋》中的碑亭形式與這些圖像中的碑亭並不相同，且蘇州版畫的地景描繪並不一定忠實地呈現地貌，但就碑亭的出現與否判斷，《蘇州景新造萬年橋》的製作或許並非在萬年橋剛完成的那幾年。

陳仁柔版的題詩依慣例稱頌蘇州的繁榮與聖朝的統治，但不同的是強調老幼扶持，前往萬年橋觀看新的景觀，更鮮明地寫出萬年橋成為新地標。此張版畫欲與當地父老百姓連結的企圖，更見於題詩自稱「里言三絕」之用詞中，表明三首七言絕句來自里巷流傳。一如前言，蘇州版畫生產中，本有一類根據城中時事，改編俚俗歌謠，繪圖刻板，《蘇州景新造萬年橋》正有此意。與之相映，該圖橋面上所見成群提燈行走的婦女應為地方風俗志書所記載的「走三橋」，為元宵夜晚蘇州婦女的節令活動，傳說行過多橋後，可去百病。[69] 此一民俗活動前代已有，萬年橋於此被納入其中。前景孩童騎假馬等行列，常見於描寫新春節慶的圖像，又是民俗節慶活動的組合。

上述六張同主題的版畫結合蘇州城市建設、地景特色與節慶活動，對於蘇州當地人來說，應頗有親近感，對於外來者，也代表蘇州作為城市的特殊景觀與事件。較早的作品仍籠罩在新橋建成的氛圍中，多少描繪官府的活動，隨著時間的推移，後來的版畫可見萬年橋地景融入地方節慶活動，更彰顯該橋成為蘇州生活的一部分。類似訴求的版畫尚見《閶門》、《三百六十行》與《金閶古蹟》等，相當靈活地結合蘇州地景、特殊建築與地方風俗。在商業性質濃厚的這些版畫上，可見蘇州地方的生活經驗，既為當地人值得珍惜的特色，又展現蘇州特有的城市感覺。如果純就蘇州版畫的商業策略而言，這些

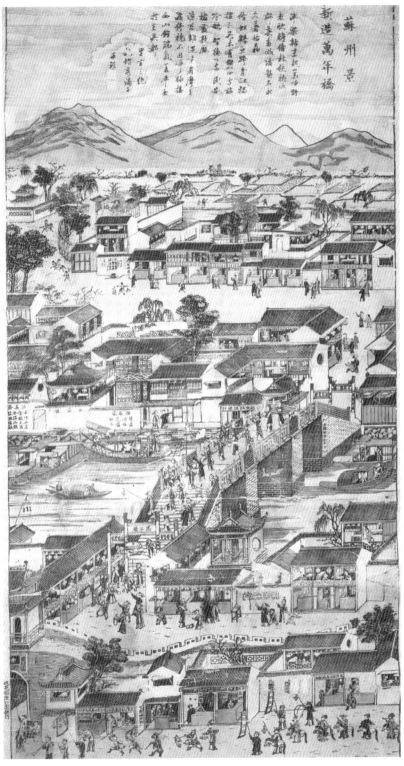

6.25 《蘇州景新造萬年橋圖》 18世紀中期 紙本墨印筆繪
100.6×55.2公分 町田市立國際版畫美術館

作坊一方面以其他作坊產品為模擬對象，不致全然標新立異，冒險投資卻生產不受歡迎的版畫；另一方面也在類似產品的基礎上，嗅出地方氛圍，找尋新的賣點。

除此之外，《姑蘇虎邱誌》與《獅子林》二種版畫有「御書廳」或「御書亭」榜題，指向康熙與乾隆南巡時在江南重要景點所立之石碑與覆蓋其上之建築（見圖6.19）。[70] 南巡為盛清大事，蘇州版畫對此有所反應，可見敏於時事。許多有關於西湖景色的蘇州版畫，也可說明蘇州作坊對於西湖作為旅遊勝地的敏感度。若與蘇州版畫中描寫蘇州當地景觀者相比，杭州純粹是山光水色的美景，較少觸及生活氣息與風俗習慣。

最後，蘇州版畫作坊的商業策略表現在同一題材的相互模仿上，除了六張《萬年橋》的基調相似外，今存尚有三張風格近似但又些許不同的《百子圖》，如果來自不同作坊，顯現流行風格與題材的仿製現象。另一方面，某些作坊專長於同類作品，如丁來軒、張星聚的西洋畫風，再如丁亮先的花鳥、果物與博古題材。《雪中送炭》與兩張《四妃圖》的桃塢主人，[71] 擅長將類似題材的小型敘事版畫堆疊成立軸，一如前言所論。當然，也有些作坊未見專擅，卻可見跨題材及風格的作法，如張星聚跨題材的《姑蘇萬年橋圖》與《百子圖》（見圖6.18、圖6.23），以及雙桂軒截然不同的《泰西五馬圖》與《仕女彈琴圖》。

總之，蘇州版畫個別作坊運用多種商業策略，既標榜己身產品的特色，又不致過於標新立異，並以靈活的組合方式，嘗試吸引不同購買力的顧客。某些作坊可能專擅一或二類版畫，另外的作坊則跨越類型或風格。整體看來，蘇州版畫自康熙中後期開始，多種風格、品質與價格並存，可供多層級的顧客挑選。自雍正末年到乾隆初中期的全盛期，蘇州版畫市場的分層化現象已臻成熟，長篇題詩與印章的加入，更可見蘇州版畫意圖吸引一般購買繪畫或買不起繪畫但希望參與賞畫文化的顧客，這些顧客最少粗識文墨。當時作坊集出版與銷售於一處，有專門的店舖，如管信德與季明台，但也有如丁亮先般，親自出門推銷運貨。出版者可能即是繪圖者或題詩者，但也可能選用能畫者或能詩者參與製作，甚至不惜遠聘外地畫家，如丁允泰與丁應宗。丁允泰除了版畫外，也是稍有名氣的肖像畫家，其他蘇州版畫的畫家或許以版畫底稿之繪製為職業，例如秀濤子。秀濤子並不專屬於某個作坊，或也與作坊主人非親族家人，而以專長游走於作坊間，為出版人所聘僱。上述這些蘇州版畫作坊的跡象，皆可見該產業的高度發展，雖然某些作坊保留傳統家庭手工業生產侷限於家族的特徵，但也有些作坊因其組成多元與分工清楚而接近工廠手工業生產形式。

四、行銷與消費

　　蘇州版畫靈活的商業策略或許解釋其成功之道，但到底生產數字為多少？某些研究認為當時有五十家作坊，每年生產超過百萬件版畫，卻未言明數字根據何來。[72] 若根據前言1760年代高峰期總共輸出日本六萬件版畫看來，平均每年六千件輸日，若非純為日本市場而製，評估每年總印製量超過六萬件，也不為過。

　　蘇州版畫的行銷區域雖然有學者認為暢銷於長江上下游，甚至遠銷到山西與東南亞等地，但因證據不足，難以確定。[73] 再如前言，另有學者認為西洋風版畫以外銷日本為主，顯然有誤。歐洲收藏各類型的蘇州版畫足以反駁，這些版畫也早在十八世紀前中期即已輸入歐洲，包括大型立軸具有西洋風的《白堤全景》、《漢宮秋興》。或再問，蘇州版畫是否全為外銷生產，包括日本與歐洲？答案仍然為非，蘇州版畫的印製，並非為了外銷，即使某些作坊或許將外銷視為銷售管道之一。一如前言，蘇州版畫為蘇州地方特產，銷售或許大量，內外銷兼有，但並未為了特殊的外銷市場而生產。

　　蘇州版畫的國內市場有其重要性，以下根據數點論之。第一，蘇州版畫上的題字、簽款與商號等標誌化記號，一如中國傳統作法，並未見到日本或歐洲的習慣。全盛期蘇州版畫如《閶門圖》與《萬年橋》上還有長篇題詩，更難想像為外銷市場而作。第二，前言管信德與季明台的店舖，可見蘇州當地原有作坊出售蘇州版畫。再如丁亮先販賣「洋畫」的記載，甚至遠達北京，[74] 蘇州版畫的出售顯然不限於蘇州當地。第三，根據其前提及的清日貿易清單，看不出當時中國輸出到日本的貨物，有專為外銷所作的物品。當時許多蘇州所製的眼鏡與望遠鏡之類物品也輸出日本，可見蘇州當地特產（包括與西洋有關的商品）廣為日本消費市場所知。[75] 再如，早稻田大學收藏日本蘭學家森島中良（1756–1810）的剪貼簿《習字帖》，內有一批十八世紀末期到十九世紀初期長崎地區流傳的中國廣告單，應為當時唐船帶到日本。[76] 廣告商家位於蘇州、嘉興、杭州、徽州等江南名地，也包括來自廣東、福建，甚至山東地區的商號。從廣告內容看來，本為中國本地商品銷售所用，並未為了日本市場特殊印製。[77] 廣告所販賣的物品，也不是專為外銷所作。

　　由此看來，十八世紀清日之間的貿易掌控權仍在中國，日本所輸入的物品本為中國各地特產，日本商人雖可評量各商品的銷售狀況而買入或替換某種中國商品，但並未具有主導中國商品製造方向的消費力量。蘇州版畫並非為了外銷所生產，但因為是蘇州當

地名產，所以大量外銷日本。因為大量，在日本的消費者應包括多種階層人士，目前發現的記載，包括將軍與奉行等日本上層人物訂購版畫。[78] 蘇州版畫在日本屬於舶來品範疇，頗有價值，應為有錢有勢之人所珍惜，也如前提及，為日本版畫所模仿。至於輸往歐洲的蘇州版畫，端賴進一步的研究方能確定其中介者與流通途徑，本人另一篇論文已經指出荷蘭東印度公司的商業媒介或天主教的傳教管道皆有可能。[79] 無論是漢斯・斯隆（Sir Hans Sloane）、薩克森選侯或法蘭茲侯王皆屬上層階層，甚至貴族，蘇州版畫因為十八世紀歐洲流行的中國風而受到珍藏。

　　蘇州版畫在中國又如何？若依照前引乾隆初年《吳縣志》，版畫的售價不如山塘畫鋪所出售的繪畫。即使製作複雜又精美工巧的「丁氏版畫」，或製造過程同樣複雜且需要特殊畫技的大型立軸洋風版畫，也因為版畫可複製的特點，價錢應該低於繪畫。或因為此點，當日本市場視蘇州版畫為舶來品而珍惜，而歐洲貴族因為中國風收藏蘇州版畫，視為來自中國的珍貴裝飾品，中國本地卻將蘇州版畫置於最底層的藝術商品，用完即廢棄。再加上太平天國動亂中蘇州所受到的重大損壞，蘇州版畫的痕跡在其製造地反而難尋。

　　至於蘇州版畫的實際定價，因為確定資料難尋，僅能根據周邊資料略加推測。目前可找到的比較價格出自魯日滿的帳本，在1675年左右，魯日滿花在一位畫家所畫的聖母像0.28兩銀子，一塊為聖母像所買的木板0.09兩，雕刻一張沙勿略像0.1兩，印製一張聖母像的代價為0.1兩，四者相加可見為出版一種聖像最少花費0.57兩左右。[80] 因為版畫可印刷多本，魯日滿買了三幅聖像也不過0.16兩，單幅約0.05兩。當時0.61兩換1000文錢，一幅聖像約82文錢，一石米價值一兩，也就是1639文錢，一幅聖像為一石米的十九分之一。掙扎於糊口的社會底層想當然負擔不起，但若比較晚明萬曆時期，一卷蘇州片《清明上河圖》價值一兩，版刻聖像的價錢相對低廉。[81] 蘇州版畫全盛期的產品無論在構圖設計與版刻技術上應超過單純的聖母像，價錢如果是其十倍，也不過0.5兩，遠低於一兩的蘇州片。蘇州版畫全盛期因為分層化現象，版畫的價錢或許自0.05兩到0.5兩皆有。

　　蘇州生產的「門神」版畫應為跨階層的使用物品，行銷各地。習俗上新年節慶必對掛門神於兩扇門扉，即使王公貴族家亦不例外。例如清代宮廷繪畫《雍正十二月行樂圖》中的一月，即可見富貴高階人家門扉上貼有門神像，似乎為版畫。相較之下，本文所處理的蘇州版畫雖有許多內容指向新年等節慶，並非過年時節必定懸掛或張貼之應景物品，反而有如繪畫，可供裝飾及增添喜氣之用，但端看各個人家是否負擔得起節慶或

平日裝飾的價錢。王公貴族、上層文士或富商人家既收藏古代繪畫或當代重要畫家的作品，當然不需要版畫；其下者還有餘力購買類似山塘畫鋪所販售的商業性繪畫，大多數的單張版畫可能更等而下之。

如是之故，前引乾隆初年《吳縣志》「物產」卷中的「褚造之類」，將蘇州版畫與山塘商業繪畫並置，統稱為「畫張」，明言其題材與繪畫相同，但價值較為低廉，並與「門神」類版畫分開。此一「畫張」類紙製藝術商品，單位為「張」，回歸紙類原本的計算方式，不強調裝裱後的卷軸等形制，反映出「畫張」與較為上層的傳統繪畫商品有所區別，後者可能出自有名的職業畫家，價錢較為昂貴，並非量產，也未形成產業，也可能出自蘇州片作坊，雖為量產，但以卷軸畫形式出售，價值高於「畫張」。「畫張」似乎夾在一般卷軸扇面冊頁繪畫與門神類版畫中間，而「畫張」繪畫，尚高於「畫張」版畫。

關於「畫張」形制，另見輔助證據。在日本關於中國版畫輸入的記載中，雖可見卷或箱等計量單位，但主要為單張的「枚」（日文，即為「張」之意）。[82] 此種大量生產的藝術商品，確實以「張」販售最為簡便，今存日本的蘇州版畫多見立軸的裝裱方式，應為輸往日本後，為了收藏與展示方便所作的改變，一如在歐洲被裱為壁面裝飾。

蘇州長期以來生產較為廉價的圖像，以供無法負擔中高層繪畫的消費者選購，此種「無法負擔」有兩個層面，既指金錢價值，也關係著對於中高層繪畫所代表之文化價值的理解度。起碼自晚明到清初，所謂的「蘇州片」作坊假畫在蘇州大量生產，甚至具有專業化傾向。[83] 專業化畫匠或畫匠各自有專精，只負責完成商品中的某一局部，透過整合，快速生產高度相似的藝術品，當時最流行的模仿對象如李思訓、李昭道父子、張擇端、趙伯駒與仇英等，多為以青綠設色專長的古代或當代名家。這些假畫著眼於上層繪畫作品，藉著模仿有名畫家或打出其名號來吸引買者，即使畫風與原有畫家相距甚大，也可見其攀附上層畫家與其作品的用意。

到了清代初中期，在商業價值上更為低廉的蘇州版畫大量出現，初期跟隨中國傳統單張版畫，並未模仿更上層的圖像商品，也就是繪畫；後來到全盛期，蘇州版畫中的中高層商品開始模仿繪畫，企圖開創類繪畫式圖像的消費市場，以涵括意圖擁有繪畫作品卻在消費能力上無法如願的消費者。這些消費者再加上原先傳統式版畫（非指門神類年畫）的購買者，共同構成十八世紀最底層的藝術商品消費群。比起晚明到清初蘇州片的消費者，蘇州版畫因為價格低廉更能探觸下層的消費群。他們或受惠於十八世紀復甦的經濟，成為有能力購買藝術商品的最新一批消費者，但其經濟能力甚至低於晚明蘇州片

青綠長卷的消費者。再者，在晚明以來城市化與商品化糾結的現象中，最值得注意的狀況就是與消費文化相關的行為與論述，[84] 藝術品的消費甚至成為城市的象徵，用來區別城市與其他地點，例如鄉村。[85] 此種複雜的經濟與社會文化現象或許促使廣受城市文化熏染的人士，覺得圖像為生活所需，在稍有餘錢時，遂依其能力購買相關商品。

除了經濟能力外，蘇州版畫所代表的文化能力顯然低於一般繪畫。「丁氏版畫」及若干大型立軸版畫上可見題詩與簽款，應為了吸引識字階層的消費者，企圖提高產品的價值。另外，蘇州版畫上出現唐寅（墨浪子《西廂記》版畫）及仇英（秀濤子《姑蘇虎邱誌》）的名號，也企圖援引蘇州繪畫全盛期的重要畫家來提高文化價值。然而，欣賞蘇州版畫的識字階層可指功能性識字人口，不見得包括文人士大夫，尤其是高層文士。一如欣賞俚俗淺白戲劇小說或民謠俗曲的消費者，不需高層文化素養，而蘇州版畫中《西廂記》及《茉莉花歌》等以文本為基礎並且題寫於畫面的作品，所著眼的消費者即使識字，也不見得為文士。除此之外，蘇州版畫的整體風格與主流繪畫系譜中的畫家相去甚遠，所吸引到的消費群顯然不需理解繪畫傳統與歷代名家的風格。蘇州片的消費者或許也不理解古代或當代畫家，但起碼意識到主流畫家的存在與上層的文化價值，遂以冒名簽款或青綠風格接近之。相較之下，蘇州版畫的製作意圖少見此種文化意識。

蘇州版畫的興起一方面迎合當時社會對於圖像裝飾或欣賞的需求，另一方面也開創了新的圖像商品市場。相對於中高層的圖像商品，蘇州版畫作坊一方面供應市場上最低層的商品，另一方面也在此最低層的市場中再劃分等級，企圖網羅家有一點餘錢的所有消費者。

無論是蘇州片或蘇州版畫，蘇州城本身所累積的社會文化或經濟資本提供重要的成功資源。晚明以來的蘇州本是繪畫與版刻生產的重鎮，畫家與刻工雲集，為版畫生產製造有利環境。蘇州版畫上出現唐寅及仇英的名號，雖然僅為少數，也是蘇州文化傳統所能提供的文化根據。更重要的是，蘇州風氣與流俗成為版畫重要的題材與風格來源，包括西洋畫風的流行、城市特殊景點的觀看與風俗活動的參與等。就經濟層面而言，蘇州商品銷售日本的貿易潮流，也為版畫帶來另一銷售管道，其他在中國內部的銷售地，如北京等，[86] 或也與蘇州其他特產互相攀援。

再者，若從蘇州版畫管窺當時底層消費者的想望，版畫除了提供裝飾功能與喜慶氣氛外，購買者對於蘇州流風顯然心存興味，意圖參與該地該城的氛圍與活動。蘇州版畫中西湖有關題材的流行，可見西湖遊覽之盛。西湖的湖光山色與蘇州的城居文化看似相反，卻是富貴生活的一體兩面。更甚者，一如前述，許多樓閣人物題材的版畫以西湖為

背景，在西湖擁有別莊庭園，並為嬌妻多子環繞，應是當時眾多男性的夢想。早期蘇州版畫中的天賜金錢或聚寶盆雖好，但比不上更為具體且富有日常生活意味的城居或湖居歲月，繁華富貴盡在其中。

　　總而言之，蘇州版畫運用靈活的商業策略，製造成功的產業，某些版畫類別表現所在地蘇州的城市性質、流風近俗與心理慾望，也表現一般人所共有的好奇與夢想，落實在城市景觀、行旅賞玩、美妻健子與富貴生活等面向。其他種類的蘇州版畫，例如花鳥及敘事主題，顯示版畫作坊意圖全括歷來可見的各式各樣圖像題材，製造多樣豐富的產品，吸引廣大的消費群，包括蘇州當地及外地的消費者。廉價的圖像提供各種有趣的視覺觀看畫面，並寓含眾人所需的各種意涵，花一點錢就可買回欣賞，何樂不為？

　　蘇州版畫顯示書籍版畫之外的單張版畫，也提供重要的藝術史與文化史研究議題。藝術史傳統重視「質」的問題，尋找藝術品中高超的形式特質與重要的內涵文化，但因為「量」而引出的議題同樣值得討論，而且這些議題也涉及文化史所關注的現象與事物。其一即是藝術商品化的現象與新興藝術市場與消費者的出現，這是近代早期關於「消費文化」研究的一環。再者，蘇州一向被認為是中國士人文化的代表，但蘇州片假畫與蘇州版畫的大量生產，也可見蘇州藝術生產與社會文化的另一面。最後，雖然在清代初中期的中國，大眾化時代尚未來臨，但蘇州版畫應可說是中國近現代之前最為接近大眾的圖像商品。自此之後，單張版畫的生產與消費蔚為洪流，直到近現代時期仍是重要的藝術與社會文化現象。此一現象或可說是近代早期到近現代時期的連結之一，可供日後研究思考。

　　本文的完成得力於許多機構與學者的協助，尤其謝謝科技部的計畫補助，以及日本廣島海の見える杜美術館、神戶市立美術館、町田市立國際版畫美術館、奈良大和文華館、大英博物館、德勒斯登邦立美術館銅版畫典藏室（Kupferstich-Kabinett, Staatliche Kunstsammlungen Dresden）與中國版畫專家馮德堡（Christer von der Burg）等收藏單位、個人允許閱覽及出版藏品。另外，本文曾在三個研討會上報告，非常感謝與會學者的提問。最後，感謝馮德堡、林麗江與馬孟晶的意見。

7 從全球史角度看十八世紀中國藝術與視覺文化

　　羅伯・納爾遜（Robert Nelson）於1997年發表的〈藝術史地圖〉（"The Map of Art History"）一文，標誌了全球化問題意識在藝術史領域的崛起。[1]自此十多年間，該領域針對如何實踐全球藝術史展開日益蓬勃的討論。若以「全球轉向」（global turn）一詞統稱之，無論是「全球化」（globalization）或「全球主義」（globalism）皆已取代「現代性」（modernity），成為跨越學科界限、並主導人文及社會科學領域的學術思潮。此一轉向之主要關注在於擺脫歐洲中心式（Eurocentric）思維，但若問起其具體實踐為何？迄今猶無適當和明確的解答；甚至，關於「全球化」之定義與其時空對應，以及研究此一史學趨勢之方法及其相關議題，均有待更進一步釐清。

　　無怪乎當前之藝術史實踐，對此一轉向展現出豐富多樣的回應。在其主要參與者中，有大衛・薩默斯（David Summers）等重振比較藝術史之舊傳統者，[2]亦有在全球脈絡下論述如何連結不同地區之藝術的研究者。前者之取徑，乃於全球規模下探討藝術品的共通性；後者之取徑，則在尋求一種彼此關連、更趨向於近代早期（early modern）和近現代時期（modern period）跨文化藝術交流的藝術史。正因如此，即便此波全球轉向的核心議題，即特殊性（particularism）和普遍性（universalism）之辯證關係，與各時期歷史的研究皆有關連，然而近代早期和近現代時期在十六世紀以降全球化世界的形成中，仍占有特殊的一席之地。此波全球轉向的另一個面向，在於其對藝術史這一門於上世紀之交在奧地利和德國成立、且最初圍繞著文藝復興藝術研究議題而發展的學科，在根基上和方法上所帶來的挑戰。例如，詹姆斯・埃爾金斯（James Elkins）便質疑此

一歐洲傳統對於非西方藝術，如中國藝術研究之適用性。[3]

在此，我參與此波全球轉向研究的方式，則是試圖探索十八世紀中國和歐洲如何透過藝術範疇中的世界網絡而連結。我的主要目的是為了彰顯近來與盛清時期（約1680年代–1795）藝術和視覺文化相關之學術研究成果。這些新近的研究顯示，全球化情勢涉入盛清宮廷和地方社會藝術製作之程度遠超乎此前預期。以往對於近代早期中歐藝術交流的研究雖已形成相當可貴的傳統，然其既未多加關注全球脈絡下多元的路徑（routes）、管道（channels）和接觸帶（contact zones）等，亦未針對盛清藝術如何採用歐洲風格此一議題，深入探索清代皇帝、畫家、版畫製作者、乃至消費者之能動性（agency）。反倒是全球轉向此一嶄新的思考途徑，一方面提高了在中國藝術研究中居於相對邊緣的近代早期中歐藝術互動之重要性，另一方面也促成了盛清藝術與視覺文化之主流敘述的重大修正 —— 而非僅止於微調而已。

本文先對過往清代繪畫研究作一概括回顧，接著討論兩個議題；這兩個議題結合了近來的學術趨勢與盛清繪畫及版畫研究。透過這些回顧與討論，此一典範移轉的影響變得更加明顯。第一項議題旨在處理康熙（1663–1722在位）、雍正（1723–1735在位）、乾隆（1736–1795在位）這三位盛清皇帝覺察和運用全球化情勢，以及其關注宮廷藝術製作的方式。由於這些皇帝瞭解世界和歐洲宮廷相關知識，故其政治議程（political agenda）中遂出現各種新的關注，包括中國與歐洲之間的文化競爭及傳統漢族宇宙觀與實存世界之對應等。此外，中國和歐洲宮廷間所顯示之諸多並行的藝術現象，亦有助於全球化宮廷文化之形成。就中國方面而言，有兩個可資進一步探討的特點：一是歐洲技術在藝術製作方面之引入，二是來自歐洲的新表現模式和圖繪技巧所賦予天命的新觀念。至於第二項議題，則在檢視那些中國和歐洲藝術品賴以交換的未知商業及宗教渠道，如何將歐洲物品和觀念引入中國。包括清代宮廷，乃至北京、江南、和沿海地區等地方社會所出現的歐洲商品，其範圍和數量都應予納入十八世紀中國圖畫的製作、觀看與消費之脈絡來重新加以評估。

一、領域現況：研究回顧

學者檢視盛清繪畫的標準程序，通常聚焦於宮廷和揚州畫壇。一般而言，教科書和

專門研究都將這兩大領域予以分別處理。此外，學界普遍認為盛清宮廷繪畫乃是新一波中歐藝術互動浪潮的一個結點，但未必與晚明時期（約1550年代–1644）歐洲藝術的引入有關；他們亦認為，清代宮廷是耶穌會傳教士所引發之此波互動的優勢場域，絕大部分的地方社會都被排除在這個場域之外。

在1990年代晚期之前，揚州畫派比清代宮廷藝術獲得學界更多關注，尤其在社會藝術史思潮的脈絡中最為明顯，而中國藝術史研究最早於1980年代初觸及此思潮。揚州繪畫成為探討贊助者與畫家、以及新社會文化情勢下集體藝術表現的豐饒場域，被認為是在十八世紀中國首富之城的繪畫贊助中具體成形。[4] 而盛清宮廷繪畫受到矚目的時間已超過十年，在此之前，以1985年乾隆朝繪畫展的英文圖錄和兩位中國前輩學者的研究成果，為長久以來最重要的學術資源。[5]

清宮藝術研究之所以在過去十年間蓬勃發展，部分原因是「新清史」（New Qing History）興起的結果；該史學思潮挑戰了長期以來將滿洲政權視為「漢化」（Sinicized）政權的概念，並強調滿族政治意識型態和文化表現的異質性。[6] 新清史假設滿蒙一體的統治體系實際上比明代傳承下來的漢族官僚系統的統治模式更為重要。其中若干史家亦投身於新文化史（New Cultural History）學術思潮，自政治運作的權力象徵層面此一文化觀點來審視政治。他們研究乾隆宮廷所製作的繪畫和版畫中，最能於視覺再現闡明帝王政治之「非漢」面向的作品，包括乾隆肖像及描繪其治下各民族的圖像等。[7]

受到上述史學研究的啟發，藝術史學者白瑞霞（Patricia Berger）在其2003年出版的著作中，即針對藏傳佛教如何被運用在物質生產上以體現乾隆皇帝的政治威權此一議題，進行深入的探討。[8] 白瑞霞於新清史所強調的滿洲和蒙古元素之外，指出了乾隆精通多國語言（滿、漢、蒙、藏、維吾爾語）的能力作為一種概念框架（conceptual framework），如何助使這位皇帝處理其治下藝術生產的多元文化情勢。其論述焦點之一為北京雍和宮最重要的一方石碑，其四面分別以四種語言（滿、漢、蒙、藏）鐫刻乾隆所題寫的一篇短文。這篇短文的四種語言版本中，若干互為對應的段落卻隱含不同意義，顯示乾隆並未將這幾種版本視為某一範本的直接翻譯。[9] 由此推斷，乾隆身為通曉多種語言之士，並不以任何一種語言為其母語，而用此母語去量度其他語言。由此看來，不同的語言和文化元素均以其受到承認的獨立地位共存於乾隆的生活和統治之下。

白瑞霞極有洞見地觀察到，乾隆如何將這些傳統看作是宮廷藝術製作的不同藝術資源。在乾隆的統治課題中，漢族藝術傳統並不全然居於優勢地位。此點已由最近的一項

研究予以證實；其顯示了乾隆在追溯和建立應真羅漢的傳統時，一視同仁地對於漢傳和藏傳佛教的傳統互相評比。[10] 顯然，這位皇帝將自己置於這些傳統之上，並有能力依據本身之意圖隨心所欲地遊走其間。

而這個關於乾隆所統籌及為其所挪用（appropriation）的多元文化資源的觀點，也可套用到對清宮藝術中歐洲因素的理解。畢竟，乾隆成長於充滿歐洲物品和風格的視覺環境中，歐洲文化自然成為其日常生活經驗的一部分。然而，儘管學者們普遍同意清代宮廷繪畫中存在著歐洲風格元素──這要特別感謝蘇立文（Michael Sullivan）具有開創性的著作，[11] 但這些元素的重要性和影響力仍未被充分探索。

清宮中的歐洲元素一般多被歸類為純粹裝飾，而非中國藝術風格發展的主流。例如，在前述1985年乾隆朝繪畫展的圖錄中，康無為（Harold Kahn）與羅浩（Howard Rogers）兩人的文章便透露出長期以來認定歐洲藝術在中國清代實為無足輕重的定見。[12] 康無為在定義乾隆朝宮廷藝術的兩大特色，即「宏偉氣象」（the monumental）和「異國奇珍」（the exotic）時，便著重於強調前者乃此際藝術之基本準則，至若歐洲元素，則僅僅只是乾隆於深宮內苑營造異國風情的小小消遣之一。而在羅浩有關乾隆朝宮廷繪畫的總結中，歐洲風格元素同樣被視為漢族風格所形塑之主體的點綴。

當中國繪畫領域的焦點轉移至清代宮廷繪畫，開始帶動了一波研究清宮中歐洲藝術表現的熱潮。近來學界便試圖扭轉過往普遍認為「折衷」（hybrid）繪畫風格是由耶穌會畫家郎世寧（Giuseppe Castiglione，1688–1766）所引領的印象。其中若干研究已經指出，在康熙晚期郎世寧入宮前，中歐風格在清宮已經形成。[13] 或許是受到此波全球轉向的啟發，其涉及了更廣泛的轉譯（translation）與跨文化傳播的議題，有學者也探究了郎世寧為順應清代皇帝藝術需求所歷經的風格轉譯過程。[14] 有關清宮繪畫和園林設計所納入之幻景效果的研究特別值得注意。[15] 有兩篇關於古典小說《紅樓夢》的研究，分別揭開了盛清皇帝所想像的宮中及江南美女的幻覺再現背後所隱藏的政治心理學，並探究清代藝術與文學中視覺幻覺主義和現象幻覺主義的概念。[16]

為了回應視歐洲風格與清代繪畫發展主流無涉的成見，石守謙轉而探討使歐洲透視法（perspective）成為清宮山水畫必備特徵的地景元素。[17] 他在文中指出，新帝國對於地貌實景的偏愛使得十八世紀正統派山水為之改觀，該畫派發展自董其昌（1555–1636），並曾於清宮盛極一時。董其昌和其十七世紀的追隨者主要運用一整套奠基於董氏藝術理論的筆法來建構抽象形象，以此傳達天地人宇宙觀之間的和諧共感。董其昌長期以來被視為晚明及清代藝術史最具影響力的人物，正統派則為清代繪畫主流。石守謙

認為，這個兼融正統派筆墨和歐洲透視法的嶄新風格，透過與自然和再現的繪畫觀重新連結，而將正統派引導回歸中國山水畫的古典傳統。因此，歐洲透視法遂成為助使清宮院畫家達成山水畫固有崇高理想的手段。此關乎清宮實景山水之終極目的及漢族傳統繪畫觀之優勢地位的思維，儘管尚待商榷，然該研究仍於正統派發展中賦予了實景畫作合適的定位。

這份新近的研究凸顯了盛清宮廷藝術中的歐洲風格，並確立這些風格與諸多議題廣泛的論述間的關連性；但有關這些風格特色的政治意涵，猶有待更進一步的探討。研究這些風格在這幾位皇帝追求文化正當性、或於帝國政治議程中展演和重現天命時所扮演之角色，將引領我們更進一步挑戰長久以來將這些特色視為裝飾的定見。

二、清宮的歐洲技術與風格

針對歐洲藝術在盛清皇帝政治議程中所扮演的角色，近來有若干研究值得我們留意。例如，施靜菲認為這三位皇帝戮力透過源自歐洲的光學技術製作畫琺瑯器，且期盼其品質能超越歐洲同類產品。[18] 這種熱衷追求歐洲技術的現象，不僅顯示這些皇帝對於歐洲事物的喜愛，亦透露出他們的文化競爭意識。對於討論盛清皇帝的政治議程及文化訴求，尤其是在他們與歐洲宮廷相互競爭威望時所展現的多元文化、甚至是跨國意識方面，技術確實開啟了新的可能性。[19]

中國歷代各朝無不在皇權威望與歷史評價上與前朝爭勝，盛清宮廷自然也不例外；甚至，清廷有時還會將與歐洲各國宮廷之競爭，帶入和中國此前各朝的較量當中。其中一個例子就顯示，乾隆在頌揚其敕命製造並設於皇家觀象台頂部的渾天儀時，心中同時存在著「縱向」（時間上）與「橫向」（空間上）的競爭心理。[20] 相較於傳統中國各朝，乾隆宮廷與法國、梵諦岡等歐洲宮廷及其相關知識的接觸更為頻繁，遂使其在運用天命這一政治修辭時，能夠同時涵蓋「古今」（歷史和當代）與「中西」（中國和歐洲）。歐洲宮廷成為其地理上相隔遙遠，卻在政治上同質且息息相關的參考點。

銅版畫的技術和產品則是另一項富啟發性的案例。在盛清皇帝眼中，銅版畫與玻璃器和畫琺瑯技術同樣是中國前所未有、卻亟欲取得的歐洲技術。[21] 這幾位皇帝顯然很瞭解，這些技術及以之製成的作品如何助使歐洲宮廷增強其榮耀。

十八世紀時，雕版與蝕版技術已在歐洲盛行數百年之久；其發展涉及它們在宮廷中被全面應用在描繪攸關「偉大君主」概念的大量風景畫和活動場面。早在十六世紀時，擔任許多歐洲宮廷的收藏顧問、來自法蘭德斯（Flanders）的奎奇柏格（Samuel Quiccheberg，1529–1567），便已建議統治者們取得地圖、民族誌圖像、城市景觀、戰爭場景、及皇室出巡和儀式等圖像收藏，以宣揚其統御下的幅員廣闊和顯赫功績。這些項目當中，絕大多數可能都是銅版畫，只因此一媒材有利於傳布這些富含政治動機的圖像。例如，路易十四（Louis XIV，1643–1715在位）就命人描繪其宮殿與從事休閒、軍事、政治等活動的場面，印製成版畫，同步展示於貴族和臣民眼前。這些法國版畫有部分也被帶往中國，除了被當作送給康熙皇帝的禮物，或也成為北京當地天主教教堂的藏品。

在中國清代，康熙和乾隆皇帝也運用雕版印刷技術製作疆域圖及繪製皇家園林和軍事征伐場面。相關作例包含描繪熱河的皇家避暑山莊、圓明園的歐式宮殿建築、以及大清帝國征伐邊疆少數民族等大小戰役的成套版畫。這些在宮中製作、且以少數民族和帝王巡幸為主題的木刻版畫，都進一步讓人想起前述奎奇柏格建議歐洲統治者取得的圖像類別。

雖說中國漢族圖繪傳統中並不乏皇家園林和軍事征伐等圖像，但清代皇帝可獲取的歐洲版畫必定助長了這些圖像在宮中的製作。畢竟，皇帝欲確立其顯赫統治，最好的機制無疑是運用前朝未能取得的印刷技術，展示其恢宏的宮殿和偉大的功勳，並藉此與歐洲宮廷爭勝。此外，上述提到的清代版畫大多有數本存世，可分送給皇室貴族、朝廷官員、乃至於歐洲菁英和宮廷。這些作品在能見度上足與法國路易十四宮廷所生產的版畫媲美，然於中國帝制史上卻屬前所未見。

在某種意義上，版畫扮演一種介面的角色，盛清皇帝藉此得以瞭解法國宮廷如何自我形塑為輝煌的政權，繼而透過自身圖像資源的部署，將此介面運用於再現政治。縱使這些資源大多源自漢族圖繪傳統，但清代宮廷的挪用仍是透過傳入中國的歐洲圖畫與技術之視角而得以體現。

早期近代若干物種圖像的跨文化流通，亦凸顯了連結中國和歐洲的全球化宮廷文化議題。賴毓芝在其以乾隆朝所製作之食火雞（與鴯鶓有關的鳥類，體型大而不會飛）等異國珍禽異獸的繪畫和版畫為題的論文中，即探討了這類令歐洲宮廷亦為之著迷的圖像，其背後所隱藏的知識如何引起乾隆皇帝的興趣。[22] 她的研究闡明，全球化的種種知識和圖像實為乾隆政治手段之一環；來自遠方的珍貴物種經過轉化後，成為助使乾隆政

權鞏固其統治天命的祥瑞象徵。這些物種及其圖像所隱含的政治意義，實遠超過康無為分類中任何「消遣」（pastime）之項目所能象徵。

關於這些圖像的風格層面，賴毓芝則探究其對於「以相同物種為題的歐洲圖像」及「賴以形塑物象的歐洲風格」（圖7.1）之挪用。那些將動物毛皮和鳥類羽毛描繪得栩栩如生，並使其軀體看來富立體感的圖繪技法，極大部分都得益於歐洲藝術傳統。此般視覺效果確保這些生物乃真實存在，從而能信實地傳達出其所隱含的祥瑞訊息。

中國傳統用以象徵和認可統治政權之天命的祥瑞體系，主要是由各種現象和物品構成，故需藉用一些方法來驗證其真實性，並確保其解讀之正確性。其中最常見的方式就是援引文獻遺產，即相關經典和歷史前例的記載。而乾隆朝在確認種種異象瑞物的可信度時，又納入了信而有徵的知識（如關於珍禽異獸的知識）、可資實證的經驗（如在宮

7.1 清 余省、張為邦《綠翅紅鸚哥》出自《鳥譜》第2冊其中一開 1750年 冊頁 絹本設色
41.1 × 44.1公分 台北 國立故宮博物院

中養育這些動物和禽鳥），以及實際的觀察。

艾爾曼（Benjamin Elman）在其關於主導盛清學術之考據學的研究中，主張實證式和經驗式的真實有助於久居中國學術核心的古典文獻校注；[23] 他也暗示考據學之所以在有清一代大盛，可能和以科學思想及技術為代表的西學之引進有關。乾隆對於運用地圖投影（cartographic projection）、線性透視（linear perspective）、和三度空間塑造（three-dimensional modeling）等技法的歐洲和西方物品相當熟悉，他對那些歐洲圖繪技法的依賴，除了要驗證吉兆，也為了體現其心目中的大清帝國。

除了栩栩如生的異國物種圖像，若干乾隆朝宮廷繪畫也展現出某種寫實效果，凸顯出這位皇帝對於其帝國的統轄權，以及他在視覺上對於大清疆域的掌控，從而創造出一股強烈的屬地感。在此我所謂的「屬地」（territoriality）一詞，指的是乾隆意識到其轄下幅員之廣闊，以及這樣的意識如何透過類型和層次各異的視覺再現來加以落實和建構。《皇清職貢》和《姑蘇繁華》這兩項採用歐洲風格元素的大規模圖繪計畫，正明白地昭示出這份屬地感。[24]

《職貢圖》計畫旨在描繪實質上及隱喻上位於清政權外圍區域的人民，包括居住在大清帝國邊疆地區以及來自概念上被視為中國藩屬之亞歐各地區的民族（圖7.2）。藉由挪用早期近代的全球化圖繪模式，即以一男一女的成對人物來表示某一地點，《職貢圖》計畫不僅參與了圖像的全球流動，也在乾隆朝推動清帝國屬地視覺化的過程中，確立其自身地位。此一模式的歐洲範例，如著名的城市景觀成組版畫《全球城色》（*Civitates orbis terrarium*）和布勞家族（Blaeu family）所製作的四大洲地圖，很可能是由歐洲傳教士在十七、十八世紀引進中國（圖7.3）。[25]

不過，這些《職貢圖》圖像並未形成匯集乾隆皇帝已知的所有民族資訊的綜合式圖鑑。亦即，在其歐洲範例和日本同類作品（如《萬國總圖》）中所顯示的均衡且包羅萬象的特質，無法套用到《職貢圖》計畫上。在《職貢圖》中，各朝貢屬邦、外藩、及歐洲等超過三百對的民族圖像，乃按其政治位階之高低排序，務求鞏固和劃定乾隆主權的中心和邊緣區域之間的邊界。

《職貢圖》聚焦在成對的人物圖像，沒有描繪任何背景，且所有男性和女性人物均正面朝向觀者。相較於布勞氏地圖上的民族誌圖像，《職貢圖》是將成對的人物排列在水平連續而毫無阻隔的空間當中（同圖7.2、7.3）。這些特色讓《職貢圖》中的人物轉變成為被展示的對象，從而可將全套四卷畫作理解為移動式的藝廊或圖錄，其上所陳列的，都是令乾隆感到好奇且持續關注的民族和地方。又由於這些人物都是直接正對著

7.2 清 謝遂《皇清職貢圖》（局部）
出自第一卷（全四卷）
約1761年 卷 紙本設色
33.9 × 1481.4公分
台北 國立故宮博物院

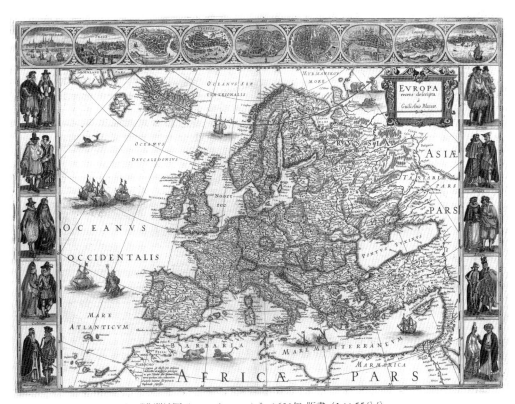

7.3 布勞（Willem J. Blaeu）《歐洲地圖（Map of Europe）》 1631年 版畫 41 × 55公分
德勒斯登 Sächsische Landesbibliothek Staats und Universitätsbibliothek

7.4 （傳）梁 蕭繹《職貢圖》（宋摹本局部）卷 絹本設色 26.7 × 200.7公分 北京故宮博物院

皇帝這位來自畫外的真實觀者，故而也強烈地傳達出敬獻和歸順的意味。在傳統《職貢圖》中，眾使節乃由畫面內部，向位居畫幅右側的皇帝朝覲；即便皇帝未於畫作中現身，其所在位置亦有跡可尋，只因所有使節均面向右側（圖7.4）。相較之下，乾隆朝《職貢圖》所描繪的各方民族，則是面向預設中的觀者，即直接正對畫幅的真實皇帝來朝覲。

以人物為重點的《職貢圖》卷，實際上揉雜了乾隆朝包羅萬象的地方視覺圖像；與之相關的圖像，包括了地圖、風俗畫、及宮殿、戰爭、城市、名勝和帝王巡幸等圖作，且當中經常可見歐洲的再現模式與圖繪技巧。傳統上，中國朝廷多以地圖和風俗畫的形式來圖示其疆域。乾隆朝則透過挪用各種源自歐洲圖繪傳統中表達各地和疆域的方式，更加豐富了與形塑地方（place-making）相關的傳統圖像內涵，並且根據用以定義地域的政治框架，使用不同的歐洲圖繪模式來具體呈現各個地方。例如，四川和台灣是清代新征服或綏定的領土，故以戰爭版畫和職貢圖這兩種取自歐洲的模式對其加以詮釋；至於城市圖繪，則主要與乾隆東巡和南巡期間曾造訪過的地點有關。這類包含《姑蘇繁華》和整套《乾隆南巡圖》在內的圖像，均採用歐洲透視法，以俯瞰的視角來捕捉南京或蘇州等城市周遭的遼闊感和風景全貌（圖7.5）。

與此同時，同一個地方也可能以不同的模式來描繪。例如，蘇州在《姑蘇繁華》中被圖繪成含括其周遭區域的一座城市，但在清代疆域圖上則只是一個小點。這些多重的地方再現手法為乾隆皇帝展演和重現了屬地感。就此而言，這類運用歐洲模式和技術來再現清代疆域的手法，在強化與形塑這位皇帝的屬地意識時扮演了重要角色。

若干見於《姑蘇繁華》圖的特色，亦為乾隆皇帝這位唯一的觀者創造出以視覺掌控該座城市及其周邊區域的印象。首先，這幅畫上的雲即有助於此特殊效果（圖7.6）。在中國圖繪傳統中，雲的作用有四：（1）作為遮掩地平線和複雜空間轉換的區塊；（2）

7.5　清 徐揚《乾隆皇帝南巡圖》（蘇州局部）出自第六卷 1770年 卷 絹本設色
68.8×1994公分 紐約 大都會美術館

作為與密集構圖設計相對比的留白（但非空無）區域；（3）作為時間和（或）空間轉換
的暗示；和（4）作為吉祥寶地和場景的象徵。《姑蘇繁華》中的雲因其描繪寫實而有別
於傳統，彷彿飄浮流動於天空與大地之間，來自於觀者俯瞰田野、河流及人類居所的制
高點，由此而創造出全知全能的視角，並強化視覺上的擁有感。

　　當逐段展開此畫卷時，觀者便期待著見到此座城市的面貌；而一旦順著城市西區的
南北軸線延伸而去，蘇州城內的景象便隨著標誌其城界的雄偉堅固城牆、城門和橋樑等
漸漸展現（圖7.7）。這種構圖設計成功展示了這個城市西側宏偉的城市基礎設施，並創
造出綜觀蘇州主要商業和行政區域的視野。此外，用以描繪這些區域的鳥瞰式平面和遠
近透視法，使觀者亦得以縱覽一排排退向遠方的綿長屋舍，和一重重構成密集城市網絡
的建築。

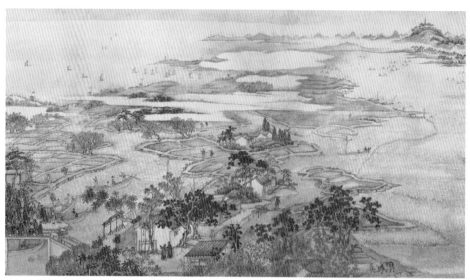

7.6 清 徐揚《姑蘇繁華圖》（雲掩山川屋舍局部） 1759年 卷
絹本設色 36.5 × 1241公分 遼寧省博物館

　　傳統中國畫家想要製造空間深度幻覺時，並不是憑藉建物往遠方連綿延伸並按比例
縮小的視覺效果；相反地，他們試圖喚起暗示的力量。傳李嵩（約1170–1255）《西湖
圖》（圖7.8）的驚人空間處理手法正足以說明這一點。畫中採用了高視點的俯瞰角度，
彷彿是自鄰近山丘上望見湖泊，然其全景式（panoramic）的遼闊空間感實有賴於附加
的浩瀚湖水，以之暗示（而非具現）前景建物至遠景群山之間連續不斷的空間深入感。
此一全景式視角在中國繪畫傳統中甚為少見，顯然並非主流。

　　在《姑蘇繁華》中，建築環境（built environment）是最關鍵的圖像元素，凸顯了
整座城市，亦令乾隆朝引以為自豪（見圖7.7）。由於此畫卷的唯一觀者為皇帝本人，全
景式視角適為其提供了俯瞰蘇州及其周邊遼闊領土和有序世界的絕佳位置。此種製造出
前縮（近大遠小）和遠景效果的透視技法，不僅呈現出廣闊的視野，亦營造出城市街道
建物井然有序的景觀，再輔以堅實的基礎設施，共同為皇帝的統治天命賦予實質形式。
此外，明確的市鎮結構和建築環境，亦為蘇州這座城市帶來一覽無遺的視野，而畫上與
真實的城市位置之間的對應，則創造出富有真實感的效果。[26]

　　透過運用地方視覺再現的不同層次和模式，乾隆皇帝對其帝國和領土有了切實
的體會。歐洲圖繪技法為乾隆提供了一種確認、應許、和視覺化其屬地感的方法，而
此乃歷史悠久的漢族藝術傳統所望塵莫及。這些技法非但帶動了清代宮廷繪畫的「折
衷」風格，也在乾隆建構其領土和帝國的理想形象過程中占有一席之地。總而言之，

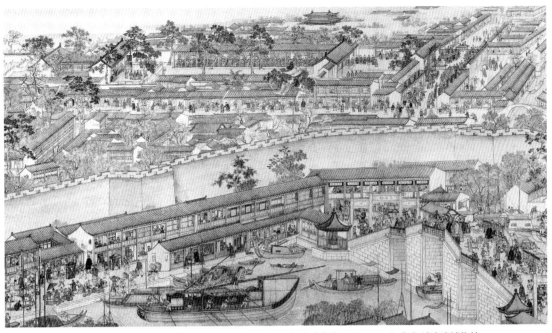

7.7 清 徐揚《姑蘇繁華圖》（蘇州西郊局部） 1759年 卷 絹本設色 36.5×1241公分 遼寧省博物館

7.8 （傳）宋 李嵩《西湖圖》 13世紀前期 卷 紙本水墨 27.2×81.1公分 上海博物館

乾隆宮廷中的歐洲技術和風格已經不只是從前所假設那般僅止於乾隆的異國品味，而實際上是這位皇帝將其領土和帝國予以視覺化、並在文化成就上與其他宮廷爭勝的政治議程的核心。

三、地方社會的歐洲藝術與西化藝術

盛清宮廷透過外交、宗教、和商業往來等管道接觸歐洲藝術。近來跨文化研究的趨勢強調「能動者」（agents）、「渠道」（channels）和「迴路」（circuits），促使學者們更深入探究中國與歐洲之間局部性藝術互動的細節。而清宮和天主教文獻逐漸易於取得，亦助長了這波新發展，使人們更聚焦於上述三種管道如何促進中歐之間物品和觀念的交換。[27]

雖然歐洲文物相對比較集中在清宮，但清宮並非十八世紀中歐藝術互動的唯一接觸點。一般根深蒂固的成見總認為，盛清宮廷乃是歐洲藝術風格的唯一來源，[28] 但與此相反，中國的地方社會事實上存在著中國與歐洲之間的多方接觸帶；這主要是建立在天主教的傳教事業和准許歐洲商品由廣東輸入中國的貿易制度。這些區域，包括北京當地、景德鎮、廣東、以及江南各城鎮在內，均有其自身接觸歐洲藝術的宗教和（或）商業渠道，但彼此間又非各自孤立，而與宮廷共同形成勾勒盛清藝術和視覺文化特色的藝術風格網絡；其複雜度遠超乎以往認知中各自獨立的宮廷和揚州畫壇。

設想宮廷與江南地區透過出身江南與返回江南的宮廷畫家來共享藝術特色，並非難事。早在1973年，古原宏伸便已指出若干十八世紀蘇州木刻版畫中的山水部分，在風格上與清宮山水畫的相似性，並將這些特色歸因於宮廷畫家的地緣背景。[29] 近年來，高居翰（James Cahill）等學者更藉由證明宮廷與廣大江南地區，特別是揚州一地，在藝術上的關連性，進一步打破橫亙於兩者之間的隔閡。[30] 高居翰的研究聚焦於美人圖，畫中美人身處在幾近隱蔽的廂房內，僅顯露一隅可通往其他半隱蔽空間。高居翰認為這種空間設計的特色是具有「可讀性」（readable），可溯源至荷蘭藝術。喬迅（Jonathan Hay）則回頭檢視揚州畫家如何因應盛清宮廷所拋出的民族性和帝國建構等議題。[31] 儘管其研究並未觸及宮廷繪畫與揚州繪畫在風格上的相似性，然喬迅卻意識到兩者關係的另一個重要面向，即漢人面對滿洲侵略或優勢地位時的心理狀態。

這些產生中歐藝術互動及其關係網絡的中國接觸帶，很可能提供了一個觀察十八世紀中國藝術和視覺文化的有利視角。換言之，這些區域或能成為我們探查十八世紀中國藝術風格之地域分布和連結關係的切入點；而這些切入點也能幫助我們重新思考晚明與盛清之間，以及盛清與十九世紀末、二十世紀初（即近現代時期）之間的藝術軌跡。所謂中西藝術互動的三大歷史波段，果真如當前中國藝術史敘事所假設的那般，分別明確地發生在上述三個時期嗎？

自晚明至盛清時期，天主教教會的影響力已不再侷限於宮廷。其代理人在中國展開的傳教工作，成為連結各個地方與宮廷等不同中歐接觸帶的一項要素。及至雍正皇帝禁

教之際，天主教早已在中國的許多地區發展出傳教網絡。[32] 即使在歷經嚴厲執行禁教令的乾隆時期之後，福建和山西都還是天主教教徒的群聚之地，直到二十世紀。[33]

究竟在地方的天主教神父如何使用圖像？而他們所經手的歐洲圖像又是哪些類型呢？1670年代，有位天主教傳教士在以常熟為中心的蘇州府教區服務，他留下了一本帳本，明列其日常開銷。由其中的條目可以看出，這名傳教士為了傳教，花錢製作基督教聖像，更有趣的是，他還把透視畫當作是與地方菁英人士打交道的贈禮。[34]

另一位旅居景德鎮多年的傳教士則在一封寫於康熙五十一年（1712）的信中表示，他在那裡遇到的清朝官員不斷要求他提供設計新穎、用來裝飾瓷器的歐洲紋飾及器型範本。[35] 他還提到自己在中國所見的歐洲圖畫多半是價廉質低的風景畫和城市景觀畫。儘管如此，它們必定仍清楚地呈現出歐洲透視法，讓人聯想起上述歐洲傳教士用來送禮的透視畫。

這類歐洲風景畫在中國的痕跡，可見於一本1680年左右所出版有關各式歐洲透鏡的中國著作。名為「西洋遠畫」的這張版畫顯然奠基於歐洲圖像，展示出那些來自歐洲、但原件已佚的圖畫的主題和風格（圖7.9）。該圖描繪矗立著荷蘭式建築的河流景致，透過前景樹叢所形成的開口，到遠景向後深入的開放空間，創造出一種前景逆推移焦（repoussoir）的效果，[36] 明顯可見線性透視和明暗陰影的技法。

儘管傳入中國的歐洲城市景觀並未於無常時光中倖存，但其中傳至日本的若干作例仍保存在不同的日本收藏中。歐洲與東亞交流的全球脈絡可見諸日本江戶時代（1603–1867）的一個類似案例，從日本唯一對外開放的窗口長崎所輸入的歐洲版畫當中，數量最大的單幅版畫，即是描繪城市景觀。[37] 若干收藏在日本的歐洲城市風景畫，還呈現出視角朝向遠景中心點匯聚的嚴謹透視形式；倘若透過為其設計的光學裝置，看來尤為明顯。

天主教傳教士所經手的透視畫，可能也採用了這類視覺效果，並對地方的藝術製作風格產生影響。如一幅完成於康熙十六年（1677）左右、位於泰山南麓岱廟內的壁畫，即於對稱式構圖上正確無誤地使用線性透視法，當中所有的線條全都交會於畫幅中軸線上的某一點（圖7.10）。委託製作此畫的地方官員和繪製此畫的畫家，同樣都是天主教徒。[38]

不過，此種線性透視技法在存世的清宮繪畫中並不普遍。絕大多數採用歐洲透視法的宮廷繪畫都存在多個逸出畫框以外的消失點；其或位於右上方，或位於左上方，抑或兩者兼有之。至於在畫幅內預設一中央消失點的透視形式，一般則多見於大型宮廷繪

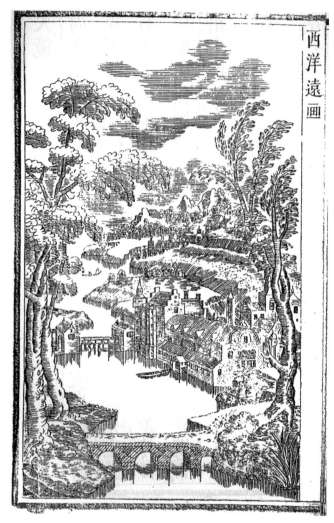

7.9 《西洋遠畫》 約1680年
紙本墨印 21 × 13.5公分
出自孫雲球《鏡史》（康熙十九年刻本）
上海圖書館

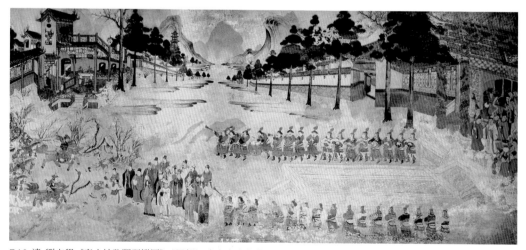

7.10 清 劉志學《泰山神啓蹕迴鑾圖》（局部） 出自泰山岱廟天祝殿 約1677年 山東 泰安市博物館

畫，例如康熙時期一幅描繪漢裝仕女玉立於帶有建築之河景的著名屏風畫。[39] 及至乾隆時期，這類透視法則於描繪宮女和皇子的「貼落」畫上占得一席之地。[40] 前述帶有康熙十六年（1677）紀年的岱廟壁畫，一方面揭示了地方圖繪傳統，另一方面亦有助於我們構建歐洲藝術來源的風格網絡。

十八世紀下半葉，法國高官亨利・貝爾坦（Henri Bertin）因熱衷於收藏中國物品和獲取中國相關知識，與北京的天主教傳教士保持密切的往來。這些傳教士將承載中國文化、政治、和社會等資訊的各式圖像寄送給貝爾坦；而活動於宮廷之外的地方畫家必定也擔負了其中若干委託。誠如約翰・芬萊（John Finlay）所指出，一幅根據宮廷所作圓明園圖像而完成的畫作（圖7.11），就極可能出自一名或多名北京職業畫家之手。[41] 該幅圖像中的山體造型和背景所營造的氛圍效果，讓人回想起若干康熙和雍正時期的宮廷繪畫。這些風格上的相似之處，想必是因北京地方社會毗鄰宮廷的地緣關係所致。

更顯著的例子當屬十七世紀中至十九世紀初由蘇州職業作坊所出品、並成為當地知

7.11 中國佚名畫家（群）《皇帝行宮》18世紀晚期 紙本 淺設色 80×88公分 巴黎 法國國家圖書館

名產品的單幅木刻版畫。[42] 這些高度商品化的版畫大多呈現出線性透視、明暗陰影、及線條交叉法（cross-hatching）等歐洲銅版畫中普遍可見的特色；其中最優秀的作品還嘗試運用複雜的建築設計等罕見之視覺效果，展現迷人的城市采風和旅遊景點（圖7.12）。這些視覺效果相當引人入勝，其魅力實不遜於那些同樣採用歐洲繪畫技法的宮廷繪畫。

多數宮廷畫家因職業生涯乃由故鄉江南至宮廷發展，故於畫風上融和了這兩者的風格。雖說要判明風格之流向存在著若干難度，但學者們至少已建立起宮廷繪畫與蘇州版畫之間的風格淵源關係。儘管如此，蘇州版畫卻仍保有某些不太可能源自宮廷的風格特色，包括承襲自歐洲版畫的線條交叉法，和慣常使用的明暗陰影法。宮廷製作的木刻版

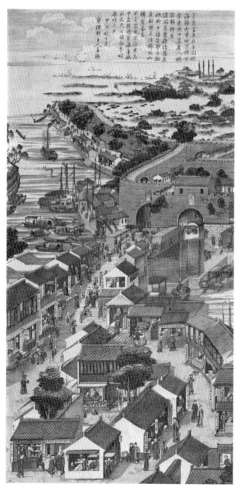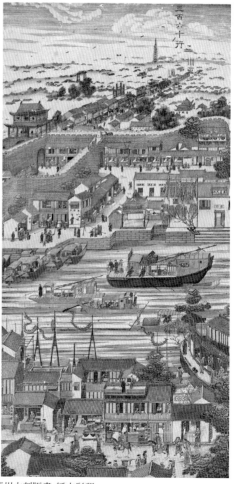

7.12《閶門圖》（左）、《三百六十行》（右） 1734年 蘇州木刻版畫 紙本彩印
108.6 × 55.9公分、108.6 × 55.6公分 廣島 海の見える杜美術館

畫即便採用歐洲圖像風格，均全然不見線條交叉法；另外，蘇州版畫運用明暗法來製造投射於地面之陰影，這部分實罕見於運用歐洲風格元素的清代宮廷繪畫和木刻版畫（同圖7.12）。

蘇州版畫上的歐洲特色可歸因於若干畫家和版畫作坊經營者與天主教的密切關係。例如，附有畫家暨虔誠天主教徒丁允泰（活動於十七世紀末至十八世紀初）署款的版畫，就展現出對於歐洲線性透視法和明暗陰影法的深刻理解。[43] 而署款屢見於蘇州花鳥版畫上的丁亮先（與丁允泰無關），也是一位在1740年代和1750年代蘇州天主教界相當活躍的信徒，並因此在乾隆十九年（1754）遭到逮捕，且很可能被清廷處以死刑。根據一份記載其於蘇州天主教團中所扮演角色的檔案可知，丁亮先以販售「洋畫」維生。[44] 這些畫作可能是歐洲版畫和繪畫，或者是運用歐洲風格的中國版畫和繪畫，只因兩者都能以「洋畫」一詞來指稱。同一份檔案還記載另一名天主教徒管信德在蘇州經營「洋畫店」。[45] 此外，一套附有可能與管信德同一家族的管聯和管瑞玉二人署款之雙幅版畫，亦呈現出明顯的歐洲風格特色（圖7.13）。丁亮先和管信德均因其自身之宗教身分而得以接觸到「洋畫」。

這些宗教與商業渠道並不盡然彼此互斥；事實上，它們攜手提高了歐洲物品和歐洲風格在中國的能見度。即便是蘇州販售「洋畫」的商肆，也同樣受惠於將歐洲繪畫和版畫帶至東亞的天主教教團及歐洲主導的全球貿易。近代早期的中歐貿易於航路上及所涉港口方面有其複雜度。儘管如此，透過十八世紀清廷在廣州施行的關稅制度，仍能一窺經由此重要港口流通的歐洲商品內容。[46] 在關稅清單上可見數種歐洲圖畫，乃比照織品或藥品的模式，作為日常用品之一類進入到中國。關於規範外國對中國貿易的廣州十三行制度，目前已累積諸多研究成果，包括通關後的西方商品如何抵達宮內或宮外消費者手中等議題。[47]

在地方社會大量出現的歐洲作品蹤跡，說明了至少在十八世紀中國的大都會區，已掀起一股歐洲風潮。[48] 例如，在若干蘇州版畫的題記中，「泰西」一詞的出現似乎即意謂著這些作品與歐洲繪畫風格有所關連；這樣的標誌能提高這些版畫的價值，並吸引對異國事物感興趣的潛在買家，[49] 正是這些消費者參與或甚至是推動了這股追求歐洲物品和歐洲特色的風潮。由於運用歐洲風格元素的蘇州版畫如此之多，可知這些元素必定已成為當時作坊主人行銷其產品的一大賣點。作為可多次複製、大量生產、且隨選即買的現成商品，蘇州版畫就金錢價值和文化聲望而言，實無法相比於高階或甚至是中等品味的藝術品，像是出自著名或略有名氣畫家之手的畫作。然而，令這些版畫淪為低階藝術

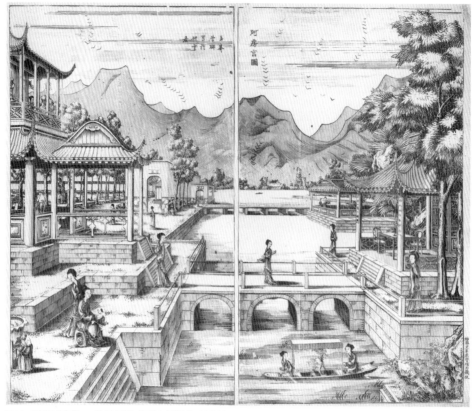

7.13《阿房宮圖》18世紀初期 蘇州木刻版畫 紙本墨印 36 × 28公分 廣島 海の見える杜美術館

品的特質卻也同時賦予其特殊地位，使它們在廣受歡迎的程度上更勝於那些高級的藝術品。就此而言，由蘇州版畫亦可看出歐洲風尚如何滲入中國地方社會。

　　在富商競相主導奢侈品消費的揚州，一則當地的記載描述了歐洲物品和歐洲特色在城裡受歡迎的情形。這些物品包含望遠鏡及觀賞時可能需借助西洋鏡（peep boxes）等特殊裝置的圖畫等。[50] 而揚州當地的繪畫同樣也展現出歐洲特色；如帶有若干前縮（foreshortened）效果之連續遼闊的斜向後退空間，即是李寅（活動於17世紀末–18世紀上半）和袁江（活動於1680–1740）（圖7.14）兩人畫作的一個共通特色。這些職業畫家的作品往往彰顯出其贊助者（其中多為揚州本地商賈）的品味特色。[51] 山水元素之外，高居翰所研究的仕女人物畫，亦證實了歐洲風格在江南地方社會、尤其是揚州地區廣受歡迎的程度。這些經高居翰定義為「民間風俗」（vernacular）的畫作，可能比袁江等畫家的作品更為搶手。[52] 最後一點則與揚州畫家羅聘（1733–1799）某幅《鬼趣圖》中的骷髏有關，該圖像乃是模仿特定歐洲醫書，此發現進一步印證了歐洲物品在地方社會的

7.14 清 袁江《九成宮圖》（局部）出自十二軸其中三軸 1691年 絹本設色　207×563.2公分
　　　紐約 大都會美術館

流通。[53]

　　至於廣州地區於十八世紀中葉至十九世紀中葉生產的高度商品化圖畫，業已備受學界關注。[54] 這些大量流傳至今的圖畫雖然題材包羅萬象、且品質良莠不一，然其中多數顯然係「折衷」中國和歐洲風格的例子。這些作品傳統上被歸類為「外銷藝術」，它們透露出諸多涉及中國貿易的有趣課題，包括地方職業作坊與主要由美國人和歐洲人組成之外國買主間的互相協調情況。不過，儘管許多學者已研究出這些圖畫的製造與消費概況，但它們仍屬中國藝術史研究之一小分枝，鮮能打入以宮廷和文人階層為主的主流繪畫研究。近來的研究則對這些圖畫被貼上「外銷藝術」（export art）標籤提出了懷疑，且尤為質疑以往將這些圖畫分為外銷和內銷的區分標準。[55] 畢竟，原以為是為了外銷而用在圖畫上的歐洲風格元素，在國內市場上似乎也相當受到歡迎。再者，由街肆和攤販等人物所組成的題材，亦能將廣州的圖畫連結到江南地區和宮廷所出品的風俗畫。[56]

　　清代裝飾藝術領域的學者早已確立了宮廷作坊與廣州、蘇州、揚州等城市作坊所生產之文物的連結。內務府作為掌管皇室內務和生活器用的機構，經常將琺瑯器、玉器、和織品的生產製作，委派給北京以外的作坊，從而促進了宮廷與地方社會之間的藝術互動。[57] 例如，學者在研究採自歐洲的技術時，便已指出宮廷和廣州作坊各自製造的琺瑯器具有密切關係。[58] 這種藝術上的互動很可能促使江南都會地區孕生出仿效宮廷文化的社會氛圍。如揚州的西式庭園便反映了城市富商對於宮廷品味的敏銳關注。[59]

　　要言之，在中國盛清時期，多元的能動者和渠道促成了多方接觸帶（contact zones）之興起，而非僅止於單一突破點，即便如宮廷此般活躍之定點亦然。這些遍及地方社會的區域，至少涵蓋了北京、景德鎮、沿海和江南大城，甚至及於自晚明至盛清時期天主教勢力延續不輟的偏鄉地區。明清改朝換代所引發的政治動盪和社會混亂不必然會阻斷這些中歐接觸帶的種種運作。由一份納入中國十六世紀晚期至十九世紀中葉所製作的歐風繪畫和版畫圖錄，即可看出歐洲風格特色在明清鼎革之際仍持續風行。[60] 更重要的是，這些特色還是貫穿晚明和清代的一條線，串起中國藝術史的近代早期和近現代時期。

　　此外，運用歐洲透視法和明暗陰影法製作之帶有幻景效果的繪畫和版畫作品，開創出視覺探奇心、視覺奇觀和新的視覺經驗；西洋鏡（peep boxes）即為其中之一例。這項用來觀看繪有著名事件、場景和故事等透視畫的光學裝置，在十八世紀末和十九世紀流行於中國，使得地方上的一般百姓有機會觀賞到具有新穎視覺效果的影像。[61] 其中最常見的一個主題便是西湖全景。這些嶄新的視覺經驗很可能為1840年代引進中國的攝影

技術鋪路，使其迅速地由廣州經上海流行至北京，以及沿海和內陸城市。

四、趨向交互關連的藝術史

在十八世紀中國藝術和視覺文化中尤為凸顯的「折衷」風格，證明了歐洲風格元素在中國境內實為隨處可見。但更重要卻相對較少被注意到的，則是一般大眾對於各類透視圖像上可見的新穎視覺效果的喜愛，以及皇帝等足以左右歷史之能動者的全球意識的興起。前者乃由歐洲藝術風格及伴隨其而來的觀看裝置所孕生，並轉而促成一股追求歐洲事物和歐洲特色的風尚；此風尚同時風靡於宮廷和地方社會，打動了皇帝們和那些購買蘇州版畫或廣州圖畫的地方消費者。此一全球化情勢亦改變了乾隆皇帝認知其皇權、帝國和疆域的方式，以及型塑其證明和表現自身天命的方式。這些新的變化均有賴於對歐洲首創而後遍及中、日等亞洲各地的全球化圖像、再現模式及繪畫技法之挪用。

這些改變亦涉及一種流通於若干社會文化和政治菁英間的新藝術認知，具體反映在有關於形似（verisimilitude）、視覺真實（visual reality）和審美價值（aesthetic value）等關係的論述上。亦即是，向來在文人畫理論中被視為次要和微不足取的「形似」特色，在十八世紀一躍而成為藝術討論的主要焦點，刷新了長久以來的審美品評位階；就連著名的正統派或文人畫家都相當關注這項特色，誠如唐岱（1673–約1754）和鄒一桂（1686–1772）等人在其畫論中所示。[62] 就他們看來，嫻熟的繪畫技巧之所以為人所看重，是因為其能捕捉所繪物象和場景的精確物理特性，有助於達到形似，並轉而通往視覺再現之真實。這股求真的發展趨勢，儘管與考據學盛行等錯綜複雜的歷史和藝術史背景息息相關，不過，歐洲風格特色和繪畫觀念勢必也在其中扮演重要推手的角色。

綜上所述，可知流通於中國的歐洲風格元素，非但不是盛清藝術和視覺文化中錦上添花的附加裝飾，反倒形塑了可資定義其本身的獨一無二特色。而此般大規模的歐洲藝術影響則是在近代早期的全球脈絡下發生。儘管學界對此全球化之定義仍未達成共識，且世界情勢的各個面向必也循著不同的速度和不同的路徑朝向全球化發展，然而近代早期在此歷史進程中占有特殊地位，卻是無可否認。[63] 歷史學家認為，全球化經濟乃出現於十六世紀晚期，白銀在當時的流通將西班牙本土、西美帝國、乃至西班牙的東南亞殖民地（菲律賓）連結起來，並擴及至中國和日本。尤有甚者，諸如耶穌會、西班牙帝國

及荷蘭東西印度公司等全球化的能動者，亦直到近代早期才登上歷史舞台，創造出世上前所未見的全球交互關連（interconnectedness）。

近代早期全球化的進程建構出世界交互關連的新模式，亦即世界如何被組織起來的新方式。但強調各地連結的「網絡」（network）模型、以及這些連結所形成的關係網（web），卻不足以映現全球化世界的意象，以及以不同方式將世界各地連結起來的多層次迴路（circuits）。也就是說，一旦該迴路由任一地點開始串接起世界地圖上的其他各點，全球化世界便於焉成形，而兩地之間則可透過網絡當中的一種以上路徑或層級相互連結。這些連結往往超乎地緣關係的原則，且其影響力可於短時間內擴散至遠地。

在此一新世界情勢和涉及陸地及海洋迴路的三維上層結構（three-dimensional meta-structure）中，中國實為必不可缺的一部分。將中國帶入全球經濟體系的白銀，亦影響其國內經濟、政治、社會與文化等發展。中國與歐洲之間的直接接觸可謂這兩個地區交互關連的全新模式。這樣的接觸除了透過天主教傳教士、中國皇帝和改信天主的信徒、及兩地商人的中介而發生於中國本土，也發生在歐洲於東南亞的殖民城市，如巴達維亞（荷蘭殖民地）、馬尼拉（西班牙殖民地）等地，並由此而發展出中國與這些地區的新連結模式，因為這些城市扮演了歐洲商品中繼站的新角色。緣此，歐洲商品得以定期、大量地銷往中國。在此般頻繁往來、可觀貨運量、及多元接觸帶等條件的水到渠成下，中國和歐洲無不迎來前所未見的藝術情勢，同時也在相對較短的時段內達成雙向文化交流。

即便是中國和日本間淵源已久的藝術關連，也因兩地同時參與了由歐洲人所引領的這波全球文物流動，而在此全球化歷史情勢中發掘出新的向度。原先所理解的雙邊關係不再能充分解釋中日之間的貿易狀況和藝術接觸，而須擴及涵蓋第三方，即與兩國均有貿易往來的荷蘭。[64] 因是之故，荷蘭東印度公司所代表的此一全球脈絡不僅為近代早期的中日藝術關係提供更全面性的視野，亦闡明了中國與日本之間交互關連的全新模式。同理可證，若探討中歐藝術互動時疏於調查此全球脈絡，便無法辨別出歐洲在擴張其世界版圖過程中所引發的種種互動的特色。例如，中國與日本在此全球脈絡下的相似情勢，便有助於我們瞭解在中國流通之歐洲繪畫類型及其可能的樣貌。與此同時，這些情勢下所顯現的雙邊差異亦凸顯出中國挪用歐洲風格的確切特色。例如，歐洲透視法與乾隆時期若干宮廷繪畫中帝王屬地感的連結。

儘管上述所檢視的大規模藝術衝擊非得於關注歐洲全球擴張的背景下方能彰顯，但更值得我們注意的，應是與地方能動者的變動狀況有關的「挪用」行為，而非關於歐洲

「影響」（influences）的思維。唯有透過對這些情勢之歷史與藝術史細節的研究，方能揭示並確認地方行動者（actors）的運作。像是清代皇帝、畫家與版畫出版者，就把歐洲特色當成一項文化資源，或作為符合其自身需求的一大賣點，藉此轉化他們所接收到的歐洲訊息；而消費者在地方商鋪購買西洋風格繪畫時，也會將歐洲風格元素受到歡迎的訊息回饋給店主人。

以歐洲風格元素為一大共通特色的十八世紀中國仕女畫為例，能夠進一步闡明宮廷或江南觀眾等本地能動者，如何、又為何助長此番挪用的情形。在十七世紀定義文人階層理想生活的論述中，「如何品賞那些用以滿足其男性主宰者慾望的美人？」這樣的提問，成為重要的一部分。這樣的論述營造出以歐洲透視法描繪虛構美人的合宜環境，藉此，女性或被描繪為置身孤立隱蔽的廂房內，與畫外的觀者間維持著引人遐思、卻又足以納入其掌控的距離。[65] 對於所有無論是身處宮中或來自地方社會的男性觀眾而言，這些畫作具體展現了江南地區青樓文化流風中的女性理想容顏和情色魅力；但是對盛清皇帝來說，其中卻含藏著更深一層的意義。亦即，畫中所有身著江南都會區漢式流行服飾的美女，還象徵了南方綏靖之地——一處曾為中國漢文化之代表，如今卻屈從於滿清皇帝，成為其一覽無遺之女性化且富神秘感的土地。

「挪用」一途可將能動性供予地方行動者，如此一來，便能針對藝術史研究中有關歐洲中心主義的部分，即以西方藝術研究所規範的標準和問題意識來看待其他藝術傳統一事，給予適切的回應。而瞭解地方能動者和其所具有的能動性，亦有助於探究這波全球轉向所要處理的互補概念，即特殊性（particularism）和普遍性（universalism）之間、或地方性（localism）和全球性（globalism）之間的關係，例如關於近代早期中國和日本挪用歐洲透視法的案例。

質疑藝術史中歐洲中心論傾向的最重要研究範例，出自詹姆斯・埃爾金斯（James Elkins）之手。在其探討中國山水畫範疇的著作中，埃爾金斯便詳細闡述其對西洋藝術史概念的全球適用性的反對立場。[66] 儘管該書提出了若干中國山水畫研究的洞見，卻仍不免面臨到對於該領域和該畫類的高度選擇性理解。埃爾金斯陳述道，若干研究是透過西方藝術的視角來觀看中國繪畫，他的說法雖可加強我們對於這些研究的批判性思維，然而，將中國藝術概念看作無法與西方傳統藝術概念等量齊觀，或認為無法透過西方藝術研究所發展之理論來理解中國藝術概念，此潛在之假設卻屬一種誤解。事實上，那些有爭議的概念，好比空間概念，並不盡然在中國藝術史論述中居於邊緣地位。[67] 雖說在主流的文人畫論裡，「空間」概念並非中國山水畫的重點，一如埃爾金斯在其總結所

示，但這些主流著述所建構的說詞，並不能代表中國繪畫史的整體面貌。此外，近幾十年來，若干令西方和中國學者同感興趣的議題，例如再現政治（politics of representation）、藝術與認同（art and identity）、物質文化的能動性（the agency of material culture）等，都與世界各地的許多社會密切相關。倘將這些議題看作對中國藝術無關緊要或與之互不相涉，而不納入研究考量，實為草率將事，或甚至是自以為是。

　　循此思維，埃爾金斯還試圖在種種非西方藝術傳統中，發掘那些形塑其明確特色的所謂本土詞彙或關鍵概念，此尤見於他聚焦於全球藝術史的編著當中。[68] 這些著述與其他具有類似動機的著作，同樣展現學界群策群力投入藝術史中有關全球轉向議題的努力成果，其中也包括了涉及歐洲中心主義思維的部分。[69] 可是，儘管其中所探討的諸多議題，與所有藝術傳統之研究均有相關，然多數對話仍都集中在西方藝術，且參與研究的學者亦多半具有西方藝術的背景；至若專攻東亞或其他歷史悠久之非西方藝術傳統的學者，其觀點則未能充分地呈現在這些論著中。換言之，這些著述針對「連結不同地區的藝術史之可能性」與「全球藝術史觀點之形成」所得出的結論，仍舊是出於西方藝術傳統與實踐之視角。

　　缺乏來自非西方藝術傳統的觀點，有時會使全球藝術史的討論成為一廂情願的片面之言；而欠缺非西方藝術傳統的專業知識，亦無法充分回應出於不同藝術傳統的主要觀念和用語中的「可共容性」（commensurability）或「不可共容性」（incommensurability）等問題。再者，將可能存在於中國藝術概念（或其他非西方藝術概念）與西方藝術概念之間的「可共容性」予以駁斥，則可能使前者在以西方藝術研究為主導的藝術史論述中，走向邊緣化（marginalization）。由於「可共容性」和「不可共容性」在探討不同概念上均可能有其效度，因是之故，全球藝術史的關鍵議題，或許並不在於這兩者之間非此即彼的單一選擇，而在於世界各地在藝術上的交互關連，以及其特定的模式。

注釋

導論

1. 見Donald Preziosi, *Rethinking Art History: Meditation on a Coy Science* (New Haven: Yale University Press, 1989), chapter 5; Keith P. F. Moxey, "Semiotics and the Social History of Art," in *New Literary History*, vol. 22, no. 4 (Autumn, 1991), pp. 985–999.

2. 例如：Jeremy Tanner, "Michael Baxandall and the Sociological Interpretation of Art," *Cultural Sociology*, vol. 4, no. 2 (July 2010), pp. 231–256. 在2014年美國大學藝術協會（College Art Association）的年會中，即有一個場次以The Present Prospects of Social Art History為主題，討論社會藝術史的過往與現今，以及未來可有的新方向，包括如何運用法國社會學家Pierre Bourdieu的研究。

3. 例如：Chu-tsing Li, ed., *Artists and Patrons: Some Social and Economic Aspects of Chinese Painting* (Lawrence: The Nelson-Atkins Museum of Art and University of Washington Press, 1989); Ginger Cheng-chi Hsü, *A Bushel of Pearls: Painting for Sale in Eighteenth-Century Yangchow* (Stanford: Stanford University Press, 2002).

4. Craig Clunas, "Social History of Art," in Robert S. Nelson and Richard Shiff, eds., *Critical Terms for Art History, Second Edition* (Chicago: University of Chicago Press, 2003), chapter 31; Jeremy Tanner, "Michael Baxandall and the Sociological Interpretation of Art," p. 231–256.

5. James Cahill, *The Painter's Practice: How Artists Lived and Worked in Traditional China* (New York: Columbia University Press, 1994).

6. Craig Clunas, *Superfluous Things: Material Culture and Social Status in Early Modern China* (Champaign: University of Illinois, 1991).

7. Jonathan Hay, *Shitao: Painting and Modernity in Early Qing China* (New York: Cambridge University Press, 2001), especially chapters 2, 3, and 10.

8. 對於該書所論石濤現代都會主體性的質疑，詳見Jerome Silbergeld的書評，*Harvard Journal of Asiatic Studies*, vol. 62, no. 1 (June 2002), pp. 230–239.

9. 見Cheng-hua Wang, "Prints in Sino-European Artistic Interactions of the Early Modern Period," in Rui

Oliveira Lopes, ed., *Face to Face: The Transcendence of the Arts in China and Beyond* (Lisbon: Artistic Studies Research Centre, Faculty of Fine Arts University of Lisbon, 2014), pp. 428–463.

10. Richard M. Barnhart, *Painters of the Great Ming: The Imperial Court and the Zhe School* (Dallas: Dallas Museum of Art, 1993).

11. 見賴毓芝，〈浙派在「狂態邪學」之後〉，收於陳階晉、賴毓芝主編，《追索浙派》（台北：國立故宮博物院，2008），頁210–221。

12. 見石守謙，〈失意文士的避居山水—論十六世紀山水畫中的文派風格〉，收於氏著《風格與世變》，頁325–334；石守謙，〈由奇趣到復古—十七世紀金陵繪畫的一個切面〉，《故宮學術季刊》，第15卷第4期（1998年夏季），頁37–38。

13. 關於晚明區域間的文化競爭如何與政治上的黨爭結合，見程君顒，〈明末清初的畫派與黨爭〉（國立臺灣師範大學歷史研究所博士論文，2000）。

14. 見石守謙，〈《雨餘春樹》與明代中期蘇州之送別圖〉，《中央研究院歷史語言研究所集刊》，第64本，第2期（1993年六月），頁447–449；石守謙，〈隱居生活中的繪畫：十五世紀中期文人畫在蘇州的出現〉，收於石守謙著，《從風格到畫意：反思中國美術史》（台北：石頭出版股份有限公司，2010），頁207–226。這些研究著重地區與社群傳統，對於文人階層的排他性與建構性，較少討論。

15. 見Cheng-hua Wang, "Urban Landmarks, Local Pride, and Art Consumption," pp. 34–53 (forthcoming).

16. 關於董其昌書畫創作與其政治社會網絡的關係，見李慧聞，〈董其昌政治交遊與藝術活動的關係〉，《董其昌研究文集》（上海：上海書畫出版社，1998），頁806–828。

17. Ginger Cheng-chi Hsü, *A Bushel of Pearls: Painting for Sale in Eighteenth-Century Yangchow*, chapter 5.

18. Craig Clunas, *Superfluous Things: Material Culture and Social Status in Early Modern China*; Craig Clunas, *Pictures and Visuality in Early Modern China* (Princeton: Princeton University Press, 1997), in particular pp. 134–148.

19. Cheng-hua Wang, "Perception and Reception of *Qingming Shanghe* in Early Modern China," pp. 43–73 (forthcoming).

20. Michael North and David Ormrod, "Introduction: Art and Its Markets," in Michael North and David Ormrod, eds., *Art Markets in Europe, 1400–1800* (Aldershot: Ashgate Publishing Limited, 1998), pp. 1–6; Volker Reinhardt, "The Roman Art Market in the Sixteenth and Seventeenth Centuries," *in Art Markets in Europe*, pp. 81–92.

21. Cheng-hua Wang, "The Rise of City Views in Late Ming China," pp. 27–38 (forthcoming).

21. 另可見：馬雅貞，〈中介於地方與中央之間：《盛世滋生圖》的雙重性格〉，《國立臺灣大學美術史研究集刊》，第24期（2008年3月），頁259–322；馬雅貞，〈商人社群與地方社會的交融：從清代蘇州版畫看地方商業文化〉，《漢學研究》，第28卷第2期（2010年6月），頁87–126。

23. Jonathan Hay, *Shitao: Painting and Modernity in Early Qing China*, especially chapters 2, 3, and 10; Ginger Cheng-chi Hsü, *A Bushel of Pearls: Painting for Sale in Eighteenth-Century Yangchow*.

24. 例如：Marco Musillo, "Reassessing Castiglione's Mission: Translating Italian Training into Qing Commission," 收於「西方人與清代宮廷」國際學術研討會論文集（北京中國人民大學清史研究

所，2008年10月17–19日），頁437–460；賴毓芝，〈圖像、知識與帝國：清宮的食火雞圖繪〉，《故宮學術季刊》，第29卷第2期（一百年冬季），頁1–75。

25. 施靜菲，〈象牙球所見之工藝技術交流：廣東、清宮與神聖羅馬帝國〉，《故宮學術季刊》，第25卷第2期（2007年），頁87–138。

26. 見陳慧宏，〈耶穌會傳教士利瑪竇時代的視覺物象及傳播網絡〉，《新史學》（2010年九月），頁55–121。

27. 高華士著，趙殿紅譯，劉益民審校，《清初耶穌會士魯日滿常熟賬本與靈修筆記研究》（鄭州市：大象出版社，2007）。

28. 董建中，〈清乾隆朝王公大臣官員進貢問題初探〉，《清史問題》，1996年第一期。

29. 鐘鳴旦著，劉賢譯，〈文化相遇的方法論：以十七世紀中歐文化相遇為例〉，收於吳梓明、吳小新編，《基督教與中國社會文化》（香港：中文大學崇基學院宗教與中國社會研究中心，2003），頁31–82。

30. 另可參考Thomas D. Kaufmann and Michael North, "Introduction," in Michael North, ed., *Artistic and Cultural Exchanges between Europe and Asia, 1400–1900* (London: Ashgate, 2010), pp. 1–19.

31. 例如，嚴耕望有名的巨著《唐代交通圖考》。

32. 見陳慧宏，〈「文化相遇的方法論」—評析中歐文化交流研究的新視野〉，《台大歷史學報》，第40期（2007年12月），頁263–264。

33. Anna Jackson and Amin Jaffer, eds., *Encounters: The Meeting of Asia and Europe, 1500–1800* (London: V&A Museum, 2004).

34. 見卓新平主編，《相遇與對話：明末清初中西文化交流國際學術研討會文集》（北京：宗教文化出版社，2003）。

35. 相關討論可參考Pamela Kyle Crossley, *What Is Global History?* (Cambridge: Polity Press, 2008).

第1章 女人、物品與感官慾望

1. 關於陳洪綬的生平，見黃湧泉，《陳洪綬年譜》（北京：人民美術出版社，1960）；翁萬戈，《陳洪綬》（上海：上海人民美術出版社，1997），上卷，頁9–45；王正華，〈從陳洪綬的〈畫論〉看晚明浙江畫壇：兼論江南繪畫網絡與區域競爭〉，收於《區域與網絡：近千年來中國美術史研究國際學術研討會論文集》（台北：國立臺灣大學藝術史研究所，2001），頁330–342。

2. 見Wai-kam Ho, "Nan-Ch'en Pei-Ts'ui: Ch'en of the South and Ts'ui of the North," in *The Bulletin of the Cleveland Museum of Art*, vol. 49, no. 1 (January 1962), p. 4.

3. 陳洪綬的人物畫中繫有確定年代的作品不多，本文大致依照翁萬戈的訂年。見《陳洪綬》，中卷及下卷。

4. 楊慎，號升庵，明嘉靖朝因「大禮議」事件遷謫雲南，而其風流瀟灑作風不變，曾經「胡粉敷

面，作雙丫髻插花」，其後「諸妓捧觴，遊行城市」。楊慎直言的氣節與貶抑後瀟灑的作風成為當代屢屢傳誦的文士典範，見焦竑，《玉堂叢話》，收於《元明史料筆記》（北京：中華書局，1981），卷7，頁246。陳洪綬畫中描繪的正是楊慎在雲南簪花與妓同遊的故事。

5. 關於此畫與陳洪綬心境的關係，見James Cahill, *The Compelling Image: Nature and Style in Seventeeth-Century Chinese Painting* (Cambridge: Harvard University Press, 1982), pp. 107–8.

6. 關於晚明人物繪畫及版畫中的戲劇身段，見蕭麗玲，〈版畫與劇場：從世德堂刊本《琵琶記》看萬曆初期戲曲版畫之特色〉，《藝術學》，第5期（1991年3月），頁145–147；許文美，〈深情鬱悶的女性——論陳洪綬《張深之正北西廂秘本》版畫中的仕女形象〉，《故宮學術季刊》，18卷3期（2001年春季），頁143–148。

7. Anne Gail Burkus的博士論文中提及陳洪綬晚期繪畫以文士題材最為流行，見 "The Artefacts of Biography in Ch'en Hung-shou's 'Pao-lun-t'ang chi'" (Ph.D. dissertation, Berkeley: University of California Press, 1987), p. 420.

8. 《仕女圖》見《陳洪綬》，下卷，圖24。畫中銅製花瓶未見於現存實物，不知如何命名。若依照《遵生八牋》的描寫，或為「肚大下實」類的花瓶。見高濂著，趙立勛校注，《遵生八牋校注》（北京：人民衛生出版社，1994），頁611。

9. 藝術史的研究成果主要集結於二本書中，見Marsha Weidner, ed., *Views from Jade Terrace: Chinese Women Artists, 1300–1912* (Indianapolis: Indianapolis Museum of Art, 1988); Marsha Weidner, ed., *Flowering in the shadows: Women in the History of Chinese and Japanese Painting* (Honolulu: University of Hawai'i Press, 1990), pp. 1–156. 關於文學史研究成果的介紹，見胡曉真，〈最近西方漢學界婦女史研究成果之評介〉，《近代中國婦女史研究》，第2期（1994年6月），頁277–85。歷史學相關著作見Dorothy Ko, *Teachers of the Inner Chambers: Women and Culture in Seventeenth-Century China* (Stanford: Stanford University Press, 1994).

10. 除了上注所引論著外，可參考胡文楷，《歷代婦女著作考》（上海：上海古籍出版社，1985），其中所列十七世紀女性書寫者及編纂者的數量皆遠超出前代。

11. 見Dorothy Ko, *Teachers of the Inner Chambers,* pp. 143–176. 另見孫康宜，〈婦女詩歌的「經典化」〉、〈走向「男女雙性」的理想——女性詩人在明清文人中的地位〉，李奭學譯，〈論女子才德觀〉，皆收於孫著，《古典與現代的女性闡釋》（台北：聯合文學出版社，1998），頁65–71、72–84、134–164。

12. 見李漁，《意中緣》，收於《李漁全集》（杭州：浙江古籍出版社，1992），卷4，頁386–388。

13. 見Dorothy Ko, *Teachers of the Inner Chambers*, pp. 96–99；孫康宜，〈論女子才德觀〉，頁137–139；Ellen Widmer, "The Epistolary World of Female Talent in Seventeenth-Century China," in *Late Imperial China*, vol. 10, no. 2 (December 1989), pp. 24–30.

14. 例如：曹淑娟，《晚明性靈小品研究》（台北：文津出版社，1998），頁205–241；毛文芳，〈養護與裝飾——晚明文人對俗世生命的美感經驗〉，《漢學研究》，15卷2期（1997），頁109–143。

15. Craig Clunas, *Superfluous Things: Material Culture and Social Status in Early Modern China* (Urbana and Chicago: University of Illinois Press, 1991).

16. 關於物品收藏所涉及的社會與心理層面，見William Pietz, "Fetish," in Robert S. Nelson and Richard

Shiff, eds., *Critical Terms for Art History* (Chicago: Chicago University Press, 1996), pp. 197–207; John Elsner and Roger Cardinal, "Introduction," in Elsner and Cardinal, eds., *The Cultures of Collecting* (Cambridge: Harvard University Press,1994), pp. 1–6; Jean Baudrillard, "The System of Collecting," in *The Cultures of Collecting*, pp. 7–24.

17. 見Craig Clunas, *Superfluous Things*, pp. 8–39.

18. 見李漁,〈聲容部〉、〈器玩部〉,《閒情偶寄》,收於《李漁全集》,卷3,頁108–154、201–233。

19. 見江為霖,《批評出像金陵百媚》,日本內閣文庫藏善本書;朱元亮注,《嫖經》,收入張夢徵編,《青樓韻語》,《中國古代版畫叢刊二編》(上海:上海古籍出版社,1994),第4輯;余懷,《板橋雜記》,收入《豔史叢鈔》(台北:廣文書局,1976),上冊。

20. 見張夢徵編,《青樓韻語》;張栩,《彩筆情辭》(台北:台灣學生書局,1987)。

21. 關於今存晚明日用類書版本及內容分類,見吳蕙芳,〈附錄:明清時期各版《萬寶全書》目錄〉,收於氏著《萬寶全書:明清時期的民間生活實錄》(台北:國立政治大學歷史學系,2001),頁641–659。至於「風月機關」的內容,茲舉一例為示。詳見《新刻搜羅五車合併萬寶全書》,收於酒井忠夫監修,《中國日用類書集成》,第8冊(東京:汲古書院,2001),頁249–266。

22. 據小川陽一的研究,小說《醒世姻緣傳》中曾提及日用類書,為山東武城一放蕩少年的藏書,與色情版畫、情愛小說並列,由此可見日用類書普及的程度。《日用類書による明清小說の研究》(東京:研文出版,1995),頁43–44。另可見酒井忠夫,〈明代の日用類書と庶民教育〉,收於林友春編,《近世中國教育史研究》(東京:國土社,1958),頁140–151。

23. 相關書目見胡文楷,《歷代婦女著作考》,附錄一及二。

24. 見李漁,《閒情偶寄》,頁108–154;衛泳,《悅容編》,收於《筆記小說大觀》,5編,第5冊(台北:新興書局,1974),頁2772–2778。

25. 見王鴻泰,〈流動與互動──由明清間城市生活的特性探測公眾場域的展開〉(國立臺灣大學歷史學研究所博士論文,1998年11月),頁246–291;〈青樓──中國文化的後花園〉,《當代》,137期(1999年1月),頁16–29。

26. 見Katherine Carlitz, "The Social Uses of Female Virtue in Lath Ming Editions of *Lienu Zhuan*," in *Late Imperial China*, vol. 12, no. 2 (December 1991), pp. 117–148.

27. 例如:屠隆,《考槃餘事》,收於《叢書集成新編》(台北:新文豐出版公司,1982),第50冊,頁341–2;張謙德,《瓶花譜》,《叢書集成新編》,第50冊,頁354–355;袁宏道,《瓶史》,《叢書集成新編》,第50冊,頁351–353;張應文,《清秘藏》,收入黃賓虹主編,《美術叢書》(上海:神州國光社,1947),初集第8輯,頁197–8;高濂,《遵生八牋校注》,頁518–528、530–534;文震亨著,陳植校注,楊超伯校訂,《長物志校注》(江蘇:江蘇科學技術出版社,1984),頁247–265。

28. 關於明清之際對於宋瓷認識的誤差,見羅慧琪,〈傳世鈞窯器的時代問題〉,《國立臺灣大學美術史研究集刊》,第4期(1997),頁110–114。

29. 對於這些議題已見若干論著,如Judith Zeitlin, "Petrified Heart: Obsession in Chinese Literature, Art, and Medicine," in *Late Imperial China*, vol. 12, no. 1 (June 1991), pp. 1–26; Craig Clunas, *Superfluous*

Things, pp. 134–148.

30. 見王鴻泰，〈流動與互動——由明清間城市生活的特性探測公眾場域的展開〉，頁292–385；王正華，〈從陳洪綬的〈畫論〉看晚明浙江畫壇：兼論江南繪畫網絡與區域競爭〉，頁339–353。關於晚明文人的結社與交遊風氣，見郭紹虞，〈明代文人結社年表〉、〈明代的文人集團〉，收於氏著《照隅室古典文學論集》（上海：上海古籍出版社，1983），上編，頁498–512、518–610。

31. 見Craig Clunas, *Superfluous Things*, pp. 116–40; Joanna F. Handlin Smith, "Gardens in Ch'i Piao-chia's Socail World: Wealth and Values in Late Ming Kiangnan," in *Journal of Asian Studies*, vol. LI (1992), pp. 55–81.

32. 見酒井忠夫，〈明代の日用類書と庶民教育〉，頁140–151；大木康，〈明末江南における出版文化の研究〉，《廣島大學文學部紀要》，50卷，特輯1號（1991年1月），頁103–107；沈津，〈明代坊刻圖書之流通與價格〉，《國家圖書館館刊》，85卷1期（1996），頁101–118。

33. 例如：艾南英彙編，《新刻便用萬寶全書》（東京大學藏明崇禎戊辰存仁堂刊本，東京：高橋寫真會社，1977），卷17，頁1上、1下。

34. 高濂，《遵生八牋校注》，頁553。

35. 此一議題尚未受到學界重視，僅見三篇相關論著。王鴻泰，〈流動與互動——由明清間城市生活的特性探測公眾場域的展開〉，頁417–444；Wai-yi Lee, "The Collector, the Connoisseur and Late-Ming Sensibility," in *T'oung Pao*, vol. LXXXI (1995), pp. 269–302.

36. 詩作見丁仲祐編，《全漢三國晉南北朝詩》（台北：藝文印書館，1975），上冊，卷3，頁2下。唐寅的畫作一藏於台北國立故宮博物院，一藏於上海博物館。

37. 詩作見蘅塘退士編，金性堯注，《唐詩三百首新注》（台北：里仁書局，1981），頁12–13。仇英畫作藏於上海博物館，陳洪綬的作品為《雜畫冊》中的一頁，藏於台北國立故宮博物院。

38. 吳偉之作藏於美國Indianapolis Museum of Art，郭詡的作品在北京故宮博物院。

39. 今存畫幅的右側有宋徽宗「宣和中秘」官印，美國紐約大都會博物館所藏郭熙的《樹色平遠圖》、北京故宮博物院所藏李公麟的《臨韋偃牧放圖》等手卷畫上也出現此印，然皆位於畫幅中間上方。據此可推斷「宣和中秘」印在徽宗的收藏印系統中應蓋於畫幅中間，而現有的《伏生授經》畫幅正好是原作的一半。

40. 關於羲娥傳伏生之言以教晁錯一事，不見於《史記》與《漢書》正文中，而見於《漢書》顏師古注。班固，《漢書》（北京：中華書局，1962），卷88，頁3603。根據劉詠聰的研究，至遲在北宋末已經有羲娥出現在畫中的記錄。然而，杜堇等明代畫家將羲娥畫入，仍有其主動性，應非單純地模仿古代做法。見〈「試問從來巾幗事，儒林傳有幾人傳」——歷代「伏生授經圖」中伏生女之角色〉，《九州學林》，4卷4期（2006年冬季），頁28–59。謝謝劉教授提供文章以供修改。

41. 關於此一圖作的研究，見Anne Burkus-Chasson, "Elegant or Common？Ch'en Hung-shou's Birthday Presentation Picture and His Professional Status," in *The Art Bulletin*, vol. LXXVI, no. 2 (June 1994), pp. 279–300. 另耶魯大學榮譽退休教授班宗華，曾為文論及《宣文君授經圖》與日本美術的關係，見解新穎，頗具見識，值得參考。見Richard Barnhart, "Some Possible Japanese Elements in the

Transformation of Late Ming Landscape Painting," unpublished manuscript, 1999.

42. 據翁萬戈的解讀，小兒以團扇撲蝴蝶，但據筆者的觀察，蝴蝶並非畫中真實存在的蝴蝶，而是扇上的裝飾。

43. 白居易，〈宮詞〉，見《唐詩三百首新注》，頁342。

44. Anne M. Birrell, "The Dusty Mirror: Courtly Portraits of Woman in Southern Dynasties Love Poetry," in Robert E. Hegel and Richard C. Hessney, eds., *Expressions of Self in Chinese Literature* (New York: Columbia University Press, 1985), pp. 3–30.

45. 相關畫作見Wen C. Fong, *Beyond Representation: Chinese Painting and Calligraphy 8th–14th Century* (New York: The Metropolitan Museum of Art, 1992), pp. 21–24, 34–35.

46. 此一解讀作品的角度可見James Cahill, *The Distant Mountains: Chinese Painting of the Late Ming Dynasty, 1570–1644* (New York and Tokyo: Weatherhill, Inc., 1982), p. 246.

47. 見湯顯祖著，徐朔方、楊笑梅校注，《牡丹亭》（北京：人民文學出版社，1963）。

48. 翁萬戈，《陳洪綬》，上卷，頁82。

49. 見陳洪綬，〈自笑（其二）〉，《陳洪綬集》（杭州：浙江古籍出版社，1994），頁219。胡華鬘的畫作見《陳洪綬》，中卷，頁320–321。

50. 見《長物志校注》，頁147。

51. 見張岱，《陶庵夢憶》（上海：上海古籍出版社，1982），卷6，頁56。

52. 衛泳，《悅容編》，頁2772–2778。

53. 見《遵生八牋校注》，頁595。

54. 關於觀者的考證，見Wu Hung, *The Double Screen: Medium and Representation in Chinese Painting* (London: Reaktion Books, 1996), pp. 220–221.

55. 見李漁，《閒情偶寄》，頁145。

56. 見《遵生八牋校注》，頁246。

57. 見《考槃餘事》，卷3，頁343。屠隆一書的寫作年代略晚於《遵生八牋》，內文多處取自《遵生八牋》，見中田勇次郎，〈解說〉，《文房清玩二》（東京：二玄社，1976），頁3–19。文震亨，《長物志》中也以極為相似的文句提到類似的物品，僅稱為「几」。見《長物志校注》，頁229。

58. 《考槃餘事》，卷3，頁342，卷4，頁346；《遵生八牋校注》，頁610–636；《長物志校注》，頁41–96、283。《瓶花譜》比《瓶史》寫作時間早，也引用了《遵生八牋》的說法，內容偏向技術層次，見中田勇次郎，〈解說〉，《文房清玩三》（東京：二玄社，1975），頁75–76。

59. 見袁宏道，《瓶花齋雜錄》，收於《四庫全書存目叢書》（台南：莊嚴事業有限公司，1995），子部，第108冊，頁138–143。

60. 「賞鑒家」、「好事家」雅俗之分首見於北宋末年米芾《畫史》，為晚明文人普遍使用，多以諷刺徒有其錢而無其識的富人收藏家。見謝肇淛，《五雜組》，收於《歷代筆記小說集成》，第54冊（石家莊：河北教育出版社，1995），卷7，頁26上–26下；沈德符，《萬曆野獲編》，收於《元明史料筆記》（北京：中華書局，1997），卷26，頁653–656。

61. 《遵生八牋校注》，頁611；《瓶史》，頁351。

62. 明清之間對於宋代官、哥、定窯瓷器的論述，見《遵生八牋校注》，頁530–533。另見古應泰

撰，李調元輯，《博物要覽》，收於《叢書集成新編》，第50冊，頁363–364。

63. 見謝明良，〈晚明時期的宋官窯鑑賞與「碎器」的流行〉，收於《第三屆國際漢學會議論文集歷史組》（台北：中央研究院歷史語言研究所，2002），頁437–449。

64. 最接近的實物為康熙朝的馬蹄尊及太白尊，但時代已晚，圖版見《中國陶瓷史》（北京：文物出版社，1982），頁404。

65. 見王圻、王思義編集，《三才圖會》（上海：上海古籍出版社，1987），中冊，頁1096。

66. 曹昭撰，王佐補，《新增格古要論》（北京：中國書店，1987），卷6，頁16上–18上。

67. 《遵生八牋校注》，頁518–520。

68. 見李日華，《六研齋筆記》，《筆記小說大觀》，38編，第8冊（台北：新興書局，1984），頁359–360。另則李日華對於銅器的鑑定，見其《味水軒日記》（北京：文物出版社，1982），第4冊，頁44下–45上。

69. 引述曹昭之語見李日華，《六研齋筆記》，頁144。對於古物的評次見李日華，《紫桃軒雜綴》，收於《四庫全書存目叢書》，子部，第108冊，卷4，頁1上–1下。同一記載也見於《味水軒日記》，第8冊，頁4下–5上。

70. 見《五雜爼》，卷12，頁27下– 28上。另張岱在其《西湖尋夢》一書中，也曾提及古銅器銅色，見解與上述諸人一致。見《西湖尋夢》（上海：上海古籍出版社，1982），頁95。

71. 見呂大臨，《考古圖》，《景印文淵閣四庫全書》（台北：臺灣商務印書館，1983），冊840，頁95。

72. Craig Clunas自研究文震亨《長物志》中得到類似的看法，見*Superfluous Things*, pp. 95–98.

73. See Rose Kerr, *Late Chinese Bronzes* (London: Victoria and Albert Museum, 1990), pp. 19, 27–28, and 35–36; Robert D. Mowry, *China's Renaissance in Bronze: The Robert H. Clague Collection of Later Chinese Bronze 1100–1900* (Phoenix: Phoenix Art Museum, 1993), pp. 82–93.

74. 關於此三本書的偽造，見Rose Kerr, *Late Chinese Bronzes*, p. 18; Paul Pelliot, "Le Prétendu album de Procelaines de Hiang Yuan-Pien," in *T'oung Pao*, vol. 32 (1936), pp. 15–58. 即使就三書中所提及的官員及宦官作一探究，也可發現其虛構性。例如：《宣德鼎彝譜》中言及呂震於宣德三年三月初三日接到太監吳誠傳聖諭撰書，但呂震宣德元年即已去世。《宣德鼎彝譜》中關於呂震奉敕一事見《景印文淵閣四庫全書》，冊840，頁1022。

75. 見《宣德鼎彝譜》，頁1021–1065。

76. 劉侗、于奕正，《帝京景物略》（北京：北京古籍出版社，1983），頁161–169。

77. 見《遵生八牋校注》，頁518–528。

78. 見《陳洪綬集》，頁420。另在毛奇齡所著的〈陳老蓮別傳〉中，也特別指出陳洪綬畫物品的方法，可見物品在其畫中的重要性。見《陳洪綬集》，頁591。

79. 關於此圖與當時南京風氣的關係，見石守謙，〈浪蕩之風——明代中期南京的白描人物畫〉，《國立臺灣大學美術史研究集刊》，第1期（1994年3月），頁39–62。

80. 見王鴻泰，〈流動與互動——由明清間城市生活的特性探測公眾場域的展開〉，頁460–466。

81. 計成原著，陳植注釋，楊超伯校訂，陳從周校閱，《園冶注釋》（台北：明文書局，1982），頁44。

82. 同上，頁36、44、123、205。

83. 見《遵生八牋校注》，頁231。

84. 見《長物志校注》，頁347。

85. 翁萬戈稱此作為《淵明對菊圖》，顯然因為畫中的菊花而認為此畫有敘事意味。然而，此種推測不一定正確，並未有其它母題與陶淵明有關，見《陳洪綬》，下卷，頁187。

86. 見《遵生八牋》，頁522–4、595。

87. 見《閒情偶寄》，頁123–4。

88. 見《陶庵夢憶》，卷4，頁30。

89. 同上，卷3，頁29。

90. 見《陳洪綬集》，頁51、62、227、248、257、359、365、368。

91. 同上，頁601。

92. 同上，頁27。

93. 同上，頁51。

94. 同上，頁77、158、206、208。

95. 見Anne Burkus, "The Artefacts of Biography in Ch'en Hung-shou's 'Pao-lun-t'ang chi'," pp. 393–421; 王正華，〈從陳洪綬的〈畫論〉看晚明浙江畫壇〉，頁330–340。

96. 見《陳洪綬集》，頁85。

97. 同上，頁273–274。

98. 同上，頁221、279。另見Anne Burkus, "The Artefacts of Biography in Ch'en Hung-shou's 'Pao-lun-t'ang chi'," pp. 418–419.

99. 見田汝成，《西湖遊覽志餘》（台北：世界書局，1982），卷20，頁357–358。

100. 同上，卷20，頁354–63。另見張瀚，《松窗夢語》，收於《元明史料筆記》，卷7，頁136–139；張岱，《陶庵夢憶》，卷1，頁6；卷5，頁46–47；卷6，頁53–54；卷7，頁62–63；卷8，頁76–77。

101. 見《板橋雜記》，〈序〉，頁12；卷下，頁36。

102. 關於陳洪綬、藍瑛畫業及畫風來源，見王正華，〈從陳洪綬的〈畫論〉看晚明浙江畫壇〉，頁329–379。對於贊助者角度運用於中國文人書畫的批評，可見Qianshen Bai, "Calligraphy for Negotiating Everyday Life: The Case of Fu Shan (1607–1684)," in *Asia Major*, vol. XII, part I (1999), pp. 112–118. 今存多本傳為陳洪綬作品的《女仙圖》，為學者如James Cahill、Anne Burkus據以為陳洪綬職業畫家的證明，並推測為其作坊所作。翁萬戈則認為這些作品的品質、風格與陳洪綬有一段距離，也與其弟子或家族的畫作不符，判斷為模仿陳洪綬畫風的偽作，與陳洪綬並無關係。本文認為後者之言，較為可信。相關著作見王正華之文，注15。本文並不否認陳洪綬晚期有較為商業化的作品，多為祝壽而作，但陳洪綬是否有一職業作坊供其大量製作相同題材與構圖的作品，值得懷疑。再者，本人也不認為陳洪綬晚期所有具有金錢交易性質的作品皆可用商業化的角度解釋。

第2章 從陳洪綬的〈畫論〉看晚明浙江畫壇

1. 見陳洪綬著，吳敢輯校，〈畫論〉，《陳洪綬集》（杭州：浙江古籍出版社，1994），頁22–23。此文並收入陳撰，《玉几山房畫外錄》，見鄧實、黃賓虹等編，《美術叢書》（台北：廣文書局，1965），頁134–35，以及陳遹聲等修，《宣統諸暨縣誌》（宣統三年刊本，中央研究院歷史語言研究所傅斯年圖書館線裝書），卷51，頁30下–31上。陳洪綬的詩文集原名《寶綸堂集》，由子孫搜求多年而成，吳敢編輯的《陳洪綬集》以光緒重刻的《寶綸堂集》為底，並收入該刊本中所未有的詩文及關於陳洪綬的文獻。康熙刻本的《寶綸堂集》今尚存孤本，收藏於美國哈佛大學燕京圖書館，內中有若干《陳洪綬集》所未收錄之詩。感謝耶魯大學藝術史系博士候選人劉晞儀小姐告知，並承蒙燕京圖書館沈津先生熱忱幫助。關於〈畫論〉的討論可見James Cahill, *The Distant Mountains: Chinese Painting of the Late Ming Dynasty, 1570–1644* (New York and Tokyo: John Weatherhill, Inc., 1982), pp. 263–66.

2. 文末陳洪綬自陳五十四歲，若據黃湧泉引自《宅埠陳氏宗譜》，陳生於戊戌年，卒於壬辰，此文應作於辛卯年（1651），死前一年。但據陳洪綬忘年交毛奇齡的記載，陳於五十四歲壬辰年逝世，則此文應作於大去之年。見黃湧泉，《陳洪綬年譜》（北京：人民美術出版社，1960），頁4、129。毛奇齡之文見於《陳洪綬集》，頁597。姑不論孰為是，文末言及吾鄉，此文應作於陳洪綬的家鄉——浙江諸暨，根據陳洪綬在絕筆作《西園雅集圖卷》後的題跋，陳可能在辛卯年十月左右自杭州回到諸暨，約於壬辰年九月去世。《西園雅集圖卷》未完成，陳在自題中已預想死期不遠，而跋後簽款日期為八月二十九日。見翁萬戈編著，《陳洪綬》（上海：人民美術出版社，1997），中卷，頁318。

3. 見毛奇齡，〈陳老蓮別傳〉，收於《陳洪綬集》，頁590–91。毛奇齡與陳洪綬相交僅五年，陳即亡故，但二人情誼非輕。陳洪綬另一友人周亮工於陳去世後，曾去信毛奇齡詢問故友之事，可見陳毛二人情誼之一斑，而毛奇齡所錄下的陳洪綬論畫說詞應為可信。見《陳洪綬集》，頁596–98。

4. 見陳焯，《湘管齋寓意編》，收於楊家駱主編，《藝術叢編》（台北：世界書局，1970），頁440–442。

5. 圖作見《陳洪綬》，中卷，頁232–35、288–307。

6. 陳洪綬家譜見《陳洪綬年譜》，頁3，另陳洪綬自言其「性甚愛奢靡，生長在華胄」，見〈安貧篇示鹿頭、羔羊〉，《陳洪綬集》，頁68。陳洪綬父親陳于朝歿於1606年，陳洪綬年方九歲，見《陳洪綬年譜》，頁7–8。

7. 陳洪綬岳父來斯行進士及第，福建右布政使致仕，見陳洪綬，〈槎庵先生傳〉，《陳洪綬集》，頁19–20。另陳洪綬妹妹嫁與來宗道之子，見《陳洪綬年譜》，頁3。來宗道為斯行族弟，見二人在陳洪綬所繪來魯直先生、夫人像上題跋，《陳洪綬》，中卷，頁64–65。來宗道亦為進士及第，官高位極至內閣大學士，傳見張廷玉等，《明史》（北京：中華書局，1974），頁7846。

8. 陳洪綬人生途徑與父親的關係，見黃湧泉，《陳洪綬》（上海：上海人民美術出版社，1988），頁3。

9. 見《陳洪綬年譜》，頁22–24、33–35、40–41、60–72。陳洪綬捐貲為國子監生一事，見朱彝尊，〈陳洪綬傳〉，收入《陳洪綬集》，頁592。陳洪綬得官舍人，並得以臨摹宮中所藏歷代帝王像等作品，見周亮工，《讀畫錄》，收於《畫史叢書》（台北：文史哲出版社，1983），第4冊，頁2045。晚明中書舍人或為御用書家、宮廷畫師，見劉若愚，《酌中志》（北京：北京古籍出版社，1994），頁103–5。

10. 見陳洪綬，〈上虞〉，《陳洪綬集》，頁83。

11. 關於1630年代末、40年代初諸暨天災飢饉之況，見沈椿齡等修，《乾隆諸暨縣志》（台北：明文書局，1983），頁323、336、361。

12. 陳洪綬，〈得米〉一詩，《陳洪綬集》，頁316。詩中有句「可歎當年薄畫師，山田賣盡是痴兒。若無幾筆龍蛇筆，哪得長槍雪夜炊」，作於陳洪綬1644年後賣畫維生時，正可見之前他如何堅持不以繪畫為業。

13. 陳洪綬此次上京，家中景況不佳即是一因，見〈南旺寄內（其四）〉一詩，《陳洪綬集》，頁268。

14. 例如：1622年《桃花圖扇》、1631年《歲朝清供圖》、1635年《冰壺秋色圖》、1638年《宣文君授經圖》，見翁萬戈，《陳洪綬》，中卷，頁62、88、97，下卷，頁11。《陳洪綬集》，頁59、159、162、164、207。

15. 學者James Cahill言及陳洪綬1630年代畫作有一圖多本的狀況，並據以推測為陳洪綬作坊啟用助手運作的結果。見 *The Painter's Practice: How Artists Lived and Worked in Traditional China* (New York: Columbia University Press, 1944), pp. 107–10, note 92. 此一推測牽涉對於這些作品真偽的判斷，Cahill採用Anne Burkus的看法，傾向將現存三張《女仙圖》視為陳洪綬主導的作坊之作，由嚴湛等弟子完成。翁萬戈則鑑定三幅皆為偽作，並且與陳洪綬畫風頗有差距，見《陳洪綬》，上卷，頁151–152。筆者接受後者的看法。

16. 陳洪綬作水滸酒牌以賙濟周孔嘉，見張岱，〈緣起〉，收於《明陳洪綬水滸葉子》（上海：上海人民美術出版社，1979）。同一文另可見張岱，〈水滸牌〉，《陶庵夢憶》（上海：上海古籍出版社，1982），頁56。陳洪綬為族弟繪關夫子像，印梓流通，作糊口計，見〈致翊宸書〉，《陳洪綬集》，頁522。陳洪綬今存二套水滸葉子，一作於1616年左右，為墨筆白描，共三十六頁，一作於1633年左右，木刻版畫，共四十頁。見翁萬戈，《陳洪綬》，中卷，頁6、7，下卷，頁3–10、62–71。上引之《明陳洪綬水滸葉子》刊刻於明清之際，張岱一文已附於前，可知此文應為1630年代的水滸葉子而作，亦可見陳洪綬直到1633年左右仍有餘力以畫贈資。後者並未說明寫作年代，但因提及陳洪綬長兄陳洪緒，而洪緒於1642年謝世，此書信必作於該年前。

17. 見張岱著，夏咸淳校點，《張岱詩文集》（上海：上海古籍出版社，1991），頁228。張岱於明亡後隱匿山林，專心著作，與陳洪綬似無交遊，此文所述應落於1644年前。陳洪綬自己的詩文中曾言：「人許高人王右丞」，無論是文同或王維，皆為有名的文人畫家。見《陳洪綬集》，頁248。

18. 美國學者Anne Burkus-Chasson於其關於陳洪綬的論文中指出：陳自1620年代末期開始，決心棄絕文人畫家風格、蓄意不從事文人畫家習見的山水畫及「仿古」，強調陳洪綬自始即對自己不定的身分及畫風有高度的自覺意識。再者，文內引用張岱書中陳洪綬水滸牌子及遺留上百幅畫

作的記事，解釋陳洪綬藉由張岱為仲介人賣畫之事實，以及賣畫與其文士身分的衝突。見Anne Burkus-Chasson, "Elegant or Common? Chen Hongshou's Birthday Presentation Pictures and His Professional Status," in *Art Bulletin*, vol. LXXVI, no. 2 (June 1994), pp. 285–87, 294–98. 對於張岱二則記事的解釋，筆者看法不同。前者應為接濟友人周孔嘉所作，可參考注15，張岱並非買賣中介者。後者張岱以戲謔的口氣嘲笑陳洪綬，遺留之一百一十幅畫絹，既不成全幅，又經塗抹，作不成白襪，令人不知如何是好。張岱此處引文同軼事，文同當年面對眾多索畫者，厭惡之餘，將縑素投地，揚言以之作襪材。自張岱語氣與所引比喻觀之，張岱明顯地與陳洪綬進行有如蘇軾文人圈內同儕之間的玩笑。研讀陳洪綬的詩文集及畫作後，也難以贊同陳洪綬於1620年代末有巨大的心態及畫風的轉變。

19. 見陳洪綬，〈游淨慈寺記〉，《陳洪綬集》，頁25。1644年陳洪綬婉拒參與南京福王政權為官，見〈友人勸予南京科舉，時甲申菊月〉，《陳洪綬集》，頁322。陳洪綬或曾於1645或1646年短暫地接受紹興魯王政權的待詔一職，見《陳洪綬集》，頁598。

20. 關於清軍與南明福王、魯王政權的戰爭，見Lynn A. Struve, *The Southern Ming, 1644–1662* (New Heaven: Yale University Press, 1984), pp. 15–97.

21. 見陳洪綬，〈王叔明畫記〉、〈祁奕遠館余竹雨庵，問於行藏，即出黃石齋先生所書扇上詩索和，隨書其後（其二）〉、〈送李生之諸暨為使君客〉，《陳洪綬集》，頁26、132、307。

22. 見陳洪綬，〈自序避亂草〉，《陳洪綬集》，頁9–10。

23. 見陳洪綬，〈卜居薄塢，去祖塋三四里許，感祁季超、奕遠叔侄贈資〉，《陳洪綬集》，頁111。祁季超即祁駿佳，為祁彪佳兄長，祁奕遠為祁彪佳兄長祁鳳佳之子。見〈世系（附）〉，《祁彪佳集》（北京：中華書局，1960），頁254。

24. 見陳洪綬，〈作飯行〉，《陳洪綬集》，頁374。其中提及「父執祁長者，憐爺生無資，叫爺作畫賣，養活諸小兒」，由於此詩以陳洪綬兒子為訴說對象，是以祁長者應與陳洪綬同輩，除了祁駿佳外，也有可能為祁豸佳。陳與祁豸佳的往來，見《陳洪綬集》，頁95、96。

25. 見Wai-Kam Ho, "Nan-Ch'en Pei-Ts'ui: Ch'en of the South and Ts'ui of the North," in *The Bulletin of the Cleveland Museum of Art*, vol. 49, no. 1 (January 1962), p. 4.

26. 見陳洪綬，〈還山〉、〈留別魯仲集、季栗兄弟還秦望，即約新春入城賣畫〉、〈梅墅舟還〉、〈還自武林，寄金子偕隱橫山〉，《陳洪綬集》，頁134、135、180–84、220–21。

27. 陳洪綬，〈青藤書屋示諸子〉、〈過商綑思索酒〉、〈思薄塢〉、〈入雲門化山之間覓結茅地不得（其二）〉，《陳洪綬集》，頁84、152、212–13、388。陳洪綬父親與徐渭的關係，見黃湧泉，《陳洪綬年譜》，頁79。

28. 陳洪綬，〈太子灣識〉，《陳洪綬集》，頁24。

29. 陳洪綬，〈與友（其二）〉，《陳洪綬集》，頁277。陳洪綬，〈作畫〉，《寶綸堂集》（康熙三十年版本，哈佛大學燕京圖書館善本書），卷4，頁34下。

30. 關於黃道周、劉宗周，見《明史》，頁6573–6601。關於祁彪佳，見祁熊佳撰，〈行實〉，收於《祁彪佳集》，頁238–40。

31. 金堡字道隱，號衛公，即釋今釋、澹然，傳記見徐乾學，《憺園文集》，收於《清名家集彙刊》（台北：漢華文化事業股份有限公司，1971），頁1628–90。

32. 關於倪元璐,見倪會鼎撰,李尚英點校,《倪元璐年譜》(北京:中華書局,1994),頁72。王毓蓍字元祉、玄趾,與陳洪綬為兒女親家,傳見《明史》,頁6591。祝淵,字開美,號月隱,傳記見《明史》,頁6590-91。

33. 張岱傳記見夏咸淳,〈前言〉,《張岱詩文集》,頁1-6。

34. 周亮工傳記見周亮工詩文集後之〈附錄〉,《賴古堂集》(上海:上海古籍出版社,1979),頁895-1018。趙介臣與孟稱舜(字子塞)出為清朝教官,見張岱著,高學安、余德余標點,《快園道古》(杭州:浙江古籍出版社,1986),頁106。

35. 祁豸佳字止祥,傳記見李浚之編,《清畫家詩史》,收錄於《海王村古籍叢刊》(北京:中國書店,1990),頁18。魯集字仲集,傳記見徐沁,《明畫錄》,《畫史叢書》,第2冊,頁1186。另見陳洪綬,〈留別魯仲集、季栗兄弟還秦望,即約新春入城賣畫〉一詩,《陳洪綬集》,頁135。趙甸字禹功,傳記見徐鼒,《小腆紀傳》,收於周駿富輯,《清代傳記叢刊》(台北:明文書局,1985),頁677-78。

36. 見陳洪綬,〈友人勸予南京科舉,時甲申菊月〉、〈作飯行〉,《陳洪綬集》,頁322-23、374-75。

37. 見陳洪綬,〈祁奕遠館余竹雨庵,問于行藏,即出黃石齋先生所書扇上詩索和,隨書其後(其二)〉,《陳洪綬集》,頁132。明遺民的諸種生死選擇,見何冠彪,《生與死:明季士大夫的抉擇》(台北:聯經文化出版事業有限公司,1997)。

38. 見翁萬戈,《陳洪綬》,下卷,頁212。

39. 見陳洪綬,〈可笑(其六)〉、〈作飯行〉,《陳洪綬集》,頁337、374。

40. 見毛奇齡,〈陳洪綬別傳〉,收於《陳洪綬集》,頁590-91。

41. 陳洪綬1644年前之作計有仿文同、李衎、李公麟、王淵四幅,見翁萬戈,《陳洪綬》,中卷,頁57、58、107、115。

42. 見上引書,頁160、164、178、206、215、293、300、303等。

43. 見張岱,《陶庵夢憶》,頁56。文中的陳洪綬應為三十五歲左右,見注15的討論。

44. 例如:陳洪綬約作於1647年初之〈還山〉一詩:「名畫誰能買,知音多食貧」,顯見陳期待買主為原先的舊識。《陳洪綬集》,頁134。

45. 見陳洪綬,〈寄謝祁季超贈移家之資,復致書吳期生,為余賣畫地,時余留其山莊兩月餘〉,《陳洪綬集》,頁112。吳期生生平不詳,但據祁彪佳的記載,辛巳年(1641)紹興一帶大饑時,祁彪佳兄弟與吳期生兄弟相約散錢救濟饑民,可見應為紹興地區與祁家相善的鄉紳地主。見《祁彪佳集》,頁134。

46. 見陳洪綬,〈梅墅舟還〉,《陳洪綬集》,頁180-84。梅墅為祁家別業寓山園所在地,位於山陰道上,祁彪佳殉國後,祁豸佳與祁彪佳之子祁理孫、班孫均居於此,見祁彪佳,《祁彪佳集》,頁150-51;周亮工,《讀畫錄》,頁2049;孫靜庵,《明遺民錄》,收於《清代傳記叢刊》,頁43-46。

47. 見周亮工,〈題陳章侯畫寄林鐵崖〉,《賴古堂集》,卷22,頁4下。

48. 見陳洪綬,〈喜周元亮至湖上(其二)〉、〈宿林蒼夫家〉,《陳洪綬集》,頁102、121。

49. 見翁萬戈,《陳洪綬》,中卷,頁229。

50. 見陳洪綬,〈送春(并序)〉,《陳洪綬集》,頁329-30。祁豸佳在陳洪綬為林廷棟所繪的《溪山

清夏圖卷》上題引首，見《湘管齋寓意編》，頁440。

51. 周亮工1650年仲夏自閩地北上，索陳洪綬畫於西湖，但陳遲至同年仲冬方寄上《陶淵明故事圖卷》，該圖見翁萬戈，《陳洪綬》，中卷，頁222–29。約到1651年年初，周亮工自北歸來，復入閩地途中，於西湖再次見到陳洪綬，陳此次即以十一日畫四十二幅作品當面交予周亮工。見周亮工，〈題陳章侯畫寄林鐵崖〉，《賴古堂集》，卷22，頁4下–5下，陳洪綬，〈喜周元亮至湖上〉二詩，《陳洪綬集》，頁102。這四十二幅作品包括《閩雪芭蕉圖頁》、《歸去來辭圖卷》二幅，前者見翁萬戈，《陳洪綬》，中卷，頁256，上有「亮工」朱文印，後者見Hongnam Kim, *The Life of a Patron: Zhou Lianggong (1612–1672) and the Painters of Seventeenth-Century China* (New York: China Institute in America, 1996), p. 78. 然而，Hongnam Kim一書對於周亮工與陳洪綬會面及陳洪綬作品交達時間有不同於本注的記述，多為誤讀陳洪綬《陶淵明故事圖卷》題跋的結果。

52. 見張岱，《于越三不朽名賢圖贊》，收於沈雲龍選輯，《明清史料彙編》（台北：文海出版社，1976），頁262。

53. 見陳洪綬，〈張宗子喬坐衙劇題辭〉，《陳洪綬集》，頁41。

54. 見張岱，〈越人三不朽圖贊小敘〉，《于越三不朽名賢圖贊》，頁3–4。夏咸淳，〈前言〉，《張岱詩文集》，頁1–4。

55. 見曹屯裕主編，《浙東文化概論》（寧波：寧波出版社，1997），頁4–6、10–11。

56. 見滕復等編著，《浙江文化史》（杭州：浙江人民出版社，1992），頁41–82。

57. 陳洪綬早年常往蕭山來氏，見黃湧泉，《陳洪綬年譜》，頁6、14–17。

58. 戴茂齊非聞人，據說遺有《茂齊日記》稿本，但不詳藏處，其生平資料略可見陳洪綬，〈新安戴龍峰先生傳〉，《陳洪綬集》，頁18–19。雖為新安人，戴活動地點應為浙江，因為自陳洪綬與其交往的資料觀之，二人住處不似相隔遙遠，見《陳洪綬集》，頁553、554、561。陳洪綬1640年代初期居北京時，與周亮工、金堡、伍瑞隆結詩社，其中周亮工為舊識，伍瑞隆廣東香山人，見《陳洪綬年譜》，頁67–68。亦與劉宗周、倪元璐往來，見〈上總憲劉先生書〉，《陳洪綬集》，頁34–35；〈倪鴻寶太史以五絕句贈別，內有嘲予隱事者，至河西務關上復寄五絕句〉，《陳洪綬集》，頁258。另見倪元璐，〈贊陳章侯畫壽兵憲王園長〉，《倪文貞公文集》（乾隆三十七年倪安世刻本，哈佛大學燕京圖書館善本書），卷17，頁6上。

59. 見Louise Yuhas, "Wang Shih-chen as Patron," in Chu-tsing Li, ed., *Artists and Patrons: Some Social and Economic Aspects of Chinese Painting* (Lawrence: University of Kansas Press, 1989), pp. 143–44. 阮璞，〈對董其昌在中國繪畫史上的意義之再認識〉，《董其昌研究文集》（上海：上海書畫出版社，1998），頁329–31、336。何惠鑒、何曉嘉著，錢志堅等譯，〈董其昌對歷史和藝術的超越〉，《董其昌研究文集》，頁272–74。文內認為李日華亦為「主元說」的代言人，實際李日華的繪畫論說與松江地區有所差別，見黃專，〈董其昌與李日華繪畫思想比較〉，《董其昌研究文集》，頁873。

60. 見王鴻泰，〈流動與互動──由明清間城市生活的特性探測公眾場域的開展〉（台北：國立臺灣大學歷史學研究所博士論文，1998），頁204–44。

61. 見陳洪綬，〈偶詠〉，《陳洪綬集》，頁277。

62. 關於陳繼儒畫作，見《中國美術全集》（北京：人民美術出版社，1987），繪畫編，冊8，圖

17–20。

63. 見翁萬戈，〈關於陳洪綬《龜蛇圖》〉，《陳洪綬》，上卷，文字編，頁166。

64. 張岱，《快園道古》，頁70；〈自為墓誌銘〉，《張岱詩文集》，頁296。

65. 七樟庵或七章庵為陳洪綬兄弟從小成長之地，因園內有樟樹七株，故名之。見陳洪綬，〈涉園記〉、〈七章庵佚書〉，《陳洪綬集》，頁30–31、226。據《宣統諸暨縣誌》，七章庵為陳洪綬家藏書處，卷42，頁113下。

66. 陳洪綬，〈題花蕊夫人宮中詞序〉，《陳洪綬集》，頁15–16。

67. 張岱，《于越三不朽名賢圖贊》，頁262。

68. 見石守謙，〈董其昌《婉孌草堂圖》及其革新畫風〉，《中央研究院歷史語言研究所集刊》，第65本，第2分（1994年6月），頁307–26。

69. 見陳繼儒，《妮古錄》，收於《中國書畫全書》（上海：上海書畫出版社，1992–1999），第3冊，頁1058。

70. 見董其昌，〈畫旨〉，《容臺別集》（台北：國立中央圖書館，1968），頁2179。

71. 見石守謙，〈董其昌《婉孌草堂圖》及其革新畫風〉，頁307–26。

72. 見陳洪綬，〈還自武林，寄金子偕隱橫山〉，《陳洪綬集》，頁221。關於董其昌家宅被憤怒的鄉民放火燒盡之事，見錢杭、承載著，《十七世紀江南社會生活》（台北：南天書局，1998），頁137–38；大木康，〈明末江南における出版文化の研究〉，《廣島大學文學部紀要》，第五十卷特輯號一（1991年1月），頁116–22。

73. 見汪世清，〈《畫說》究為誰著〉，收於《董其昌研究文集》，頁61–62。

74. 見李日華，《味水軒日記》，收於《中國書畫全書》，第3冊，頁1093–1282。

75. 見王鴻泰，〈流動與互動──由明清間城市生活的特性探測公眾場域的開展〉，第四章〈資訊網絡與公眾社會〉。

76. 見傅申著，錢欣明譯，〈《畫說》作者問題研究〉，《董其昌研究文集》，頁44；張子寧，〈董其昌與《唐宋元畫冊》〉，《董其昌研究文集》，頁581–90。

77. 見Craig Clunas, *Superfluous Things: Material Culture and Social Status in Early Modern China* (Urbana and Chicago: University of Illinois Press, 1991), pp. 116–40. Craig Clunas, *Pictures and Visuality in Early Modern China* (Princeton: Princeton University Press,1997), pp. 111–20.

78. 關於晚明出版印刷發達的狀況，見大木康，〈明末江南における出版文化の研究〉，頁7–108。

79. 見方薰，《山靜居畫論》，收於于安瀾主編，《畫論叢刊》（台北：華正書局，1984），頁456。

80. 見古原宏伸，〈董其昌歿後の聲價〉，《国華》，第1157號（1992），頁7–25。

81. 見石守謙，〈失意文士的避居山水──論十六世紀山水畫中的文派風格〉，《風格與世變──中國繪畫史論集》（台北：允晨文化實業股份有限公司，1996），頁326–29。

82. 見何良俊，《四友齋叢說》（北京：中華書局，1997），頁264、269。

83. See Richard Barnhart, "The 'Wild and Heterodox School' of Ming Painting," in Susan Bush and Christian Murck, eds., *Theories of the Arts in China* (Princeton: Princeton University Press, 1983), pp. 365–96.

84. 見董其昌，〈畫旨〉，《容臺別集》，頁2096、2100–1。原文作「勾研」，另一版本的〈畫旨〉

「勾研」二字寫做「鉤斫」，見《畫論叢刊》，頁75。筆者認為「勾研」較符合唐代山水中線條的狀況。

85. 董其昌，〈畫旨〉，頁2157。這類山水筆法可見藏於台北國立故宮博物院傳李昭道《江帆樓閣圖》、傳唐人《明皇幸蜀圖》。

86. 見〈畫旨〉，頁2092、2103、2120、2121。

87. 見董其昌《燕吳八景》中第五頁，藏於上海博物館，圖見Wai-Kam Ho, ed., *The Century of Tung Ch'i-ch'ang 1555–1636,* vol.1 (Kansas City: The Nelson-Atkins Museum of Art, 1992), p. 138. 另有一傳為董其昌的立軸著色沒骨山水，自題學唐代楊昇，藏於美國The Nelson-Atkins Museum of Art，見同書，頁180。

88. 見王原祁，〈雨窗漫筆〉、〈麓臺題畫稿〉，收於《畫論叢刊》，頁206–233。

89. 董其昌的論畫言說中每每提及親眼見過的古畫與其風格，例如：〈畫旨〉，《容臺別集》，頁2092、2098、2112、2113、2114、2115等。

90. 見艾南英彙編，《新刻便用萬寶全書》（東京大學藏明崇禎戊辰存仁堂刊本，東京：高橋寫真會社，1977），卷17。有趣的是此書自題編纂者為陳繼儒，晚明出版物援引名流之名十分常見，此書應與陳繼儒無關。關於此書的價格及使用階層，見酒井忠夫，〈明代の日用類書と庶民教育〉，收於林友春編，《近世中國教育史研究》（東京：國土社，1958），頁140–51。大木康，〈明末江南における出版文化の研究〉，頁103–7。

91. 見高濂著，趙立勛校注，《遵生八牋校注》（北京：人民衛生出版社，1994），頁553。

92. 見周亮工，《因樹屋書影》（台北：漢京文化事業有限公司，1984），頁103。

93. 見董其昌，〈畫旨〉，《容臺別集》，頁2092。

94. 見楊仁愷主編，《遼寧省博物館藏書畫著錄——繪畫卷》（瀋陽：遼寧美術出版社，1998），頁13–15。

95. 見陳洪綬，《陳洪綬集》，頁26、553、554。

96. 同上，頁331。

97. 盛丹之作見單國強主編，《金陵諸家繪畫》，《故宮博物院藏文物珍品全集》，第10集（香港：商務印書館，1997），頁76。

98. 關於「言說」的討論，見John Barrell, *The Political Theory of Painting from Reynolds to Hazlitt* (New Haven: Yale University Press, 1986), pp. 8–10, and John Hay, "Introduction," in John Hay, ed., *Boundaries in China* (New York: Reaktion Books Ltd., 1994), pp.6–8.

99. 見傅申，〈王鐸與清初北方鑑藏家〉，《朵雲》，第28期（1991），頁504–8。

100. 關於江南各區域交通往來狀況見Timothy Brook, *The Confusions of Pleasure: Commerce and Culture in Ming China* (Berkeley: University of California Press, 1998), pp. 174–79.

101. 項元汴與董其昌的關係，見張子寧，〈董其昌與《唐宋元畫冊》〉，頁583。李日華與董其昌、陳繼儒的關係，見李日華，《味水軒日記》，頁1108、1159、1162、1167、1186。

102. 關於越中收藏家，見張岱，《張岱詩文集》，頁260、293。

103. 見高濂著，趙立勛校注，《遵生八牋校注》，頁553–60。

104. 例如：詹景鳳，《詹東圖玄覽編》，《中國書畫全書》，第4冊，頁7、9、17、20、22、43。吳其

貞，《書畫記》，《中國書畫全書》，第8冊，頁28、55–56、64–65、70、75、88–89、92、96、100、103、105。袁中道《遊居柿錄》中提及在張爾葆處閱李唐山水一幅，收於《歷代筆記小說集成》，第43冊（石家莊市：河北教育出版社，1995），第1168條。感謝國立故宮博物院許文美小姐告知此資料。

105. 見郭若虛，《圖畫見聞誌》，收於《畫史叢書》，第1冊，頁158。

106. See Richard Barnhart, "The Wild and Heterodox School of Ming Painting," p. 365.

107. 見張庚，《浦山論畫》，《中國書畫全書》，第10冊，頁417。

108. 見顧炳，《顧氏畫譜》（北京：文物出版社，1983），「戴進」條。

109. 見董其昌，〈畫旨〉，頁2095–96。

110. 見李日華，《味水軒日記》，頁1262。

111. 見董其昌，〈畫旨〉，頁2095–96、2183。

112. 關於姚綬，見James Cahill, *Parting at the Shore: Chinese Painting of the Early and Middle Ming Dynasty, 1368–1580* (New York and Tokyo: John Weatherhill, Inc., 1978), pp. 78–79. 姚綬畫風之例見《中國美術全集》，繪畫編，冊6，頁101–4。

113. 見董其昌，〈畫旨〉，頁2092–93、2183。另張子寧之文〈董其昌論「吳門畫派」〉，亦言及董其昌推崇沈周等吳地前輩畫家，貶抑同時吳派後期畫家，見《藝術學》，第8期（1992年9月），頁37–53。

114. 見詹景鳳，《詹東圖玄覽編》，頁16、39。

115. 見張丑，《真蹟日錄》，《中國書畫全書》，第4冊，頁413。吳其貞，《書畫記》，頁73。

116. 見唐志契，《繪事微言》，《中國書畫全書》，第4冊，頁65。

117. 見范允臨，《輸寥館集》（台北：國立中央圖書館，1971），頁401–3。

118. 見唐志契，《繪事微言》，頁62。沈顥，《畫麈》，《中國書畫全書》，第4冊，頁814。

119. 見王原祁，《雨窗漫筆》，頁206。

120. 見顧炳，《顧氏畫譜》，前言說明及內容。

121. 見謝肇淛，《五雜組》，《歷代筆記小說集成》，第54冊，卷7，頁22下–23上。

122. 見高濂著，趙立勛校注，《遵生八牋校注》，頁553–6。

123. 例外見James Cahill, *The Distant Mountains: Chinese Painting of the Late Ming Dynasty, 1570–1644*, pp. 203–6. 然而，文內亦承認陳洪綬的山水畫遠不如人物、花鳥畫。

124. 見毛奇齡，〈陳老蓮別傳〉，頁591。另徐沁《明畫錄》中言陳洪綬山水「另出機軸」，頁1132。

125. 關於三人的畫作，見翁萬戈，《陳洪綬》，中卷，頁204–5、320–21，《中國美術全集》，繪畫編，冊9，頁188–9。

126. 見周亮工，《讀畫錄》，頁2044。

127. 見陳洪綬，《陳洪綬集》，頁159、163；《寶綸堂集》，卷5，頁41下。

128. 謝肇淛，《五雜組》，卷7，頁22下。

129. 見湯更生編，《北京圖書館藏畫像拓本匯編》（北京：書目文獻出版社，1993），綜合類，第10冊，頁1。感謝陳德馨學友提供此一資料。

130. 見毛奇齡，〈陳老蓮別傳〉，朱彝尊，〈陳洪綬傳〉，皆收於《陳洪綬集》，頁590–2。

131. 關於這二頁冊頁之研究，見王正華，〈女人、物品與感官慾望：陳洪綬晚期人物畫中江南文化的呈現〉，「健與美的歷史」研討會論文，中央研究院歷史語言研究所，1999年6月11–12日，中華民國，台北，頁7–8。

132. 如時人唐志契所言，「凡畫入門必須名家指點」，又言若無名家指點，必須重資「大積古今名畫」。見《繪事微言》，頁60。

133. 見穆益勤編，《明代院體浙派史料》（上海：上海人民美術出版社，1985），頁59、60、63。

134. 見姜紹書，《無聲詩史》，收於《畫史叢書》，第2冊，頁1000、1013。徐沁，《明畫錄》，《畫史叢書》，第2冊，頁1169、1171。

135. 關於李日華畫作之例，見《中國古代書畫圖目》（北京：文物出版社，1994–），第3冊，頁308。關於宋旭的研究，見James Cahill, *The Distant Mountains: Chinese Painting of the Late Ming Dynasty, 1570–1644*, pp. 63–66.

136. 孫杕生卒年不詳，因與藍瑛友好，並於1622年合作一畫，年齡應與藍瑛相仿，而藍生於1585年，年長於陳洪綬十四歲。見顏娟英，《藍瑛與仿古繪畫》（台北：國立故宮博物院，1981），頁7。孫杕之作見《中國美術全集》，繪畫編，冊8，頁129–30；《中国の絵画─明末清初─》（東京：便利堂，1991），第89圖；《中國古代書畫圖目》，第4冊，頁210，第8冊，頁197。

137. 見毛奇齡，〈陳老蓮別傳〉，《陳洪綬集》，頁590。

138. 藍瑛該冊頁見《晚明變形主義畫家作品展》（台北：國立故宮博物院，1977），頁370–83。

139. 見顏娟英，《藍瑛與仿古繪畫》，頁5。

140. 1930年出版之《澄懷堂書畫目錄》中收有藍瑛《仕女立軸》一幅，此書收集當時日本收藏之中國書畫，但僅有文字記錄，未見圖版。見山本悌二郎，《澄懷堂書畫目錄》（東京：澄懷堂，1930），卷4，頁99。

141. 見上引書，頁4–14。根據北京故宮博物院藏藍瑛《江皋話古圖》上之題跋，該圖應為李肇亨所作，圖作見《中國歷代繪畫：故宮博物院藏畫集》，第5冊（北京：人民美術出版社，1986），頁138。關於藍瑛與吳其貞一起觀畫於杭州收藏家的記載，見《書畫記》，頁69。

142. 見顏娟英，《藍瑛與仿古繪畫》，頁8。

143. 見張庚，《國朝畫徵錄》，《畫史叢書》，第3冊，頁1260。

144. 見陳洪綬，《陳洪綬集》，頁282、331。

145. 見陳洪綬，《寶綸堂集》，卷9，頁3下–4上，及同卷，頁9上。乞畫山水詩中有言「亂山霞蔚」，應為設色之作。

146. 見翁萬戈，《陳洪綬》，中卷，頁46。

147. 見《乾隆諸暨縣誌》，頁188–92。

148. 張宏之作為仿古山水冊中一頁，藏於北京故宮博物院，見*The Century of Tung Ch'i-ch'ang 1555–1636*, vol. 1, p. 317. 趙左之作《秋山紅樹》藏於台北國立故宮博物院，見《故宮書畫圖錄》，冊9（台北：國立故宮博物院，1992），頁135。藍瑛之作《白雲紅樹》藏於北京故宮博物院，見《中國歷代繪畫：故宮博物院藏畫集》，第5冊，頁139；藏於無錫市博物館《仿張僧繇山水圖軸》，見《中國美術全集》，繪畫編，冊8，頁151；《山川白雲圖》見徐邦達編，《中國繪畫史圖錄》（上海：上海人民美術出版社，1979），下冊，頁673。

149. 黃道周畫作見*The Distant Mountains: Chinese Painting of the Late Ming Dynasty, 1570–1644*, nos. 74–6；《至樂樓藏明遺民書畫》（香港：香港中文大學，1975），圖17。

150. 倪元璐之畫見*The Distant Mountains: Chinese Painting of the Late Ming Dynasty, 1570–1644*, no. 79；《明清之際名畫特展》（台北：國立故宮博物院，1970），圖3；《中國美術全集》，繪畫編，冊8，頁154–6；《故宮書畫圖錄》，冊9，頁49；《中国の絵画―明末清初―》，圖4。

151. 關於祁豸佳其它作品見《中国の絵画―明末清初―》，圖5、6；《明清の絵画》（京都：便利堂，1975），圖96；川上涇編，《渡来絵画》（東京：講談社，1971），圖100；《中國美術全集》，繪畫編，冊9，頁27。

152. 見陳洪綬，《陳洪綬集》，頁224。關於王思任，見姜紹書，《無聲詩史》，頁1035；張岱，《快園道古》，頁105。

153. 當時人唐志契有言：「凡文人學畫山水，易入松江派頭」，見《繪事微言》，頁62。

154. 見大木康，《明末のはぐれ知識人：馮夢龍と蘇州文化》（東京：講談社，1995），頁183–91；Jerlian Tsao, "Remembering Suzhou: Urbanism in Late Imperial China," (Ph.D. dissertation, University of California at Berkeley, 1992) pp. 33–51.

155. 見注104。另見李日華，《味水軒日記》，頁1097、1102、1162、1166、1176、1227、1239、1247、1259。

156. 見沈宗騫，《芥舟學畫編》，收於《畫論叢刊》，頁325。

157. 見曾布川寬，〈明末清初の江南都市絵画〉，收於大阪市立美術館編，《明清の美術》（東京：平凡社，1982），頁167–8。

158. 王樹穀之作見《中國美術全集》，繪畫編，冊10，頁66；《中國古代書畫圖目》，第6冊，頁199。王維新圖作見《中國古代書畫圖目》，第7冊，頁100。汪中之作見《中國古代書畫圖目》，第6冊，頁332–5。

159. 見金古良，《無雙譜》，收於鄭振鐸編，《中國古代版畫叢刊》（上海：古籍出版社，1988），第4冊。

160. 見劉源，《凌煙閣功臣圖》，《中國古代版畫叢刊》，第4冊，頁298。

161. 見《任渭長先生畫傳四種》（北京：中國書店，1985）。

162. 見《浙東文化概論》，頁88–95、101–3、201–22。

163. 見徐沁，《明畫錄》，頁1135。

164. 同上，頁1150。

165. 陶元藻，《越畫見聞》，收於《畫史叢書》，第3冊，頁1511–87。

第3章　生活、知識與文化商品

1. 大木康的統計數字來自大陸學者楊繩信所編之《中國版刻綜錄》，該書蒐集中國本地北京圖書

館等十七個單位藏書，也採用清末民初葉德輝《書林清話》一書蒐集的版刻材料，雖未必周全，但可見風氣之一斑。見大木康，〈明末江南における出版文化の研究〉，《広島大学文学部紀要》，50號（1991），頁15–16；楊繩信編，《中國版刻綜錄》（咸陽：陝西人民出版社，1987）。另筆者翻閱《明代版刻綜錄》一書，雖未依據年代統計出版數目，但嘉靖中期後的版刻，確實佔有絕大比例。見杜信孚纂輯，《明代版刻綜錄》（揚州：江蘇廣陵古籍出版社，1983）。該書除了彙整大陸重要圖書收藏外，也參考諸家著述，如謝國楨的《明清筆記叢談》，所以數量遠超《中國版刻綜錄》。

2. 關於晚明三十多種福建版日用類書的全名、藏地、版本資料與內容目錄，見吳蕙芳，《萬寶全書：明清時期的民間生活實錄》（台北：國立政治大學出版社，2001），頁641–659。由於該書已有詳細的記錄，本文不再提供附表。

3. 筆者曾在位於北京的中國國家圖書館及中國科學院圖書館見到七種原刻本，雖略有高下之別，皆屬粗劣，遠遜於筆者過去在北京或台北所調閱的明代地方志與詩文集。見徐會瀛輯，《新鍥燕臺校正天下通行文林聚寶萬卷星羅》（以下簡稱《萬卷星羅》），明神宗萬曆二十八年（1600）序刊本；《新板全補天下便用文林妙錦萬寶全書》（以下簡稱《萬寶全書》），明刊本；《增補天下便用文林妙錦萬寶全書》，明刊本；李光裕輯，《鼎鐫李先生增補四民便用積玉全書》（以下簡稱《積玉全書》），明思宗崇禎年間刊本；博覽子輯，《鼎鐫十二方家參訂萬事不求人博考全書》（以下簡稱《博考全書》），明神宗萬曆年間刊本；鄧仕明輯，《新鍥兩京官板校正錦堂春曉翰林查對天下萬民便覽》，明書林陳德宗刻本；以上皆為中國國家圖書館收藏。另見《新刻四民便覽萬書萃錦》，明刊本，中國科學院圖書館藏。

4. 見仁井田陞，《中國法制史研究》（東京：東京大學出版會，1962），頁742–749；酒井忠夫，〈明代の日用類書と庶民教育〉，收入林友春編，《近世中國教育史研究》（東京：国土社，1958），頁28–154。

5. 關於類書的通論性著作，見戴克瑜、唐建華主編，《類書的沿革》（成都：四川省圖書館學會，1981）；張滌華，《類書流別》（北京：商務印書館，1985）。一般類書論著多未提及宋代後出現的日用類書，關於此類類書與類書源流的關係，見酒井忠夫，〈明代の日用類書と庶民教育〉，頁28–154；坂出祥伸，〈解說──明代日用類書について〉，收入《新鍥全補天下四民利用便觀五車拔錦》（以下簡稱《五車拔錦》），《中國日用類書集成》，冊1（明神宗萬曆二十五年[1597]序刊本：東京：汲古書院，1999），頁8–16；Y. W. Ma, "T'ung-su lei-shu," in William Nienhauser, ed., *The Indiana Companion to Traditional Chinese Literature* (Bloomington: Indiana University Press, 1986), pp. 841–842.

6. 見仁井田陞，《中國法制史研究》，頁742–749；酒井忠夫，〈序言──日用類書と仁井田陞博士〉，《五車拔錦》，頁1–6；坂出祥伸，〈解說──明代日用類書について〉，頁7–30；吳蕙芳，〈《中國日用類書集成》及其史料價值〉，《近代中國史研究通訊》，第30期（2000年9月），頁109–117。

7. 見酒井忠夫，〈明代の日用類書と庶民教育〉，頁28–154；坂出祥伸，〈解說──明代日用類書について〉，頁8–16。

8. 小川陽一，《日用類書による明清小說の研究》（東京：研文出版社，1995），頁97–322。

9. 坂出祥伸，〈明代「日用類書」醫學門について〉，收入氏著，《中國思想研究：醫藥養生・科學思想篇》（大阪：關西大學出版部，1999），頁283–300。

10. 例如，陳學文，《明清時代商業書與商人書之研究》（台北：洪葉文化事業有限公司，1997）；王爾敏，《明清時代庶民文化生活》（台北：中央研究院近代史研究所，1996）。

11. 晚明日用類書多有此門，內容十分相似，其間或有小異，無礙於以下的陳述。例如，《博考全書》不稱「諸夷雜誌」，而名為「各國形象」，但就內容而言，與《五車拔錦》大同小異。

12. 三佛齊國也見於《明史》與《明史外國傳》，其地以產香料著名。見張廷玉等纂，《明史》（北京：中華書局，1995），頁8406–8409；尤侗，《明史外國傳》（台北：台灣學生書局，1977），卷3，頁13下–15上。另晚明福建版日用類書的域外部分與至元庚辰年（1340）版本的《事林廣記》有莫大關連，「三佛齊國」的條目也出現在該書的「方國雜誌」中。見陳元靚，《事林廣記》（至元庚辰鄭氏積誠堂刊本；北京：中華書局，1999），頁251–254。關於《事林廣記》與晚明日用類書的關係，詳見下文。

13. 關於中國自《山海經》以來長期累積下來的異域知識與晚明《三才圖會》等書相關內容的關係，見葛兆光，〈《山海經》、《職貢圖》和旅行記中的異域記憶──利瑪竇來華前後中國人關於異域的知識資源及其變化〉，發表於「明清文學與思想中之主體意識與社會」國際研討會，台北：中央研究院中國文哲研究所，2002年10月22–24日。

14. 關於晚明旅遊文化，見巫仁恕，〈晚明的旅遊活動與消費文化──以江南為討論中心〉，發表於「生活、知識與中國現代性」國際學術研討會，台北：中央研究院近代史研究所，2002年11月21–23日。

15. 關於「天地人」的知識分類與晚明視覺文化中的「天地人」，見Craig Clunas, *Pictures and Visuality in Early Modern China* (Princeton: Princeton University Press, 1997), pp. 77–101.

16. 見王圻、王思義編集，《三才圖會》（上海：上海古籍出版社，1985），上冊，人物卷12、13、14，頁816–872；胡文煥編，《山海經圖》，《中國古代版畫叢刊二編》（上海：上海古籍出版社，1994），頁1–284。關於晚明版畫中奇人奇物的研究，見馬孟晶，〈意在圖畫──蕭雲從《天問》插圖的風格與意旨〉，《故宮學術季刊》，18卷4期（2001），頁120–138。另明清插圖本《山海經》的介紹及其圖像來源，見馬昌儀，《古本山海經圖說》（濟南：山東畫報出版社，2002），頁1–16。

17. 見酒井忠夫，〈明代の日用類書と庶民教育〉，頁29–38。

18. 見Sakai Tadao, "Confucianism and Popular Educational Works," in William de Bary, ed., *Self and Society in Ming Thought* (New York: Columbia University Press, 1970), pp. 338–341; Shang Wei, "The Making of the Everyday World: *Jin Ping Mei Cihua* and the Encyclopedias for Daily Use," 發表於「世變與維新：晚明與晚清的文學藝術」研討會，台北：中央研究院中國文哲研究所籌備處，1999年7月16–17日。此文後有修訂本，為商教授計畫出版之新書中的一章，承蒙惠予贈送，有幸拜讀在先，謹致謝忱。

19. 據《三才圖會》、《萬曆野獲編》等書記載，摺扇於明初自日本、高麗等國輸入中國，首見流行於皇宮內苑，此後流風所染，晚明時期，不僅士人階層，甚至連青樓妓女與閨閣婦女都人手一扇。摺扇至此，成為某種風雅與流行的標記。見王圻、王思義編集，《三才圖會》，中

冊，器用卷12，頁1344；沈德符，《萬曆野獲編》，收入《元明史料筆記》（北京：中華書局，1997），卷26，頁663–664。既然日本與高麗都以摺扇聞名，晚明日用類書選擇高麗而非日本人手持摺扇，更可顯示此為經過選擇的形象建構。

20. 見《五車拔錦》，頁188–190；《新刻艾先生天祿閣彙編採精便覽萬寶全書》（明思宗崇禎年間刊本；台北：中央研究院歷史語言研究所傅斯年圖書館藏紙燒本，原藏東京大學東洋文化研究所），卷7，頁1下–2下；《新鐫翰苑士林廣記四民便用學海群玉》（明神宗萬曆三十五年[1607]序刊本；台北：中央研究院歷史語言研究所傅斯年圖書館藏紙燒本，原藏東京大學東洋文化研究所），卷10，頁1下–2上、4上。

21. 參見注18。

22. 見Dorothy Ko, *Teachers of the Inner Chambers: Women and Culture in Seventeenth-Century China* (Stanford: Stanford University Press, 1994), pp. 29–68.

23. Robert E. Hegel, *Reading Illustrated Fiction in Late Imperial China* (Stanford: Stanford University Press, 1998). 何谷理另有二篇相關論文可供參考，"Distinguishing Levels of Audiences for Ming-Ch'ing Vernacular Literature," in David Johnson, Andrew J. Nathan and Evelyn S. Rawski, eds., *Popular Culture in Late Imperial China* (Berkeley: University of California Press, 1985), pp. 112–142；〈章回小說發展中涉及到的經濟技術因素〉，《漢學研究》，6卷1期（1988年6月），頁191–197。前者以李密故事的各種版本為中心，探討通俗小說的讀者群。

24. 見酒井忠夫，《增補中國善書の研究》（東京：株式會社國書刊行會，1999）。

25. 見林鶴宜，〈晚明戲曲刊行概況〉，《漢學研究》，9卷1期（1991年6月），頁305–323；Robert E. Hegel, *Reading Illustrated Fiction in Late Imperial China*, pp. 140–141.

26. 例如，歷史學的研究見Harriet Zurndorfer, "Women in the Epistemological Strategy of Chinese Encyclopedia: Preliminary Observations from Some Sung, Ming and Ch'ing Works," in Zurndorfer, ed., *Chinese Women in the Imperial Past: New Perspectives* (Leiden: Koninklijke Brill NV, 1999), pp. 354–396; Lucille Chia, *Printing for Profit: The Commercial Publishers of Jianyang, Fujian (11th–17th Centuries)* (Cambridge: Harvard University Asia Center for Harvard-Yenching Institute, 2002). 文學學者的研究除了何谷理外，見Ellen Widmer, "The Huangduzhai of Hangzhou and Suzhou: A Study in Seventeenth-Century Publishing," in *Harvard Journal of Asiatic Studies* 56: 1 (June 1996), pp. 77–122. 藝術史的研究見Li-chiang Lin, "The Proliferation of Images: The Ink-Stick Designs and the Printing of the *Fang-shih mo-p'u* and the *Ch'eng-shih mo-yuan*," (Ph.D. dissertation, Princeton University, 1998); 馬孟晶，〈文人雅趣與商業書坊——十竹齋書畫譜和箋譜的刊印與胡正言的出版事業〉，《新史學》，10卷3期（1999年9月），頁1–52。另有二本關於明清印刷文化的新書，見Kai-wing Chow, *Publishing, Culture, and Power in Early Modern China* (Stanford: Stanford University Press, 2007); Cynthia Brokaw and Kai-wing Chow, eds., *Printing and Book Culture in Late Imperial China* (Berkeley: University of California Press, 2005).

27. 關於印刷文化與書籍史的研究簡介，見Robert Darnton, "What is the History of Books?" in Darnton, *The Kiss of Lamourette: Reflections in Cultural History* (New York: W. W. Norton and Company, 1990), pp. 107–135.

28. Peter K. Bol, "Intellectual Culture in Wuzhou ca. 1200: Finding a Place for Pan Zimu and the *Complete Source for Composition*," 收入《第二屆宋史學術研討會論文集》（台北：中國文化大學史學研究所，1996），頁1–50；Hilde de Weerdt, "Aspects of Song Intellectual Life: A Preliminary Inquiry into Some Southern Song Encyclopedias," in *Papers on Chinese History*, vol. 3 (spring 1994), pp. 1–27.

29. Harriet Zurndorfer, "Women in the Epistemological Strategy of Chinese Encyclopedia: Preliminary Observations from Some Sung, Ming and Ch'ing Works," pp. 354–396.

30. Robert Darnton, "Philosophers Trim the Tree of Knowledge: The Epistemological Strategy of the *Encyclopédie*," in Darnton, *The Great Cat Massacre and Other Episodes in French Cultural History* (New York: Basic Books, 1984), pp. 191–209.

31. 見張廷玉等纂，《明史》，頁7402–7403、7404–7405、7631–7632。例如，《新刻艾先生天祿閣彙編採精便覽萬寶全書》等，見吳蕙芳，《萬寶全書：明清時期的民間生活實錄》，頁653–657。

32. 見謝國楨，《明清之際黨社運動考》（北京：中華書局，1982），頁119–121；金文京，〈湯賓尹與晚明商業出版〉，收入胡曉真主編，《世變與維新：晚明與晚清的文學藝術》（台北：中央研究院中國文哲研究所籌備處，2001），頁80–100。

33. 王鴻泰在其博士論文中對於晚明「名士」的出現與社會身分的經營有精闢的見解，陳繼儒即是以出版業博取社會名聲與實利的標誌人物。見〈流動與互動──由明清間城市生活的特性探測公眾場域的開展〉（台北：國立臺灣大學歷史學研究所博士論文，1998年11月），頁230–232。關於陳繼儒的出版活動，見大木康，〈山人陳継儒とその出版活動〉，收入《山根幸夫教授退休記念：明代史論叢》，下冊（東京：汲古書院，1990），頁1233–1252。

34. 見沈津，《美國哈佛大學哈佛燕京圖書館中文善本書志》（上海：上海辭書出版社，1999），頁467–468。

35. 見謝國楨，《明清之際黨社運動考》，頁121–140。

36. 李光裕與周文煒雖於史冊有傳，但見其內容，二人皆因殉明而留名，且前者為武將，恐與日用類書的編者同名而已。例如，舒赫德奉撰，《欽定聖朝殉節諸臣傳》（台北：臺灣商務印書館，1976），卷5，頁43上–43下，卷9，頁34下。

37. 見金文京，〈湯賓尹與晚明商業出版〉，頁91–92。

38. 關於余象斗其人與其出版事業，見蕭東發，〈建陽余氏刻書考略（中）〉，《文獻》，22期（1984），頁214–216；蕭東發，〈明代小說家、刻書家余象斗〉，收入《明清小說論叢》，第4輯（瀋陽：春風文藝出版社，1986），頁195–211；Dorothy Ko, *Teachers of the Inner Chambers*, pp. 41–48；謝水順、李珽，《福建古代刻書》（福州：福建人民出版社，1997），頁241–249；金文京，〈湯賓尹與晚明商業出版〉，頁82–85。關於余象斗之書前畫像，見Lucille Chia, *Printing for Profit: The Commercial Publishers of Jianyang, Fujian (11th–17th Centuries)*, pp. 217–220, 381, note 17.

39. 徽籍而寓居南京之胡正言、汪廷訥，同為具有文人氣息之書商，也企圖以出版事業建立社會聲名。見馬孟晶，〈文人雅趣與商業書坊──十竹齋書畫譜和箋譜的刊印與胡正言的出版事業〉，頁1–52；林麗江，〈徽州版畫《環翠堂園景圖》之研究〉，收入《區域與網絡──近千年來中國美術史研究國際學術研討會論文集》（台北：國立臺灣大學藝術史研究所，2001），頁299–328。

40.　見王重民，《中國善本書提要》（上海：上海古籍出版社，1983），頁382–384；蕭東發，〈建陽余氏刻書考略（下）〉，《文獻》，23期（1985），頁242；坂出祥伸，〈解說──明代日用類書について〉，頁7。

41.　見Roger Chartier, *The Cultural Uses of Print in Early Modern France*, trans. Lydia G. Cochrane (Princeton: Princeton University Press, 1987), pp. 1–6; Roger Chartier, *The Order of Books: Readers, Authors, and Libraries in Europe between the Fourteenth and Fifteenth Centuries*, trans. Lydia G. Cochrane (Stanford: Stanford University Press, 1994), pp. 1–24.

42.　即使在1960、70年代的法國，亦復如此。見Pierre Bourdieu, *Distinction: A Social Critique of the Judgement of Taste*, trans. Richard Nice (Cambridge: Harvard University Press, 1984), pp. 9–96.

43.　關於《事林廣記》的版本及內容比較，見胡道靜，〈1963年中華書局影印本前言〉，《事林廣記》，頁559–565；森田憲司，〈關於在日本的《事林廣記》諸本〉，收入同書，頁566–572。森田之說另見〈『事林広記』の諸版本について──国内所藏の諸本を中心に〉，收入《宋代の知識人──思想・制度・地域社會》（東京：汲古書院，1993），頁287–317；吳蕙芳，〈民間日用類書的淵源與發展〉，《國立政治大學歷史學報》，18期（2001），頁7–10。

44.　除了上注所引胡道靜與森田憲司的研究外，中研院史語所傅斯年圖書館所藏詹氏進德精舍與西園精舍刊本，也是福建建陽地區商業書坊所出。關於進德精舍，見謝水順、李珽，《福建古代刻書》，頁317。西園精舍可能為建陽出版大姓余氏所有，見杜信孚纂集，《明代版刻綜錄》，冊2，頁8上；Lucille Chia, *Printing for Profit*, p. 231. 二書坊皆活躍於明代初中期。

45.　見上注胡道靜與森田憲司之文，另見Lucille Chia, *ibid.*, p. 360, note 110.

46.　見森田憲司，〈關於在日本的《事林廣記》諸本〉，頁571。關於余氏敬賢堂所刊書物，見杜信孚纂輯，《明代版刻綜錄》，冊6，頁38下。余氏自宋至明皆為福建地區商業書坊重要家族，雖未見敬賢堂之資料，應屬該家族所有。另中研院史語所傅斯年圖書館所藏二本西園精舍刊本，其實為同一本之複製，可是據該館記錄，一定是弘治年間（1488–1505），一是萬曆（1573–1619），不知根據為何。查版刻類參考書，西園精舍出書的記錄最遲至正統年間（1436–1449），其後再無，而森田憲司以內容判斷西園精舍刊本為元代至順年間所刊，應為錯誤。經比對台北國立故宮博物院所藏至順年間《事林廣記》善本，可見史語所之西園精舍刊本以至順刊本為本，略有增減，版刻年代仍應為明代。

47.　唐仲友，《帝王經世圖譜》，收入《北京圖書館古籍珍本叢刊》，冊76（北京：書目文獻出版社，1988），頁1–111。據聞該書有嘉泰元年（1201）周必大之序，關於唐仲友，以及《帝王經世圖譜》與《事林廣記》在圖示上的比較，見胡道靜，〈1963年中華書局影印本前言〉，頁561。

48.　見蘆田孝昭，〈明刊本における閩本の位置〉，《天理圖書館報Biblia》，95期（1990年11月），頁91–93；Lucille Chia, *Printing for Profit*, pp. 39–42, 52–62.

49.　此處及以下之討論所用《事林廣記》版本為中研院史語所藏西園精舍刊本，如上所述，西園精舍刊本與台北國立故宮博物院所藏元代至順刊本關係密切。另Lucille Chia見解亦同，見 *ibid.*, p. 360, note 110.《新編纂圖增類群書類要事林廣記》（西園精舍刊本；台北：中央研究院歷史語言研究所傅斯年圖書館藏紙燒本，原藏日本內閣文庫）。此刊本續集卷5至卷9，僅存條目，內文不見，包括「文藝類」書畫、遊戲等部分，所缺可以至元庚辰鄭氏積誠堂刊本補之，即北京中華

書局1999年所出《事林廣記》。就「文藝類」而言，故宮至順刊本與至元刊本雖有編排次序等差異，但內容一致性高。

50. Lucille Chia, *Printing for Profit*, pp. 40–42, 193–220.

51. 此處及以下所言之晚明日用類書，除了前述已引用之版本外，尚可見徐會瀛輯，《萬卷星羅》，收入《北京圖書館古籍珍本叢刊》，冊76，頁113–405，即為前引之北京中國國家圖書館藏本；《新刻全補士民備覽便用文林彙錦萬書淵海》（以下簡稱《萬書淵海》），明神宗萬曆三十八年（1610）刊本；《新刻搜羅五車合併萬寶全書》（以下簡稱《五車萬寶全書》），明神宗萬曆四十二年（1614）序刊本，後二者皆收入《中國日用類書集成》。各版本的內容雖有參差，但雷同性仍強。

52. 關於晚明文化中圖像的流通與視覺呈現的重要性，見Craig Clunas, *Pictures and Visuality in Early Modern China,* pp. 25–76；馬孟晶，〈耳目之玩：從《西廂記》版畫插圖論晚明出版文化對視覺性之關注〉，《國立臺灣大學美術史研究集刊》，第13期（2002），頁202–276。

53. 關於晚明福建版日用類書與《事林廣記》內容大綱的比較，見吳蕙芳，〈民間日用類書的淵源與發展〉，頁13–14。

54. 關於晚明青樓文化，見王鴻泰，〈流動與互動——由明清間城市生活的特性探測公眾場域的開展〉，頁246–291；〈青樓——中國文化的後花園〉，《當代》，第137期（1999年1月），頁16–29。

55. 見〈出版說明〉，《居家必用事類》（嘉靖三十九年[1560]田汝成序刊本：京都：中文出版社，1984），未標頁碼；吳蕙芳，〈民間日用類書的淵源與發展〉，頁9–10。

56. 見張廷玉等纂，《明史》，冊24，頁7372。據田汝成之說，該版本為洪子美所刊。洪氏名楩，錢塘人，家富藏書，喜刻書，以「清平山堂」為名。見杜信孚纂輯，《明代版刻綜錄》，冊3，頁23上–23下。

57. 見田汝成，〈居家必用事類敘〉，《居家必用事類》，頁1–2。

58. 據吳蕙芳，〈民間日用類書的淵源與發展〉一文，《居家必用事類全集》有萬曆七年（1579）序刊本，惟台灣未見，只能略而不談。比對可見的四種版本，內容一致。見不著撰人，《居家必用事類全集》，收入《北京圖書館古籍珍本叢刊》，冊61（明刻本：北京：書目文獻出版社，1988），頁1–422；《居家必用事類全集》，收入《四庫全書存目叢書》，子部，冊117（明刻本：台南縣：莊嚴文化事業有限公司，1995），頁28–444；《居家必用事類》，嘉靖三十九年（1560）田汝成序刊本；《居家必用事類全集》，收入《續修四庫全書》，冊1184（隆慶二年[1568]刊本：上海：上海古籍出版社，1997），頁309–728。江蘇太倉南轉村施貞石夫婦合葬墓出土一本《居家必用事類全集》，前有田汝成序言。施氏崇禎四年（1631）去世，處士終身，未曾出仕。墓中另出土字書、《古今考》與《戰國策索隱》等書，可見一介鄉紳的藏書。由此可知田氏序刊本《居家必用事類全集》的流通，也顯示該書讀者的屬性。吳聿明，〈太倉南轉村明墓及出土古籍〉，《文物》，1987年3期，頁19–22。

59. 見宋詡，《宋氏家要部‧家儀部‧家規部‧燕閒部》，《北京圖書館古籍珍本叢刊》，冊61，頁3–69。

60. 例如，陳田，《明詩紀事》（台北：中華書局，1971），乙籤，卷13，頁1上–1下；朱彝尊，《明詩綜》（上海：上海古籍出版社，1993），卷22，頁1上–1下；朱彝尊，《明詞綜》（上海：上海

古籍出版社，1995），卷1，頁11上–11下；錢謙益，《列朝詩集小傳》（上海：古典文學出版社，1957），乙集，頁189–190。

61. 讀書坊刊本藏於台北國家圖書館及中央研究院歷史語言研究所，心遠堂的版本則見於國家圖書館。關於「讀書坊」與「心遠堂」資料，見杜信孚纂輯，《明代版刻綜錄》，冊7，卷8，頁9下–10上，與冊1，卷1，頁14下。「讀書坊」資料另收入瞿冕良編著，《中國古籍版刻辭典》（濟南：齊魯書社，2001），頁511。

62. Lucille Chia, *Printing for Profit*, pp. 250–253.

63. 例如，《便民圖纂》，收入《中國古代版畫叢刊》（上海：上海古籍出版社，1985），頁887–995。正文之後有一出版後記，考察該書的來源與用途，可供參考。

64. 見王圻、王思義編集，《三才圖會》，上冊，頁1–11。

65. 見酒井忠夫，〈明代の日用類書と庶民教育〉，頁87–89。

66. 見磯部彰，〈明末における『西遊記』の主体的受容層に関する研究──明代「古典的白話小説」の読者層をめぐる問題について〉，《集刊東洋學》，44期（1980），頁55；張秀民，《中國印刷史》（上海：人民出版社，1989），頁518；大木康，〈明末江南における出版文化の研究〉，頁102–108；Dorothy Ko, *Teachers of the Inner Chambers*, pp. 35–37；沈津，〈明代坊刻圖書之流通與價格〉，《國家圖書館館刊》，85卷1期（1996），頁101–118；Lucille Chia, *Printing for Profit*, pp. 190–192；井上進，《中国出版文化史──書物世界と知の風景》（名古屋：名古屋大學出版會，2002），頁262–266。

67. 見磯部彰，〈明末における『西遊記』の主体的受容層に関する研究──明代「古典的白話小説」の読者層をめぐる問題について〉，頁55–56；沈津，〈明代坊刻圖書之流通與價格〉，頁116–118。

68. 見Dorothy Ko, *Teachers of the Inner Chambers*, pp. 35–37.

69. James Hayes, "Specialist and Written Materials in the Village World," in David Johnson, Andrew J. Nathan and Evelyn S. Rawski, eds., *Popular Culture in Late Imperial China*, pp. 87–88.

70. 見西周生撰，黃肅秋校注，《醒世姻緣傳》（上海：上海古籍出版社，1983），第一、二回。小川陽一在其書中，已經引用此一段落，惟討論角度不同。見小川陽一，《日用類書による明清小説の研究》，頁43–44。「不求人」等書名是福建版日用類書才用的標題，見吳蕙芳，《萬寶全書：明清時期的民間生活實錄》，頁641–658。

71. 見徐復嶺，《醒世姻緣傳作者和語言考論》（濟南：齊魯書社，1993），頁1–31。

72. 《千字文》與《三字經》、《百家姓》為明清最常見之童蒙用書，讀熟後可認識一千字。見Evelyn S. Rawski, "Economic and Social Foundations of Late Imperial China," in *Popular Culture in Late Imperial China*, pp. 29–31.

73. 見蕭東發，〈建陽余氏刻書考略（中）〉，頁215；蕭東發，〈建陽余氏刻書考略（下）〉，頁244–246；繆咏禾，《明代出版史稿》（南京：江蘇人民出版社，2000），頁392；金文京，〈湯賓尹與晚明商業出版〉，頁81–83；Lucille Chia, *Printing for Profit*, pp. 149–150, 250–253.

74. Dorothy Ko, *Teachers of the Inner Chambers*, pp. 34–41.

75. Evelyn S. Rawski, *Education and Popular Literacy in Ch'ing China* (Ann Arbor: The University of

Michigan Press, 1979), pp. 1–17; David Johnson, "Communication, Class, and Consciousness in Late Imperial China," in *Popular Culture in Late Imperial China*, pp. 38–39, 54–65; James Hayes, "Specialists and Written Materials in the Village World," pp. 93–111; Grace S. Fong, "Female Hands: Embroidery as a Knowledge Field in Women's Everyday Life in Late Imperial and Early Republican China," 發表於「生活、知識與中國現代性」國際學術研討會，台北：中央研究院近代史研究所，2002年11月21–23日。

76. David Johnson, "Communication, Class, and Consciousness in Late Imperial China," pp. 55–67.

77. 見坂出祥伸，〈解說──明代日用類書について〉，頁7–8。

78. 見徐會瀛輯，《萬卷星羅》，卷19，頁12下；《五車拔錦》，《中國日用類書集成》，冊2，頁36–37。

79. 關於祖宗像的研究不少，例如，Jan Stuart, "Introduction," in Jan Stuart and Evelyn S. Rawski, eds., *Worshiping the Ancestors: Chinese Commemorative Portraits* (Washington D. C.: Smithsonian Institution, 2001), pp. 15–116. 其它種類肖像畫的研究，見李國安，〈明末肖像畫製作的兩個社會特徵〉，《藝術學》，第6期（1991），頁119–156；Cheng-hua Wang, "Material Culture and Emperorship: The Shaping of Imperial Roles at the Court of Xuanzong (r. 1426–1435)," (Ph.D. dissertation, Yale University, 1998), chapter 4；余輝，〈十七、十八世紀的市民肖像畫〉，《故宮博物院院刊》，2001年3期，頁38–41。

80. 王繹，《寫像祕訣》，收入于安瀾編，《畫論叢刊》（北京：人民美術出版社，1960），頁852–855。

81. 海老根聰郎，〈王繹‧倪瓚筆‧楊竹西小像圖卷〉，《國華》，1255號（2001年5月），頁37–39。

82. 見徐會瀛輯，《萬卷星羅》，卷7，頁7下。

83. 同前注，頁11上；《五車拔錦》，《中國日用類書集成》，冊1，頁353–354；李光裕輯，《積玉全書》，卷12，頁11下–12上；《萬書淵海》，《中國日用類書集成》，冊6，頁276。

84. 見徐會瀛輯，《萬卷星羅》，卷7，頁10下。

85. James Cahill, *The Painter's Practice: How Artists Lived and Worked in Traditional China* (New York: Columbia University Press, 1994), pp. 35–39; Ann Burkus-Chasson, "Elegant or Common? Chen Hongshou's Birthday Presentation Pictures and His Professional Status," in *Art Bulletin* 76:2 (June 1994), pp. 285–298.

86. James Cahill, *The Painter's Practice: How Artists Lived and Worked in Traditional China*, pp. 19–24, 33–35; 石守謙，〈文徵明與大眾文化〉，收入《台灣2002年東亞繪畫史研討會論文集》（台北：國立臺灣大學藝術史研究所，2002），頁193–206。

87. 邱仲麟，〈誕日稱觴──明清社會的慶壽文化〉，《新史學》，11卷3期（2000年9月），頁101–156。

88. 見劉若愚，《酌中志》（北京：北京古籍出版社，1994），頁177–184。

89. 見文震亨著，《長物志校注》（江蘇：江蘇科學技術出版社，1984），頁222–224。

90. James Cahill, *The Painter's Practice*, pp. 35–45.

91. 徐會瀛輯，《萬卷星羅》，卷7，頁11下。

92. 關於北京買賣《清明上河圖》的資料，見李日華，《味水軒日記》，《叢書集成續編》（上海：上海書店，1994），史部，冊39，頁739–740，以及《紫桃軒雜綴》，《叢書集成續編》，子部，冊89，頁400。李日華傳記資料，見張廷玉等纂，《明史》，頁7400。

93. 關於唐代與北宋大城市中書畫買賣狀況，見Michael Sullivan, "Some Notes on the Social History of Chinese Art,"《中央研究院國際漢學會議論文集》（台北：中央研究院，1980），藝術史組，頁165–170。

94. 見Craig Clunas, *Superfluous Things: Material Culture and Social Status in Early Modern China* (Urbana and Chicago: University of Illinois Press, 1991), pp. 133–137; James Cahill, *The Painter's Practice*, pp. 45–50.

95. 晚明都市圖像中具體帶出書畫交易地點的作品有下列多種：《皇都積勝圖》、《南都繁會》、《上元燈彩》，以及數卷《清明上河圖》。《清明上河圖》的製作年代較難判斷，其中三卷可能為晚明蘇州職業作坊所作，見遼寧省博物館藏傳仇英《清明上河圖》，以及台北國立歷史博物館所藏白雲堂本、故宮調字一八五二七本。關於十七、十八世紀都市圖像的研究，見王正華，〈過眼繁華：晚明城市圖、城市觀與文化消費的研究〉，收入李孝悌等著，《中國的城市生活》（台北：聯經出版公司，2005），頁1–57。

96. 見陳元靚，《事林廣記》，庚集，卷下，頁180–187。關於《事林廣記》中《草書百韻訣》的由來與書法史上的重要性，見硯父，〈元刻《草書百韻訣》箋註〉，《書譜》，21期（1978年4月），頁58–61。謝謝台大藝研所何炎泉同學告知此文。

97. 例如，《萬書淵海》，《中國日用類書集成》，冊6，頁433–445；陳允中編，《新刻群書摘要士民便用一事不求人》（明萬曆年間刊本；京都：京都大學附屬圖書館谷村文庫收藏），卷18，頁1上–15下；鄭尚玄訂補，《新刻人瑞堂訂補全書備考》（明崇禎年間序刊本；台北：中央研究院歷史語言研究所傅斯年圖書館微卷，原藏京都大學人文科學研究所），卷10，頁7上–7下。

98. 例外亦有，北京中國國家圖書館所藏《積玉全書》中收有楷、草、篆、隸書《千字文》，歸於明中葉著名書家文徵明名下。李光裕輯，《積玉全書》，卷10，頁1上–15下。

99. 關於晚明書風與篆刻的狀況，見Qianshen Bai, *Fu Shan's World: The Transformation of Chinese Calligraphy in the Seventeenth Century* (Cambridge: Harvard University Press, 2003), pp. 10–71.

100. 見白謙慎，〈明末清初書法中書寫異體字風氣的研究〉，《書論》，32號（2001），頁181–187；Qianshen Bai, *ibid.*, p. 67. 當時奇字多指篆、隸字體的多種變化或一字多種寫法的異體字，如朱謀瑋，《古文奇字》，收入《四庫未收書輯刊》，第2輯，第14冊（北京：北京出版社，1997），頁105–186；郭一經，《字學三正》，收入《四庫未收書輯刊》，第2輯，第14冊，頁187–348；趙宧光，《說文長箋》，收入《四庫全書存目叢書》，經部，冊195、196。

101. 見韓方明，《授筆要說》，收入《歷代書法論文選》（上海：上海書畫出版社，1981），頁286。

102. 見釋溥光，《雪庵字要》，收入崔爾平編，《歷代書法論文選續編》（上海：上海書畫出版社，1996），頁186–192。

103. 見李淳，《大字結構八十四法》，收入崔爾平編，《明清書法論文選》（上海：上海書店出版社，1995），頁66。

104. 《居家必用事類全集》，甲集，頁30上–33下。關於「神人八法」的傳說，見伏見冲敬，〈永字八

法〉，《書道史點描》（東京：二玄社，1979），頁145–158。感謝台大藝研所何炎泉同學告知此文。

105. 《居家必備》，卷8，藝學上，頁1上–3下。此處將李陽冰誤寫為李冰陽。

106. 《萬書淵海》，卷15，頁2上–14上；《五車拔錦》，卷13，頁1下–34上；徐會瀛輯，《萬卷星羅》，卷15，頁1下–13下；《萬寶全書》，卷11，頁2下–7下。王圻、王思義編集，《三才圖會》，人事卷3，頁2上–15上。

107. 例如，陳允中編，《新刻群書摘要士民便用一事不求人》，卷18，頁1下；《鼎鍥崇文閣彙纂士民捷用分類學府全編》（明神宗萬曆三十五年[1607]刊本；台北：中央研究院歷史語言研究所傅斯年圖書館藏紙燒本，原藏東京大學東洋文化研究所），卷16，頁1下。

108. 見豐坊，《童學書程》，收入崔爾平編，《明清書法論文選》，頁97–102。

109. 王圻、王思義編集，《三才圖會》，人事卷4，頁16下。另董其昌也提倡學書當自楷法始，見汪慶正，〈董其昌法書刻帖簡述〉，收入Wai-kam Ho, ed., *The Century of Tung Ch'i-ch'ang 1555–1636* (Kansas City: The Nelson-Atkins Museum of Art, 1992), vol. 2, p. 337.

110. 例如，陳允中編，《新刻群書摘要士民便用一事不求人》，卷18，頁1下–6上。

111. 關於晚明書法作品與法帖的流通，大野修作，《書論と中国文学》（東京：研文出版社，2001），頁262–264；王靖憲，〈明代叢帖綜述〉，收入啟功、王靖憲主編，《中國法帖全集》，第13集（武漢：湖北美術出版社，2002），頁1–2；增田知之，〈明代における法帖の刊行と蘇州文氏一族〉，《東洋史研究》，62卷1號（2003年7月），頁43–48。

112. 見Sakai Tadao, "Confucianism and Popular Educational Works," p. 355.

113. 關於晚明浮動的社會身分，見岸本美緒，〈明清時代の身分感覚〉，收入氏著，《明清時代史の基本問題》（東京：汲古書院，1997），頁403–428；王鴻泰，〈流動與互動──由明清間城市生活的特性探測公眾場域的開展〉，第2章。

114. 王圻、王思義編集，《三才圖會》，人事卷4，頁27上–40下。周履靖，《羅浮幻質》，收入《中國歷代畫譜匯編》（天津：天津古籍出版社，1997），第14冊，頁697–736；周履靖，《九畹遺容》，《中國歷代畫譜匯編》，第15冊，頁275–316；周履靖，《春谷嚶翔》，《中國歷代畫譜匯編》，第13冊，頁437–484。

115. 例外見《新鍥天下備覽文林類記萬書萃寶》（明神宗萬曆二十四年[1596]刊本；台北：中央研究院歷史語言研究所傅斯年圖書館藏紙燒本，原藏日本東京大學東洋文化研究所），卷16，頁5下–15上；鄭尚玄訂補，《新刻人瑞堂訂補全書備考》，卷8，頁7上–8下。前者尚包括菊與翎毛譜，後者多出蘭與翎毛，但份量皆少。

116. 宋伯仁，《梅花喜神譜》，《中國歷代畫譜匯編》，第14冊，頁347–500；李衎，《竹譜》，《中國歷代畫譜匯編》，第16冊，頁133–234。相關研究見島田修二郎，〈《松齋梅譜》解題〉，《松齋梅譜》（広島市：広島市立中央圖書館，1988），頁3–37；陳德馨，〈《梅花喜神譜》研究〉（台北：國立臺灣大學藝術史研究所碩士論文，1996），頁74–80；Maggie Bickford, *Ink Plum: The Making of a Chinese Scholar-Painting Genre* (Cambridge: Cambridge University Press, 1996), pp. 180–196；陳德馨，〈《梅花喜神譜》──宋伯仁的自我推薦書〉，《國立臺灣大學美術史研究集刊》，第5期（1998），頁123–152。

117. 《五車萬寶全書》，卷11，頁16上–19下。

118. 見王正華，〈從陳洪綬的《畫論》看晚明浙江畫壇：兼論江南繪畫網絡與區域競爭〉，收入《區域與網絡：近千年來中國美術史研究國際學術研討會論文集》（台北：國立臺灣大學藝術史研究所，2001），頁339–353。

119. 見顧炳，《顧氏畫譜》（北京：文物出版社，1983）。祁承爜（1565–1628），浙江山陰人，萬曆三十二年（1604）進士，祁彪佳之父，小傳見朱彝尊，《明詩綜》，卷59，頁23下；朱彝尊，《靜志居詩話》，《續修四庫全書》，冊1698，卷16，頁37下–38下。祁承爜之文應為偽託，不可盡信。

120. 見Craig Clunas, *Pictures and Visuality in Early Modern China*, pp. 134–148.

121. 關於晚明唐詩普及狀況，見劉巧楣，〈晚明蘇州繪畫〉（台北：國立臺灣大學歷史學研究所碩士論文，1989），頁115–117；唐國球，〈試論《唐詩歸》的編集、版行及其詩學意義〉，《世變與維新——晚明與晚清的文學藝術》，頁32–42。

122. 見黃鳳池輯，《唐詩畫譜》，收入《中國古代版畫叢刊二編》（上海：上海古籍出版社，1994）。

123. 例外見鄭尚玄訂補，《新刻人瑞堂訂補全書備考》，卷8，頁1下–6下。此一刊本的畫譜圖繪為所見最精良者，全以團扇形狀入畫，頗具南宋繪畫的特色。

124. 例如，博覽子輯，《博考全書》，卷2。

125. 見王正華，〈從陳洪綬的《畫論》看晚明浙江畫壇：兼論江南繪畫網絡與區域競爭〉，頁339–353。另見井上充幸，〈明末の文人李日華の趣味生活—『味水軒日記』を中心に—〉，《東洋史研究》，59卷1號（2000年6月），頁1–28。

126. 關於董其昌的書畫題跋與相關著作，見傅申著，錢欣明譯，〈《畫說》作者問題研究〉，《董其昌研究文集》（上海：上海書畫出版社，1998），頁44；汪世清，〈《畫說》究為誰著〉，同書，頁61–62；張子寧，〈董其昌與《唐宋元畫冊》〉，同書，頁581–590。

127. Craig Clunas, *Superfluous Things*, chapters 1–3；王正華，〈女人、物品與感官慾望：陳洪綬晚期人物畫中江南文化的呈現〉，《近代中國婦女史研究》，第10期（2002年12月），頁12–16、25–51。

128. 見文震亨著，《長物志校注》，頁10–11。

129. 同前注，頁135。關於晚明賞鑒家與好事家之分，尚可見謝肇淛，《五雜俎》，《歷代筆記小說集成》（石家莊：河北教育出版社，1995），冊54，卷7，頁26上–26下；沈德符，《萬曆野獲編》，卷26，頁653–656。

130. 見王鴻泰，〈明清士人的生活經營與雅俗的辯證〉，發表於 "Discourses and Practices of Everyday Life in Imperial China," a conference organized by Academia Sinica and Columbia University, October 25–27, 2002.

131. 見文震亨著，《長物志校注》，頁185–188、221。

132. 見《居家必用事類全集》，甲集，頁33上–40下。另該書收有《董內直書訣》，不知來處。姜夔之文見《歷代書法論文選》，頁383–395。

133. 《居家必備》，卷8，頁3下–8上。歐陽詢之文見《歷代書法論文選》，頁99–104。

134. 王圻、王思義編集，《三才圖會》，人事卷4，頁15上–17下。

135. 見小林宏光，〈中国絵画史における版画の意義——《顧氏畫譜》（1603年刊）にみる歴代名画複

製をめぐって〉,《美術史》,128期（1990年3月）,頁123–135。

136. 所謂「小中現大」,將宋、元古畫縮小複製成冊,取其自小觀大之意,最初見於董其昌書於其《仿宋元人縮本畫及跋》冊前。該冊書畫之真偽尚有爭議,有董其昌、陳廉、王時敏、王翬等說法。依筆者親見,冊中數開畫作的筆墨精妙,如玉之潤,極似董其昌之筆。其後王鑑、王翬等正統派畫家也有「小中現大」畫作存世。關於這類作品的研究,見Wen C. Fong, *Images of the Mind* (Princeton: The Art Museum, Princeton University, 1984), pp. 177–192;古原宏伸著,王建康譯,〈有關董其昌《小中現大冊》兩三個問題〉,《董其昌研究文集》,頁594–604;徐邦達,〈王翬《小中現大》冊再考〉,《清初四王畫派研究》（上海:上海書畫出版社,1993）,頁497–504;張子寧,〈《小中現大》析疑〉,同書,頁505–582;Wen C. Fong and James C. Y. Watt, *Possessing the Past: Treasures from the National Palace Museum, Taipei* (New York: The Metropolitan Museum of Art, 1996), pp. 474–476.

137. Craig Clunas, *Pictures and Visuality in Early Modern China*, pp. 134–148.

138. 見小林宏光,〈中国絵画史における版画の意義──《顧氏畫譜》（1603年刊）にみる歴代名画複製をめぐって〉,頁124。

139. 見劉巧楣,〈晚明蘇州繪畫中的詩畫關係〉,《藝術學》,第6期（1991年9月）,頁33–103。

140. 此一觀點屢見於Roger Chartier的著作,其人為研究法國印刷與閱讀文化的重要學者。見Roger Chartier, *The Order of Books*, pp. 1–24; *Forms and Meanings: Texts, Performances, and Audiences from Codex to Computer* (Philadelphia: University of Pennsylvania Press, 1995), pp. 1–24.

141. 劉道醇,〈聖朝名畫評序〉,《聖朝名畫評》,收入《中國書畫全書》（上海:上海書畫出版社,1992–1999）,第1冊,頁446。

142. 關於謝赫六法的解釋很多,可參考石守謙,〈賦彩製形──傳統美學思想與藝術批評〉,收入郭繼生主編,《美感與造形》（台北:聯經出版事業公司,1982）,頁33–36。

143. 正確印出〈畫有六法〉而非〈畫有六格〉的版本很少,如余象斗編纂,《三台萬用正宗》,明神宗萬曆二十七年（1599）刊本,收入《中國日用類書集成》（東京:汲古書院,2000）,卷12,頁13上–13下。

144. 高濂著,趙立勛校注,《遵生八牋校注》（北京:人民衛生出版社,1994）,頁553。高濂家世背景與生平教養,見Craig Clunas, *Superfluous Things*, pp. 14–16.

145. 黃公望,〈寫山水訣〉,《畫論叢刊》,頁55–57。

146. 關於顧愷之的地位,見石守謙,〈賦彩製形──傳統美學思想與藝術批評〉,頁25。

147. 關於陳子和與其畫風,見石守謙,〈神幻變化:由福建畫家陳子和看明代道教水墨畫之發展〉,《國立臺灣大學美術史研究集刊》,第2期（1995）,頁47–74。

148. Richard Barnhart, "The 'Wild and Heterodox School' of Ming Painting," in Susan Bush and Christian Murck, eds., *Theories of the Arts in China* (Princeton: Princeton University Press, 1983), pp. 365–396.

149. Roger Chartier, *The Cultural Uses of Print in Early Modern France*, pp. 3–12; "Popular Appropriation: The Readers and Their Books," in his *Forms and Meanings*, pp. 83–98.

第4章 過眼繁華

1. 見《和林格爾漢墓壁畫》（北京：文物出版社，1978），頁82、88、135等。研究見Nancy Shatzman Steinhardt, "Representations of Chinese Walled Cities in the Pictorial and Graphic Arts," in James D. Tracy, ed., *City Walls: The Urban Enceinte in Global Perspective* (Cambridge: Cambridge University Press, 2000), pp. 426–32.

2. 關於張擇端《清明上河圖》的研究不勝枚舉，茲舉數例。新藤武弘，〈都市の繪画—《清明上河圖》を中心として〉，《跡見學園女子大學紀要》，第19期（1986年3月），頁181–206；周寶珠，《清明上河圖與清明上河學》（開封：河南大學出版社，1997）；伊原弘，〈描かれた中國都市—繪画は実景をしめすか〉，《史潮》，新48號（2000年11月），頁24–42。另期刊專號見《アジア遊學》，第11期（1999年12月20日），頁32–173；*Journal of Sung-Yuan Studies*, no. 26 (1996), pp. 145–200, no. 27 (1997), pp. 99–131. 絕大多數的學者認為張擇端本《清明上河圖》描繪的是北宋汴京城，僅見一文反對，見Valerie Hansen, "The Mystery of the *Qingming* Scroll and Its Subject: The Case against Kaifeng," in *Journal of Sung-Yuan Studies*, no. 26, pp. 183–200.

3. 見張彥遠，《歷代名畫記》，收於《畫史叢書》（台北：文史哲出版社，1983），第1冊，頁69、76、82、102、151。另可見周寶珠的研究，《清明上河圖與清明上河學》，頁39。

4. 見劉道醇，《聖朝名畫評》，收於《中國書畫全書》（上海：上海書畫出版社，1992–1999），第1冊，頁452。另見《清明上河圖與清明上河學》，頁40–43。

5. 除了常見的畫史書外，另可參考福開森編，《歷代著錄畫目》（北京：人民美術出版社，1993）。

6. 《皇都積勝圖》首見於王宏鈞，〈反映明代北京社會生活的《皇都積勝圖》〉，《歷史教學》，1962年7、8期合刊，頁43–5，圖版陸續登載在7、8合期、9、10、11、12期；彩色局部見《中國美術全集》（上海：上海人民美術出版社，1988），繪畫編，第6冊，圖88及《中國歷史博物館》（北京：文物出版社，1984），圖182、183。《南都繁會圖》全見《華夏之路》（北京：朝華出版社，1997），第4冊，頁93–5，放大局部見《中國歷史博物館》，圖184。

7. 見楊新，〈明人圖繪的好古之風與古物市場〉，《文物》，1997年第4期，頁53–61；《世界美術大全集 東洋編》（東京：小學館，1997–2001），第8卷，頁332–3；《聚英雅集》（台北：觀想文物藝術有限公司，1999），頁74–7。

8. 翁正春傳記見張廷玉等，《明史》（北京：中華書局，1974），第29冊，頁5708–9。

9. 關於《皇都積勝圖》題跋，見《歷史教學》，1962年第12期。

10. 關於《南都繁會圖》的題籤及內容，見王宏鈞、劉如仲，〈明代後期南京城市經濟的繁榮和社會生活的變化——明人繪《南都繁會圖卷》的初步研究〉，《中國歷史博物館館刊》，1979年第1期，頁99–106。

11. 見〈明人圖繪的好古之風與古物市場〉，頁53。

12. 關於《皇都積勝圖》原藏地資料，係根據筆者1994年12月北京中國歷史博物館觀畫記錄。本文內對於此作品的描述也多參酌觀畫記錄，因為全圖的出版品不夠清晰。

13. 見王宏鈞、劉如仲，〈明代後期南京城市經濟的繁榮和社會生活的變化──明人繪《南都繁會圖卷》的初步研究〉，頁99–106；王宏鈞，〈反映明代北京社會生活的《皇都積勝圖》〉，頁43–5；〈明人圖繪的好古之風與古物市場〉，頁53–61。

14. 見周夢江，〈《清明上河圖》所反映的汴河航運〉，《河南大學學報》，1987年第1期，頁72–4；馬華民，〈《清明上河圖》所反映的宋代造船技術〉，《中原文物》，1990年第4期，頁73–7；山形欣哉，〈《清明上河図》の船を造〉，《アジア遊学》，頁130–50。另筆者於2001年8月6日在台大藝術史研究所旁聽時任夏威夷大學教授的曹星原女士關於《清明上河圖》的演講，獲益匪淺，其中即提到畫上汴河船隻及拉縴，十分符合史實與事實。

15. 王宏鈞，〈反映明代北京社會生活的《皇都積勝圖》〉，頁43–5。

16. 「碎器」為晚明流行的一種瓷器，特徵為清晰的冰裂紋，時人視為宋官窯器。見謝明良，〈晚明時期的宋官窯鑑賞與「碎器」的流行〉，劉翠溶、石守謙主編，《第三屆國際漢學會議論文集》，「經濟史、都市文化與物質文化卷」（台北：中央研究院歷史語言研究所，2002），頁437–66。「水田衣」據記載為女裝，畫中所繪為男人之服，然比對「水田衣」之圖版，十分相似，或許文字記載未必周全。見林麗月，〈衣裳與風教──晚明的服飾風尚與「服妖」議論〉，《新史學》，10卷3期（1999年9月），頁138–9。

17. 見那志良，《清明上河圖》（台北：國立故宮博物院，1977）。

18. 趙浙本局部圖版及解說可見《國華》，第567號（1938年2月），頁55，以及《明清の絵画》（東京：便利堂株式會社，1975），圖76，頁29–30。

19. 例如：劉淵臨，《清明上河圖之綜合研究》（台北：藝文印書館，1969）。

20. 見Roderick Whitfield, "Chang Tse-tuan's *Ch'ing-Ming Shang-ho T'u*" (Ph.D. dissertation, Princeton University, 1965), chapter III.

21. 見鄭振鐸，〈《清明上河圖》的研究〉，《鄭振鐸全集》（石家莊市：花山文藝出版社，1998），第14冊，頁195–6。

22. 見古原宏伸，〈清明上河圖〉（上）、（下），《國華》，第955、956號（1973年2月及3月），分別為頁5–15及27–44。

23. 關於後期「清明」圖系作品新增的事物，見古原宏伸，〈清明上河圖〉（下），頁27–9。

24. 日本經濟史學者加藤繁曾根據一張《清明上河圖》的市招，斷定該作所繪為蘇州。見〈仇英筆《清明上河図》に就いて（上）、（下）〉，《美術史学》，第5期（1944年5月），頁201–12，第6期（1944年6月），頁232–40。

25. 根據筆者2003年8月底在林原美術館所見，趙浙簽款位於卷末最終處，書寫空間侷促，且據畫作構圖判斷，今存該畫似乎有所裁切，如此一來，簽款之真偽，啟人疑竇。然而，趙浙為畫史無名之輩，作偽者當無意眷顧，無論簽款是否出自趙浙之手，其內容應有其真實性。

26. 關於萬世德的武功，見于慎行，〈賀中丞丘澤萬公征倭功成敘〉，《穀城山館文集》，《四庫全書存目叢書》（台南縣：莊嚴事業文化有限公司，1997），集部，別集類，第147冊，卷6，頁4下–8下；胡應麟，〈送大中丞山西萬公經理朝鮮序〉，《少室山房類稿》（南京：江蘇廣陵古籍刻印社，1983），卷84，頁2上–3下。

27. 關於趙浙本與白雲堂本在風格上的關連，古原宏伸已指出，見〈清明上河圖〉（下），頁29–30。

趙浙本全圖及題跋，見鈴木敬編，《中國繪畫總合圖錄》，第3冊（東京：東京大學出版會，1983），頁336–7，JM24-009。白雲堂本全圖見《清明上河圖之綜合研究》，圖版部分。

28. 遼寧省博物館所藏之傳仇英本，見《明四家畫集》（天津：天津人民美術出版社，1995），第231號。故宮博物院的版本，見《故宮書畫圖錄》，第18冊（台北：國立故宮博物院，1999），頁417–9。

29. 見張岱，《陶庵夢憶》（上海：上海古籍出版社，1982），尤其是頁1、2、27、30–31、32、45、47、48–49、53–54。

30. 見楊爾曾輯，《海內奇觀》，收於《中國古代版畫叢刊二編》（萬曆三十七年刊本；上海：上海古籍出版社，1994)，第8輯，頁1–677。

31. 可參考吉田晴紀，〈關於虎丘山圖之我見〉，《吳門畫派研究》（北京：紫禁城出版社，1993），頁65–75；薛永年，〈陸治錢穀與吳派後期紀遊圖〉，收於氏著，《橫看成嶺側成峰》（台北：東大圖書股份有限公司，1996），頁78–92；傅立萃，〈謝時臣的名勝古蹟四景圖——兼談明代中期的壯遊〉，《美術史研究集刊》，第4期（1997），頁185–222。

32. 見徐弘祖著，褚紹唐、吳應壽整理，《徐霞客遊記》（上海：上海古籍出版社，1996），尤其是〈前言〉、〈徐霞客先生年譜〉二部分。另見Timothy Brook, *The Confusions of Pleasure: Commerce and Culture in Ming China* (Berkeley: The University of California Press, 1998), pp. 173–82.

33. 南宋咸淳年間西湖地圖見*China in Ancient and Modern Maps* (London: Philip Wilson Publishers Limited, 1998), p. 80. 另南宋宮廷畫家李嵩也曾繪過西湖全圖，與地圖十分類似，見James Cahill, *The Compelling Image: Nature and Style in Seventeenth-Century Chinese Painting* (Cambridge: The Belknap Press of Harvard University Press, 1982), pp. 32–3.

34. 見田汝成，《西湖遊覽志》（台北：世界書局，1982），頁27、46–7，《西湖遊覽志餘》（台北：世界書局，1982），頁172–3、202–3。清代著錄書中多處提及南宋馬麟等人的《西湖十景圖》，因時間距離過遠，難以採信。十六世紀楊慎曾載戴進《西湖十景圖》，戴為十五世紀名畫家，即使畫作為偽，至少十六世紀已有同名圖作流傳於世。見楊慎，《升庵集》，《景印文淵閣四庫全書》（台北：臺灣商務印書館，1983），冊1270，頁271。十七世紀初汪珂玉的著錄書中又見《西湖十景圖》，見《珊瑚網》，收於《中國書畫全書》，第5冊，頁1214。另十六世紀後期文嘉的著錄書中出現《武林十景圖》圖目，然不詳其內容，見《鈐山堂書畫記》，收於《中國書畫全書》，第3冊，頁834。田汝成二書包括的範圍並不限於西湖，也寫到杭州城內外其它重要地點，但卻以「西湖」統攬其名。

35. 見王俊華纂修，《洪武京城圖志》，收於《北京圖書館古籍珍本叢刊》（北京：書目文獻出版社，1988），第24冊，頁5–8；佟世燕修，《康熙江寧縣志》，收於《稀見中國地方志彙刊》（北京：中國書店，1992），第10冊，頁471。

36. 見陳沂，《金陵古今圖考》，收於《四庫全書存目叢書》，史部，第186冊，頁508–26；顧起元，《金陵古金石考目》，《四庫全書存目叢書》，史部，第278冊，頁90–121。

37. 見石谷風，〈海內奇觀跋〉，收於《海內奇觀》之後。另見王伯敏，〈異軍突起的徽派刻工及其他名手〉，《中國版畫史》（台北：蘭亭書店，1986），頁85–100。

38. 晚明以來書籍的流通量與銷售地等問題一直是出版史研究中難以解決的問題，若以晚明版刻、

書肆事業蓬勃發展及交通發達等狀況判斷，書籍的銷售應有跨區域的管道。例如Lucille Chia的新書中，即言晚明中國中、南部已形成一書籍市場。見*Printing for Profit: The Commercial Publishers of Jianyang, Fujian (11th–17th Centuries)* (Cambridge: Harvard University Press, 2002), pp. 149–50, 250–3.關於《海內奇觀》一書的銷路，石谷風或根據其出版次數而研判，見〈海內奇觀跋〉，頁1。

39.　關於晚明書價，見磯部彰，〈明末における『西遊記』の主体的受容層に関する研究──明代「古典的白話小說」の読者層をめぐる問題について〉，《集刊東洋學》，第44期（1980），頁55；張秀民，《中國印刷史》（上海：人民出版社，1989），頁518；大木康，〈明末江南における出版文化の研究〉，《廣島大學文學部紀要》，第50號（1991），頁102–8；Dorothy Ko, *Teachers of the Inner Chambers: Women and Culture in Seventeenth-Century China* (Stanford: Stanford University Press, 1994), pp. 35–7；沈津，〈明代坊刻圖書之流通與價格〉，《國家圖書館館刊》，第85卷第1期（1996），頁101–18；Lucille Chia, *Printing for Profit*, pp. 190–2；井上進，《中国出版文化史──書物の世界と知の風景》（名古屋：名古屋大學出版會，2002），頁262–6。

40.　明清之際不同媒材的圖像流通頻繁，彼此借用的狀況屢見不鮮。見Craig Clunas, *Pictures and Visuality in Early Modern China* (Princeton: Princeton University Press, 1997), pp. 25–76; Li-chiang Lin, "The Proliferation of Images: The Ink-Stick Designs and the Printing of the *Fang-shih Mo-p'u* and the *Ch'eng-shih Mo-yuan*" (Ph.D. dissertation, Princeton University, 1998), chapters 4 and 5.

41.　見王圻、王思義編著，《三才圖會》（上海：上海古籍出版社，1993），上冊，頁207、233、253–8、316–9。

42.　關於《出警入蹕圖》，見那志良，《明人出警入蹕圖》（台北：國立故宮博物院，1970）。此書認為這二卷畫作所繪為明世宗嘉靖皇帝，然朱鴻之文〈《明人出警入蹕圖》本事之研究〉將該畫歸於明神宗萬曆朝的作品。見《故宮學術季刊》，第22卷，第1期（2004年秋季），頁183–213。

43.　見程三省修，李登纂，《萬曆上元縣志》，收於《南京文獻》（南京：通志館，1947），頁45–8。此一方志對於當時南京城內街市有較為清楚的記載。

44.　關於仇英的偽作，見Ellen Johnston Laing, "*Suzhou Pian* and Other Dubious Paintings in the Received *Oeuvre* of Qiu Ying," in *Artibus Asiae*, vol. 59, no. 3/4 (2000), pp. 265–95.

45.　見《太宗實錄》，卷87，頁2上–2下，卷124，頁2下。

46.　《明憲宗元宵行樂圖》的局部圖版，見《中國美術全集》，繪畫編，第6冊，圖87；吳彬《歲華紀勝圖冊》，見胡賽蘭編，《晚明變形主義畫家作品展》（台北：國立故宮博物院，1977），圖31。

47.　見《萬曆上元縣志》，頁46、52；朱偰，《金陵古蹟圖考》（上海：商務印書館，1936），《明都城圖》。

48.　見顧起元，《客座贅語》，收於《元明史料筆記》（北京：中華書局，1997），頁26。

49.　見王宏鈞、劉如仲，〈明代後期南京城市經濟的繁榮和社會生活的變化──明人繪《南都繁會圖卷》的初步研究〉，頁99–106。

50.　顧起元書中言及此種分區域分行業的狀況，係來自明初南京都城的設計，晚明時期已不如前，《客座贅語》，頁23。關於明初南京城內以功能、行業分區肆的設計，見徐泓，〈明初南京的都

市規劃與人口變遷〉，《食貨復刊》，10卷3期（1980年6月），頁93–4。

51. 見利瑪竇著，何高濟、王遵仲、李申譯，何兆武校，《利瑪竇中國箚記》（北京：中華書局，1997），頁286–7。

52. 見謝肇淛，《五雜組》（台北：新興書局，1971），頁206、211–2。

53. 見葉夢珠，《閱世編》（上海：上海古籍出版社，1981），頁163。近人研究可見劉善齡，《西洋風：西洋發明在中國》（上海：上海古籍出版社，1999），頁3–6；Joseph McDermott, "Chinese Lenses and Chinese Art," in *Kaikodo*, no. 4 (2000), pp. 9–28.

54. 十八世紀《揚州畫舫錄》一書，對於揚州虹橋一帶的消費與娛樂活動多所刻畫，其中大者即為雜耍之技，洋洋灑灑十數種。其一「兩人裸體相撲，藉以覓食，謂之擺架子」，此即赤身男子搏擊之景。見李斗，《揚州畫舫錄》（北京：中華書局，1997），頁264–5。

55. 例如：汪宗伊等修，《萬曆應天府志》，收於《稀見中國地方志彙刊》（北京：中國書店，1992），第10冊，頁200–203；《萬曆上元縣志》，頁23–24；李登等修，《萬曆江寧縣志》（南京：古舊書店，1987），卷1，頁8下–10上。

56. 見《客座贅語》，頁169–70。

57. 見胡應麟，《少室山房筆叢》（北京：中華書局，1958），頁55–6。

58. 見〈明人圖繪的好古之風與古物市場〉，頁53–4。

59. 《石渠寶笈續編》（台北：國立故宮博物院，1971），第3冊，頁1542–43。書中將該畫定為宋院本，由於該作不知去處，難言其時代。若考慮《金陵圖》之名直至清代著錄方出現，前此未見，傳為宋院本恐有疑問。另乾隆朝宮廷畫家謝遂及楊大章有仿作傳世，題名皆為《仿宋院本金陵圖》。二畫風格雖見差異，但來自同一祖本，應無懷疑。據仿作推測，該作雖與「清明上河圖系」的圖式有所關連，也是從鄉村到城市，河流與城門俱全等，但顯然不屬於同一畫系。全圖見《故宮書畫圖錄》，第21冊（台北：國立故宮博物院，2003），頁125–32、223–30。

60. 見石守謙，〈《雨餘春樹》與明代中期蘇州之送別圖〉，收於氏著《風格與世變》（台北：允晨文化實業有限公司，1996），頁231–37。

61. 例如：文伯仁的《泛太湖圖軸》、陸師道的《溪山圖軸》、侯懋功的《山水圖軸》，俱見《明代吳門繪畫》（香港：商務印書館；北京：故宮博物院，1990），圖63、69、85。

62. 據牟復禮的研究，明代的蘇州人並不熱衷於恢復古蹟建築，其所珍惜的歷史感存在於先人的行跡中，或可與文徵明等人的繪畫作品互相參照。見 "A Millennium of Chinese Urban History: Form, Time and Space Concepts in Soochow," in *Rice University Studies*, vol. 58, no. 4 (1973), pp. 101–54.

63. 關於吳派繪畫中的《琵琶行》，見林麗江，〈由傷感而至風月──白居易〈琵琶行〉詩之圖文轉繹〉，《故宮學術季刊》，20卷3期（2003年春季），頁1–50。

64. 「蠅聚一羶」來自周暉，《二續金陵瑣事》，《筆記小說大觀》，第16編，第4冊（台北：新興書局，1974），頁51。

65. 文伯仁之作見《中國繪畫全集》，第14卷（北京：文物出版社，2000），頁166–73。

66. 見石守謙，〈金陵繪畫──中國近世繪畫史區域研究之一〉，行政院國家科學委員會專題研究計畫成果報告，1994年5月，頁58–61。

67. 見朱之蕃，《金陵圖詠》，收於《中國方志叢書》（台北：成文出版社，1983）。

68. 見馬孟晶，〈十竹齋書畫譜和箋譜的刊印與胡正言的出版事業〉，《新史學》，10卷3期（1999年9月），頁29–30。

69. 見Stephen Owen, "Place: Meditation on the Past at Chin-ling," in *Harvard Journal of Asiatic Studies,* vol. 50, no. 2 (1990), pp. 417–57.

70. 見《金陵圖詠》中「清溪遊舫」、「長橋艷賞」二景點。

71. 見朱之蕃，〈金陵圖詠序〉，《金陵圖詠》，頁2–3。

72. 見《明代吳門繪畫》，頁193–5。

73. 例如：鄒典《金陵勝景圖卷》、魏之克《山水圖卷》，見《金陵諸家繪畫》（香港：商務印書館，1997），圖19、26。

74. 關於北京買賣《清明上河圖》的資料，見李日華，《味水軒日記》，《叢書集成續編》（上海：上海書店，1994），史部，第39冊，頁739–40，《紫桃軒又綴》，《叢書集成續編》，子部，第89冊，頁400。

75. 見孫鑛，《書畫跋跋》，收於《中國書畫全書》，第3冊，頁992。關於孫鑛（1542–1613）生平資料及著作，見謝巍，《中國畫學著作考錄》（上海：上海書畫出版社，1998），頁346–7。

76. 關於十六世紀中晚期江南受蘇州畫壇影響的狀況，以及吳彬早期畫作的風格歸屬，見石守謙，〈失意文士的避居山水──論十六世紀山水畫中的文派風格〉，收於氏著《風格與世變》，頁325–34，〈由奇趣到復古──十七世紀金陵繪畫的一個切面〉，《故宮學術季刊》，15卷4期（1998年夏季），頁37–8。

77. 見王世貞，《弇州四部稿》，《景印文淵閣四庫全書》，冊1284，頁431–2。

78. 見姜宸英，《湛園集》，《景印文淵閣四庫全書》，冊1323，頁652–3。

79. 見徐邦達，〈《清明上河圖》的初步研究〉，《故宮博物院院刊》，1958年1期，頁40–3。

80. 關於「蘇州片」的研究，見楊臣彬，〈談明代書畫作偽〉，《文物》，1990年8期，頁73–82；楊仁愷主編，《中國古今書畫真偽圖典》（瀋陽市：遼寧畫報出版社，1997），頁148–55；Ellen Johnston Laing, "*Suzhou Pian* and Other Dubious Paintings in the Received *Oeuvre* of Qiu Ying," pp. 265–95.

81. 這二卷畫見《故宮書畫圖錄》，第18冊，頁421–34。

82. 此二卷畫見《故宮書畫圖錄》，第16冊（台北：國立故宮博物院，1997），頁67–80。另筆者2002年9月4日於北京故宮博物院繪畫館「古書真偽展」中，見到一幅傳為石濤的《清明上河圖》，與蘇州地區之同名作品十分不同，且品質不及。據展覽說明，此作為十八世紀的「揚州造」，偽託石濤、鄭板橋等知名畫家之名。

83. 圖作見《中國古今書畫真偽圖典》，頁151。

84. 見楊臣彬，〈談明代書畫作偽〉，頁73。

85. 見顧祿，《桐橋倚櫂錄》（清道光年間刊本；台北，中央研究院歷史語言研究所傅斯年圖書館善本書），卷10，頁10上–10下。

86. 張擇端本《清明上河圖》的記錄見《石渠寶笈三編》（台北：國立故宮博物院，1969），頁1458–64。關於嚴嵩抄家清冊中張本《清明上河圖》的記錄，見《明武宗外紀》（上海：上海書店，

1982），頁151。

87. 見文嘉，《鈐山堂書畫記》，頁832、834。

88. 此點謝謝東京大學板倉聖哲教授的提醒。

89. 見徐邦達，〈《清明上河圖》的初步研究〉，頁41–2。另見顧公燮，《丹午筆記》（南京：江蘇古籍出版社，1999），第179條。

90. 見《陶庵夢憶》，頁48。

91. 見〈陳維崧序〉，收於吳應箕，《留都見聞錄》，《貴池先哲遺書》（台北：藝文印書館，1961），第5冊。

92. 見袁景瀾，《吳郡歲華紀麗》（南京：江蘇古籍出版社，1998），頁70–1。

93. 見注24。

94. 見《鈐山堂書畫記》，頁832。

95. 見董其昌，《畫旨》，收於于安瀾編，《畫論叢刊》（台北：華正書局，1984），頁87。

96. 關於董其昌的地位、論說，以及與李日華的關係，見王正華，〈從陳洪綬的〈畫論〉看晚明浙江畫壇：兼論江南繪畫網絡與區域競爭〉，《區域與網絡——近千年來中國美術史研究國際學術研討會論文集》（台北：國立臺灣大學藝術史研究所，2001），頁339–53。

97. 見王世貞，《弇州四部稿》，頁431–2。關於王世貞與董其昌繪畫論說的差別，見上引文，頁339–53。

98. 關於萬世德收藏趙浙本的記載，見王士禎，《精華錄》，《景印文淵閣四庫全書》，冊1315，頁165。不過，此處將趙浙誤為朱浙。

99. 李日華傳記見《明史》，第24冊，頁7400。萬曆朝米價見沈津，〈明代坊刻圖書之流通與價格〉，頁115。

100. 見Craig Clunas所收集到的資料，*Superfluous Things: Material Culture and Social Status in Early Modern China* (Urbana and Chicago: University of Illinois Press, 1991), pp. 177–81.

101. 見王正華，〈生活、知識與文化商品：晚明福建版「日用類書」與其書畫門〉，《中央研究院近代史研究所集刊》，第41期（2003年9月），頁19–21。

102. 關於唐代與北宋大城市中書畫買賣狀況，見Michael Sullivan, "Some Notes on the Social History of Chinese Art,"《中央研究院國際漢學會議論文集》（台北：中央研究院，1980），藝術史組，頁165–70。

103. 見James Cahill, *The Painter's Practice: How Artists Lived and Worked in Traditional China* (New York: Columbia University Press, 1994), pp. 35–45.另陳洪綬的例子，見王正華，〈女人、物品與感官慾望：陳洪綬晚期人物畫中江南文化的呈現〉，《近代中國婦女史研究》，第10期（2002年12月），頁57。

104. 關於晚明福建版日用類書的研究，見王正華，〈生活、知識與文化商品：晚明福建版「日用類書」與其書畫門〉，頁1–35。

105. 見上引文，頁19–26。

106. 見Frederick W. Mote, "The City in Traditional Chinese Civilization," in James T. C. Liu and Wei-ming Tu, eds., *Traditional China* (Englewood Cliffs, N. J.: Prentice-Hall, Inc., 1970), pp. 49, and

"A Millennium of Chinese Urban History: Form, Time and Space Concepts in Soochow," *in Rice University Studies*, vol. 58, no. 4 (1973), pp. 101–54.

107. 例如：G. William Skinner, "Introduction: Urban and Rural in Chinese Society," in Skinner, ed., *The City in Late Imperial China* (Stanford: Stanford University Press, 1977), pp. 268–71.

108. 雖然有宋一代，描繪村社活動及村民形象的風俗畫作似乎頗為流行，但仍難歸於一類，並與「城市圖」呈現二元對應的趨勢。

109. 關於董其昌在繪畫上的「反俗」傾向與具體作品，見石守謙，〈董其昌《婉孌草堂圖》及其革新畫風〉，《中央研究院歷史語言研究所集刊》，第65本第2分（1994年6月），頁307–26。

第5章 乾隆朝蘇州城市圖像

1. 關於近年來清代政治史研究的評介，見Evelyn S. Rawski, "Presidential Address: Reenvisioning the Qing: The Significance of the Qing Period in Chinese History," *The Journal of Asian Studies* 55:4 (November 1996), pp. 829–850; Michael Chang, "A Court on Horseback: Constructing Manchu Ethno-Dynastic Rule in China, 1751–1784," (Ph.D. dissertation, University of California, San Diego, 2001), pp. 17–27; Evelyn S. Rawski, "Re-imagining the Ch'ien-lung Emperor: A Survey of Recent Scholarship,"《故宮學術季刊》，21卷1期（2003年秋季），頁1–29；Joanna Waley-Cohen, "The New Qing History," *Radical History Review*, vol. 88 (winter 2004), pp. 193–206.

2. 清代宮廷繪畫主要收藏於台北國立故宮博物院與北京故宮博物院，相關出版品多種，重要者見國立故宮博物院編輯委員會編，《故宮書畫圖錄》，冊10、11、12、13、14、20、21（台北：國立故宮博物院，出版年代不一）；《故宮博物院藏清代宮廷繪畫》（北京：文物出版社，1993）；聶崇正編，《清代宮廷繪畫》（香港：商務印書館，1996）；《海國波瀾：清代宮廷西洋傳教士畫師繪畫流派精品》（澳門：澳門藝術博物館，2002）。

3. 此一研究角度在討論大型「貼落」繪畫時，更為切合，因為這些作品與展示空間的關係十分密切，如《萬樹園賜宴圖》、《馬術圖》等。見楊伯達，〈《萬樹園賜宴圖》考析〉、〈關於《馬術圖》題材的考訂〉，收入氏著，《清代院畫》（北京：紫禁城出版社，1993），頁178–225。另見馬雅貞，〈戰爭圖像與乾隆朝（1736–95）對帝國武功之建構──以《平定準部回部得勝圖》為中心〉（台北：國立臺灣大學藝術史研究所碩士論文，2000），頁90–94。

4. 見James Cahill, "The Three Zhangs, Yangzhou Beauties, and the Manchu Court," *Orientations* 27:9 (October 1996), pp. 22–38; "Where Did the Nymph Hang?" *Kaikodo Journal*, vol. 7 (Spring 1998), pp. 16; "The Emperor's Erotica," *Kaikodo Journal*, vol. 11 (Spring 1999), pp. 24–43; Jonathan Hay, "Culture, Ethnicity, and Empire in the Work of Two Eighteenth-Century 'Eccentric' Artists," *Res*, no. 35 (Spring 1999), pp. 201–223.

5. 見謝明良，〈乾隆的陶瓷鑑賞觀〉，《故宮學術季刊》，21卷2期（2003年冬季），頁1–17。

6. 見《遵生八牋》、《清秘藏》、《長物志》等書之提要，收入《景印文淵閣四庫全書》（台北：臺灣商務印書館，1983），冊871，頁329–330；冊872，頁1–2、32。《四庫全書》編者對於晚明賞玩類書籍之輕視，與其對小品文及山人文化的態度一致，皆認為是晚明纖末取巧風氣的代表，見陳萬益，《晚明小品與明季文人生活》（台北：大安出版社，1997），頁38–82。

7. Wu Hung, *The Double Screen: Medium and Representation in Chinese Painting* (London: Reaktion Books Ltd., 1996), pp. 201–221; "Beyond Stereotypes: The Twelve Beauties in Ch'ing Court Art and the 'Dream of the Red Chamber'," in Ellen Widmer and Kang-I Sun Chang, eds., *Writing Women in Late Imperial China* (Stanford: Stanford University Press, 1997), pp. 306–365.

8. 見朱家溍，〈關於雍正時期十二幅美人畫的問題〉，收入氏著，《故宮退食錄》1（北京：北京出版社，1999），頁67。

9. 見廖寶秀，〈清代院畫行樂圖中的故宮珍寶〉，《故宮文物月刊》，13卷4期（1995年7月），頁17–20。

10. 關於晚明江南文士論述中的女性，見王正華，〈女人、物品與感官慾望：陳洪綬晚期人物畫中江南文化的呈現〉，《近代中國婦女史研究》，第10期（2002年12月），頁12–28。

11. 見James Cahill, "The Three Zhangs, Yangzhou Beauties, and the Manchu Court," pp. 25–27.

12. 見王鴻泰，〈流動與互動——由明清間城市生活的特性探測公眾場域的開展〉（台北：國立臺灣大學歷史學研究所博士論文，1988），頁427–431。

13. 關於乾隆皇帝對於滿族文化的堅持與滿州歷史的建構，見Pamela Crossley, *Translucent Mirror History and Identity in Ch'ing Imperial Ideology* (Berkeley: University of California Press, 1999).

14. 該圖圖名為今人所用，畫作是否為乾隆某一妃子的肖像，尚不清楚。

15. 關於折枝梅花在江南文士瓶花論述中的位置，見王正華，〈女人、物品與感官慾望：陳洪綬晚期人物畫中江南文化的呈現〉，頁33–35。

16. 一套為焦秉貞之《仕女圖冊》，即位前之乾隆以寶親王名義題詩於對幅冊頁上，荷塘之景為六月。見《故宮博物院藏清代宮廷繪畫》，頁30–32。另一為陳枚《月漫清遊圖冊》，作於乾隆三年（1738），每頁對幅有乾隆朝著名詞臣梁詩正的題詩，荷塘之景也見於六月。見《北京故宮盛代菁華展圖錄》（台北：中華收藏家協會，2003），頁90–95。

17. 相關圖版見Mark Roskill and John Oliver Hand, eds., *Hans Holbein: Paintings, Prints, and Reception* (New Haven and London: Yale University Press, 2001), plate l and p.177.

18. 關於晚明城市圖的研究，見王正華，〈過眼繁華：晚明城市圖、城市觀與文化消費的研究〉，收入李孝悌主編，《中國的城市生活：十四世紀至二十世紀》（台北：聯經出版事業股份有限公司，2005），頁1–57。

19. 見〈年表〉，收入《海國波瀾：清代宮廷西洋傳教士畫師繪畫流派精品》，乾隆元年、三十二年、三十五年、三十五年條目。姚文瀚本之《清明上河圖》年代不詳，記載見胡敬，《國朝院畫錄》，收入《畫史叢書》（台北：文史哲出版社，1983），第3冊，頁25–26。沈源本見《故宮書畫圖錄》，冊21，頁13–19。

20. 《盛世滋生圖》出版品見徐揚繪，蘇州市城建檔案館、遼寧省博物館編，《姑蘇繁華圖》（北

京：文物出版社，1999）；徐揚繪，《姑蘇繁華圖》（香港：商務印書館，1988）。《京師生春詩意圖》，收入《故宮博物院藏清代宮廷繪畫》，頁183；《北京故宮盛代菁華展圖錄》，頁14。

21. 謝遂與楊大章之畫，見於《故宮書畫圖錄》，冊21，頁125–132、223–230。

22. 周鯤與徐揚之作，見於《故宮書畫圖錄》，冊21，頁5–8、103–110。《八旬萬壽盛典》版畫，見《景印文淵閣四庫全書》，冊660、661。

23. 關於乾隆南巡的研究成果，見 Michael Chang, "A Court on Horseback: Constructing Manchu Ethno-Dynastic Rule in China, 1751–1784," pp. 4–17.

24. 見Tobie Meyer-Fong, *Building Culture in Early Qing Yangzhou* (Stanford: Stanford University Press, 2003), pp. 162–195; Antonia Finnane, *Speaking of Yangzhou: A Chinese City, 1550–1850* (Cambridge and London: Harvard University Asia Center, 2004), pp. 172–203.

25. 見胡敬，《國朝院畫錄》，頁25–26。

26. 乾隆題詩全文，見〈題宋宣和清明上河圖用駱賓王帝京篇韻〉，《樂善堂全集定本》，收入《清高宗御製詩文全集》（台北：國立故宮博物院，1976），冊1，卷14，頁15上–17上。另《石渠寶笈》在登錄仇英的《清明上河圖》時，也完整記載此詩，甚至明言為乾隆繼位前之作，見徐娟主編，《中國歷代書畫藝術論著叢編》（北京：中國大百科全書出版社，1998），冊8，卷25，頁8下。盛世德之題跋見鈴木敬編，《中國繪畫總合圖錄》（東京：東京大學出版會，1983），冊3，JM24-009。

27. 乾隆朝之《清明上河圖》多數尚未出版，羅福苌本僅見局部，看來與十七世紀民間無名畫家所作之《清明上河圖》相去不遠，新意較少。見Wei Dong, "Qing Imperial 'Genre Painting': Art as Pictorial Record," *Orientations* 26:7 (July/August 1995), pp. 18–19.

28. 關於《樂善堂全集》收錄詩文的年代，見清高宗，〈樂善堂全集定本序〉，《清高宗御製詩文全集》，冊1，頁1–9。感謝國立臺灣大學藝術史研究所傅申老師告知此資料。

29. 見〈內務府活計檔：造辦處各作成做活計清檔〉（原藏北京中國第一歷史檔案館，複本收於台北國立故宮博物院圖書文獻館），乾隆元年正月初九日記事錄及乾隆二年閏九月十一日記事錄。另一例為冷枚，雍正時失寵於帝，卻蒙皇子弘曆器重，並於乾隆登基後受到賞賜與拔擢。見聶崇正，〈試解畫家冷枚失寵之謎〉，收入氏著，《宮廷藝術的光輝》（台北：東大圖書公司，1995），頁65–70。

30. 根據該圖之畫家題款，該作由陳枚、孫祜、金昆、戴洪、程志道合作完成，時間為「乾隆元年十二月十五日」，但據畫上乾隆七年（1742）御題詩，該始於雍正六年（1728），完成於乾隆二年（1737）。另見〈內務府活計檔〉，畫作完成年代應為元年十二月，裝裱完成為二年（1737）八月。見乾隆元年十二月十九日記事錄及乾隆二年二月十八日裱作。全圖見《故宮書畫圖錄》，冊21，頁413–419，該書僅提及乾隆題詩，未錄全文，乾隆題詩內容，見胡敬，《國朝院畫錄》，頁66。

31. 相關研究見陳韻如，〈時間的形狀——《清院畫十二月令圖》研究〉，《故宮學術季刊》，22卷4期（2005年夏季），頁111–114。

32. 見乾隆皇帝，〈御製日下舊聞考題詞二首〉，收入于敏中編纂，《日下舊聞考》，收入《筆記小說大觀》，45編（台北：新興書局，1987），首頁。近人研究成果可見戴逸，〈乾隆帝和北京的城市

建設〉，收入《清史研究集》，第6輯（北京：中國人民大學出版社，1988），頁1–37。

33. 見王正華，〈過眼繁華：晚明城市圖、城市觀與文化消費的研究〉，頁47。

34. 見中野美代子，《奇景の図像學》（東京：角川春樹事務所，1996），頁18–22。

35. 關於乾隆因為西洋畫而起意建造圓明園中西洋建築一事，見王道成，〈前書〉，收入氏編，《圓明園——歷史・現狀・論爭》（北京：北京出版社，1999），頁13。

36. 關於圓明園移植江南園林如「獅子林」之事，見上引文，頁10–12。

37. 校場之景可見藏於紐約大都會博物館之《清明上河圖》，其它場景散見於各種版本之《清明上河圖》，如台北故宮之收藏，《故宮書畫圖錄》，冊18，頁417–419、421–426、429–433；趙浙本，見《中國繪畫總合圖錄》，冊3，JM24-009；遼寧省博物館藏本，見《明四家畫集》（天津：人民美術出版社，1996），頁97–108。

38. 〈內務府活計檔〉資料見《清宮內務府造辦處檔案總匯》（北京：人民出版社，2005），冊21，頁707。關於遼寧省博物館的說明，見秉琨，〈清徐揚《姑蘇繁華圖》介紹與欣賞〉，收入《姑蘇繁華圖》，頁I。

39. 關於「盛世滋生冊」，見清高宗敕撰，《欽定皇朝通典》，收入〔清〕紀昀等總纂（以下略編者），《景印文淵閣四庫全書》（台北：臺灣商務印書館，1983），冊642，頁75；徐本等奉敕纂，《大清律例》，收入《景印文淵閣四庫全書》，冊672，頁521。「盛世滋生」一詞亦見於多種官方方志書籍，例如：唐執玉等監修《畿輔通志》，一般用來指稱增加的人口，見《景印文淵閣四庫全書》，冊504，頁695、696、697等。

40. 關於徐揚生平，見胡敬，《國朝院畫錄》，頁52–54；陳烺，《讀畫輯略》，收入洪業輯校，《清畫傳輯佚三種》（上海：上海古籍出版社，1990），頁294；李銘皖等修，《蘇州府志》（台北：成文出版社，1973），卷2，頁3下、4上。關於徐揚在畫院中的待遇，見聶崇正，〈清代宮廷畫家續談〉，收入聶崇正，《宮廷藝術的光輝》，頁135–137。

41. 《清史稿》記載徐揚為張宗蒼弟子，未知所由。見趙爾巽等撰，《清史稿》，收入《續修四庫全書》（上海：上海古籍出版社，1997），卷509，頁7。徐揚今存畫作確實有正統畫風，與張宗蒼作品相近；再據張宗蒼生卒年（1686–1756）判斷，應比徐揚年長許多。徐揚，《奇峰競秀圖》，見中國古代書畫鑑定組編（以下略編者），《中國古代書畫圖目》（北京：文物出版社，1986以後），冊15，遼2-339。張宗蒼《萬木奇峰圖》，見《中國繪畫全集》（北京：文物出版社，2001），冊27，頁139。

42. 見張英霖，〈歷史畫卷《姑蘇繁華圖》〉，收入《姑蘇繁華圖》，頁9–10。

43. 見宋如林等修，《蘇州府志》（清道光四年刊本，中央研究院歷史語言研究所傅斯年圖書館古籍線裝書），卷105，頁23上。該版《蘇州府志》在卷首之二，記載乾隆南巡相關行事時，提及徐揚獻畫一事，見頁3下。

44. 初步檢索徐揚畫作，唯有《蓮塘消暑圖》立軸題款送給授業尊師，係作於乾隆三十八年（1773）。圖作見《中國古代書畫圖目》，冊6，蘇8-179。

45. 例如：乾隆二十年四月三十日、二十年十一月十九日、二十一年五月一日、二十一年九月九日、二十二年五月二十九日、二十二年六月二十六日、二十四年一月二日條目，見〈內務府活計檔〉。「通景」一詞常見於清宮檔案，指的是尺幅較大、可貼在牆壁或屏風上展示的畫作，見

聶卉，〈清宮通景線法畫探析〉，《故宮博物院院刊》，2005年第1期，頁41–52。

46. 見宋如林等修，《蘇州府志》，卷首之二，頁3下。

47. 見王正華，〈過眼繁華：晚明城市圖、城市觀與文化消費的研究〉，頁43–46。

48. 見胡敬，《國朝院畫錄》，頁7、65。此處記載孫祜為江蘇人，未詳城市，但既然《清院本清明上河圖》前隔水乾隆御製詩言及「吳工」，可見在乾隆的認知中，該作為吳地宮廷畫家分工完成。陳枚，松江人，金昆，錢塘人，戴洪則籍里不詳。

49. 見張英霖，〈圖版說明〉，《姑蘇繁華圖》，頁82–99。另見李華，〈從徐揚《盛世滋生圖》看清代前期蘇州工商業繁榮〉，《文物》，1960年第1號，頁13–17；王宏鈞，〈蘇州的歷史和乾隆《盛世滋生圖卷》〉，《中國歷史博物館館刊》，1986年第9號，頁90–96；范金民，〈《姑蘇繁華圖》：清代蘇州城市文化繁榮的寫照〉，《江海學刊》，2003年第5號，頁153–158。

50. 見徐士林，〈萬年橋記略〉，收入傅椿等修，《蘇州府志》（乾隆十三年序書，日本東京國立公文書館藏善本書），卷30，頁11上–12上；顧公燮，《丹午筆記》（南京：江蘇古籍出版社，1999），頁103；俞樾，《茶香室叢鈔》（北京：中華書局，1995），冊1，頁284。

51. 見顧祿，《桐橋倚櫂錄》（清道光間刊本，中央研究院歷史語言研究所傅斯年圖書館藏善本書）。

52. 同光年間的《蘇州府志》在卷前有〈巡幸〉篇章，詳細記載康熙與乾隆南巡至蘇州地區的活動，係綜合乾隆《南巡盛典》（高晉輯）與道光四年《蘇州府志》而成，堪稱詳實，見李銘皖等修，《蘇州府志》，卷首之一、二、三。

53. 見高晉輯，《南巡盛典》，收入沈雲龍主編，《近代中國史料叢刊》（台北：文海出版社，1975），卷24，頁5下–6上。

54. 關於康熙、乾隆共十二次南巡的時間，見Maxwell K. Hearn, "Document and Portrait: The Southern Tour Paintings of Kangxi and Qianlong," in Ju-hsi Chou and Claudia Brown, eds., *Chinese Painting under the Qianlong Emperor: The Symposium Papers in Two Volumes, Phoebus* 6:1 (1988), pp. 92, 98.

55. 張英霖，〈歷史畫卷《姑蘇繁華圖》〉，頁10–12。

56. 詳見注48。

57. 張英霖，〈歷史畫卷《姑蘇繁華圖》〉，頁11。

58. 見于成龍等修，《江寧府志》（康熙年間刊本，日本東京國立公文書館藏善本書），卷2，頁1上–42下。

59. 全圖見傅椿等修，《蘇州府志》，卷首，頁5下–6上。

60. 見胡敬，《國朝院畫錄》，頁53。

61. 全圖見《清代宮廷繪畫》，頁260–267。另有銅版畫存世，見《「中國の洋風畫」展——明末から清時代の繪畫‧版畫‧插繪本》（東京：町田市立國際版畫美術館，1995），頁289–296。

62. 見馬雅貞，〈戰爭圖像與乾隆朝（1736–95）對帝國武功之建構——以《平定準部回部得勝圖》為中心〉。

63. 相關畫作見《清代宮廷繪畫》，頁268–273；《故宮書畫圖錄》，冊13，頁351；《中國古代書畫圖目》，冊8，津6-133。

64. 相關畫作，見《故宮書畫圖錄》，冊13，頁325–349；《中國古代書畫圖目》，冊6，蘇8-179；冊10，津7-1410；冊15，遼1-579；戶田禎佑、小川裕充主編，《中國繪畫總合圖錄續編》（東京：

東京大學出版會，1998），冊1，A12-061。

65. 例如：乾隆三十年五月十三日、五月十七日、六月十五日條。

66. 見張庚，《國朝畫徵錄》，收入《畫史叢書》，冊3，頁25–6、56。

67. 徐揚《乾隆南巡圖》共有絹本十二卷、紙本十二卷，絹本的製作起於二十九年，完成於三十四年，紙本約作於三十六至三十九年間。徐揚其它的城市圖如《清明上河圖》、《京師生春詩意圖》，皆完成於三十二年。見〈年表〉，收入《海國波瀾：清代宮廷西洋傳教士畫師繪畫流派精品》。

68. Maxwell K. Hearn, "Document and Portrait: The Southern Tour Paintings of Kangxi and Qianlong," pp. 91–131.

69. 見秉琨，〈清徐揚《姑蘇繁華圖》介紹與欣賞〉，頁1。

70. 這些長卷作品部分收藏於歐美博物館或私人手中，應該是清末如英法聯軍或庚子事變時流出，法國吉美國立亞洲藝術博物館收藏的康熙及乾隆《南巡圖》、雍正《春耕圖》等作品，據該館記錄，均是一位將軍捐出，應是清末動亂時被攜帶至法國。關於乾隆的文化顧問，指的是在清廷藝術收藏品上題寫的文學大臣，如梁詩正、董誥、張照等。關於此一議題，見馮明珠，〈玉皇案吏王者師——論介乾隆皇帝的文化顧問〉，收入馮明珠主編，《乾隆皇帝的文化大業》（台北：國立故宮博物院，2002），頁241–258。

71. 文徵明所建立的蘇州意象，在《石湖清勝圖》之前，已有《雨餘春樹》等作品表現蘇州抒情而優美的氣質，更有深厚的思古情懷。見石守謙，〈《雨餘春樹》與明代中期蘇州之送別圖〉，收入氏著，《風格與世變——中國繪畫史論集》（台北：允晨文化實業有限公司，1990），頁231–237。

72. 見〈過眼繁華：晚明城市圖、城市觀與文化消費的研究〉，頁36–39。

73. 這二張畫作，見故宮博物院主編，《明代吳門繪畫》（台北：臺灣商務印書館，1990），頁175、193。

74. 見《南巡盛典》，收入劉托、孟白編，《清殿版畫匯刊》（北京：學苑出版社，1998），冊10，頁374–375、381–382。

75. 關於虎丘地景繪畫的研究，見吉田晴紀，〈關於《虎丘山圖》之我見〉，收入故宮博物院編，《吳門畫派研究》（北京：紫禁城出版杜，1993），頁65–75。

76. 這三張畫見《明代吳門繪畫》，頁119、180、195。

77. 見《南巡盛典》，《清殿版畫匯刊》，冊10，頁330–331。

78. 關於《南巡盛典》編纂的過程，在不同版本的卷首處，可見相關資料。高晉所輯之版本收有乾隆前四次南巡資料，後二次南巡資料則由薩載編纂成書，《四庫全書》所收的版本係綜合二者而成，但並未附圖。見高晉，《南巡盛典》，《近代中國史料叢刊》，頁1–35；阿桂等合編，《欽定南巡盛典》，《景印文淵閣四庫全書》，冊658，頁1–24。

79. 高晉生平資料見Arthur W. Hummel, ed., *Eminent Chinese of the Ch'ing Period*, vol. 1 (Taipei: SMC Publishing Inc., 1991), pp. 411–412.

80. 《南巡盛典》出自上官周的說法見於多書，例如：翁連溪編著，《清代宮廷版畫》（北京：文物出版社，2001），頁13；王東，《南巡盛典序》，收入《清殿版畫匯刊》，冊10，書前。根據上

官周為《晚笑堂畫傳》所作之自序，乾隆八年時，他已年屆七十九歲，以百歲之齡參與《南巡盛典》之製作，恐非可能，況且今存其作風格也與《南巡盛典》難以相比。上官周，〈自序〉，《晚笑堂畫傳》，收入《叢書集成續編》（上海：上海書店，1994），子部，冊86，頁950。

81. 高晉《南巡盛典》中有多條資料顯示南巡相關圖作的繪製，例如，卷89，頁2上；卷90，頁5上；卷91，頁1上；卷91，頁7上；卷94，頁5下；卷94，頁7下；卷94，頁9下等。

82. 見楊艷萍，〈出版說明〉，《清高宗南巡名勝圖附江南名勝圖說》（北京：學苑出版社，2001）。

83. 楊艷萍，〈出版說明〉，《清高宗南巡名勝圖附江南名勝圖說》；另見李之檀，〈清代前期的民間版畫〉，收入王伯敏主編，《中國美術通史》（濟南：山東教育出版社，1996），卷6，頁386。感謝台灣師範大學美術研究所林麗江教授告知此書。

84. 這五景中《鄧蔚山》一景，誤植為《香雪海》，香雪海為鄧蔚之支峰。見宋如林等修，《蘇州府志》，書首，頁11下–16上。

85. 筆者親見二幅版畫《獅子林圖》，分別收藏於東京國立國會圖書館與日本天理市天理大學附屬圖書館。二幅雖有粗精之別，但構圖一致。國會圖書館的收藏見《「中國の洋風画」展》，頁378；天理大學的收藏見《中国の明清時代の版画》（奈良：大和文華館，1972），圖43。

86. 關於清代文士對於「獅子林」的記載，見龔煒，《巢林筆談》（北京：中華書局，1981），頁222–223；錢泳，《履園叢話》（北京：中華書局，1979），頁522–523；梁章鉅，《浪跡叢談・續談・三談》（北京：中華書局，1981），頁220。

87. 乾隆六次南巡留下多首關於「獅子林」的詩作，見宋如林等修，《蘇州府志》，卷首之五，頁16下–17上；卷首之六，頁10上、12下–13上；卷首之七，頁2上–2下、頁13下；卷首之八，頁1下；卷首之九，頁1下。

88. 《胥江晚渡》，見故宮博物院編，《明代吳門繪畫》，頁194。

89. 見顧公燮，《丹午筆記》，頁70；袁景瀾，《吳郡歲華紀麗》（南京：江蘇古籍出版社，1998），頁88。

90. 見徐珂編撰，《清稗類鈔》（北京：中華書局，1996），冊5，頁2288。

91. 見《「中国の洋風画」展》，頁398、399、403–409。

92. 王正華，〈過眼繁華：晚明城市圖、城市觀與文化消費的研究〉，頁10–11、16–17。

93. 關於乾隆駐蹕處，見高晉輯，《南巡盛典》，頁318–319。

94. 乾隆《南巡圖》的蘇州部分收藏於美國紐約大都會博物館，關於胥門與萬年橋局部，未見品質良好的複製品，而以上的討論基於筆者在不同展覽中親見該作之心得。

95. 《「中国の洋風画」展》，頁54–56；青山新編，《支那古版畫圖錄》（東京：大塚巧藝社，1932），圖16。

96. 見顧祿，《清嘉錄》（南京：江蘇古籍出版社，1999），頁12–13。

97. 例如：《蘇州景・新造萬年橋》的左下角有「桃花塢陳仁柔發行」字樣，《姑蘇萬年橋圖》左下角則有「桃花塢張星聚發客」。其餘提及「桃花塢」或「桃塢」的版畫，不勝枚舉。關於版畫上所提及之畫家、題詩者或作坊的名號，見王樹村，〈蘇州桃花塢木版年畫概述〉，收入江蘇古籍出版社編，《蘇州桃花塢木版年畫》（南京：江蘇古籍出版社，1991），頁11。

98. 見王樹村，〈中國年畫史敘要〉，收入中國美術全集編輯委員會編，《中國美術全集》（北京：人

民美術出版社，1987），繪畫編，冊21，頁26–27。

99. 見王樹村，《中國年畫史》（北京：北京工藝美術出版社，2002），頁80–81、90–91。

100. 見《「中国の洋風画」展》，頁379、401、406。

101. 這些年畫上的題記若有干支年代，多半落於乾隆朝早期。例外如《姑蘇閶門圖》，該圖題詩署有簽款及年款，「墨繪軒主人」不知何人，若干學者將年款「甲寅」訂為雍正十二年，並且認為該版畫即為該年生產，見王樹村，〈蘇州桃花塢木版年畫概述〉，頁11。

102. 見岡泰正等，《眼鏡繪と東海道五拾三次展──西洋の影響をうけた浮世繪》（神戶：神戶市立博物館，1984），頁100。感謝林麗江教授提供此書。《唐蠻貨物帳》現僅存1709至1714年的資料，見永積洋子，〈解說〉，《唐船輸出入品數量一覽1637–1833年──復元‧唐船貨物改帳‧帰帆荷物買渡帳》（東京：創文社，1987），頁6。

103. 見永積洋子，上引書，頁132–238。據該書〈解說〉，荷蘭人之所以記錄日清貿易來往船隻與貨物狀況，係因商業競爭，而這些透過日本通詞所取得的商業情報，也僅是片段，並非當時日清貿易的完整面貌。即使如此，十八世紀中後期中國輸日的版畫數量，已經相當驚人。

104. 見劉序楓，〈清代的乍浦港與中日貿易〉，收入張彬村、劉石吉主編，《中國海洋發展史論文集》（台北：中央研究院中山人文社會科學研究所，1993），第5輯，頁188–236；松浦章，《清代海外貿易史の研究》（京都：朋友書店，2002），頁98–101；大庭脩，〈長崎唐館の建設と江戶時代の日中関係〉，收入氏編，《長崎唐館図集成》（大阪：関西大學出版社，2003），頁172–173。感謝中央研究院人文社會科學研究中心劉序楓教授告知《長崎唐館図集成》一書，也謝謝中國文哲研究所廖肇亨教授提供此書。

105. 見樋口弘，〈中国版画集成解說〉，收入氏著，《中国版画集成》（東京：味燈書屋，1967），頁69–70。

106. 日本學者對於蘇州版畫的生產概況、題材與收藏情形有所介紹，並指出援用西方透視與明暗陰影法的狀況。對於蘇州年畫輸入日本後對於日本繪畫與版畫的影響，也屢屢提及，甚且成為研究一大重點。相關研究見小野忠重，〈蘇州版とその世代〉，收入氏著，《支那版画叢考》（東京：雙林社，1944），頁71–92；樋口弘，〈中国版画集成解說〉，頁71–81；《大和文華》，58號（1973），「蘇州版画特集」，頁1–33；《「中国の洋風画」展》，頁376–424；岡泰正，〈中国の西湖景と日本の浮絵─阿英「閑話西湖景『洋片』發展史略」をめぐって〉，《神戶市立博物館研究紀要》，15號（1999年3月），頁1–22。感謝町田市立國際版畫美術館河野實先生提供岡泰正一文。

107. 圖版見《異国絵の冒険》（神戶：神戶市立博物館，2001），頁51–54；《眼鏡絵の東海道五拾三次展──西洋の影響をうけた浮世絵》，頁54、64。

108. 見樋口弘，〈中国版画集成解說〉，頁69–70、80–81；岡泰正，〈中国の西湖景と日本の浮絵─阿英「閑話西湖景『洋片』發展史略」をめぐって〉，頁7–8。

109. 關於奉行，見大庭脩，《江戶時代における中国文化受容の研究》（京都：同朋舍，1984），頁396–397，關於唐船貨物的貿易流程，見劉序楓，〈財稅與貿易：日本「鎖國」期間中日商品交易之展開〉，收入《財政與近代歷史論文集》（台北：中央研究院近代史研究所，1999），頁303–305。

110. 筆者前年8月間，曾在日本各博物館調閱約20張蘇州「城池樓閣」年畫，西洋畫法的影響十分明顯，幾乎張張皆如此，尤其是城市圖像，更是清楚。

111. 日本學界研究桃花塢年畫起自二次大戰前，論著不少，相關展覽也多，提供研究基礎。除了注104所引書目外，試舉圖版資料最完整的5本書以供參考。青山新編，《支那古版畫圖錄》；《中國の明清時代の版画》；《蘇州版画——清代市井の藝術》（廣島：王舍城美術寶物館，1986）；喜多祐士，《蘇州版画——中国年画の源流》（東京：駸駸堂出版株式會社，1992）；《「中国の洋風画」展》。

112. 見《「中国の洋風画」展》，頁61、380；青山新編，《支那古版畫圖錄》，圖16；《中國の明清時代の版画》，彩圖2。

113. 顧祿，《桐橋倚櫂錄》，卷11，頁6上–7下。

114. 見葉夢珠，《閱世編》（上海：上海古籍出版社，1981），頁163。近人研究可見白山晰也，《眼鏡の社会史》（東京：ダイヤモンド社，1990），頁93–102；劉善齡，《西洋風：西洋發明在中國》（上海：上海古籍出版社，1999），頁3–6；Joseph McDermott, “Chinese Lenses and Chinese Art,” *Kaikodo Journal*, no.4 (2000), pp. 9–28.

115. 見宋如林等修，《蘇州府志》，卷18，頁34上。

116. 見劉善齡，《西洋風：西洋發明在中國》，頁6–14。

117. 見趙翼，《簷曝雜記》（北京：中華書局，1982），頁36；錢泳，《履園叢話》，頁321；梁章鉅，《浪跡叢談·續談·三談》，頁390。

118. 見傅椿等修，《蘇州府志》，卷81，頁24上–24下。

119. 見永積洋子，《唐船輸出入品數量一覽1637–1833年》，頁164。

120. 見白山晰也，《眼鏡の社会史》，頁93–102；樋口弘，〈中國版画集成解說〉，頁72。

121. 見王樹村，〈中國年畫史敘要〉，頁26–27。

122. 見顧公碩，〈蘇州版畫〉，《文物》，1959年第2期，頁13。關於蘇州年畫的運銷，目前最詳細的說明，見潘元石，〈蘇州年畫的景況及其拓展〉，收入氏編，《蘇州傳統版畫台灣收藏展》（台北：行政院文化建設委員會，1987），頁20–23。

123. 見袁景瀾，《吳郡歲華紀麗》，頁14–15。另見顧祿，《清嘉錄》，頁12–13。

124. 見顧頡剛、吳立模，〈蘇州唱本敘錄〉，收入顧頡剛等輯，王煦華整理，《吳歌·吳歌小史》（南京：江蘇古籍出版社，1999），頁684–685、691。

125. 見顧頡剛，〈蘇州的歌謠〉，上引書，頁593。另關於十八世紀情歌或淫詞小曲的研究，見李孝悌，〈十八世紀中國社會的情慾與身體——禮教世界外的嘉年華會〉，收入氏著，《戀戀紅塵：中國的城市、慾望與生活》（台北：遠流出版事業股份有限公司，2002），頁53–140。

126. 見古原宏伸，〈「棧道蹟雪圖」の二三の問題——蘇州版画の構成法〉，《大和文華》，58號，頁9–23。

127. 關於《九九消寒圖》的研究，見Maggie Bickford, “Three Rams and Three Friends: The Working Lives of Chinese Auspicious Motifs,” *Asia Major*, vol. 12, part 1 (1999), pp. 131–142.

128. 關於此作的討論，筆者受益於國立故宮博物院書畫處編輯馬孟晶與美國史丹福大學博士生馬雅貞二位學友，特此致謝。

129. 道光四年的《蘇州府志》書及徐揚家住閶門專諸巷,見卷首之二,頁3下。桃花塢也在閶門內不遠,據乾隆十年(1745)蘇州知府傅椿所主持刊刻的蘇州地圖,「桃花橋以北一帶統稱桃花塢」。見《姑蘇城圖》(乾隆十年刻本,收藏於日本天理大學附屬圖書館)。

130. 見聶崇正,〈乾隆倦勤齋研究〉,《故宮博物院院刊》,2000年第6期,頁11–17。

131. 見姚元之,《竹葉亭雜記》(北京:中華書局,1982),頁66。

132. 關於晚明西洋畫法傳入中國的研究很多,最有名者見James Cahill, *The Compelling Image: Nature and Style in Seventeenth-Century Chinese Painting* (Cambridge: The Belknap Press of Harvard University Press, 1982), chapters l, 3, and 5.

133. 關於清代宮廷繪畫中西洋畫法的研究,不勝枚舉。僅舉最近的研究為例,見莫小也,《十七–十八世紀傳教士與西畫東漸》(杭州:中國美術學院出版社,2002),頁163–261。

134. 見賴惠敏,〈乾隆朝內務府的皮貨買賣與京城時尚〉,《故宮學術季刊》,21卷1期(2003年秋季),頁101–134;〈寡人好貨:乾隆帝與姑蘇繁華〉,《中央研究院近代史研究所集刊》,50期(2005年12月),頁189–237;〈清乾隆朝的稅關與皇室財政〉,《中央研究院近代史研究所集刊》,46期(2004年12月),頁53–103。

135. 關於盛清宮廷畫家籍貫,見《國朝畫徵錄》與《國朝院畫錄》二書。關於畫家往來於江南與宮廷之間,二地畫風隨之交流互通的狀況,已經學者指出。見古原宏伸,〈「棧道蹟雪圖」の二三の問題──蘇州版畫の構成法〉,頁9–23;James Cahill, "The Three Zhangs, Yangzhou Beauties, and the Manchu Court," pp. 22–38.

136. 見莫小也,《十七–十八世紀傳教士與西畫東漸》,頁208–226。

137. 見梁廷楠,《海國四說》(北京:中華書局,1993),頁94。

138. 見梁廷楠總纂,袁鐘仁校注,《粵海關志‧校注本》(廣州:廣東人民出版社,2002),頁173–195。

139. 見張潮,《虞初新志》,收入《筆記小說大觀》,23編(台北:新興書局,1985),卷6,頁 9 下。

140. 見李斗,《揚州畫舫錄》(北京:中華書局,1997),頁264–265;顧祿,《清嘉錄》,頁13。今人研究見河野實,〈民間における西洋画法の受容について〉,收入《「中国の洋風画」展》,頁13–22;中野美代子,《奇景の図像學》,頁23–29。

141. 關於大清王朝的不斷擴張性,近年來研究台灣被納入中國版圖的學者已經提出。見Kai-shyh Lin, "The Frontier Expansion of the Qing Empire: The Case of Kavalan Subprefecture in Nineteenth-Century Taiwan, (Ph.D. dissertation, the University of Chicago, 1999)。張隆志,〈殖民論述、想像地理與台灣文史研究:讀鄧津華《想像台灣:清代中國的殖民旅行書寫與圖像》〉(未刊稿),頁1–6,謝謝中央研究院台灣史研究所張隆志教授的幫助,得以在文章出版前,有幸拜讀。

142. 關於《職貢圖》中英吉利與法蘭西形象,見馮明珠主編,《乾隆皇帝的文化大業》,頁140–141。前朝的《職貢圖》,見《中國美術全集》,繪畫編,冊1,頁148–152。

第6章 清代初中期作爲產業的蘇州版畫與其商業面向

1. 關於蘇州書籍出版的歷史，見周新月，《蘇州桃花塢年畫》（南京：江蘇人民出版社，2009），頁27–39。

2. 例如，王樹村主編，《中國年畫發展史》（天津：天津人民美術出版社，2005）。

3. 三百張的估計係根據筆者目前所知，馮德堡也認為該數字可以接受，但為保守的估計。美國的收藏狀況不詳，目前所知有二。哈佛大學的沙可樂博物館（Arthur M. Sackler Museum of Art）存有一張十八世紀蘇州版畫，主題為「西廂記」，另波士頓美術館（Museum of Fine Arts, Boston）藏有一張《唐宋殿閣》。更多的發現有待於日後。

4. 青山新、美術研究所編，《支那古版画図録》（東京：大塚巧藝社、美術懇話会，1932）；黑田源次，《西洋の影響を受けたる日本画》（京都：中外出版株式会社，1924）。

5. 岡泰正，《めがね絵新考：浮世絵師たちがのぞいた西洋》（東京：筑摩書房，1992）；岡泰正，《異国絵の冒険：近世日本美術に見る情報と幻想》（神戸：神戸市立博物館，2001）。

6. 横地清，《遠近法で見る浮世絵：政信・応挙から江漢・広重まで》（東京：三省堂，1995）。

7. Hiromitsu Kobayashi, "Suzhou Prints and Western Perspective: The Painting Techniques of Jesuit Artists at the Qing Court, and Dissemination of Contemporary Court Style of Painting to Mid-Eighteenth Century Chinese Society through Woodblock Prints," in John W. O'Malley, S.J., et al., *The Jesuit II: Cultures, Sciences, and the Arts, 1540–1773* (Toronto: University of Toronto Press, 2006), pp. 262–286.

8. 青木茂、小林宏光編，《「中国の洋風画」展——明末から清時代の絵画・版画・插絵本》（町田：町田市立国際版画美術館，1995）。

9. 古原宏伸，〈棧道蹟雪図の二三の問題–蘇州版画の構図法〉，《大和文華》，第58期（1973年8月），頁9–23。

10. 馬雅貞，〈中介於地方與中央之間：《盛世滋生圖》的雙重性格〉，《國立臺灣大學美術史研究集刊》，第24期（2008年3月），頁259–322。

11. James Cahill, *Pictures for Use and Pleasure: Vernacular Painting in High Qing China* (Berkeley: University of California Press, 2010), chapter 3.

12. 王正華，〈乾隆朝蘇州城市圖像：政治權力、文化消費與地景塑造〉，《中央研究院近代史研究所研究集刊》，第50期（2005年12月），頁115–184。

13. 馬雅貞，〈商人社群與地方社會的交融：從清代蘇州版畫看地方商業文化〉，《漢學研究》，第28卷第2期（2010年6月），頁87–126。

14. 張燁，《洋風姑蘇版研究》（北京：文物出版社，2012）。

15. 例如：周新月，《蘇州桃花塢年畫》；徐文琴，〈清朝蘇州單幅《西廂記》版畫之研究：以十八世紀洋風版畫《全本西廂記圖》為主〉，《史物論壇》（2014年6月），頁5–62。

16. 丁允泰與丁來軒合作的蘇州版畫今存應有三幅，兩幅在德國德勒斯登邦立美術館銅版畫典藏室（Kupferstich-Kabinett, Staatliche Kunstsammlungen Dresden），一幅在廣島海の見える杜美術

館。前者兩幅應為一套，其一題名「信天翁允泰之筆」，後者題名「錢江丁允泰寫」，應為同一人。另據研究，原來慕尼黑邦立版畫收藏館（Staatliche Graphischen Sammlungen München）也有，但毀於二戰戰火。關於德國收藏的研究，見Herbert Butz, "Zimelien der populären chinesischen Druckgraphik. Holzschnitte des 17. Und 18. Jahrhunderts aus Suzhou im Kupferstich-Kabinett in Dresden und im Museum für Ostasiatische Kunst in Berlin," in *Mitteilungen*, Nr. 13 (Oktober 1995), pp. 28–41. 題有「丁應宗」簽名的版畫很多，除了「丁氏版畫」外，還有一幅西湖十景的大型版畫，收藏於海の見える杜美術館。

17. 見Herbert Butz, "Zimelien der populären chinesischen Druckgraphik," p. 34.

18. 吳旻、韓琦編校，《歐洲所藏雍正乾隆朝天主教文獻匯編》（上海：上海人民出版社，2008），頁198。

19. 沈朝初，〈憶江南〉，收於氏著《洪崖詞》，見張宏生編，《清詞珍本叢刊》（南京：鳳凰出版社，2007），第九冊，頁309。

20. 例如：王樹村，〈蘇州桃花塢木版年畫概述〉，收於江蘇古籍出版社編，《蘇州桃花塢木版年畫》（南京：江蘇古籍出版社，1991），頁11。

21. 姜順蛟等修，施謙等纂，《（乾隆）吳縣志》（清乾隆十年[1745]刻本，上海圖書館藏），卷23，頁20上–20下。

22. 大英博物館有兩張門神版畫，或許來自十八世紀蘇州，但僅見黃、紅、藍三色。見Clarissa von Spee, ed., *The Printed Image in China: From the 8th to the 21st Centuries* (London: The British Museum Press, 2010), pp. 96–97.

23. 顧祿，《清嘉錄》（南京：江蘇古籍出版社，1999），頁233。此條資料言及門神「今其市在北寺、桃花塢一帶」，並未直指生產地。然而，版畫的生產商與銷售商往往合一，銷售地極有可能也是生產地。詳見後文。

24. 顧祿，《桐橋倚棹錄》（上海：上海古籍出版社，1980），頁150–151。

25. 這四張版畫分別見於Herbert Butz, "Zimelien der populären chinesischen Druckgraphik," p. 35；大和文華館編，《中国の明清時代の版画》（奈良：大和文華館，1972），編號16、19；Clarissa von Spee, ed., *The Printed Image in China*, p. 85. 有些研究認為一張日本所藏之《壽星圖》為晚明蘇州所製，並無任何根據。

26. 小林宏光已經透過該地圖提出王君甫《萬國來朝》版畫的大致年代，見Hiromitsu Kobayashi, "Seeking Ideal Happiness: Urban Life and Culture Viewed through Eighteenth-Century Suzhou Prints," in Clarissa von Spee, ed., *The Printed Image in China*, p. 37.

27. 此段與次段文字中所提及的版畫，除了出自注25的三種出版品外，可見喜多祐士，《蘇州版画：中国年画の源流》（東京：駸駸堂，1992）；王舍城美術寶物館編，《蘇州版画：清代市井の芸術》（廣島：王舍城寶物美術館，1986）；太田記念美術館、王舍城美術寶物館編集，《錦繪と中国版画展》（東京：太田記念美術館，2000）。

28. 見蕭欣橋，〈前言〉，收於墨浪子輯，《西湖佳話》（上海：上海古籍出版社，1992），頁1–2。

29. 見周新月，《蘇州桃花塢年畫》，頁52–53。除了這兩幅《西廂記》外，張燁還提及另兩幅有墨浪子簽款的蘇州版畫，見張燁，《洋風姑蘇版研究》，頁60–67。

30. 周新月，《蘇州桃花塢年畫》，頁29–30；Hiromitsu Kobayashi, "Seeking Ideal Happiness," in Clarissa von Spee, ed., *The Printed Image in China*, pp. 37–38.

31. See Kevin McLoughlin, "Thematic Series and Narrative Illustration in Early Eighteenth Century Suzhou Color Woodblock Prints in the Sloane Collection" (forthcoming).

32. Cordula Bischoff, "The East Asian Works in August the Strong's Print Collection: The Inventory of 1738" (forthcoming).

33. 張庚，《國朝畫徵續錄》，卷下，頁16下，收入于玉安編，《中國歷代畫史匯編》（天津：天津古籍出版社，1997），第三冊，頁704。

34. 關於丁允泰為天主教徒的身分，見方豪，《中國天主教史人物傳》（北京：中華書局，1988），中冊，頁99–104。此處的丁允泰雖寫為濟陽人，指的應是祖籍，與之同傳的張星曜也來自錢江。再者，丁來軒版畫上丁允泰的簽款「信天翁允泰」，此「天」即指當時稱為「天教」的天主教。

35. 大和文華館編，《中国の明清時代の版画》，第15圖。

36. 吳旻、韓琦編校，《歐洲所藏雍正乾隆朝天主教文獻匯編》，頁216。

37. 中國第一歷史檔案館、澳門基金會、暨南大學古籍研究所合編（下略為中國第一歷史檔案館等合編），《明清時期澳門問題檔案文獻匯編》（北京：人民出版社，1999），第一冊，頁294。

38. 吳旻、韓琦編校，《歐洲所藏雍正乾隆朝天主教文獻匯編》，頁219。

39. 大英博物館收藏二十六張「丁氏版畫」，來源都是斯隆。據龍安妮（Anne Farrer）研究，該館收藏的「丁氏版畫」年代為雍正八年至乾隆十八年（1730–1753）。見Hiromitsu Kobayashi, "Seeking Ideal Happiness," in Clarissa von Spee, ed., *The Printed Image in China*, p. 43.

40. 該版畫的圖版見Clarissa von Spee, ed., *The Printed Image in China*, p. 43. 然而該書圖說卻言不知收藏地為何處，筆者曾在海の見える杜美術館見到該版畫，應為該館收藏。

41. 周新月，《蘇州桃花塢年畫》，頁85。

42. 王正華，〈乾隆朝蘇州城市圖像：政治權力、文化消費與地景塑造〉，《中央研究院近代史研究所研究集刊》，第50期，頁146–148。該文所用中國版畫輸日數量的資料主要來自永積洋子編，《唐船輸出入品數量一覽1637–1833年─復元唐船貨物改帳・帰帆荷物買渡帳》（東京：創文社，1987），頁132–238。該書中版畫的計量單位有枚（張）、卷、箱等，箱想必包含不只一張版畫，六萬的數字主要來自枚與卷，已經是保守的估計。

43. 關於蘇州版畫對於日本浮世繪版畫的影響，除了前引岡泰正兩種著作外，見岡泰正等，《眼鏡繪と東海道五拾三次展─西洋の影響をうけた浮世繪》（神戶：神戶市立博物館，1984），頁54、64；Hans B. Thomsen, "Chinese Woodblock Prints and Their Influence on Japanese Ukiyo-e Prints," in Amy Reigle Newland, ed., *The Hotei Encyclopedia of Japanese Woodblock Prints* (Amsterdam: Hotei Publishing, 2005), pp. 87–90.

44. Friederike Wappenschmidt, *Chinesische Tapeten für Europa: Vom Rollbild zur Bildtapete* (Berlin: Deutscher Verlag für Kunstwissenschaft, 1989), pp. 111–12. 圖版為36–39。

45. 關於蘇州版畫仕女題材的研究見鈴木綾子，〈年畫にみる女性像─清代蘇州版畫における才女の図像〉，《芸術学学報》，第7期（2000），頁2–22；徐文琴，〈十八世紀蘇州版畫仕女圖與法國

時尚版畫〉，《故宮文物月刊》，第380期（2014年11月），頁92–102。

46. 該圖見喜多祐士，《蘇州版画：中国年画の源流》，第39圖。

47. 關於西洋透視法與陰影法在盛清宮廷與蘇州版畫上的運用，筆者受惠於國立臺灣師範大學藝術史研究所碩士班吳汶薇與童芃兩位學生的口頭報告。

48. 關於乾隆朝三張仕女通景貼落，見香港藝術館編，《頤養謝塵暄：乾隆皇帝的秘密花園》（香港：康樂及文化事務署，2012），頁155–163、166–169、170–175。

49. 王正華，〈乾隆朝蘇州城市圖像：政治權力、文化消費與地景塑造〉，《中央研究院近代史研究所研究集刊》，第50期，頁146–50；Cheng-hua Wang, "Prints in Sino-European Artistic Interactions of the Early Modern Period," in Rui Oliveira Lopes, ed., *Face to Face. The Transcendence of the Arts in China and beyond. Historical Perspective* (Lisbon: Artistic Studies Research Center and the Faculty of Fine Arts, University of Lisbon, 2014), pp. 436–443; Cheng-hua Wang, "A Global Perspective on Eighteenth-Century Chinese Art and Visual Culture," in *The Art Bulletin*, 96:4 (December 2014), pp. 386–390.

50. 高華士（Noël Golvers）著，趙殿紅譯，劉益民審校，《清初耶穌會士魯日滿常熟賑本及靈修筆記研究》（鄭州：大象出版社，2007），頁104–151。

51. 童芃，〈焦秉貞仕女圖繪研究〉（臺北：國立臺灣師範大學藝術史研究所碩士論文，2013），頁18–22。

52. 張先清，〈職場與宗教：清前期天主教的行業人際網絡〉，《宗教學研究》，2008年第3期，頁95–96。

53. 除此之外，據聞乾隆朝蘇州知府傅椿亦同情天主教，家中所雇塾師為天主教徒。清代前中期天主教在蘇州傳教之大略，見徐允希，《蘇州致命紀略》（上海：土山灣慈母堂，1932），尤其頁34、90、91。

54. 孫雲球編，《鏡史》（康熙十九年[1680]刻本，上海圖書館藏），頁5。關於該書的研究見孫承晟，〈明清之際西方光學知識在中國的傳播及其影響—孫雲球《鏡史》研究〉，《自然科學史研究》，第26卷，第3期（2007），頁363–376。

55. 原引文見馬雅貞，〈商人社群與地方社會的交融〉，《漢學研究》，第28卷第2期，頁89。

56. 《泰西五馬圖》見青木茂、小林宏光編，《「中国の洋風画」展——明末から清時代の絵画・版画・插絵本》，頁397；《西洋劇場圖》見張燁，《洋風姑蘇版研究》，頁8，圖001。

57. 張燁以版畫家的專長提出蘇州版畫濃淺淡淡三套色疊印的技法，其實比較接近西方套色木版畫。見張燁，《洋風姑蘇版研究》，頁165–169。

58. 關於明清出版成本的討論，見Kai-wing Chow, *Publishing, Culture, and Power in Early Modern China* (Stanford: Stanford University Press, 2004), pp. 33–38.

59. 見藤田伸也，〈対幅考—南宋絵画の成果と限界〉，《人文論叢：三重大学人文学部文化学科研究紀要》，第17期（2000），頁85–99。謝謝板倉聖哲教授提供該文。

60. 見章法，《蘇州竹枝詞》，收於趙明、薛維源及孫珩編著，《江蘇竹枝詞集》（南京：江蘇教育出版社，2001），頁531。謝謝巫仁恕提供此書。

61. 見馮驥才主編，《中國木版年畫集成》（北京：中華書局，2005），第十三冊，桃花塢卷上，頁

242–245。

62. 見徐士林，〈萬年橋記〉，收入姜順蛟等修、施謙等纂，《（乾隆）吳縣志》，卷98，頁12下–14下；汪德馨，〈萬年橋記〉，收入姜順蛟等修、施謙等纂，《乾隆吳縣志》，卷98，頁14下–17上。

63. 袁學瀾輯，《姑蘇竹枝詞》，收於張智主編，《中國風土志叢刊》（揚州：廣陵書社，2003），第43冊，頁39。

64. 關於蘇州遊春與端午盛事的描寫，見袁學瀾輯，《姑蘇竹枝詞》，頁22–23；顧祿，《清嘉錄》，頁73、113–116。

65. 關於汪德馨與萬年橋以及「正堂」，見馬雅貞，〈商人社群與地方社會的交融〉，《漢學研究》，第28卷第2期，頁103、106。

66. 三張《萬年橋圖》其中一張見於青木茂、小林宏光編，《「中国の洋風画」展──明末から清時代の絵画・版画・插絵本》，頁55，廣為學界引用。另一張見青山新，《支那古版画図録》，第十七圖。第三張未見出版，收藏於法國國家圖書館，謝謝梅玫告知訊息並提供此張版畫的影像。

67. 馬雅貞，〈商人社群與地方社會的交融〉，《漢學研究》，第28卷第2期，頁105。

68. 見顧祿，《清嘉錄》，頁205–207；袁學瀾，《吳郡歲華紀麗》（南京：江蘇古籍出版社，1998），頁332–333。

69. 見顧祿，《清嘉錄》，頁32；袁學瀾，《吳郡歲華紀麗》，頁37–38。

70. 關於康熙、乾隆南巡與虎丘的關係，見陸肇域、任兆麟編纂，〈首卷巡典〉，《虎阜志》（蘇州：永昌祥據乾隆五十七年[1718]刊本摹印，1925）。關於《獅子林》版畫，見王正華，〈乾隆朝蘇州城市圖像：政治權力、文化消費與地景塑造〉，《中央研究院近代史研究所研究集刊》，第50期，頁140–141。

71. 其中一張《四妃圖》原稱為《歲朝圖》，關於畫名之另訂，見Hiromitsu Kobayashi, "Seeking Ideal Happiness," in Clarissa von Spee, ed., *The Printed Image in China*, pp. 40–41, 該圖有紀年，應為乾隆十二年（1747）之製作。

72. 廖志豪、張鵾、葉萬忠、浦伯良，《蘇州史話》（江蘇：江蘇人民出版社，1980），頁193。

73. 王樹村，〈中國年畫史敘要〉，《中國美術全集》（北京：人民美術出版社，1987），繪畫，第21冊，頁26–27；顧公碩，〈蘇州年畫〉，《文物》，1959年第2期，頁13；潘元石，〈蘇州年畫的景況及其拓展〉，收入行政院文化建設委員會，《蘇州傳統版畫臺灣收藏展》（台北：行政院文化建設委員會，1987），頁20–23。

74. 據記載，丁亮先曾為天主教教友送信到北京天主堂，若參酌上下文意，應是因其出門賣畫本可遠達北京，方有此任務。見中國第一歷史檔案館等合編，《明清時期澳門問題檔案文獻匯編》，第一冊，頁294。

75. 王正華，〈乾隆朝蘇州城市圖像：政治權力、文化消費與地景塑造〉，《中央研究院近代史研究所研究集刊》，第50期，頁148–150。

76. 筆者曾在2009年8月28日在早稻田大學參閱《習字帖》，感謝劉序楓教授告知此資料。

77. 關於日本收藏的中國廣告單，除了《習字帖》外，尚有其他。詳見劉序楓，〈清代中期輸日商

品的市場、流通與訊息傳遞—以商品的「商標」與「廣告」為線索〉，收入石守謙、廖肇亨主編，《轉接與跨界——東亞文化意象之傳佈》（台北：允晨文化實業股份有限公司，2015），頁269–324。

78. 僅舉數例，見永積洋子編，《唐船輸入品數量一覽1637–1833年─復元唐船貨物改帳・帰帆荷物買渡帳》，頁153、174、175、176、187。

79. Cheng-hua Wang, "Prints in Sino-European Artistic Interactions of the Early Modern Period," in Rui Oliveira Lopes, ed., *Face to Face. The Transcendence of the Arts in China and beyond Historical Perspective*, pp. 447–449.

80. 見高華士（Noël Golvers）著，趙殿紅譯，劉益民審校，《清初耶穌會士魯日滿常熟賬本及靈修筆記研究》，頁104–151。

81. 關於晚明廉價繪畫的生產與買賣，見王正華，〈過眼繁華：晚明城市圖、城市觀與文化消費的研究〉，收入李孝悌編，《中國的城市生活：十四世紀至二十世紀》（台北：聯經出版文化事業有限公司，2005），頁1–57。

82. 見永積洋子編，《唐船輸入品數量一覽1637–1833年─復元唐船貨物改帳・帰帆荷物買渡帳》，頁132–238。

83. 關於蘇州片相關研究，見楊臣彬，〈談明代書畫作偽〉，《文物》，1990年第8期，頁73–82；楊仁愷主編，《中國古今書畫真偽圖典》（瀋陽：遼寧畫報出版社，1997），頁148–155；Ellen Johnston Laing, "*Suzhou Pian* and Other Dubious Paintings in the Received Oeuvre of Qiu Ying," *Artibus Asiae*, 59: 3/4 (2000), pp. 265–295; 王正華，〈過眼繁華：晚明城市圖、城市觀與文化消費的研究〉，收入李孝悌編，《中國的城市生活》，頁42–55；陳香吟，〈明清《若蘭璇璣圖》研究〉（臺北：國立臺灣師範大學美術研究所碩士論文，2010），第3章。

84. 見巫仁恕，〈明清消費文化研究的新取徑與新問題〉，《新史學》，第17卷第4期（2006年12月），頁217–252。

85. 王正華，〈過眼繁華：晚明城市圖、城市觀與文化消費的研究〉，收入李孝悌編，《中國的城市生活》，頁51–55。

86. 在十八世紀前往北京朝覲的朝鮮使臣記載中，可見「西洋畫」的購買類別。見Cheng-hua Wang, "Global and Local: European Stylistic Elements in Eighteenth Century Chinese Cityscapes" (forthcoming)。當時這些使臣在北京，也搜尋購買來自江南的板刻書籍。所謂的「西洋畫」除了來自歐洲的版畫與繪畫外，也可能是蘇州洋風版畫。

第7章 從全球史角度看十八世紀中國藝術與視覺文化

1. 見Robert S. Nelson, "The Map of Art History," *Art Bulletin* 79, no. 1 (March 1997), pp. 28–40.

2. 見David Summers, *Real Spaces: World Art History and the Rise of Western Modernism* (New York:

Phaidon Press, 2003).

3. James Elkins曾於不同場合發表此一論點;例見"Art History as a Global Discipline," in *Is Art History Global?* (London: Routledge, 2007), pp. 3–23.

4. 例見Ginger Cheng-chi Hsu, "Merchant Patronage of the Eighteenth Century Yangchou Painting," in *Artists and Patrons: Some Social and Economic Aspects of Chinese Painting*, ed. Chu-tsing Li (Lawrence: University of Kansas, 1989), pp. 215–221; *A Bushel of Pearls: Painting for Sale in Eighteenth-Century Yangchow* (Stanford: Stanford University Press, 2001).

5. 見Ju-hsi Chou, ed., *The Elegant Brush: Chinese Painting under the Qianlong Emperor, 1735–1795* (Phoenix: Phoenix Art Museum, 1985). 楊伯達和聶崇正兩位學者的文章均已收錄發表在各自的相關學術專著,見楊伯達,《清代院畫》(北京:紫禁城出版社,1993);聶崇正,《宮廷藝術的光輝:清代宮廷繪畫論叢》(臺北:東大圖書公司,1996)。

6. 對於新清史的評介頗眾,例見Evelyn S. Rawski, "Re-envisioning the Qing: The Significance of the Qing Period in Chinese History," *Journal of Asian Studies* 55, no. 4 (1996), pp. 829–850; Joanna Waley-Cohen, "The New Qing History," *Radical History Review* 88 (Winter 2004), pp. 193–206.

7. 例見Pamela Kyle Crossley, *A Translucent Mirror: History and Identity in Qing Imperial Ideology* (Berkeley: University of California Press, 1999), pp. 223–262; Laura Hostetler, "Global or Local? Exploring Connections between Chinese and European Geographical Knowledge during the Early Modern Period," *East Asian Science, Technology, and Medicine*, no. 26 (2007), pp. 117–135; 同氏, "Westerners at the Qing Court: Tribute and Diplomacy in the *Huang Qing Zhigongtu*," in "Xifangren yu Qingdai gongting / Proceedings of the International Symposium'Westerners and the Qing Court (1644–1911),' Renmin University of China, Beijing, October 17–19, 2008," pp. 227–246. 然上述研究均未深入分析這些繪畫和版畫的風格及其歐洲來源。

8. 見Patricia Berger, *Empire of Emptiness: Buddhist Art and Political Authority in Qing China* (Honolulu: University of Hawai'i Press, 2003).

9. 同上注,第2章。

10. 見王崇齊,〈清高宗《御製文初集》比勘記〉,《故宮學術季刊》,30卷2期(2012年冬季),頁257–303。

11. 見Michael Sullivan, *The Meeting of Eastern and Western Art: From the Sixteenth Century to the Present Day* (London: Thames and Hudson, 1973), pp. 66–86.

12. 見Harold L. Kahn, "A Matter of Taste: The Monumental and Exotic in the Qianlong Reign," in Ju-hsi Chou, *The Elegant Brush*, pp. 288–302; Howard Rogers, "Court Painting under the Qianlong Emperor," in *ibid.*, pp. 303–317.

13. 見Kristina R. Kleutghen, "The Qianlong Emperor's Perspective: Illusionistic Painting in Eighteenth-Century China" (Ph. D. diss., Harvard University, 2010), chap. 1; 童芔,〈焦秉貞仕女圖繪研究〉(國立臺灣師範大學藝術史研究所碩士論文,2013),第一章。

14. 見Marco Musillo, "Reassessing Castiglione's Mission: Translating Italian Training into Qing Commissions," in "Xifangren yu Qingdai gongting," pp. 437–460; "Reconciling Two Careers: The

Jesuit Memoir of Giuseppe Castiglione, Lay Brother and Qing Imperial Painter," *Eighteenth-Century Studies* 42, no. 1 (Fall 2008), pp. 45–59.

15. 例見John Finlay, "The Qianlong Emperor's Western Vistas: Linear Perspective and *Trompe l'Oeil* Illustration in the European Palaces of the *Yuanming yuan*," *Bulletin de l'École Française d'Extrême-Orient*, no. 94 (2007), pp. 159–193; Kleutghen, "The Qianlong Emperor's Perspective."

16. 見Wu Hung, "Beyond Stereotypes: The Twelve Beauties in Qing Court Art and the *Dream of the Red Chamber*," in *Writing Women in Late Imperial China*, ed. Ellen Widmer and Kang-i Sun Chang (Stanford: Stanford University Press, 1997), pp. 306–365; Shang Wei, "The Story of the Stone and Its Visual Representations, 1791–1919," in *Approaches to Teaching the Story of the Stone*, ed. Andrew Schonebaum and Tina Lu (New York: Modern Language Association of America, 2012), pp. 246–280.

17. 見石守謙,〈以筆墨合天地：對十八世紀中國山水畫的一個新理解〉,《國立臺灣大學美術史研究集刊》,第26期（2009年3月）,頁1–36。

18. 見施靜菲,〈文化競技：超越前代、媲美西洋的康熙朝清宮畫琺瑯〉,《民俗曲藝》,第182期（2013年12月）,頁149–219。

19. 關於盛清皇帝的跨國知識,見葛兆光,〈作為思想史的古輿圖〉,收入甘懷真編,《東亞歷史上的天下與中國概念》（臺北：國立臺灣大學出版中心,2007）,頁217–254。

20. 見Cheng-hua Wang, "Capital as Political Stage: The 1761 Syzygy in Image"（待刊稿）。

21. 關於中國盛清時期銅版畫的討論,最早出現在Cheng-hua Wang, "Prints in Sino-European Artistic Interactions of the Early Modern Period," in *Face to Face: The Transcendence of the Arts in China and Beyond*, ed. Rui Oliveira Lopes (Lisbon: University of Lisbon, 2014), pp. 433–442. 後文關於清宮版畫的段落,即是奠基於此篇文章。

22. 見賴毓芝,〈圖像、知識與帝國：清宮的食火雞圖繪〉,《故宮學術季刊》,29卷2期（2011年冬季）,頁1–75;同氏,〈清宮對歐洲自然史圖像的再製：以乾隆朝《獸譜》為例〉,《中央研究院近代史研究所集刊》,第80期（2013年6月）,頁1–75。

23. 見Benjamin A. Elman, *From Philosophy to Philology: Intellectual and Social Aspects of Change in Late Imperial China* (Cambridge, Mass.: Council on East Asian Studies, Harvard University, 1984), chap. 2; *On Their Own Terms: Science in China, 1550–1900* (Cambridge, Mass.: Harvard University Press, 2005), chaps. 6, 7.

24. 關於《姑蘇繁華》,見王正華,〈乾隆朝蘇州城市圖像：政治權力、文化消費與地景塑造〉,《中央研究院近代史研究所集刊》,第50期（2005年12月）,頁115–184;馬雅貞,〈中介於地方與中央之間：《盛世滋生圖》的雙重性格〉,《國立臺灣大學美術史研究集刊》,第24期（2008年3月）,頁259–322。

25. 關於《職貢圖》的詳細研究,見賴毓芝,〈圖像帝國：乾隆朝《職貢圖》的製作與帝都呈現〉,《中央研究院近代史研究所集刊》,第75期（2012年3月）,頁1–76。關於《職貢圖》圖像及其可能的歐洲來源,另可見Cheng-hua Wang, "Costumes and Customs, Males and Females: Representing Peoples and Places at the Court of the Qianlong Emperor (r. 1736–1795)"（待刊稿）。

26. 關於此畫卷及其他相關畫作的更全面性研究，見Cheng-hua Wang, "Global and Local: European Stylistic Elements in Eighteenth-Century Chinese Cityscapes"（待刊稿）。

27. 例如，董建中以「貢單」和「進單」探討耶穌會傳教士進獻給乾隆皇帝的歐洲文物，見董建中，〈傳教士進貢與乾隆皇帝的西洋品味〉，《清史研究》，第3期（2009年8月），頁95–106。John Finlay則藉考察亨利‧貝爾坦（Henri Bertin）與北京耶穌會傳教士的信件往來，檢視他所累積的中國文物收藏，見 "Henri Bertin and the Commerce in Images between France and China in the Late Eighteenth Century"。

28. 例見Hiromitsu Kobayashi (小林宏光), "Suzhou Prints and Western Perspective: The Painting Techniques of Jesuit Artists at the Qing Court, and Dissemination of the Contemporary Court Style of Painting to Mid-Eighteenth-Century Chinese Society through Woodblock Prints," in *The Jesuit II: Cultures, Sciences, and the Arts, 1540–1773*, by John W. O'Malley, SJ, et al. (Toronto: University of Toronto Press, 2006), pp. 262–286.

29. 見古原宏伸，〈棧道蹟雪圖の二三の問題──蘇州版畫の構圖法〉，《大和文華》，第58號（1973年8月），頁9–23。山水畫之外，關於蘇州版畫和宮廷繪畫的共通特點，見王正華，〈乾隆朝蘇州城市圖像〉，頁150–152。

30. 見James Cahill, *Pictures for Use and Pleasure: Vernacular Painting in High Qing China* (Berkeley: University of California Press, 2010), esp. chap. 3.

31. 見Jonathan Hay, "Culture, Ethnicity, and Empire in the Work of Two Eighteenth-Century 'Eccentric' Artists," *Res*, no. 35 (Spring 1999), pp. 201–223.

32. 自康熙朝晚期起，盛清宮廷便不時向中國天主教徒頒布禁令，然其效用端視中央和地方政府之執行力而定。關於十六世紀末至十八世紀初天主教在中國傳教之概況，見Liam Matthew Brockey, *Journey to the East: The Jesuit Mission to China, 1579–1724* (Cambridge, Mass.: Belknap Press of Harvard University Press, 2007).

33. 見Eugenio Menegon, *Ancestors, Virgins, and Friars: Christianity as a Local Religion in Late Imperial China* (Cambridge, Mass.: Harvard University Press, 2009); Henrietta Harrison, *The Missionary Curse and Other Tales from a Chinese Catholic Village* (Berkeley: University of California Press, 2013).

34. 見高華士（Noël Golvers）著，趙殿紅譯，劉益民審校，《清初耶穌會士魯日滿常熟賬本及靈修筆記研究》（鄭州：大象出版社，2007），頁104–151。魯日滿為1624年至1676年間寓華之比利時籍傳教士François de Rougemont的中文名。

35. 見法國籍神父殷弘緒（François Xavier d'Entrecolles）所撰信件，收入Stephen W. Bushell, *Description of Chinese Pottery and Porcelain* (Oxford: Clarendon Press, 1910), p. 204附錄。關於此段文字之註解，見殷弘緒（François Xavier d'Entrecolles）著，小林太市郎譯註，《中國陶瓷見聞錄》（東京：平凡社，1979），頁250。承蒙王淑津教示此書，謹誌謝意。

36. 見孫雲球，《鏡史》（出版地不詳，約1680年）。《鏡史》為上海圖書館藏善本書。承蒙Opher Mansour指出荷蘭建築之特色，謹誌謝意。

37. 關於日本的歐洲城市景觀，見Timon Screech, *The Lens within the Heart: The Western Scientific Gaze and Popular Imagery in Later Edo Japan* (Honolulu: University of Hawai'i Press, 2002), chap. 4;

Cheng-hua Wang, "Prints in Sino-European Artistic Interactions," pp. 438–439, 448, 450.

38. 見童芃,〈焦秉貞仕女圖繪研究〉,頁18–23。

39. 關於這件屏風畫,見Wu Hung, *The Double Screen: Medium and Representation in Chinese Painting* (Chicago: University of Chicago Press, 1996), chap. 4.

40. 「貼落」是一種可輕易在牆面或屏風上黏貼和揭下的實用畫作。關於乾隆時期的大型貼落,見 Kleutghen, "The Qianlong Emperor's Perspective."

41. 見Finlay, "Henri Bertin and the Commerce in Images between France and China."

42. 關於這些版畫的生產和消費,見王正華,〈清代初中期作為產業的蘇州版畫與其商業面向〉,《中央研究院近代史研究所集刊》,第92期(2016年6月),頁1–54。

43. 關於丁允泰的傳記,見方豪,《中國天主教史人物傳》,第2冊(北京:中華書局,1988),頁 99–104。

44. 見韓琦、吳旻編,《歐洲所藏雍正乾隆朝天主教文獻匯編》(上海:上海人民出版社,2008),頁216。

45. 同上注,頁219。

46. 見(清)梁廷楠總纂,袁鐘仁校注,《粵海關志‧校注本》(廣州:廣東人民出版社,2002),頁173–195。

47. 例見Michael Greenberg, *British Trade and the Opening of China 1800–42* (Cambridge: Cambridge University Press, 1951), chap. 3; 陳國棟,〈內務府官員的外派、外任與乾隆宮廷文物供給之間的關係〉,《國立臺灣大學美術史研究集刊》,第33期(2012年9月),頁225–269。承蒙陳國棟先生教示有關廣州貿易制度的專業知識,謹誌謝意。

48. 關於部分十八和十九世紀中國地方社會之歐洲文物概況,見Zheng Yangwen, *China on the Sea: How the Maritime World Shaped Modern China* (Leiden: Brill, 2012), chap. 6.

49. 見王正華,〈清代初中期作為產業的蘇州版畫與其商業面向〉。

50. 見(清)李斗,《揚州畫舫錄》(北京:中華書局,1997),頁264–265。

51. 關於這些揚州畫家,見Alfreda Murck, "Yuan Jiang: Image Maker," in "Chinese Painting under the Qianlong Emperor: The Symposium Papers in Two Volumes," ed. Ju-hsi Chou and Claudia Brown, special issue, *Phoebus*, vol. 6, nos. 1, 2 (1991): no. 2, pp. 228–259; Anita Chung, *Drawing Boundaries: Architectural Images in Qing China* (Honolulu: University of Hawai'i Press, 2004), pp. 65–74.

52. 見James Cahill, *Pictures for Use and Pleasure.*

53. Hay("Culture, Ethnicity, and Empire," pp. 220–221)辨識出羅聘所繪兩具骷髏形象的源頭。更進一步的研究,見Yeewan Koon, "Ghost Amusement," in *Eccentric Visions: The Worlds of Luo Ping*, ed. Kim Karlsson, Alfreda Murck, and Michele Matteini (Zurich: Museum Rietberg, 2009), pp. 182–199.

54. 例見Craig Clunas, *Chinese Export Watercolors* (London: Victoria and Albert Museum, 1984); Carl Crossman, *The Decorative Arts of the China Trade* (Suffolk, U.K.: Antique Collectors' Club, 1991); 江澄河,《清代洋畫與廣州口岸》(北京:中華書局,2007)。

55. 關於十八世紀末和十九世紀初廣東地區的藝術，見Yeewan Koon, *A Defiant Brush: Su Renshan and the Politics of Painting in Early Nineteenth Century Guangdong* (Hong Kong: Hong Kong University Press, 2014), chap. 1.

56. 參見上注。然而，該研究並未提及嘉慶時期（1796–1820）專擅風俗畫之宮廷畫家黃鉞（1750–1841）的作品。

57. 關於宮廷藉官方作坊與這些城市之連結，見故宮博物院、柏林馬普學會科學史所編，《宮廷與地方：十七至十八世紀的技術交流》（北京：紫禁城出版社，2010）。

58. 例見施靜菲，《日月光華：清宮畫琺瑯》（臺北：國立故宮博物院，2012），特別是頁44–63；施靜菲、王崇齊，〈乾隆朝粵海關成做之「廣琺瑯」〉，《國立臺灣大學美術史研究集刊》，第35期（2013年9月），頁87–184。

59. 見Antonia Finnane, *Speaking of Yangzhou: A Chinese City, 1550–1850* (Cambridge, Mass.: Harvard University Asia Center, 2004), chap. 8.

60. 見町田市立國際版畫美術館編，《『中國の洋風畫』展：明末から清時代の繪畫・版畫・插繪本》（東京：町田市立國際版畫美術館，1995）。

61. 見岡泰正，〈中國の西湖景と日本の浮繪〉，《神戶市立博物館研究紀要》，第15號（1999年3月），頁1–22。眼鏡繪（拉洋片）是近代早期流通於全球的一種光學裝置。

62. 見（清）唐岱，《繪事發微》，收入于安瀾編，《畫論叢刊》（臺北：華正書局，1984），頁235–257；（清）鄒一桂，《小山畫譜》，收入潘文協編，《鄒一桂生平考與《小山畫譜》校箋》（杭州：中國美術學院出版社，2010），頁91–153。關於唐岱生卒年之考證，見Ju-hsi Chou, "Tangdai: A Biographical Sketch," in Chou and Brown, "Chinese Painting under the Qianlong Emperor," no. 1, pp. 132–140.

63. 見David Armitage, "Is There a Pre-history of Globalization?" in *Comparison and History: Europe in Cross-National Perspective*, ed. Deborah Cohen and Maura O'Connor (New York: Routledge, 2004), pp. 165–176; Bartolome Yun Casalilla, "Localism, Global History and Transnational History: A Reection from the Historian of Early Modern Europe," *Historisk Tidskrift* 127, no. 4 (2007), pp. 650–678. Armitage亦指出，全球化進程為多面向而非單向式，一切端視研究者所關注的全球化中的個別經濟、政治、及社會文化特色而定，且近現代時期之全球化情勢未必由近代早期沿襲而來。

64. 其中一例為日本江戶時代由中國和荷蘭兩地輸入之透視畫：來自中國的畫作可能在當地或歐洲製作，再由中國商人銷往日本。若缺乏對此類畫作之全球流通的理解，便無法充分探究十八世紀和十九世紀部分日本版畫上所見的視覺效果。相關研究見王正華，〈乾隆朝蘇州城市圖像：政治權力、文化消費與地景塑造〉，頁146–150；岡泰正，〈中國の西湖景と日本の浮繪〉，頁1–22。

65. 見Wu Hung, "Beyond Stereotypes," pp. 306–365; 童芃，〈焦秉貞仕女圖繪研究〉，第2、3章。

66. 見James Elkins, *Chinese Landscape Painting as Western Art History* (Hong Kong: Hong Kong University Press, 2010). 另參見Robert Harrist對該書之評介：*Art Bulletin* 93, no. 2 (June 2011), pp. 249–253. 承蒙賴毓芝分享對此書之看法，謹誌謝意。

67. 同上注，頁40–42。例如，Richard M. Barnhart認為對於空間的關注普遍見於宋代繪畫範疇。見Barnhart, "The Song Experiment with Mimesis," in *Bridge to Heaven: Essays on East Asian Art in Honor of Professor Wen Fong*, ed. Jerome Silbergeld et al. (Princeton: Princeton University Press, 2011), pp. 115–140.

68. 見Elkins, *Is Art History Global?*; James Elkins, Zhivka Valiavicharska, and Alice Kim, eds., *Art and Globalization* (University Park: Pennsylvania State University Press, 2010). 相關討論，見Monica Juneja, "Global Art History and the 'Burden of Representation,'" in *Global Studies: Mapping Contemporary Art and Culture*, ed. Hans Belting et al. (Ostfildern: Hatje Cantz, 2011), p. 279; Thomas DaCosta Kaufmann, "Re ections on World Art History," in *Circulations: Global Art History and Materialist Historicism*, ed. Kaufmann, Catherine Dossin, and Beatrice Joyeux-Prunel（待刊稿）。

69. 其他已纂集成冊者，包括Kitty Zijlmans and Wilfried van Damme, eds., *World Art Studies: Exploring Concepts and Approaches* (Amsterdam: Valiz, 2008).

參考書目

傳統文獻

于安瀾編，《畫論叢刊》，台北：華正書局，1984。

《中國古代版畫叢刊二編》，萬曆37年刊本，上海：上海古籍出版社，1994。

《北京圖書館古籍珍本叢刊》，北京：書目文獻出版社，1988–。

《四庫全書存目叢書》，台南：莊嚴文化事業有限公司，1995–。

吳樹平編，《中國歷代畫譜匯編》，天津：天津古籍出版社，1997。

周駿富輯，《清代傳記叢刊》，台北：明文書局，1985。

紀昀等總纂，《景印文淵閣四庫全書》，台北：臺灣商務印書館據國立故宮博物院藏本影印，1983。

《畫史叢書》，台北：文史哲出版社，1983。

鄭振鐸編，《中國古代版畫叢刊》，上海：古籍出版社，1988。

盧輔聖主編，《中國書畫全書》，上海：上海書畫出版社，1992–。

《叢書集成新編》，台北：新文豐出版公司，1982。

《叢書集成續編》，上海：上海書店出版社，1994。

《續修四庫全書》，上海：上海古籍出版社，1995–2002。

《八旬萬壽盛典》，收於《景印文淵閣四庫全書》，第660、661冊。

上官周，〈自序〉，《晚笑堂畫傳》，收於《叢書集成續編》，子部，第86冊。

于成龍等修，《江寧府志》，康熙年間刊本，日本東京國立公文書館藏善本書。

于慎行，〈賀中丞丘澤萬公征倭功成敘〉，《穀城山館文集》，收於《四庫全書存目叢書》，集部，別集類，第147冊。

《內務府活計檔：造辦處各作成做活計清檔》，原藏北京中國第一歷史檔案館，複本收於台北國立故宮博物院圖書文獻館。

《太宗實錄》。

文嘉，《鈐山堂書畫記》，收於盧輔聖主編，《中國書畫全書》，第3冊。

文震亨著，陳植校注，楊超伯校訂，《長物志校注》，江蘇：江蘇科學技術出版社，1984。

方薰，《山靜居畫論》，收於于安瀾編，《畫論叢刊》。

王士禎，《精華錄》，收於《景印文淵閣四庫全書》，第1315冊。

王世貞，《弇州四部稿》，收於《景印文淵閣四庫全書》，第1279–1284冊。

王圻、王思義編集，《三才圖會》，上海：上海古籍出版社，1985；1987；1993。

王俊華纂修，《洪武京城圖志》，收於《北京圖書館古籍珍本叢刊》，第24冊。

王原祁，〈雨窗漫筆〉，收於于安瀾編，《畫論叢刊》。

──，〈麓臺題畫稿〉，收於于安瀾編，《畫論叢刊》。

王繹，《寫像祕訣》，收於于安瀾編，《畫論叢刊》，北京：人民美術出版社，1960。

古應泰撰，李調元輯，《博物要覽》，收於《叢書集成新編》，第50冊。

田汝成，〈居家必用事類敘〉，收於《居家必用事類》。

──，《西湖遊覽志》，台北：世界書局，1982。

──，《西湖遊覽志餘》，台北：世界書局，1982。

石谷風，〈海內奇觀跋〉，收於楊爾曾輯，《海內奇觀》。

《石渠寶笈三編》，台北：國立故宮博物院，1969。

《石渠寶笈續編》，台北：國立故宮博物院，1971。

朱之蕃，《金陵圖詠》，收於《中國方志叢書》，台北：成文出版社，1983。

朱元亮注，《嫖經》，收於張夢徵編，《青樓韻語》，《中國古代版畫叢刊二編》，第4輯。

朱偰，《金陵古蹟圖考》，上海：商務印書館，1936。

朱謀瑋，《古文奇字》，收入《四庫未收書輯刊》，第2輯，第14冊，北京：北京出版社，1997。

朱彝尊，《明詞綜》，上海：上海古籍出版社，1995。

──，《明詩綜》，上海：上海古籍出版社，1993。

──，《靜志居詩話》，收入《續修四庫全書》，第1698冊。

江為霖，《批評出像金陵百媚》，日本內閣文庫藏善本書。

艾南英彙編，《新刻便用萬寶全書》，東京大學藏明崇禎戊辰存仁堂刊本，東京：高橋寫真會社，1977。

西周生撰，黃肅秋校注，《醒世姻緣傳》，上海：上海古籍出版社，1983。

何良俊，《四友齋叢說》，北京：中華書局，1997。

余象斗編纂，《三台萬用正宗》，明神宗萬曆27年（1599）刊本，收於《中國日用類書集成》，東京：汲古書院，2000。

余懷，《板橋雜記》，收入《豔史叢鈔》，台北：廣文書局，1976。

佟世燕修，《康熙江寧縣志》，收於《稀見中國地方志彙刊》，第10冊，北京：中國書店，1992。

利瑪竇著，何高濟、王遵仲、李申譯，何兆武校，《利瑪竇中國箚記》，北京：中華書局，1997。

吳其貞，《書畫記》，收於盧輔聖主編，《中國書畫全書》，第8冊。

吳應箕，《留都見聞錄》，收於《貴池先哲遺書》，第5冊，台北：藝文印書館，1961。

呂大臨，《考古圖》，收於《景印文淵閣四庫全書》，第840冊。

呂震，《宣德鼎彝譜》，收於《景印文淵閣四庫全書》，第840冊。

宋如林等修，《蘇州府志》，清道光4年刊本，中央研究院歷史語言研究所傅斯年圖書館古籍線裝書。

宋伯仁，《梅花喜神譜》，收於吳樹平編，《中國歷代畫譜匯編》，第14冊。

宋詡，《宋氏家要部‧家儀部‧家規部‧燕閒部》，收於《北京圖書館古籍珍本叢刊》，第61冊。

李斗，《揚州畫舫錄》，北京：中華書局，1997。

李日華，《六研齋筆記》，收入《筆記小說大觀》，第38編，第8冊，台北：新興書局，1984。

——，《味水軒日記》，北京：文物出版社，1982。

——，《味水軒日記》，收於《叢書集成續編》，史部，第39冊。

——，《味水軒日記》，收於盧輔聖主編，《中國書畫全書》，第3冊。

——，《紫桃軒又綴》，收於《叢書集成續編》，子部，第89冊。

——，《紫桃軒雜綴》，收於《四庫全書存目叢書》，子部，第108冊。

——，《紫桃軒雜綴》，收於《叢書集成續編》，子部，第89冊。

李光裕輯，《鼎鐫李先生增補四民便用積玉全書》，明思宗崇禎年間刊本。

李衎，《竹譜》，收於吳樹平編，《中國歷代畫譜匯編》，第16冊。

李浚之編，《清畫家詩史》，收錄於《海王村古籍叢刊》，北京：中國書店，1990。

李淳，《大字結構八十四法》，收入崔爾平編，《明清書法論文選》，上海：上海書店出版社，1995。

李登等修，《萬曆江寧縣志》，南京：古舊書店，1987。

李漁，《閒情偶寄》，收於《李漁全集》，杭州：浙江古籍出版社，1992。

——，《意中緣》，收於《李漁全集》。

李銘皖等修，《蘇州府志》，台北：成文出版社，1973。

杜信孚纂輯，《明代版刻綜錄》，揚州：江蘇廣陵古籍出版社，1983。

汪宗伊等修，《萬曆應天府志》，收於《稀見中國地方志彙刊》，北京：中國書店，1992。

汪珂玉，《珊瑚網》，收於盧輔聖主編，《中國書畫全書》，第5冊。

汪德馨，〈萬年橋記〉，收入姜順蛟等修，施謙等纂，《(乾隆)吳縣志》，卷98。

沈宗騫，《芥舟學畫編》，收於于安瀾編，《畫論叢刊》。

沈朝初，〈憶江南〉，《洪崖詞》，收於張宏生編，《清詞珍本叢刊》，南京：鳳凰出版社，2007。

沈椿齡等修，《乾隆諸暨縣志》，台北：明文書局，1983。

沈德符，《萬曆野獲編》，收於《元明史料筆記》，北京：中華書局，1997。

沈顥，《畫塵》，收於盧輔聖主編，《中國書畫全書》，第4冊。

周亮工，《因樹屋書影》，台北：漢京文化事業有限公司，1984。

——，《賴古堂集》，上海：上海古籍出版社，1979。

——，《讀畫錄》，收於《畫史叢書》，第4冊。

周暉，《二續金陵瑣事》，《筆記小說大觀》，第16編，第4冊，台北：新興書局，1974。

周履靖，《九畹遺容》，收於吳樹平編，《中國歷代畫譜匯編》，第15冊。

——，《春谷嚶翔》，收於吳樹平編，《中國歷代畫譜匯編》，第13冊。

——，《羅浮幻質》，收於吳樹平編，《中國歷代畫譜匯編》，第14冊。

《姑蘇城圖》，乾隆十年刻本，收藏於日本天理大學附屬圖書館。

《居家必用事類》，嘉靖39年（1560）田汝成序刊本，京都：中文出版社，1984。

《居家必用事類全集》，明刻本，收於《北京圖書館古籍珍本叢刊》，第61冊。

《居家必用事類全集》，明刻本，收於《四庫全書存目叢書》，子部，第117冊。

《居家必用事類全集》，隆慶2年（1568）刊本，收入《續修四庫全書》，第1184冊。

《明武宗外紀》，上海：上海書店，1982。

祁彪佳，《祁彪佳集》，北京：中華書局，1960。

金古良，《無雙譜》，收於鄭振鐸編，《中國古代版畫叢刊》，第4冊。

阿桂等合編，《欽定南巡盛典》，收於《景印文淵閣四庫全書》，第658–659冊。

《便民圖纂》，收於鄭振鐸編，《中國古代版畫叢刊》。

俞樾，《茶香室叢鈔》，北京：中華書局，1995。

《南巡盛典》，收入劉托、孟白編，《清殿版畫匯刊》，第10–11冊，北京：學苑出版社，1998。

姚元之，《竹葉亭雜記》，北京：中華書局，1982。

姜宸英，《湛園集》，收於《景印文淵閣四庫全書》，第1323冊。

姜紹書，《無聲詩史》，收於《畫史叢書》，第2冊。

姜順蛟等修，施謙等纂，《（乾隆）吳縣志》，清乾隆10年（1745）刻本，上海圖書館藏。

胡文煥編，《山海經圖》，收於《中國古代版畫叢刊二編》。

胡敬，《國朝院畫錄》，收於《畫史叢書》，第3冊。

胡應麟，〈送大中丞山西萬公經理朝鮮序〉，《少室山房類稿》，卷84，南京：江蘇廣陵古籍刻印社，
　　1983。

──，《少室山房筆叢》，北京：中華書局，1958。

范允臨，《輸寥館集》，台北：國立中央圖書館，1971。

計成原著，陳植注釋，楊超伯校訂，陳從周校閱，《園冶注釋》，台北：明文書局，1982。

倪元璐，〈贊陳章侯畫壽兵憲王園長〉，《倪文貞公文集》，卷17，乾隆37年倪安世刻本，哈佛大學燕京
　　圖書館善本書。

倪會鼎撰，李尚英點校，《倪元璐年譜》，北京：中華書局，1994。

唐仲友，《帝王經世圖譜》，收於《北京圖書館古籍珍本叢刊》，第76冊。

唐志契，《繪事微言》，收於盧輔聖主編，《中國書畫全書》，第4冊。

唐岱，《繪事發微》，收於于安瀾編，《畫論叢刊》。

唐執玉等監修，《畿輔通志》，收於《景印文淵閣四庫全書》，第504–506冊。

孫雲球編，《鏡史》，康熙19年（1680）刻本，上海圖書館藏。

孫靜庵，《明遺民錄》，收於周駿富輯，《清代傳記叢刊》。

孫鑛，《書畫跋跋》，收於盧輔聖主編，《中國書畫全書》，第3冊。

徐士林，〈萬年橋記〉，收入姜順蛟等修，施謙等纂，《（乾隆）吳縣志》。

──，〈萬年橋記略〉，收入傅椿等修，《蘇州府志》，乾隆13年序，日本東京國立公文書館藏善本書。

徐弘祖著，褚紹唐、吳應壽整理，《徐霞客遊記》，上海：上海古籍出版社，1996。

徐本等奉敕纂，《大清律例》，收於《景印文淵閣四庫全書》，第672–673冊。

徐沁，《明畫錄》，《畫史叢書》，第2冊。

徐珂編撰，《清稗類鈔》，北京：中華書局，1996。

徐乾學，《憺園文集》，收於《清名家集彙刊》，台北：漢華文化事業股份有限公司，1971。

徐會瀛輯，《新鍥燕臺校正天下通行文林聚寶萬卷星羅》，收於《北京圖書館古籍珍本叢刊》，第76冊。

──，《新鍥燕臺校正天下通行文林聚寶萬卷星羅》，明神宗萬曆28年（1600）序刊本，中國國家圖書
　　館藏。

徐鼎，《小腆紀傳》，收於周駿富輯，《清代傳記叢刊》。

班固，《漢書》，北京：中華書局，1962。

袁中道，《遊居柿錄》，收於《歷代筆記小說集成》，第43冊，石家莊市：河北教育出版社，1995。

袁宏道，《瓶史》，收於《叢書集成新編》，第50冊。

──，《瓶花齋雜錄》，收於《四庫全書存目叢書》，子部，第108冊。

袁學瀾（袁景瀾），《吳郡歲華紀麗》，南京：江蘇古籍出版社，1998。

──輯，《姑蘇竹枝詞》，收於張智主編，《中國風土志叢刊》，第43冊，揚州：廣陵書社，2003。

高晉輯，《南巡盛典》，收入沈雲龍主編，《近代中國史料叢刊》，台北：文海出版社，1975。

高濂著，趙立勛校注，《遵生八牋校注》，北京：人民衛生出版社，1994。

屠隆，《考槃餘事》，收於《叢書集成新編》，第50冊。

張丑，《真蹟日錄》，收於盧輔聖主編，《中國書畫全書》，第4冊。

張廷玉等纂，《明史》，北京：中華書局，1974；1995。

張岱，〈緣起〉，收於《明陳洪綬水滸葉子》，上海：上海人民美術出版社，1979。

──，《于越三不朽名賢圖贊》，收於沈雲龍選輯，《明清史料彙編》，台北：文海出版社，1976。

──，《西湖尋夢》，上海：上海古籍出版社，1982。

──，《陶庵夢憶》，上海：上海古籍出版社，1982。

張岱著，夏咸淳校點，《張岱詩文集》，上海：上海古籍出版社，1991。

張岱著，高學安、余德余標點，《快園道古》，杭州：浙江古籍出版社，1986。

張庚，《浦山論畫》，收於盧輔聖主編，《中國書畫全書》，第10冊。

──，《國朝畫徵錄》，收於《畫史叢書》，第3冊。

──，《國朝畫徵續錄》，收入于玉安編，《中國歷代畫史匯編》，第3冊，天津：天津古籍出版社，
　　1997。

張彥遠，《歷代名畫記》，收於《畫史叢書》，第1冊。

張栩，《彩筆情辭》，台北：臺灣學生書局，1987。

張潮，《虞初新志》，收入《筆記小說大觀》，台北：新興書局，1985。

張應文，《清秘藏》，收入黃賓虹主編，《美術叢書》，初集第8輯，上海：神州國光社，1947。

張謙德，《瓶花譜》，收於《叢書集成新編》，第50冊。

張瀚，《松窗夢語》，收於《元明史料筆記》，北京：中華書局，1997。

曹昭撰，王佐補，《新增格古要論》，北京：中國書店，1987。

梁廷楠，《海國四說》，北京：中華書局，1993。

梁廷楠總纂，袁鐘仁校注，《粵海關志‧校注本》，廣州：廣東人民出版社，2002。

梁章鉅，《浪跡叢談‧續談‧三談》，北京：中華書局，1981。

清高宗，〈御製日下舊聞考題詞二首〉，收入于敏中編纂，《日下舊聞考》，收入《筆記小說大觀》，第45
　　編，台北：新興書局，1987，首頁。

──，〈樂善堂全集定本序〉，《清高宗御製詩文全集》，第1冊，台北：國立故宮博物院，1976。

──，〈題宋宣和清明上河圖用駱賓王帝京篇韻〉，《樂善堂全集定本》，收入《清高宗御製詩文全集》，台北：國立故宮博物院，1976。

清高宗敕撰，《欽定皇朝通典》，收於《景印文淵閣四庫全書》，第642冊。

章法，《蘇州竹枝詞》，收於趙明、薛維源及孫珩編著，《江蘇竹枝詞集》，南京：江蘇教育出版社，2001。

郭一經，《字學三正》，收入《四庫未收書輯刊》，第2輯，第14冊，北京：北京出版社，1997。

郭若虛，《圖畫見聞誌》，收於《畫史叢書》，第1冊。

陳允中編，《新刻群書摘要士民便用一事不求人》，明萬曆年間刊本，京都，京都大學附屬圖書館谷村文庫收藏。

陳元靚，《事林廣記》，至元庚辰鄭氏積誠堂刊本，北京：中華書局，1999。

陳田，《明詩紀事》，台北：中華書局，1971。

陳沂，《金陵古今圖考》，收於《四庫全書存目叢書》，史部，第186冊。

陳洪綬，《寶綸堂集》，康熙30年版本，哈佛大學燕京圖書館善本書。

陳洪綬著，吳敢輯校，《陳洪綬集》，杭州：浙江古籍出版社，1994。

陳烺，《讀畫輯略》，收入洪業輯校，《清畫傳輯佚三種》，上海：上海古籍出版社，1990。

陳焯，《湘管齋寓意編》，收於楊家駱主編，《藝術叢編》，台北：世界書局，1970。

陳撰，《玉几山房畫外錄》，見鄧實、黃賓虹等編，《美術叢書》，台北：廣文書局，1965。

陳遹聲等修，《宣統諸暨縣誌》，宣統3年刊本，中央研究院歷史語言研究所傅斯年圖書館線裝書。

陳繼儒，《妮古錄》，收於盧輔聖主編，《中國書畫全書》，第3冊。

陶元藻，《越畫見聞》，收於《畫史叢書》，第3冊。

陸肇域、任兆麟編纂，〈首卷巡典〉，《虎阜志》，蘇州：永昌祥據乾隆57年（1718）刊本摹印，1925。

傅椿等修，《蘇州府志》，乾隆13年序，日本東京國立公文書館藏善本書。

博覽子輯，《鼎鐫十二方家參訂萬事不求人博考全書》，明神宗萬曆年間刊本，中國國家圖書館藏。

湯顯祖著，徐朔方、楊笑梅校注，《牡丹亭》，北京：人民文學出版社，1963。

焦竑，《玉堂叢話》，收於《元明史料筆記》，北京：中華書局，1981。

程三省修，李登纂，《萬曆上元縣志》，收於《南京文獻》，南京：通志館，1947。

舒赫德奉撰，《欽定聖朝殉節諸臣傳》，台北：臺灣商務印書館，1976。

黃公望，〈寫山水訣〉，收於于安瀾編，《畫論叢刊》，北京：人民美術出版社，1960。

黃鳳池輯，《唐詩畫譜》，收於《中國古代版畫叢刊二編》。

《新刻四民便覽萬書萃錦》，明刊本，中國科學院圖書館藏。

《新刻全補士民備覽便用文林彙錦萬書淵海》，明神宗萬曆38年（1610）刊本，收於酒井忠夫監修，《中國日用類書集成》，東京：汲古書院，2001。

《新刻艾先生天祿閣彙編採精便覽萬寶全書》，明思宗崇禎年間刊本，台北：中央研究院歷史語言研究所傅斯年圖書館藏紙燒本，原藏東京大學東洋文化研究所。

《新刻搜羅五車合併萬寶全書》，明神宗萬曆42年（1614）序刊本，收於酒井忠夫監修，《中國日用類書集成》，第8–9冊，東京：汲古書院，2001。

《新板全補天下便用文林妙錦萬寶全書》，明刊本，中國國家圖書館藏。

《新編纂圖增類群書類要事林廣記》，西園精舍刊本，台北中央研究院歷史語言研究所傅斯年圖書館藏紙燒本，原藏日本內閣文庫。

《新鍥天下備覽文林類記萬書萃寶》，明萬曆24年（1596）刊本，台北，中央研究院歷史語言研究所傅斯年圖書館藏紙燒本，原藏日本東京大學東洋文化研究所。

《新鐫翰苑士林廣記四民便用學海群玉》，明神宗萬曆35年（1607）序刊本，台北，中央研究院歷史語言研究所傅斯年圖書館藏紙燒本，原藏東京大學東洋文化研究所。

楊慎，《升庵集》，收於《景印文淵閣四庫全書》，第1270冊。

楊爾曾輯，《海內奇觀》，收於《中國古代版畫叢刊二編》，第8輯。

葉夢珠，《閱世編》，上海：上海古籍出版社，1981。

董其昌，〈畫旨〉，收於《容臺別集》。

——，〈畫旨〉，收于于安瀾編，《畫論叢刊》。

——，《容臺別集》，台北：國立中央圖書館，1968。

詹景鳳，《詹東圖玄覽編》，收於盧輔聖主編，《中國書畫全書》，第4冊。

鄒一桂，《小山畫譜》，收入潘文協編，《鄒一桂生平考與《小山畫譜》校箋》，杭州：中國美術學院出版社，2010。

《鼎鍥崇文閣彙纂士民捷用分類學府全編》，明神宗萬曆35年（1607）刊本，台北，中央研究院歷史語言研究所傅斯年圖書館藏紙燒本，原藏東京大學東洋文化研究所。

趙宧光，《說文長箋》，收於《四庫全書存目叢書》，經部，第195–196冊。

趙爾巽等撰，《清史稿》，收入《續修四庫全書》。

趙翼，《簷曝雜記》，北京：中華書局，1982。

劉侗、于奕正，《帝京景物略》，北京：北京古籍出版社，1983。

劉若愚，《酌中志》，北京：北京古籍出版社，1994。

劉源，《凌煙閣功臣圖》，收於鄭振鐸編，《中國古代版畫叢刊》，第4冊。

劉道醇，《聖朝名畫評》，收於盧輔聖主編，《中國書畫全書》，第1冊。

《增補天下便用文林妙錦萬寶全書》，明刊本，中國國家圖書館藏。

衛泳，《悅容編》，收入《筆記小說大觀》，5編，第5冊，台北：新興書局，1974。

鄧仕明輯，《新鍥兩京官板校正錦堂春曉翰林查對天下萬民便覽》，明書林陳德宗刻本，中國國家圖書館藏。

鄭尚玄訂補，《新刻人瑞堂訂補全書備考》，明崇禎年間序刊本，台北，中央研究院歷史語言研究所傅斯年圖書館微卷，原藏京都大學人文科學研究所。

蕭欣橋，〈前言〉，收於墨浪子輯，《西湖佳話》，上海：上海古籍出版社，1992。

錢泳，《履園叢話》，北京：中華書局，1979。

錢謙益，《列朝詩集小傳》，上海：古典文學出版社，1957。

謝肇淛，《五雜俎》，台北：新興書局，1971。

——，《五雜俎》，收於《歷代筆記小說集成》，第54冊，石家莊：河北教育出版社，1995。

韓方明，《授筆要說》，收入《歷代書法論文選》，上海：上海書畫出版社，1981。

豐坊，《童學書程》，收入崔爾平編，《明清書法論文選》，上海：上海書店出版社，1995。

蘅塘退士編，金性堯注，《唐詩三百首新注》，台北：里仁書局，1981。

釋溥光，《雪庵字要》，收入崔爾平編，《歷代書法論文選續編》，上海：上海書畫出版社，1996。

顧公燮，《丹午筆記》，南京：江蘇古籍出版社，1999。

顧炳，《顧氏畫譜》，北京：文物出版社，1983。

顧起元，《金陵古金石考目》，收於《四庫全書存目叢書》，史部，第278冊。

──，《客座贅語》，收於《元明史料筆記》，北京：中華書局，1997。

顧祿，《桐橋倚棹錄》，上海：上海古籍出版社，1980。

──，《桐橋倚櫂錄》，清道光間刊本，台北，中央研究院歷史語言研究所傅斯年圖書館藏善本書。

──，《清嘉錄》，南京：江蘇古籍出版社，1999。

龔煒，《巢林筆談》，收入《清代史料筆記叢刊》，北京：中華書局，1981。

今人著作

中、日文

《アジア遊学：「清明上河図」をよむ》，第11號（1999年12月），頁32–173。

丁福保（仲佑）編，《全漢三國晉南北朝詩》，台北：藝文印書館，1975。

大木康，〈山人陳繼儒とその出版活動〉，收入《山根幸夫教授退休記念明代史論叢》，下卷，東京：汲古書院，1990，頁1233–1252。

──，〈明末江南における出版文化の研究〉，《広島大学文学部紀要》，第50卷特輯號1（1991年1月），頁1–175。

──，《明末のはぐれ知識人：馮夢龍と蘇州文化》，東京：講談社，1995。

《大和文華》，58號（1973年9月），「蘇州版画特集」，頁1–33。

大和文華館編，《中国の明・清時代の版画》，奈良：大和文華館，1972。

大庭脩，〈長崎唐館の建設と江戸時代の日中関係〉，收入氏編，《長崎唐館図集成》，大阪：関西大学出版部，2003，頁167–180。

──，《江戸時代における中国文化受容の研究》，京都：同朋舎，1984。

大野修作，《書論と中国文学》，東京：研文出版，2001。

小川陽一，《日用類書による明清小說の研究》，東京：研文出版，1995。

小林宏光，〈中国絵画史における版画の意義─《顧氏画譜》（1603年刊）にみる歴代名画複製をめぐって〉，《美術史》，第128號（1990年3月），頁123–35。

小野忠重，〈蘇州版とその世代〉，收入氏著，《支那版画叢考》，東京：双林社，1944，頁71–92。

山本悌二郎，《澄懷堂書畫目錄》，東京：文求堂，1932。

山形欣哉，〈『清明上河図』の船を造る〉，《アジア遊学：「清明上河図」をよむ》，第11號（1999年12月），頁130–150。

川上涇編，《渡来絵画》，東京：講談社，1971。

中田勇次郎，〈瓶史　明袁宏道　解說〉，《文房清玩三》，東京：二玄社，1975，頁75–76。

——，〈解說〉，《文房清玩二》，東京：二玄社，1976，頁3–19。

中國古代書畫鑑定組編，《中國古代書畫圖目》，北京：文物出版社，1986–2001。

《中國美術全集　繪畫編》，北京：文物出版社；上海：上海人民美術出版社，1984–1989。

中國第一歷史檔案館、澳門基金會、暨南大學古籍研究所合編，《明清時期澳門問題檔案文獻匯編》，第1冊，北京：人民出版社，1999。

《中國陶瓷史》，北京：文物出版社，1982。

《中國歷代繪畫：故宮博物院藏畫集》，第5冊，北京：人民美術出版社，1986。

《中國歷史博物館》，北京：文物出版社，1984。

《中國繪畫全集》，北京：文物出版社；杭州：浙江人民美術出版社，1997–。

中野美代子，《奇景の図像学》，東京：角川春樹事務所，1996。

井上充幸，〈明末の文人李日華の趣味生活—『味水軒日記』中心に—〉，《東洋史研究》，第59卷，第1號（2000年6月），頁1–28。

井上進，《中国出版文化史—書物の世界と知の風景—》，名古屋：名古屋大學出版會，2002。

仁井田陞，《中國法制史研究》，東京：東京大學出版會，1962。

太田記念美術館、王舍城美術寶物館編集，《錦絵と中国版画展—錦絵はこうして生まれた—》，東京：太田記念美術館，2000。

尤侗，《明史外國傳》，台北：臺灣學生書局，1977。

戶田禎佑、小川裕充主編，《中國繪畫總合圖錄 續編》，東京：東京大學出版會，1998–2000。

方豪，《中國天主教史人物傳》，北京：中華書局，1988。

毛文芳，〈養護與裝飾——晚明文人對俗世生命的美感經驗〉，《漢學研究》，15卷2期（1997），頁109–143。

王伯敏，〈異軍突起的徽派刻工及其他名手〉，收入氏著，《中國版畫史》，台北：蘭亭書店，1986，頁85–100。

王宏鈞，〈反映明代北京社會生活的《皇都積勝圖》〉，《歷史教學》，1962年第7、8期合刊，頁43–45。

——，〈蘇州的歷史和乾隆《盛世滋生圖卷》〉，《中國歷史博物館館刊》，1986年第9期，頁90–96。

王宏鈞、劉如仲，〈明代後期南京城市經濟的繁榮和社會生活的變化——明人繪《南都繁會圖卷》的初步研究〉，《中國歷史博物館館刊》，1979年第1期，頁99–106。

王東，《南巡盛典序》，收入劉托、孟白編，《清殿版畫匯刊》，第10冊，北京：學苑出版社，1998。

王舍城美術寶物館編，《蘇州版画：清代・市井の芸術》，廣島：王舍城寶物美術館，1986。

王重民，《中國善本書提要》，上海：上海古籍出版社，1983。

王崇齊，〈清高宗《御製文初集》比勘記〉，《故宮學術季刊》，30卷2期（2012年冬季），頁257–303。

王道成，〈前言〉，收入氏編，《圓明園——歷史・現狀・論爭》，上卷，北京：北京出版社，1999。

王靖憲，〈明代叢帖綜述〉，收於啟功、王靖憲主編，《中國法帖全集》，第13冊，武漢：湖北美術出版

社，2002，頁1–24。

王爾敏，《明清時代庶民文化生活》，台北：中央研究院近代史研究所，1996。

王樹村，〈中國年畫史敘要〉，收入《中國美術全集　繪畫編》，第21冊，北京：人民美術出版社，1987，頁1–30。

──，〈蘇州桃花塢木版年畫概述〉，收入江蘇古籍出版社編，《蘇州桃花塢木版年畫》，南京：江蘇古籍出版社，1991，頁13–20。

──，《中國年畫史》，北京：北京工藝美術出版社，2002。

──主編，《中國年畫發展史》，天津：天津人民美術出版社，2005。

王鴻泰，〈明清士人的生活經營與雅俗的辯證〉，會議論文，發表於 "Discourses and Practices of Everyday Life in Imperial China," a conference organized by Academia Sinica and Columbia University, October 25–27, 2002.

──，〈青樓：中國文化的後花園〉，《當代》，第137期（1999年1月），頁16–29。

──，〈流動與互動──由明清間城市生活的特性探測公眾場域的開展〉，國立臺灣大學歷史學研究所博士論文，1998。

《世界美術大全集　東洋編》，第8卷，東京：小學館，1999。

加藤繁，〈仇英筆清明上河図に就いて（上）、（下）〉，《美術史学》，第90號（1944年5、6月合併號），頁201–212、頁232–240。

《北京故宮盛代菁華展圖錄》，台北：藝聯，2003。

古原宏伸，〈「棧道蹟雪図」の二三の問題─蘇州版画の構成法〉，《大和文華》，第58號（1973年8月），頁9–23。

──，〈清明上河圖〉（上）、（下），《國華》，第955、956號（1973年2月、3月），頁5–15、頁27–44。

──，《董其昌　歿後の聲價》，《國華》，第1157號（1992），頁7–25。

──著，王建康譯，〈有關董其昌《小中現大冊》兩三個問題〉，《董其昌研究文集》，頁594–604。

永積洋子，〈解說〉，收入氏編，《唐船輸出入品數量一覽1637～1833年─復元　唐船貨物改帳・掃帆荷物買渡帳─》，頁6–34。

──編，《唐船輸出入品數量一覽1637～1833年─復元　唐船貨物改帳・掃帆荷物買渡帳─》，東京：創文社，1987。

白山晰也，《眼鏡の社会史》，東京：ダイヤモンド社，1990。

白謙慎，〈明末清初書法中書寫異體字風氣的研究〉，《書論》，第32號（2001），頁181–187。

石守謙，〈《雨餘春樹》與明代中期蘇州之送別圖〉，收入氏著，《風格與世變：中國繪畫史論集》，台北：允晨文化實業股份有限公司，1996，頁229–260。

──，〈文徵明與大眾文化〉，收於《臺灣2002年東亞繪畫史研討會論文集》，台北：國立臺灣大學藝術史研究所，2002，頁193–206。

──，〈以筆墨合天地：對十八世紀中國山水畫的一個新理解〉，《國立臺灣大學美術史研究集刊》，第26期（2009年3月），頁1–36。

──，〈失意文士的避居山水──論十六世紀山水畫中的文派風格〉，收於氏著，《風格與世變：中國繪畫史論集》，頁299–337。

──，〈由奇趣到復古──十七世紀金陵繪畫的一個切面〉，《故宮學術季刊》，15卷4期（1998年夏季），頁33–76。

──，〈金陵繪畫──中國近世繪畫史區域研究之一〉，行政院國家科學委員會專題研究計畫成果報告，1994年5月。

──，〈浪蕩之風──明代中期南京的白描人物畫〉，《國立臺灣大學美術史研究集刊》，第1期（1994年3月），頁39–62。

──，〈神幻變化：由福建畫家陳子和看明代道教水墨畫之發展〉，《國立臺灣大學美術史研究集刊》，第2期（1995），頁47–74。

──，〈董其昌《婉變草堂圖》及其革新畫風〉，《中央研究院歷史語言研究所集刊》，第65本第2分（1994年6月），頁307–332。

──，〈隱居生活中的繪畫：十五世紀中期文人畫在蘇州的出現〉，收於氏著，《從風格到畫意：反思中國美術史》，台北：石頭出版股份有限公司，2010，頁207–226。

《任渭長先生畫傳四種》，北京：中國書店，1985。

伊原弘，〈描かれた中国都市 ─絵画は実景をしめすか〉，《史潮》，新48號（2000年11月），頁24–42。

伏見冲敬，〈永字八法〉，收入氏著，《書道史点描》，東京：二玄社，1979，頁145–158。

吉田晴紀，〈關於《虎丘山圖》之我見〉，收入故宮博物院編，《吳門畫派研究》，北京：紫禁城出版社，1993，頁65–75。

朱家溍，〈關於雍正時期十二幅美人畫的問題〉，收入氏著，《故宮退食錄》，北京：北京出版社，1999。

朱鴻，〈「明人出警入蹕圖」本事之研究〉，《故宮學術季刊》，22卷1期（2004年秋季），頁183–213。

江瀅河，《清代洋畫與廣州口岸》，北京：中華書局，2007。

《至樂樓藏明遺民書畫》，香港：香港中文大學，1975。

何谷理，〈章回小說發展中涉及到的經濟技術因素〉，《漢學研究》，6卷1期（1988年6月），頁191–197。

何冠彪，《生與死：明季士大夫的抉擇》，台北：聯經文化出版事業有限公司，1997。

何惠鑒、何曉嘉著，錢志堅等譯，〈董其昌對歷史和藝術的超越〉，收於《董其昌研究文集》，頁249–310。

余輝，〈十七、十八世紀的市民肖像畫〉，《故宮博物院院刊》，2001年第3期，頁38–41、93–95。

吳聿明，〈太倉南轉村明墓及出土古籍〉，《文物》，1987年第3期，頁19–22。

吳旻、韓琦編校，《歐洲所藏雍正乾隆朝天主教文獻匯編》，上海：上海人民出版社，2008。

吳蕙芳，〈《中國日用類書集成》及其史料價值〉，《近代中國史研究通訊》，第30期（2000年9月），頁109–117。

──，〈民間日用類書的淵源與發展〉，《國立政治大學歷史學報》，第18期（2001年5月），頁1–28。

──，《萬寶全書：明清時期的民間生活實錄》，台北：國立政治大學歷史學系，2001。

坂出祥伸，〈明代「日用類書」醫學門について〉，收於氏著，《中國思想研究：醫藥養生‧科學思想篇》，大阪：関西大学出版部，1999，頁283–300。

──，〈解說─明代の日用類書について〉，收入《新鍥全補天下四民利用便觀五車拔錦》，明神宗萬

曆25年（1597）序刊本，《中國日用類書集成》，第1冊，東京：汲古書院，1999，頁8–16。

巫仁恕，〈明清消費文化研究的新取徑與新問題〉，《新史學》，17卷4期（2006年12月），頁217–252。

——，〈晚明的旅遊活動與消費文化 ─以江南為討論中心〉，發表於「生活、知識與中國現代性」國際學術研討會，中央研究院近代史研究所，2002年11月21–23日，頁1–38。

李之檀，〈清代前期的民間版畫〉，收入王伯敏主編，《中國美術通史》，卷6，濟南：山東教育出版社，1996，頁377–392。

李孝悌，〈十八世紀中國社會的情慾與身體──禮教世界外的嘉年華會〉，收入氏著，《戀戀紅塵：中國的城市、慾望與生活》，台北：一方，2002，頁53–140。

李國安，〈明末肖像畫製作的兩個社會特徵〉，《藝術學》，第6期（1991），頁119–156。

李華，〈從徐揚《盛世滋生圖》看清代前期蘇州工商業繁榮〉，《文物》，1960年第1期，頁13–17。

李慧聞，〈董其昌政治交遊與藝術活動的關係〉，收於《董其昌研究文集》，頁805–828。

汪世清，〈《畫說》究為誰著〉，收於《董其昌研究文集》，頁52–77。

汪慶正，〈董其昌法書刻帖簡述〉，收於Wai-kam Ho, ed., *The Century of Tung Ch'i-ch'ang 1555–1636*, vol. 2, Kansas City: The Nelson-Atkins Museum of Art, 1994, pp. 337–348.

沈津，〈明代坊刻圖書之流通與價格〉，《國家圖書館館刊》，85卷1期（1996），頁101–118。

——，《美國哈佛大學哈佛燕京圖書館中文善本書志》，上海：上海辭書出版社，1999。

町田市立國際版畫美術館編，《「中國の洋風畫」展：明末から清時代の繪畫・版畫・插繪本》，東京：町田市立國際版畫美術館，1995。

那志良，《明人出警入蹕圖》，台北：國立故宮博物院，1970。

——，《清明上河圖》，台北：國立故宮博物院，1977。

阮璞，〈對董其昌在中國繪畫史上的意義之再認識〉，收於《董其昌研究文集》，頁324–369。

卓新平主編，《相遇與對話：明末清初中西文化交流國際學術研討會文集》，北京：宗教文化出版社，2003。

周新月，《蘇州桃花塢年畫》，南京：江蘇人民出版社，2009。

周夢江，〈《清明上河圖》所反映的汴河航運〉，《河南大學學報（哲學社會科學版）》，1987年第1期。

周寶珠，《清明上河圖與清明上河學》，開封：河南大學出版社，1997。

《和林格爾漢墓壁畫》，北京：文物出版社，1978。

岡泰正，〈中國の西湖景と日本の浮繪─阿英「閑話西湖景『洋片』發展史略」をめぐって─〉，《神戶市立博物館研究紀要》，第15號（1999年3月），頁1–22。

——，《めがね繪新考：浮世繪師たちがのぞいた西洋》，東京：筑摩書房，1992。

——，《異国繪の冒險：近世日本美術に見る情報と幻想》，神戶：神戶市立博物館，2001。

岡泰正等，《眼鏡繪と東海道五拾三次展─西洋の影響をうけた浮世繪》，神戶：神戶市立博物館，1984。

岸本美緒，〈明清時代の身分感覺〉，收入《明清時代史の基本問題》，東京：汲古書院，1997，頁403–428。

《明代吳門繪畫》，台北：臺灣商務印書館，1990。

《明四家畫集：沈周、文徵明、唐寅、仇英》，天津：人民美術出版社，1993。

《明清の繪画》，京都：便利堂，1975。

《明清之際名畫特展》，台北：國立故宮博物院，1970。

松浦章，《清代海外貿易史の研究》，京都：朋友書店，2002。

林麗月，〈衣裳與風教——晚明的服飾風尚與「服妖」議論〉，《新史學》，10卷3期（1999年9月），頁
111–157。

林麗江，〈由傷感而至風月——白居易〈琵琶行〉詩之圖文轉繹〉，《故宮學術季刊》，20卷3期（2003年
春季），頁1–50。

——，〈徽州版畫《環翠堂園景圖》之研究〉，收於《區域與網絡——近千年來中國美術史研究國際學術
研討會論文集》，台北：國立臺灣大學藝術史研究所，2001，頁299–328。

林鶴宜，〈晚明戲曲刊行概況〉，《漢學研究》，9卷1期（1991年6月），頁287–328。

河野實，〈民間における西洋画法の受容について〉，收入町田市立國際版畫美術館編，《「中国の洋
風画」展》，頁13–22。

秉琨，〈清‧徐揚《姑蘇繁華圖》介紹與欣賞〉，收入《姑蘇繁華圖》，香港：商務印書館，1988，頁
1–18。

邱仲麟，〈誕日稱觴——明清社會的慶壽文化〉，《新史學》，11卷3期（2000年9月），頁101–156。

金文京，〈湯賓尹與晚明商業出版〉，收入胡曉真主編，《世變與維新：晚明與晚清的文學藝術》，台
北：中央研究院中國文哲研究所籌備處，2001，頁80–100。

《金陵諸家繪畫》，香港：商務印書館，1997。

青山新、美術研究所編，《支那古版画図》，東京：大塚巧藝社、美術懇話会，1932。

故宮博物院、柏林馬普學會科學史所編，《宮廷與地方：十七至十八世紀的技術交流》，北京：紫禁城
出版社，2010。

《故宮博物院藏清代宮廷繪畫》，北京：文物出版社，1992。

施靜菲，〈文化競技：超越前代、媲美西洋的康熙朝清宮畫琺瑯〉，《民俗曲藝》，第182期（2013年12
月），頁149–219。

——，〈象牙球所見之工藝技術交流：廣東、清宮與神聖羅馬帝國〉，《故宮學術季刊》，25卷2期
（2007年），頁87–138。

——，《日月光華：清宮畫琺瑯》，台北：國立故宮博物院，2012。

施靜菲、王崇齊，〈乾隆朝粵海關成做之「廣琺瑯」〉，《國立臺灣大學美術史研究集刊》，第35期（2013
年9月），頁87–184。

胡文楷，《歷代婦女著作考》，上海：上海古籍出版社，1985。

胡道靜，〈一九六三年中華書局影印本前言〉，《事林廣記》，北京：中華書局，1999，頁559–565。

胡曉真，〈最近西方漢學界婦女史研究成果之評介〉，《近代中國婦女史研究》，第2期（1994年6月），
頁271–289。

胡賽蘭編，《晚明變形主義畫家作品展》，台北：國立故宮博物院，1977。

范金民，〈《姑蘇繁華圖》：清代蘇州城市文化繁榮的寫照〉，《江海學刊》，2003年第5號，頁153–159。

香港藝術館編，《頤養謝塵喧：乾隆皇帝的秘密花園》，香港：康樂及文化事務署，2012。

唐國球，〈試論《唐詩歸》的編集、版行及其詩學意義〉，收入胡曉真主編，《世變與維新：晚明與晚清

的文學藝術》，台北：中央研究院中國文哲研究所籌備處，2001，頁17–78。

孫承晟，〈明清之際西方光學知識在中國的傳播及其影響─孫雲球《鏡史》研究〉，《自然科學史研究》，26卷3期（2007），頁363–376。

孫康宜，〈走向「男女雙性」的理想──女性詩人在明清文人中的地位〉，收於氏著，《古典與現代的女性闡釋》，台北：聯合文學出版社，1998，頁72–84。

──，〈婦女詩歌的「經典化」〉，收於氏著，《古典與現代的女性闡釋》，頁65–71。

──著，李奭學譯，〈論女子才德觀〉，收於氏著，《古典與現代的女性闡釋》，頁134–164。

島田修二郎，〈《松齋梅譜》解題〉，《松齋梅譜》，廣島：廣島市立中央圖書館，1988，頁3–37。

徐允希，《蘇州致命紀略》，上海：土山灣慈母堂，1932。

徐文琴，〈十八世紀蘇州版畫仕女圖與法國時尚版畫〉，《故宮文物月刊》，第380期（2014年11月），頁92–102。

──，〈清朝蘇州單幅《西廂記》版畫之研究：以十八世紀洋風版畫《全本西廂記圖》為主〉，《史物論壇》，第18期（2014年6月），頁5–62。

徐邦達，〈《清明上河圖》的初步研究〉，《故宮博物院院刊》，1958年第1期，頁35–49。

──，〈王翬《小中現大》冊再考〉，收於《清初四王畫派研究》，上海：上海書畫出版社，1993，頁497–504。

──編，《中國繪畫史圖錄》，上海：上海人民美術出版社，1971–1984。

徐泓，〈明初南京的都市規劃與人口變遷〉，《食貨月刊（復刊）》，10卷3期（1980年6月），頁82–116。

徐娟主編，《中國歷代書畫藝術論著叢編》，北京：中國大百科全書出版社，1997。

徐復嶺，《醒世姻緣傳作者和語言考論》，濟南：齊魯書社，1993。

徐揚繪，《姑蘇繁華圖》，香港：商務印書館，1988。

徐揚繪，蘇州市城建檔案館、遼寧省博物館編，《姑蘇繁華圖》，北京：文物出版社，1999。

殷弘緒（François Xavier d'Entrecolles）著，小林太市郎譯註，《中國陶瓷見聞錄》，東京：平凡社，1979。

海老根聰郎，〈王繹・倪瓚筆 楊竹西小像圖卷〉，《國華》，第1255號（2000年5月），頁37–39。

《海國波瀾：清代宮廷西洋傳教士畫師繪畫流派精品》，澳門：澳門藝術博物館，2002。

涉谷区立松濤美術館編，《橋本コレクション　中国の絵画─明末清初─》，東京：涉谷区立松濤美術館，1991。

翁連溪編著，《清代宮廷版畫》，北京：文物出版社，2001。

翁萬戈編著，《陳洪綬》，上海：上海人民美術出版社，1997。

酒井忠夫，〈序言─日用類書と仁井田陞博士〉，收於《新鍥全補天下四民利用便觀五車拔錦》，明神宗萬曆25年（1597）序刊本，《中國日用類書集成》，第1冊，東京：汲古書院，1999，頁1–6。

──，〈明代の日用類書と庶民教育〉，收於林友春編，《近世中國教育史研究：その文教政策と庶民教育》，東京：國土社，1958，頁25–154。

──，《增補中國善書の研究》，東京：株式會社國書刊行會，1999–2000。

馬孟晶，〈文人雅趣與商業書坊──十竹齋書畫譜和箋譜的刊印與胡正言的出版事業〉，《新史學》，10卷3期（1999年9月），頁1–52。

──，〈耳目之玩：從《西廂記》版畫插圖論晚明出版文化對視覺性之關注〉，《國立臺灣大學美術史研究集刊》，第13期（2002），頁201–276。

──，〈意在圖畫──蕭雲從《天問》插圖的風格與意旨〉，《故宮學術季刊》，18卷4期（2001年夏季），頁103–140。

馬昌儀，《古本山海經圖說》，濟南：山東畫報出版社，2002。

馬華民，〈《清明上河圖》所反映的宋代造船技術〉，《中原文物》，1990年第4期，頁73–77。

馬雅貞，〈中介於地方與中央之間：《盛世滋生圖》的雙重性格〉，《國立臺灣大學美術史研究集刊》，第24期（2008年3月），頁259–322。

──，〈商人社群與地方社會的交融：從清代蘇州版畫看地方商業文化〉，《漢學研究》，28卷2期（2010年6月），頁87–126。

──，〈戰爭圖像與乾隆朝（1736–95）對帝國武功之建構──以《平定準部回部得勝圖》為中心〉，台北：國立臺灣大學藝術史研究所碩士論文，2000。

高華士（Noël Golvers）著，趙殿紅譯，劉益民審校，《清初耶穌會士魯日滿常熟賬本及靈修筆記研究》，鄭州：大象出版社，2007。

國立故宮博物院編輯委員會編，《故宮書畫圖錄》，台北：國立故宮博物院，1989–。

張子寧，〈《小中現大》析疑〉，收於《清初四王畫派研究》，上海：上海書畫出版社，1993，頁505–582。

──，〈董其昌與《唐宋元畫冊》〉，收於《董其昌研究文集》，頁581–593。

──，〈董其昌論「吳門畫派」〉，《藝術學》，第8期（1992年9月），頁37–56。

張先清，〈職場與宗教：清前期天主教的行業人際網絡〉，《宗教學研究》，2008年第3期，頁94–99。

張秀民，《中國印刷史》，上海：人民出版社，1989。

張英霖，〈圖版說明〉，《姑蘇繁華圖》，北京：文物出版社，1999，頁82–99。

──，〈歷史畫卷《姑蘇繁華圖》〉，收入《姑蘇繁華圖》，北京：文物出版社，1999，頁9–13。

張隆志，〈殖民論述、想像地理與台灣文史研究：讀鄧津華《想像台灣：清代中國的殖民旅行書寫與圖像》〉，未刊稿。

張滌華，《類書流別》，北京：商務印書館，1985。

張燁，《洋風姑蘇版研究》，北京：文物出版社，2012。

曹屯裕主編，《浙東文化概論》，寧波：寧波出版社，1997。

曹淑娟，《晚明性靈小品研究》，台北：文津出版社，1998。

《清宮內務府造辦處檔案總匯》，北京：人民出版社，2005。

莫小也，《十七─十八世紀傳教士與西畫東漸》，杭州：中國美術學院出版社，2002。

許文美，〈深情鬱悶的女性──論陳洪綬《張深之正北西廂秘本》版畫中的仕女形象〉，《故宮學術季刊》，18卷3期（2001年春季），頁137–178。

郭紹虞，〈明代文人結社年表〉，收於氏著，《照隅室古典文學論集》，上編，上海：上海古籍出版社，1983，頁498–512。

──，〈明代的文人集團〉，收於氏著，《照隅室古典文學論集》，上編，頁518–610。

陳香吟，〈明清《若蘭璇璣圖》研究〉，台北：國立臺灣師範大學美術研究所碩士論文，2010。

陳國棟，〈內務府官員的外派、外任——與乾隆宮廷文物供給之間的關係〉，《國立臺灣大學美術史研究集刊》，第33期（2012年9月），頁225–269。

陳萬益，《晚明小品與明季文人生活》，台北：大安出版社，1997。

陳德馨，〈《梅花喜神譜》——宋伯仁的自我推薦書〉，《國立臺灣大學美術史研究集刊》，第5期（1998），頁123–152。

——，〈《梅花喜神譜》研究〉，台北，國立臺灣大學藝術史研究所碩士論文，1996。

陳慧宏，〈「文化相遇的方法論」——評析中歐文化交流研究的新視野〉，《台大歷史學報》，第40期（2007年12月），頁239–278。

——，〈耶穌會傳教士利瑪竇時代的視覺物象及傳播網絡〉，《新史學》，21卷3期（2010年9月），頁55–124。

陳學文，《明清時代商業書與商人書之研究》，台北：洪葉文化事業有限公司，1997。

陳韻如，〈時間的形狀——《清院畫十二月令圖》研究〉，《故宮學術季刊》，22卷4期（2005年夏季），頁103–139。

傅申，〈王鐸與清初北方鑑藏家〉，《朵雲》，第28期（1991），頁73–86。

——著，錢欣明譯，〈《畫說》作者問題研究〉，收於《董其昌研究文集》，頁26–51。

傅立萃，〈謝時臣的名勝古蹟四景圖——兼談明代中期的壯遊〉，《國立臺灣大學美術史研究集刊》，第4期（1997），頁185–222。

喜多祐士，《蘇州版画：中国年画の源流》，東京：駸駸堂，1992。

單國強主編，《金陵諸家繪畫》，《故宮博物院藏文物珍品全集》，第10集，香港：商務印書館，1997。

曾布川寬，〈明末清初の江南都市絵画〉，收於大阪市立美術館編，《明清の美術》，東京：平凡社，1982，頁165–176。

森田憲司，〈『事林廣記』の諸版本について—國內所藏の諸本を中心に〉，收於《宋代の知識人 —思想・制度・地域社會》，東京：汲古書院，1993，頁287–316。

——，〈關於在日本的《事林廣記》諸本〉，《事林廣記》，北京：中華書局，1999，頁566–572。

湯更生編，《北京圖書館藏畫像拓本彙編》，綜合類，第10冊，北京：書目文獻出版社，1993。

硯父，〈元刻《草書百韻訣》箋註〉，《書譜》，第21期（1978年4月），頁58–61。

程君顯，〈明末清初的畫派與黨爭〉，國立臺灣師範大學歷史研究所博士論文，2000。

童芃，〈焦秉貞仕女圖繪研究〉，國立臺灣師範大學藝術史研究所碩士論文，2013。

《華夏之路》，第4冊，北京：朝華出版社，1997。

馮明珠，〈玉皇案吏王者師——論介乾隆皇帝的文化顧問〉，收入馮明珠主編，《乾隆皇帝的文化大業》，頁241–258。

——主編，《乾隆皇帝的文化大業》，台北：國立故宮博物院，2002。

馮驥才主編，《中國木版年畫集成》，第13冊，桃花塢卷上，北京：中華書局，2005–。

黃專，〈董其昌與李日華繪畫思想比較〉，收於《董其昌研究文集》，頁873–891。

黃湧泉，《陳洪綬》，上海：上海人民美術出版社，1988。

——，《陳洪綬年譜》，北京：人民美術出版社，1960。

黑田源次，《西洋の影響を受けたる日本画》，京都：中外出版株式会社，1924。

新藤武弘，〈都市の絵画—《清明上河圖》を中心として〉，《跡見學園女子大學紀要》，第19期〔1986
　　年3月〕，頁181–206。

楊仁愷主編，《中國古今書畫真偽圖典》，瀋陽：遼寧畫報出版社，1997。

——，《遼寧省博物館藏書畫著錄　繪畫卷》，瀋陽：遼寧美術出版社，1998。

楊臣彬，〈談明代書畫作偽〉，《文物》，1990年第8期，頁72–87。

楊伯達，〈《萬樹園賜宴圖》考析〉，收入氏著，《清代院畫》，頁178–210。

——，〈關於《馬術圖》題材的考訂〉，收入氏著，《清代院畫》，頁211–225。

——，《清代院畫》，北京：紫禁城出版社，1993。

楊新，〈明人圖繪的好古之風與古物市場〉，《文物》，1997年第4期，頁53–61。

楊繩信編，《中國版刻綜錄》，西安：陝西人民出版社，1987。

楊艷萍，〈出版說明〉，《清高宗南巡名勝圖附江南名勝圖說》，北京：學苑出版社，2001。

葛兆光，〈《山海經》、《職貢圖》和旅行記中的異域記憶——利瑪竇來華前後中國人關於異域的知識資
　　源及其變化〉，發表於「明清文學與思想中之主體意識與社會」國際學術研討會，中央研究院中國
　　文哲研究所，2002年10月22–24日。

——，〈作為思想史的古輿圖〉，收入甘懷真編，《東亞歷史上的天下與中國概念》，台北：國立臺灣大
　　學出版中心，2007，頁217–254。

《董其昌研究文集》，上海：上海書畫出版社，1998。

董建中，〈清乾隆朝王公大臣官員進貢問題初探〉，《清史問題》，1996年第1期，頁40–66。

——，〈傳教士進貢與乾隆皇帝的西洋品味〉，《清史研究》，第3期〔2009年8月〕，頁95–106。

鈴木敬編，《中國繪畫總合圖錄》，東京：東京大學出版會，1983。

鈴木綾子，〈年画にみる女性像－清代蘇州版画における才女の図像〉，《芸術学学報》，第7期
　　〔2000〕，頁2–22。

廖志豪、張鵠、葉萬忠、浦伯良，《蘇州史話》，南京：江蘇人民出版社，1980。

廖寶秀，〈清代院畫行樂圖中的故宮珍寶〉，《故宮文物月刊》，13卷4期〔1995年7月〕，頁10–23。

福開森編，《歷代著錄畫目》，北京：人民美術出版社，1993。

《聚英雅集》，台北：觀想文物藝術有限公司，1999。

劉巧楣，〈晚明蘇州繪畫〉，台北，國立臺灣大學歷史學研究所碩士論文，1989。

——，〈晚明蘇州繪畫中的詩畫關係〉，《藝術學》，第6期〔1991年9月〕，頁33–73。

劉序楓，〈財稅與貿易：日本「鎖國」期間中日商品交易之展開〉，收入《財政與近代歷史論文集》
　　〔上〕，台北：中央研究院近代史研究所，1999，頁275–318。

——，〈清代中期輸日商品的市場、流通與訊息傳遞——以商品的「商標」與「廣告」為線索〉，收入
　　石守謙、廖肇亨主編，《轉接與跨界——東亞文化意象之傳佈》，台北：允晨文化實業股份有限公
　　司，2015，頁269–324。

——，〈清代的乍浦港與中日貿易〉，收入張彬村、劉石吉主編，《中國海洋發展史論文集》，第5輯，
　　台北：中央研究院中山人文社會科學研究所，1993，頁187–244。

劉淵臨，《清明上河圖之綜合研究》，台北：藝文印書館，1969。

劉善齡，《西洋風：西洋發明在中國》，上海：上海古籍出版社，1999。

劉詠聰，〈「試問從來巾幗事，儒林傳有幾人傳」——歷代「伏生授經圖」中伏生女之角色〉，《九州學林》，4卷4期（2006年冬季），頁28–58。

增田知之，〈明代における法帖の刊行と蘇州文氏一族〉，《東洋史研究》，第62卷，第1號（2003年7月），頁39–74。

樋口弘，〈中国版画集成解說〉，收入氏著，《中国版画集成》，東京：味燈書屋，1967，頁1–85。

滕復等編著，《浙江文化史》，杭州：浙江人民出版社，1992。

潘元石，〈蘇州年畫的景況及其拓展〉，收入行政院文化建設委員會，《蘇州傳統版畫臺灣收藏展》，台北：行政院文化建設委員會，1987，頁14–25。

鄭振鐸，〈《清明上河圖》的研究〉，《鄭振鐸全集》，第14冊，石家莊：花山文藝出版社，1998，頁186–211。

橫地清，《遠近法で見る浮世絵：政信・応挙から江漢・広重まで》，東京：三省堂，1995。

《歷史教學》，1962年第12期。

穆益勤編，《明代院體浙派史料》，上海：上海人民美術出版社，1985。

蕭東發，〈明代小說家、刻書家余象斗〉，收於《明清小說論叢》，第4輯，瀋陽：春風文藝出版社，1986，頁195–211。

——，〈建陽余氏刻書考略（中）〉，《文獻》，第22期（1984），頁195–217。

——，〈建陽余氏刻書考略（下）〉，《文獻》，第23期（1985），頁236–250。

蕭麗玲，〈版畫與劇場：從世德堂刊本《琵琶記》看萬曆初期戲曲版畫之特色〉，《藝術學》，第5期（1991年3月），頁133–184。

賴惠敏，〈乾隆朝內務府的皮貨買賣與京城時尚〉，《故宮學術季刊》，21卷1期（2003年秋季），頁101–134。

——，〈清乾隆朝的稅關與皇室財政〉，《中央研究院近代史研究所集刊》，第46期（2004年12月），頁53–103。

——，〈寡人好貨：乾隆帝與姑蘇繁華〉，《中央研究院近代史研究所集刊》，第50期（2005年12月），頁185–233。

賴毓芝，〈浙派在「狂態邪學」之後〉，收於陳階晉、賴毓芝主編，《追索浙派》，台北：國立故宮博物院，2008，頁210–221。

——，〈清宮對歐洲自然史圖像的再製：以乾隆朝《獸譜》為例〉，《中央研究院近代史研究所集刊》，第80期（2013年6月），頁1–75。

——，〈圖像、知識與帝國：清宮的食火雞圖繪〉，《故宮學術季刊》，29卷2期（2011年冬季），頁1–75。

——，〈圖像帝國：乾隆朝《職貢圖》的製作與帝都呈現〉，《中央研究院近代史研究所集刊》，第75期（2012年3月），頁1–76。

錢杭、承載著，《十七世紀江南社會生活》，台北：南天書局，1998。

戴克瑜、唐建華主編，《類書的沿革》，四川：四川省圖書館學會，1981。

戴逸，〈乾隆帝和北京的城市建設〉，收入《清史研究集》，第6輯，北京：中國人民大學出版社，1988，頁1–37。

磯部彰，〈明末における『西遊記』の主体的受容層に関する研究 —明代「古典的白話小說」の読者層をめぐる問題について〉，《集刊東洋學》，第44期（1980），頁50–63。

繆詠禾，《明代出版史稿》，南京：江蘇人民出版社，2000。

薛永年，〈陸治錢穀與吳派後期紀遊圖〉，收於氏著，《橫看成嶺側成峰》，台北：東大圖書股份有限公司，1996，頁356–372。

謝水順、李珽，《福建古代刻書》，福州：福建人民出版社，1997。

謝明良，〈乾隆的陶瓷鑑賞觀〉，《故宮學術季刊》，21卷2期（2003年冬季），頁1–17。

——〈晚明時期的宋官窯鑑賞與「碎器」的流行〉，收入劉翠溶、石守謙主編，《第三屆國際漢學會議論文集》，經濟史、都市文化與物質文化卷，台北：中央研究院歷史語言研究所，2002，頁437–466。

謝國楨，《明清之際黨社運動考》，北京：中華書局，1982。

謝巍，《中國畫學著作考錄》，上海：上海書畫出版社，1998。

韓琦、吳旻編，《歐洲所藏雍正乾隆朝天主教文獻匯編》，上海：上海人民出版社，2008。

瞿冕良編著，《中國古籍版刻辭典》，濟南：齊魯書社，2001。

聶卉，〈清宮通景線法畫探析〉，《故宮博物院院刊》，2005年第1期，頁41–52。

聶崇正，〈乾隆倦勤齋研究〉，《故宮博物院院刊》，2000年第6期，頁11–17。

——，〈清代宮廷畫家續談〉，收入氏著，《宮廷藝術的光輝》，頁125–140。

——，〈試解畫家冷枚失寵之謎〉，收入氏著，《宮廷藝術的光輝》，頁65–70。

——，《宮廷藝術的光輝：清代宮廷繪畫論叢》，台北：東大圖書股份有限公司，1996。

——編，《清代宮廷繪畫》，香港：商務印書館有限公司，1996。

顏娟英，《藍瑛與仿古繪畫》，台北：國立故宮博物院，1980。

羅慧琪，〈傳世鈞窯器的時代問題〉，《國立臺灣大學美術史研究集刊》，第4期（1997），頁109–183。

藤田伸也，〈対幅考—南宋絵画の成果と限界〉，《人文論叢：三重大学人文学部文化学科研究紀要》，第17期（2000），頁85–99。

嚴耕望，《唐代交通圖考》。

蘆田孝昭，〈明刊本における閩本位置〉，《天理圖書館報ビブリアBibulia》，第95期（1990年11月），頁91–117。

《蘇州版画—清代市井の藝術》，廣島：王舍城美術寶物館，1986。

鐘鳴旦著，劉賢譯，〈文化相遇的方法論：以十七世紀中歐文化相遇為例〉，收於吳梓明、吳小新編，《基督教與中國社會文化》，香港：中文大學崇基學院宗教與中國社會研究中心，2003，頁31–80。

顧公碩，〈蘇州年畫〉，《文物》，1959年第2期，頁13–15。

顧頡剛，〈蘇州的歌謠〉，收入顧頡剛等輯，王煦華整理，《吳歌·吳歌小史》，南京：江蘇古籍出版社，1999。

顧頡剛、吳立模，〈蘇州唱本敍錄〉，收入顧頡剛等輯，王煦華整理，《吳歌·吳歌小史》，南京：江蘇古籍出版社，1999。

西文

Armitage, David. "Is There a Pre-history of Globalization?" In Deborah Cohen and Maura O'Connor, eds., *Comparison and History: Europe in Cross-National Perspective*, New York: Routledge, 2004, pp. 165–176.

Bai, Qianshen. "Calligraphy for Negotiating Everyday Life: The Case of Fu Shan (1607–1684)." *Asia Major*, vol. XII, part I (1999), pp. 67–125.

——. *Fu Shan's World: The Transformation of Chinese Calligraphy in the Seventeenth Century*. Cambridge: Harvard University Press, 2003.

Barhart, Richard M. "The 'Wild and Heterodox Sachool' of Ming Painting." In Susan Bush and Christian Murck, eds., *Theories of the Arts in China*, Princeton: Princeton University Press, 1983, pp. 365–396.

——. "Some Possible Japanese Elements in the Transformation of Late Ming Landscape Painting." unpublished manuscript, 1999.

——. "The Song Experiment with Mimesis." In Jerome Silbergeld et al., eds., *Bridges to Heaven: Essays on East Asian Art in Honor of Professor Wen C. Fong*, Princeton: Princeton University Press, 2011, pp. 115–140.

Barnhart, Richard, et al. *Painters of the Great Ming: The Imperial Court and the Zhe School*. Dallas: Dallas Museum of Art, 1993.

Barrell, John. *The Political Theory of Painting from Reynolds to Hazlitt*. New Haven: Yale University Press, 1986.

Baudrillard, Jean. "The System of Collecting." In Elsner and Cardinal, eds., *The Cultures of Collecting*, Cambridge: Harvard University Press, 1994, pp. 7–24.

Berger, Patricia. *Empire of Emptiness: Buddhist Art and Political Authority in Qing China*. Honolulu: University of Hawai'i Press, 2003.

Bickford, Maggie. *Ink Plum: The Making of a Chinese Scholar-Painting Genre*. Cambridge: Cambridge University Press, 1996.

——. "Three Rams and Three Friends: The Working Lives of Chinese Auspicious Motifs." *Asia Major*, vol. 12, part 1 (1999), pp. 127–158.

Birrell, Anne M. "The Dusty Mirror: Courtly Portraits of Woman in Southern Dynasties Love Poetry." In Robert E. Hegel and Richard C. Hessney, eds., *Expressions of Self in Chinese Literature*. New York: Columbia University Press, 1985, pp.3–30.

Bischoff, Cordula. "The East Asian Works in August the Strong's Print Collection: The Inventory of 1738." Forthcoming.

Bol, Peter K. "Intellectual Culture in Wuzhou ca. 1200: Finding a Place for Pan Zimu and the Complete Source for Composition," 收於《第二屆宋史學術研討會論文集》，台北：中國文化大學史學研究所，1996，頁738–788。

Bourdieu, Pierre. *Distinction: A Social Critique of the Judgement of Taste*. Trans. by Richard Nice. Cambridge:

Harvard University Press, 1984.

Brockey, Liam Matthew. *Journey to the East: The Jesuit Mission to China, 1579–1724*. Cambridge, Mass.: Belknap Press of Harvard University Press, 2007.

Brokaw, Cynthia and Kai-wing Chow, eds. *Printing and Book Culture in Late Imperial China*. Berkeley: University of California Press, 2005.

Brook, Timothy. *The Confusions of Pleasure: Commerce and Culture in Ming China*. Berkeley: University of California Press, 1998.

Burkus, Anne Gail. "The Artefacts of Biography in Ch'en Hung-shou's 'Pao-lun-t'ang chi'." Ph.D. dissertation, Berkeley: University of California Press, 1987.

Burkus-Chasson, Ann. "Elegant or Common? Chen Hongshou's Birthday Presentation Pictures and His Professional Status." *Art Bulletin*, vol. LXXVI, no. 2 (June 1994), pp. 279–300.

Bushell, Stephen W. *Description of Chinese Pottery and Porcelain*. Oxford: Clarendon Press, 1910.

Butz, Herbert. "Zimelien der populären chinesischen Druckgraphik. Holzschnitte des 17. Und 18. Jahrhunderts aus Suzhou im Kupferstich-Kabinett in Dresden und im Museum für Ostasiatische Kunst in Berlin." *Mitteilungen*, Nr. 13 (Oktober 1995), pp. 28–41.

Cahill, James. *Parting at the Shore: Chinese Painting of the Early and Middle Ming Dynasty, 1368–1580*. New York and Tokyo: Weatherhill, 1978.

——. *The Distant Mountains: Chinese Painting of the Late Ming Dynasty, 1570–1644*. New York and Tokyo: Weatherhill, 1982.

——. *The Compelling Image: Nature and Style in Seventeenth-Century Chinese Painting*. Cambridge: The Belknap Press of Harvard University Press, 1982.

——. *The Painter's Practice: How Artists Lived and Worked in Tradition China*. New York: Columbia University Press, 1994.

——. "The Three Zhangs, Yangzhou Beauties, and the Manchu Court," *Orientations* 27:9 (October 1996), pp. 59–63.

——. "Where Did the Nymph Hang?" *Kaikodo Journal*, vol. 7 (Spring 1998), pp.8–16.

——. "The Emperor's Erotica." *Kaikodo Journal*, vol. 11 (Spring 1999), pp. 24–43.

——. *Pictures for Use and Pleasure: Vernacular Painting in High Qing China*. Berkeley: University of California Press, 2010.

Carlitz, Katherine. "The Social Uses of Female Virtue in Late Ming Editions of Lienu Zhuan," *Late Imperial China*, vol. 12, no. 2 (December 1991), pp. 117–148.

Chang, Michael. "A Court on Horseback: Constructing Manchu Ethno-Dynastic Rule in China, 1751–1784." Ph.D. dissertation, University of California, San Diego, 2001.

Chartier, Roger. *The Cultural Uses of Print in Early Modern Europe*. Trans. by Lydia G. Cochrane. Princeton: Princeton University Press, 1987.

——. *The Order of Books: Readers, Authors, and Libraries in Europe between the Fourteenth and Fifteenth*

Centuries. Trans. by Lydia G. Cochrane. Stanford: Stanford University Press, 1994.

——. *Forms and Meanings: Texts, Performances, and Audiences from Codex to Computer*. Philadelphia: University of Pennsylvania Press, 1995.

Chia, Lucille. *Printing for Profit: The Commercial Publishers of Jianyang, Fujian (11th–17th Centuries)*. Cambridge: Harvard University Asia Center for Harvard-Yenching Institute, 2002.

China in Ancient and Modern Maps. London: Philip Wilson Publishers Limited, 1998.

Chou, Ju-hsi. "Tangdai: A Biographical Sketch." In Chou and Brown, *Chinese Painting under the Qianlong Emperor*, no. 1, pp. 132–140.

——. ed. *The Elegant Brush: Chinese Painting under the Qianlong Emperor, 1735–1795*. Phoenix: Phoenix Art Museum, 1985.

Chow, Kai-wing. *Publishing, Culture, and Power in Early Modern China*. Stanford: Stanford University Press, 2007.

Chung, Anita. *Drawing Boundaries: Architectural Images in Qing China*. Honolulu: University of Hawai'i Press, 2004.

Clunas, Craig. "Social History of Art." In Robert S. Nelson and Richard Shiff, eds., *Critical Terms for Art History*, Second Edition. Chicago: University of Chicago Press, 2003, pp. 465–478.

——. *Chinese Export Watercolors*. London: Victoria and Albert Museum, 1984.

——. *Pictures and Visuality in Early Modern China*. Princeton: Princeton University Press, 1997.

——. *Superfluous Things: Material Culture and Social Status in Early Modern China*. Urbana and Chicago: University of Illinois Press, 1991.

Crossley, Pamela Kyle. *A Translucent Mirror: History and Identity in Qing Imperial Ideology*. Berkeley: University of California Press, 1999.

——. *What Is Global History?* Cambridge: Polity Press, 2008.

Crossman, Carl. *The Decorative Arts of the China Trade*. Suffolk, U.K.: Antique Collectors' Club, 1991.

Darnton, Robert. "Philosophers Trim the Tree of Knowledge: The Epistemological Strategy of the Encyclopédie." In Robert Darnton, *The Great Cat Massacre and Other Episodes in French Cultural History*, New York: Basic Books, 1984, pp. 191–213.

——. "What is the History of Books?" in Robert Darnton, *The Kiss of Lamourette: Reflections in Cultural History*, New York: W. W. Norton and Company, 1990, pp. 107–135.

Dong, Wei. "Qing Imperial 'Genre Painting': Art as Pictorial Record." *Orientations* 26:7 (July/August 1995), pp. 18–24.

Elkins, James. "Art History as a Global Discipline." *Is Art History Global?* London: Routledge, 2007, pp. 3–23.

——. *Chinese Landscape Painting as Western Art History*. Hong Kong: Hong Kong University Press, 2010.

Elkins, James, Zhivka Valiavicharska, and Alice Kim, eds., In *Art and Globalization*. University Park: Pennsylvania State University Press, 2010.

Elman, Benjamin A. *From Philosophy to Philology: Intellectual and Social Aspects of Change in Late Imperial*

China. Cambridge, Mass.: Council on East Asian Studies, Harvard University, 1984.

———. *On Their Own Terms: Science in China, 1550–1900*. Cambridge, Mass.: Harvard University Press, 2005.

Elsner, John and Roger Cardinal. "Introduction." In Elsner and Cardinal, eds., *The Cultures of Collecting*, Cambridge: Harvard University Press, 1994, pp. 1–6.

Finlay, John. "Henri Bertin and the Commerce in Images between France and China in the Late Eighteenth Century." In Petra ten-Doesschate Chu, et al., eds., *Qing Encounters: Artistic Exchanges Between China and the West*, Los Angeles: Getty Research Institute, 2015. pp. 79–94.

———. "The Qianlong Emperor's Western Vistas: Linear Perspective and *Trompe l'Oeil* Illustration in the European Palaces of the *Yuanming yuan*." *Bulletin de l'École Française d'Extrême-Orient*, no. 94 (2007), pp. 159–193.

Finnane, Antonia. *Speaking of Yangzhou: A Chinese City, 1550–1850*. Cambridge and London: Harvard University Asia Center, 2004.

Fong, Grace S. "Female Hands: Embroidery as a Knowledge Field in Women's Everyday Life in Late Imperial and Early Republican China." A paper presented at the International Symposium on "Daily Life, Knowledge, and Chinese Modernities," Institute of Modern History, Academia Sinica, Taipei, November 21–23, 2002, pp. 1–49.

Fong, Wen C. *Images of the Mind*. Princeton: The Art Museum, Princeton University, 1984.

———. *Beyond Representation: Chinese Painting and Calligraphy 8th–14th Century*. New York: The Metropolitan Museum of Art, 1992.

Fong, Wen C. and James C. Y. Watt. *Possessing the Past: Treasures from the National Palace Museum, Taipei*. New York: The Metropolitan Museum of Art, 1996.

Greenberg, Michael. *British Trade and the Opening of China 1800–42*. Cambridge: Cambridge University Press, 1951.

Hansen, Valerie. "The Mystery of the *Qingming* Scroll and Its Subject: The Case against Kaifeng." *Journal of Sung-Yuan Studies*, no. 26, pp. 183–200.

Harrison, Henrietta. *The Missionary Curse and Other Tales from a Chinese Catholic Village*. Berkeley: University of California Press, 2013.

Harrist, Robert. "Review." *Art Bulletin* 93, no. 2 (June 2011), pp. 249–252.

Hay, John. "Introduction." In John Hay, ed., *Boundaries in China*, New York: Reaktion Books Ltd., 1994, pp. 1–55.

Hay, Jonathan. "Culture, Ethnicity, and Empire in the Work of Two Eighteenth-Century 'Eccentric' Artists." *Res*, no. 35 (Spring 1999), pp. 201–223.

———. *Shitao: Painting and Modernity in Early Qing China*. New York: Cambridge University Press, 2001.

Hayes, James. "Specialist and Written Materials in the Village World." In David Johnson, Andrew J. Nathan, and Evelyn S. Rawski, eds., *Popular Culture in Late Imperial China*, Berkeley: University of California Press, 1985, pp. 75–111.

Hearn, Maxwell K. "Document and Portrait: The Southern Tour Paintings of Kangxi and Qianlong." In Ju-hsi Chou and Claudia Brown, eds., *Chinses Painting Under the Qianlong Emperor: The Symposium Papers in Two Volumes, Phoebus*, vol. 6, no. 1 (1988), pp. 91–131.

Hegel, Robert E. "Distinguishing Levels of Audiences for Ming-Ch'ing Vernacular Literature." in David Johnson, Andrew J. Nathan, and Evelyn S. Rawski, eds., *Popular Culture in Late Imperial China*, Berkeley: University of California Press, 1985, pp. 112–142.

——. *Reading Illustrated Fiction in Late Imperial China*. Stanford: Stanford University Press, 1998.

Ho, Wai-kam. "Nan-Ch'en Pei-Ts'ui: Ch'en of the South and Ts'ui of the North." *The Bulletin of the Clevenland Museum of Art*, vol. 49, no. 1 (January 1962), pp. 2–11.

——, ed. *The Century of Tung Ch'i-ch'ang 1555–1636*. Kansas City: The Nelson-Atkins Museum of Art, 1992.

Hostetler, Laura. "Global or Local? Exploring Connections between Chinese and European Geographical Knowledge during the Early Modern Period." *East Asian Science, Technology, and Medicine*, no. 26 (2007), pp. 117–135.

——. "Westerners at the Qing Court: Tribute and Diplomacy in the *Huang Qing Zhigongtu*." In "Xifangren yu Qingdai gongting / Proceedings of the International Symposium 'Westerners and the Qing Court (1644–1911),' Renmin University of China, Beijing, October 17–19, 2008," pp. 227–246.

Howard Rogers, "Court Painting under the Qianlong Emperor." In Ju-his Chou, ed., *The Elegant Brush: Chinese Painting under the Qianlong Emperor, 1735–1795*, pp. 303–317.

Hsu, Ginger Cheng-chi. "Merchant Patronage of the Eighteenth Century Yangchou Painting." In Chu-tsing Li, ed., *Artists and Patrons: Some Social and Economic Aspects of Chinese Painting*, pp. 215–221.

——. *A Bushel of Pearls: Painting for Sale in Eighteenth-Century Yangchow*. Stanford: Stanford University Press, 2001.

Hummel, Arthur W., ed. *Eminent Chinese of the Ch'ing Period*, vol. 1. Taipei: SMC Publishing Inc.

Jackson, Anna and Amin Jaffer, eds. *Encounters: The Meeting of Asia and Europe, 1500–1800*. London: V&A Museum, 2004.

Johnson, David. "Communication, Class, and Consciousness in Late Imperial China." In David Johnson, Andrew J. Nathan, and Evelyn S. Rawski, eds., *Popular Culture in Late Imperial China*. Berkeley: University of California Press, 1985 pp. 34–72..

Johnson, Linda C. "The Place of 'Qingming Shanghe Tu' in the Historical Geography of Song Dynasty Dongjing." *Journal of Sung-Yuan Studies*, no. 26 (1996), pp. 145–182.

Journal of Sung-Yuan Studies, no. 27 (1997), pp. 99–136.

Juneja, Monica. "Global Art History and the 'Burden of Representation'." In Hans Belting et al., eds., *Global Studies: Mapping Contemporary Art and Culture*, Ostfildern: Hatje Cantz, 2011, pp. 274–297.

Kahn, Harold L. "A Matter of Taste: The Monumental and Exotic in the Qianlong Reign." In Ju-hsi Chou, *The Elegant Brush: Chinese Painting Under the Quianlong Emperor, 1735–1795*, pp. 288–302.

Kaufmann, Thomas D. and Michael North. "Introduction." In Michael North, ed., *Artistic and Cultural Exchanges between Europe and Asia, 1400–1900*, London: Ashgate, 2010, pp. 1–19.

——. "Re ections on World Art History." In Thomas D. Kaufmann, Catherine Dossin, and Beatrice Joyeux-Prunel, eds., *Circulations: Global Art History and Materialist Historicism*, London and New York: Routledge, 2017.

Kerr, Rose. *Late Chinese Bronzes*. London: Victoria and Albert Museum, 1990.

Kim, Hongnam. *The Life of a Patron: Zhou Lianggong (1612–1672) and the Painters of Seventeenth-Century China*. New York: China Institute in America, 1996.

Kleutghen, Kristina R. "The Qianlong Emperor's Perspective: Illusionistic Painting in Eighteenth-Century China." Ph.D. diss., Harvard University, 2010.

Ko, Dorothy. *Teachers of the Inner Chambers: Women and Culture in Seventeenth-Century China*. Stanford: Stanford University Press, 1994.

Kobayashi, Hiromitsu. "Seeking Ideal Happiness: Urban Life and Culture Viewed through Eighteenth-Century Suzhou Prints." In Clarissa von Spee, ed., *The Printed Image in China: From the 8th to the 21st Centuries*. London: The British Museum Press, 2010, pp. 36–45.

——. "Suzhou Prints and Western Perspective: The Painting Techniques of Jesuit Artists at the Qing Court, and Dissemination of Contemporary Court Style of Painting to Mid-Eighteenth Century Chinese Society through Woodblock Prints." In John W. O'Malley, S.J., et al., *The Jesuit II: Cultures, Sciences, and the Arts, 1540–1773*, Toronto: University of Toronto Press, 2006, pp. 262–286.

Koon, Yeewan. "Ghost Amusement." In Kim Karlsson, Alfreda Murck, and Michele Matteini, eds., *Eccentric Visions: The Worlds of Luo Ping*, Zurich: Museum Rietberg, 2009, pp. 182–199.

——. *A Defiant Brush: Su Renshan and the Politics of Painting in Early Nineteenth Century Guangdong*. Hong Kong: Hong Kong University Press, 2014.

Laing, Ellen Johnston. "*Suzhou Pian* and Other Dubious Paintings in the Received Oeuvre of Qiu Ying." *Artibus Asiae* 59: 3/4 (2000), pp. 265–295.

Lee, Wai-yi. "The Collector, the Connoisseur and Late-Ming Sensibility." *T'oung Pao*, vol. LXXXI (1995), pp. 269–302.

Li, Chu-tsing, ed. *Artists and Patrons: Some Social and Economic Aspects of Chinese Painting*. Lawrence: University of Kansas, Nelson-Atkins Museum of Art and University of Washington Press, 1989.

Lin, Kai-shyh. "The Frontier Expansion of the Qing Empire: The Case of Kavalan Subprefecture in Nineteenth-Century Taiwan." Ph.D. dissertation, Chicago: the University of Chicago, 1999.

Lin, Li-chiang. "The Proliferation of Images: The Ink-Stick Designs and the Printing of the Fang-shih mo-p'u and the Ch'eng-shih mo-yuan." Ph.D. dissertation, Princeton University, 1998.

Ma, Y. W. "T'ung-su lei-shu." In William Nienhauser, ed., *The Indiana Companion to Traditional Chinese Literature*, Bloomington: Indiana University Press, 1986.

McDermott, Joseph. "Chinese Lenses and Chinese Art." *Kaikodo*, no. 4 (2000), pp. 9–29.

McLoughlin, Kevin. "Thematic Series and Narrative Illustration in Early Eighteenth Century Suzhou Color Woodblock Prints in the Sloane Collection." Forthcoming.

Menegon, Eugenio. *Ancestors, Virgins, and Friars: Christianity as a Local Religion in Late Imperial China*. Cambridge, Mass.: Harvard University Press, 2009.

Meyer-Fong, Tobie. *Building Culture in Early Qing Yangzhou*. Stanford: Stanford University Press, 2003.

Mote, Frederick W. "A Millennium of Chinese Urban History: Form, Time and Space Concepts in Soochow." *Rice University Studies*, vol. 59, no. 4 (Fall 1973), pp. 35–65.

——. "The City in Traditional Chinese Civilization," in James T. C. Liu and Wei-ming Tu, eds., *Traditional China*, Englewood Cliffs, N.J.: Prentice-Hall, Inc., 1970, pp. 48–49.

Mowry, Robert D. *China's Renaissance in Bronze: The Robert H. Clague Collection of Later Chinese Bronze 1100–1900*. Phoenix: Phoenix Art Museum, 1993.

Moxey, Keith P. F. "Semiotics and the Social History of Art." *New Literary History*, vol. 22, no. 4 (Autumn, 1991), pp. 985–999.

Murck, Alfreda. "Yuan Jiang: Image Maker." In Ju-hsi Chou and Claudia Brown, eds., *Chinese Painting under the Qianlong Emperor: The Symposium Papers in Two Volumes*, special issue, Phoebus, vol. 6, nos. 1, 2 (1991): no. 2, pp. 228–259.

Musillo, Marco. "Reassessing Castiglione's Mission: Translating Italian Training into Qing Commission." 收於「西方人與清代宮廷」國際學術研討會論文集，北京中國人民大學清史研究所，2008年10月17–19日，頁437–460。

——. "Reconciling Two Careers: The Jesuit Memoir of Giuseppe Castiglione, Lay Brother and Qing Imperial Painter." *Eighteenth-Century Studies* 42, no. 1 (Fall 2008), pp. 45–59.

Nelson, Robert S. "The Map of Art History." *Art Bulletin* 79, no. 1 (March 1997), pp. 28–40.

North, Michael and David Ormrod. "Introduction: Art and Its Markets." In Michael North and David Ormrod, eds., *Art Markets in Europe, 1400–1800*, Aldershot: Ashgate Publishing Limited, 1998, pp. 11–18.

Owen, Stephen. "Place: Meditation on the Past at Chin-ling." *Harvard Journal of Asiatic Studies*, vol. 50, no. 2 (1990), pp. 417–457.

Pelliot, Paul. "Le Prétendu album de Procelaines de Hiang Yuan-Pien." *T'oung Pao*, vol. 32 (1936), pp. 15–58.

Pietz, William. "Fetish." In Robert S. Nelson and Richard Shiff, eds., *Critical Terms for Art History*, Chicago: Chicago University Press, 1996, pp. 197–207.

Preziosi, Donald. *Rethinking Art History: Meditation on a Coy Science*. New Haven: Yale University Press, 1989.

Rawski, Evelyn S. *Education and Popular Literacy in Ch'ing China*. Ann Arbor: The University of Michigan Press, 1979.

——. "Economic and Social Foundations of Late Imperial China." In David Johnson, Andrew J. Nathan, and Evelyn S. Rawski, eds., *Popular Culture in Late Imperial China*, 1985, pp. 3–33.

——. "Presidential Address: Reenvisioning the Qing: The Significance of the Qing Period in Chinese History."

The Journal of Asian Studies 55:4 (November 1996), pp. 829–850.

——. "Re-imagining the Ch'ien-lung Emperor: A Survey of Recent Scholarship."《故宮學術季刊》，21卷1期（2003年秋季），頁1–29。

Reinhardt, Volker. "The Roman Art Market in the Sixteenth and Seventeenth Centuries." In Michael North and David Ormrod, eds., *Art Markets in Europe, 1400–1800*, Aldershot: Ashgate Publishing Limited, 1998, pp. 81–92.

Roskill, Mark and John Oliver Hand, eds. *Hans Holbein: Paintings, Prints, and Reception*. New Haven and London: Yale University Press, 2001.

Sakai, Tadao. "Confucianism and Popular Educational Works." In William de Bary, ed., *Self and Society in Ming Thought*, New York: Columbia University Press, 1970, pp. 331–366.

Screech, Timon. *The Lens within the Heart: The Western Scientific Gaze and Popular Imagery in Later Edo Japan*. Honolulu: University of Hawai'i Press, 2002.

Shang Wei. "The Making of the Everyday World: Jin Ping Mei Cihua and the Encyclopedias for Daily Use." 發表於「世變與維新：晚明與晚清的文學藝術」研討會，中央研究院中國文哲研究所籌備處，1999年7月16–17日。

——. "The Story of the Stone and Its Visual Representations, 1791–1919." In Andrew Schonebaum and Tina Lu, eds., *Approaches to Teaching the Story of the Stone*, New York: Modern Language Association of America, 2012, pp. 246–280.

Silbergeld, Jerome. "Review." *Harvard Journal of Asiatic Studies*, vol. 62, no. 1 (June 2002), pp. 230–239.

Skinner, G. William. "Introduction: Urban and Rural in Chinese Society." in Skinner, ed., *The City in Late Imperial China*, Stanford: Stanford University Press, 1977, pp. 253–274.

Smith, Joanna F. Handlin. "Gardens in Ch'i Piao-chia's Social World: Wealth and Vanlues in Late Ming Kiangnan." *Journal of Asian Studies*, vol. LI (1992), pp.55–81.

Spee, Clarissa von, ed. *The Printed Image in China: From the 8th to the 21st Centuries*. London: The British Museum Press, 2010.

Steinhardt, Nancy Shatzman. "Representations of Chinese Walled Cities in the Pictorial and Graphic Arts." In James D. Tracy, ed., *City Walls: The Urban Enceinte in Global Perspective*, Cambridge: Cambridge University Press, 2000, pp. 419–460.

Struve, Lynn A. *The Southern Ming, 1644–1622*. New Heaven: Yale University Press, 1984.

Stuart, Jan. "Introduction." In Jan Stuart and Evelyn S. Rawski, eds., *Worshiping the Ancestors: Chinese Commemorative Portraits*, Washington D. C.: Smithsonian Institution, 2001, pp. 15–34.

Sullivan, Michael. "Some Notes on the Social History of Chinese Art."《中央研究院國際漢學會議論文集》，藝術史組，台北：中央研究院，1980，頁159–170。

——. *The Meeting of Eastern and Western Art: From the Sixteenth Century to the Present Day*. London: Thames & Hudson, 1973.

Summers, David. *Real Spaces: World Art History and the Rise of Western Modernism*. New York: Phaidon

Press, 2003.

Tanner, Jeremy. "Michael Baxandall and the Sociological Interpretation of Art." *Cultural Sociology*, vol. 4, no. 2 (July 2010), pp. 231–256.

Thomsen, Hans B. "Chinese Woodblock Prints and Their Influence on Japanese Ukiyo-e Prints." In Amy Reigle Newland, ed., *The Hotei Encyclopedia of Japanese Woodblock Prints*, Amsterdam: Hotei Publishing, 2005), pp. 87–90.

Tsao, Jerlian. "Remembering Suzhou: Urbanism in Late Imperial China." Ph.D. dissertation, University of California, Berkeley, 1992.

Waley-Cohen, Joanna. "The New Qing History," *Radical History Review* 88 (Winter 2004), pp. 193–206.

Wang, Cheng-hua. "Capital as Political Stage: The 1761 Syzygy in Image." Forthcoming.

——. "Costumes and Customs, Males and Females: Representing Peoples and Places at the Court of the Qianlong Emperor (r. 1736–1795)." Forthcoming.

——. "Global and Local: European Stylistic Elements in Eighteenth Century Chinese Cityscapes." Forthcoming.

——. "Material Culture and Emperorship: The Shaping of Imperial Roles at the Court of Xuanzong (r. 1426-35)." Ph.D. dissertation, New Haven: Yale University, 1998.

——. "Perception and Reception of *Qingming Shanghe* in Early Modern China." Forthcoming.

——. "Prints in Sino-European Artistic Interactions of the Early Modern Period." In Rui Oliveira Lopes, ed., *Face to Face: The Transcendence of the Arts in China and Beyond- Historical Perspective.* Lisbon: Artistic Studies Research Centre, Faculty of Fine Arts University of Lisbon, 2014, pp. 424–457.

——. "The Rise of City Views in Late Ming China." Forthcoming.

——. "Urban Landmarks, Local Pride, and Art Consumption." Forthcoming.

Wappenschmidt, Friederike. *Chinesische Tapeten für Europa: Vom Rollbild zur Bildtapete.* Berlin: Deutscher Verlag für Kunstwissenschaft, 1989.

Weerdt, Hilde de. "Aspects of Song Intellectual Life: A Preliminary Inquiry into Some Southern Song Encyclopedias." *Papers on Chinese History*, vol. 3 (spring 1994), pp. 1–27.

Weidner, Marsha ed. *Flowering in the shadows: Women in the History of Chinese and Japanese Painting.* Honolulu: University of Hawai'i Press, 1990.

——. *Views from Jade Terrace: Chinese Women Artists, 1300–1912.* Indianapolis: Indianapolis Museum of Art, 1988.

Whitfield, Roderick. "Chang Tse-tuan's Ch'ing-Ming Shang-ho T'u." Ph.D. dissertation, Princeton University, 1965.

Widmer, Ellen. "The Epistolary World of Female Talent in Seventeenth-Century China." *Late Imperial China*, vol.10, no. 2 (December 1989), pp. 1–43.

——. "The Huangduzhai of Hangzhou and Suzhou: A Study in Seventeenth-Century Publishing." *Harvard Journal of Asiatic Studies*, vol. 56, no. 1 (June 1996), pp. 77–122.

Wu Hung. "Beyond Stereotypes: The Twelve Beauties in Qing Court Art and the *Dream of the Red Chamber*," In Ellen Widmer and Kang-i Sun Chang, eds., *Writing Women in Late Imperial China*, Stanford: Stanford University Press, 1997, pp. 306–365.

———. *The Double Screen: Medium and Representation in Chinese Painting*. London: Reaktion Books Ltd., 1996.

Yuhas, Louise. "Wang Shih-chen as Patron." In Chu-tsing Li, ed., *Artists and Patrons: Some Social and Economic Aspects of Chinese Painting*, pp. 139–153.

Yun Casalilla, Bartolome. "Localism, Global History and Transnational History: A Re ection from the Historian of Early Modern Europe." *Historisk Tidskrift* 127, no. 4 (2007), pp. 659–678.

Zeitlin, Judith. "Petrified Heart: Obsession in Chinese Literature, Art, and Medicine." *Late Imperial China*, vol. 12, no. 1 (June 1991), pp.1–26.

Zheng Yangwen. *China on the Sea: How the Maritime World Shaped Modern China*. Leiden: Brill, 2012.

Zijlmans, Kitty and Wilfried van Damme, eds., *World Art Studies: Exploring Concepts and Approaches*. Amsterdam: Valiz, 2008.

Zurndorfer, Harriet. "Women in the Epistemological Strategy of Chinese Encyclopedia: Preliminary Observations from Some Sung, Ming and Ch'ing Works." In Zurndorfer, ed., *Chinese Women in the Imperial Past: New Perspectives*, Leiden: Koninklijke Brill NV, 1999, pp. 354–395.

國家圖書館出版品預行編目（CIP）資料

網絡與階層：走向立體的明清繪畫與視覺文化研究／
　王正華著 . -- 初版 . -- 臺北市：石頭, 2020.05
　　面；　公分

　　ISBN　978-986-6660-43-6（平裝）

　1. 藝術史　2. 藝術評論　3. 明代　4. 清代

909.206　　　　　　　　　　　　　　　　109003814